SPUREN

Alex MacLean

SPUREN

Die Auswirkungen des Klimawandels auf Küstenregionen

Birkhäuser
Basel

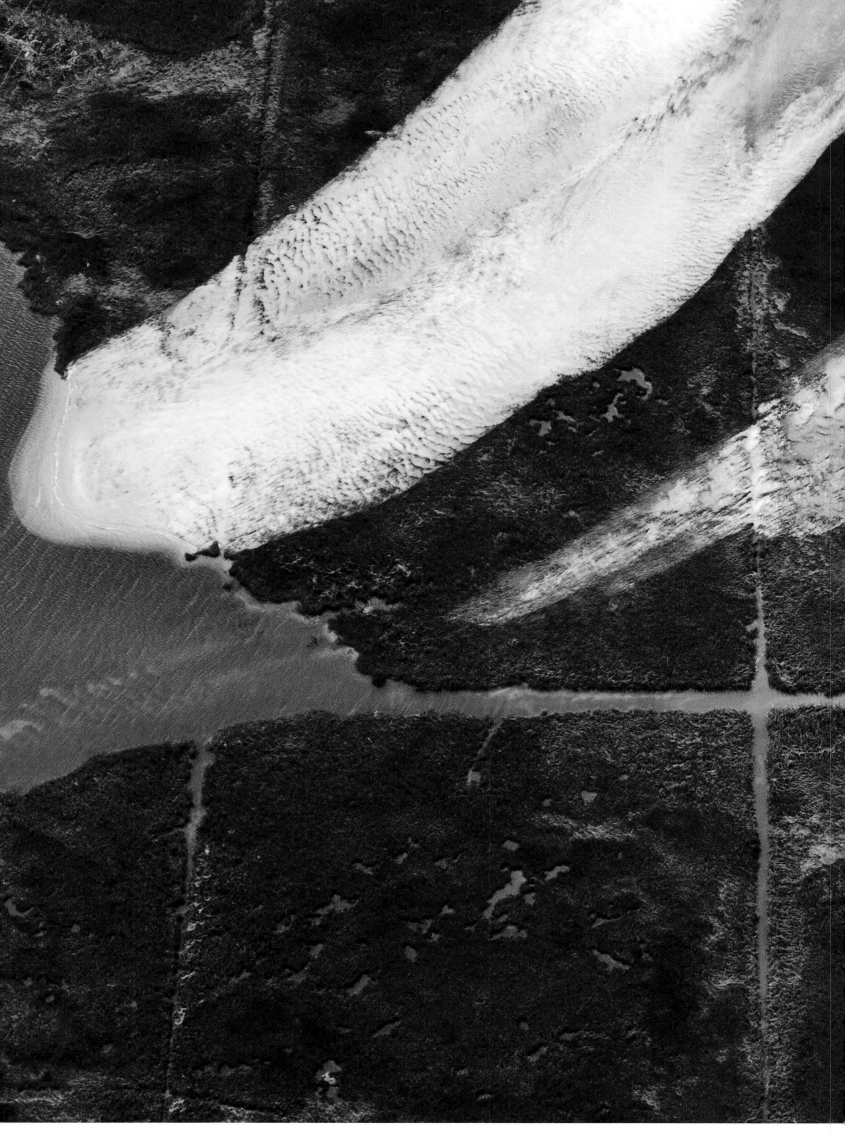

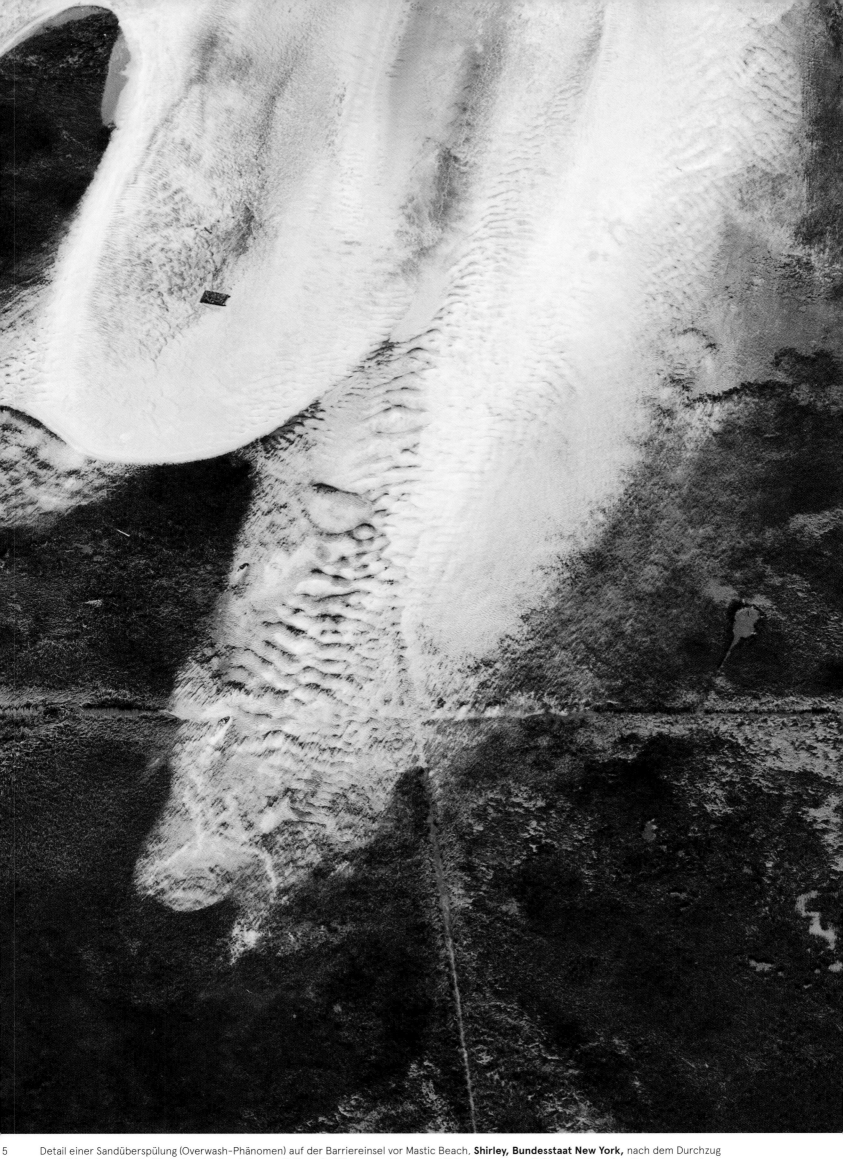

5 Detail einer Sandüberspülung (Overwash-Phänomen) auf der Barriereinsel vor Mastic Beach, **Shirley, Bundesstaat New York,** nach dem Durchzug
von Wirbelsturm Sandy. Die hohen Wellen haben weit über die Dünen geschlagen und Teile der Lagune mit Strandsedimenten überschwemmt.

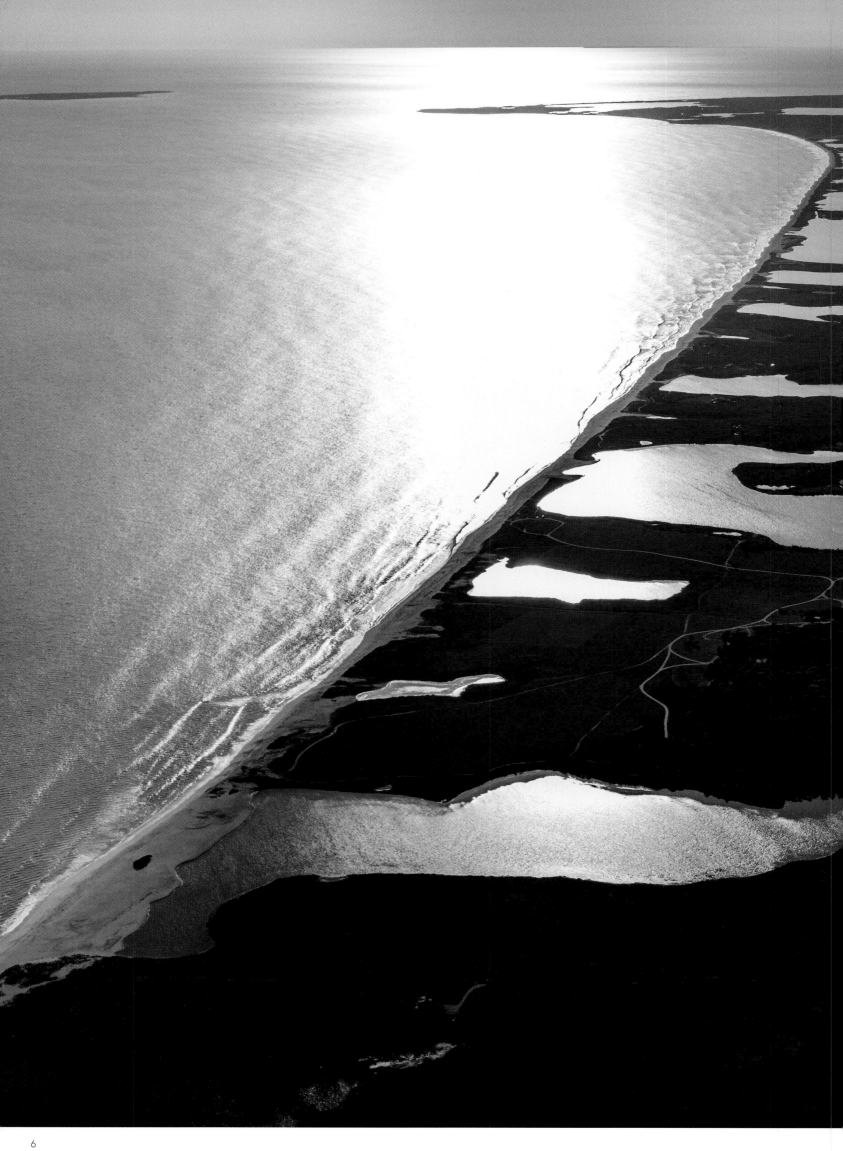

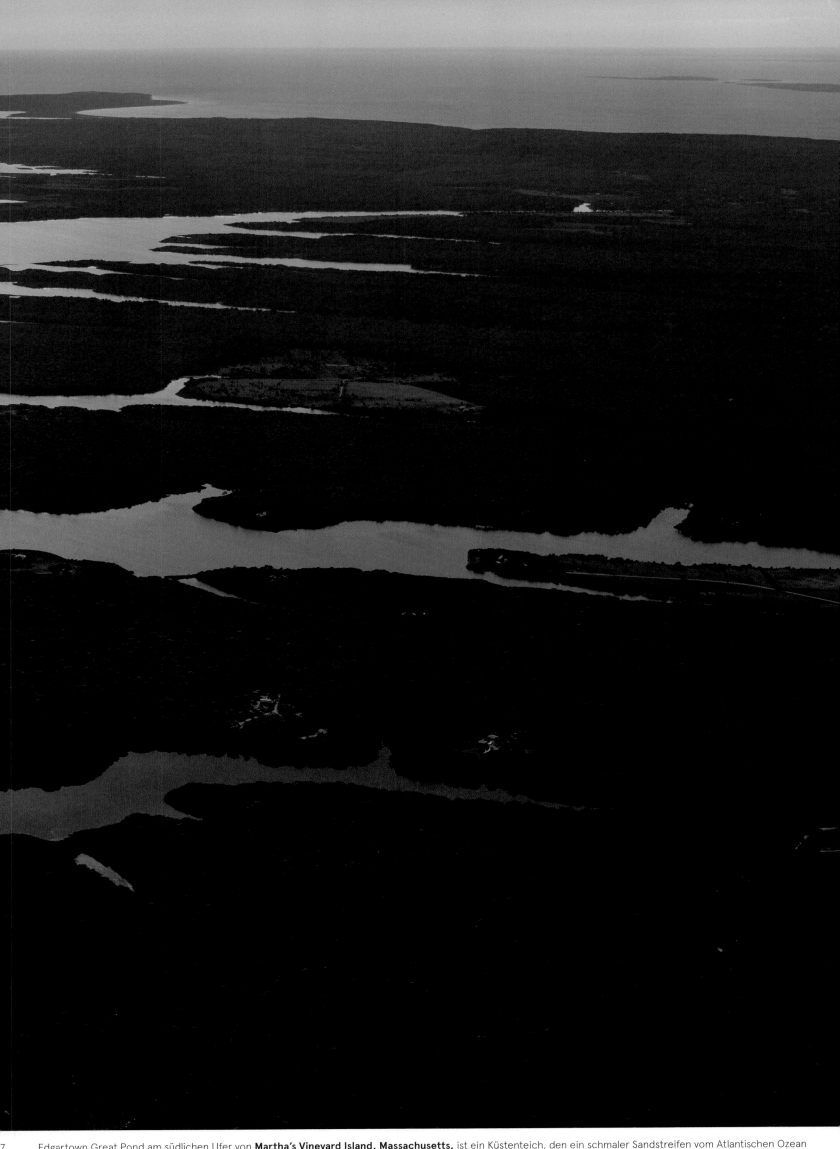

7 Edgartown Great Pond am südlichen Ufer von **Martha's Vineyard Island, Massachusetts,** ist ein Küstenteich, den ein schmaler Sandstreifen vom Atlantischen Ozean trennt. Dieser Strandwall *(barrier beach)* wird mehrmals im Jahr aufgerissen und schließt sich von selbst wieder. So fließt frisches Salzwasser in die Teiche und sorgt für eine gleichbleibende Wasserqualität. Das Bild zeigt, wie nah die langen, gewundenen Teichufer der riesigen Feuchtgebiete an die Strandküste heranreichen.

Die Gesänge der Alligatoren und Gopherschild-kröten

Bill McKibben

Bill McKibben ist amerikanischer Journalist, Buchautor und Umweltaktivist. Er hat den Großteil seiner Arbeit dem Umweltschutz gewidmet, insbesondere den Folgen der globalen Erwärmung. 2007 hat er die NGO 350.org ins Leben gerufen und wurde mit dem alternativen Nobelpreis geehrt. Er ist Autor einer Reihe erfolgreicher Bücher, darunter *Das Ende der Natur*[1], das im Original 1989 erschienen ist. Seine jüngste Veröffentlichung trägt den Titel *Die taumelnde Welt: Wofür wir im 21. Jahrhundert kämpfen müssen*[2].

So wie die Menschen daran gewöhnt sind, jeden Tag eine bestimmte Menge an Nahrung zu sich zu nehmen, sind sie es auch gewohnt, an bestimmten Orten zu leben. Aus ersichtlichen Gründen sind viele dieser Orte direkt am Meer gelegen. Flussmündungsgebiete gehören zu den artenreichsten Ökosystemen unseres Planeten und die Nähe zum Wasser, insbesondere zum Meer, hat schon immer den Handel befördert, bedeutet Zugang zu Wohlstand und Macht. Das gilt für die frühesten Städte menschlicher Zivilisation (Athen, Korinth, Rhodos-Stadt) wie für die Megametropolen der heutigen Zeit (Shanghai, Mumbai). Neuerdings jedoch verbindet sich mit der Lage am Meer eine hochgradige, geradezu fatale Verwundbarkeit.

Nirgends wird dies deutlicher als in den Gebieten, die Alex MacLean in diesem eindrucksvollen Band über die Ostküste der Vereinigten Staaten zeigt. Entlang ihrer leicht zugänglichen Buchten und Flussdeltas – der Mündung des Hudson, der breiten und flachen Chesapeake Bay, der atemberaubenden Strände in North und South Carolina, Georgia und Florida – befinden sich zahllose Liegen-schaften, die zu den wertvollsten der Welt gehören. Die Gefahren, die diesen Gebieten durch den Klimawandel drohen, haben angesichts des enormen Wohlstandes der USA nicht das Ausmaß, mit dem die Menschen an den Küsten von Bangladesch konfrontiert sind oder die Bewohner der kleinen Inselnationen, die möglicherweise bald im Ozean untergehen werden, oder die Bauern des Mekong-Deltas in Vietnam, deren Reisfelder schon jetzt versalzen. Dennoch ist die Situation auch in den USA äußerst ernst. Dieses Buch ist deshalb so bedeutsam, weil es ein Schlaglicht auf Veränderungen wirft, die andernfalls kaum bemerkt würden. Von der Augenhöhe eines Menschen lässt sich nicht wahrnehmen, wie gefähr-lich flach die amerikanische Ostküste ist, vom Flugzeug sieht die Sache erheblich anders aus.

Um die Dimensionen zu erfassen, um die es geht, muss man ein paar Dinge über den Klimawandel wissen. Während der gesamten 10.000 Jahre des Holozäns, dem erdgeschichtlichen Zeitalter, das nach dem Ende der letzten Eiszeit begann, war der Kohlendioxidgehalt in der Atmosphäre weitgehend konstant. Mit Beginn des 18. Jahrhunderts begannen die Menschen in der westlichen Welt erst Kohle und dann Erdöl und Erdgas in immer größeren Mengen zu verbrennen, eine Praxis, die sich anschließend in fast allen Regionen der Welt verbreitete. Die Verbrennung fossiler Brennstoffe führt notwendigerweise zum Ausstoß von Kohlendioxid in großen Mengen: Ein Liter Benzin wiegt 750 Gramm. Bei der Verbrennung entstehen daraus 2,35 Kilogramm an CO_2-Emissionen. Die CO_2-Emissionen sammeln sich in der Erdatmosphäre an. Mittlerweile ist der Volumen-anteil von 275 ppm auf etwa 400 ppm gestiegen, mit weiterhin deutlich steigender Tendenz. Bisher haben die nationalen Regierungen keine ausreichend wirksamen Schritte unternommen, um diesem Anstieg Einhalt zu gebieten. Aufgrund seiner Molekülstruktur speichert Kohlendioxid Wärme, die andernfalls ins Weltall abgegeben würde. Die Folge ist, dass sich die Temperaturen auf der Erde stetig erhöht haben. Bis heute hat der Mensch einen Temperaturanstieg von etwas mehr als einem Grad Celsius verursacht. Der größte Teil dieser Wärme wird von den Ozeanen aufgenommen. Daraus ergeben sich zwei Konsequenzen: Zum einen steigt aufgrund der Wärmeausdehnung der Meeresspiegel, da warmes Wasser mehr Volumen einnimmt als kaltes Wasser. Zum anderen schmilzt alles, was gefroren ist. Nicht alles Eis auf der Erde, das der Sonne ausgesetzt ist, führt zu einem Anstieg des Meeresspiegels. Schwindende Eisberge auf den Ozeanen erhöhen den Wasserspiegel so wenig wie schmelzende Eiswürfel im Cocktailglas. Doch auf Felsen und Erde aufliegende Eisdecken, in der Arktis und Ant-arktis und in Form von Gletschern, werden durch ihr Abschmelzen den Meeresspiegel erhöhen. Dieser Prozess hat bereits eingesetzt.

Vor noch nicht langer Zeit führte mich eine Reise nach Grönland zwecks Erkundung des Schelfeises. Dabei wurde ich von zwei erfahrenen Eisforschern und zwei jungen Dichterinnen begleitet, Kathy Jetnil-Kijiner von den Marshall-Inseln im Pazifik und Aka Niviana aus Grön-land. Die größte Insel der Welt ist von einem riesigen Eisschild bedeckt, der im Falle eines Abschmelzens die Ozeanspiegel um mehr als sechs Meter ansteigen ließe. Wir flogen zunächst nach Narsarsuaq, wo es einen Flugplatz aus der Zeit des Zweiten Weltkriegs gibt. Von dort arbeiteten wir uns per Boot zu dem von Eisbergen geradezu verstopften Tunulliarfik-Fjord vor und gingen am Fuße des Qaterlait-Gletschers an Land. Nach einem dank unserer Ausrüstung eher anstrengenden Aufstieg über die vereiste Rampe des Gletschers schlugen wir ca. einen Kilometer landeinwärts auf einer Felsnase aus rotem Granit unser Lager auf. Allerdings mussten wir unser Lager noch am selben Tag versetzen, weil die

Nachmittagssonne den vorbeifließenden Bach zu einem kleinen Strom anschwellen ließ, der unsere Zelte überschwemmte. Nach der Abendmahlzeit, in der späten Sonne der Arktis, legten die beiden Dichterinnen die traditionelle Kleidung ihrer Heimat an und stiegen weiter den Gletscher hinauf, bis sie sowohl den Ozean als auch die höheren Eisregionen sehen konnten. Dort trugen sie ein gemeinsam verfasstes Gedicht vor, ein Aufschrei der Wut und Verzweiflung zweier engagierter Menschen über die Bedrohung ihres Daseins.

Das Eis in Nivianas Heimat schwindet nach und nach und mit ihm eine ganze Lebensweise. Während unseres Aufenthalts auf dem Grönländischen Eisschild berichteten Forscher, dass „das älteste und dickste Meereseis" in der Arktis bereits so stark schmelzen würde, dass bald sogar „Meereszonen nördlich von Grönland, die normalerweise auch im Sommer zugefroren sind, schiffbar würden". An einem nördlich von unserem Lager gelegenen Küstenabschnitt kam es durch schmelzendes Eis zu einem Bergrutsch ins Meer, der eine anfänglich 90 Meter hohe Tsunamiwelle auslöste, die in einem abgelegenen Dorf vier Menschen tötete. Nach Aussagen von Wissenschaftlern muss mit derartigen Naturkatastrophen „aufgrund der Klimaerwärmung zukünftig häufiger gerechnet werden". Noch direkter dürften die Auswirkungen des Klimawandels auf die Heimat von Kathy Jetnil-Kijner sein. Die Marshall-Inseln liegen nur ein bis zwei Meter über dem Meeresspiegel. Schon heute laufen bei Springfluten die Häuser voll und legt das Wasser auf Friedhöfen die Gräber frei. Brotfruchtbäume und Bananenpalmen sterben ab, weil zunehmend Salzwasser in das winzige Süßwasserreservoir eindringt, das auf den Atollen über Jahrtausende menschliches Leben ermöglichte. In Grönland stand Jetnil-Kijner auf dem Eis, welches, wenn es schmilzt, ihre Lebenswelt untergehen lassen wird und aus ihr und ihren Landsleuten Menschen macht, „deren einzige Heimat", wie sie es formuliert, „dann nur noch ein Reisepass ist". Das Gedicht kündete von einem stummen Zorn. Zwei schattenhafte Silhouetten in einer rauen Landschaft bildend, die in der nördlichen Hemisphäre ihresgleichen sucht, schleuderten die Frauen ihre Worte in den kalten Wind, der über den Gletscher strich. Es war ein Zorn, der aus einer langen und bitteren Geschichte erwachsen ist: Nach dem Zweiten Weltkrieg nutzten die USA die Marshall-Inseln für Atombombentests; bis heute ist das Bikini-Atoll unbewohnbar. Auch im grönländischen Eis hinterließen die USA nach Aufgabe der

30 Militärbasen, die sie auf der Insel einst unterhielten, Atommüll.

Dieselben Untiere
Die jetzt entscheiden
Wer leben darf
Und wer zu sterben hat …
Wir fordern eine Welt jenseits von SUVs und
Klimaanlagen
Abgepackten Annehmlichkeiten und ölverseuchten
Träumen, jenseits des Glaubens
Dass es ein Morgen niemals geben wird.[3]

Der Klimawandel ist anders als andere Krisen zuvor. Auch wenn er die verletzlichsten Menschen zuerst und am härtesten trifft, wird er am Ende alle Bewohner der Erde einholen.

Lass mich meine Heimat zu eurer bringen
Lasst uns zusehen, wie Miami, New York, Shanghai,
Amsterdam, London, Rio de Janeiro und Osaka
Versuchen unter Wasser zu atmen … Keiner von uns ist
gefeit.[4]

Die Wissenschaft kann uns einiges über diese Krise verraten. Jason Box, ein amerikanischer Glaziologe, der unsere Reise organisiert hatte, ist in den letzten 25 Jahren häufig nach Grönland gereist. „Wir gaben diesem Ort, an dem wir gerade stehen, den Namen Adler-Gletscher", erzählte er. „Aber seither sind der Kopf und die Flügel des Vogels weggeschmolzen. Ich wüsste nicht, wie wir den Gletscher jetzt nennen sollten, der Adler ist jedenfalls tot." Dann tauschte er die Batterien seiner entlegenen Wetterstationen aus, die über das Eisfeld verstreut waren. Die Instrumente erzählen eine Version des Geschehens, aber der walisische Kollege von Box, Alun Hubbard, räumte ein, dass die Aussagekraft der Messergebnisse begrenzt ist. „Die gewaltige Veränderung der Landschaft ist einfach schockierend", sagte er. „Das Ausmaß, in dem sich der Eisschild verändert hatte, überstieg schlichtweg meine Vorstellungskraft."

Künstlern gelingt es eher, Wirklichkeiten jenseits des Vorstellbaren zu erfassen. Sie können das Faktum einer globalen Eisschmelze in überflutete Häuser und ins Chaos gestürzte Existenzen übersetzen und ermessen, was das geschichtlich bedeutet, welcher Verlust an Zukunft damit einhergeht. Den Naturwissenschaften und der Ökonomie

Tangier Island, Virginia, ist eine isolierte Insel inmitten der riesigen Chesapeake Bay. Die ersten Siedler haben sich hier Ende des 18. Jahrhunderts niedergelassen, und viele Insulaner sprechen noch heute ihren ganz eigenen Dialekt. Seit 1850 ist die Landmasse der Insel durch den Meeresanstieg um fast 70 % geschrumpft und droht, bis Ende des 21. Jahrhunderts ganz zu verschwinden. Die Inselbewohner sind dennoch Klimaskeptiker und haben 2016 zu 90 % für Trump gestimmt.

fehlt weitgehend die Fähigkeit zu verstehen, was es bedeutet, dass Menschen jahrtausendelang nach einem bestimmten Lebensrhythmus gelebt haben, dass sie Gerichte gegessen und Lieder gesungen haben, die tief in den Orten verwurzelt sind, die jetzt verloren gehen. Derartige Verluste kann eher die Kunst erfassen, und es ist nur stimmig, dass Trauer und Zorn – und bemerkenswerterweise auch Hoffnung – dafür als Maßeinheiten fungieren. Das Gedicht, das die beiden Aktivistinnen im eisigen Wind rezitierten, klang folgendermaßen aus:

Dem Leben in all seinen Formen
Gebührt die gleiche Achtung, die wir alle dem Geld
gewähren ... Jeder von uns
Muss entscheiden
Ob wir
Uns
Erheben.[5]

Die Ostküste der USA gehört zu den vom Klimawandel besonders betroffenen Regionen. Doch anders als auf den Marshall-Inseln gibt es hier mächtige politische Institutionen, die über Mittel verfügen, der herannahenden Krise entgegenzutreten. Ob Gesellschaften und Regierungen sich rechtzeitig erheben, hängt nicht zuletzt davon ab, ob die Bedrohung in ihrer vollen Tragweite erkannt wird. Hierzu mag man sich vor Augen

halten, dass die Denkmäler der National Mall in Washington, D.C., buchstäblich im Wasser versinken könnten. Bislang sind die Reaktionen der Politik nicht sehr vielversprechend, auch weil Naturwissenschaftler zu konservativen Einschätzungen neigen und jahrelang unterschätzt haben, wie stark der Anstieg der Ozeane vermutlich sein wird. Im Jahr 2003 prognostizierte der Weltklimarat (Intergovernmental Panel on Climate Change – IPCC), dass der Meeresspiegel bis zum Ende des 21. Jahrhunderts lediglich um einen halben Meter ansteigen würde. Dieser Anstieg sei überwiegend der Wärmeausdehnung des Wassers zuzurechnen. Schon damals wiesen die Wissenschaftler des IPCC darauf hin, dass ihre Schätzungen ohne die Berücksichtigung eines Abschmelzens der Eisdecken in Grönland und der Antarktis errechnet worden seien. Nahezu sämtliche Forschungen, die seitdem durchgeführt wurden, deuten darauf hin, dass diese Eisdecken extrem bedroht sind.

So haben zum Beispiel Paläoklimatologen herausgefunden, dass der Meeresspiegel in früheren Erdzeitaltern wiederholt in extremem Maße gestiegen oder gesunken ist. Vor ca. 14.000 Jahren kam es am Ausgang der Eiszeit zu einem Abschmelzen enormer Eismengen. Während dieses sogenannten Schmelzwasserpulses 1A stieg der Meeresspiegel um knapp 20 Meter, davon möglicherweise um vier Meter innerhalb eines einzigen Jahrhunderts.

Ein anderes Forschungsteam ermittelte wiederum, dass vor mehreren Millionen Jahren, während des Pliozäns, als der Kohlendioxidgehalt der Erdatmosphäre sich ungefähr auf heutigem Niveau befand, der Westantarktische Eisschild ebenfalls in einem Zeitraum von nur 100 Jahren abschmolz. „Die jüngsten Felddaten aus der Westantarktis haben uns den Mund offen stehen lassen", sagte 2016 ein Vertreter der US-Regierung. Das war noch vor der wirklich epochalen Nachricht im Frühsommer 2018, als 84 Wissenschaftler von 44 Forschungseinrichtungen durch das Zusammenführen ihrer Daten zu dem Ergebnis kamen, dass die Antarktis in den letzten drei Jahrzehnten drei Trillionen Tonnen Eis verloren und sich die Abschmelzgeschwindigkeit seit 2012 verdreifacht hat. Auf der Basis dieser neuen Erkenntnisse korrigieren gegenwärtig allerorts Wissenschaftler ihre Schätzungen über das Fortschreiten des Klimawandels nach oben. Statt einem halben Meter Anstieg des Meeresspiegels ist nun von einem Meter die Rede oder sogar von zwei Metern. „Mehrere Meter in den nächsten 50 oder 150 Jahren", sagt James Hansen, einer der weltweit führenden Klimatologen. In seinen Augen würden Küstenstädte bei einem solchen Anstieg „praktisch unregierbar". Jeff Goodell, der 2017 die bisher umfassendste Untersuchung zum Meeresspiegelanstieg veröffentlichte[6], ist überzeugt, dass das berechnete Szenario „Generationen von Klimaflüchtlingen erzeugen würde, mit Zahlen im Vergleich zu denen der Ansturm von Flüchtlingen aus Syrien ein Kinkerlitzchen ist".

Was angesichts der verfügbaren Zahlen sprachlos macht, ist die völlig unzureichende Vorbereitung auf die zu erwartenden Veränderungen. Goodell etwa berichtete monatelang aus Miami Beach, einer Stadt, die auf ausgebaggertem Sand aus der Biscayne Bay errichtet wurde. Bei einer Museumseröffnung gelang es Goodell, Floridas größten Bauunternehmer, Jorge Pérez, zum Klimawandel zu befragen. Doch Pérez betonte, er mache sich keine Sorgen, er sei „überzeugt, dass man in 20 oder 30 Jahren eine Lösung für das Problem finden wird. Wenn Miami bedroht sei, dann gelte das ja auch für New York und Boston – wo sollen die Leute dann hin?" (Dann fügte er noch mit einem Narzissmus à la Trump hinzu: „Außerdem bin ich bis dahin tot, warum sollte es mich kümmern?") Insofern gegenwärtig überhaupt Planungen stattfinden, basieren diese auf den überholten Vorhersagen von allenfalls einem Meter Meeresspiegelanstieg. Venedig zum Beispiel investiert sechs Milliarden Dollar in hydraulisch

aufblasbare Schleusen, die die Lagune vor künftigen Hochwassern schützen sollen. Die Schleusen sind für einen Meeresspiegelanstieg von gerade einmal 30 Zentimeter ausgelegt. New York baut eine „U-Barriere", einen Wall, um Lower Manhattan vor Überschwemmungen bei Stürmen von der Größe des Hurrikans Sandy zu schützen. Aber wenn der Meeresspiegel weiter steigt, werden solche Stürme sehr viel mehr Wasser nach Manhattan hineintreiben. Warum baut man nicht gleich höher? „Weil die Kosten exponentiell steigen", sagt der Architekt. Die Kosten steigen jetzt schon. Untersuchungen zum Immobilienmarkt in Florida ergaben 2018, dass Häuser, die nahe der Hochwasserlinien stehen, heute schon mit einem Preisnachlass von 7 % verkauft werden, weil „aufgeklärte" Käufer wissen, womit zu rechnen ist. Dieselben „aufgeklärten" Käufer sind dazu übergegangen, alteingesessene Bewohner in höher gelegenen Stadtteilen Miamis, zum Beispiel Little Haiti, aus ihren Häusern zu verdrängen. Zunehmend sperren sich auch Versicherungsunternehmen: Kellergeschosse, von „New York bis Mumbai", werden möglicherweise ab 2020 nicht mehr versicherbar sein, sagte der CEO einer der größten Versicherer Europas 2018.

Möglicherweise wird es der Absturz der Immobilienwerte sein, der die Menschen aufrüttelt, sich dem Thema zu widmen. Wenn die ungeheuren Vermögenswerte zu sinken beginnen, die die Gebäude an der Ostküste darstellen, will keiner das Nachsehen haben. Das Immobilienportal Zillow veröffentlichte 2016 eine Berechnung, nach der bis 2100 jedes achte Haus in Florida durch Überflutung verloren gehe, was allein in diesem Bundesstaat Wertverlusten von mehr als $400 Milliarden entspräche. Oder es ist der nächste große Sturm, der zur Einsicht zwingt. Als der Hurrikan Florence 2018 einige Städte zum zweiten Mal in drei Jahren überflutete, begannen erste Bewohner umzuziehen – oder redeten zumindest über einen Wohnortwechsel.

Doch vielleicht merken Menschen auch auf, wenn sie die Bilder dieses Buches sehen. Die hier präsentierten Aufnahmen vermitteln das reale Ausmaß der Bedrohung, der diese Küstenlinie ausgesetzt ist, aber sie rufen dem Betrachter auch die atemberaubende Schönheit der Landschaften ins Gedächtnis. Ich hatte vor nicht langer Zeit das Glück, mir einen Jugendtraum erfüllen zu können und dem Start einer Rakete von Cape Canaveral an der Atlantikküste Floridas beizuwohnen. Am Tag vor dem

Abschuss führten mich Greg Harland, PR-Manager bei der NASA, und der Ökologe Don Dankert in die verschiedenen Winkel des Raketenstartgeländes. Dankert hatte den Wiederaufbau der Dünen entlang des Küstenabschnitts am Kennedy Space Center geleitet. Man hatte mir geraten, das Thema Klimawandel zu meiden; in der Tat hatte ich kein Interesse daran, meine beiden Gastgeber in der Ära Trump in Kalamitäten zu bringen. Doch ich brauchte mich gar nicht zurückhalten, denn die Gegenwärtigkeit der Probleme war unübersehbar. Eine Station des Rundgangs war ein Hügel, von dem aus man einen Blick auf den Launch Complex 39 hat. Hier starteten die Apollo-Flüge zum Mond und würden wahrscheinlich zukünftige Expeditionen zum Mars ihren Anfang nehmen. Der Ozean ist ein paar Hundert Meter weit entfernt – optimale Bedingungen für Raketenstarts. Wenn sie Richtung Osten startet, kann eine Rakete auf dem Weg in ihre Umlaufbahn den Schwung der Erde am besten ausnutzen, im Falle eines Fehlstarts fallen Trümmerteile ins Meer. Alles andere als optimal ist jedoch der Anstieg des Meeresspiegels. Um die 2000er-Wende herum entstand bei der NASA zum ersten Mal ein Problembewusstsein. Als Reaktion wurde ein Dune Vulnerability Team gegründet. Seit Hurrikan Sandy im Jahr 2012 sind die Sorgen der NASA sehr viel größer geworden. Hurrikan Sandy traf nicht in Florida auf Land, sondern auf Höhe der Stadt New York, das Zentrum des Sturms war rund 1.500 Kilometer von Cape Canaveral entfernt. Dennoch waren auch hier die Wellen stark genug, um die Dünenbarriere zu durchbrechen und beinahe die Raketenstartplätze zu überfluten. „Die Dünen haben jahrzehntelang jedem Wetter standgehalten – und plötzlich waren sie weg", sagte der Geologe John Jaeger von der University of Florida.

Die Dünen wurden wieder aufgeschüttet. Dankert machte nicht nur auf dem Gelände einer nahe gelegenen Air Force Base Sand im Umfang von mehreren Millionen Kubikmeter ausfindig, er pflanzte auch eigenhändig die letzten Exemplare der 180.000 einheimischen Sträucher zur Befestigung. Bis jetzt haben die neuen Dünen sich bewährt und bei Stürmen in den letzten Jahren standgehalten. Zumindest solange nicht weitere Teile des antarktischen Eisschilds ins Wasser rutschen oder ein noch größerer Hurrikan diese Ecke Floridas mit voller Wucht trifft, ist also der Fluchtweg ins All gesichert. Doch was mich mehr als die neuen Dünen beeindruckte, war die Hingabe, mit der sich diese beiden Männer um die ihnen unterstellte Landschaft kümmerten. „Das Kennedy

Space Center besteht quasi aus der Merritt Island Wildlife Refuge", sagte Harland. „Weniger als 10 % des Geländes werden für unsere industriellen Zwecke genutzt. Wenn man den Strand hinunterblickt, kommt man sich vor wie in Florida um 1870 – der längste unberührte Streifen der Atlantikküste. Wirklich beeindruckend."

Sie unterhielten sich lange über ihre Lieblingstierarten: die braunen Pelikane, die knapp vom Strand entfernt übers Wasser segelten, die Florida-Buschhäher, die Gopherschildkröten. Während der Bauarbeiten zur Wiederherstellung der Dünen wurde jede einzelne Schildkröte mit einem Eimer eingefangen und umgesiedelt. Zum Schluss meines Besuches fuhr man mich eine halbe Stunde quer durch den Sumpf zu einem See in der Nähe der Zentrale des Space Center. Man wollte mir unbedingt ein paar Alligatoren zeigen. In der Tat ragten in Ufernähe mehrere Schnauzen aus dem Wasser. Sorgfältig war an jeder Ecke des Sees ein Schild aufgestellt worden:

DIE ALLIGATOREN DIESES GEWÄSSERS SIND IN DIESER REGION HEIMISCH. SIE WURDEN NICHT VON MENSCHEN HIER ANGESIEDELT UND SIND KEINE HAUSTIERE. JEGLICHES FÜTTERN WÜRDE SIE AN MENSCHEN GEWÖHNEN UND SO MÖGLICHERWEISE ZU EINER GEFAHR MACHEN.

Die Schilder schlossen mit dem Satz:

WENN DAS PASSIEREN SOLLTE, MÜSSTEN SIE ENTFERNT UND GETÖTET WERDEN.

Die Haltung, die aus der Inschrift dieser Schilder sprach, hatte etwas sehr Bewegendes für mich. Es wäre ein Leichtes gewesen, die Alligatoren in dem Teich zu vergiften, genauso wie man die Gopherschildkröten auch mit dem Bulldozer hätte beseitigen können. Aber genau das tat die NASA nicht, und zwar weil es eine lange Liste von mit großer Leidenschaft entworfenen Gesetzen gibt, in denen ein neues Verständnis unserer menschlichen Existenz zu Tage getreten ist. John Muir ist in gewisser Hinsicht der erste Umweltschützer der westlichen Welt, der den Menschen aufforderte, sich gegenüber der Natur zurückzunehmen. Im Jahr 1867 durchquerte er Florida auf einer 1.600 Kilometer langen Wanderung von Louisville, Kentucky, zum Golf von Mexiko[7]. Er nutzte diese Reise, um seine ketzerischen Gedanken über die Bedeutung des Menschseins zu formulieren. In seinem Notizbuch schreibt er: „Die Welt, so hat man uns gesagt, wurde speziell für den Menschen erschaffen – eine Vermutung, die sich auf keinerlei Fakten stützt. Zahlreiche Leute sind bestürzt, wenn sie in Gottes großem Universum etwas Lebendes oder Totes finden, das sie nicht essen oder

sich in irgendeiner Weise zunutze machen können."[8] Der Beweis dafür, wie fehlgeleitet die Selbstzentriertheit des Menschen ist, waren in Muirs Augen die Alligatoren, die er in großer Zahl in einem Sumpf brüllen hörte, in dessen Nähe er campierte, und die den meisten Menschen Angst einjagten. Für ihn waren sie trotzdem wunderbare Tiere, die sich perfekt an die Landschaft, in der sie lebten, angepasst hatten. „Ich habe nun, da ich sie in ihrer Heimat erlebt habe, eine bessere Meinung von den Alligatoren", schrieb er. In seinem Notizbuch wandte er sich an die Geschöpfe selbst: „Ehrenwerte Vertreter der großen Saurier früherer Schöpfung, möget ihr euch lange Zeit eurer Lilien und eures Schilfs erfreuen, gesegnet seiet ihr hin und wieder mit einem Maul voll schreckerfülltem Menschen als Leckerbissen."[9] Die große Mehrheit der Menschen würde eine solche Auffassung als extrem abtun. Aber Muirs Grundidee, dass alle Elemente der Schöpfung von Wert sind, hat erheblich an Verbreitung gewonnen.

Am selben Abend zeichneten Harland und Dankert mir eine behelfsmäßige Karte, damit ich an einen Strand finden würde, von wo aus der Raketenstart im Morgengrauen gut zu beobachten war. Mit etwas Glück würde ich an diesem Strand außerdem eine Unechte Karettschildkröte beim Landgang zwecks Eierlegen erspähen können. Und so bettete ich mich also in den Sand, zwischen der Patrick Air Force Base im Norden und der Stelle, an der Barbara Eden 1965 – in der ersten Folge von „Bezaubernde Jeannie" – aus einer Flasche auftauchte und ihren Astronauten begrüßte. Der Strand war verlassen und im Lichte eines beinahe vollen Mondes sah ich tatsächlich eine Schildkröte aus dem Meer schleichen und zielgerichtet auf eine Stelle unweit der Düne zusteuern, wo sie mit ihren kräftigen Flossen ein Loch in den Sand grub. Eine Stunde lang legte sie ihre Eier, und selbst aus gut 25 Metern Entfernung hörte man sie im Rauschen der Brandung schwer atmen. Nachdem sie ihr Gelege zugedeckt hatte, steuerte sie wieder auf den Ozean zu, so wie andere vor ihr in den letzten 120 Millionen Jahren.

Wer sich die überwältigende Schönheit dieser Küste bewusst macht und zugleich ihre Fragilität und die Tatsache, dass sie in dieser Form seit undenklichen Zeiten existiert, wird sich vielleicht motiviert fühlen, aktiv zu werden. Kann sein, dass für den Großteil der betroffenen Zonen eine Rettung zu spät kommt – Tangier Island ist bereits einer rapiden Schrumpfung ausgesetzt; es ist schwer vorstellbar, dass es der Weltgemeinschaft gelingen wird, die globale Erwärmung rechtzeitig zu stoppen, um Ocracoke zu bewahren; und man müsste schon tollkühn sein, um in Miami Beach noch in Immobilien zu investieren. Aber es ist nicht ausgeschlossen, dass der Anstieg der Ozeane immerhin so stark verlangsamt werden kann, dass große Teil der Ostküste erhalten bleiben. Hinzu kommt die Aufgabe, geeignete Formen der Besiedlung zu entwickeln. Falls das gelingen sollte, wird das Ergebnis aus der Luft erkennbar sein: riesige Kolonien von Windturbinen, die einen Großteil des benötigten Stroms für die Ostküste erzeugen, ferner gigantische Solaranlagen im Sunshine State Florida (unter Umständen auch auf Flächen, die zurzeit noch durch Golfplätze belegt sind). Bleibt zu hoffen, dass es zu dieser Zukunftsvision eine Fortsetzung geben wird – und dass Alex MacLean eines Tages von einem der neuen, elektrisch angetriebenen Flugzeuge aus dokumentieren kann, wie die Menschheit sich der größten Bedrohung angenommen hat, der sie sich jemals gegenübersah.

1
Deutsche Ausgabe: Bill McKibben, *Das Ende der Natur: Die globale Umweltkrise bedroht unser Überleben*, Piper Verlag, 1992.
2
Deutsche Ausgabe: Bill McKibben, *Die taumelnde Welt: Wofür wir im 21. Jahrhundert kämpfen müssen*, Karl Blessing Verlag, 2019.
3
The very same beasts / That now decide / Who should live /And who should die … / We demand that the world see beyond SUVs, ACs, their pre-packaged convenience / Their oil-slicked dreams, beyond the belief / That tomorrow will never happen. (Übersetzung des Zitats: M. Wachholz)
4
Let me bring my home to yours / Let's watch as Miami, New York, Shanghai, Amsterdam, London, Rio de Janeiro and Osaka / Try to breathe underwater … None of us is immune. (Übersetzung des Zitats: M. Wachholz)
5
Life in all forms demands / The same respect we all give to money … So each and every one of us / Has to decide / If we / Will / Rise. (Übersetzung des Zitats: M. Wachholz)
6
Jeff Goodell, *The Water Will Come. Rising Seas, Sinking Cities, and the Remaking of the Civilized World*, Little, Brown & Company, 2017. (Übersetzung des Zitats: M. Wachholz)
7
John Muir, *A Thousand-Mile Walk to the Gulf*, Houghton Mifflin, 1916. (Übersetzung des Zitats: M. Wachholz)
8
John Muir, *Bäume vernichten kann jeder Narr: Essays und Aufzeichnungen*, übers. v. Jürgen Brôcan, Matthes & Seitz, 2017.
9
John Muir, *A Thousand-Mile Walk to the Gulf*, Houghton Mifflin, 1916. (Übersetzung des Zitats: M. Wachholz)

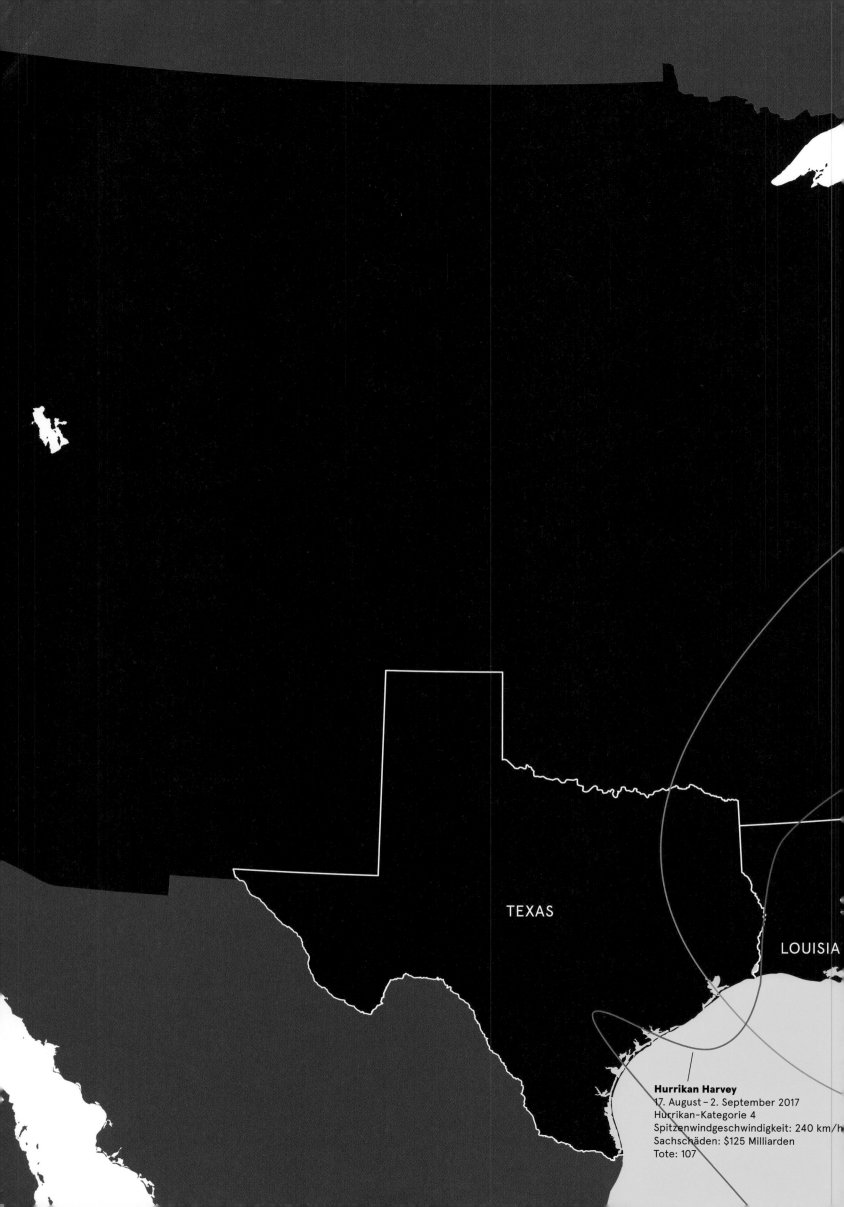

TEXAS

LOUISIA

Hurrikan Harvey
17. August – 2. September 2017
Hurrikan-Kategorie 4
Spitzenwindgeschwindigkeit: 240 km/h
Sachschäden: $125 Milliarden
Tote: 107

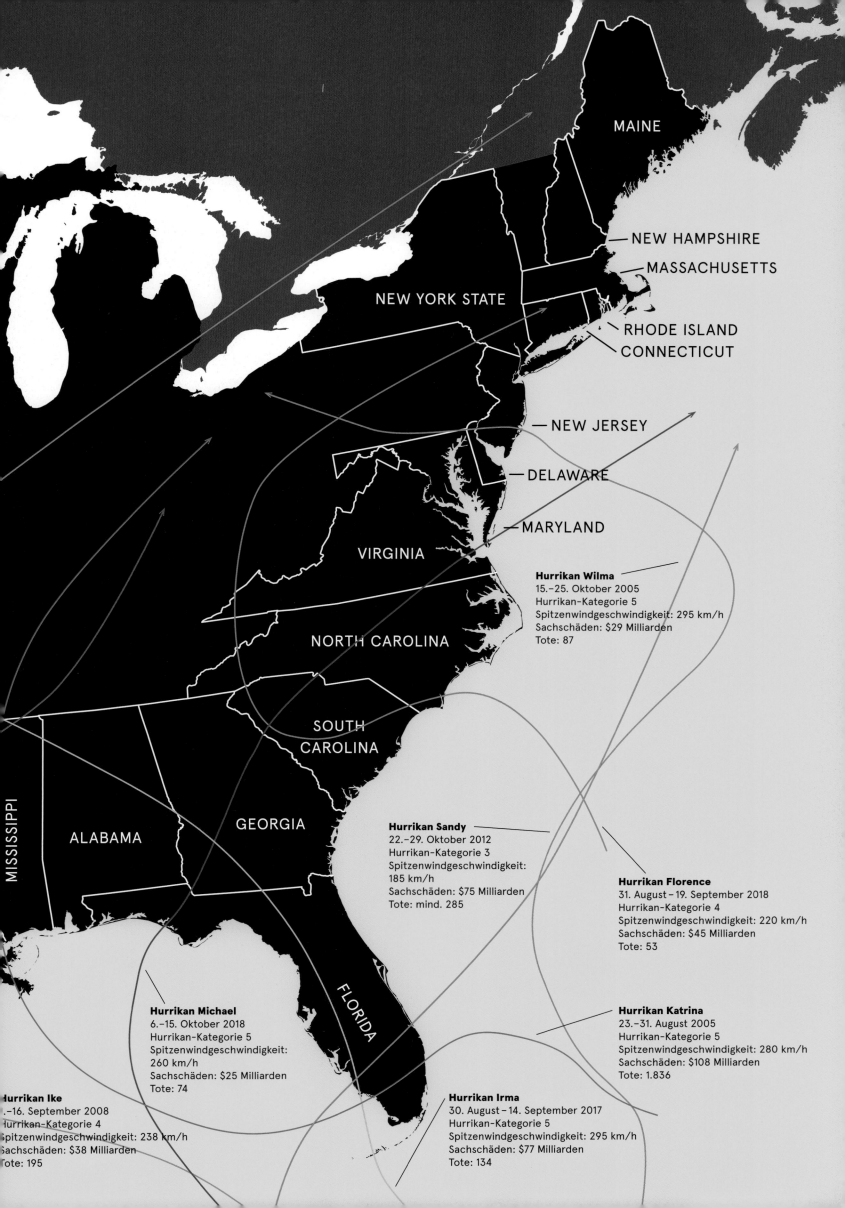

MAINE

NEW HAMPSHIRE

MASSACHUSETTS

NEW YORK STATE

RHODE ISLAND
CONNECTICUT

NEW JERSEY

DELAWARE

MARYLAND

VIRGINIA

Hurrikan Wilma
15.–25. Oktober 2005
Hurrikan-Kategorie 5
Spitzenwindgeschwindigkeit: 295 km/h
Sachschäden: $29 Milliarden
Tote: 87

NORTH CAROLINA

SOUTH
CAROLINA

MISSISSIPPI

ALABAMA

GEORGIA

Hurrikan Sandy
22.–29. Oktober 2012
Hurrikan-Kategorie 3
Spitzenwindgeschwindigkeit:
185 km/h
Sachschäden: $75 Milliarden
Tote: mind. 285

Hurrikan Florence
31. August–19. September 2018
Hurrikan-Kategorie 4
Spitzenwindgeschwindigkeit: 220 km/h
Sachschäden: $45 Milliarden
Tote: 53

FLORIDA

Hurrikan Michael
6.–15. Oktober 2018
Hurrikan-Kategorie 5
Spitzenwindgeschwindigkeit:
260 km/h
Sachschäden: $25 Milliarden
Tote: 74

Hurrikan Katrina
23.–31. August 2005
Hurrikan-Kategorie 5
Spitzenwindgeschwindigkeit: 280 km/h
Sachschäden: $108 Milliarden
Tote: 1.836

Hurrikan Ike
.–16. September 2008
Hurrikan-Kategorie 4
Spitzenwindgeschwindigkeit: 238 km/h
Sachschäden: $38 Milliarden
Tote: 195

Hurrikan Irma
30. August–14. September 2017
Hurrikan-Kategorie 5
Spitzenwindgeschwindigkeit: 295 km/h
Sachschäden: $77 Milliarden
Tote: 134

Erkundungen

Alex MacLean

Seit nunmehr 45 Jahren fliege ich Sportflugzeuge und fotografiere dabei ländliche und städtische Umgebungen. Im Laufe der vergangenen 15 Jahre habe ich es mir zur Aufgabe gemacht, über die Realität der Klimakrise zu informieren und mögliche Ursachen aufzuzeigen. So habe ich ausführliches Bildmaterial über suburbane Gebiete zusammengetragen und versucht, das Ausmaß der Zersiedelung und der monofunktionalen Flächennutzung zu veranschaulichen, die nach dem Ende des Zweiten Weltkriegs eingesetzt haben: Einkaufszentren und Gewerbegebiete, die durch ein endloses Netzwerk aus Straßen und Autobahnen miteinander verknüpft sind. Ich habe verschiedene Arten der intensiven Landwirtschaft und den massiven Einsatz von kohlenstoffbasierten Produkten dokumentiert, die einen bedenklichen Umgang mit der Bodensubstanz offenbaren. Aber ich habe auch aktuelle, vielversprechende Ansätze für die städtebauliche Gestaltung und Planung fotografiert, die ebenso zu einem besseren Zusammenleben wie zu einer Verringerung von Abgasemissionen beitragen.

Zu Beginn, vor 45 Jahren, war ich mir über den ökologischen Aspekt meiner Arbeit kaum im Klaren. Durch das Fotografieren amerikanischer Landschaften und das Sammeln von Luftaufnahmen, die ungeahnte Perspektiven an den Tag brachten, habe ich jedoch meine Zeit in vielerlei Hinsicht auch damit verbracht, wesentliche Merkmale des Klimawandels auf Bildern festzuhalten. Mir ist bewusst geworden, dass ich mich bereits für Landwirtschaft interessiert hatte, lange bevor ich einen ursächlichen Zusammenhang mit den Klimaumwälzungen erkannt habe. Malerische Landschaften und die Ästhetik von traditionellen Anbaumethoden haben mich schon immer fasziniert, sowohl als Fotograf als auch als Pilot. Meine gesammelten Kenntnisse über diese Landstriche kommen mir nun zugute, da ich die schwerwiegenden Folgen von Kohlenstoffemissionen aufzeigen möchte, die auf die industrielle Tierhaltung, den Einsatz von Chemikalien und Düngemitteln in der Landwirtschaft und auch die Oxidation der Böden durch übermäßiges Pflügen zurückgehen. Ebenso hatten mir meine Vorkenntnisse über weiträumige Waldgebiete in Alberta in Kanada ermöglicht, die Folgen der Förderung und des Transports von Energieressourcen zu dokumentieren, die durch die großflächig angelegte Erschließung von Ölsänden entstehen. Der massive Abbau und die Raffination dieser Rohstoffreserven erfordern großflächige Abholzungen in den nördlichen Wäldern Kanadas, und das immense Ausmaß dieser Eingriffe ist mit bloßem Auge kaum erkennbar, es sei denn aus einem Flugzeug.

Mit der Luftbildfotografie lassen sich Vorgänge veranschaulichen, die in Ausmaß und Gestalt vom Boden aus kaum erfassbar sind. Sie bietet Möglichkeiten, Strategien zu entwerfen, um positive Impulse für eine bessere Resilienz zu vermitteln und einen Beitrag zur Linderung der Klimakrise zu leisten. So habe ich beispielsweise über längere Zeit die Dächer der Stadt New York dokumentiert, um das Potenzial dieser nutzbaren Freiflächen hervorzuheben. Mit ihrem Anteil von 30 % an der Stadtfläche könnten sie dazu beitragen, die Umgebungstemperatur und den Energieverbrauch zu senken, wenn man sie für die Installation von reflektierenden Dächern oder Solaranlagen nutzen würde. Ich habe ebenfalls zahlreiche Beispiele begrünter Dächer gezeigt, die mit ihrer artenreichen Bepflanzung thermisch isolierend wirken. Diese funktionalen Außenräume lassen sich ausgezeichnet nutzen, um die Lebensqualität in den Städten merklich zu verbessern.

Beim Fotografieren der Begleiterscheinungen des Klimawandels ist mein vorrangiges Ziel – und zugleich meine Herausforderung –, mithilfe der erzählerischen Kraft der Bilder ein Bewusstsein für die Realität der Klimakrise zu wecken und auf Gefahren aufmerksam zu machen, die unser Lebensstil in sich birgt. Es ist nicht meine Absicht, Angst zu schüren, sondern zu zeigen, warum wir handeln müssen, als Einzelne ebenso wie als Gemeinschaft. Überschwemmungen, Erosion, ausgedörrte Böden, die

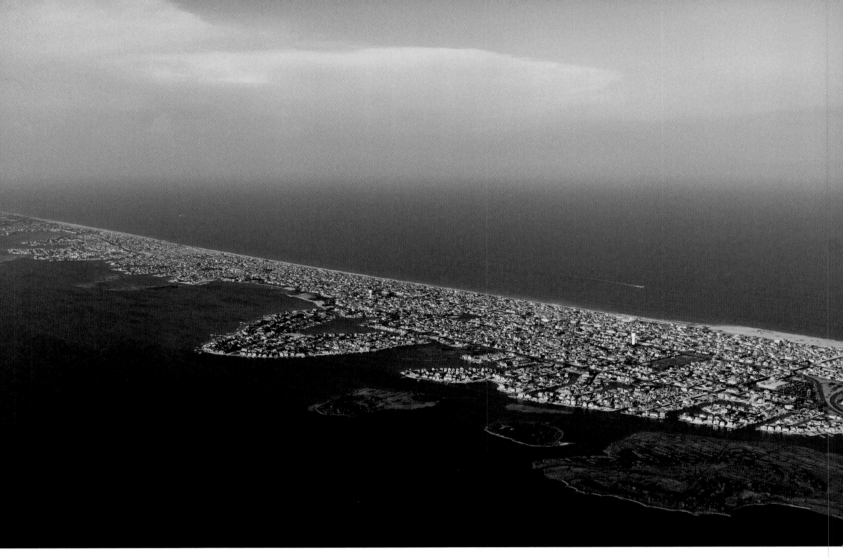

Dieses Bild von **Toms River, New Jersey,** entstand während meiner Rückkehr von einer fünftägigen Aufnahmeserie entlang der Küste zwischen Portland, Maine, und Norfolk, Virginia. Viele meiner Fotografien ergeben sich im Laufe meiner Reisen, auf dem Hin- oder Rückflug von meinen Erkundungen. Das Licht der späten Nachmittagssonne eignete sich hervorragend, um die Dichte der Küstenbebauung zu zeigen und einen Eindruck von den riesigen Ausmaßen der Barriereinseln New Jerseys zu vermitteln.

fortschreitende Wüstenbildung und die bleibenden Folgen von Waldbränden werden beträchtliche Spuren hinterlassen und das Gesicht der Erde zunehmend verändern. Derartige Ereignisse werden von vielen als schlichte Normabweichungen abgetan, von denen wir uns erholen können. Die aus der Vogelperspektive erkennbaren Muster beweisen jedoch das Gegenteil.

Es lässt sich nicht leugnen, dass die globale Erwärmung die polaren Eiskappen zum Schmelzen bringt und zu einer thermischen Ausdehnung der Ozeane führt. Der Anstieg des Meeresspiegels ist ein weltweites Problem, das die Schatten künftiger Klimaumbrüche vorauswirft und die Wichtigkeit durchgreifender Maßnahmen verdeutlicht. Dieses schleichende Phänomen lässt sich jedoch nur schwer in Bildern darstellen, zumal sich der jährliche Anstieg des Meeresspiegels im Millimeterbereich vollzieht. In Zukunft müssen wir jedoch – das belegen Prognosen schon heute – mit einer Verschärfung rechnen. Die künftigen Auswirkungen lassen sich besser verstehen, wenn man die heute schon wahrnehmbaren Veränderungen beobachtet und sich ihre weitere Zuspitzung vor Augen hält: so zum Beispiel bei Erosionserscheinungen und der Versalzung des Grundwassers, die schon heute zu einem Absterben von Bäumen und Küstenvegetation führen, oder auch die Überschwemmungen während der Springfluten im Frühjahr.

Eine weiterer Ansatz, um die Folgen des Meeresanstiegs in den Küstenregionen zu veranschaulichen, besteht darin, Maßnahmen zu zeigen, die umgesetzt wurden, um die bereits spürbaren Auswirkungen einzudämmen oder ihnen entgegenzuwirken. Vom Himmel aus wird einem bewusst, mit welchem Aufwand öffentliche Infrastrukturen geschützt werden, etwa durch Deichanlagen oder Wellenbrecher, und wie private Grundstückseigentümer alles daransetzen, ihre Häuser ebenso wie ihren Lebensstil in Sicherheit zu bringen. Diese Versuche wirken wie hilflose Schutzmaßnahmen, denn die meisten dieser Vorkehrungen sind nicht mehr als Übergangslösungen. Um in Naturgebieten einen wirksamen Schutz gegen die Auswirkungen von Sturmfluten zu gewährleisten, sind langfristig angelegte Eingriffe notwendig. So gibt es Beispiele, in denen es gelungen ist, Austernbänke zu nutzen, um die Kraft von Wellen abzufedern. Weitere Lösungsansätze wie das Aufschütten und Bepflanzen von Dünen sind in Küstenregionen mittlerweile immer häufiger vorzufinden.

Mein Vorhaben – die Erkundung und die Erforschung des gesamten Küstenstreifens, der sich von Maine bis Florida erstreckt und sich im Golf von Mexiko bis nach Texas fortsetzt – erschien mir zunächst relativ überschaubar, auch wenn es ein ehrgeiziges Ziel war. In den Jahren zuvor hatte ich bereits verschiedene Küstenabschnitte einzeln überflogen, jedoch nie in Betracht gezogen, sie im

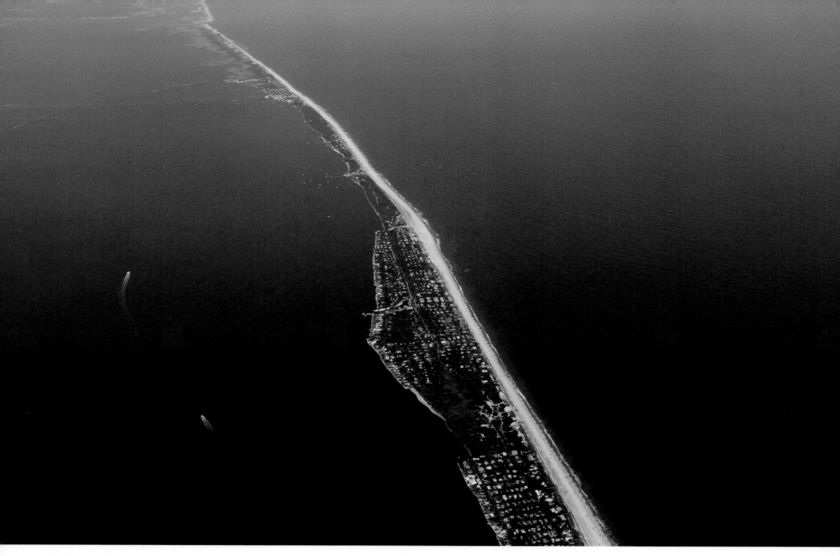

Ich hatte gerade meinen Startflughafen Hanscom Field in Bedford, Massachusetts, verlassen und durchquerte den wie so häufig überlasteten Luftraum über der Stadt New York, als mich der Fluglotse anwies, auf 1.500 Meter aufzusteigen – eine für mich ungewöhnliche Flughöhe. Ich nutzte die Gelegenheit, um aus meiner erhöhten Perspektive diesen sehr schmalen, langgezogenen Teil von **Fire Island, Bundestaat New York,** zu fotografieren, einer Barriereinsel, die parallel zur Südküste von Long Island verläuft.

Rahmen einer Dokumentation als Ganzes zu dokumentieren. Einer meiner ersten Testflüge führte mich zum Central Park, und so folgte ich der Küste von Boston bis nach New York aus unmittelbarer Nähe. Dabei wurde mir klar, dass eine Küste nicht allein aus der Grenzlinie besteht, an der offenes Meer und Festland aufeinandertreffen, sondern in Wirklichkeit eine gesamte Region umfasst. Dieses Gebiet reicht von dort, wo der Meeresgrund allmählich aufsteigt und die Brandungswellen sich langsam heranbilden, bis hinein ins Landesinnere, wo Überflutungen den Küstengewässern, Mündungsgebieten und Sümpfen nichts mehr anhaben können. Nach diesem Erkundungsflug musste ich meine ursprüngliche Einschätzung vom Umfang meiner Mission revidieren. Mir wurde klar, dass die Problematik des Meeresanstiegs diesen gesamten Küstenbereich betrifft, der weit über die Uferzone der Mittelatlantikstaaten hinausreicht. Für einen Teil meiner Erkundungen bin ich also weiter ins Landesinnere vorgedrungen und habe einige zusätzliche Flugstunden in Kauf genommen. Wenn ich also dem Küstenstreifen gefolgt bin, habe ich in Wirklichkeit zahlreiche Städte und Ballungsräume überflogen, die weitab des eigentlichen Meeresufers liegen.

Trotz der deutlich sichtbaren und dramatischen Anzeichen für den fortschreitenden Anstieg der Ozeane fällt es den meisten Menschen schwer – das hat sich während meiner Erkundungen herausgestellt –, sich eine klare Vorstellung vom Meeresspiegel zu machen, denn er stellt für viele eine abstrakte Wirklichkeit dar. Vielen scheint es unbegreiflich, dass eine Freizeitkultur, die nach Vergnügen und Entgrenzung strebt, zugleich einen Prozess in Gang setzt, der ebendiesen Lebensstil in seiner Existenz bedroht. Im Grunde genommen mag sich niemand der Einsicht stellen, dass die Sehnsucht nach dem Ozean, diese fromme Anbetung der Meeresufer, letztendlich zu ihrer Zerstörung führt. Eine Steuer auf CO_2-Emissionen wird wohl notwendig sein, um uns die Folgen unserer Lebensweise für das zukünftige Klima konkreter vor Augen zu führen und eine Vorstellung von den zu erwartenden Kosten zu bekommen.

Einen Großteil der hier vorgestellten Arbeiten habe ich in geografischen Teilabschnitten realisiert. So ist ein aufschlussreicher Überblick entstanden, der die Entwicklung der natürlichen und kulturellen regionalen Merkmale von Norden nach Süden nachzeichnet. Auch wenn durch den Fokus auf den Anstieg des Meeresspiegels der dokumentarische Charakter vorherrscht, bietet dieser Bildband jedoch auch eine geschichtliche Bestandsaufnahme über die regionale Vielfalt in den Küstengebieten von Maine bis Texas und liefert ein Zeugnis für die Zeit, bevor die Auswirkungen des Meeresanstiegs Gestalt annehmen und das Gesicht der Ufer verändern werden.

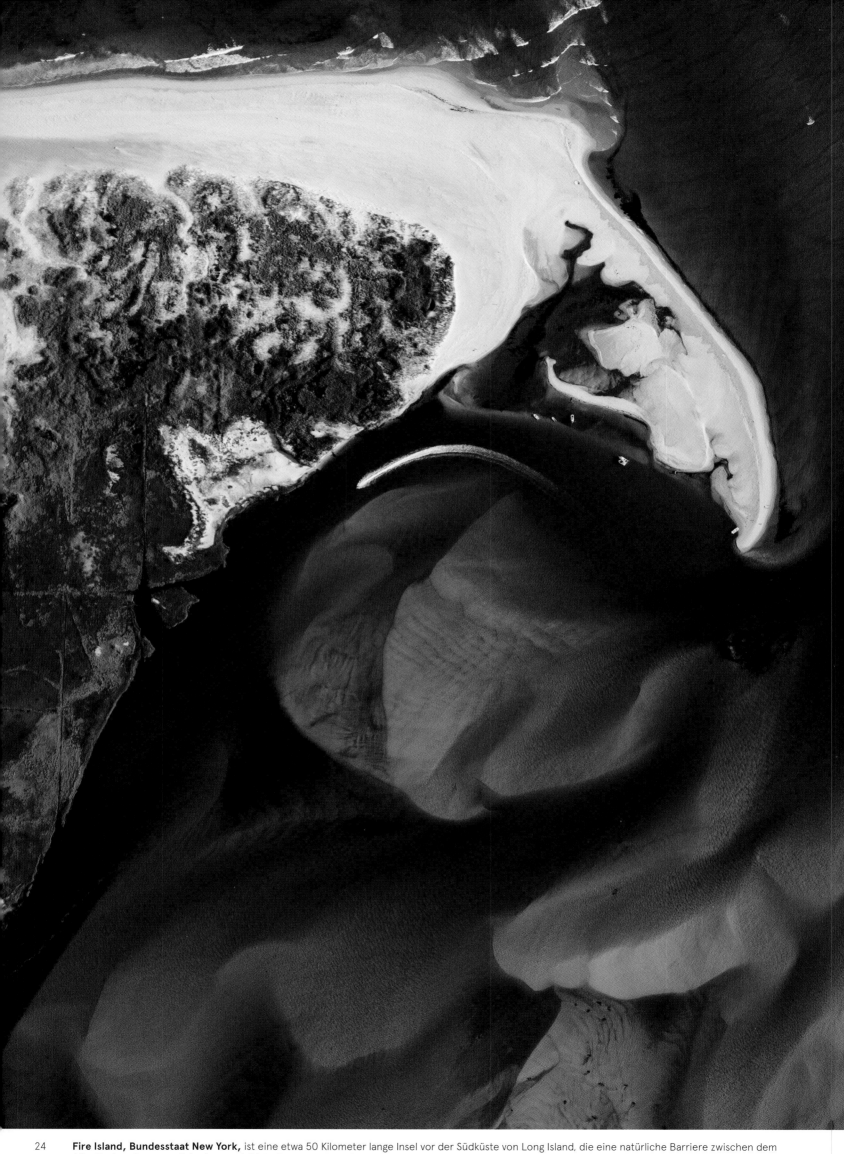

24 **Fire Island, Bundesstaat New York,** ist eine etwa 50 Kilometer lange Insel vor der Südküste von Long Island, die eine natürliche Barriere zwischen dem Atlantischen Ozean und der Lagune bildet, die sogenannte *Outer Barrier*. 2012 wurde Fire Island von Hurrikan Sandy an drei Stellen verwüstet. Zwei Breschen

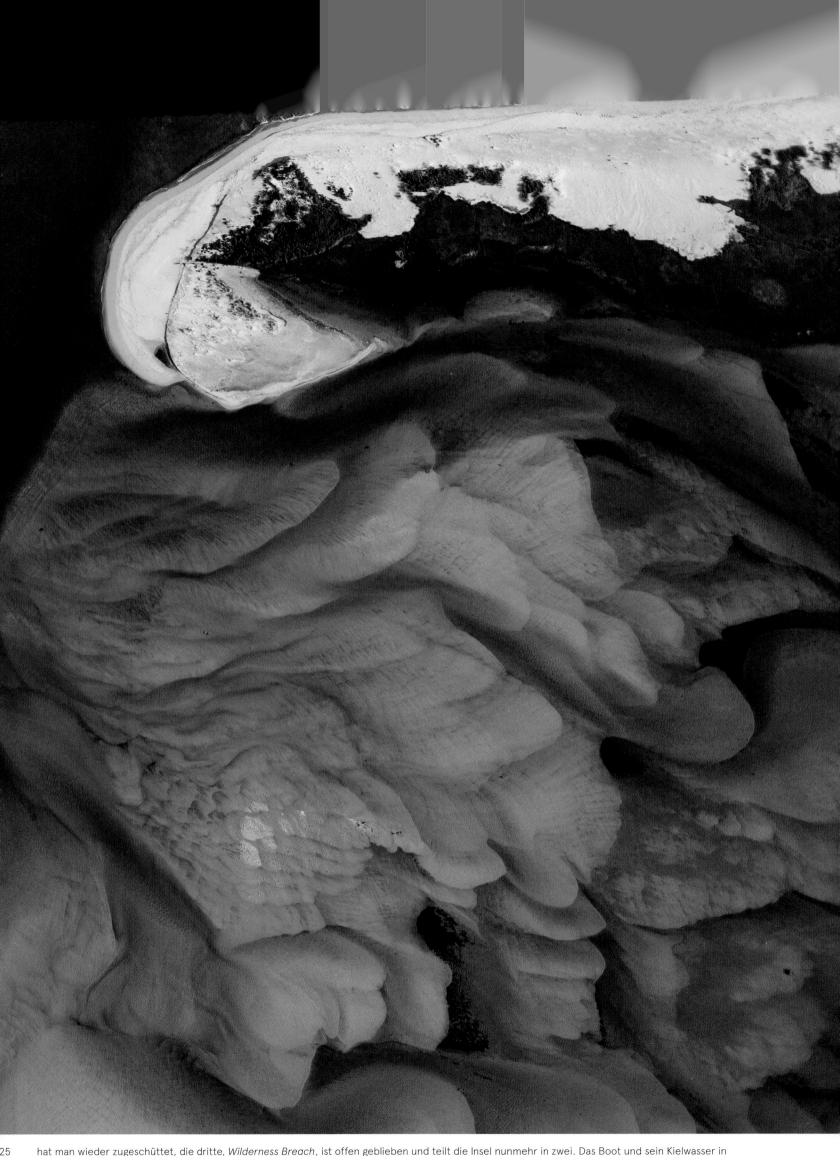

hat man wieder zugeschüttet, die dritte, *Wilderness Breach*, ist offen geblieben und teilt die Insel nunmehr in zwei. Das Boot und sein Kielwasser in der westlichen Fahrrinne geben eine Vorstellung von der Größe des Durchbruchs und der unter Wasser liegenden Sandbänke.

Geografien

Von Norden nach Süden bietet die Ostküste der Vereinigten Staaten zahlreiche geografische Kontraste. Die kontinentale Klimazone Neuenglands erstreckt sich von Maine bis zu den Küsten New Jerseys und weicht dann einem subtropischen Klimagebiet, das von Virginia bis zur Südspitze von Texas im Golf von Mexiko reicht. Die Nordküste und ihre vorgelagerten Inseln bestehen in weiten Teilen aus Fels-aufschlüssen, die von Gletschern freigelegt wurden und der Erosion ausgesetzt sind. Weiter in Richtung Süden geht die Landschaft in eine flache Küstenebene über, die in einem leichten Gefälle in das seichte Gewässer des Kontinentalsockels abfällt. Durch diese Küstenform ist eine lange Kette schmaler Barriereinseln aus Sand entstanden, die vom Festland durch Buchten, Flussmündungen und Lagunen mit üppigen Ökosystemen getrennt sind. Aufgrund des Anstiegs der Ozeane werden diese Inseln in Richtung Kontinent getrieben, wodurch ihre Landflächen zusehends abnehmen, während die Bevölkerung immer weiter wächst.

MAINE Brunswick
Vinalhaven Island

MASSACHUSETTS Cape Cod
Chatham
Eastham
Martha's Vineyard
Nantucket Island

BUNDESSTAAT NEW YORK Gardiner's Island

NEW JERSEY Barnegat Bay
Beach Haven

MARYLAND Berlin
Chincoteague Bay
Ocean City

VIRGINIA Metompkin Bay
Smith Island
Tangier Island

NORTH CAROLINA Lea-Hutaff Island
Lighthouse Island
Portsmouth Island

SOUTH CAROLINA Cape San Roman
Edisto Island
Saint Helena Island

FLORIDA St. George Island
St. Vincent Island
Waccasassa Bay

LOUISIANA Plaquemines Parish

TEXAS Matagorda

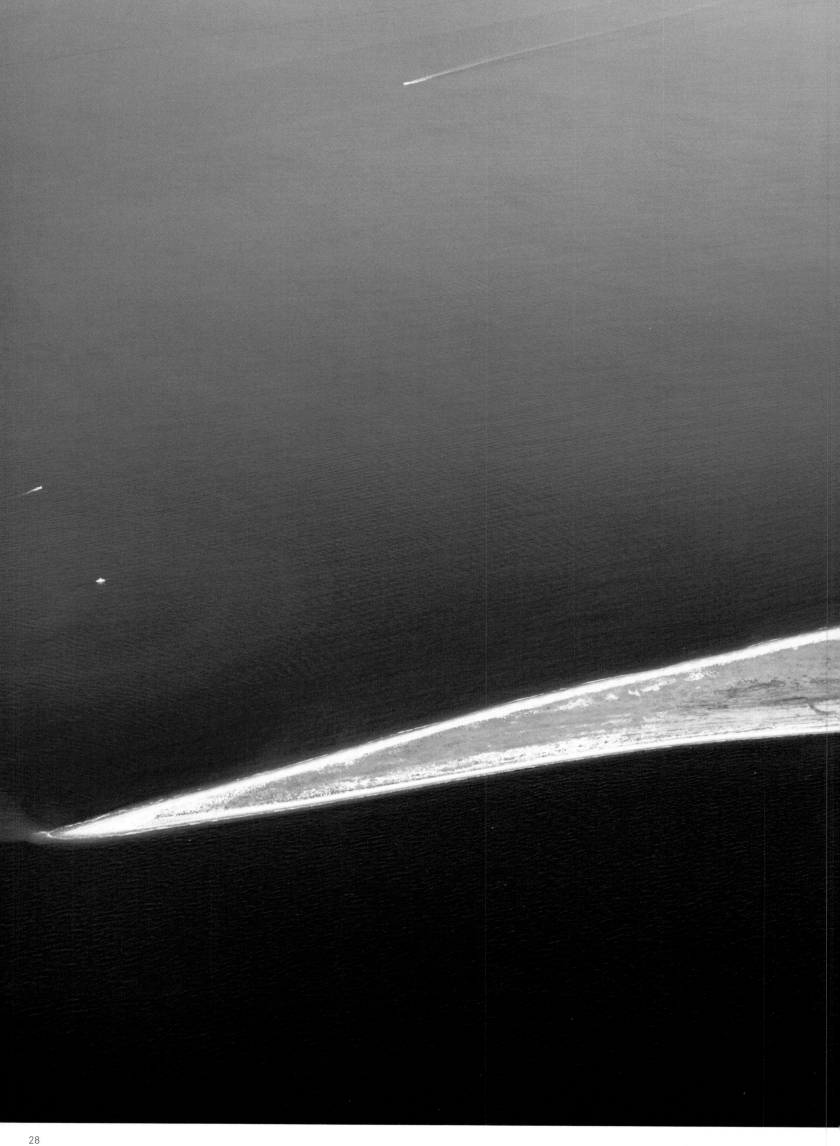

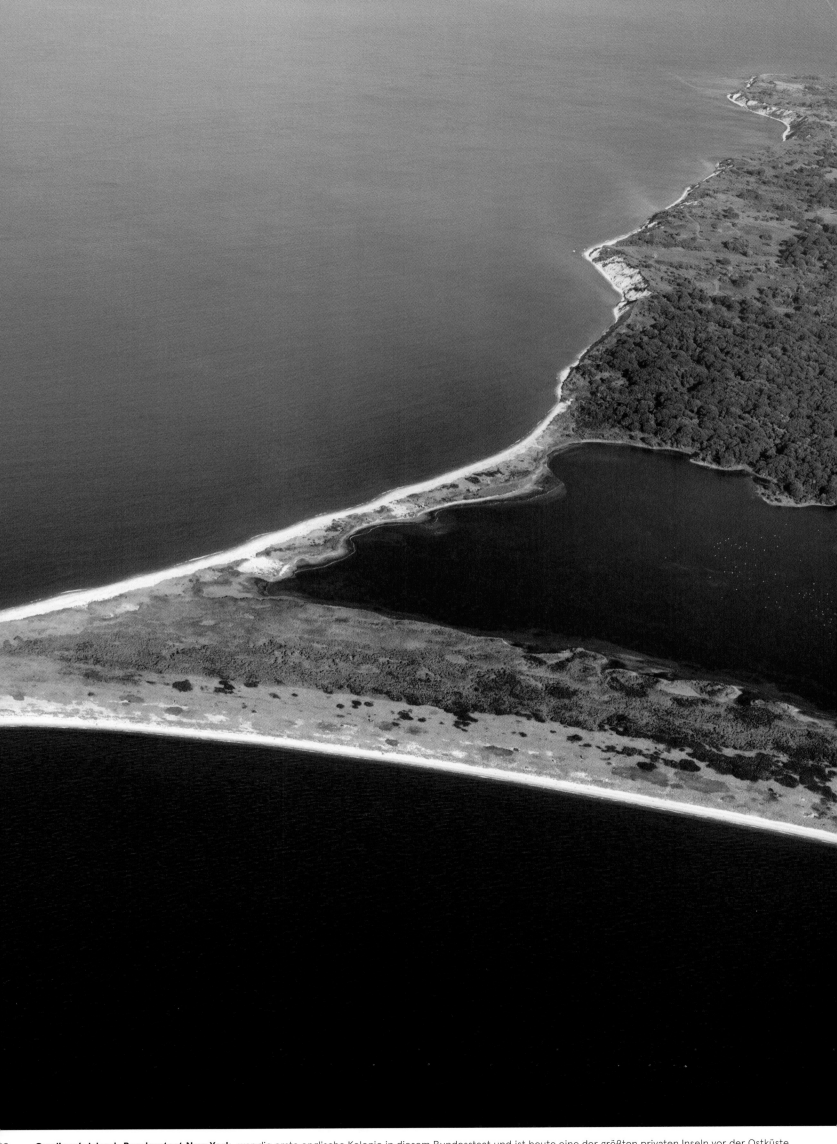

Gardiner's Island, Bundesstaat New York, war die erste englische Kolonie in diesem Bundesstaat und ist heute eine der größten privaten Inseln vor der Ostküste der USA. Am äußersten Ende der Insel schwemmen die Meeresströmungen Sedimente aus dem Ozean heran und geben dem Ufer seine typische längliche Form, die an die Spitze eines Messers erinnert.

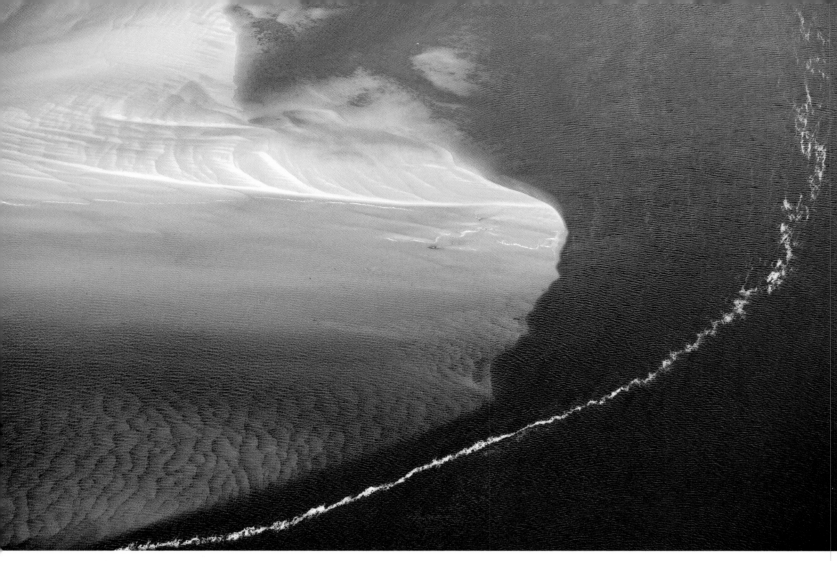

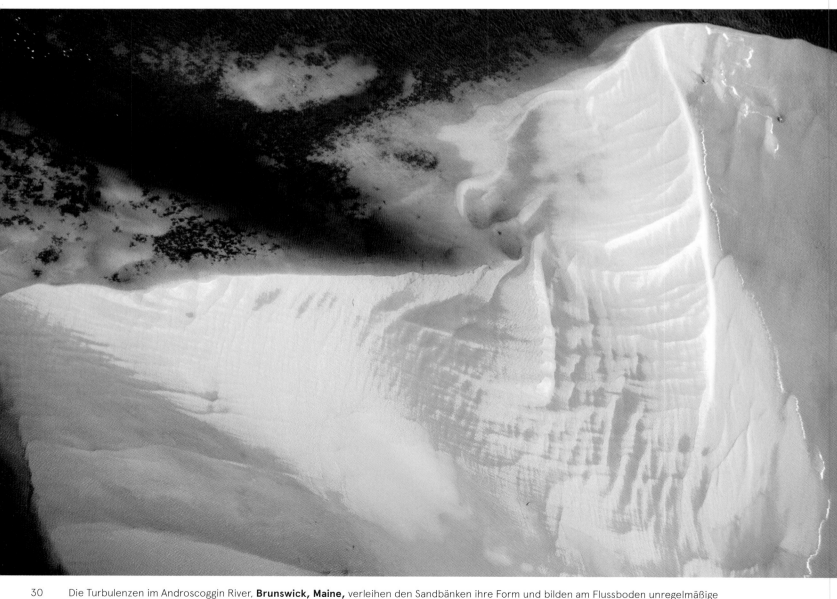

30 Die Turbulenzen im Androscoggin River, **Brunswick, Maine,** verleihen den Sandbänken ihre Form und bilden am Flussboden unregelmäßige Unterwasserdünen und Senken.

Wenn man eine Landschaft überfliegt, bilden die Morphologie der Gelände, die Beschaffenheit der Böden und nicht zuletzt das Klima die aufschlussreichsten Merkmale. Diese wesentlichen geografischen Faktoren haben Landstrichen über die Jahrtausende ihr Gesicht verliehen. In den kommenden Jahren wird es in Küstenregionen zu starken Überflutungen kommen, die durch ein Zusammenwirken natürlicher, lang anhaltender Einflüsse sowie punktueller, aber umso heftigerer Klimaereignisse entstehen.

In geologischen Vorzeiten war der Meeresspiegel im Laufe verschiedener Eiszeitperioden Schwankungen ausgesetzt. Vor rund 15.000 Jahren lag er ca. 100 Meter unter dem heutigen Niveau, in den letzten 2.000 Jahren ist er jedoch relativ stabil geblieben. Allerdings hat das Meer vor etwa einem Jahrhundert begonnen, durch die Erwärmung der polaren Eiskappen und den Einfluss von wärmerem Meerwasser empfindlich anzusteigen. Der weitere Verlauf dieses Anstiegs wird sich in Zukunft möglicherweise nicht linear vollziehen, zumal ein Anstieg in einem Küstengebiet zu massiven Überflutungen in weiten Bereichen einer Tieflandregion führen kann.

Ein Großteil der Küste Neuenglands hat sich durch Abtragungen bis auf die untere Felsschicht herausgebildet. Von Maine bis Massachusetts sind die Ufergebiete hauptsächlich durch die Schmelze von Gletschern entstanden, die Nordamerika früher über weite Teile bedeckt hatten. Die Eismassen haben sich von Süden her zurückgebildet und durch ihr Abtauen Erdmoränen sowie massive Sedimentablagerungen, die beispielsweise die Halbinsel von Cape Cod oder die Inseln Martha's Vineyard, Nantucket und Long Island hervorgebracht haben, hinterlassen.

Vom Süden Maines bis Florida sowie entlang der Bundesstaaten im Golf von Mexiko ist die Küste von Barriereinseln gesäumt, die sich eine nach der anderen aufreihen. Wie lange, schmale Sandkämme verlaufen sie weitgehend parallel zur Küstenlinie und bieten Schutz vor Stürmen und Erosionserscheinungen. Diese natürlichen Schutzwälle umfassen auch ausgedehnte Feuchtwiesen, Flussdeltas, Flussmündungen und sogar Sumpfgebiete und wirken dadurch wie eine Pufferzone gegen die geballte Wucht der Sturmfluten. Aber die Barriereinseln sind mit ihren Küstengewässern auch zahlreichen Wettereinwirkungen ausgesetzt und bieten keine langfristige Stabilität. Nicht selten entstehen Durchbrüche, die Ozeanwasser in die Kontinentalgewässer einfließen lassen. Durch die Gezeitenströme ebenso wie durch Küstenstürme können dadurch enorme Sandmengen in Bewegung gesetzt werden.

Man geht davon aus, dass die Barriereinseln sich in Zukunft landeinwärts bewegen werden, ähnlich wie Strände bei ansteigendem Meeresspiegel. Sollte dies eintreffen, ist es fraglich, ob das Wachstum und das Leben in den Feuchtwiesen und Sümpfen Bestand haben können und den steigenden Fluten widerstehen werden. Die Bedrohung für das Überleben der Feuchtgebiete ist im Mississippi-Delta, am Eingang zum Golf von Mexiko, schon heute wahrnehmbar. Hier hat man Bodenabsenkungen beobachtet, die wohl durch industrielle Aktivitäten verursacht werden. Unter der Meeresoberfläche gibt der Boden nach, aber es sind auch Sumpf- und Schilfgebiete vom Verschwinden bedroht. Diese Verluste lassen sich deutlich ausmachen, denn viele Gewässer, die ich auf meinen Navigationskarten orten kann, sind in Wirklichkeit bereits verschwunden.

Das Meeresniveau, das als universeller Bezugspunkt dient, das ich aber auch als Nullniveau für meine Höhenmessung verwende, ist nicht so absolut, wie man annehmen mag. Es schwankt von einer Küste zur anderen und kann auch durch Meeresströmungen variieren. So werden beispielsweise durch den Golfstrom Wassermassen gebremst, die sich in Richtung Kontinent bewegen. In vertikaler Richtung lassen sich ebenfalls Auf- und Abwärtsverschiebungen ausmachen. Einige Küstengebiete sind, Jahrtausende nach ihrer Befreiung vom Gewicht der Gletscher, noch immer Auftriebskräften ausgesetzt. Andernorts gibt der Meeresboden nach, wie in weiten Teilen der Bucht von Chesapeake infolge der massiven Förderung dortiger Erdölvorkommen.

Während die Ozeane weiter ansteigen, werden unberechenbare Wetterbedingungen und immer heftigere Stürme die Gestalt der Küsten verändern. Morphologische Strukturen aus der Vergangenheit werden noch einige Zeit lang für eine gewisse Stabilität sorgen, doch an den Spuren früherer Uferverläufe ist klar erkennbar, dass Küstenlinien permanenten Verschiebungen ausgesetzt sind, deren Ausmaße es gilt, möglichst gering zu halten.

Alex MacLean

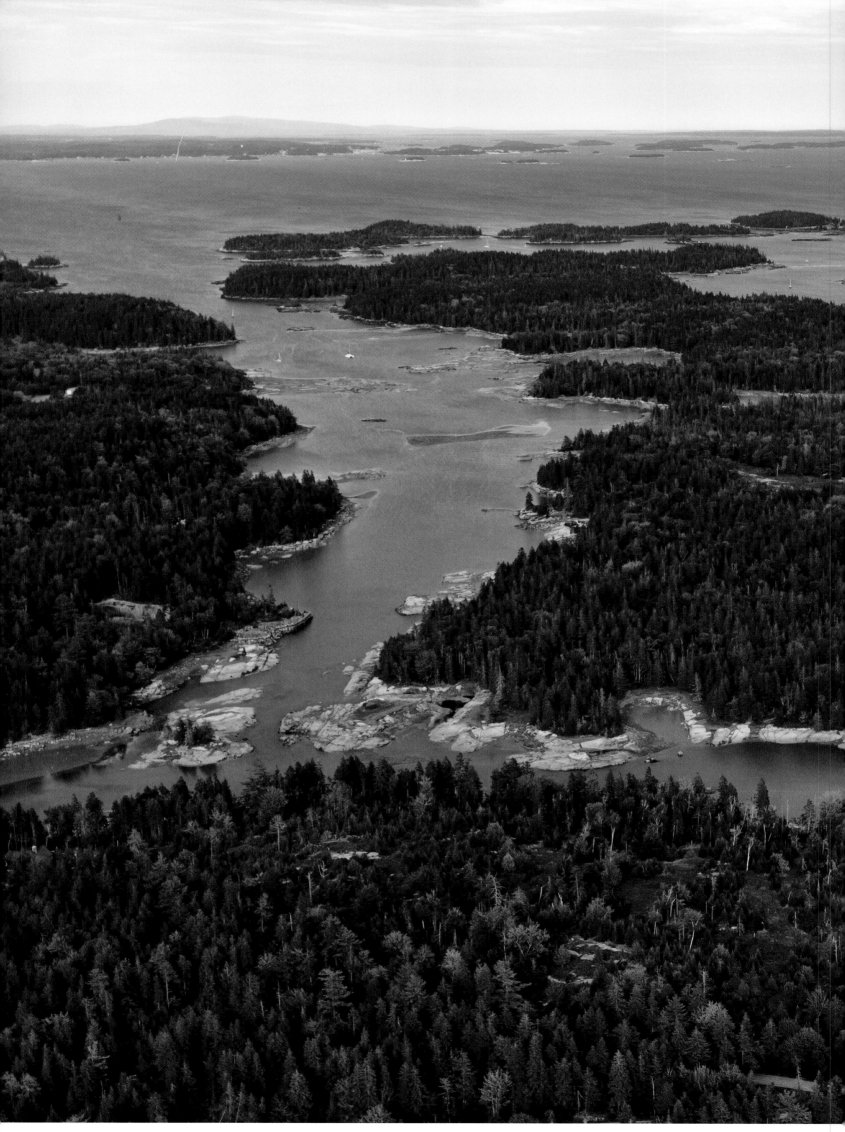

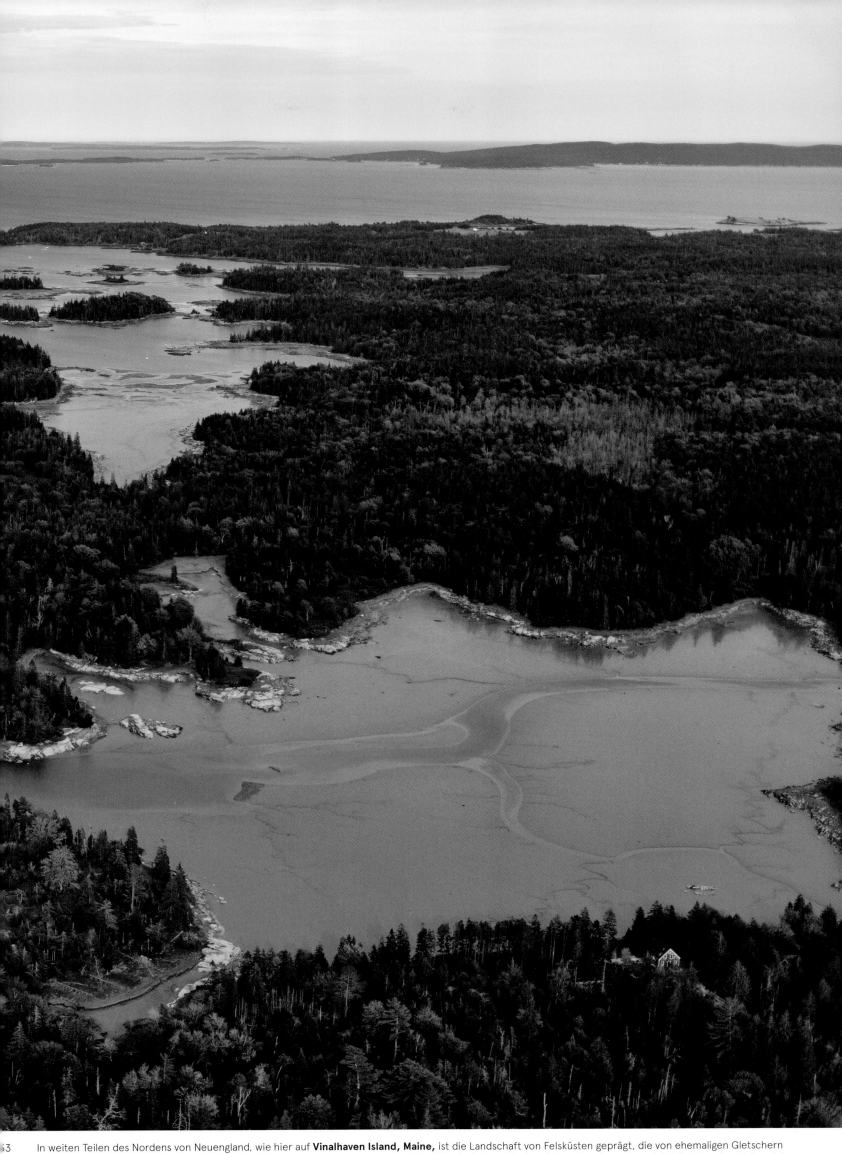

In weiten Teilen des Nordens von Neuengland, wie hier auf **Vinalhaven Island, Maine,** ist die Landschaft von Felsküsten geprägt, die von ehemaligen Gletschern freigelegt wurden. Das Gelände besteht aus niedrigen, mit Nadelwäldern bedeckten Hügeln. In den Uferbereichen findet man hauptsächlich Granitgestein, einige Felsstrände und salziges Marschland.

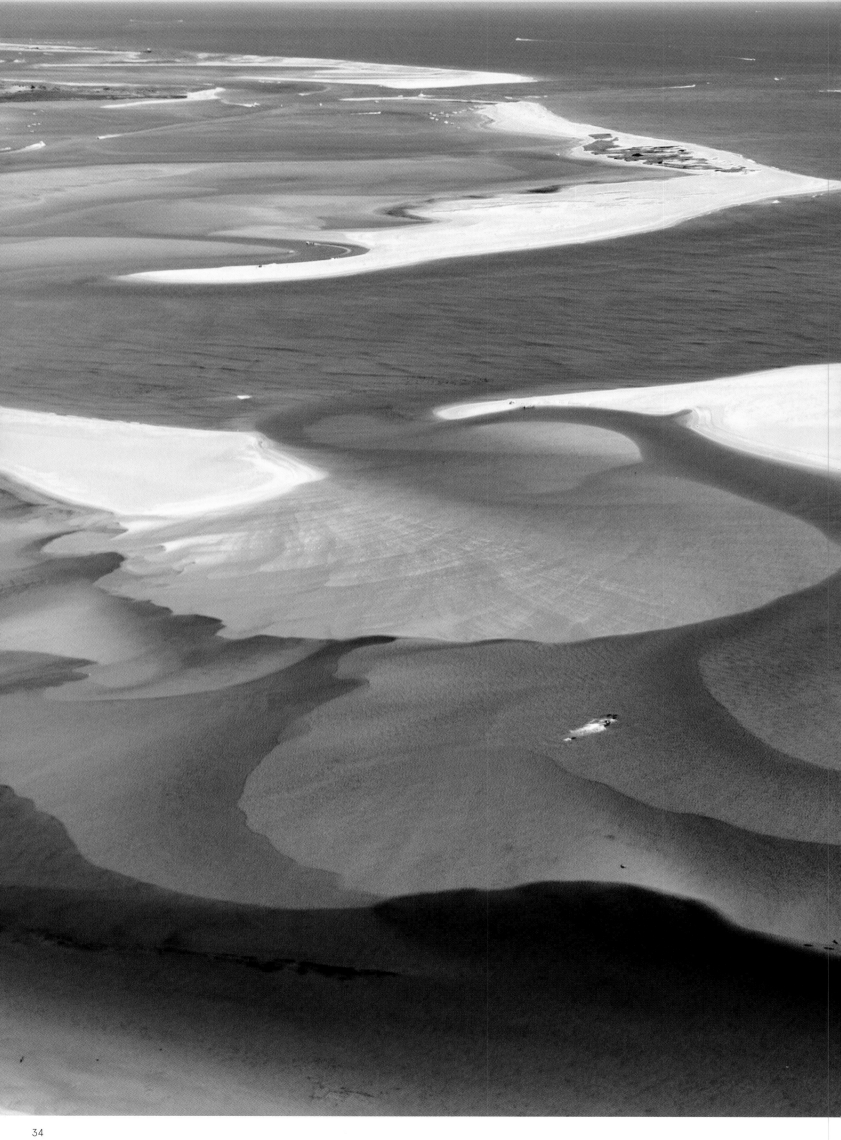

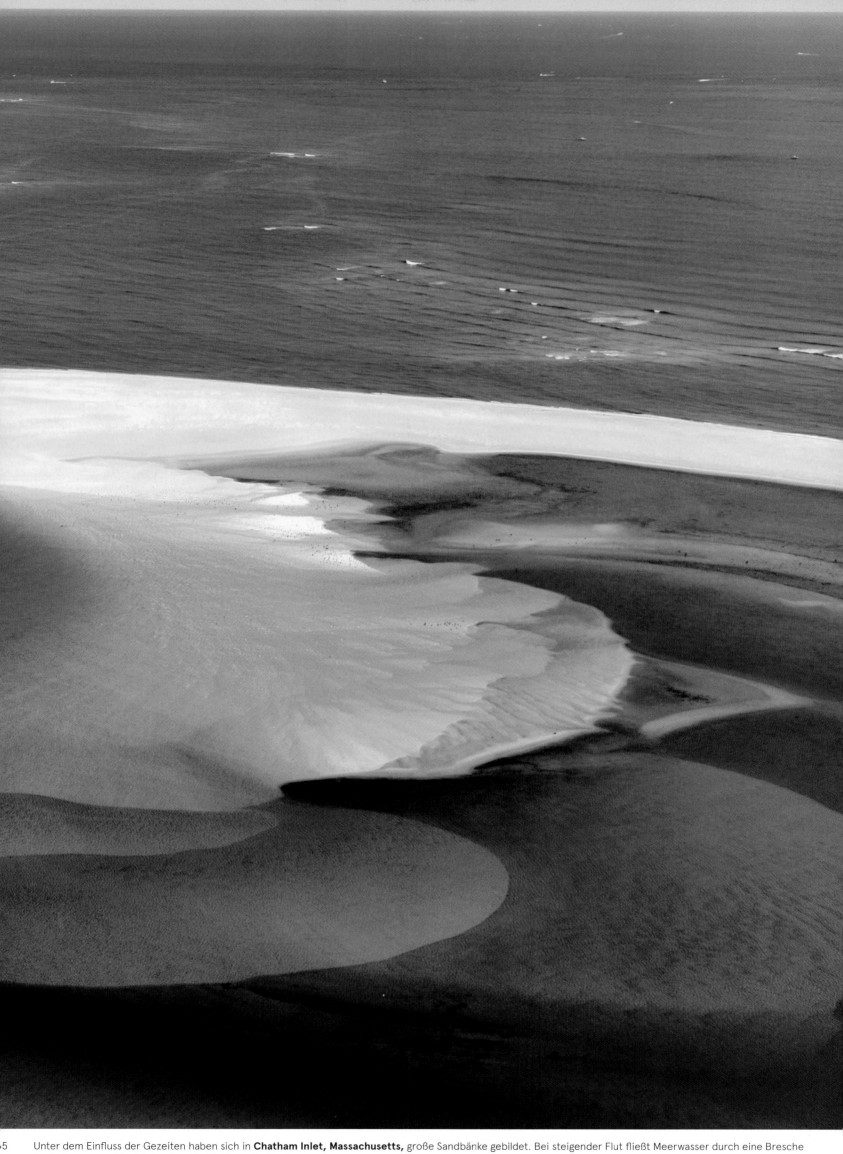

Unter dem Einfluss der Gezeiten haben sich in **Chatham Inlet, Massachusetts,** große Sandbänke gebildet. Bei steigender Flut fließt Meerwasser durch eine Bresche in die Lagune und treibt den Sand in Richtung Festland.

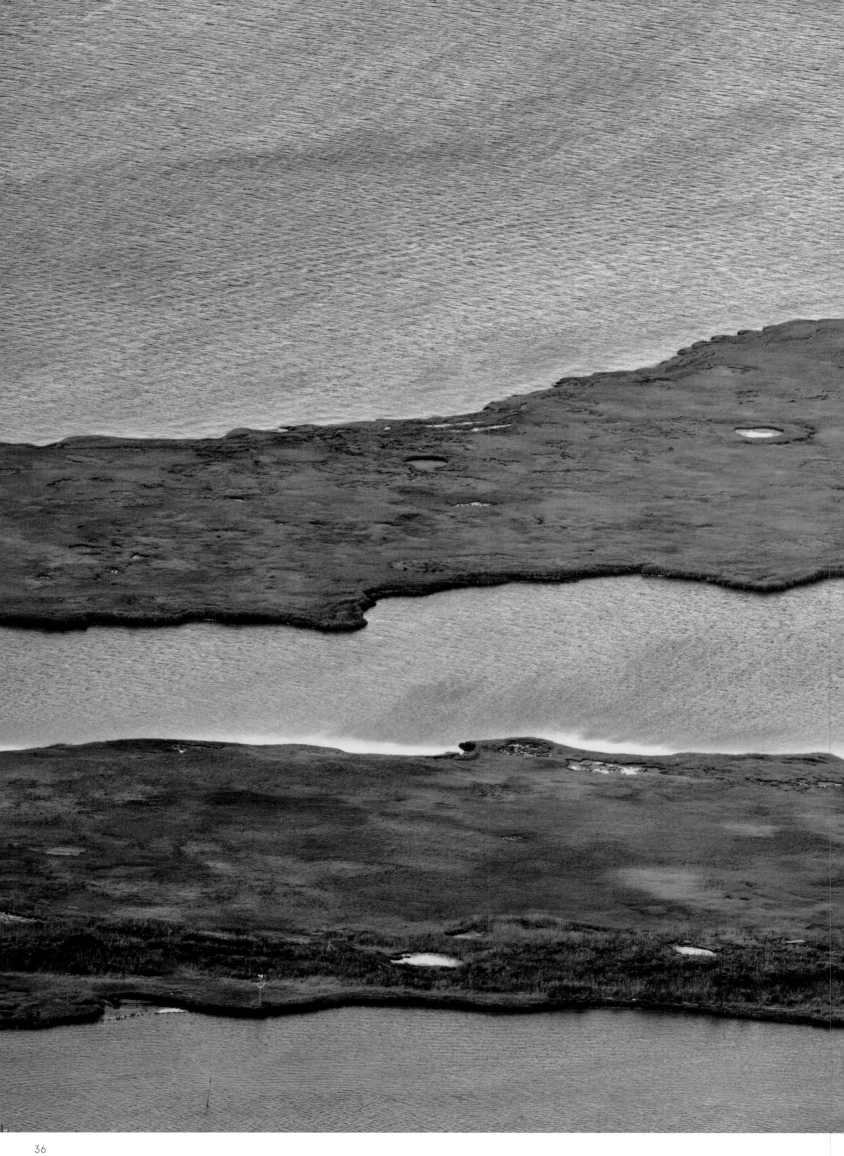

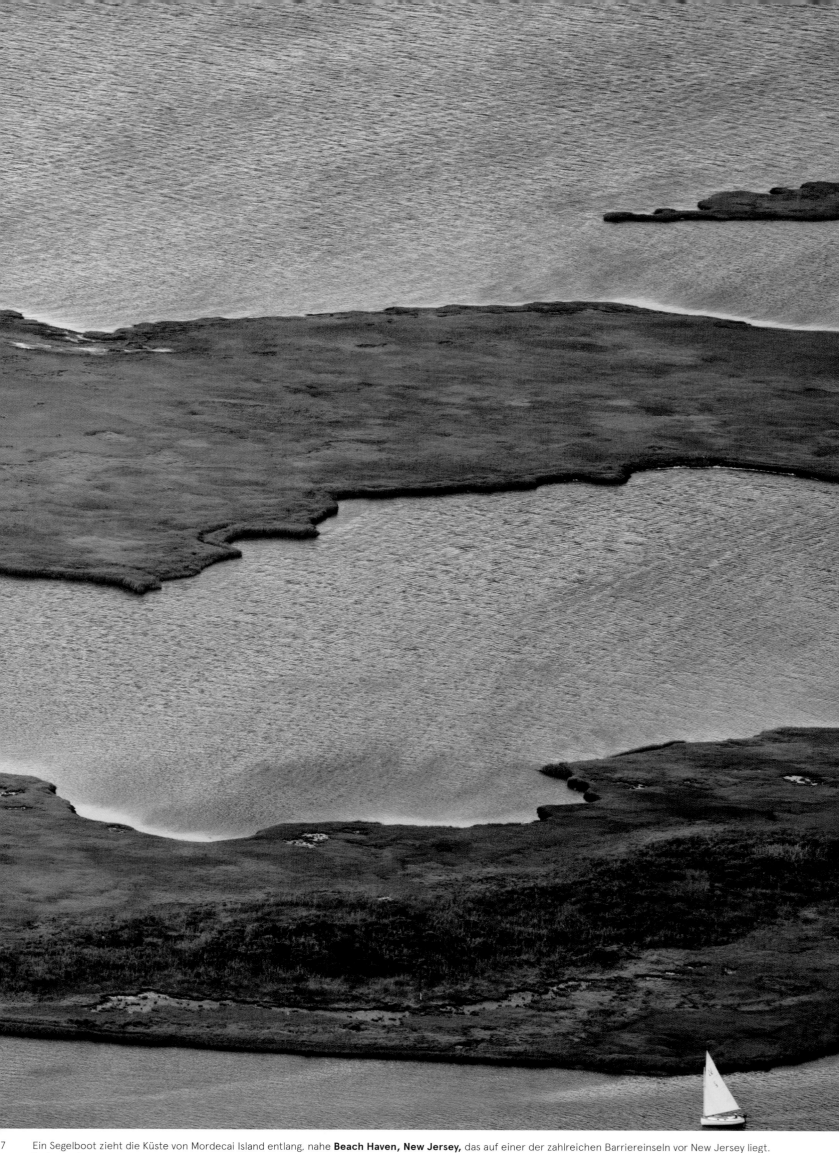

7 Ein Segelboot zieht die Küste von Mordecai Island entlang, nahe **Beach Haven, New Jersey,** das auf einer der zahlreichen Barriereinseln vor New Jersey liegt. In dem salzigen Marschland wurden hier seit den 1930er Jahren Kanäle angelegt, um die Freizeitschifffahrt zu erleichtern. Das hat zu Erosionsphänomenen geführt, die die Insel Anfang der 2000er Jahre zweigeteilt haben.

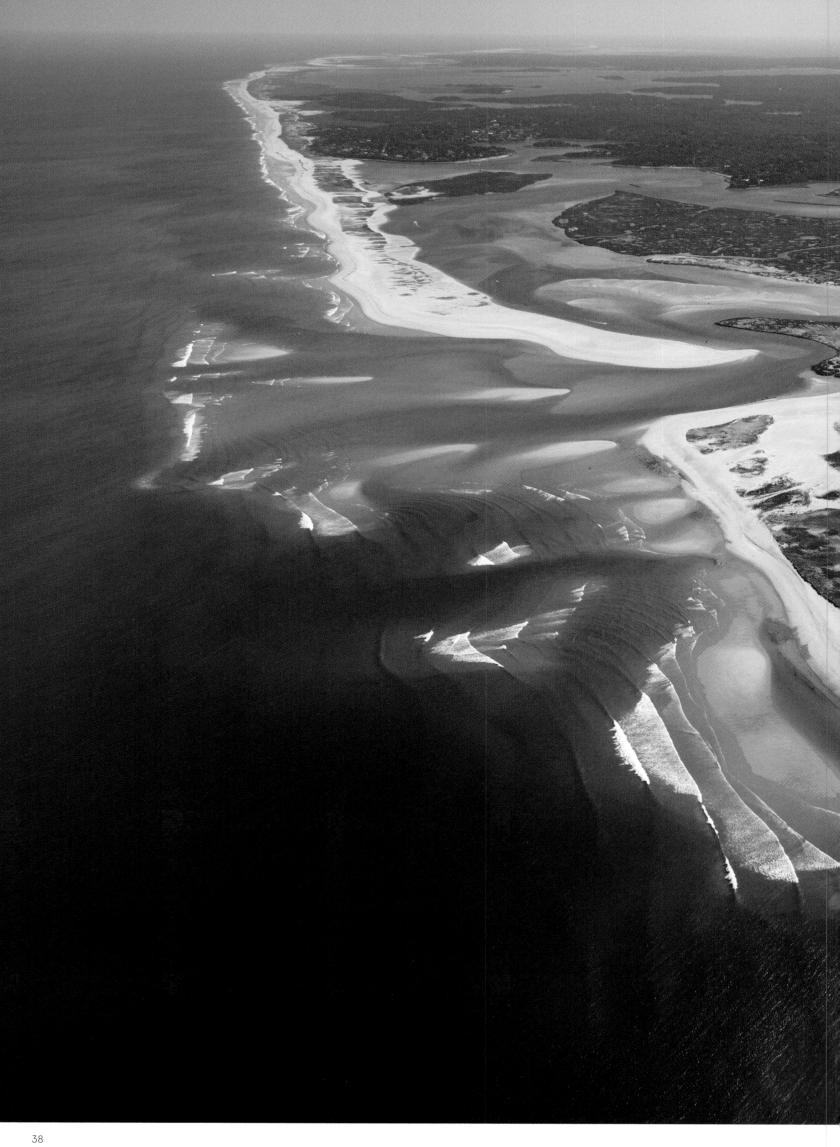

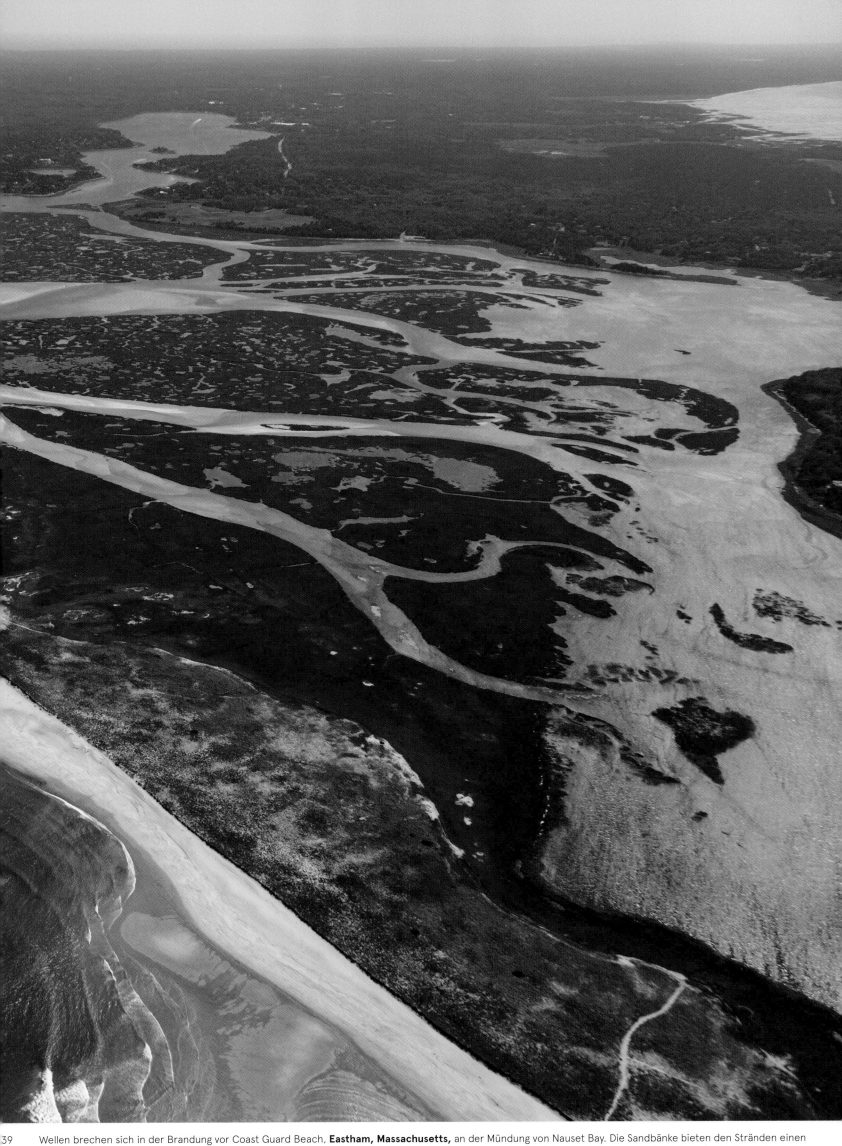

39 Wellen brechen sich in der Brandung vor Coast Guard Beach, **Eastham, Massachusetts,** an der Mündung von Nauset Bay. Die Sandbänke bieten den Stränden einen gewissen Schutz vor den Strömungen des Ozeans. Infolge besonders heftiger Wirbelstürme können sie sich jedoch auf eindrucksvolle Weise verschieben oder sogar ganz verschwinden.

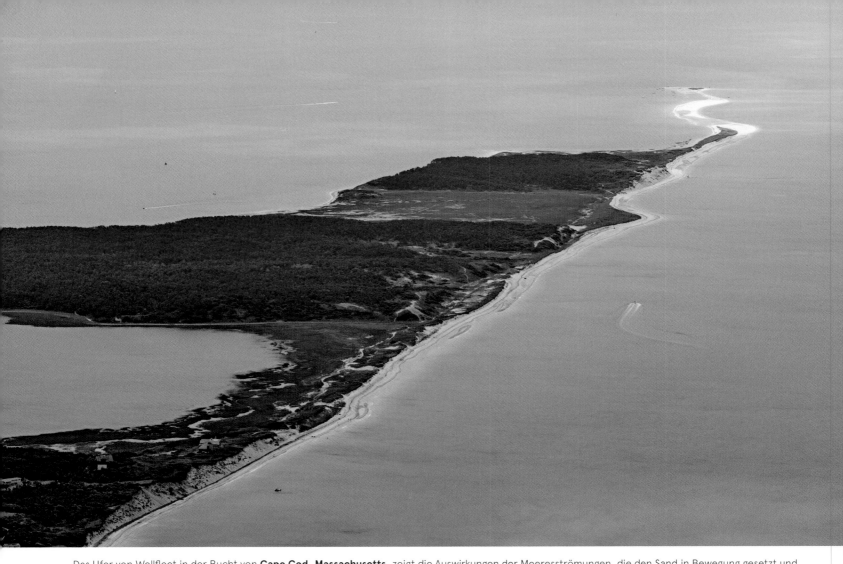

Das Ufer von Wellfleet in der Bucht von **Cape Cod, Massachusetts,** zeigt die Auswirkungen der Meeresströmungen, die den Sand in Bewegung gesetzt und somit bewirkt haben, dass die vorhandenen Inseln – hier an den dunklen Bäumen erkennbar – zusammengewachsen sind. An ihrem äußersten Ende wächst die Halbinsel weiter an, und an ihrer geschützten Seite haben sich zwischen den Inseln Feuchtgebiete gebildet.

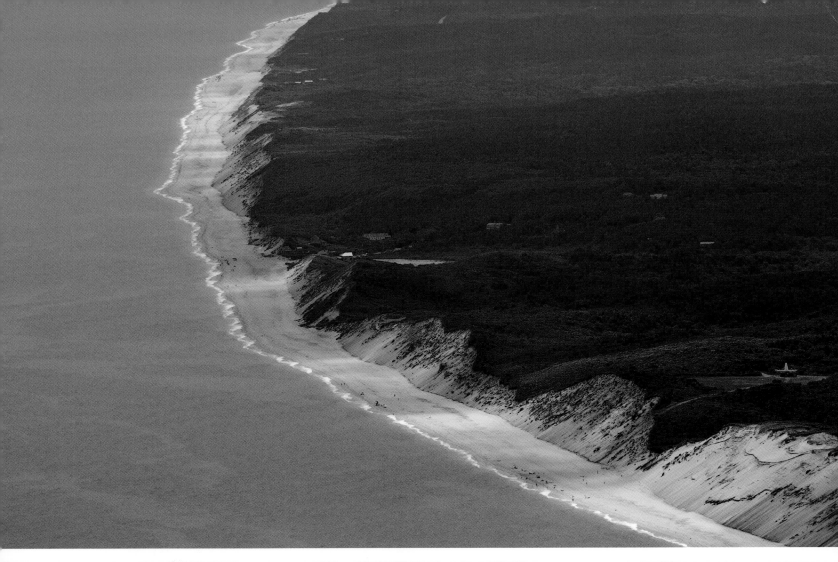

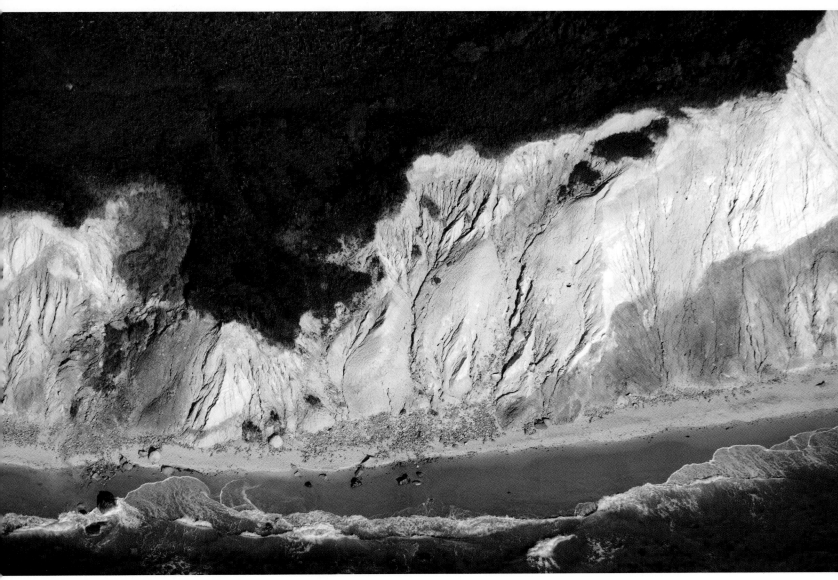

Die Felswände im äußersten Osten von **Nantucket Island, Massachusetts,** zerfallen nach und nach durch die Einwirkung der Wellen, die den Strand aufzehren.

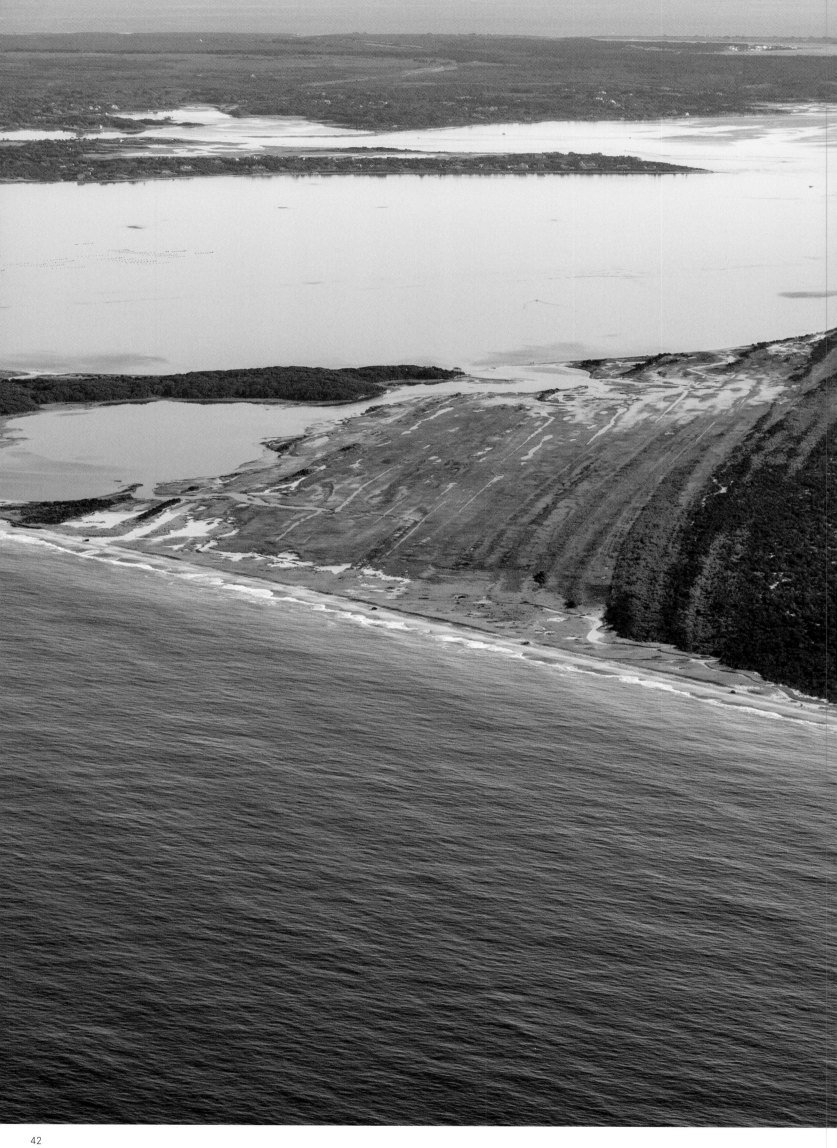

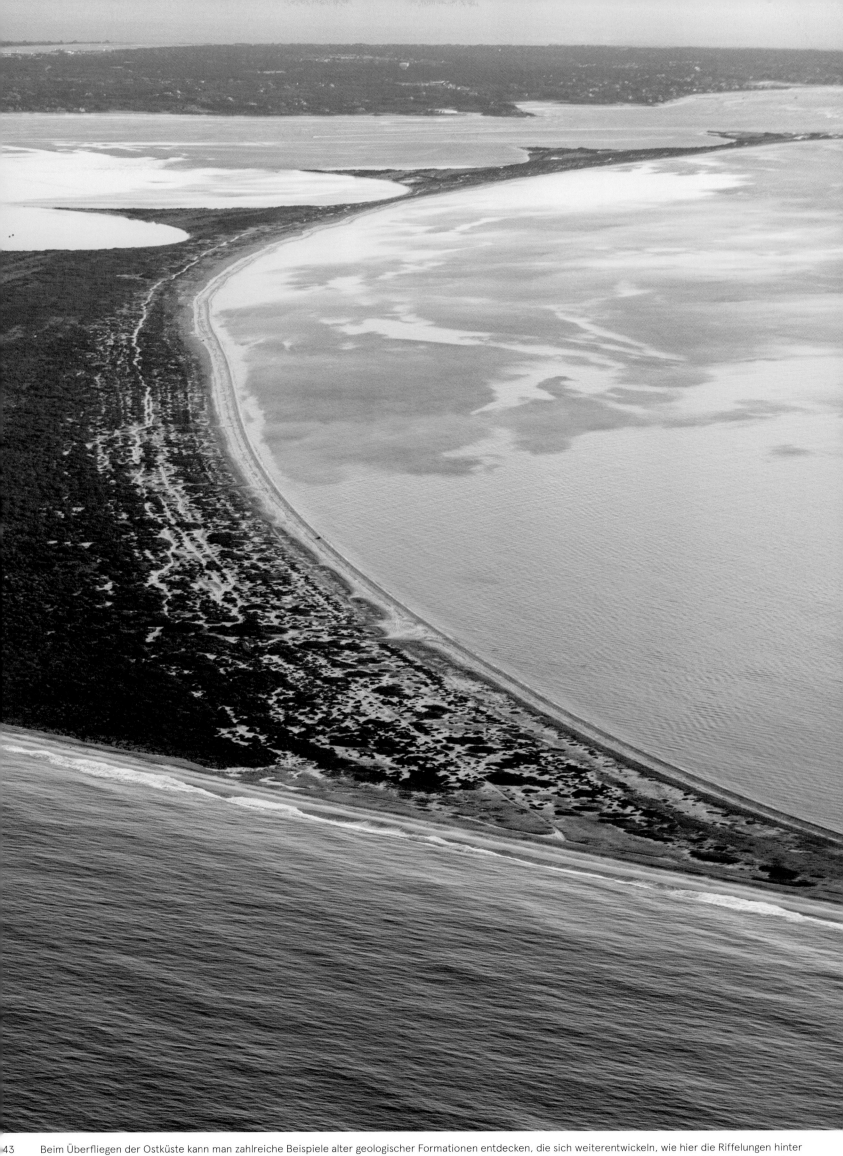

43 Beim Überfliegen der Ostküste kann man zahlreiche Beispiele alter geologischer Formationen entdecken, die sich weiterentwickeln, wie hier die Riffelungen hinter Coskata Beach, **Nantucket Island, Massachusetts.** Die Sedimente werden wellenweise angespült, härten mit der Zeit aus und bilden einen felsigen Untergrund.

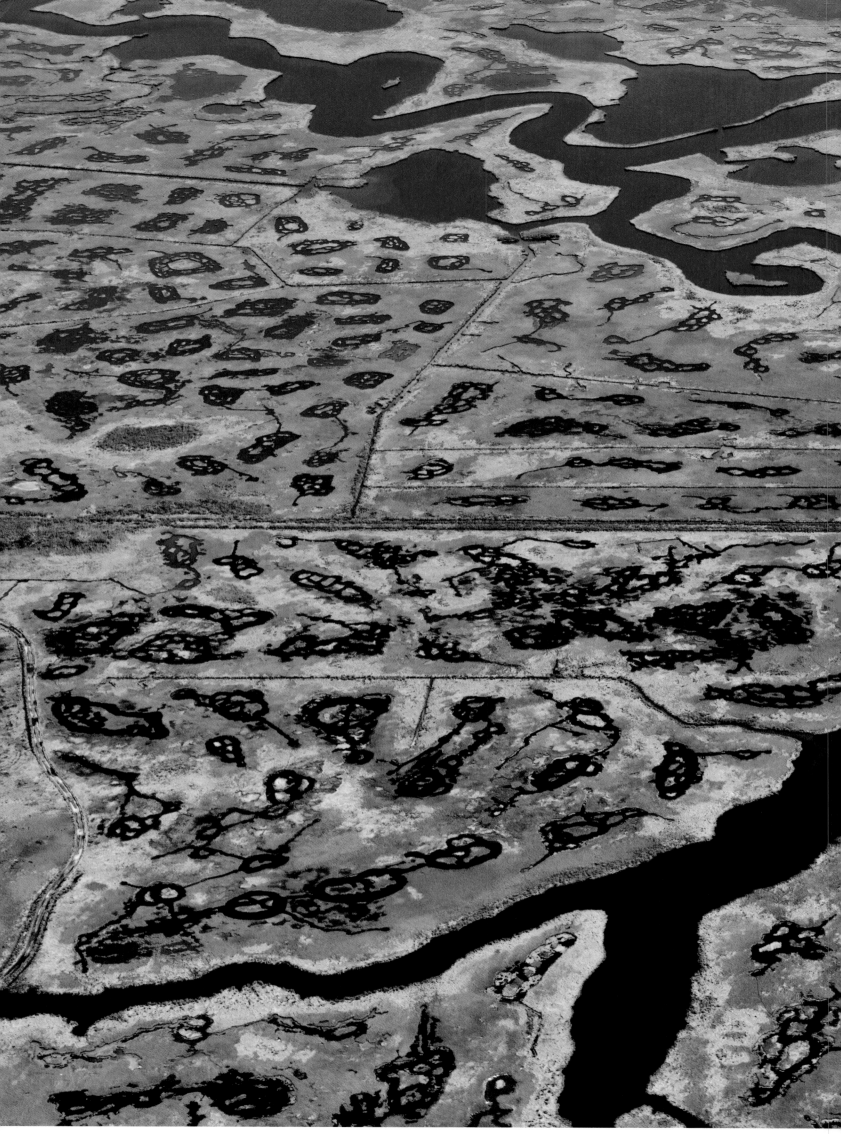

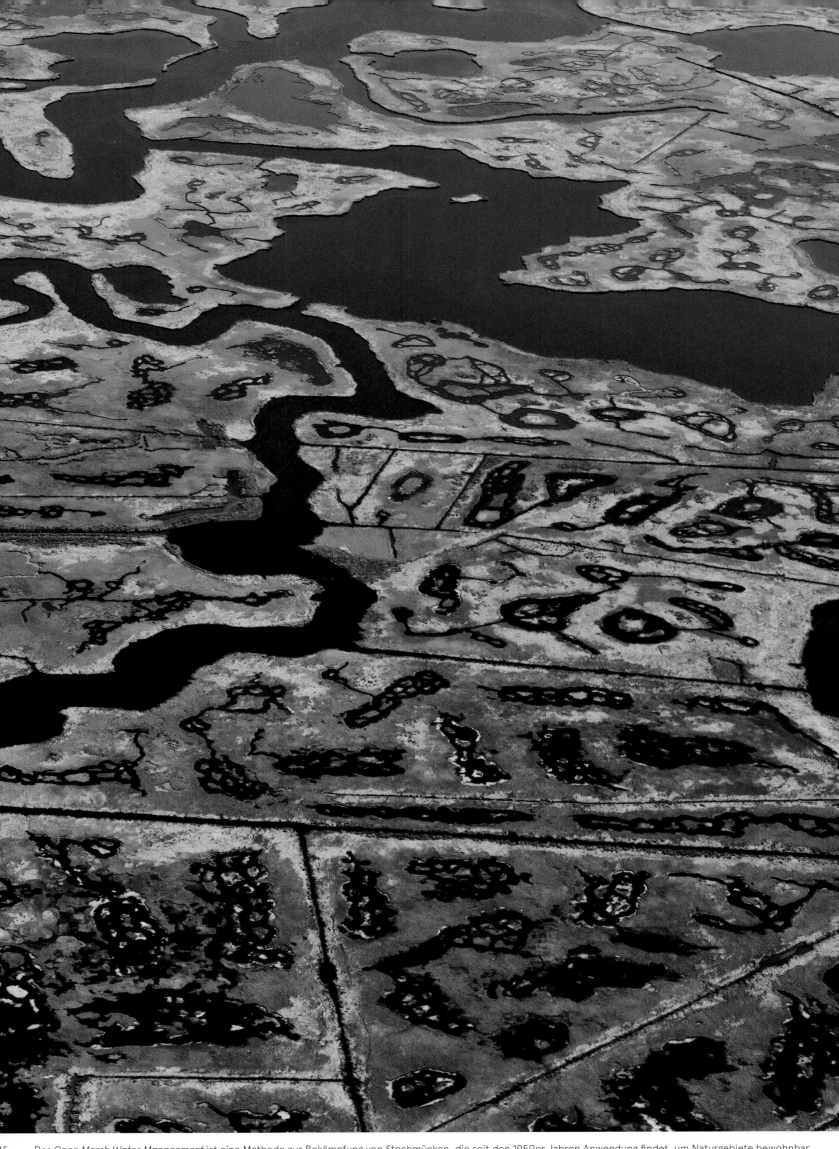

45 Das *Open Marsh Water Management* ist eine Methode zur Bekämpfung von Stechmücken, die seit den 1950er Jahren Anwendung findet, um Naturgebiete bewohnbar zu machen. Das Verfahren besteht darin, wie hier in **Barnegat Bay, New Jersey,** in Sumpfgebieten Kanäle und seichte Teiche anzulegen, um einen Lebensraum für Killifische zu schaffen, die sich von den Larven der Stechmücken ernähren.

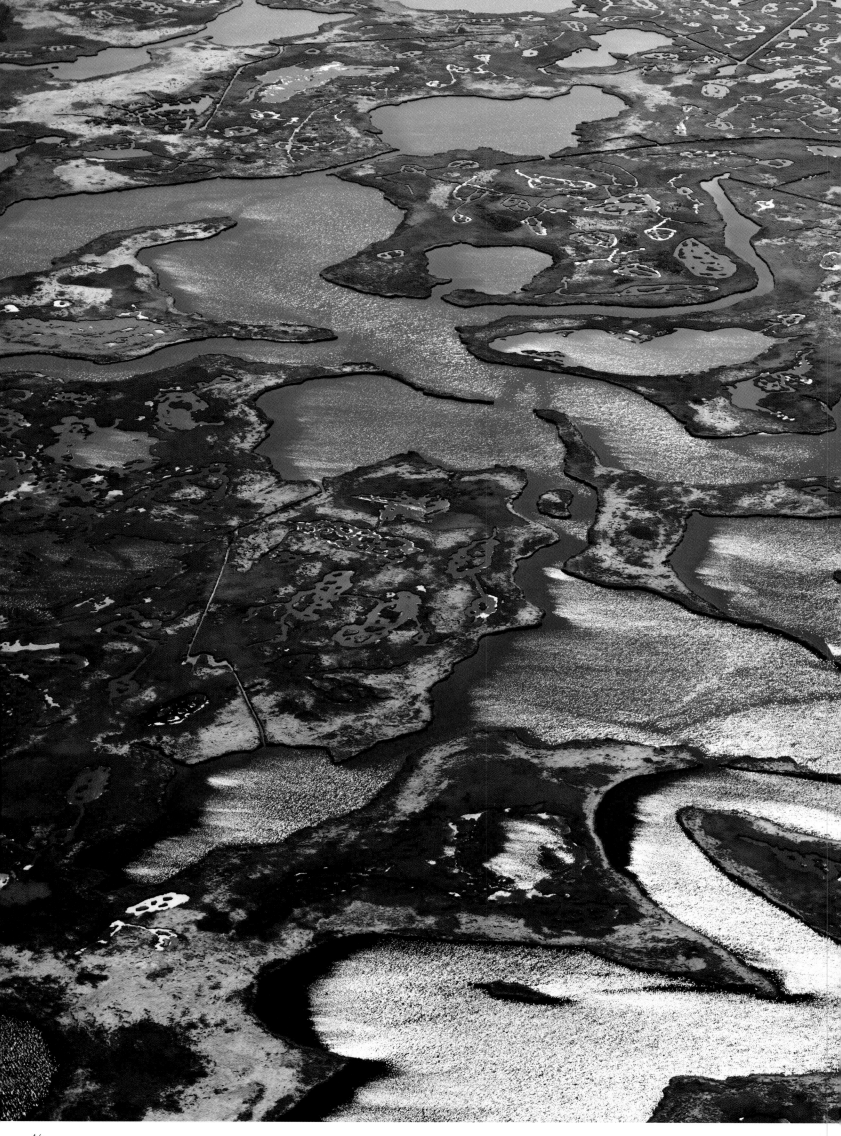

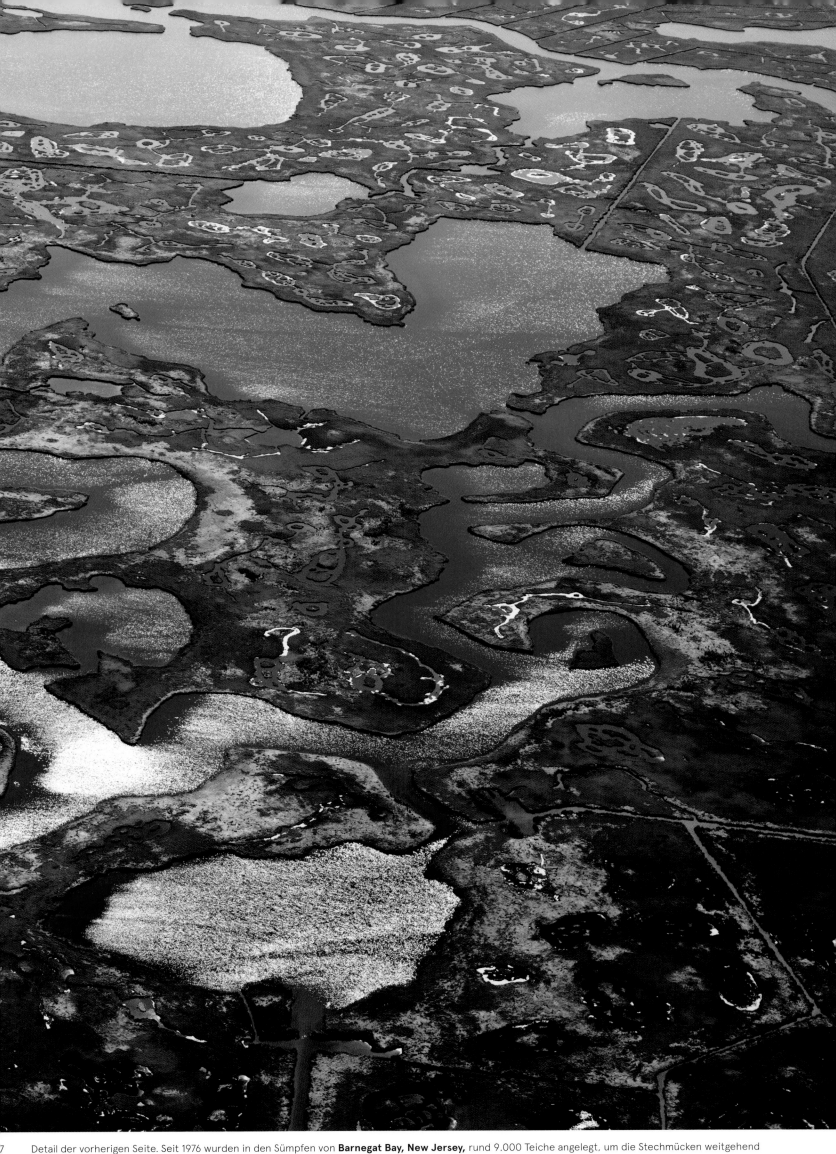

7 Detail der vorherigen Seite. Seit 1976 wurden in den Sümpfen von **Barnegat Bay, New Jersey,** rund 9.000 Teiche angelegt, um die Stechmücken weitgehend auszurotten. Durch das Ausgraben der Teiche wurden jedoch die Sumpfböden in Mitleidenschaft gezogen und die Erosionsfläche vergrößert.

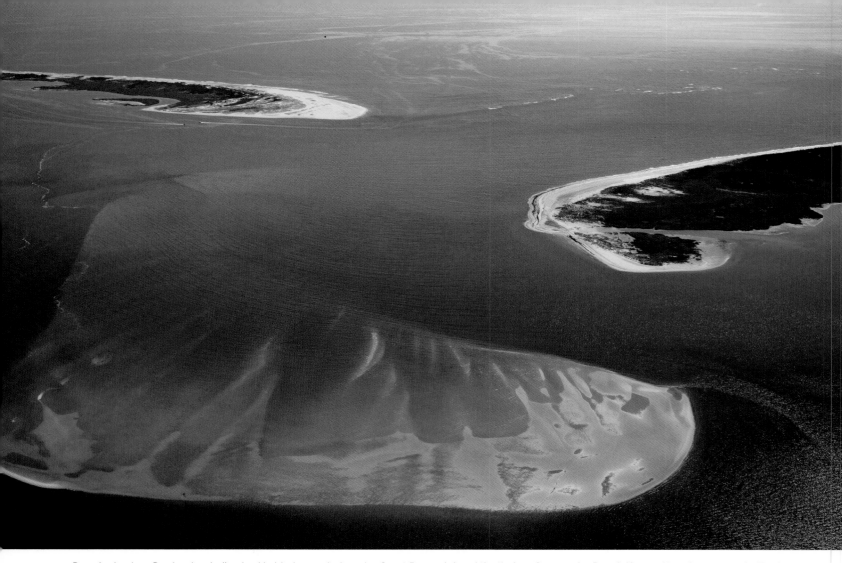

Bresche in einer Barriereinsel, die eine Verbindung zwischen der Great Bay und dem Atlantischen Ozean nahe **Beach Haven, New Jersey,** geschaffen hat. Der Sand sammelt sich hinter der durchbrochenen Küstenlinie und setzt sich ab, wo die ruhigsten Strömungen herrschen.

Ocean City, Maryland. Detail des schützenden Aufbaus einer Barriereinsel mit den Übergängen vom Strand zu den Dünen und von den Dünen zum Sumpfgebiet. Zusammen bilden diese Zonen einen Schutzwall für die Ufergebiete.

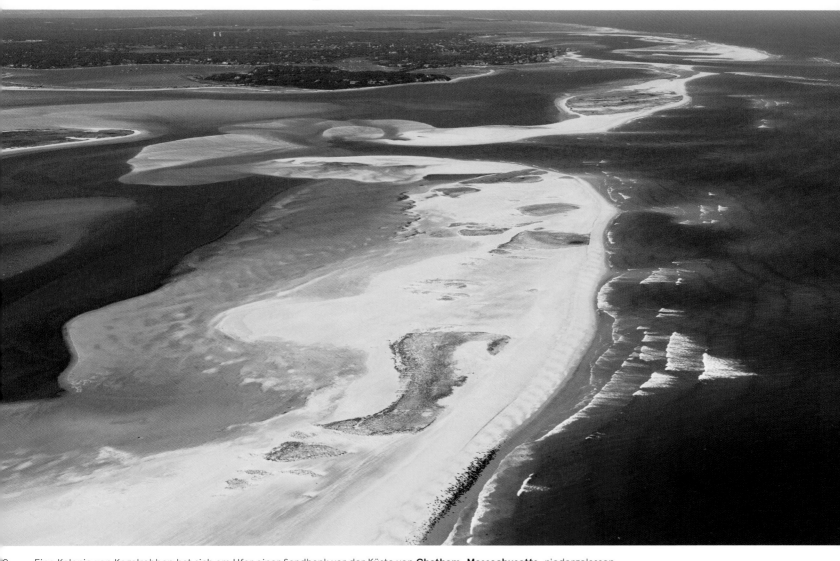

Eine Kolonie von Kegelrobben hat sich am Ufer einer Sandbank vor der Küste von **Chatham, Massachusetts,** niedergelassen.

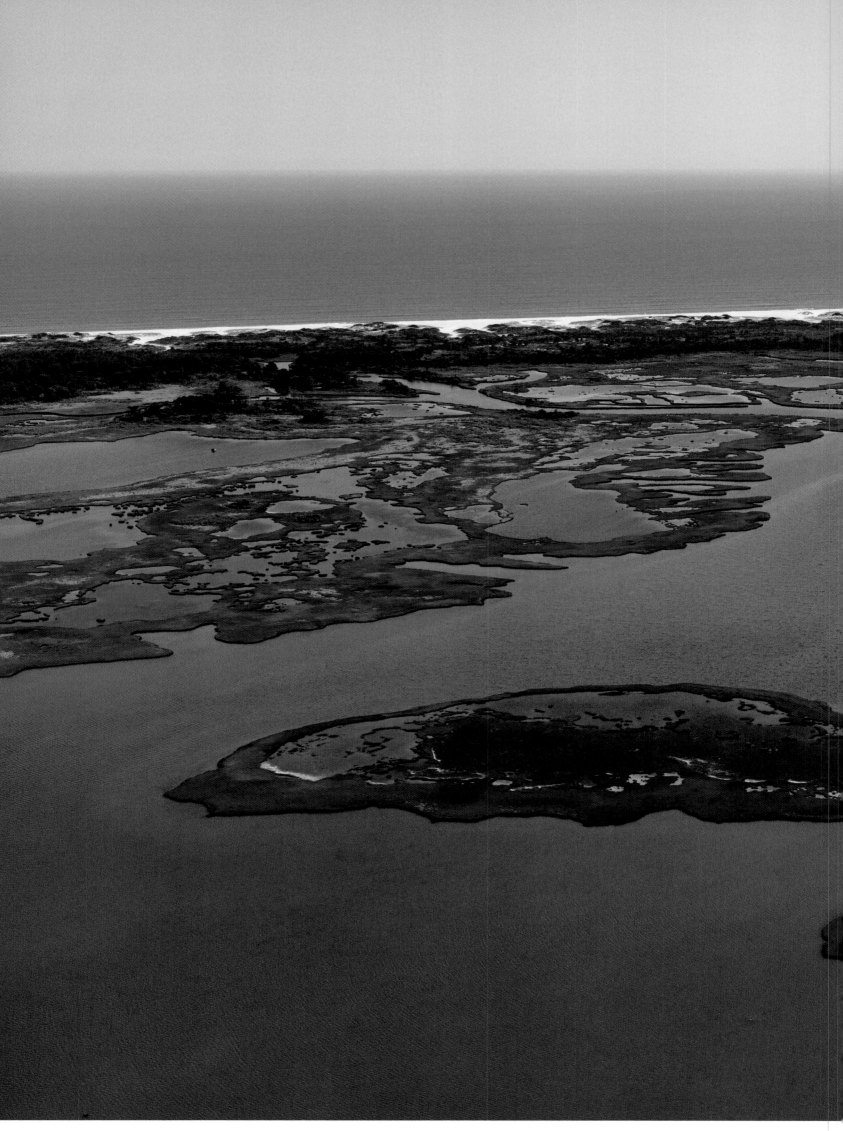

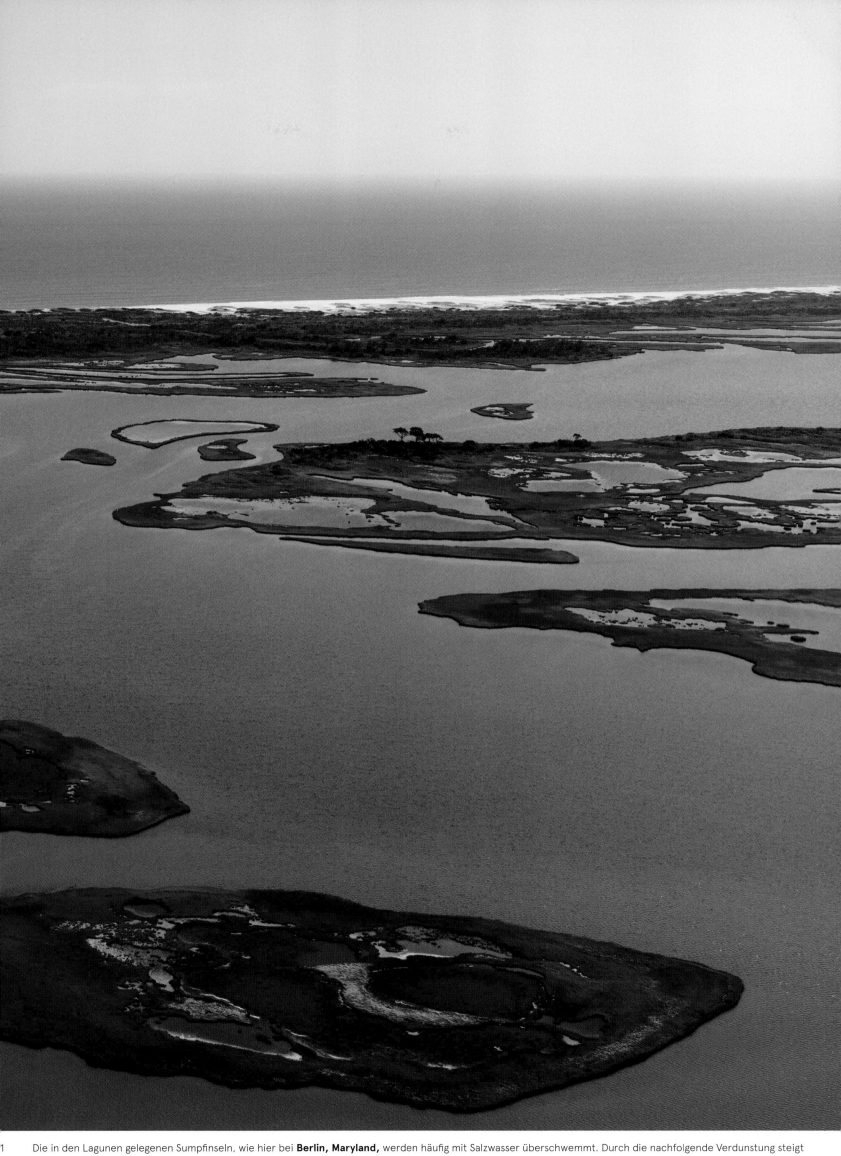

1	Die in den Lagunen gelegenen Sumpfinseln, wie hier bei **Berlin, Maryland,** werden häufig mit Salzwasser überschwemmt. Durch die nachfolgende Verdunstung steigt in den Küstengewässern der Salzgehalt so stark an, dass die Vegetation langsam abstirbt.

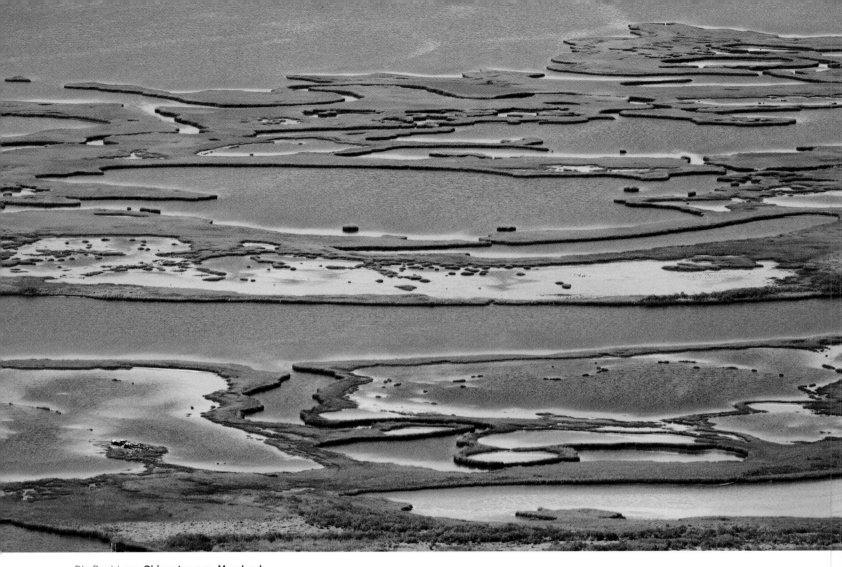

Die Bucht von **Chincoteague, Maryland.**

Anhäufung von Sedimenten im Brackwasser der seichten Bucht von **Chincoteague, Maryland,** zwischen der Insel Assateague und dem östlichen Ufer der Halbinsel von Delmarva. Aufgrund der geografischen Lage in den mittleren Breitengraden kreuzen sich in dieser Region die Flugrouten zahlreicher Vogelarten. Die Inseln beherbergen daher eine Vielfalt an Zug- und Watvögeln.

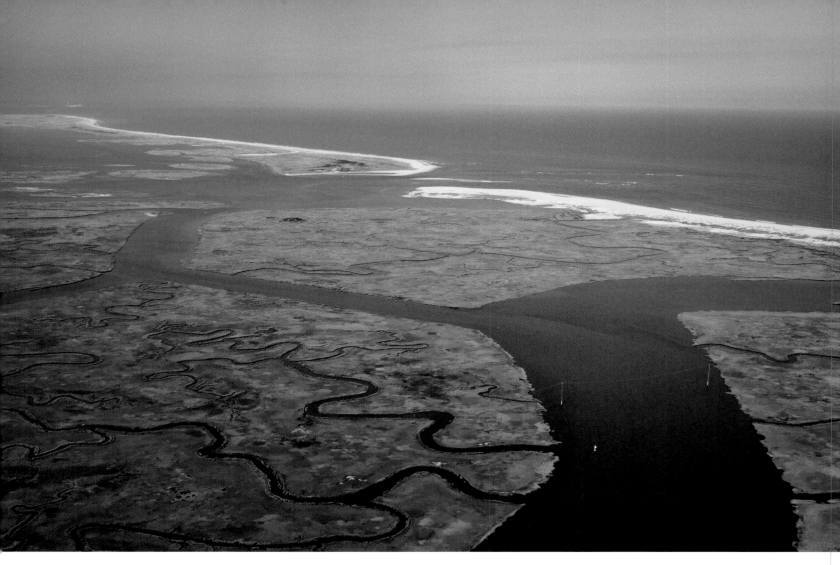

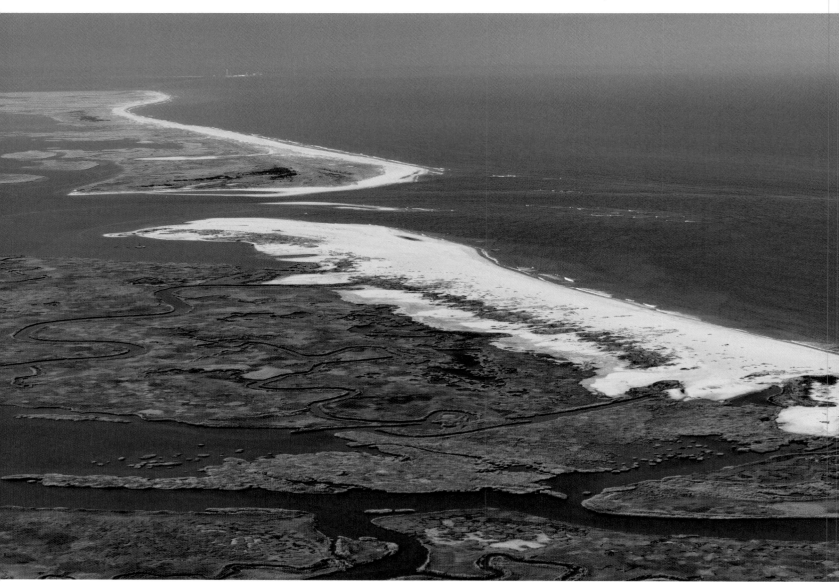

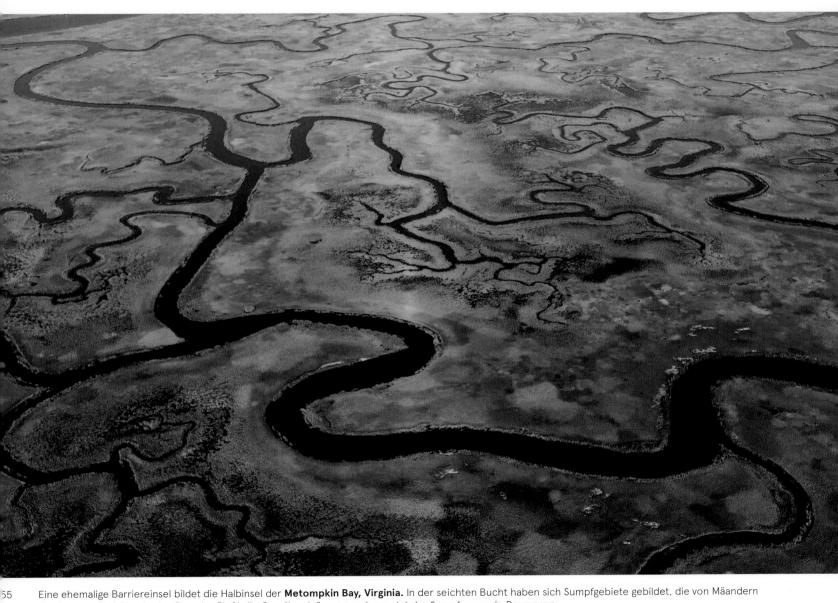

Eine ehemalige Barriereinsel bildet die Halbinsel der **Metompkin Bay, Virginia.** In der seichten Bucht haben sich Sumpfgebiete gebildet, die von Mäandern durchzogen sind. Durch eine Bresche fließt die Gezeitenströmung und versetzt das Sumpfwasser in Bewegung.

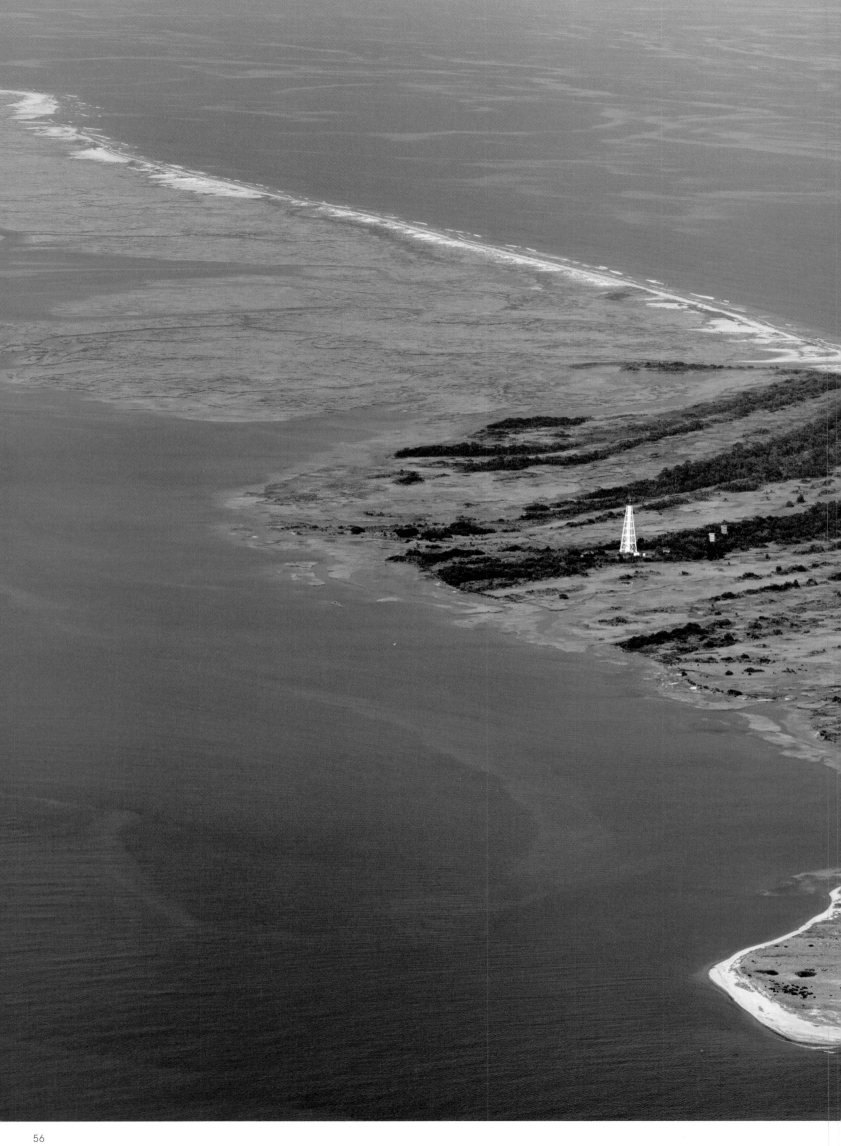

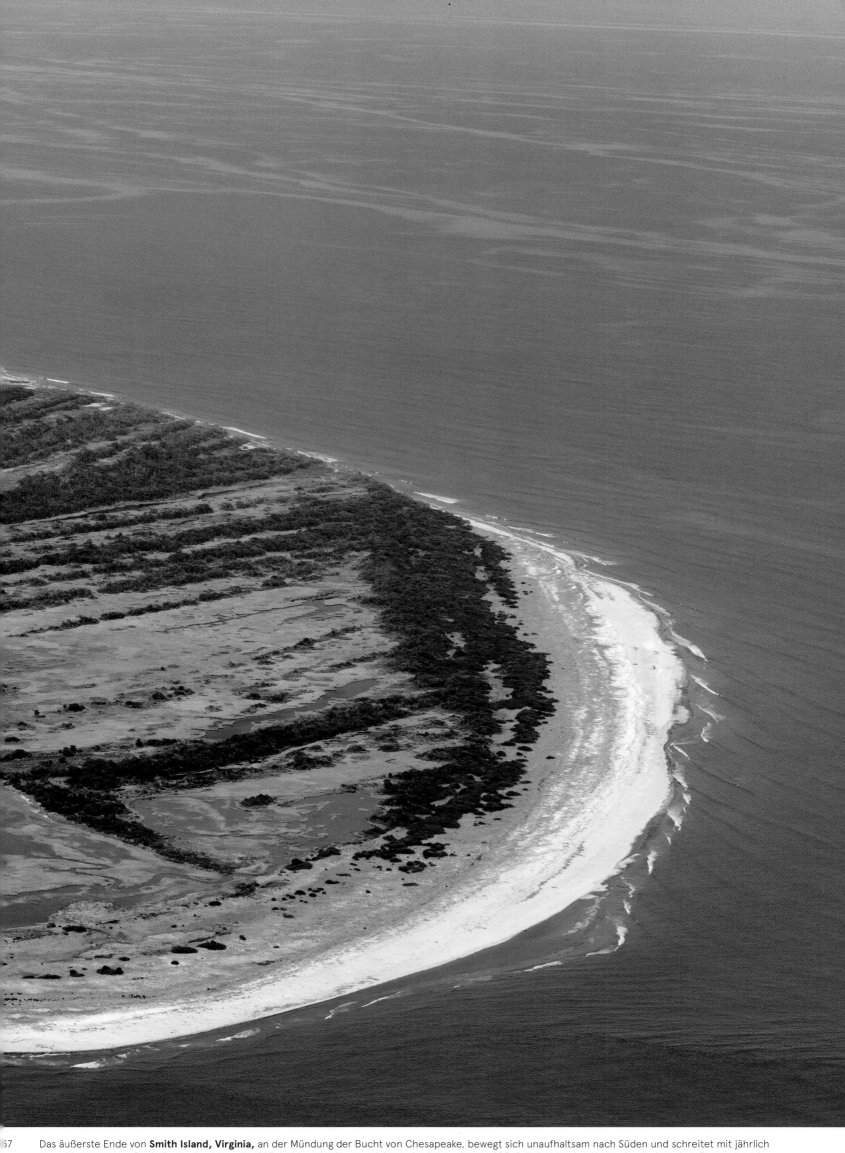

Das äußerste Ende von **Smith Island, Virginia,** an der Mündung der Bucht von Chesapeake, bewegt sich unaufhaltsam nach Süden und schreitet mit jährlich neun Metern voran. Deshalb wurden hier seit 1827 drei Leuchttürme errichtet, der letzte davon 1895. Seitdem ist der Abstand zwischen dem Bauwerk und dem Ufer um die Hälfte geschrumpft.

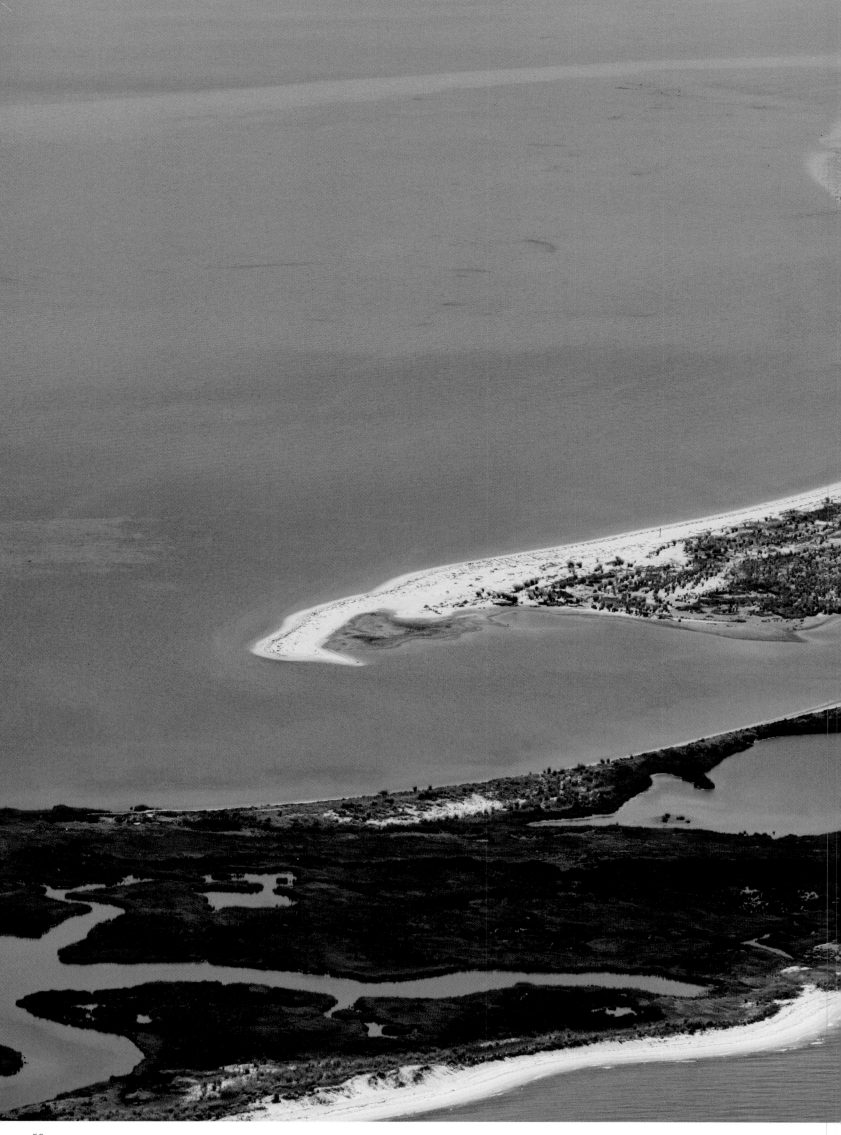

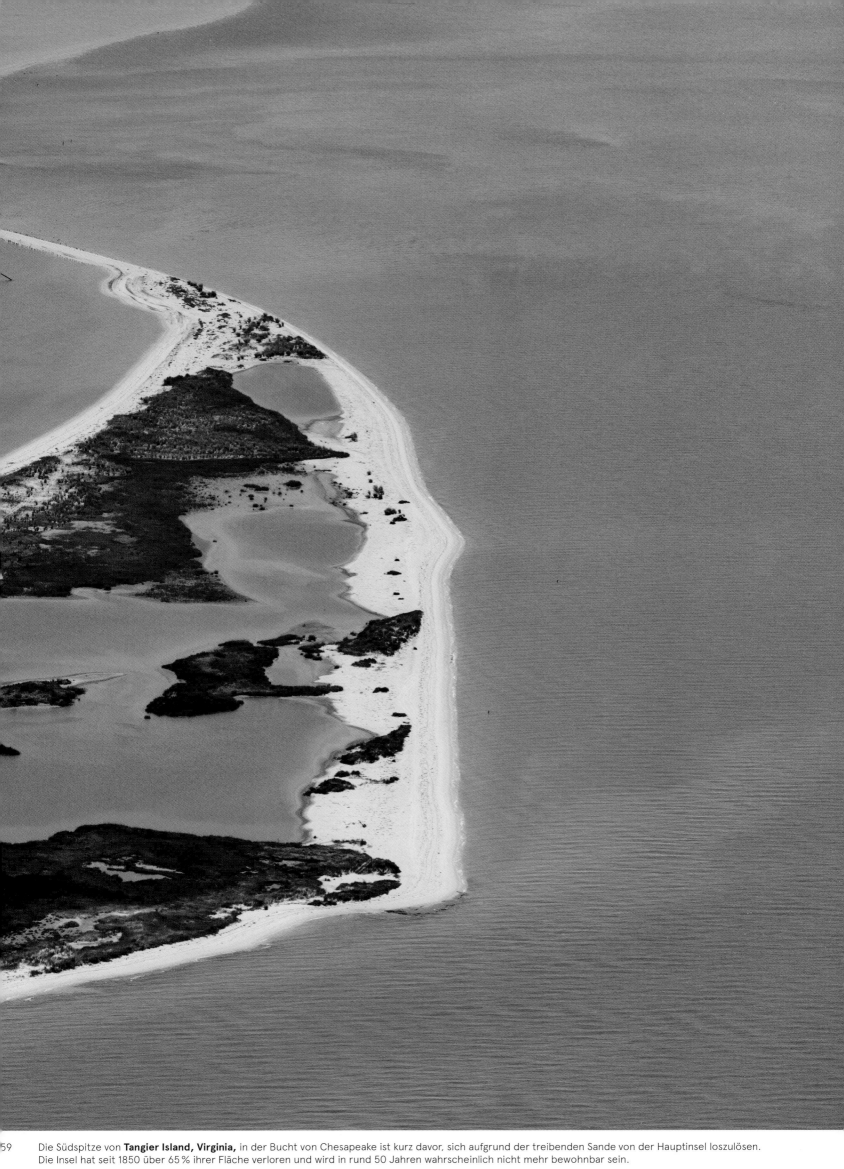

59 Die Südspitze von **Tangier Island, Virginia,** in der Bucht von Chesapeake ist kurz davor, sich aufgrund der treibenden Sande von der Hauptinsel loszulösen. Die Insel hat seit 1850 über 65 % ihrer Fläche verloren und wird in rund 50 Jahren wahrscheinlich nicht mehr bewohnbar sein.

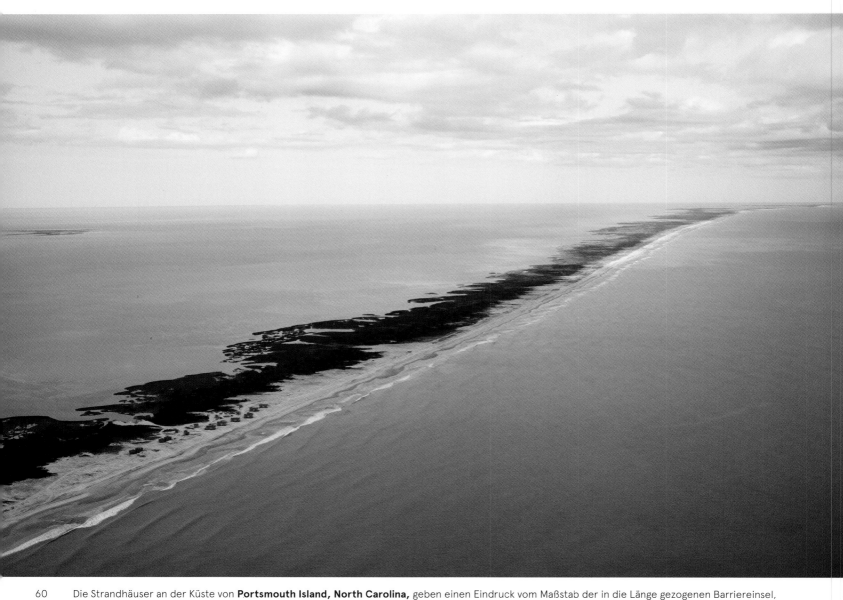

60 Die Strandhäuser an der Küste von **Portsmouth Island, North Carolina,** geben einen Eindruck vom Maßstab der in die Länge gezogenen Barriereinsel, die sich bis Ocracoke Island erstreckt. Die Anordnung der Häuser mit Strand, Düne und dem rückseitigem Ufer ist typisch für die Inselkette.

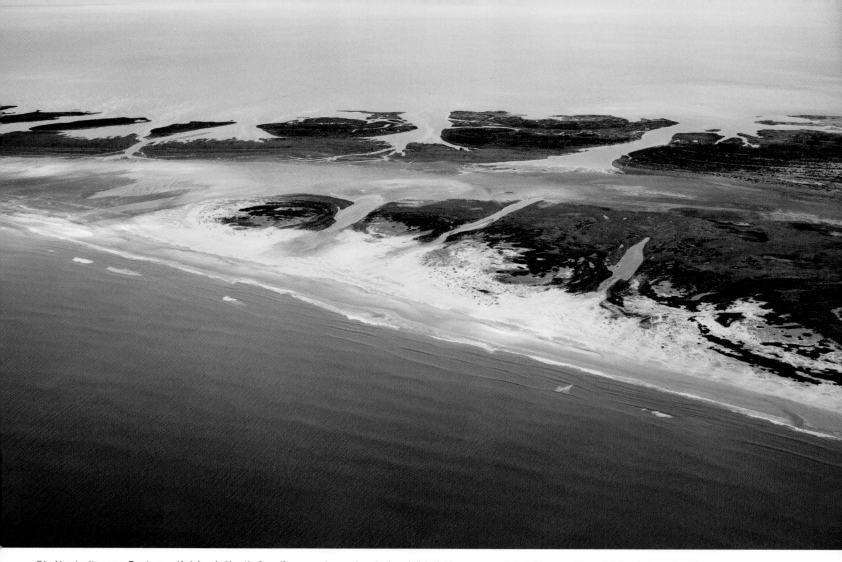

Die Nordspitze von **Portsmouth Island, North Carolina,** wurde von tropischen Wirbelstürmen verwüstet. Die gewaltigen Wellen haben die Kämme der Dünen aufgerissen.

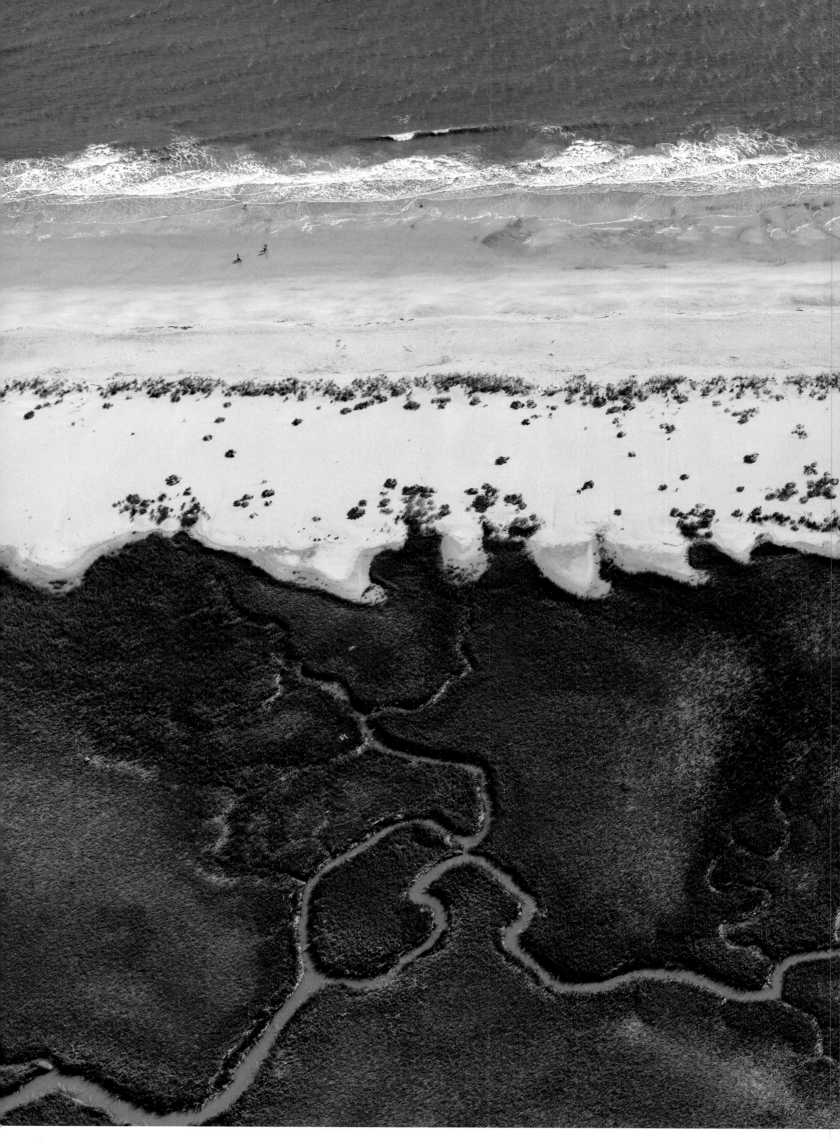

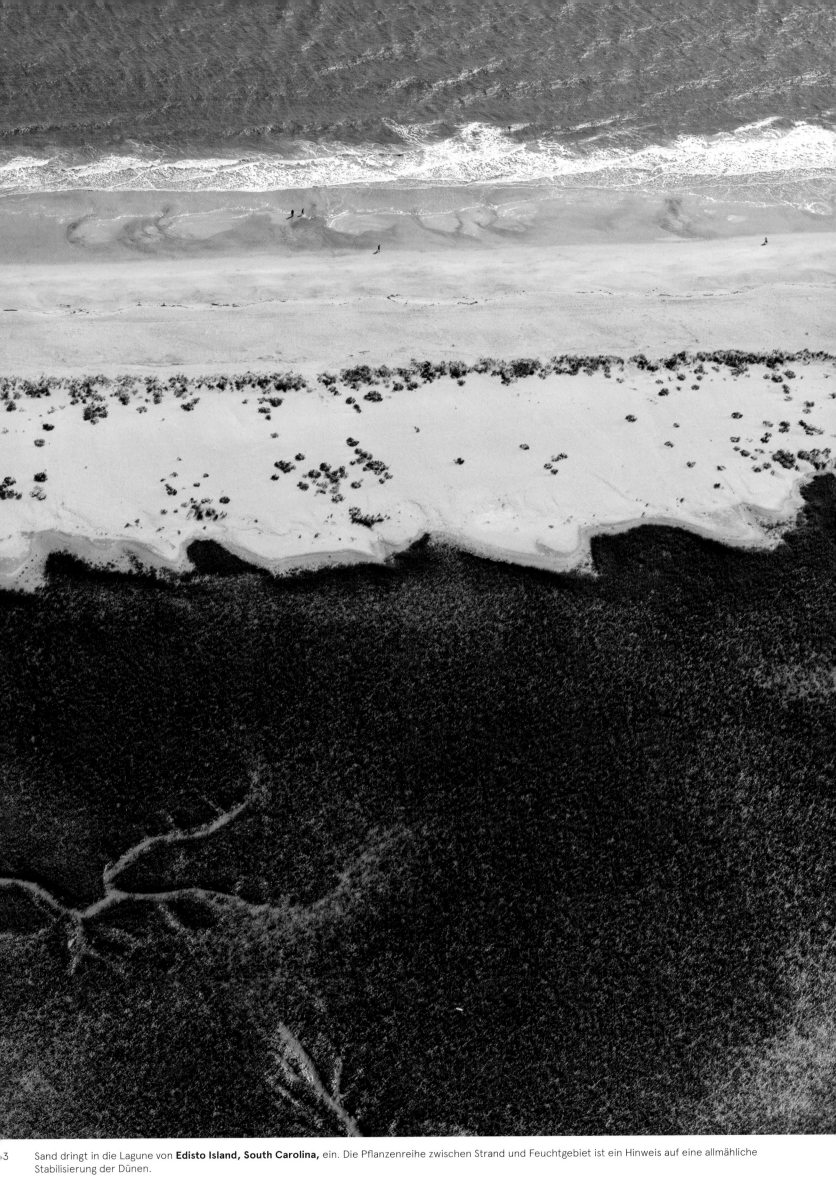

3 Sand dringt in die Lagune von **Edisto Island, South Carolina,** ein. Die Pflanzenreihe zwischen Strand und Feuchtgebiet ist ein Hinweis auf eine allmähliche Stabilisierung der Dünen.

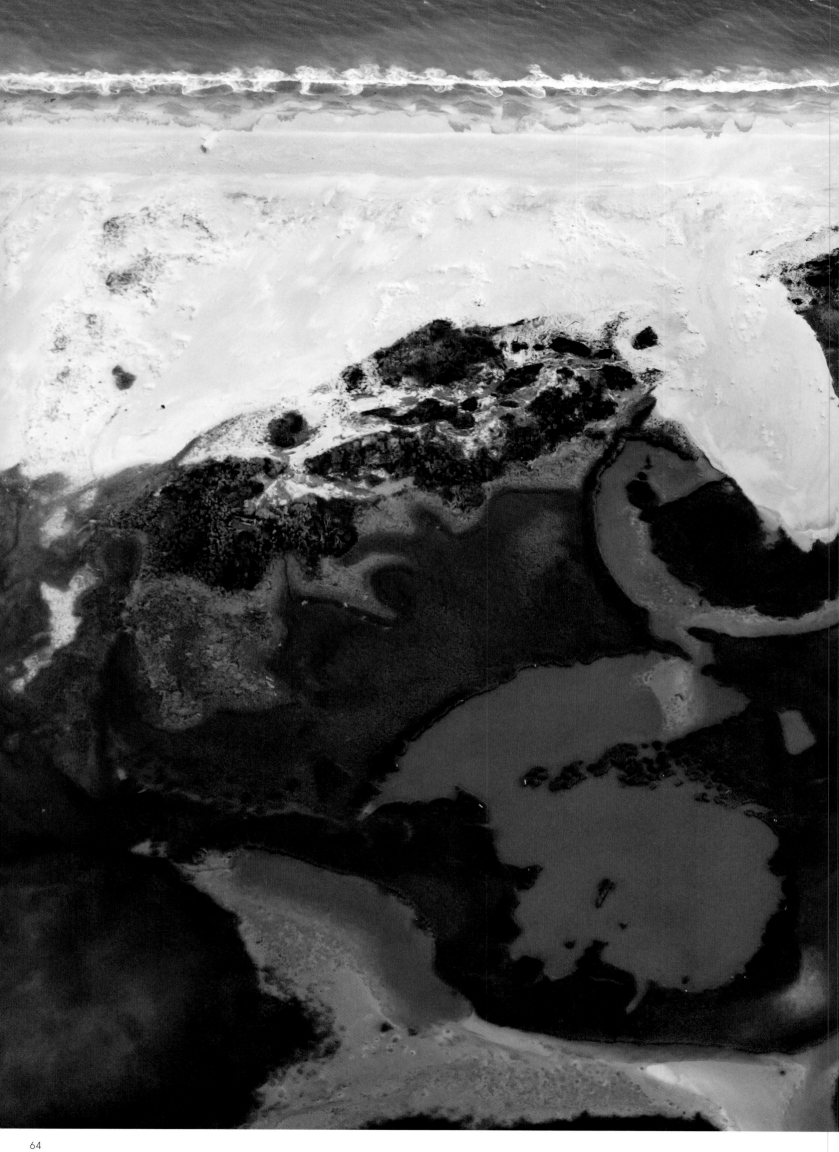

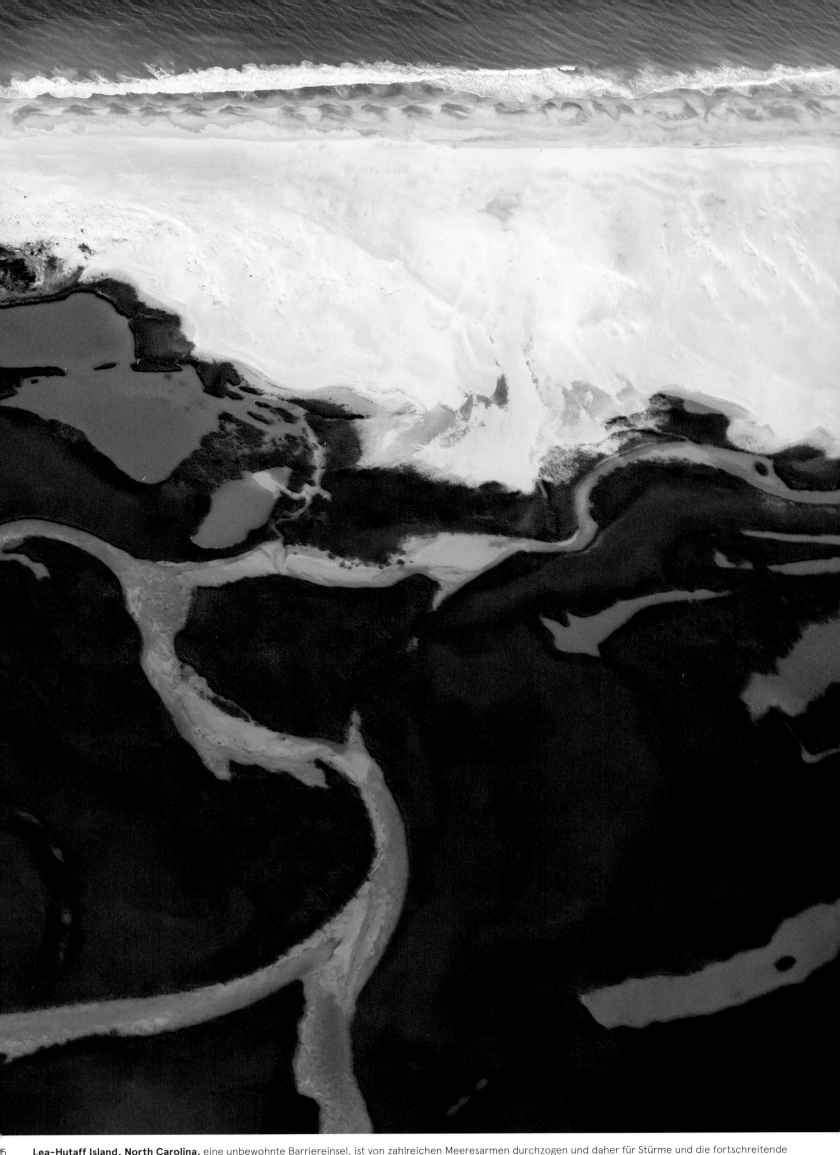

5 **Lea-Hutaff Island, North Carolina,** eine unbewohnte Barriereinsel, ist von zahlreichen Meeresarmen durchzogen und daher für Stürme und die fortschreitende Erosion besonders anfällig. In die sumpfige Pflanzendecke der Lagune wurden Sandschichten getrieben, was zum Verschwinden der Stranddünen geführt hat.

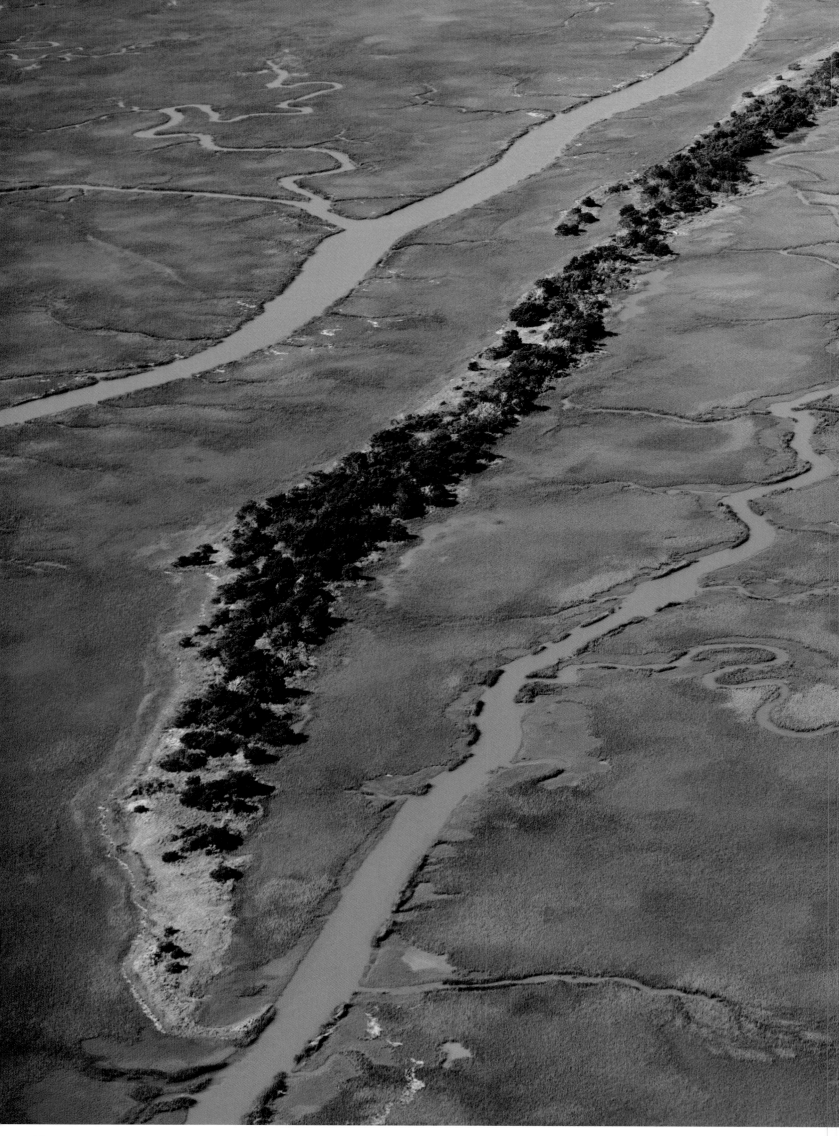

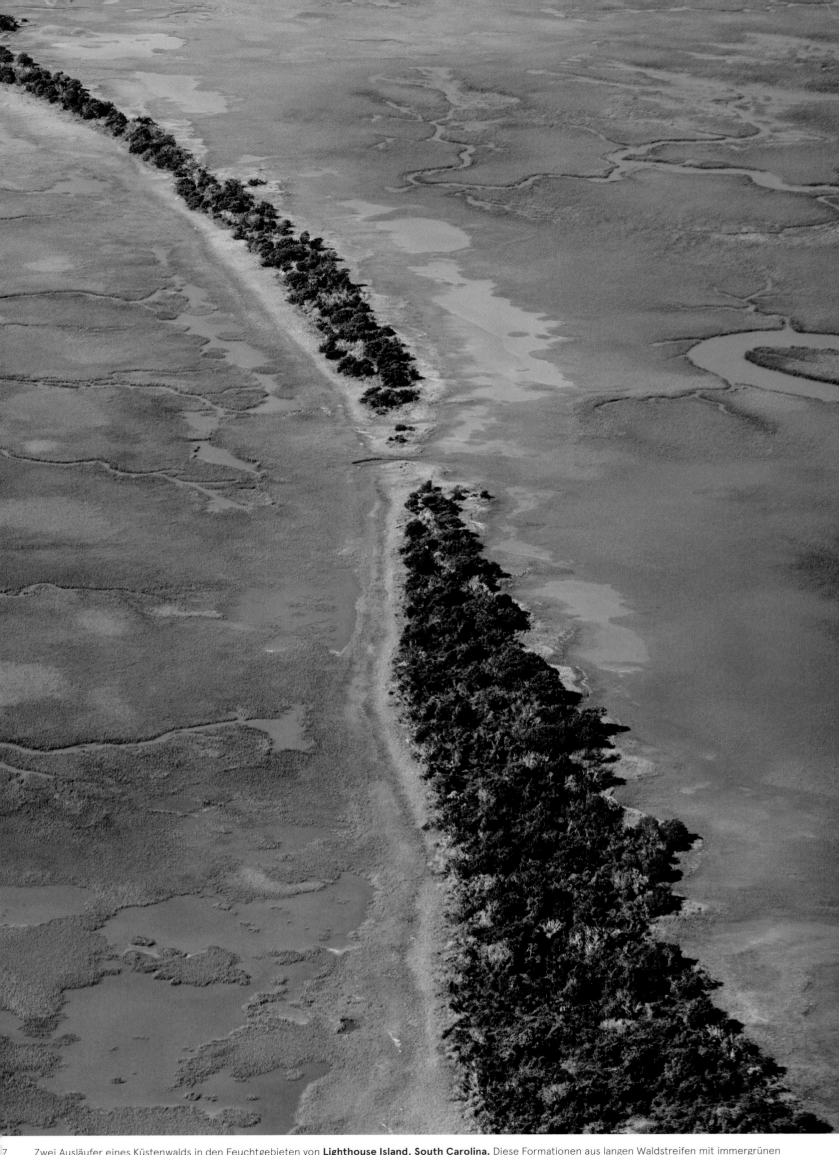

7 Zwei Ausläufer eines Küstenwalds in den Feuchtgebieten von **Lighthouse Island, South Carolina.** Diese Formationen aus langen Waldstreifen mit immergrünen Bäumen werden *maritime hammock* (maritime Hängematte) genannt. Die Pflanzen sind dem salzhaltigen Meernebel ausgesetzt und schlagen ihre Wurzeln in sandige und torfhaltige Böden zwischen den Dünen.

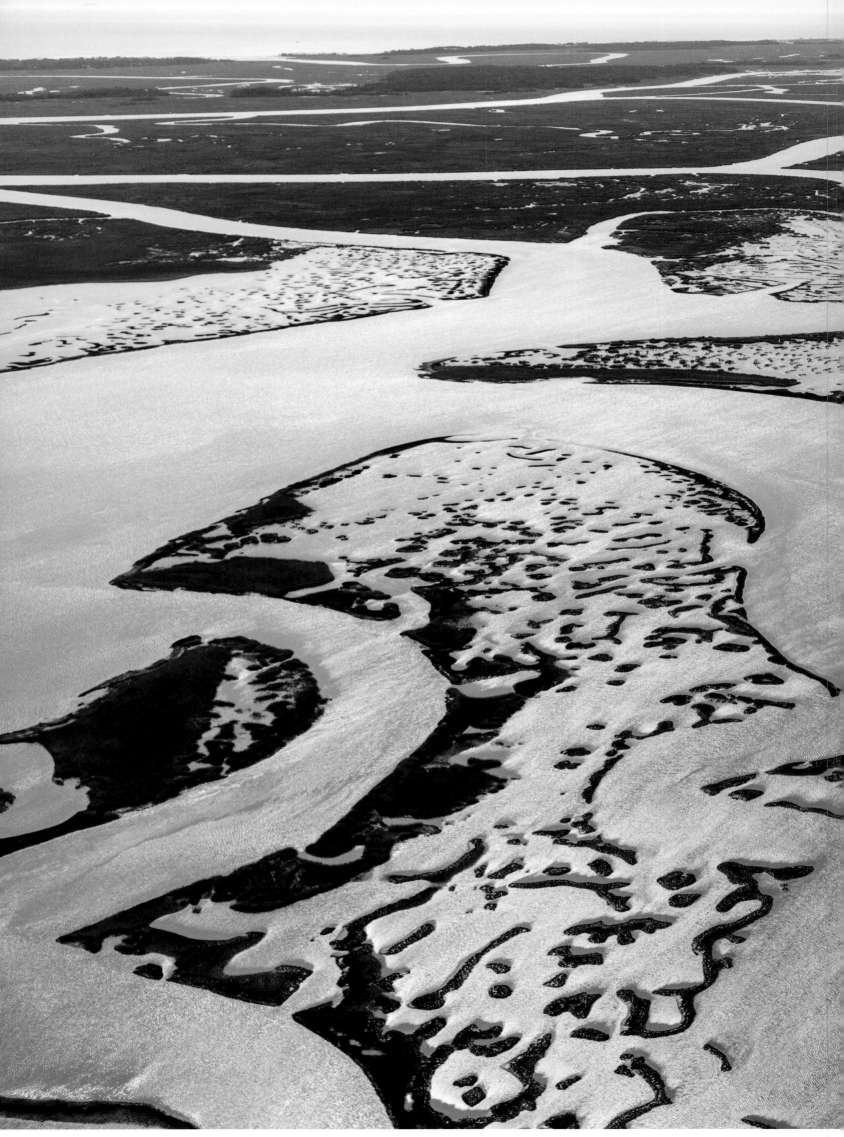

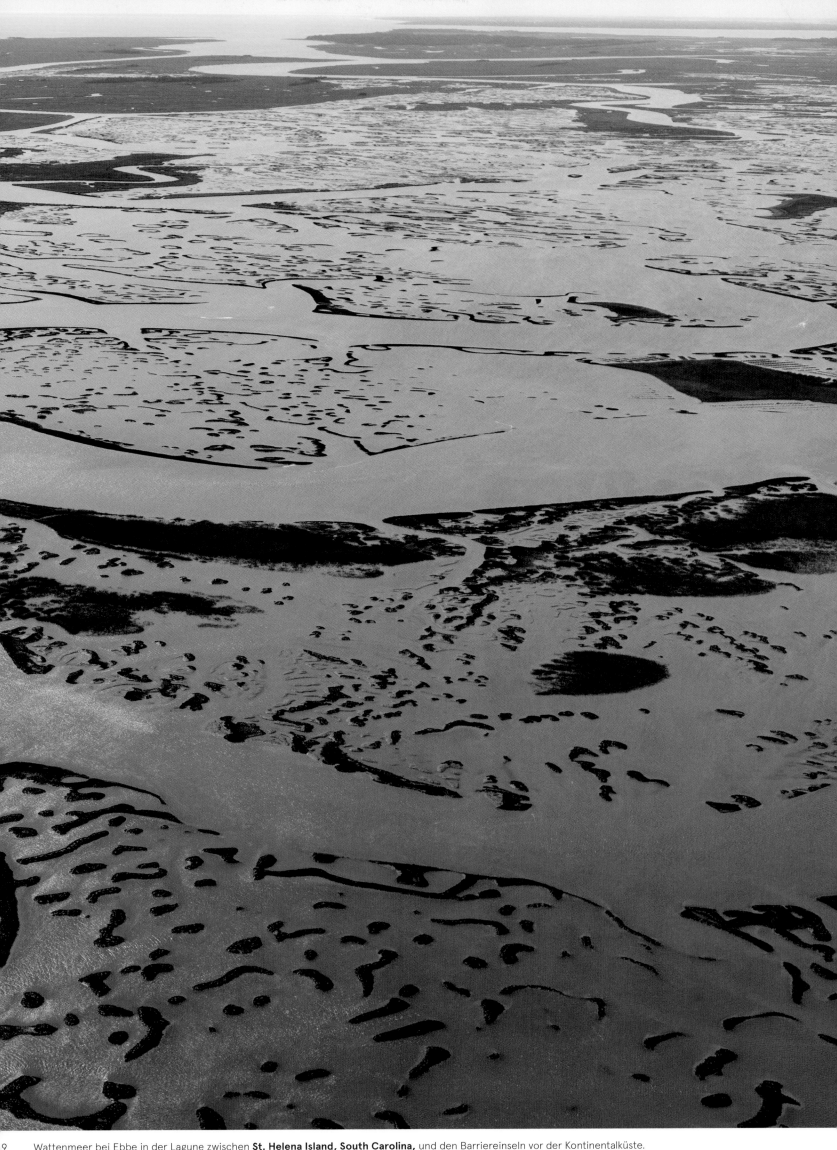

9 Wattenmeer bei Ebbe in der Lagune zwischen **St. Helena Island, South Carolina,** und den Barriereinseln vor der Kontinentalküste.

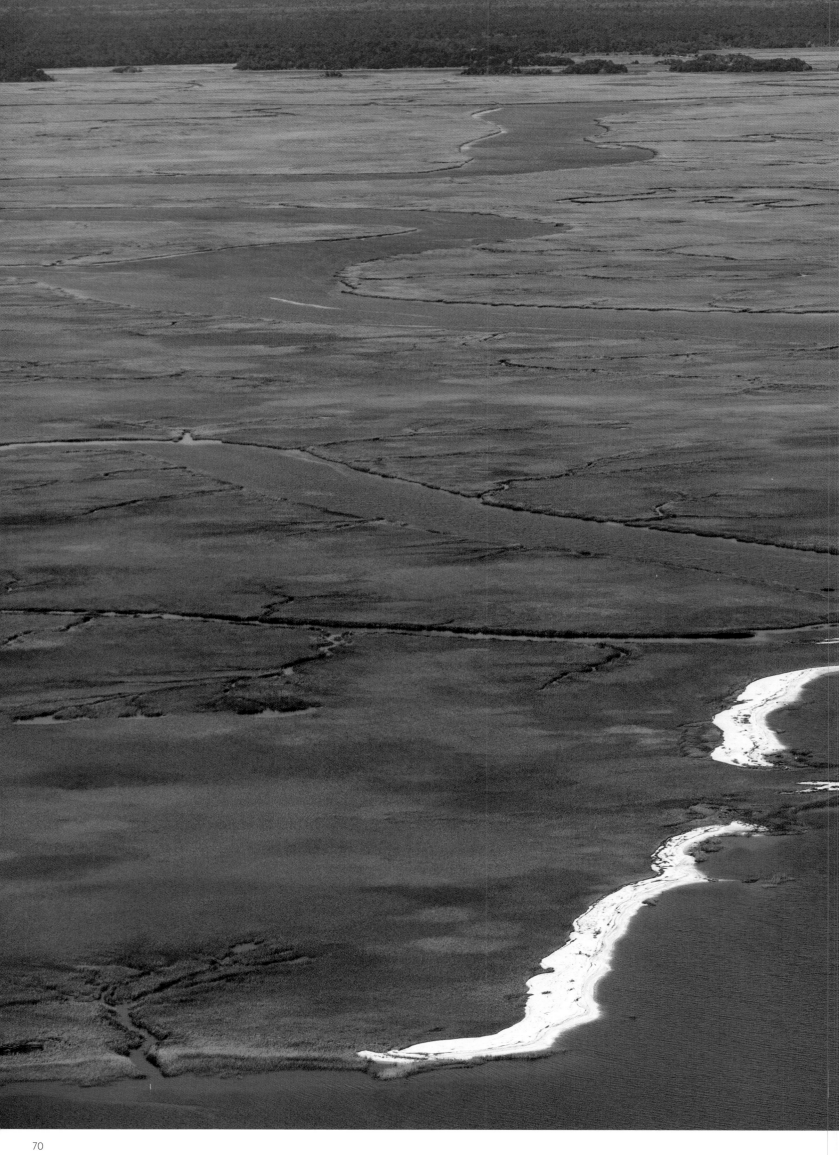

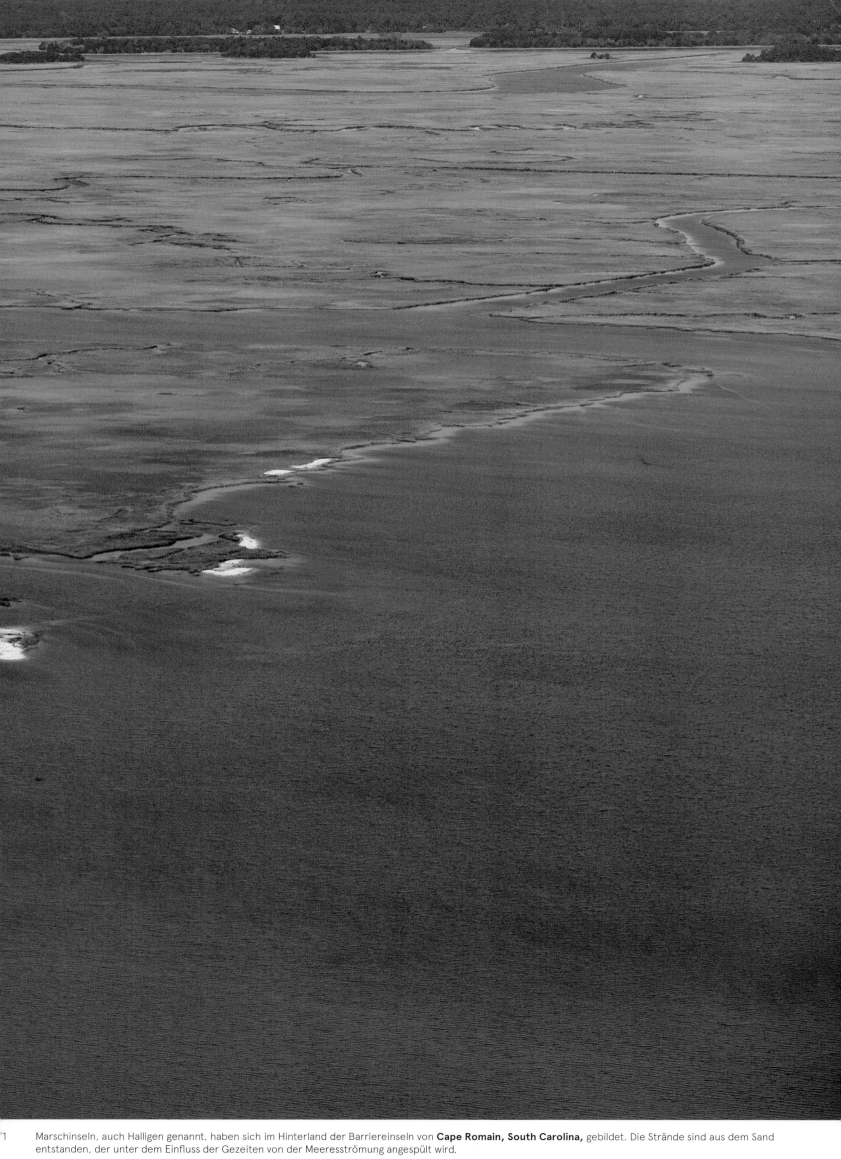

1 Marschinseln, auch Halligen genannt, haben sich im Hinterland der Barriereinseln von **Cape Romain, South Carolina,** gebildet. Die Strände sind aus dem Sand entstanden, der unter dem Einfluss der Gezeiten von der Meeresströmung angespült wird.

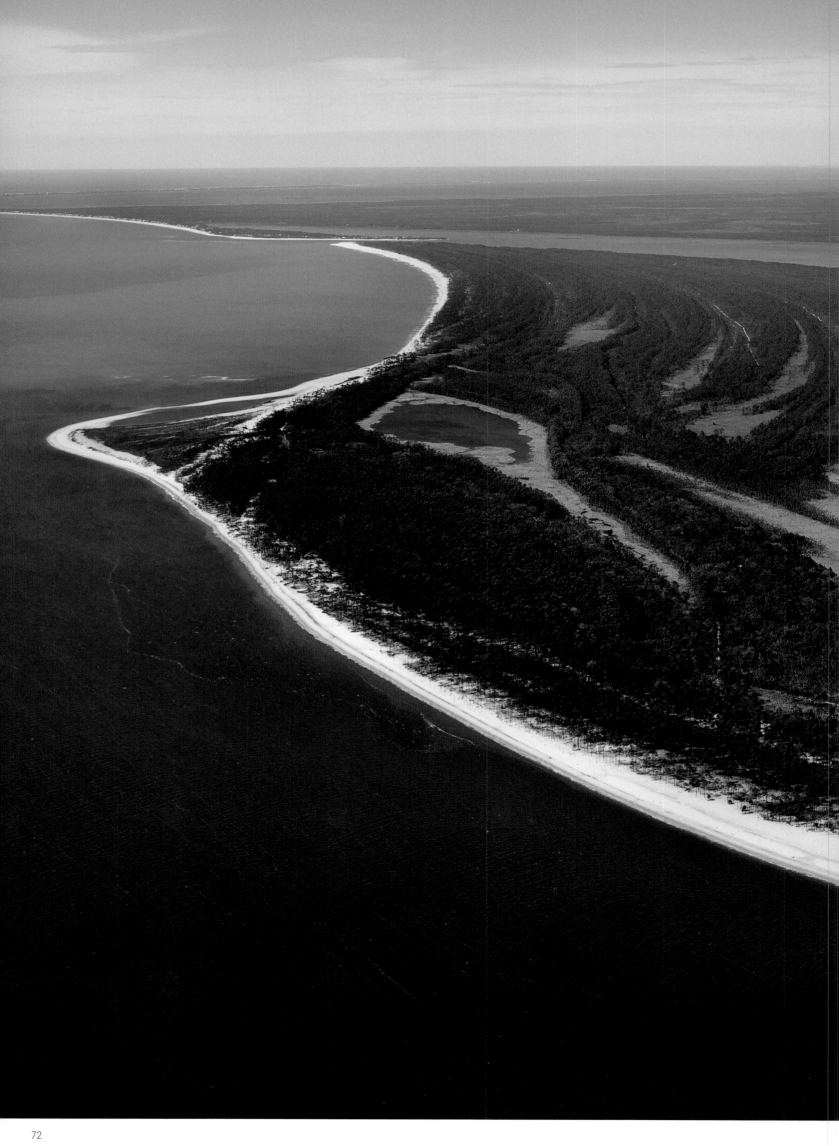

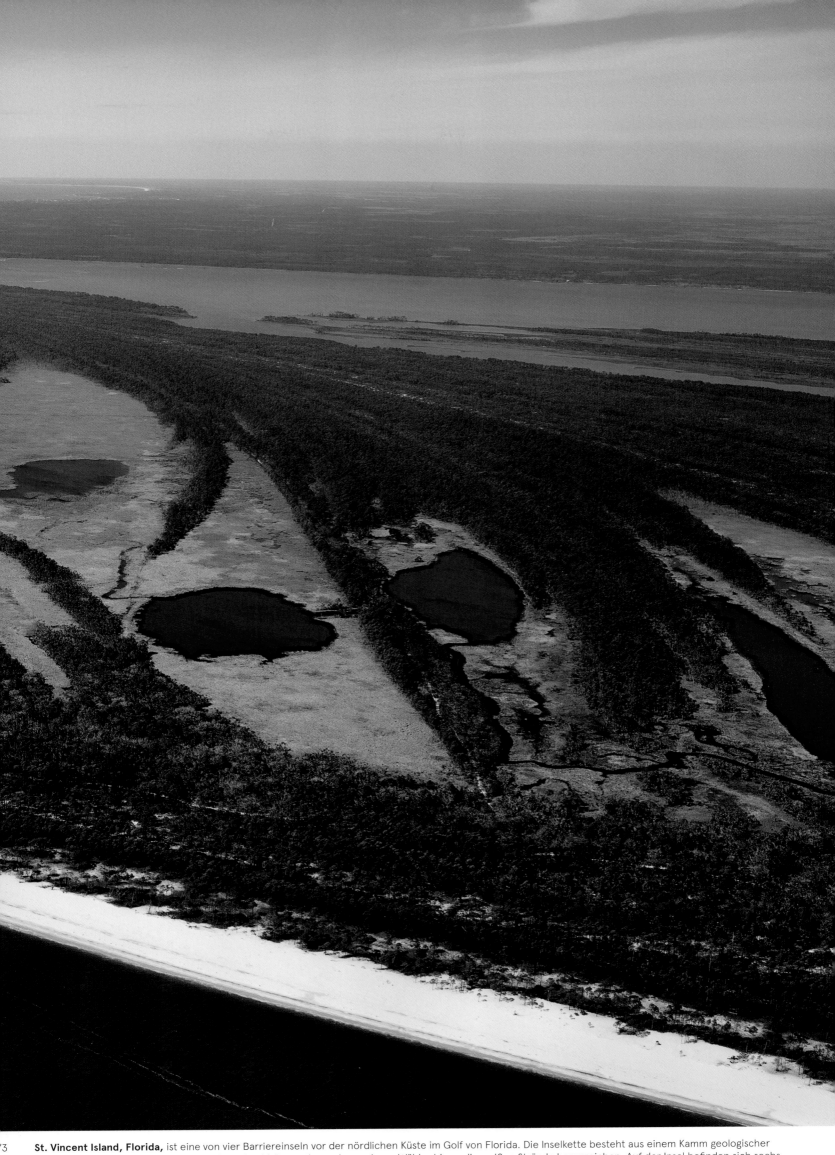

73 **St. Vincent Island, Florida,** ist eine von vier Barriereinseln vor der nördlichen Küste im Golf von Florida. Die Inselkette besteht aus einem Kamm geologischer Erhebungen und ist mit Eichen und anderen Laubbäumen bewachsen, deren Wälder bis an die weißen Strände heranreichen. Auf der Insel befinden sich sechs Süßwasser-Seen, deren Pegelstände überwacht werden, um die Lebensräume der vielfältigen Fauna und einiger Pflanzenarten zu schützen.

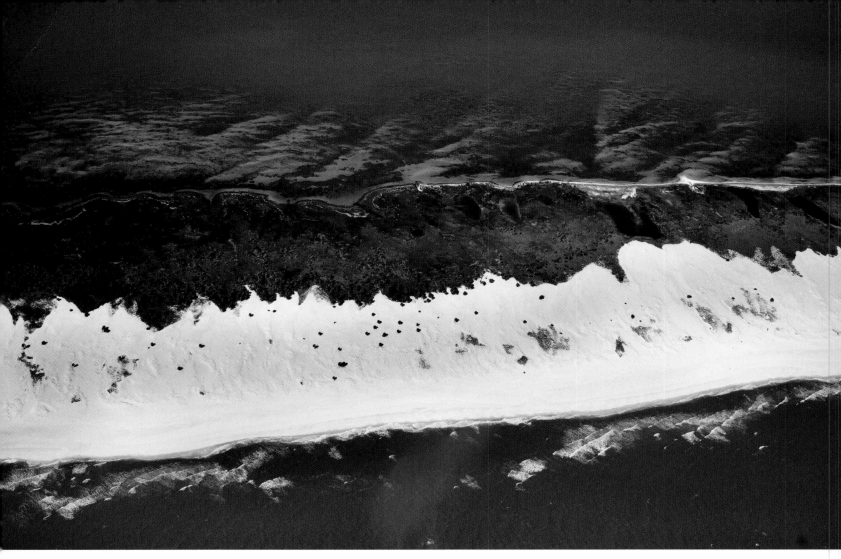

Ein Küstenabschnitt der Barriereinsel **St. George Island, Florida.**

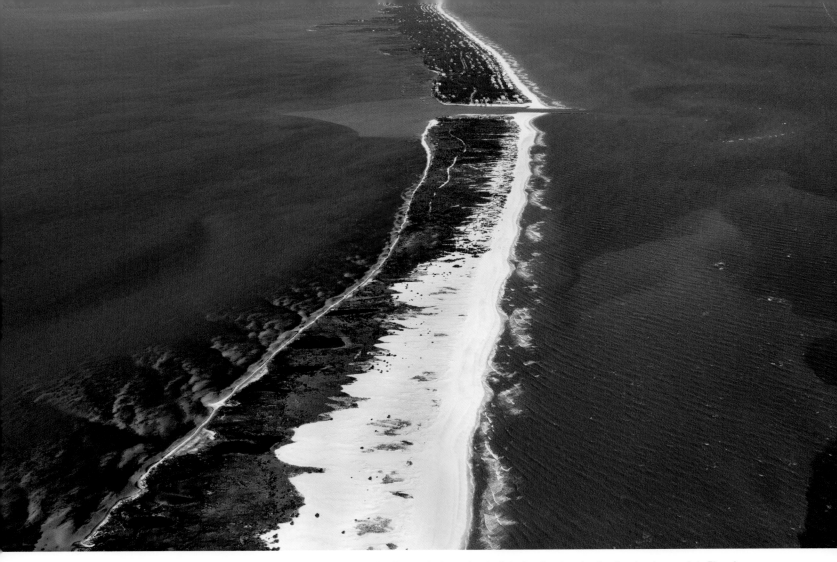

Rund zwei Drittel der nördlichen Küste des Golfs von Mexiko, von Florida bis Texas, sind von den treibenden Sanden der Barriereinseln geprägt. Eine davon, **St. George Island, Florida,** wurde 1954 zweigeteilt, um den Flotten der Fischer die Durchfahrt von der Bucht von Apalachicola aufs offene Meer zu ermöglichen.

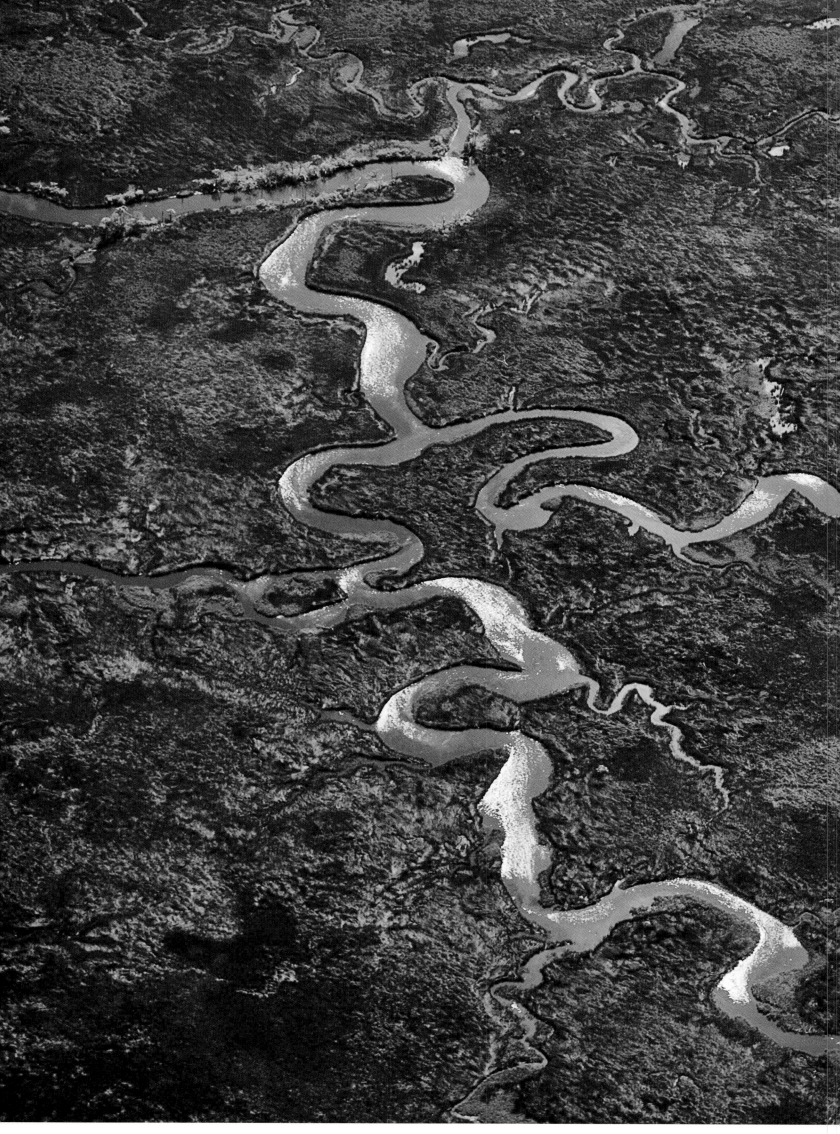

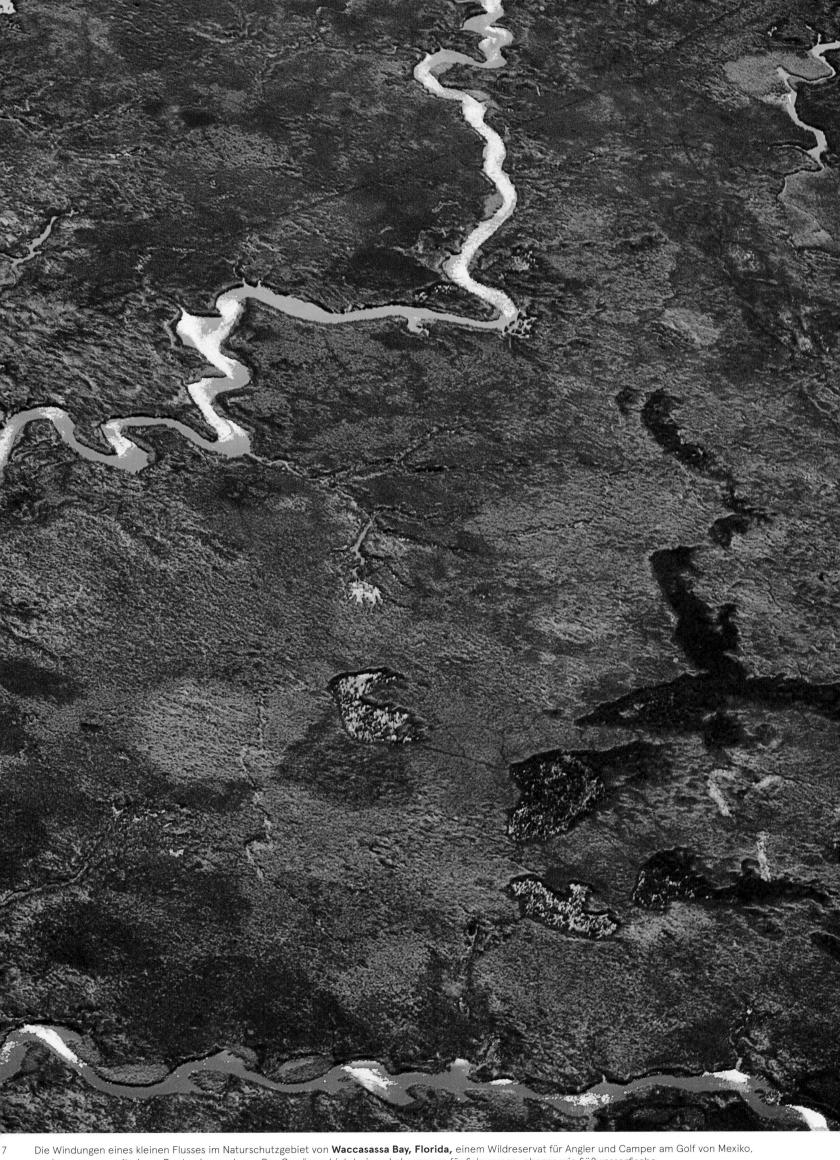

7 Die Windungen eines kleinen Flusses im Naturschutzgebiet von **Waccasassa Bay, Florida,** einem Wildreservat für Angler und Camper am Golf von Mexiko,
zu dem man nur mit einem Boot gelangen kann. Das Gewässer bietet einen Lebensraum für Salzwasser- ebenso wie Süßwasserfische.

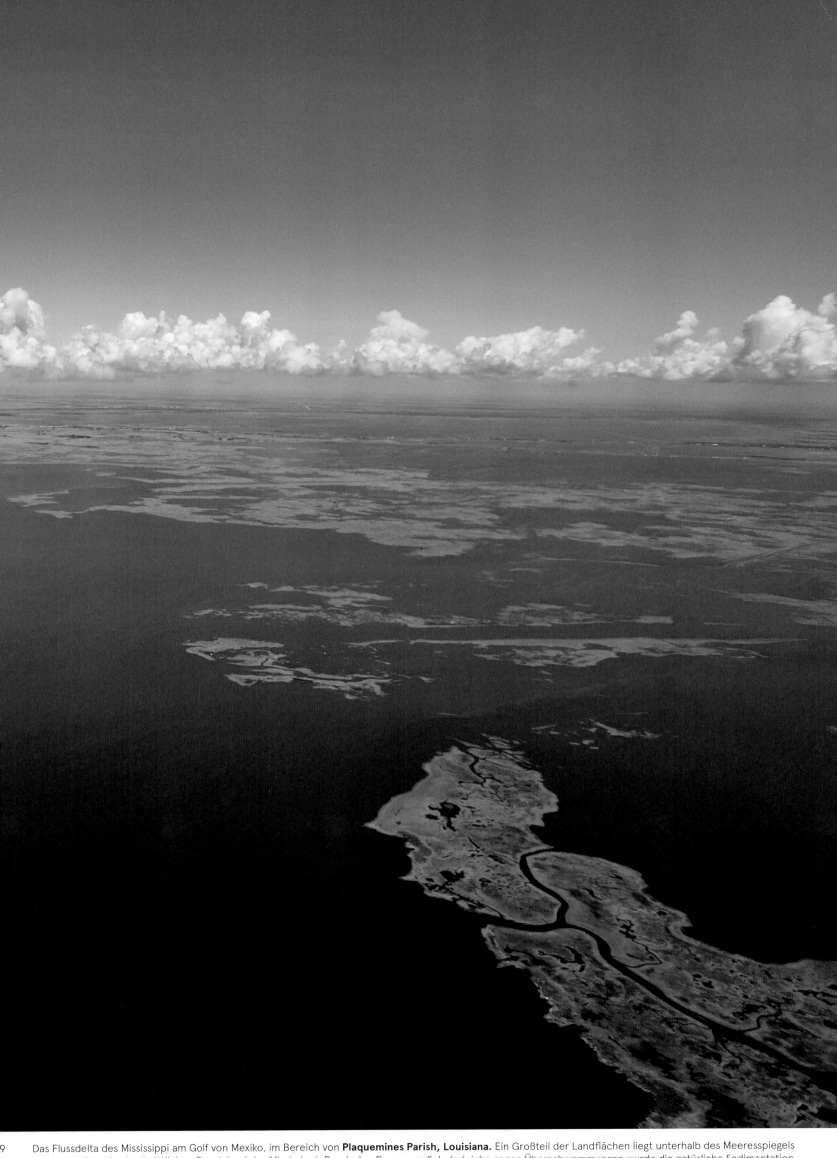

9 Das Flussdelta des Mississippi am Golf von Mexiko, im Bereich von **Plaquemines Parish, Louisiana.** Ein Großteil der Landflächen liegt unterhalb des Meeresspiegels und unter dem durchschnittlichen Pegelstand des Mississippi. Durch den Bau neuer Schutzdeiche gegen Überschwemmungen wurde die natürliche Sedimentation aus dem Gleichgewicht gebracht, weshalb immer mehr Feuchtgebiete verschwinden.

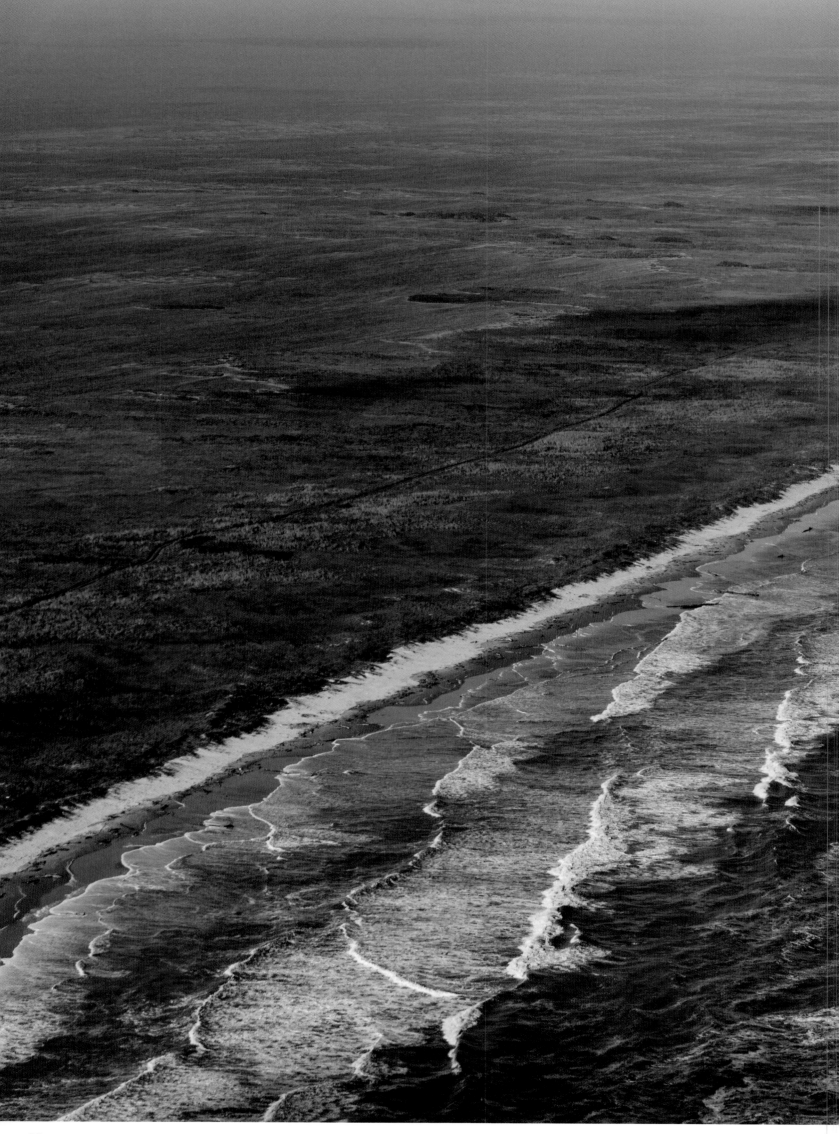

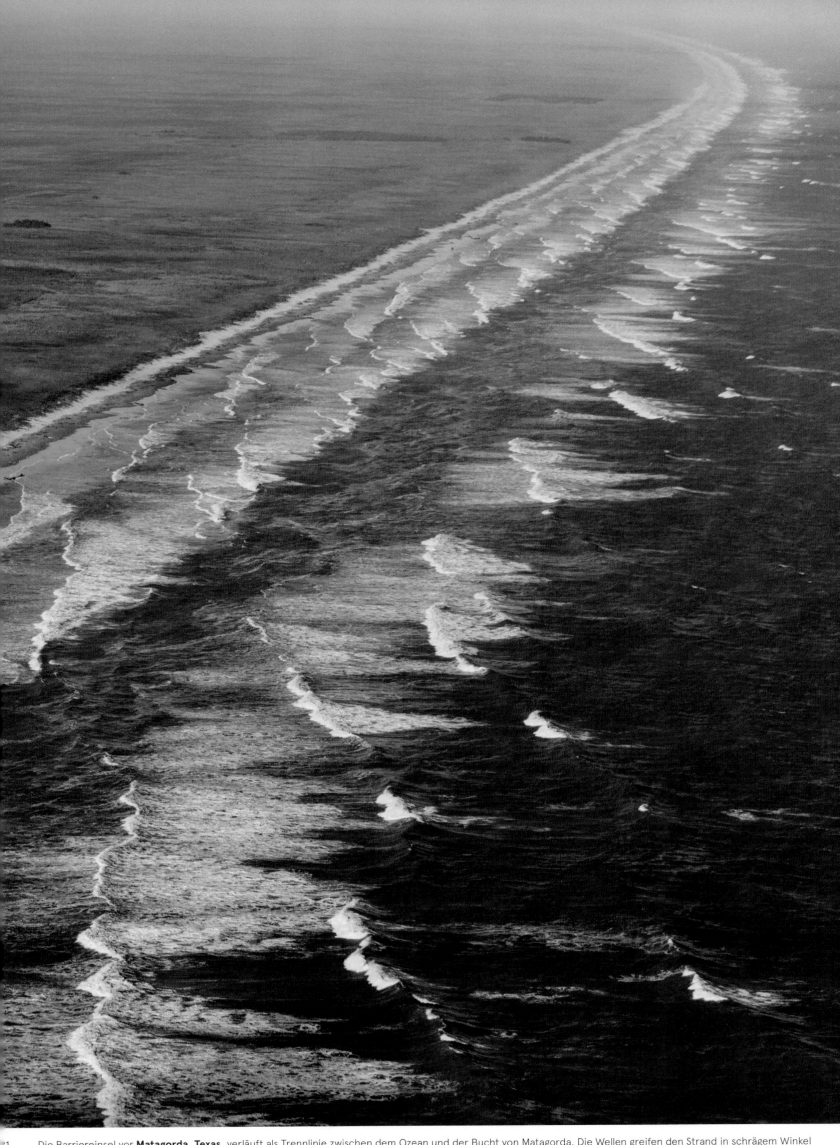

1 Die Barriereinsel vor **Matagorda, Texas,** verläuft als Trennlinie zwischen dem Ozean und der Bucht von Matagorda. Die Wellen greifen den Strand in schrägem Winkel an und führen zu einer sogenannten Strandversetzung (*longshore drift*), bei der die Küste abgetragen wird.

Leidenschaften

Die anhaltende Begeisterung für das Wohnen in Küstenlagen fördert das Wachstum und die wirtschaftliche Entwicklung zahlreicher Küstenregionen – ungeachtet der Einsicht, dass an den Meeresufern naturgemäß nur ein begrenztes Ausdehnungspotenzial besteht. Städte in Insellagen bieten tatsächlich geringere Wachstumsmöglichkeiten als auf dem Festland und weisen dementsprechend weitaus höhere Bevölkerungsdichten auf. Je größer der landschaftliche und freizeitliche Mehrwert, desto enger zusammengedrängt leben die Bewohner. Die Badeorte sind auf direkten Strandzugang ausgelegt und bilden satelliten-artige Ableger der urbanen Regionen auf dem Festland. Sie haben sich auf den langen, schmalen Barriereinseln ausgebreitet und sind mit dem Kontinent durch Brücken verbunden. Die Entwicklung deutet auf eine weitere Verdichtung der Ballungsgebiete in Küstenregionen hin, dabei sind diese dichten Siedlungsformen dem Anstieg des Meeresspiegels und den immer häufiger und heftiger wütenden Stürmen am stärksten ausgesetzt.

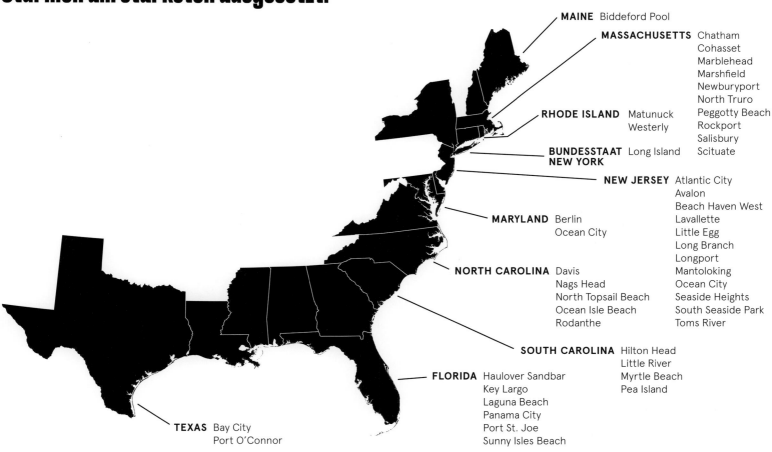

MAINE Biddeford Pool

MASSACHUSETTS Chatham
Cohasset
Marblehead
Marshfield
Newburyport
North Truro
RHODE ISLAND Matunuck Peggotty Beach
Westerly Rockport
Salisbury
BUNDESSTAAT Long Island Scituate
NEW YORK

NEW JERSEY Atlantic City
Avalon
Beach Haven West
MARYLAND Berlin Lavallette
Ocean City Little Egg
Long Branch
Longport
NORTH CAROLINA Davis Mantoloking
Nags Head Ocean City
North Topsail Beach Seaside Heights
Ocean Isle Beach South Seaside Park
Rodanthe Toms River

SOUTH CAROLINA Hilton Head
Little River
FLORIDA Haulover Sandbar Myrtle Beach
Key Largo Pea Island
Laguna Beach
Panama City
Port St. Joe
TEXAS Bay City Sunny Isles Beach
Port O'Connor

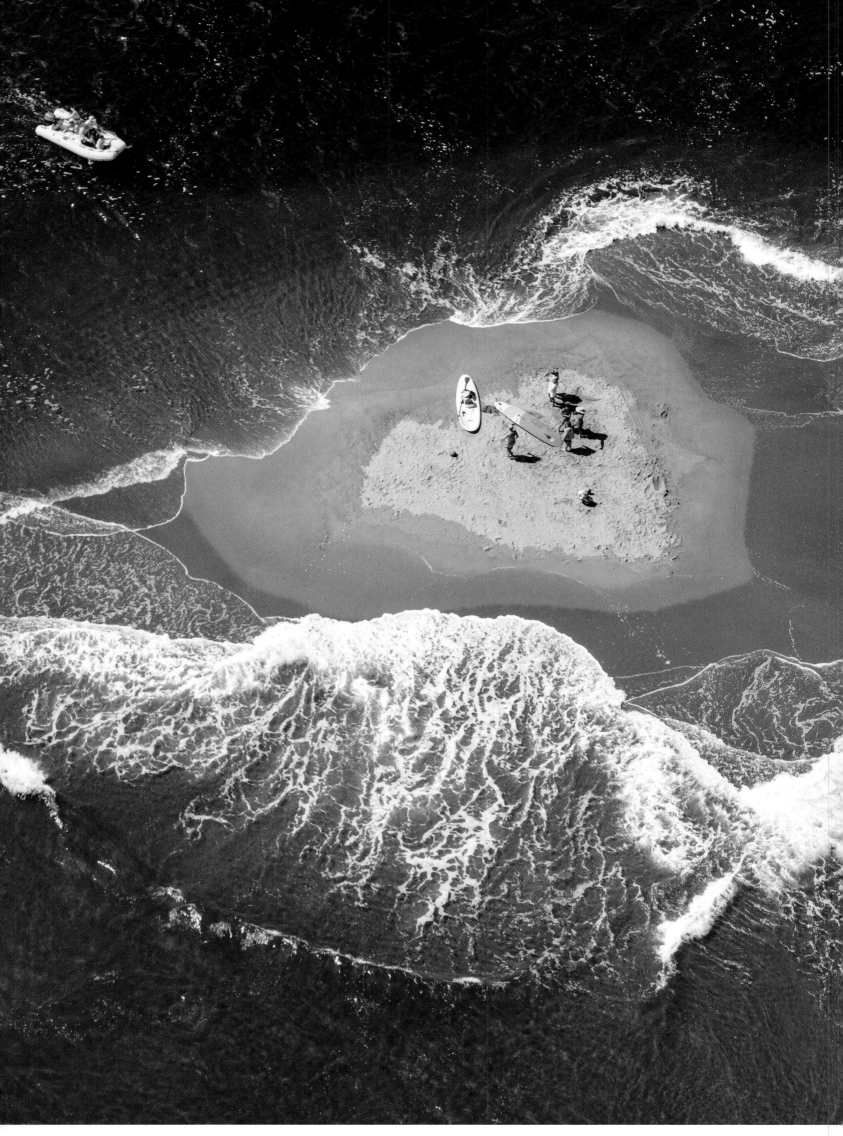

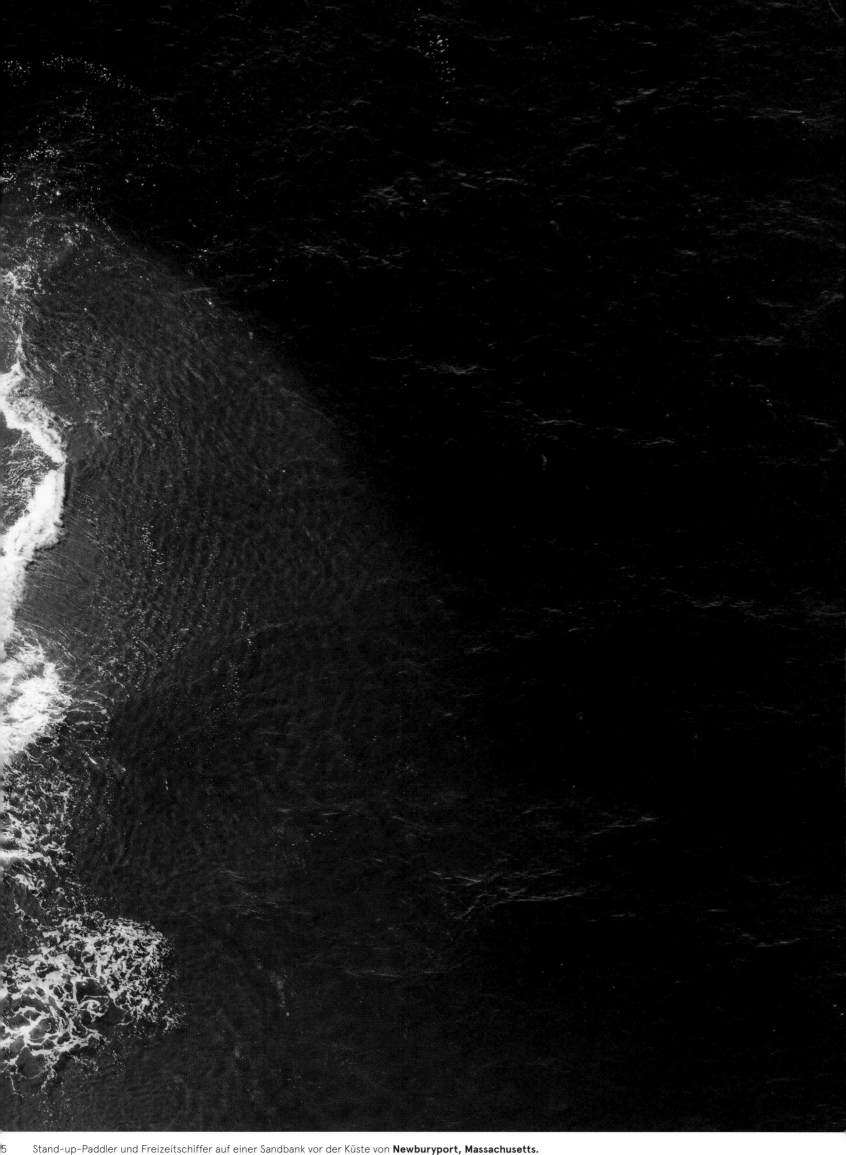

Stand-up-Paddler und Freizeitschiffer auf einer Sandbank vor der Küste von **Newburyport, Massachusetts.**

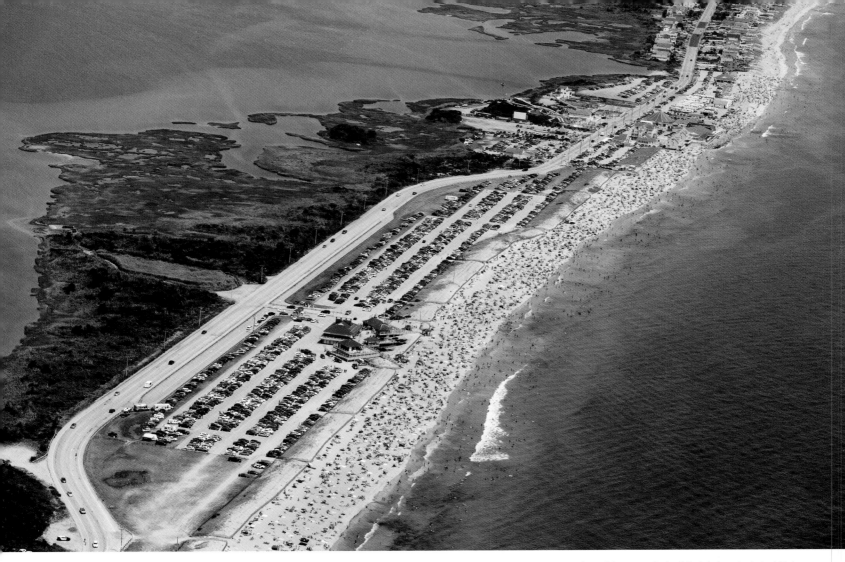

Der Strand von Misquamicut, **Westerly, Rhode Island,** an dem sich einst Wohnhäuser und Gewerbe aneinanderreihten, wurde im 20. Jahrhundert drei Mal von tropischen Wirbelstürmen heimgesucht. Dennoch hat der Gouverneur des Bundestaats den Strand und seine Dünen erneut zum Erholungsgebiet erklärt.

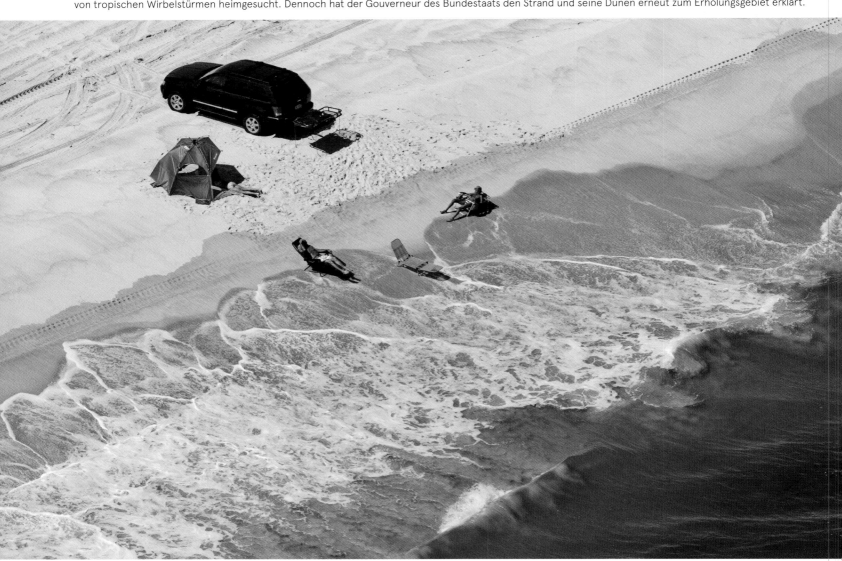

Die Ironie unserer Situation angesichts des Meeresanstiegs liegt darin, dass wir uns zum Ozean hingezogen fühlen, gleichzeitig aber die Folgen unserer maßlosen Verschwendung gleichgültig hinnehmen. An einigen Stränden, wie hier in **Berlin, Maryland,** sind motorisierte Fahrzeuge erlaubt. Diese Strandgäste sind mit ihrem SUV bis an die Brandung vorgefahren.

Vielen von uns ist ein Leben am Ozean ein elementares Bedürfnis, eine tiefe Sehnsucht nach dem Ursprung unseres Daseins. Wir finden zu uns selbst, wenn wir den ursprünglichen Klängen eines Strandes lauschen, dem Rauschen sich brechender Wellen, wenn wir die salzige Meeresluft einatmen und den Blick am fernen Horizont schweifen lassen. Der Ozean vereint uns mit der Zeit und verbindet uns mit den Ufern der weiten Welt. Seine Anziehungskraft wirkt sanft und doch entschieden, er ist Teil unseres Unbewussten. Diese Gefühle verspüre ich noch immer, wenn ich beim Fliegen Spaziergänger am Strand erblicke, Urlauber, die sich im Sand ausstrecken und in der Sonne rekeln, oder wenn ich in den Sommermonaten zwischen den Barriereinseln und dem Festland über die Buchten gleite. Dann möchte ich am liebsten meinem einsamen Cockpit entfliehen und in einer Strandbude einkehren.

Es entbehrt nicht einer gewissen Ironie, dass jene, die von den Vorzügen der Küste schwärmen, doch so wenig geneigt scheinen, sich die Folgen der Klimakrise vor Augen zu halten. Die gesamte Küste entlang, an all diesen Schauplätzen der amerikanischen Freizeitkultur, setzen Menschen die Zukunft unseres Klimas aufs Spiel, ohne einen Zusammenhang zwischen ihrem Lebensstil und dessen drastischen Folgen erkennen zu wollen. Vom Himmel aus betrachtet deutet wenig darauf hin, dass die Küstenbewohner bereit wären, ihren Konsum einzuschränken oder gar Abgasemissionen zu verringern. Solaranlagen oder Windkrafträder sind nach wie vor eine Seltenheit. Die Strandpromenade ist eine Bühne für exorbitante Reichtümer und materielle Exzesse: riesige Strandvillen mit Meerblick und privatem Swimmingpool, üppige Yachten, die mit kraftstrotzenden Motoren prahlen, Batterien von Luxusreisebussen, die sich hinter den Stränden aufreihen. Das Leben an der amerikanischen Ostküste erinnert an eine Klimaanlage, die bei aufgerissenen Fenstern auf Hochtouren läuft.

Der anhaltende Andrang auf die besten Plätze an der Küste und die gleichzeitige Missachtung klimatischer Belange ist schockierend angesichts des Wachstums in den Küstenstädten und der zunehmenden Bevölkerungsdichte. Diese Strandkultur beruht auf der Anziehungskraft zahlreicher Barriereinseln, dieser natürlichen Sanddünen, die sich entlang der Ostküste und in Teilen des Golfs von Mexiko nahezu ununterbrochen aneinanderreihen. Hier wurden Küstenstädte errichtet, die sich dicht an dicht kilometerlang an die Strände pressen – ein Anblick, der das Gefühl eines bevorstehenden Desasters aufkommen lässt.

Die städtebaulichen Bebauungspläne dieser Küstenregionen bieten viel Abwechslung und entspringen einem amerikanischen Immobilienwahn, der nicht erst seit gestern wütet. Zahlreiche Bauprojekte inmitten der Lagunen wurden in den 1960er und 1970er Jahren realisiert, in einer Zeit, als man die Bedeutung natürlicher Ökosysteme noch nicht in dem Maße erkannt hat, wie es heute der Fall ist. Das vielfache Trockenlegen von Sümpfen hat verheerende Spuren hinterlassen. Diese Art der Bebauung wird jedoch nach wie vor toleriert, neue Baugenehmigungen werden ausgestellt und die Infrastrukturen auf den neuesten Stand gebracht – dank finanzieller Unterstützung ebenso vonseiten kommunaler wie föderaler und staatlicher Behörden. Das soziale Gefälle ist auch hier stark ausgeprägt, wie überall in den USA. Landflächen sind je nach Einkommen und Beliebtheit der Grundstücke ungleich zwischen Arm und Reich verteilt. Ganze Landstriche an der Küste wurden privatisiert und mit Einfamilienhäusern und Wohnanlagen bebaut, die keinen öffentlichen Zugang zum Strand zulassen. Ein allgemeiner Konsens hinsichtlich des ansteigenden Meeresspiegels wird sich wohl erst durchsetzen, wenn die Reichsten das Interesse am Ozean verloren und sich von seinen Küsten und Gefahren zurückgezogen haben.

Einige der in unmittelbarer Küstennähe ansässigen Eigentümer fühlen sich nicht nur physischen Gefahren ausgesetzt, sondern auch einer wachsenden Angst vor der schleichenden Zerstörung ihrer Anwesen durch die Küstenerosion. Ihre Familien-Cottages liegen gefährlich nah am Wasser und haben die Wellen vor der Haustür. Und die höher gelegenen Gebäude in vermeintlich sicherer Lage sind ebenso der Verwitterung ausgesetzt. Konfrontiert man die Hauseigentümer mit der Zerbrechlichkeit ihrer Häuser, ganz gleich, wo sie liegen, spürt man ihr Unbehagen angesichts des Unvermeidlichen und fragt sich, wie lange sie ihren vergeblichen Kampf noch führen und einer Bedrohung standhalten werden, die ihnen mit großer Wahrscheinlichkeit bald ins Haus steht.

Alex MacLean

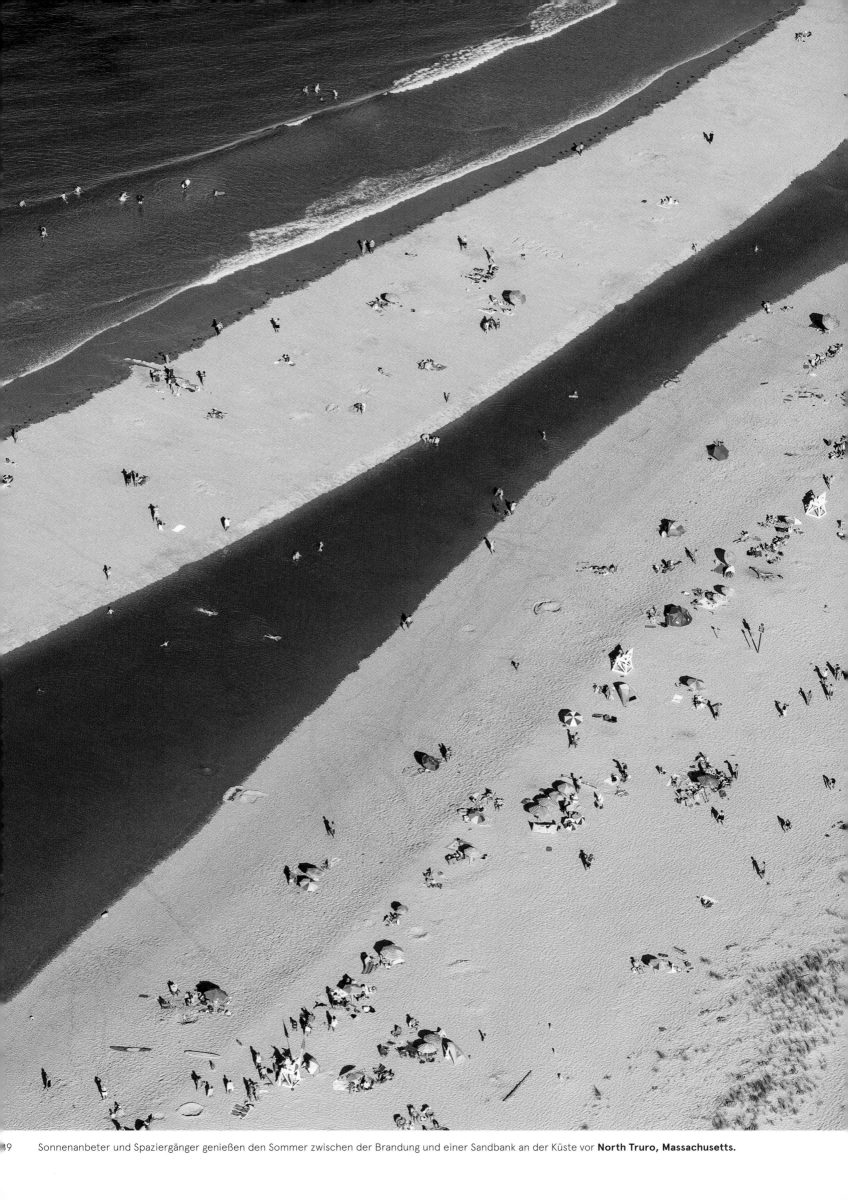

Sonnenanbeter und Spaziergänger genießen den Sommer zwischen der Brandung und einer Sandbank an der Küste vor **North Truro, Massachusetts.**

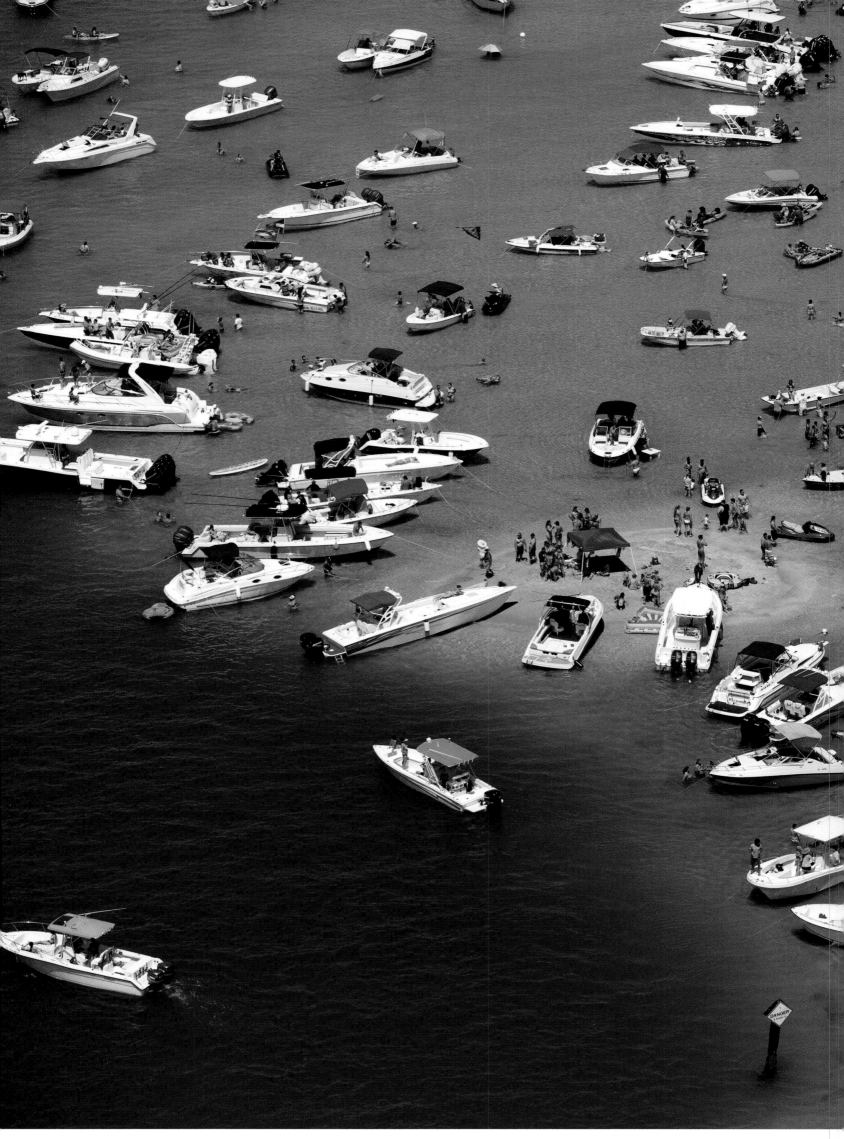

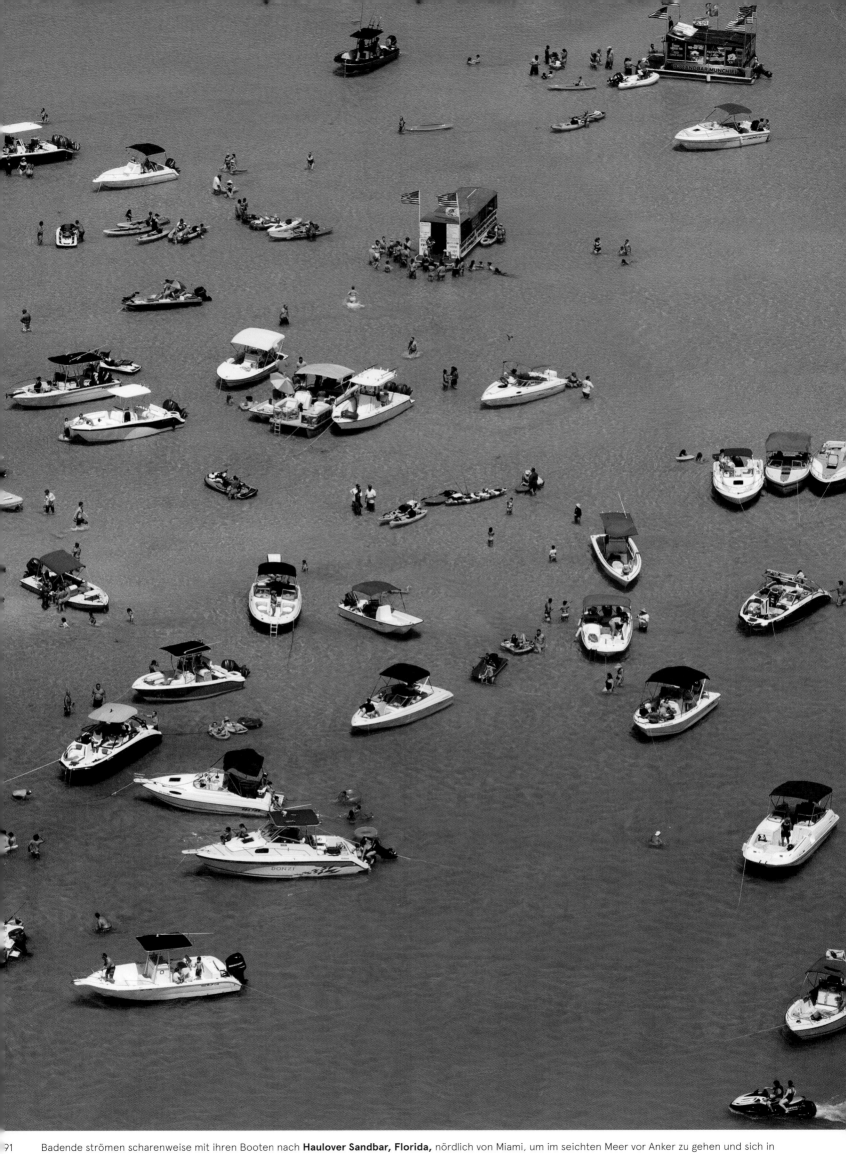

Badende strömen scharenweise mit ihren Booten nach **Haulover Sandbar, Florida,** nördlich von Miami, um im seichten Meer vor Anker zu gehen und sich in den Untiefen zum Planschen und Plaudern zu treffen.

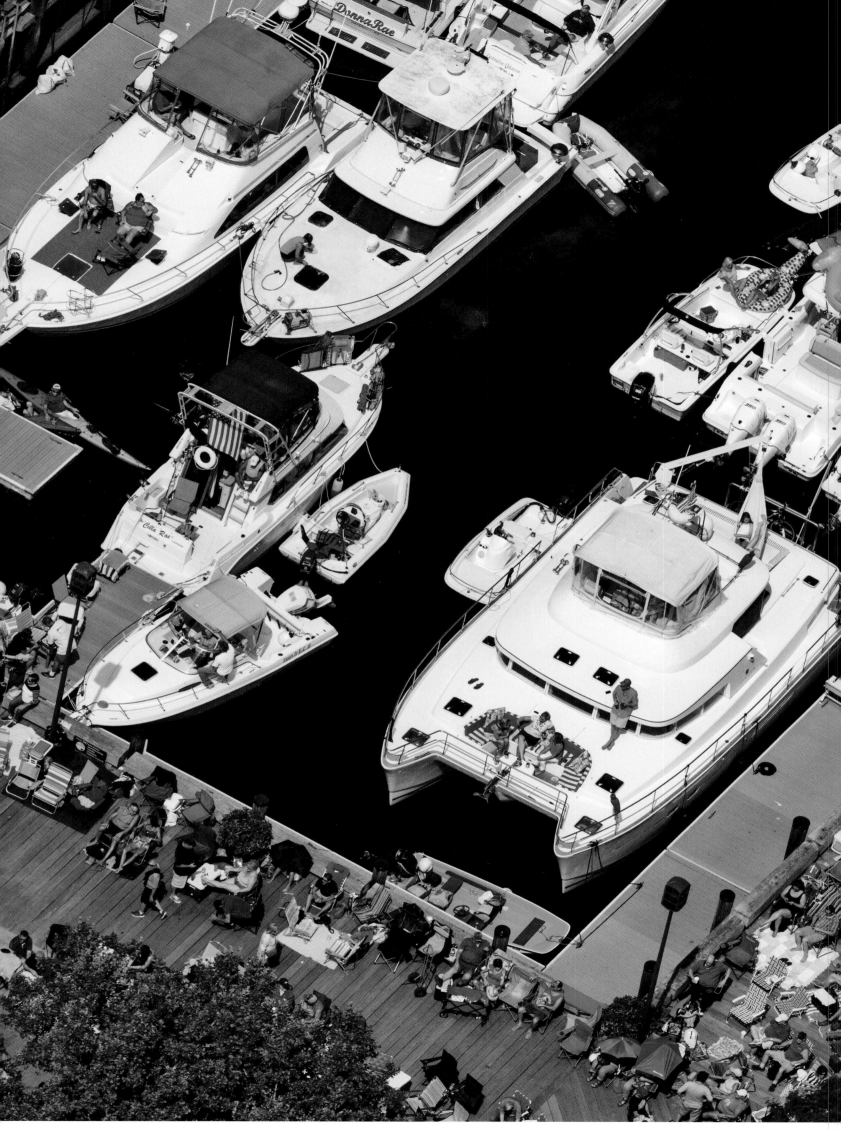

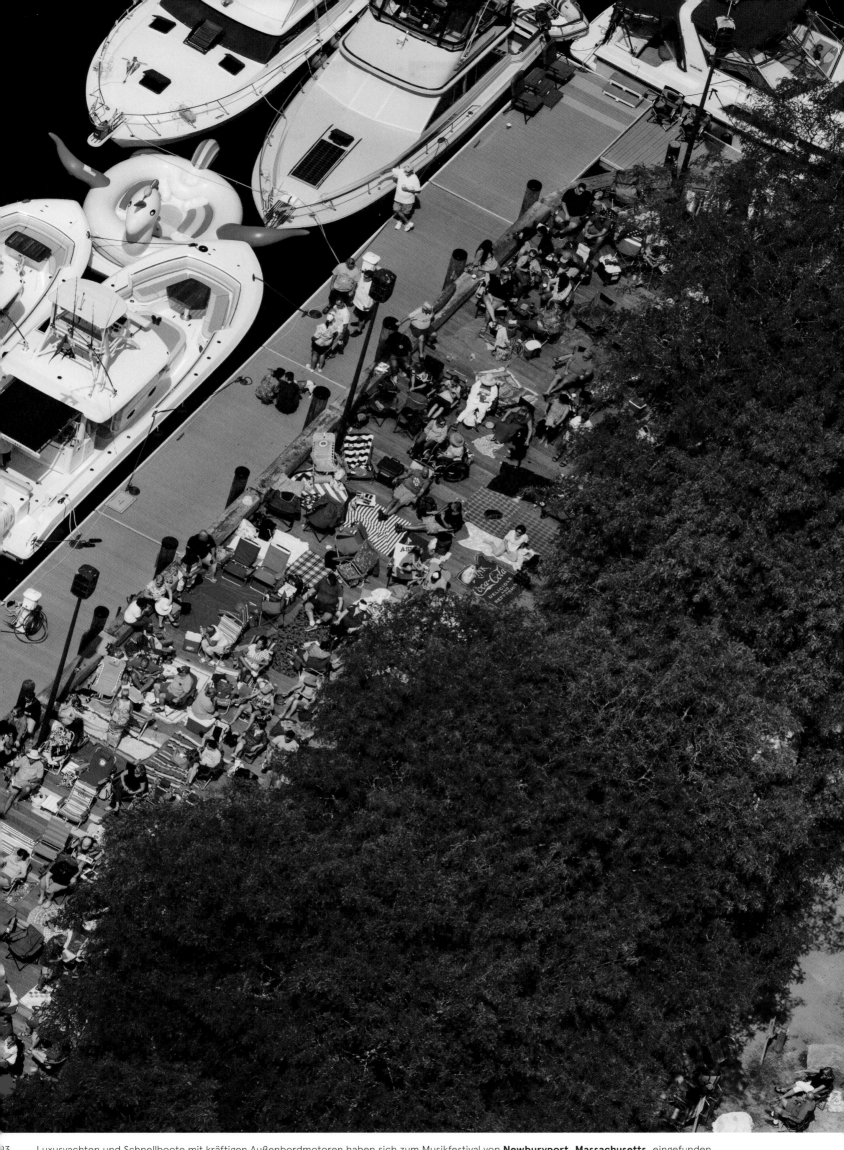

Luxusyachten und Schnellboote mit kräftigen Außenbordmotoren haben sich zum Musikfestival von **Newburyport, Massachusetts,** eingefunden.

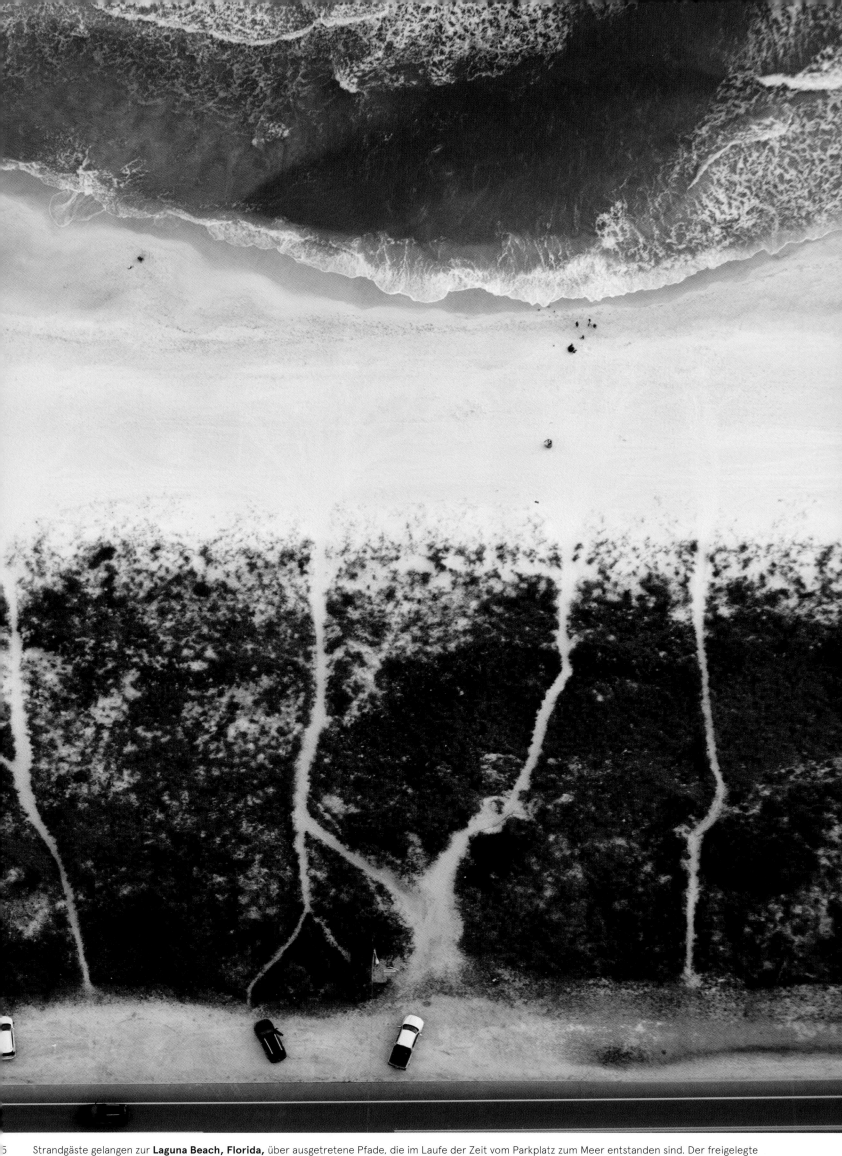

5 Strandgäste gelangen zur **Laguna Beach, Florida,** über ausgetretene Pfade, die im Laufe der Zeit vom Parkplatz zum Meer entstanden sind. Der freigelegte Dünensand ist der Winderosion ausgesetzt, während die Vegetation zurückgeht und die Dünen ihre Widerstandskraft gegen Wind und Wellen verlieren. Mit einfachen Holzstegen ließe sich das Gestrüpp vor dem Niedertreten retten.

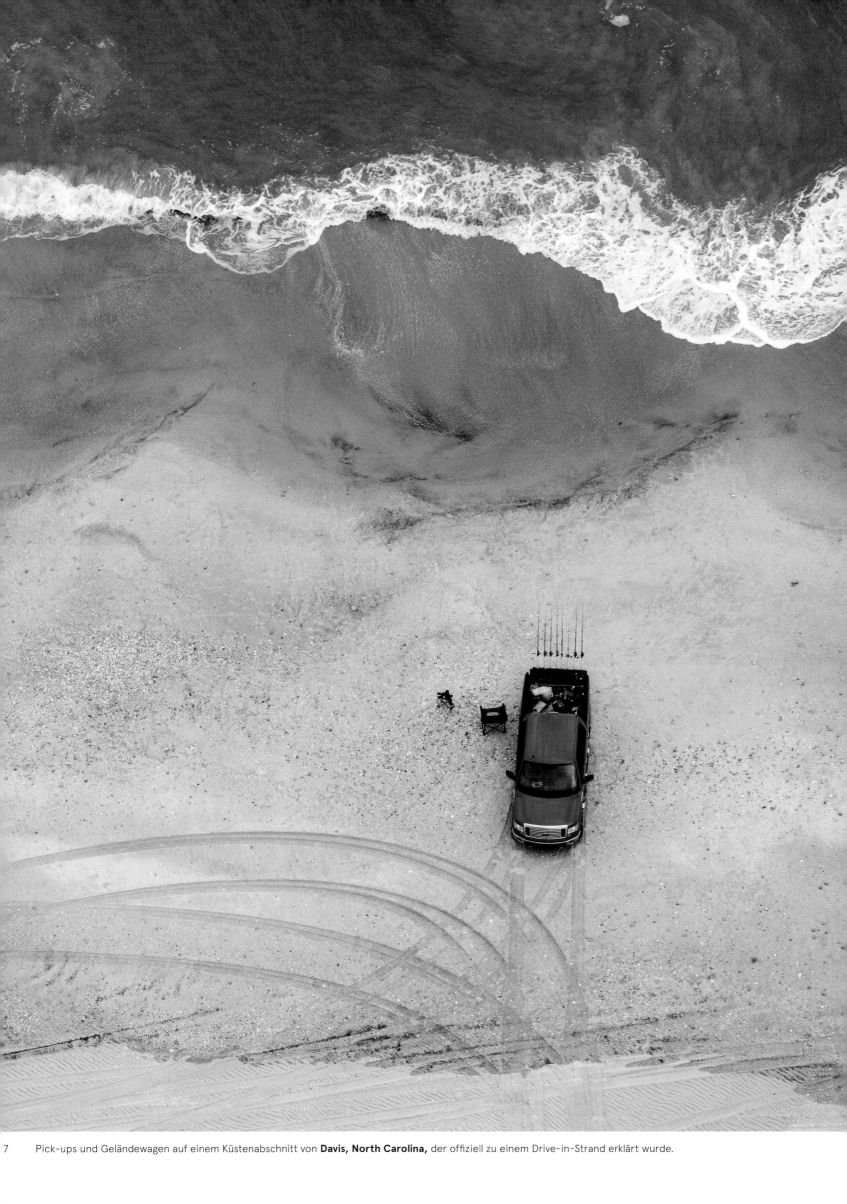

7 Pick-ups und Geländewagen auf einem Küstenabschnitt von **Davis, North Carolina,** der offiziell zu einem Drive-in-Strand erklärt wurde.

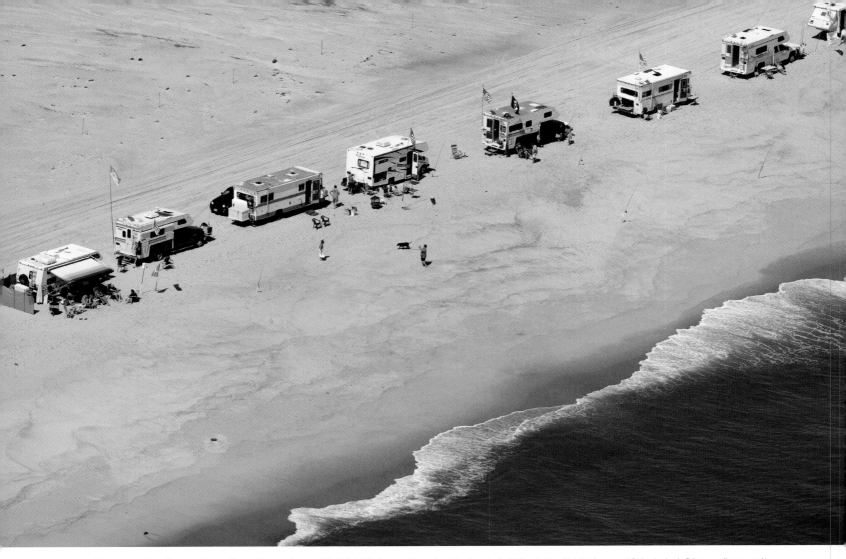

Am Strand von **Chatham, Massachusetts,** sind ausschließlich Wohnmobile erlaubt, die als *Self Contained Vehicles* zertifiziert sind. Diese müssen mit Waschbecken, Frischwassertank, verschließbarem Abfalleimer, Abwasserschlauch sowie einer chemischen Toilette ausgestattet sein, die selbst bei ausgeklapptem Bett noch benutzt werden kann.

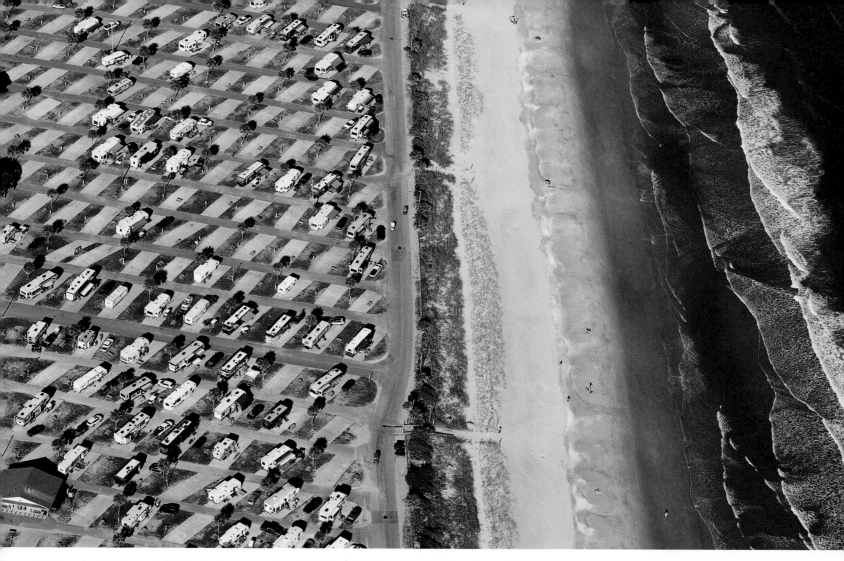

Der Campingplatz Ocean Lakes Family Campground wurde 1970 am südlichen Ende des Strandes von **Myrtle Beach, South Carolina,** eröffnet. Hier drängen sich 859 Stellplätze auf einer Fläche von etwas über 100 Hektar, mit einer Strandfront von gut einem Kilometer Breite. Mit jährlich 35.000 Mietern ist es die größte Campinganlage an der Ostküste und eine der größten der Vereinigten Staaten.

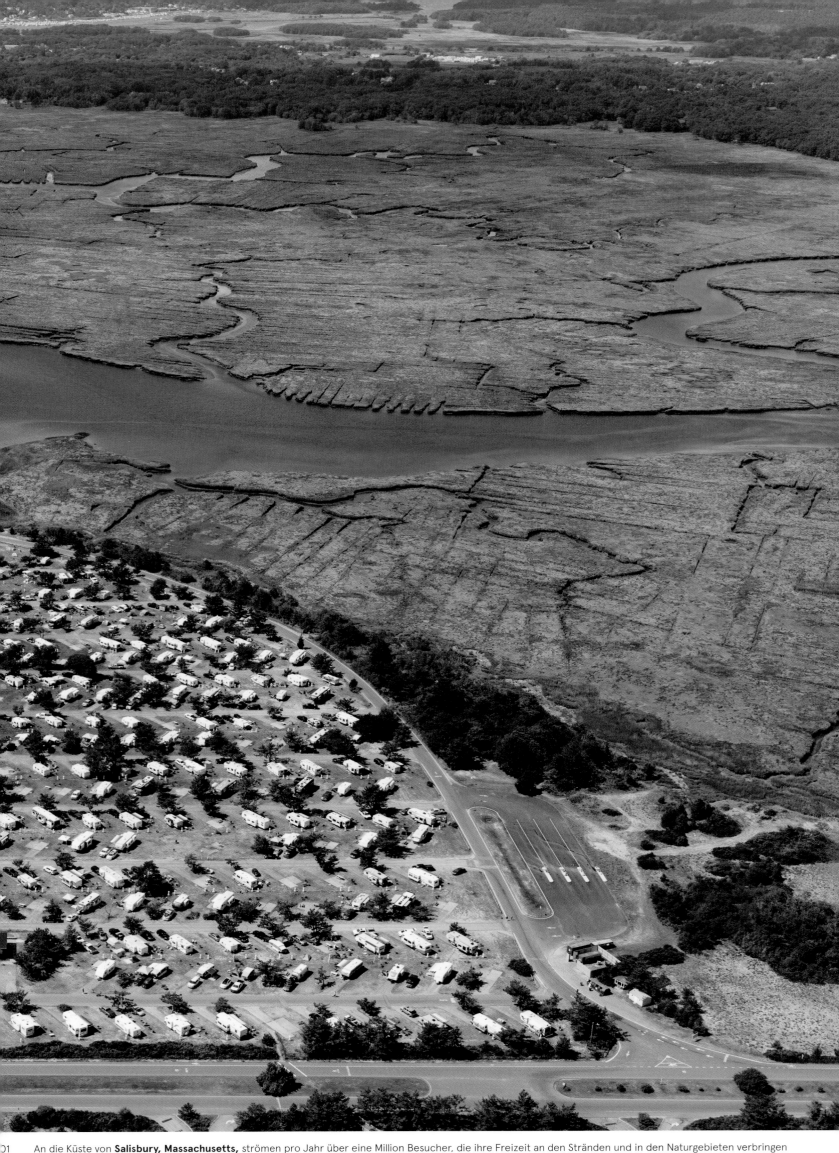

01 An die Küste von **Salisbury, Massachusetts,** strömen pro Jahr über eine Million Besucher, die ihre Freizeit an den Stränden und in den Naturgebieten verbringen wollen. Das Strandufer bewegt sich langsam in Richtung Sumpfgebiet, und man hat eine 500 Meter lange Mauer errichtet, um den Campingplatz der Salisbury Beach State Reservation zu schützen.

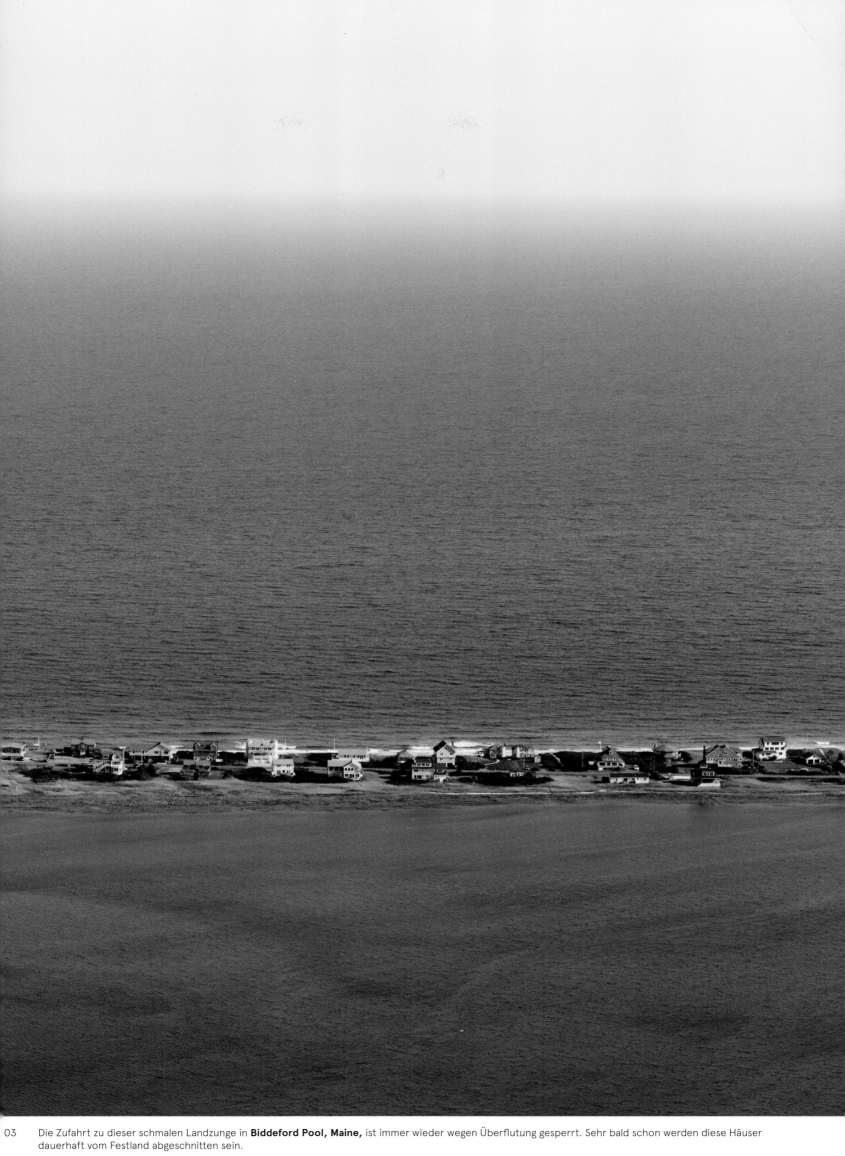

03 Die Zufahrt zu dieser schmalen Landzunge in **Biddeford Pool, Maine,** ist immer wieder wegen Überflutung gesperrt. Sehr bald schon werden diese Häuser dauerhaft vom Festland abgeschnitten sein.

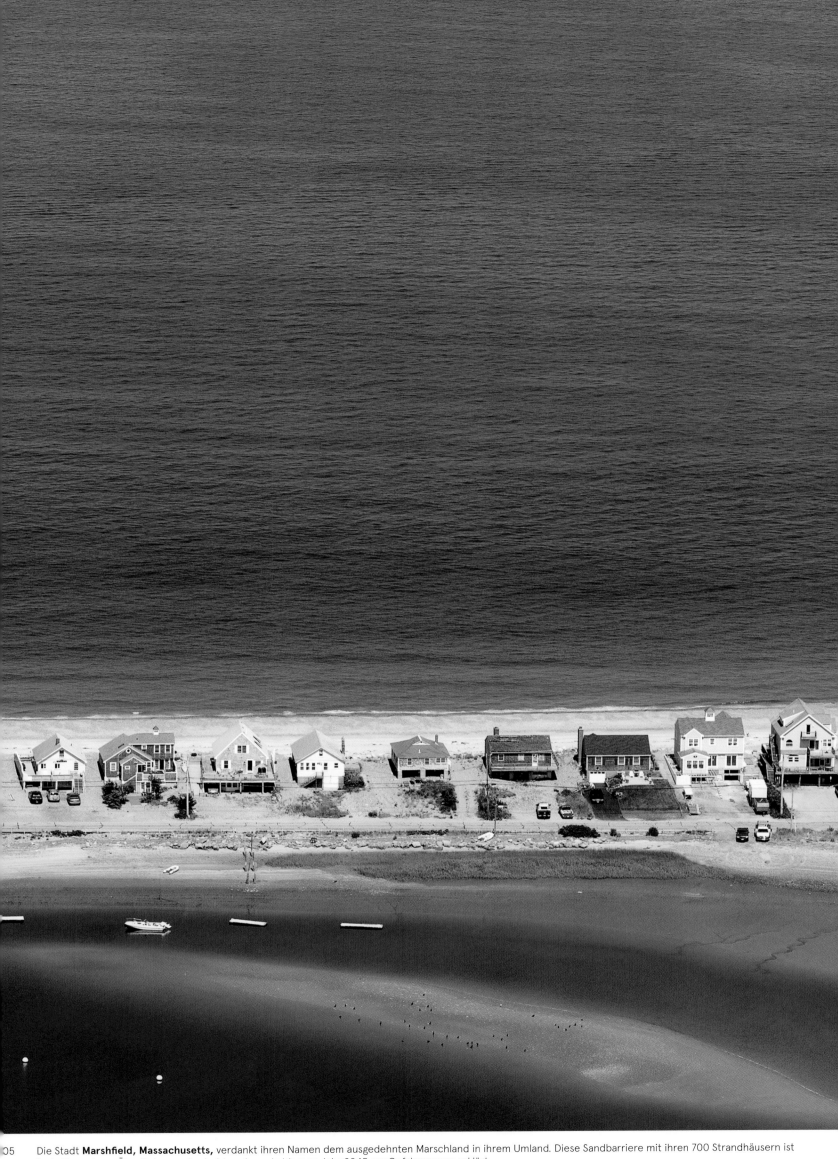

Die Stadt **Marshfield, Massachusetts,** verdankt ihren Namen dem ausgedehnten Marschland in ihrem Umland. Diese Sandbarriere mit ihren 700 Strandhäusern ist fortwährend von Überflutungen bedroht und wurde bis zum Jahr 2045 zur Gefahrenzone erklärt.

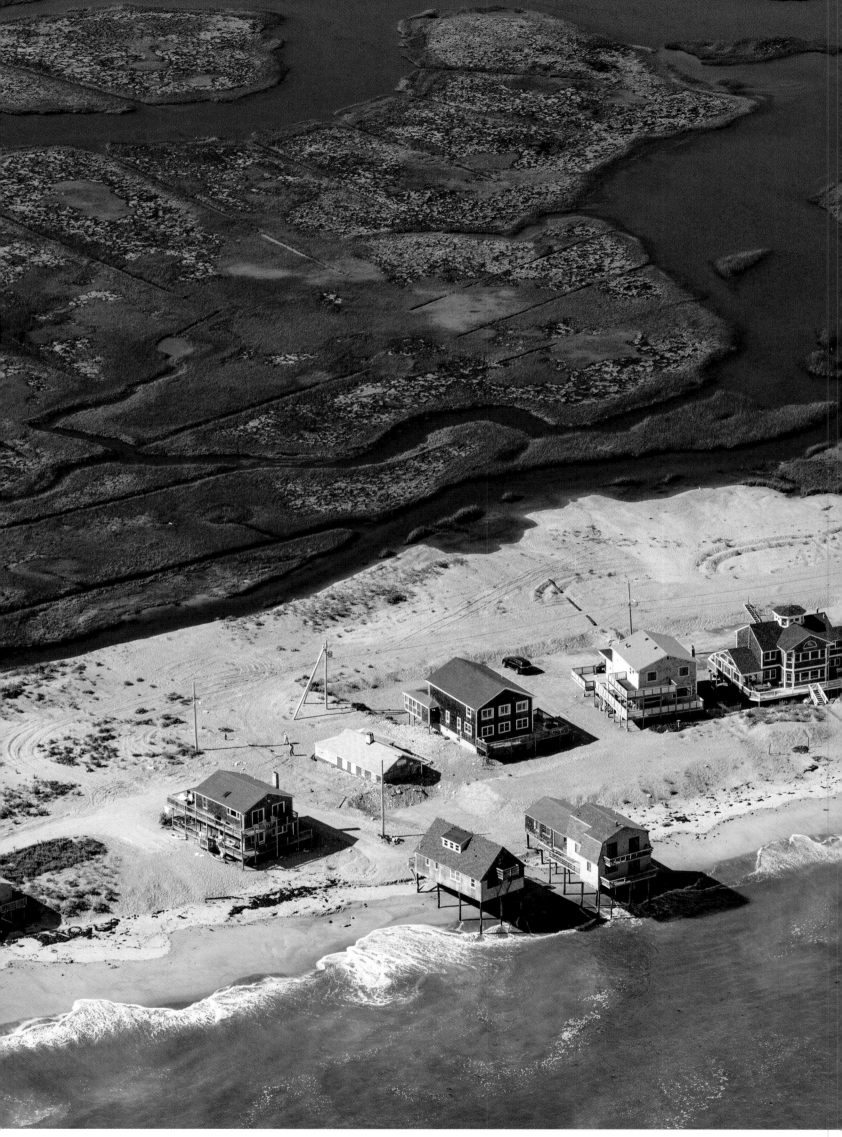

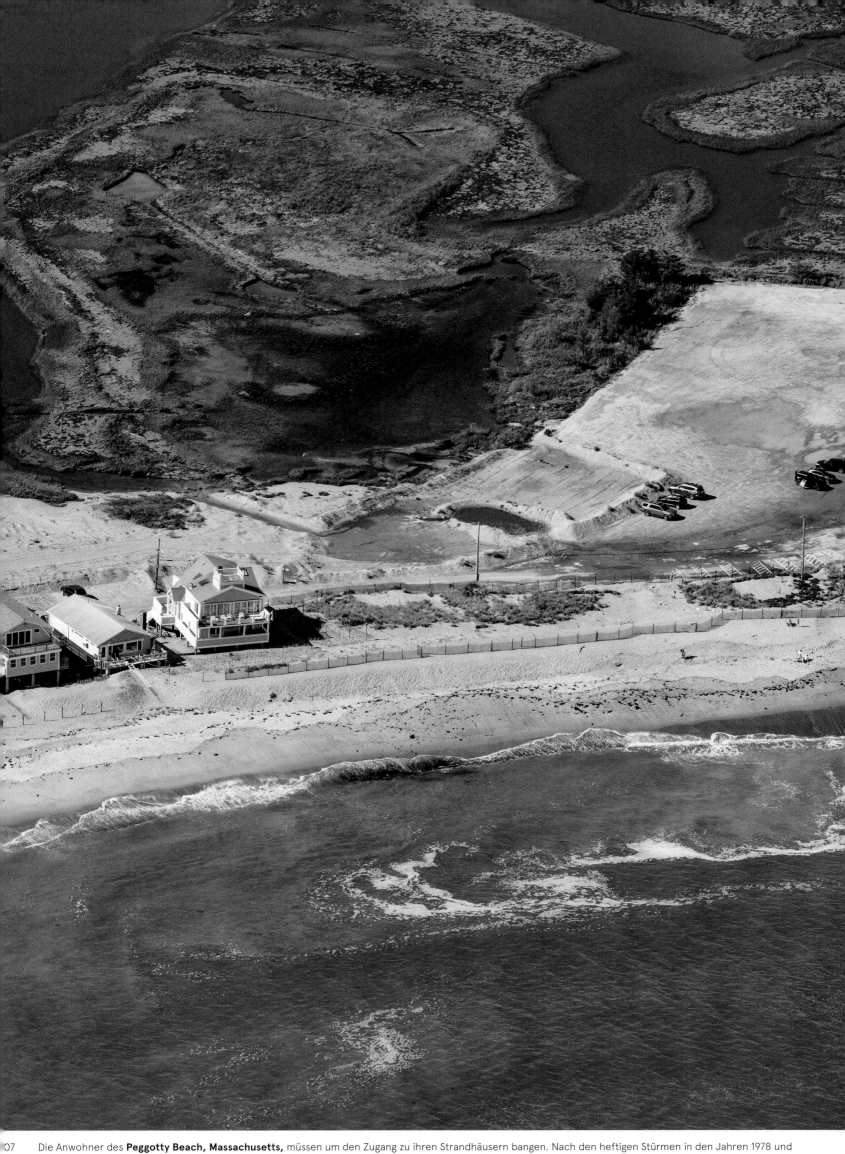

07 Die Anwohner des **Peggotty Beach, Massachusetts,** müssen um den Zugang zu ihren Strandhäusern bangen. Nach den heftigen Stürmen in den Jahren 1978 und 1991 haben die Behörden die 20 Hauseigentümer, die am nächsten zum Meer wohnten, enteignet, um ihre Häuser abzureißen.

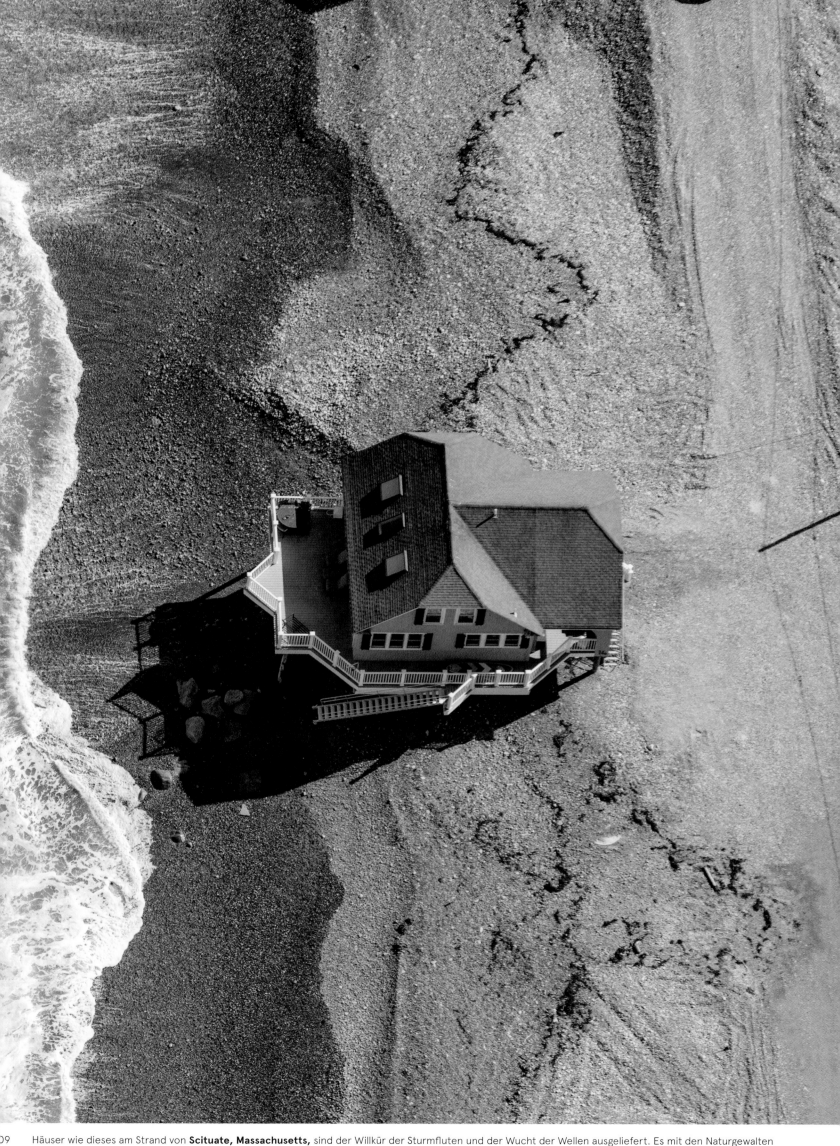

Häuser wie dieses am Strand von **Scituate, Massachusetts,** sind der Willkür der Sturmfluten und der Wucht der Wellen ausgeliefert. Es mit den Naturgewalten aufzunehmen und die eigene Angst zu bändigen, gehört scheinbar zum *American Way of Life*.

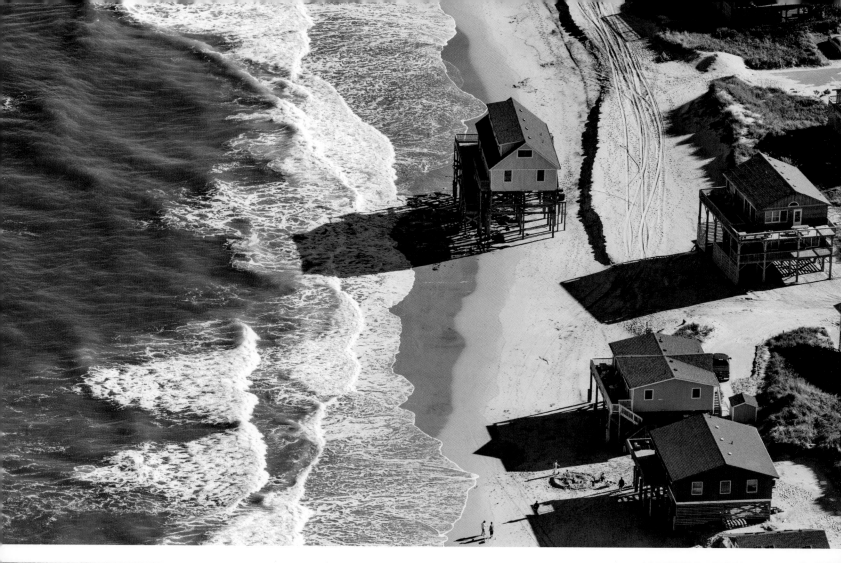

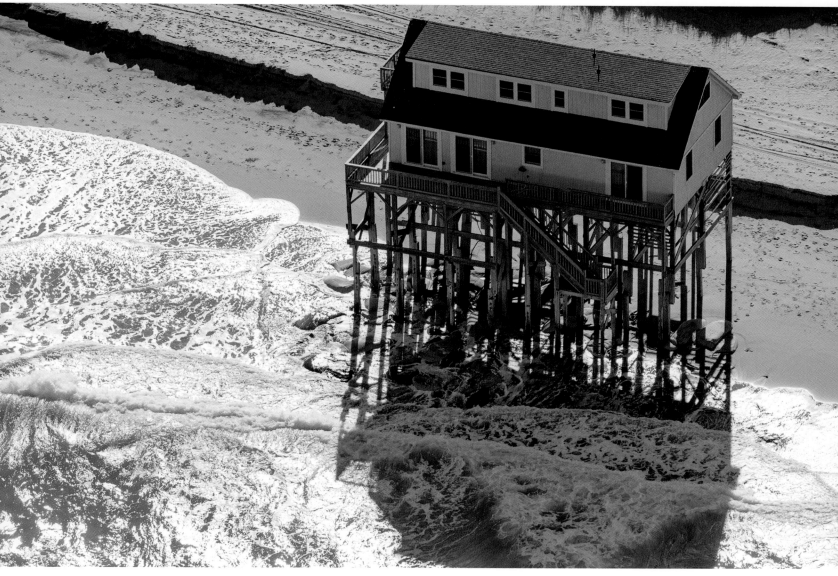

1 Einige Hauseigentümer zeigen sich erfinderisch, wenn es darum geht, ihr Domizil vor den Wellen in Sicherheit zu bringen, wie hier in **Nags Head, North Carolina.**
Diese Pfahlkonstruktion wurde zwischen Steinen in den Boden gerammt, bietet jedoch nur bedingt Stabilität, zumal die fortschreitende Sanderosion den Ozean
immer näher rücken lassen.

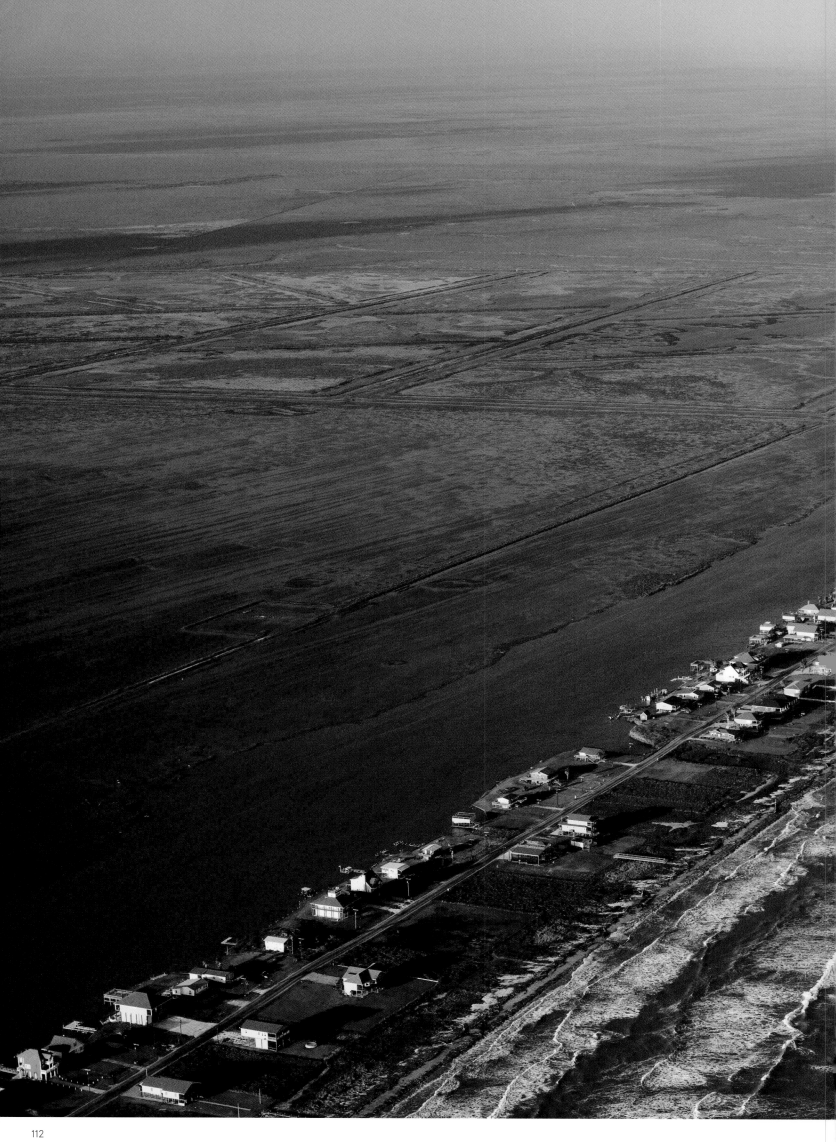

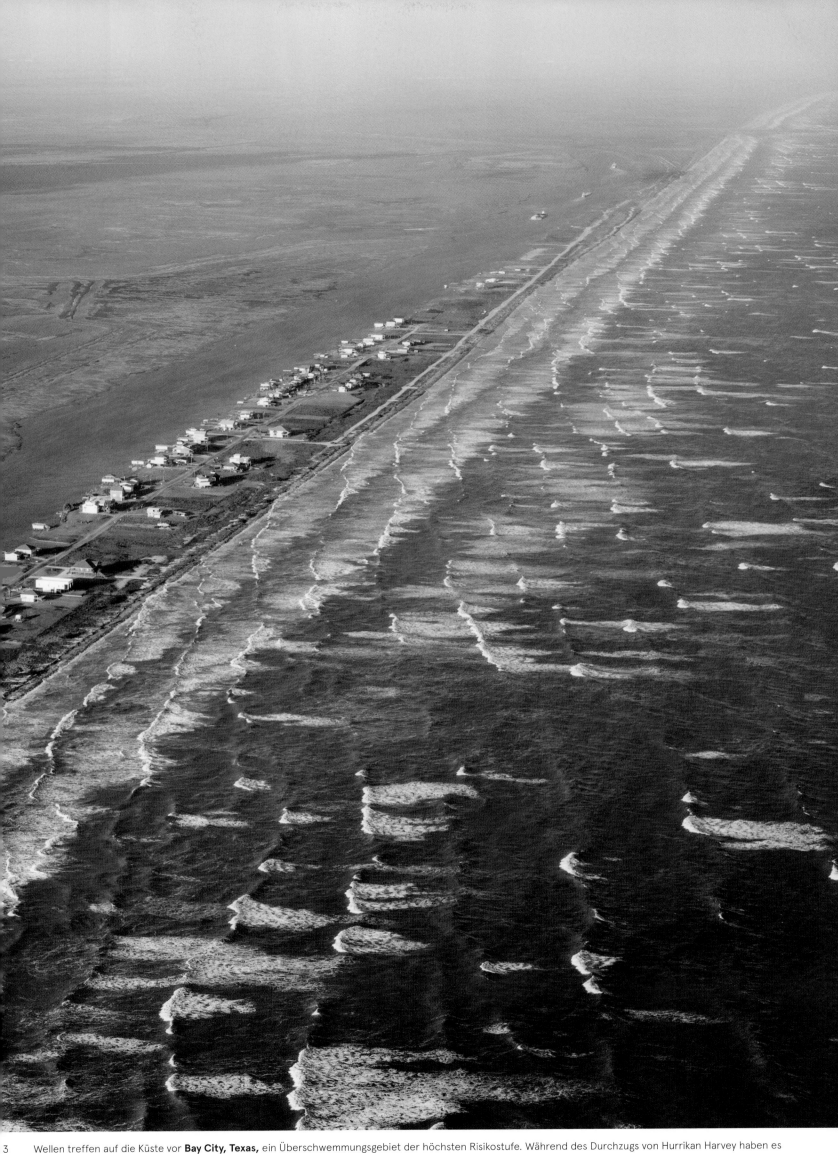

3 Wellen treffen auf die Küste vor **Bay City, Texas,** ein Überschwemmungsgebiet der höchsten Risikostufe. Während des Durchzugs von Hurrikan Harvey haben es ein Drittel der Bewohner trotz angeordneter Evakuierung vorgezogen, in ihren Häusern zu bleiben.

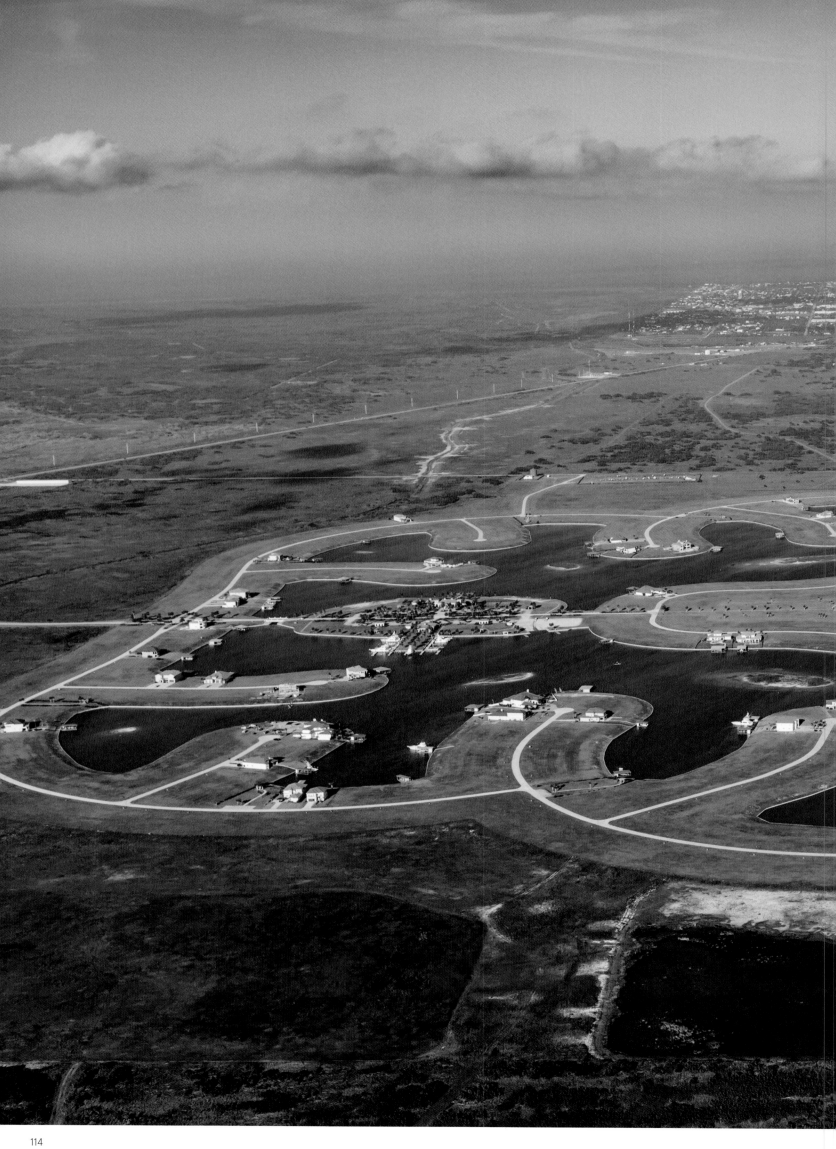

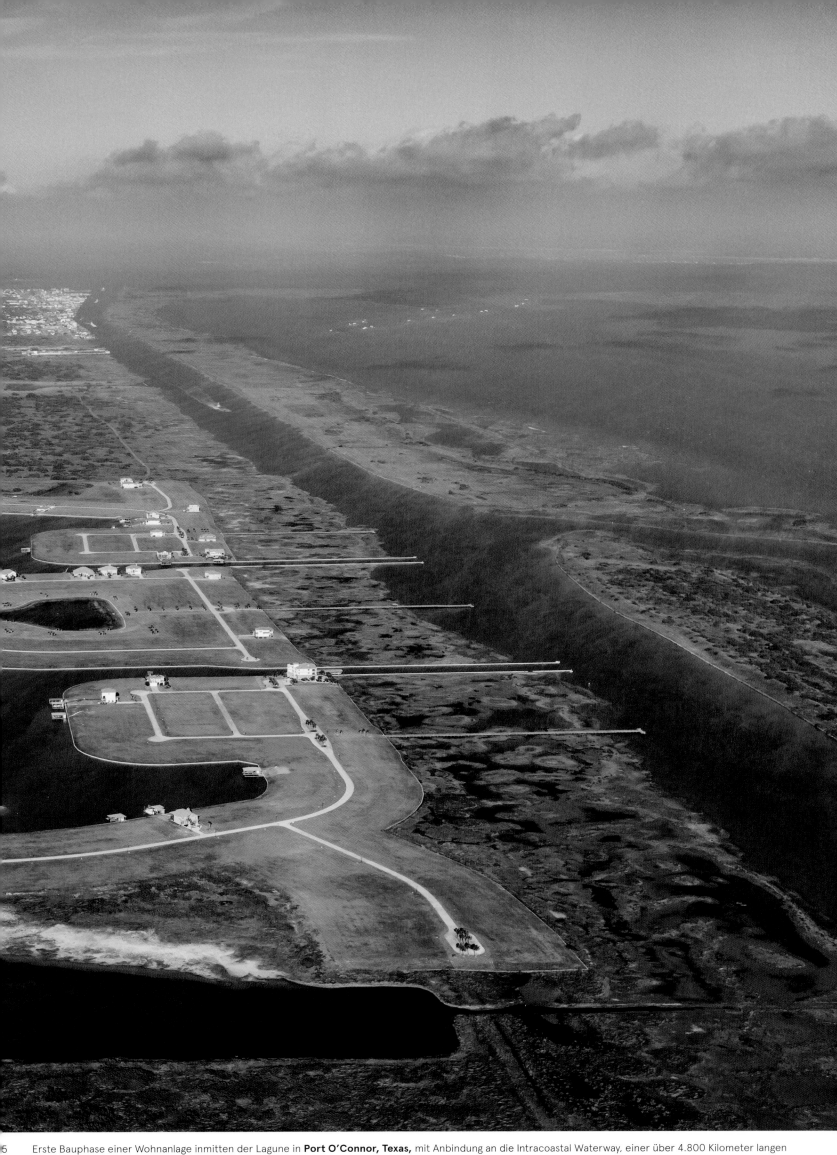

5 Erste Bauphase einer Wohnanlage inmitten der Lagune in **Port O'Connor, Texas,** mit Anbindung an die Intracoastal Waterway, einer über 4.800 Kilometer langen Küstenwasserstraße entlang des Atlantischen Ozeans und des Golfs von Mexiko.

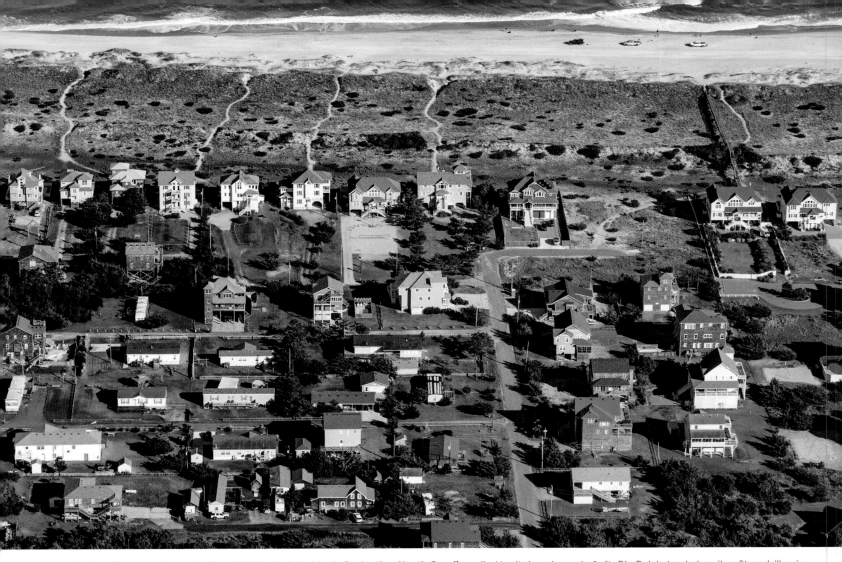

Sozialer Status und Lage des Grundstücks sind wie hier in **Rodanthe, North Carolina,** direkt miteinander verknüpft. Die Reichsten haben ihre Strandvillen in erster Reihe gebaut und versperren den weniger wohlhabenden Alteingesessenen den Blick und den Zugang zum Meer.

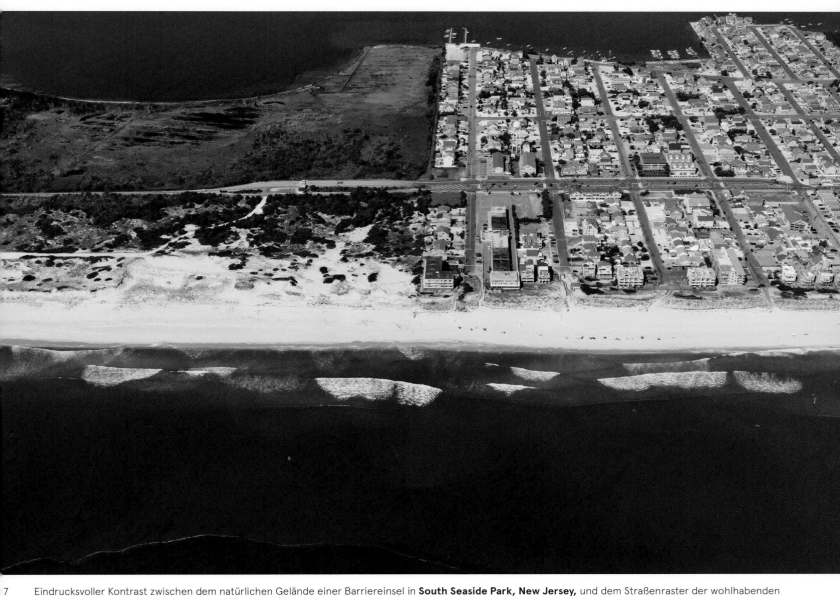

7 Eindrucksvoller Kontrast zwischen dem natürlichen Gelände einer Barriereinsel in **South Seaside Park, New Jersey,** und dem Straßenraster der wohlhabenden und dicht besiedelten Marina von Island Beach State Park. Die Dünen mit ihren Schutz gewährenden Sumpfgebieten wirken daneben fast wie Fremdkörper.

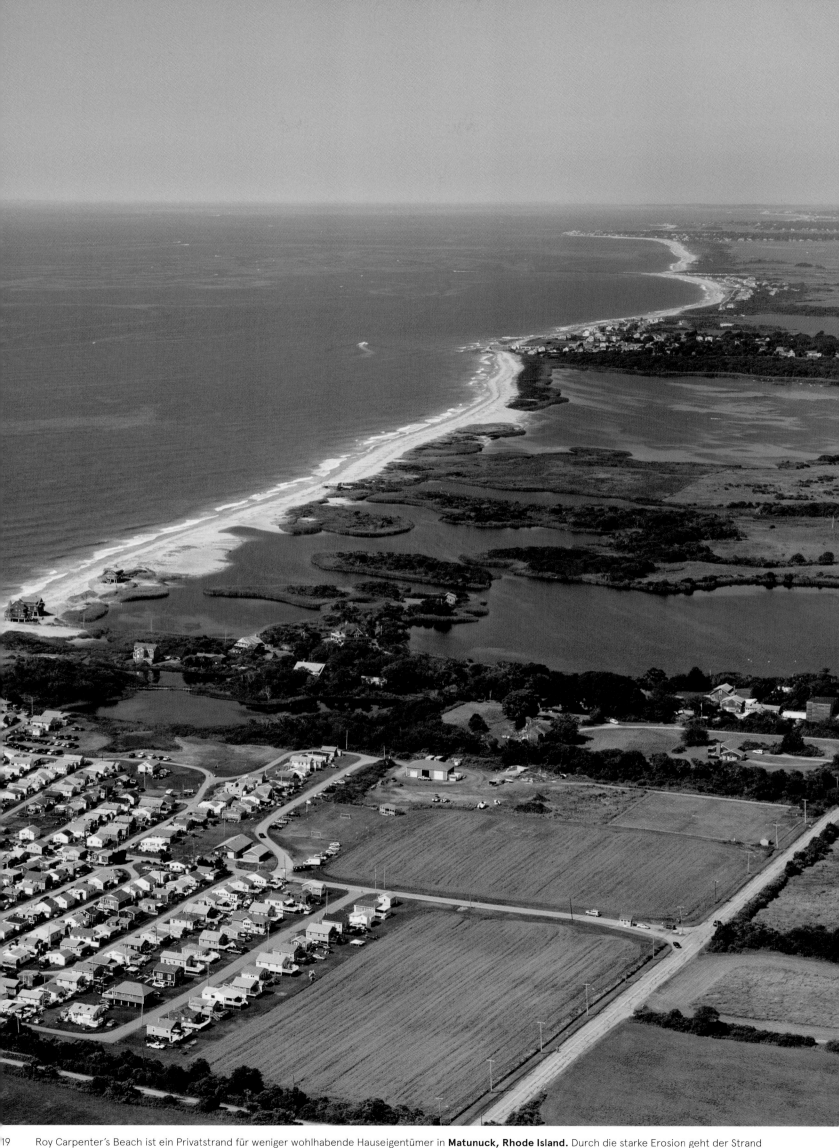

19 Roy Carpenter's Beach ist ein Privatstrand für weniger wohlhabende Hauseigentümer in **Matunuck, Rhode Island.** Durch die starke Erosion geht der Strand neuerdings um jährlich ein bis zwei Meter zurück, wegen der gefährlichen Brandung ist er für das Baden kaum geeignet. Die meisten Häuser hat man nach den Zerstörungen durch Hurrikan Sandy wieder aufgebaut.

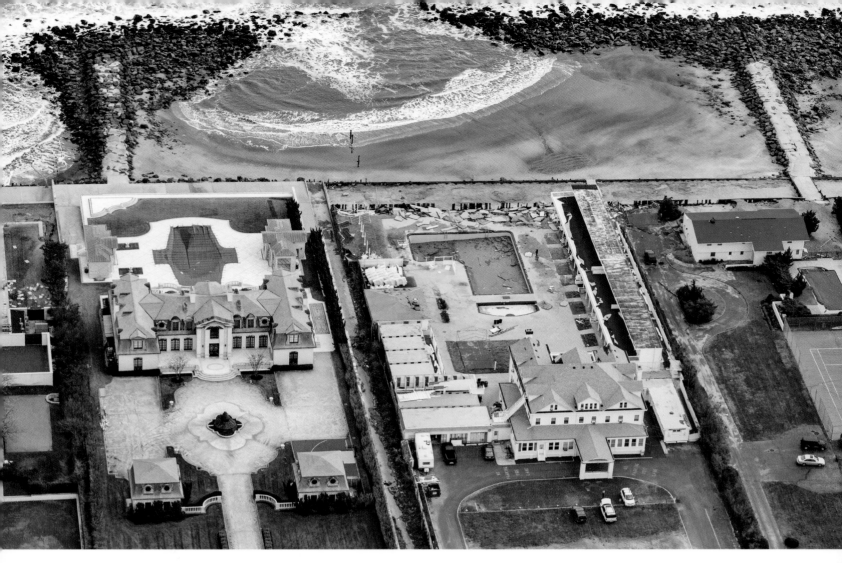

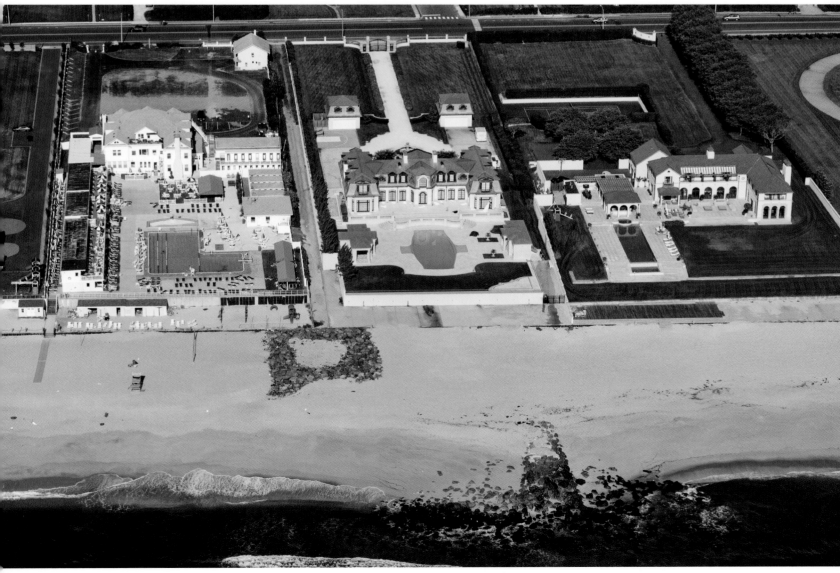

21 Die Prachtvillen und Clubhäuser an der Küste von **Long Branch, New Jersey,** haben durch Hurrikan Sandy Schäden erlitten (oben, 2012). Sie wurden von ihren Eigentümern wieder hergerichtet, die darüber hinaus für die Aufschüttung ihrer Strände öffentliche Gelder erhalten haben (unten, 2018).

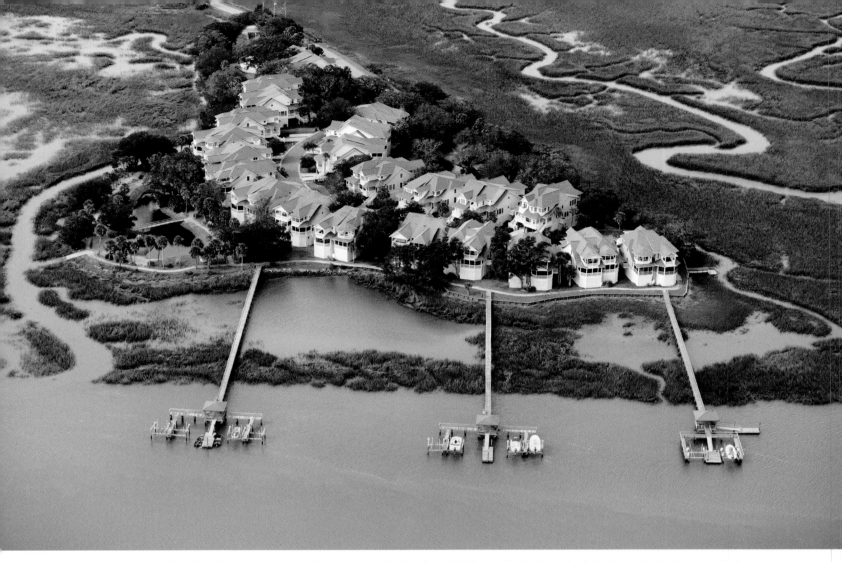

Die Wohnanlage von Folly Creek in der Lagune von **Pea Island, South Carolina,** südlich von Charleston, schmückt eine kleine Parkanlage mit einem künstlichen Süßwasserteich und einem Hain aus Seekiefern.

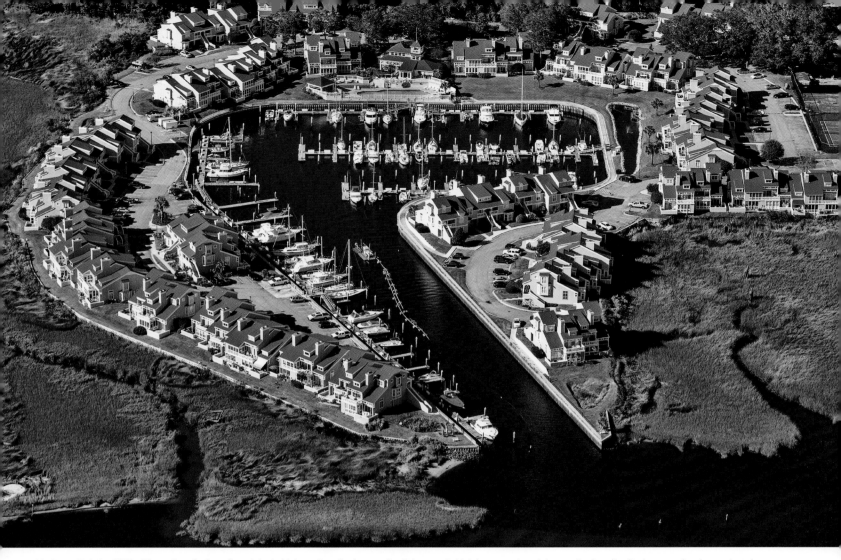

Mariners Pointe, **Little River, South Carolina,** ist ein kleiner Segelhafen an der Intracoastal Waterway, einer Wasserstraße, die die Lagune durchquert und an dem beliebten Seebad North Myrtle Beach vorbeiführt.

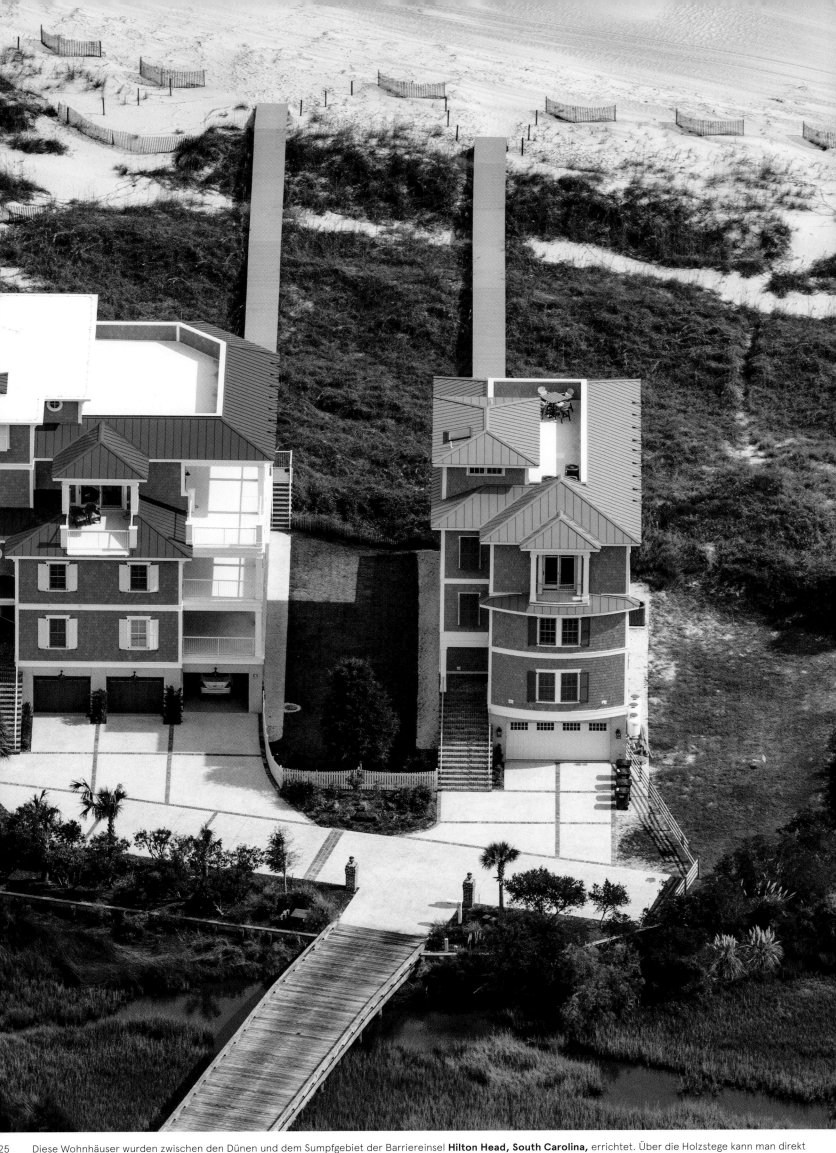

25 Diese Wohnhäuser wurden zwischen den Dünen und dem Sumpfgebiet der Barriereinsel **Hilton Head, South Carolina,** errichtet. Über die Holzstege kann man direkt bis vor die Haustür heranfahren.

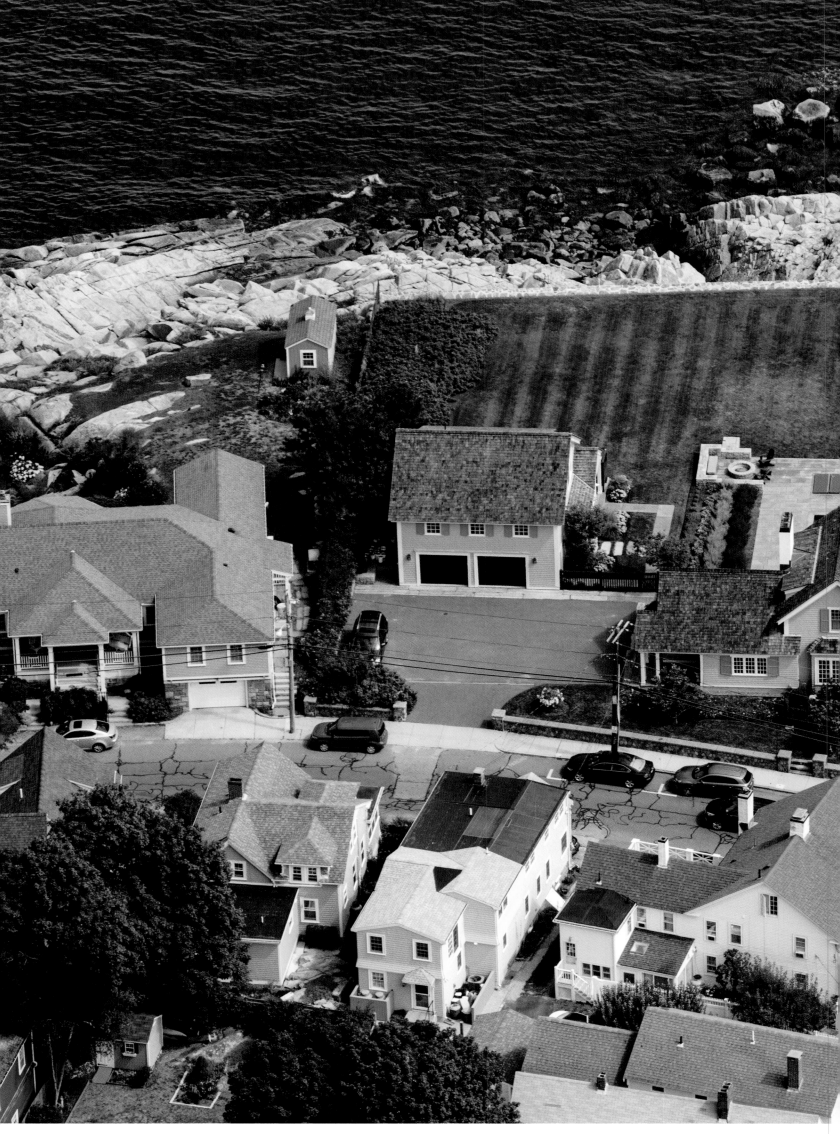

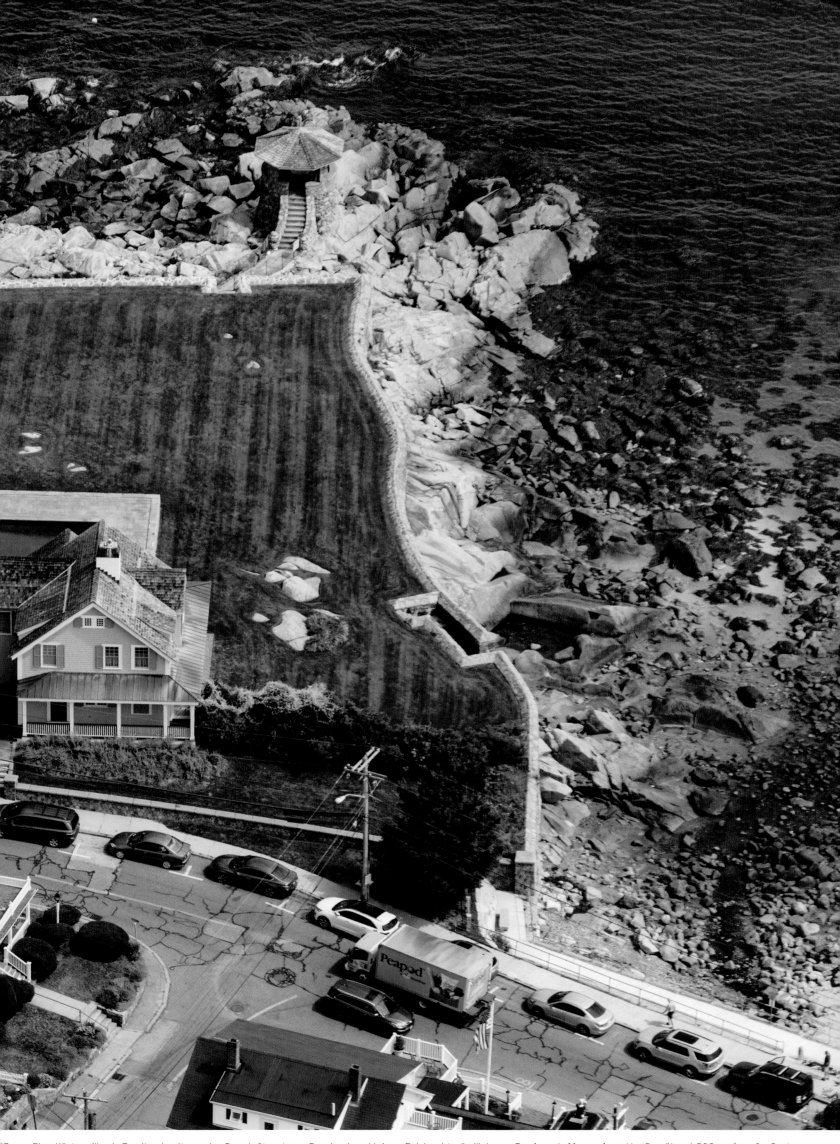

27 Eine Küstenvilla als Zweitwohnsitz an der Beach Street, am Rande einer kleinen Felsbucht nördlich von **Rockport, Massachusetts.** Der über 1.500 qm² große Garten mit seiner kleinen Aussichtswarte ist ein Beispiel dafür, wie Küstenabschnitte privatisiert werden, ohne das Umfeld in Betracht zu ziehen.

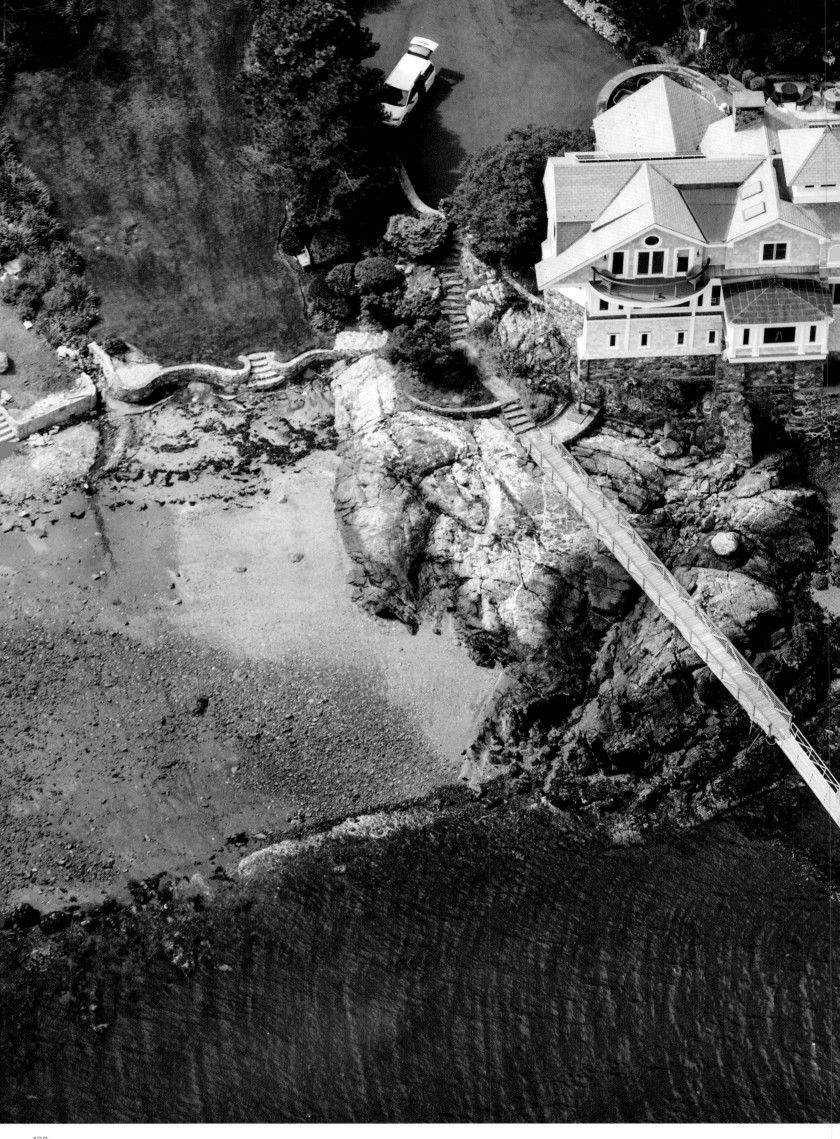

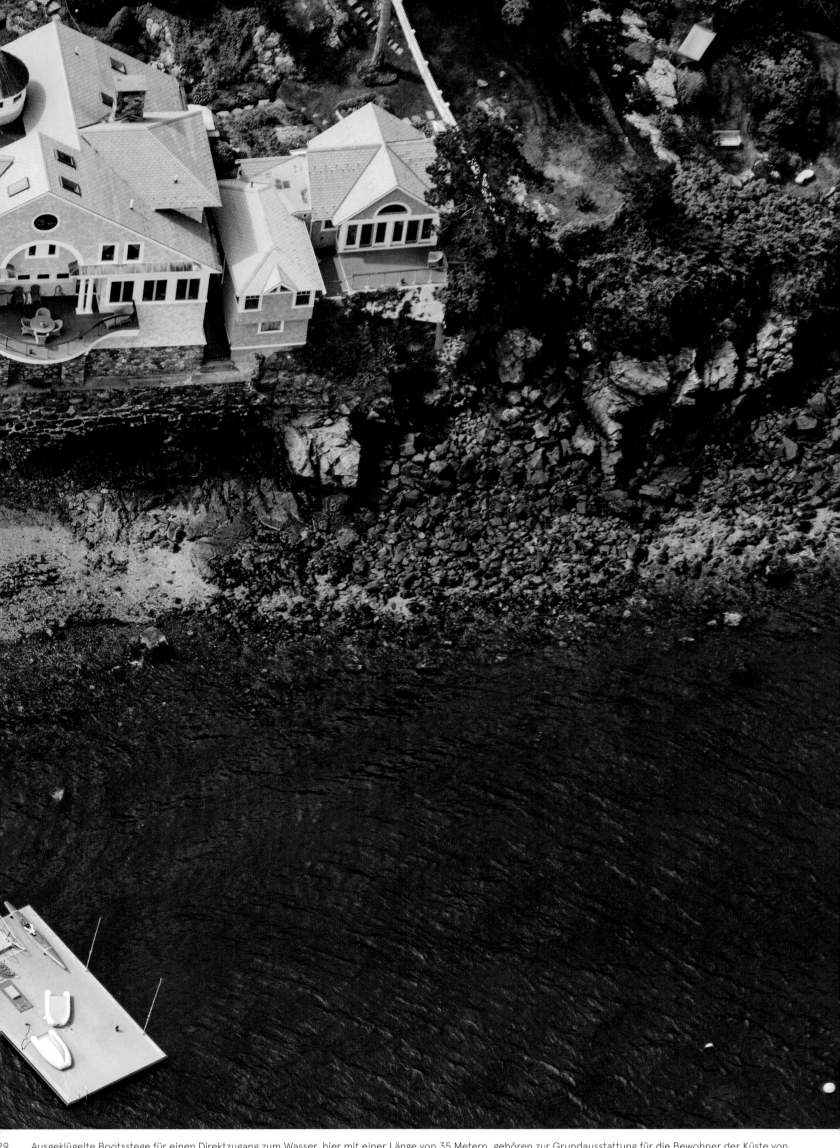

Ausgeklügelte Bootsstege für einen Direktzugang zum Wasser, hier mit einer Länge von 35 Metern, gehören zur Grundausstattung für die Bewohner der Küste von **Marblehead, Massachusetts.** Dieses Anwesen liegt deutlich über dem Meeresspiegel und ist durch ein solides Felsfundament geschützt.

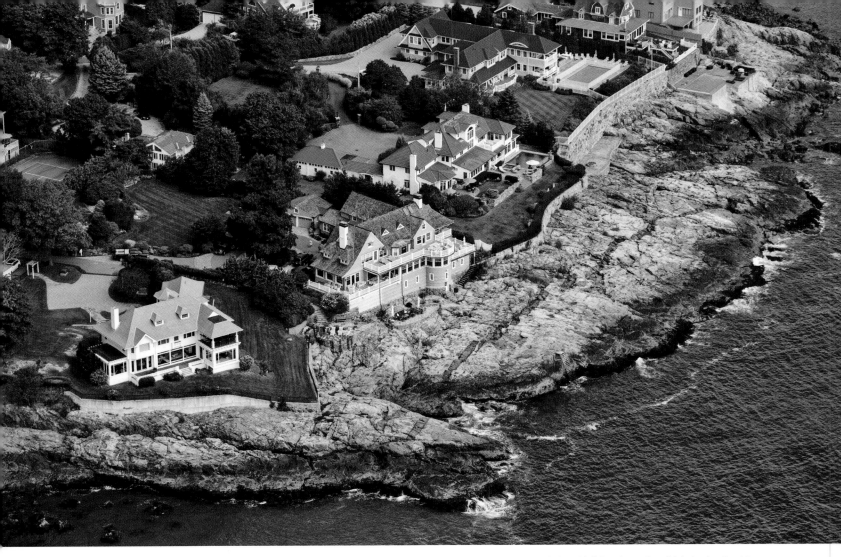

Marblehead, Massachusetts, eine Kleinstadt an der Küste Neuenglands, liegt nördlich von Boston auf einer Halbinsel aus Granitfels in der Bucht von Massachusetts, neben dem Hafen von Salem. Die reichen Bostoner schätzen den Ort für sein exklusives Angebot an Freizeitaktivitäten.

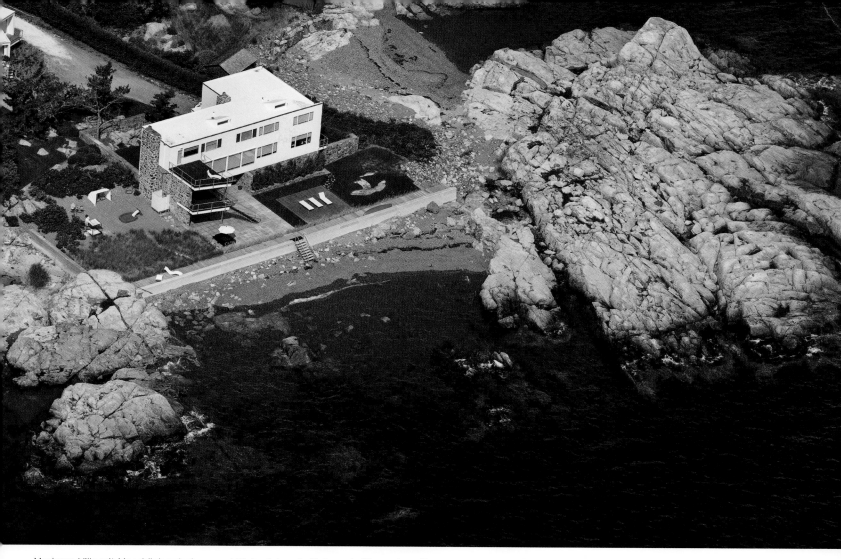

Moderne Villa mit Meerblick zwischen zwei Küstenfelsen in **Cohasset, Massachusetts.**

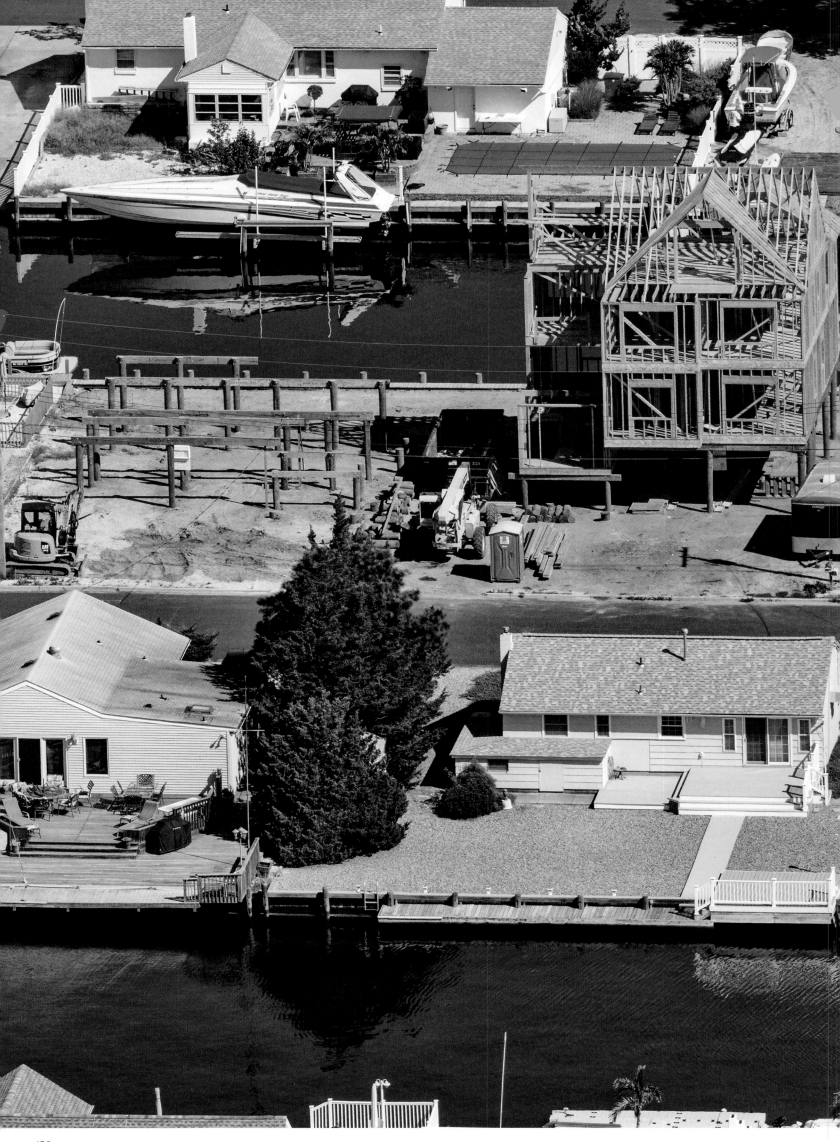

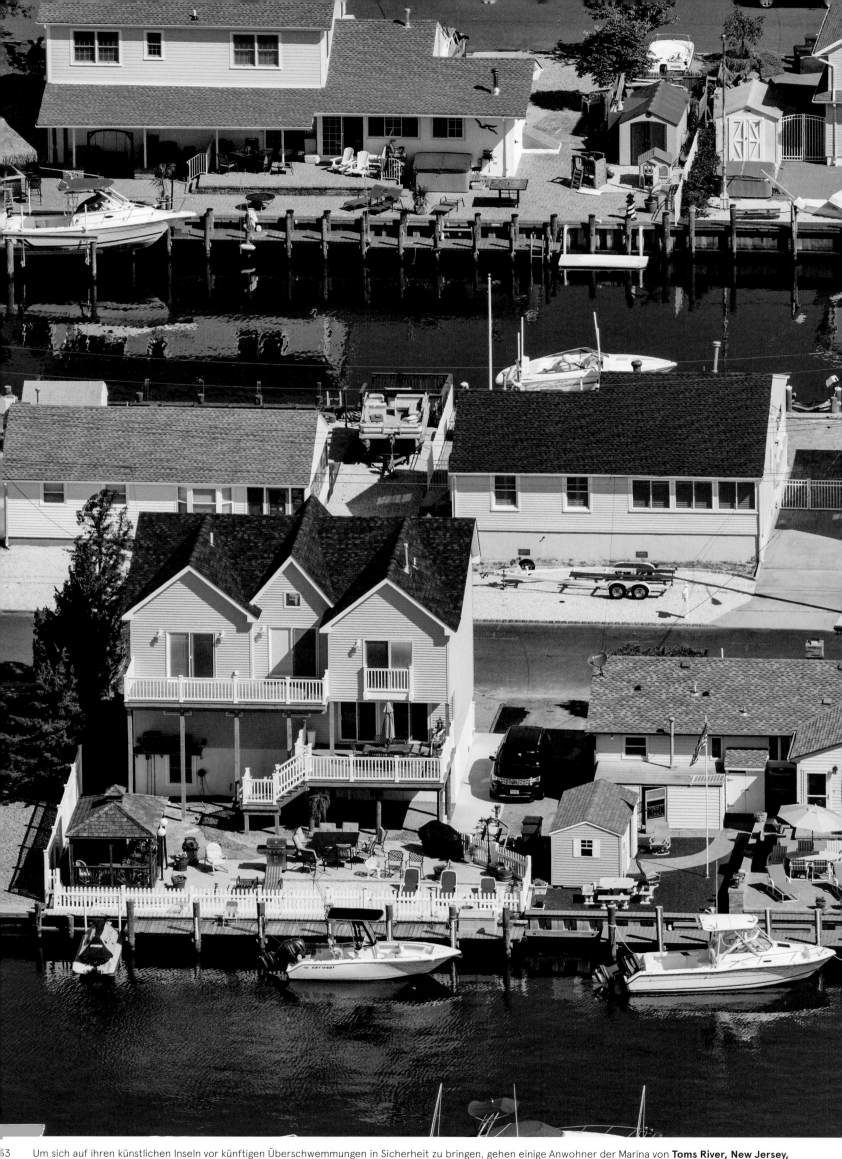

Um sich auf ihren künstlichen Inseln vor künftigen Überschwemmungen in Sicherheit zu bringen, gehen einige Anwohner der Marina von **Toms River, New Jersey,** dazu über, ihr komplettes Haus auf Pfählen aufzuständern. Gegen Schäden an öffentlichen Infrastrukturen sind diese aufwendigen Konstruktionen allerdings nicht wirksam.

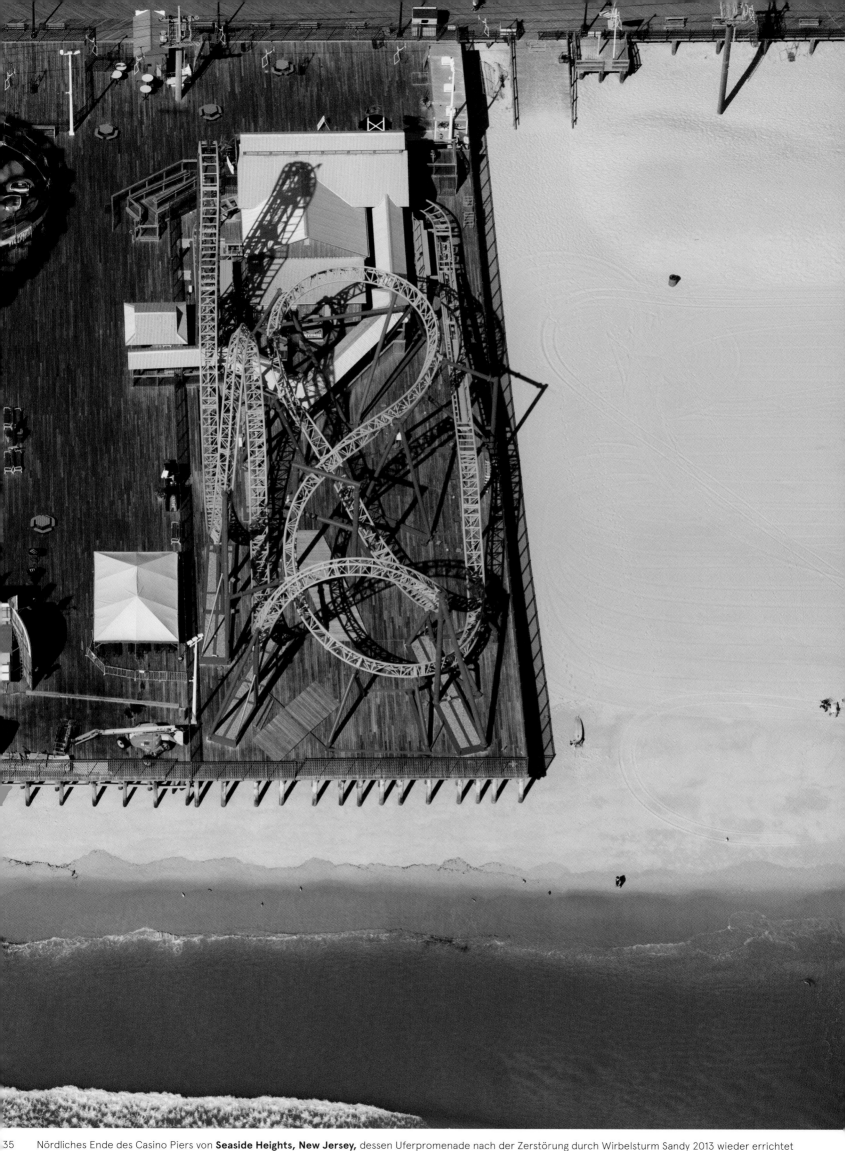

35 Nördliches Ende des Casino Piers von **Seaside Heights, New Jersey,** dessen Uferpromenade nach der Zerstörung durch Wirbelsturm Sandy 2013 wieder errichtet wurde. Der Freizeitpark war eine der ersten Vergnügungsstätten an der Ostküste – *Your Home for Family Fun Since 1913!*

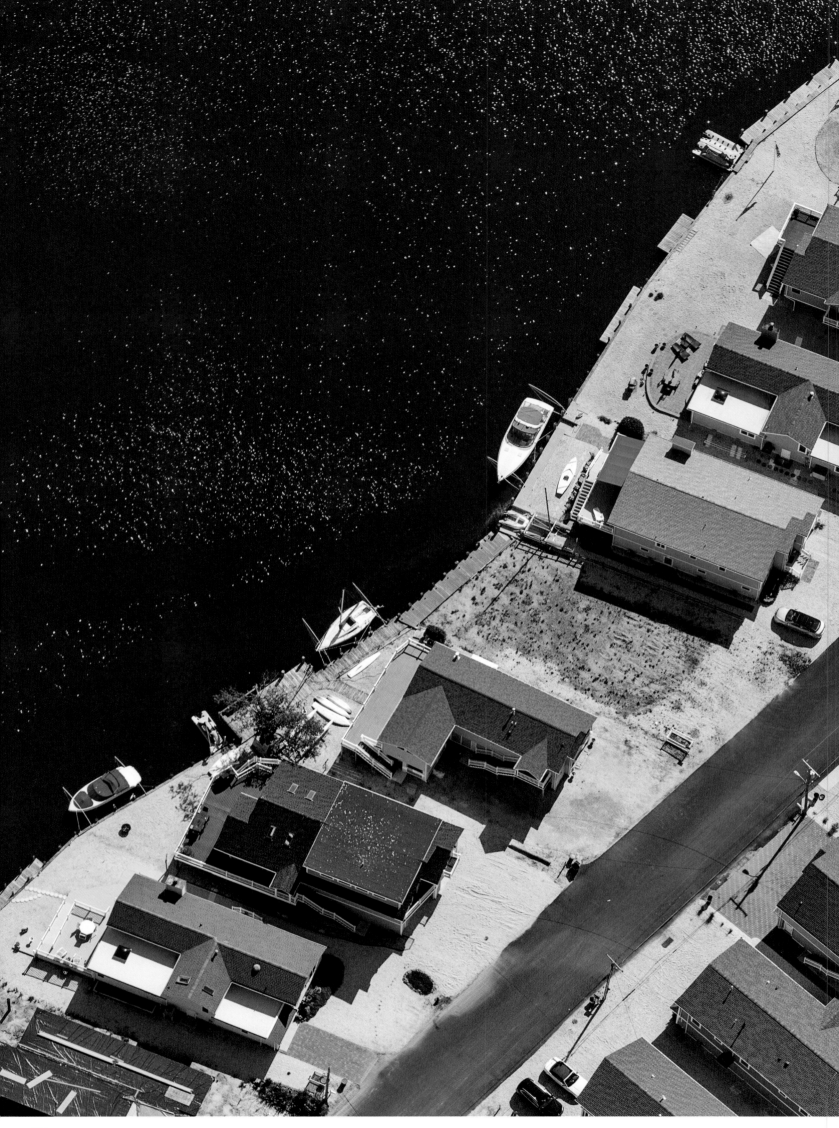

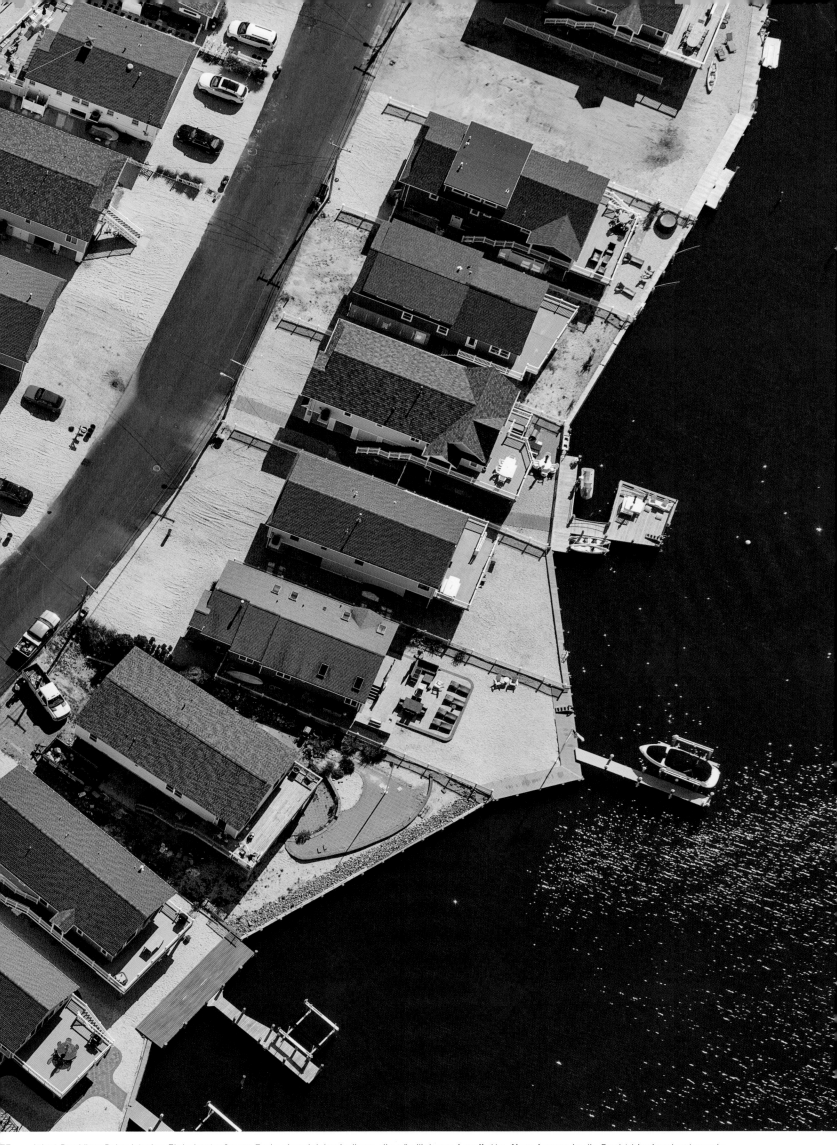

West Bay View Drive ist eine Einbahnstraße am Ende einer Wohnsiedlung, die nördlich von **Lavallette, New Jersey,** in die Bucht hineingebaut wurde. Die Grundstücke verfügen alle über einen Direktzugang zum Wasser, sind für Bepflanzungen allerdings ungeeignet. Viele Häuser haben ihren Eingangs- und Außenbereich um ein Stockwerk angehoben.

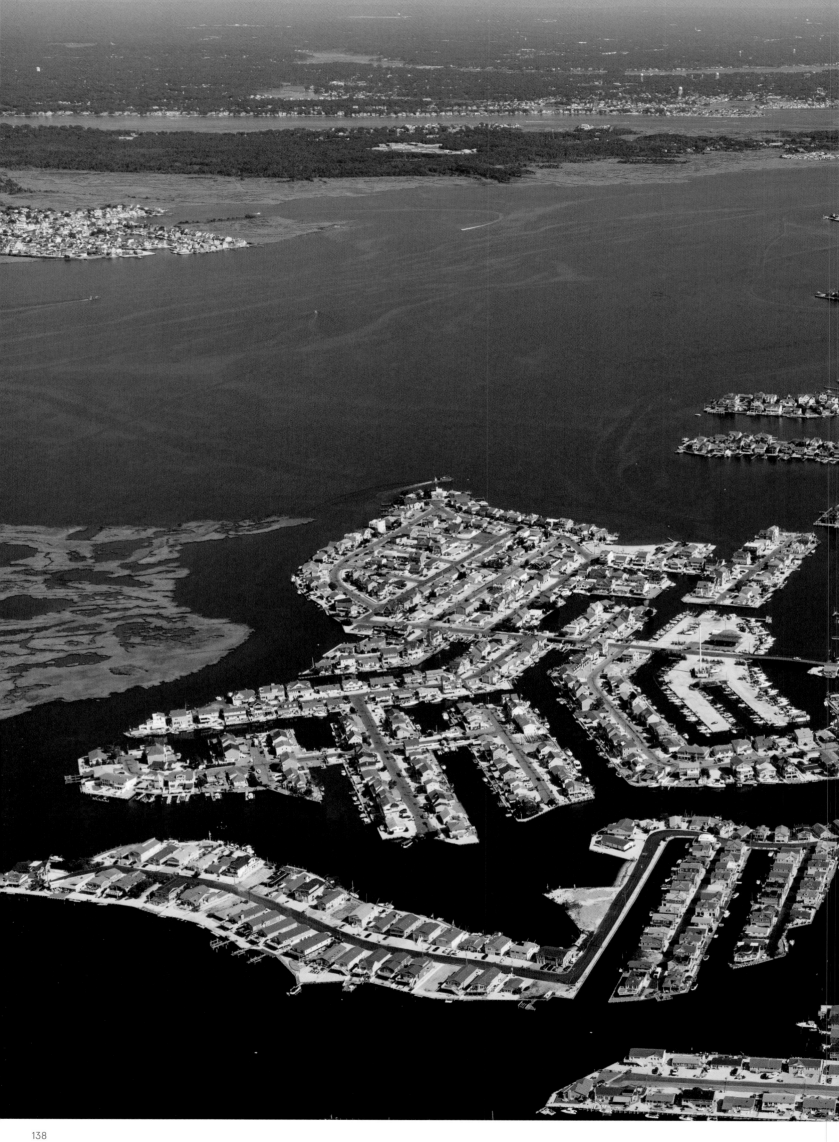

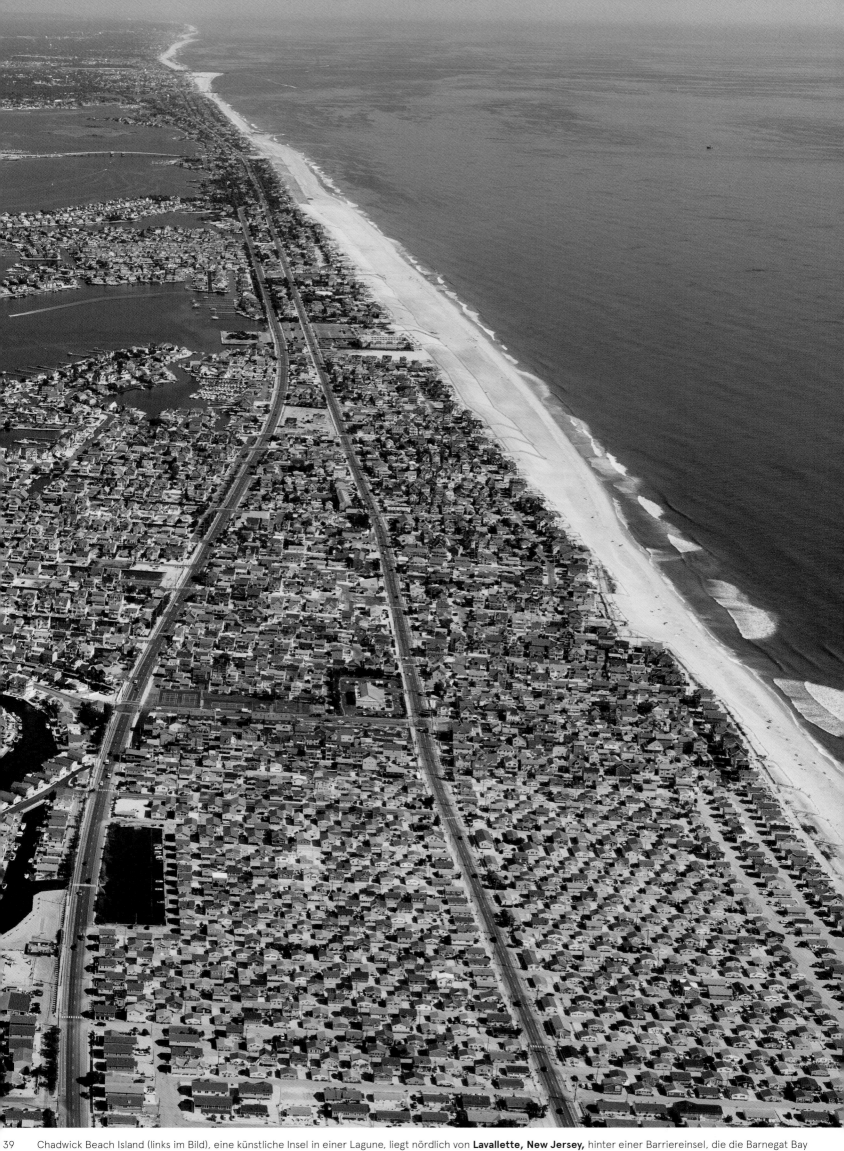

39 Chadwick Beach Island (links im Bild), eine künstliche Insel in einer Lagune, liegt nördlich von **Lavallette, New Jersey,** hinter einer Barriereinsel, die die Barnegat Bay vom Atlantik trennt. Das Wohnviertel ist über die Route 35 erreichbar, eine Küstenstraße, die sich hier in zwei Richtungsfahrbahnen teilt.

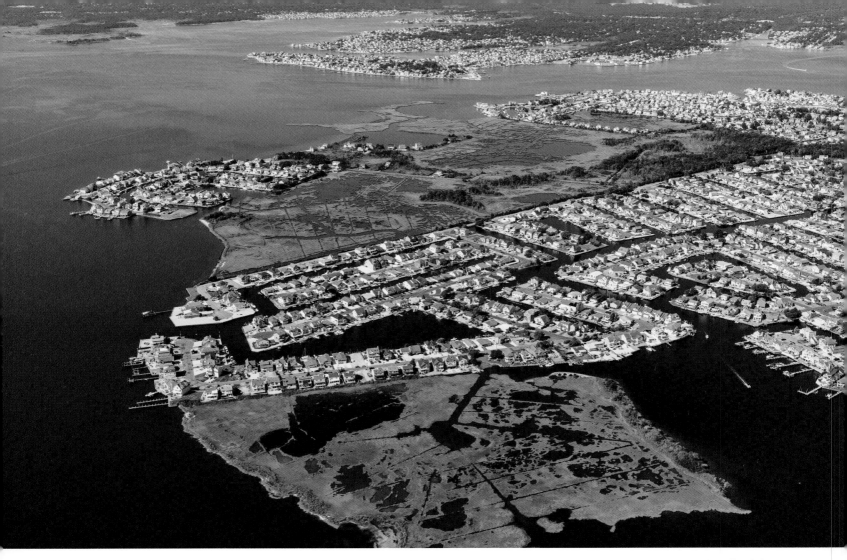

Die rapide Ausbreitung von Wohnsiedlungen in unmittelbarer Küstenlage, wie hier in **Mantoloking, New Jersey,** hat drängende Fragen der öffentlichen Gesundheit und Sicherheit aufgeworfen, insbesondere infolge der verheerenden Zerstörungen durch Wirbelsturm Sandy. Nach dem Wiederaufbau der zugrunde gerichteten Einfamilienhäuser hat man Notfallpläne entwickelt und Fluchtwege für die Evakuierung angelegt. Gleichzeitig versucht man mit präventiven Maßnahmen, vorhandene Überschwemmungsgebiete zu erhalten oder instand zu setzen.

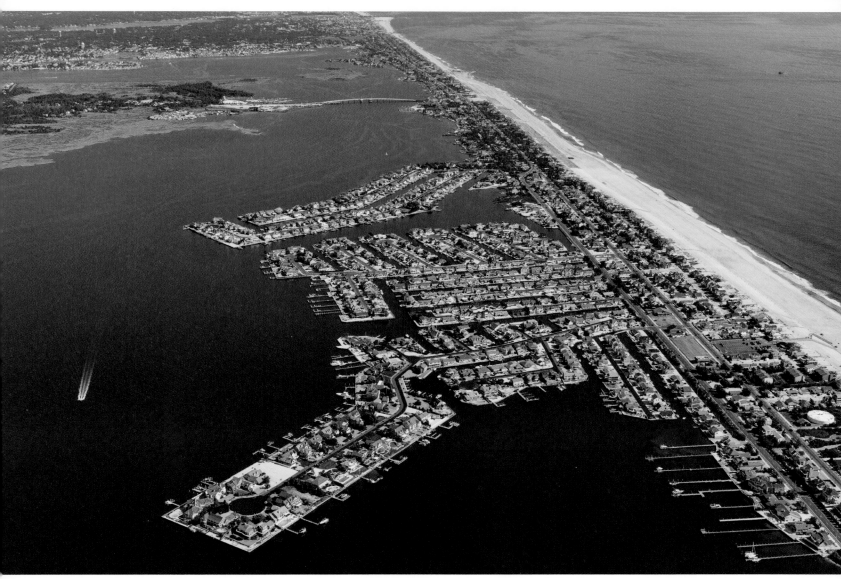

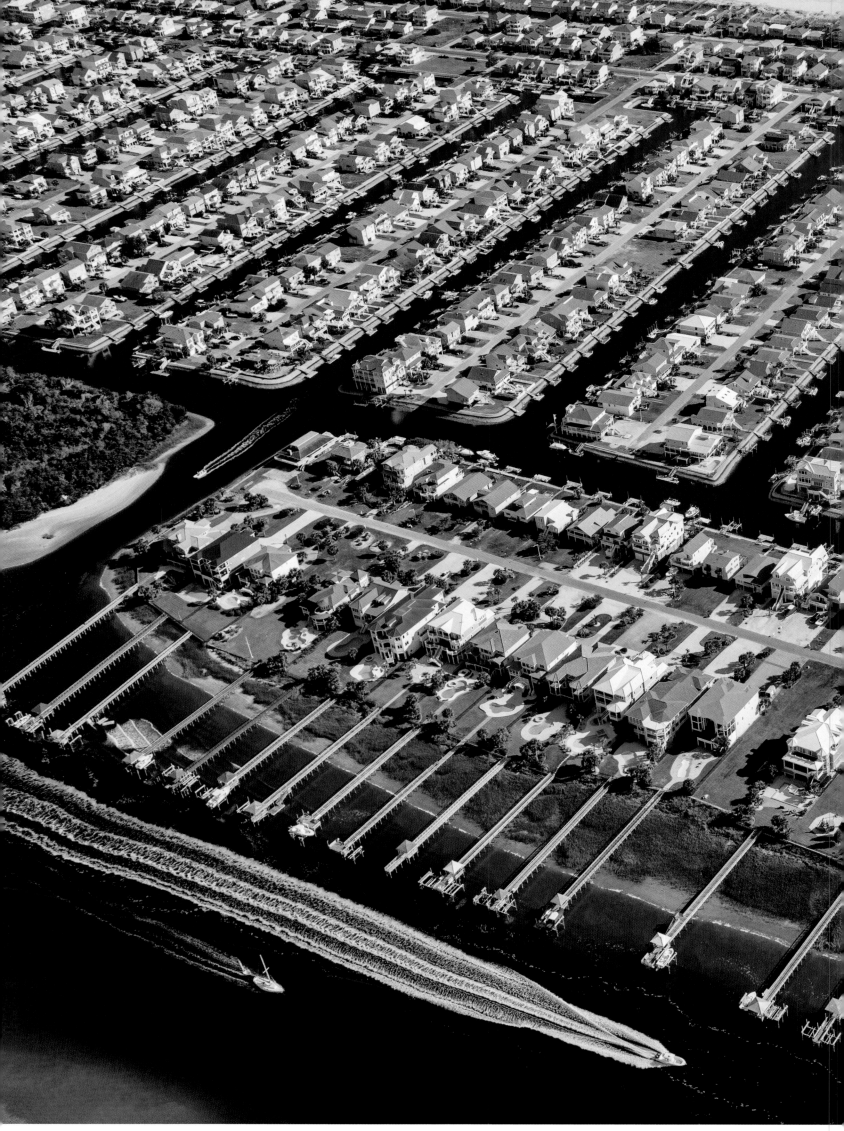

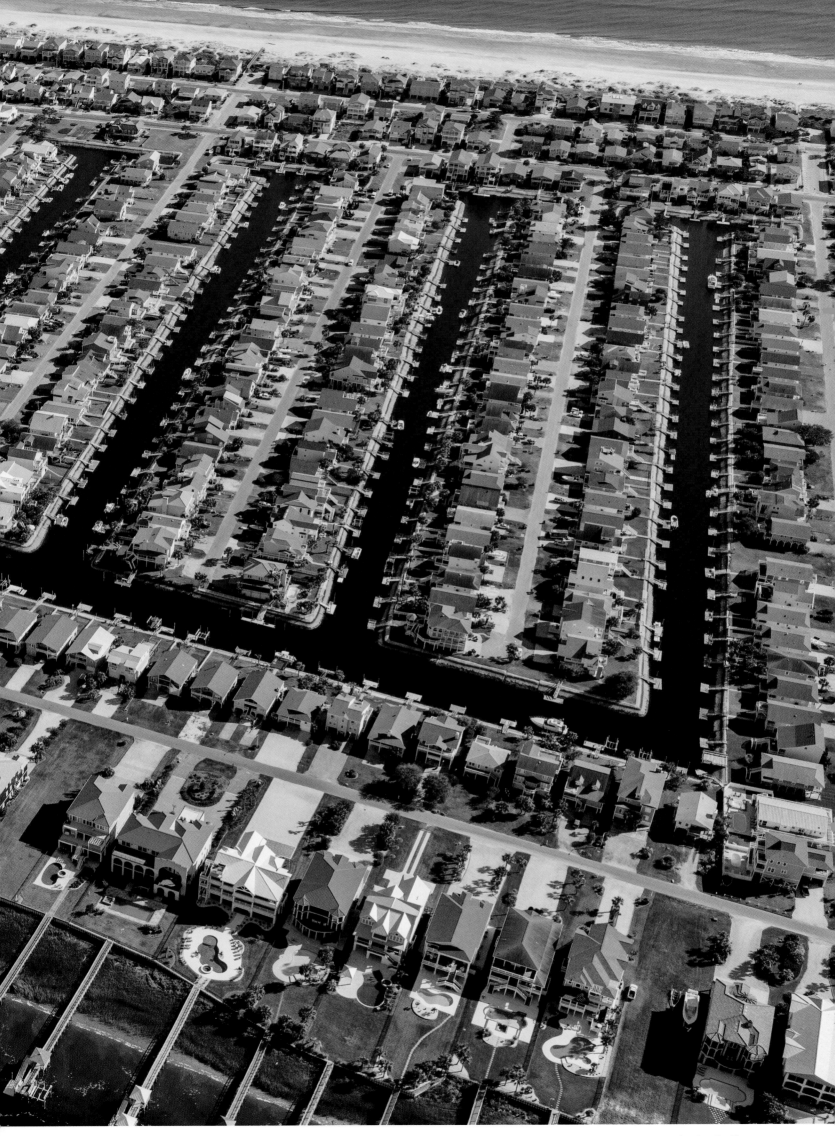

3 **Ocean Isle Beach, North Carolina,** ist ein Badeort auf einer der kleineren Barriereinseln. Selbst wenn man für die Zukunft von einem moderaten Anstieg des Meeresspiegels ausgeht, würde ein Sturm mit einer Wahrscheinlichkeit von 76 % das Wasser um über einen Meter ansteigen lassen – und das noch vor Mitte des Jahrhunderts.

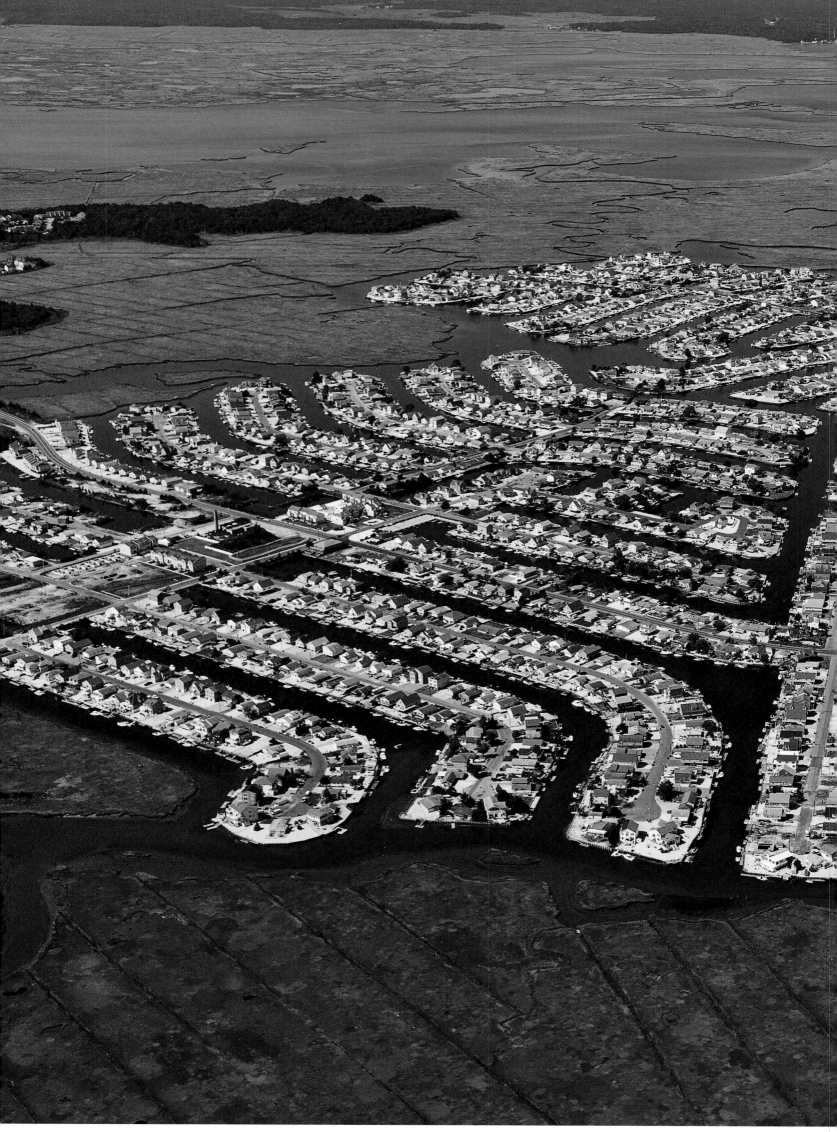

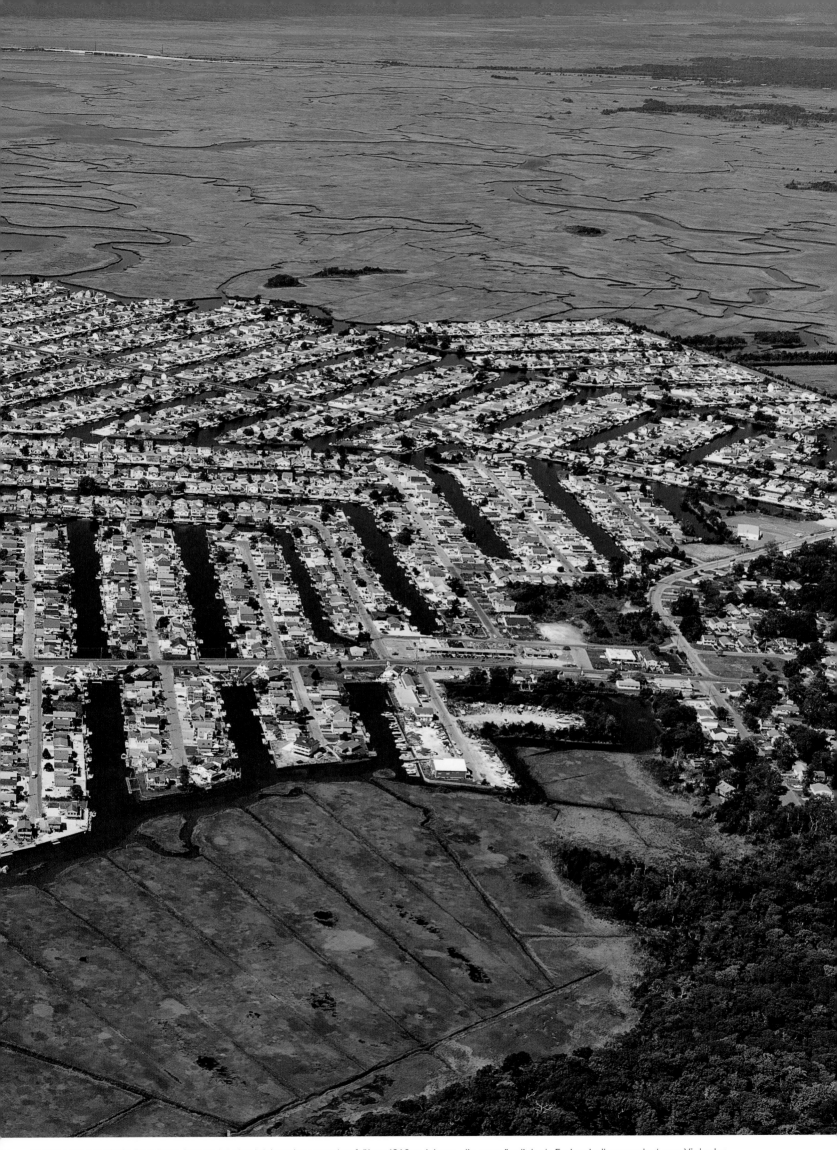

5 Mystic Island in **Little Egg, New Jersey,** ist eine Wohnanlage aus den frühen 1960er Jahren, die ursprünglich als Feriensiedlung geplant war. Viele der früheren Bungalows wurden nach und nach durch größere Einfamilienhäuser auf Pfahlkonstruktionen ersetzt. Die Eigentümer erleben nun einen Einbruch der Immobilienpreise infolge von Wirbelsturm Sandy, der in New Jersey massive Zerstörungen angerichtet hat.

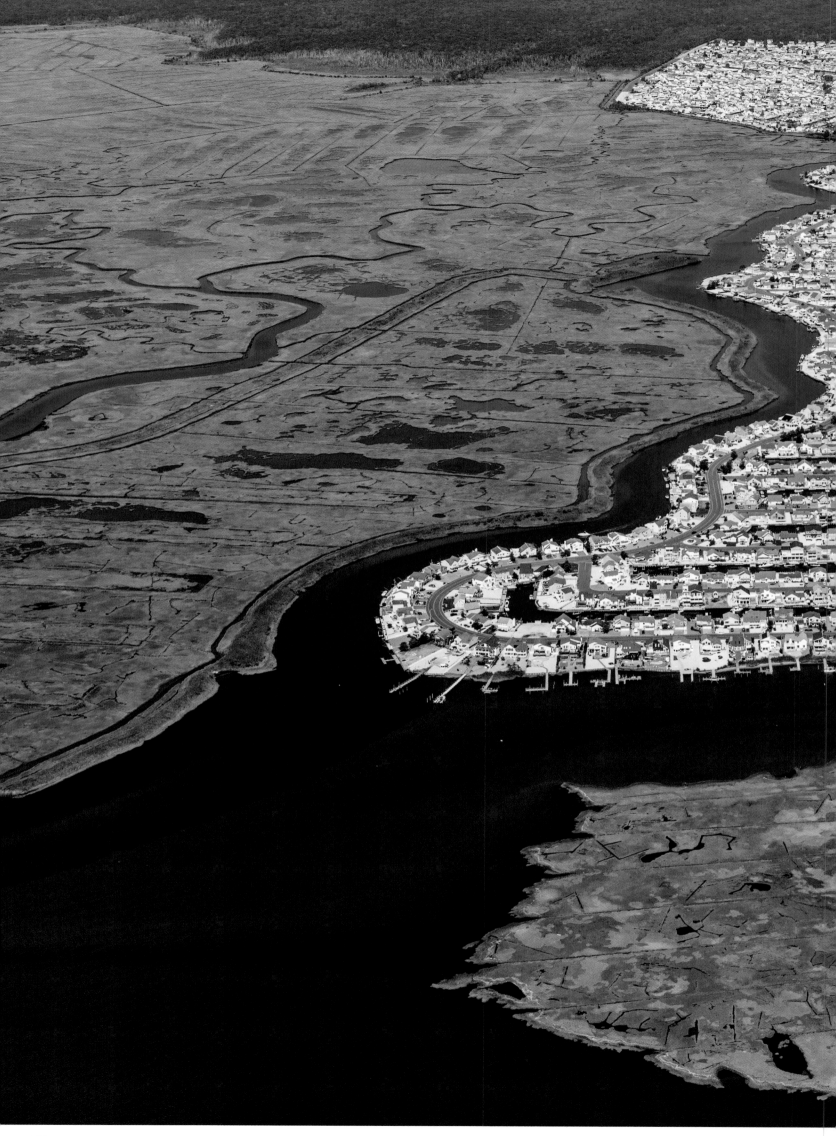

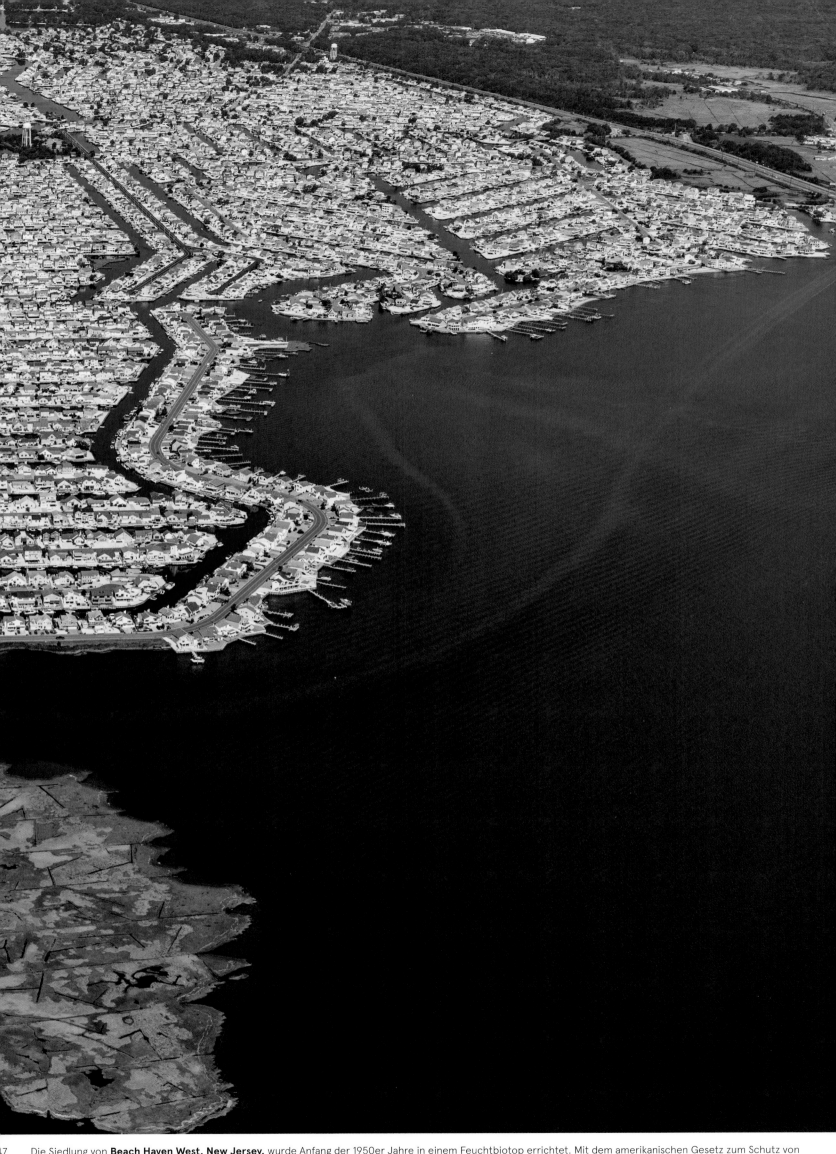

7 Die Siedlung von **Beach Haven West, New Jersey,** wurde Anfang der 1950er Jahre in einem Feuchtbiotop errichtet. Mit dem amerikanischen Gesetz zum Schutz von Uferzonen konnte eine weitere Besiedlung der Sumpflandschaft verhindert werden. Sollten sich die Prognosen für die nächsten Jahre bestätigen, würde das Meer an den Küsten New Jerseys um einen Meter ansteigen und diese Gemeinde überfluten.

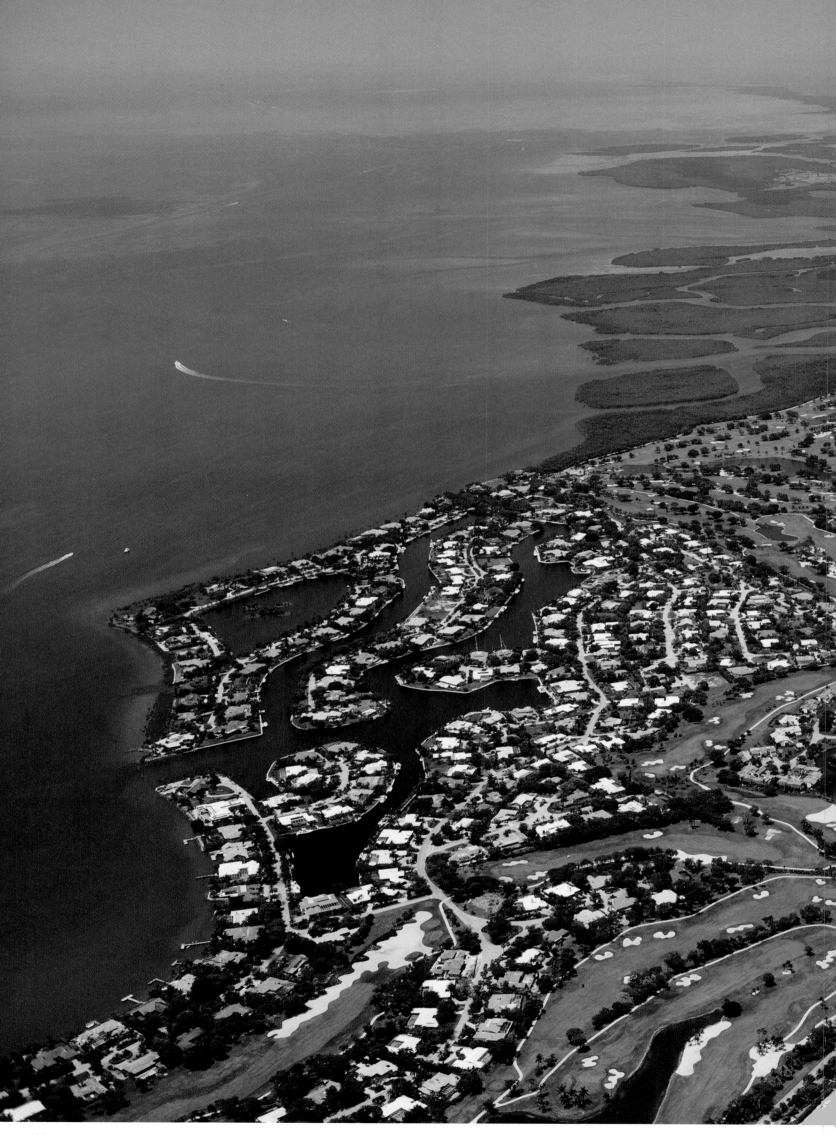

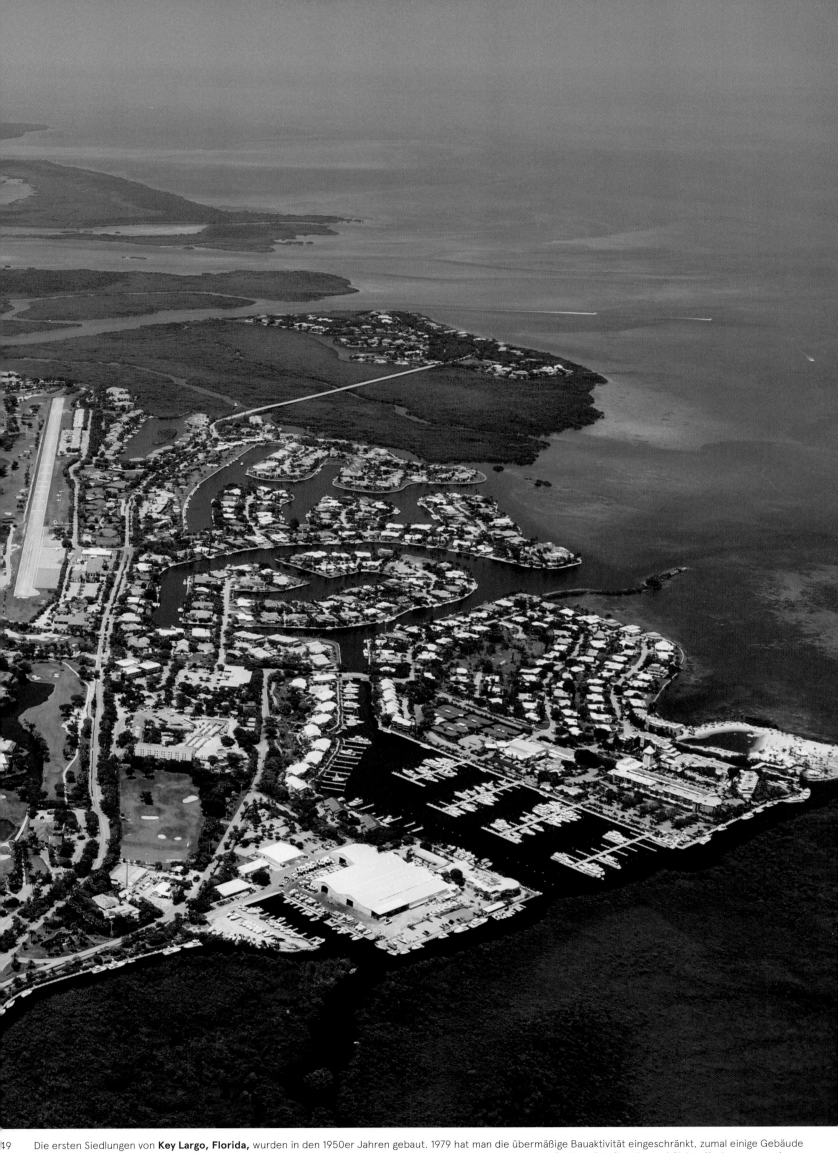

19 Die ersten Siedlungen von **Key Largo, Florida,** wurden in den 1950er Jahren gebaut. 1979 hat man die übermäßige Bauaktivität eingeschränkt, zumal einige Gebäude mittlerweile nur noch wenige Zentimeter über dem Meeresspiegel lagen. Derzeit plant die Gemeinde eine überflutbare Straße mit geschätzten Kosten von rund zwei Millionen Dollar pro Kilometer.

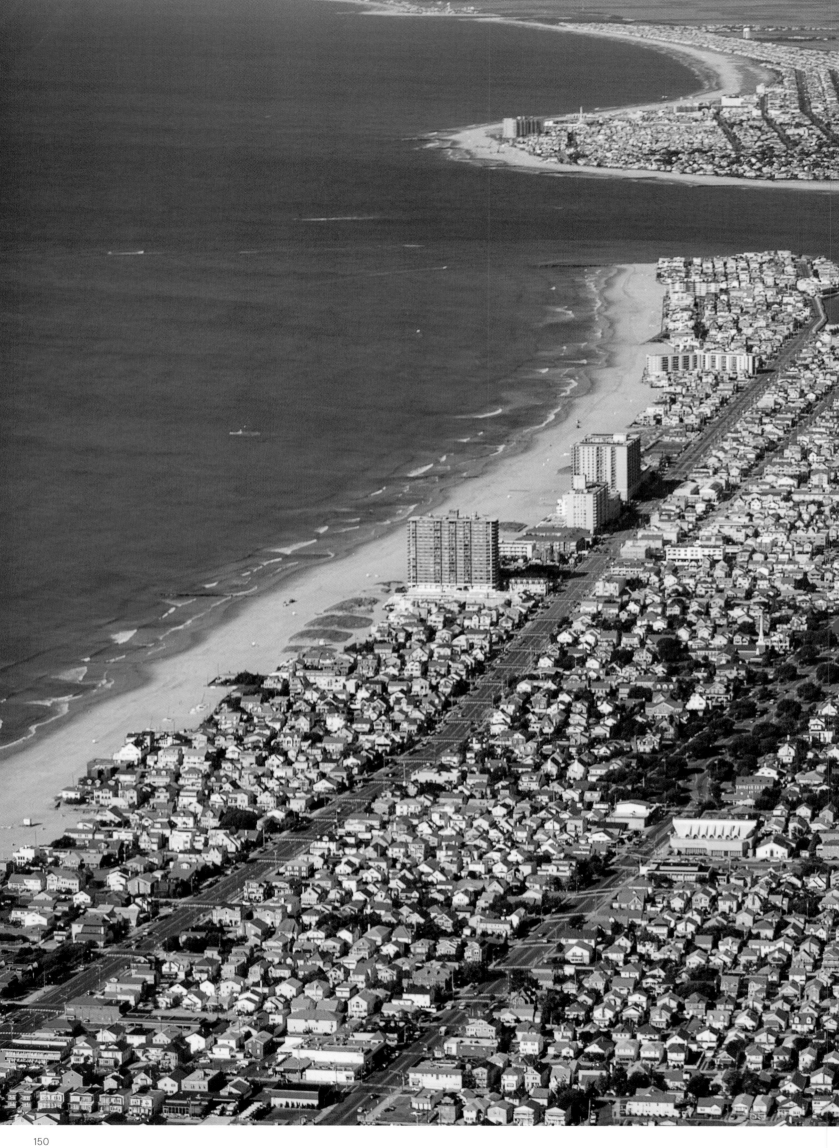

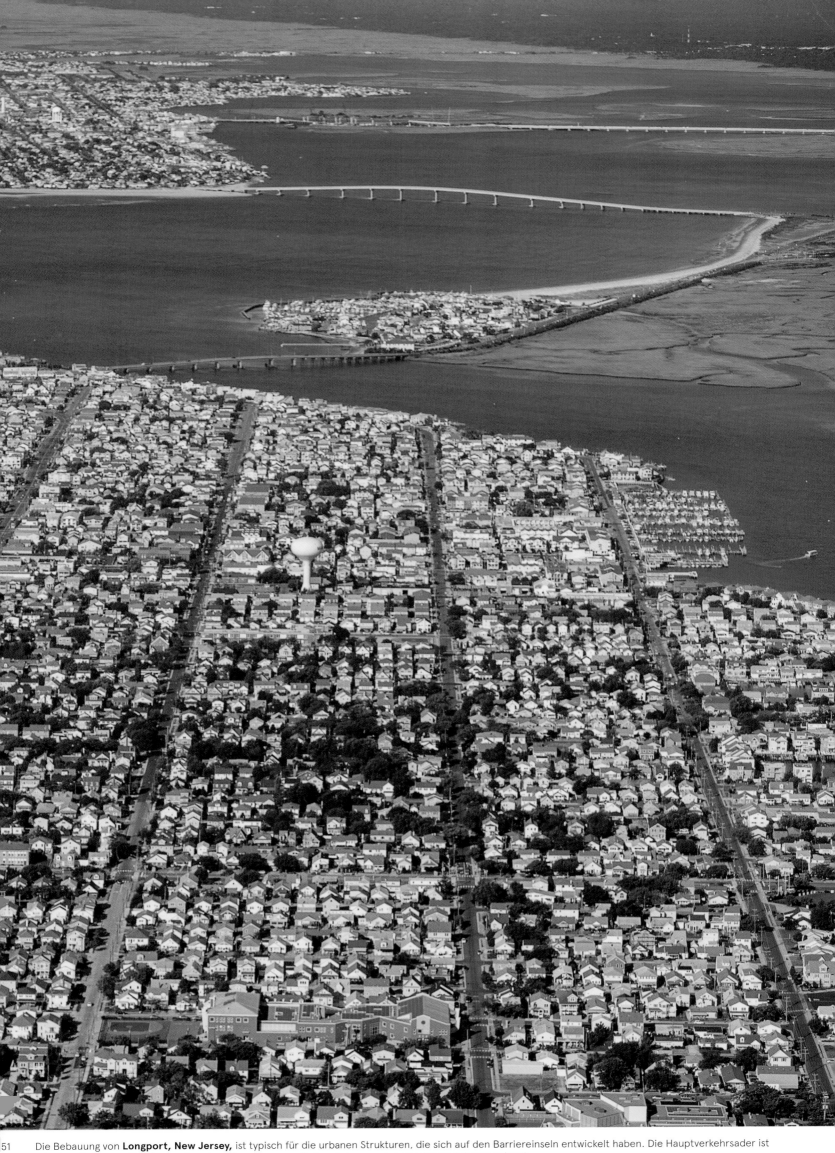

51 Die Bebauung von **Longport, New Jersey,** ist typisch für die urbanen Strukturen, die sich auf den Barriereinseln entwickelt haben. Die Hauptverkehrsader ist mit einer Reihe von Brücken verbunden, über die man mit dem Auto von einer Insel zur nächsten gelangt.

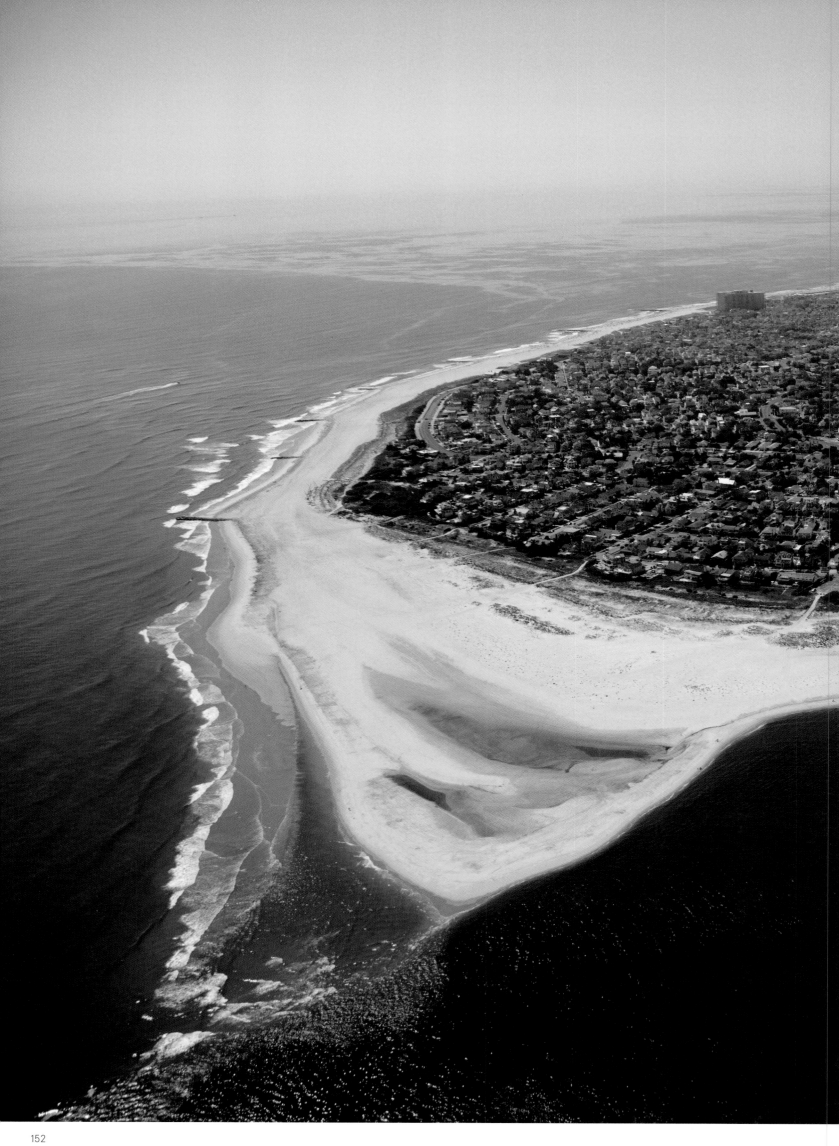

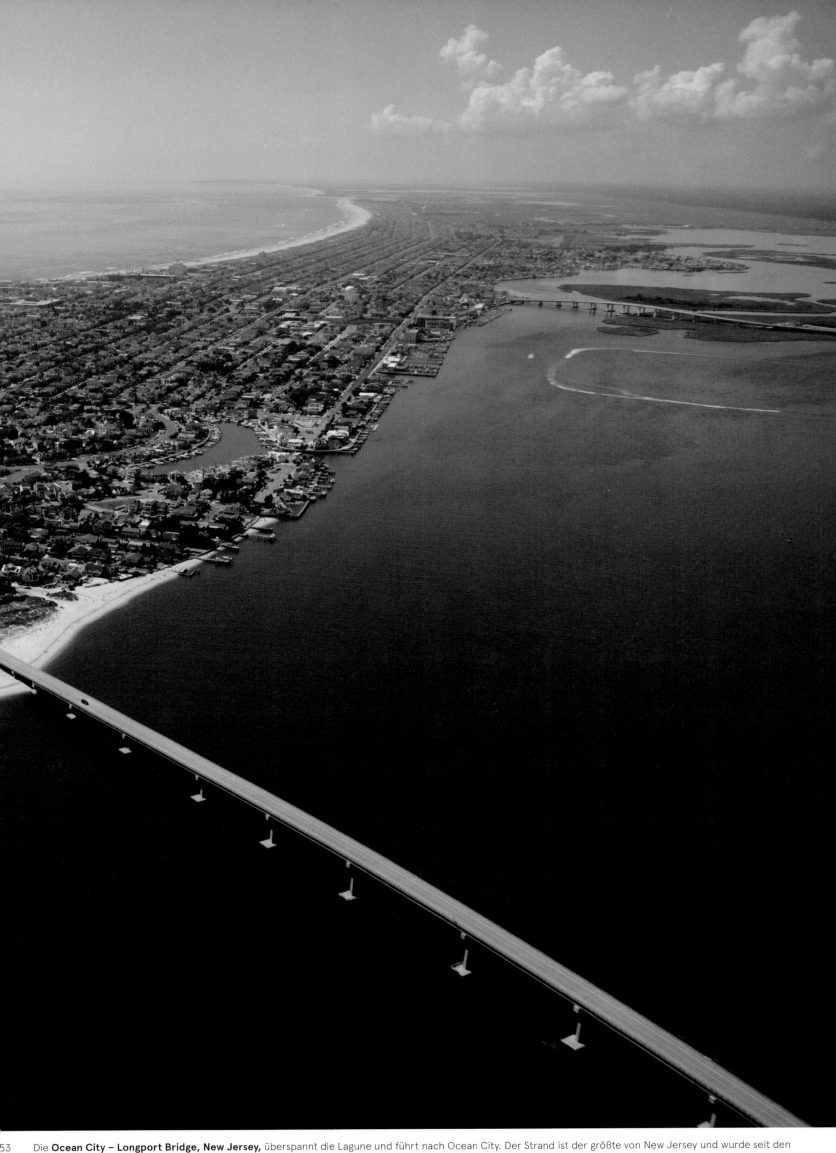

53 Die **Ocean City – Longport Bridge, New Jersey,** überspannt die Lagune und führt nach Ocean City. Der Strand ist der größte von New Jersey und wurde seit den 1950er Jahren über 40 Mal aufgeschüttet. Nach dem Desaster von Hurrikan Sandy im Jahr 2012 wurden anderthalb Millionen Kubikmeter Sand vom offenen Meer herangeschafft, um die abgetragenen Strände zu regenerieren.

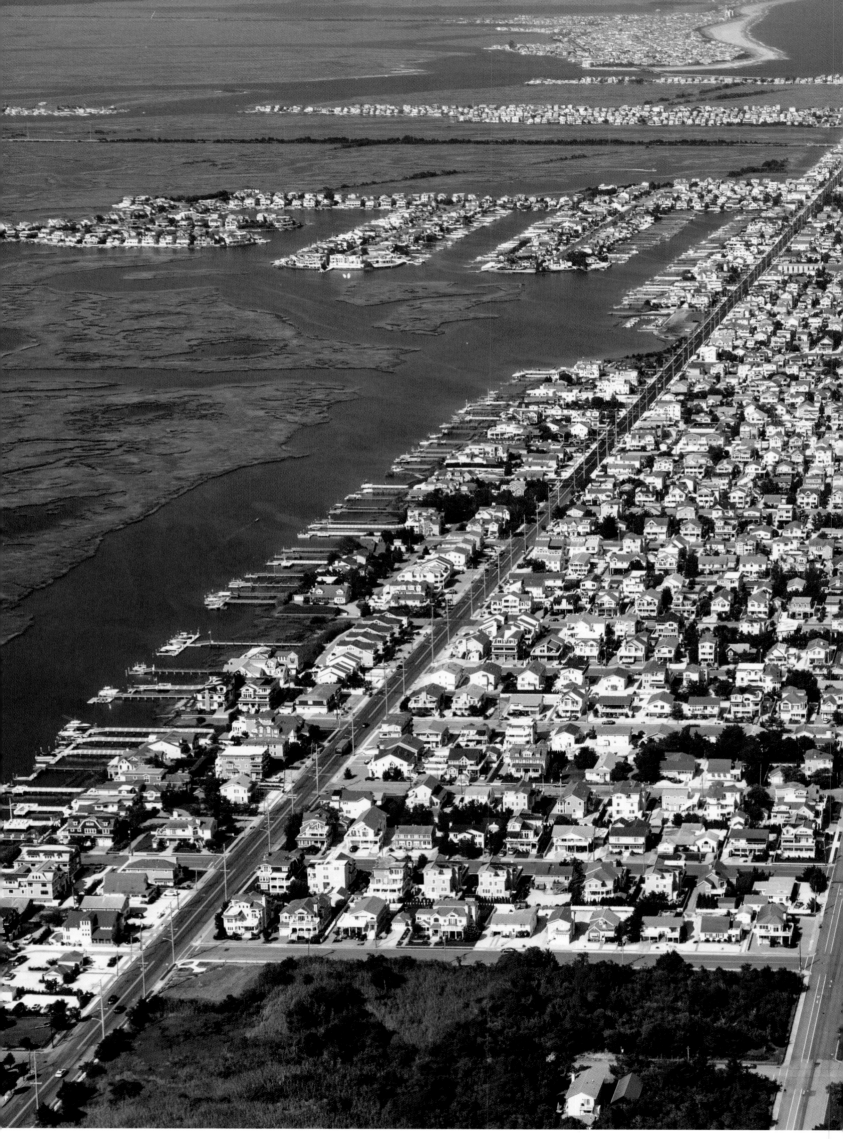

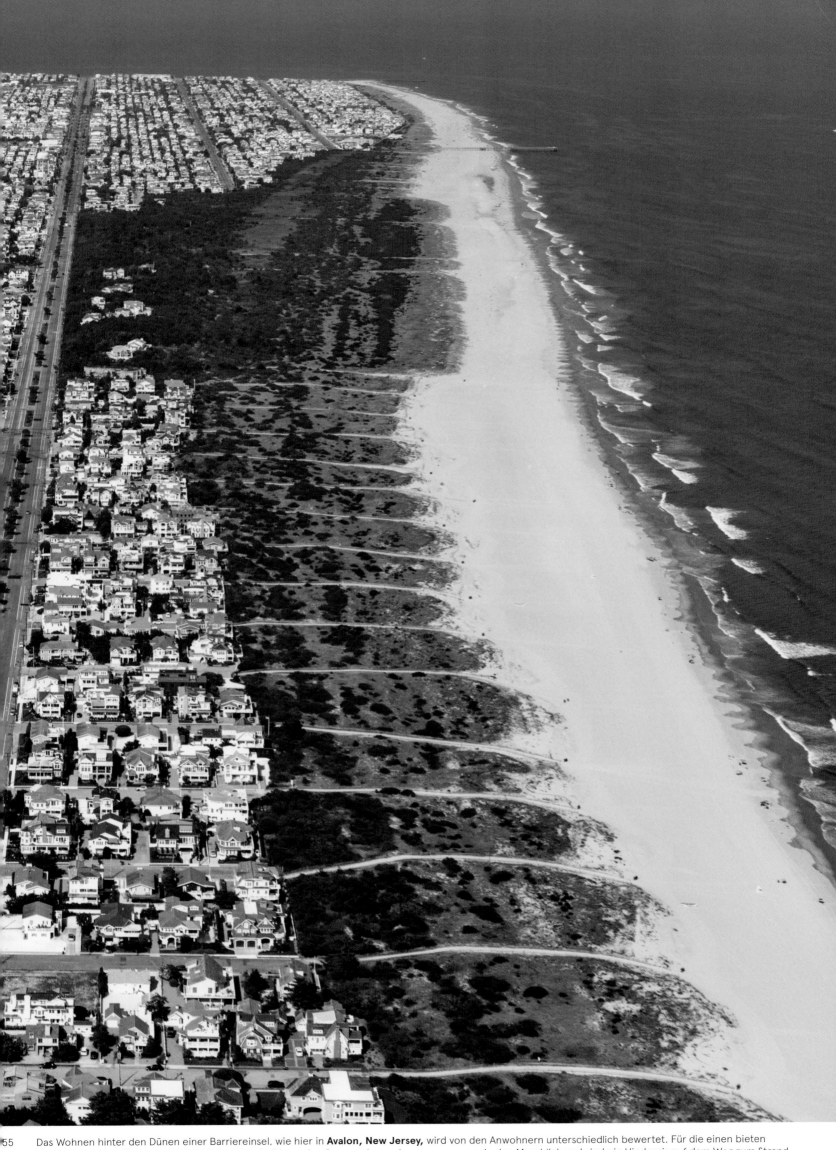

55 Das Wohnen hinter den Dünen einer Barriereinsel, wie hier in **Avalon, New Jersey,** wird von den Anwohnern unterschiedlich bewertet. Für die einen bieten die Dünen einen willkommenen Schutz vor den Gefahren des Ozeans, den anderen versperren sie den Meerblick und sind ein Hindernis auf dem Weg zum Strand.

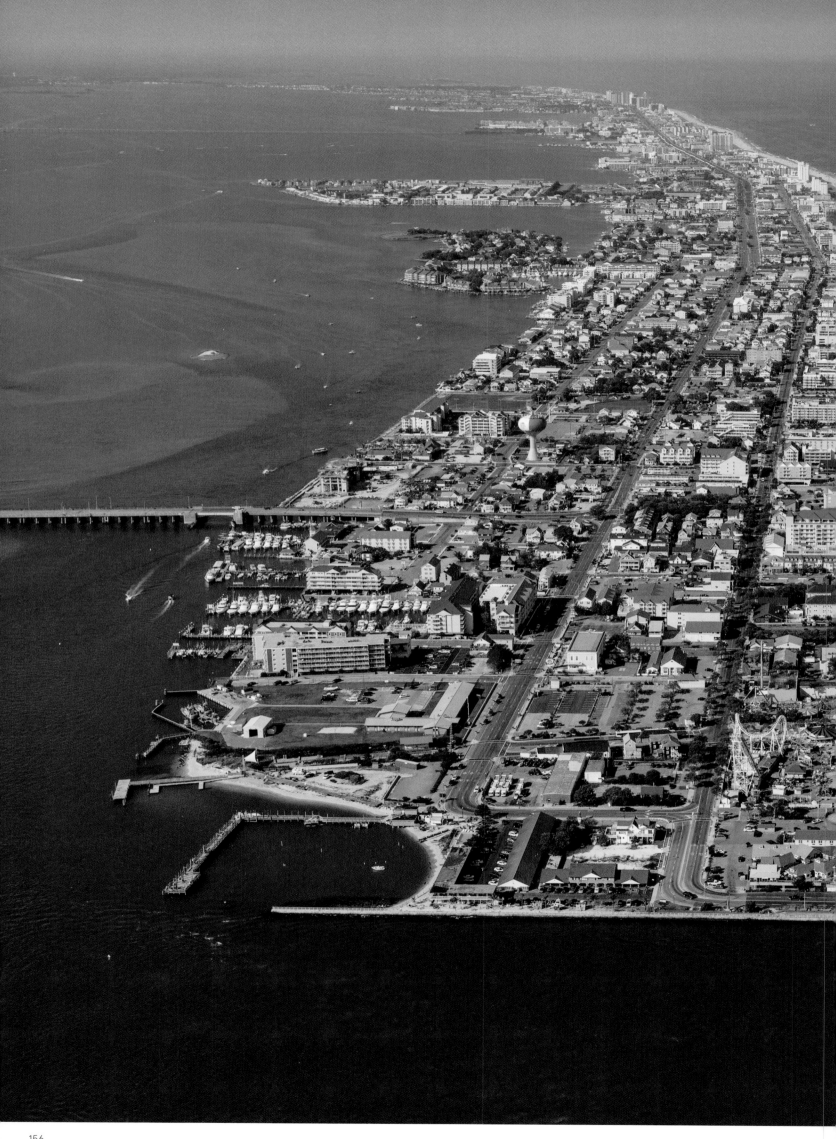

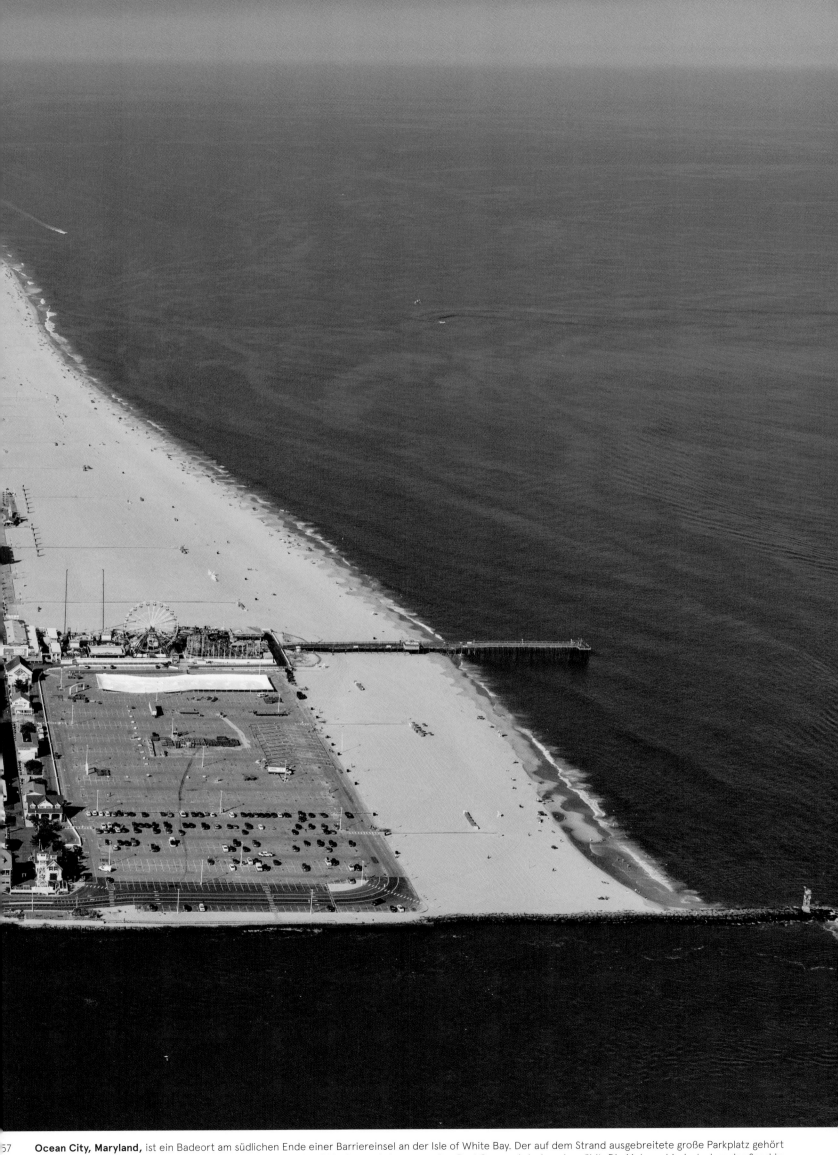

57 **Ocean City, Maryland,** ist ein Badeort am südlichen Ende einer Barriereinsel an der Isle of White Bay. Der auf dem Strand ausgebreitete große Parkplatz gehört zum historischen Freizeitpark Trimper's Rides aus dem Jahr 1920, der noch immer zu den *Best Carousels in America* zählt. Die Mole verhindert, dass der Sand in die Bucht getrieben wird.

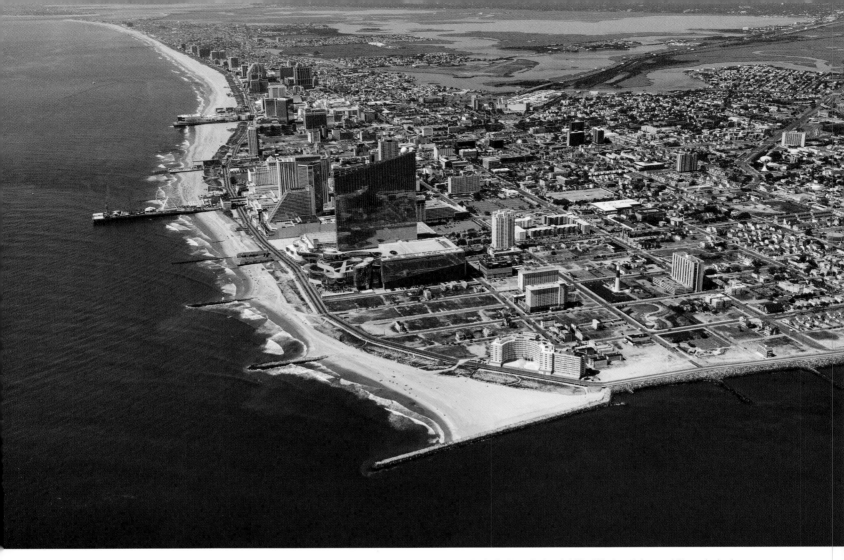

Die Küste von **Atlantic City, New Jersey,** mit ihren Casinos und Hotelkomplexen ist ein beliebtes Reiseziel für Glücksspieler und Strandurlauber. Die Grundstücke am äußersten Ende der Insel tragen teilweise noch immer Spuren von Wirbelsturm Sandy und liegen weiterhin brach.

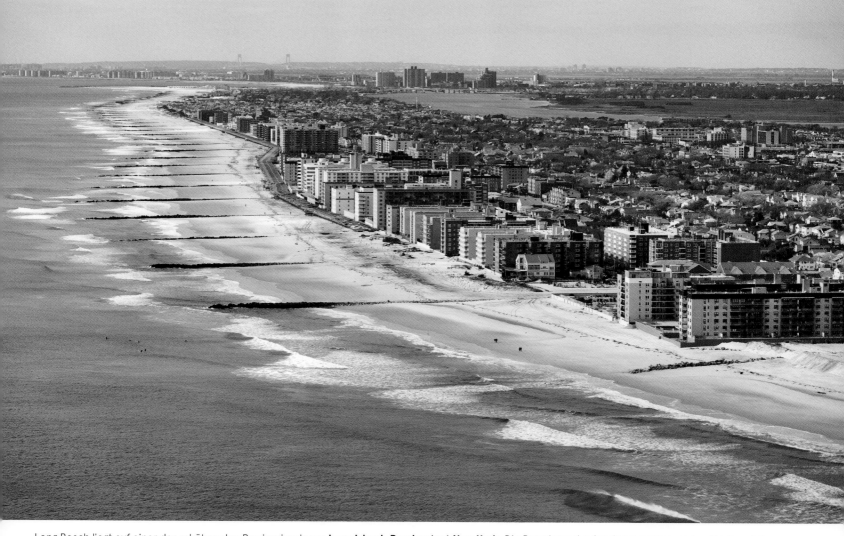

Long Beach liegt auf einer der schützenden Barriereinseln vor **Long Island, Bundesstaat New York.** Die Bewohner der Sandinsel weigern sich seit jeher, Dünen zum Schutz ihrer Küste zu errichten, und ziehen es vor, die breiten, flachen Strände mit ihrem feinen Sand so zu erhalten, wie sie das Ufer von früher kennen. Trotz der Standfestigkeit der Wellenbrecher hat Hurrikan Sandy hier Schäden von schätzungsweise $200 Millionen angerichtet.

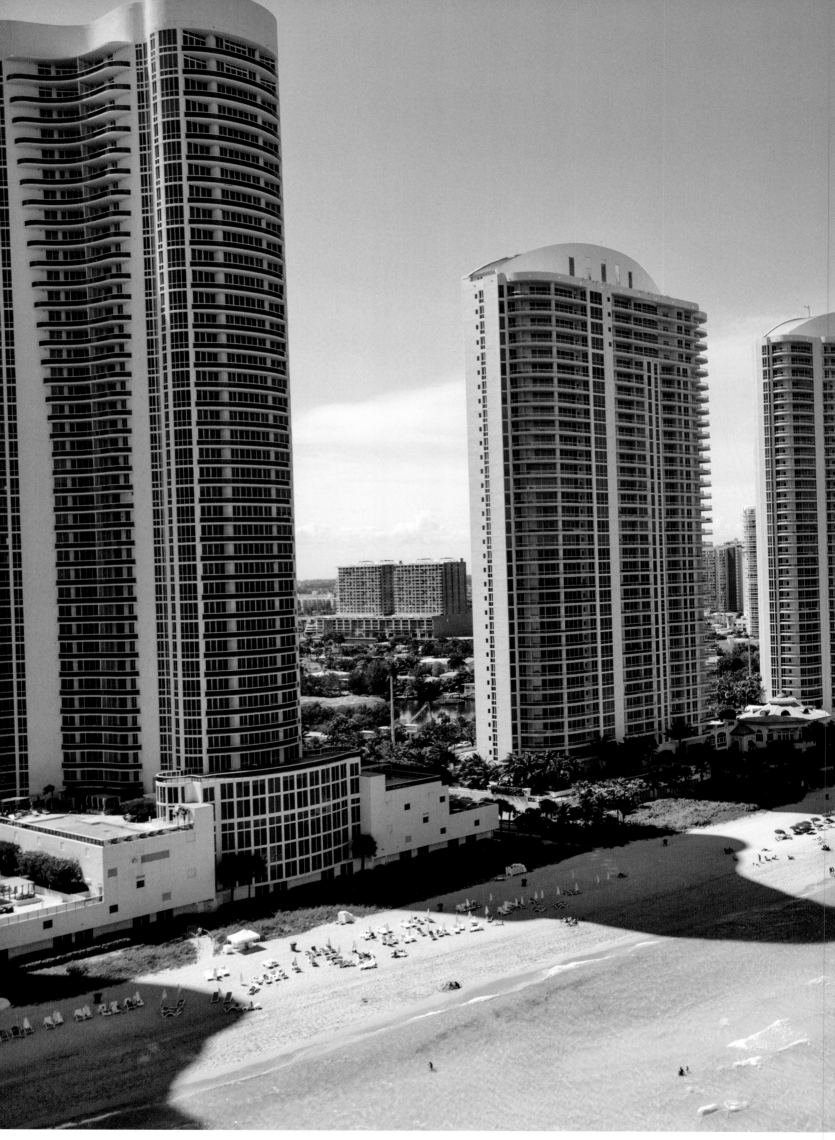

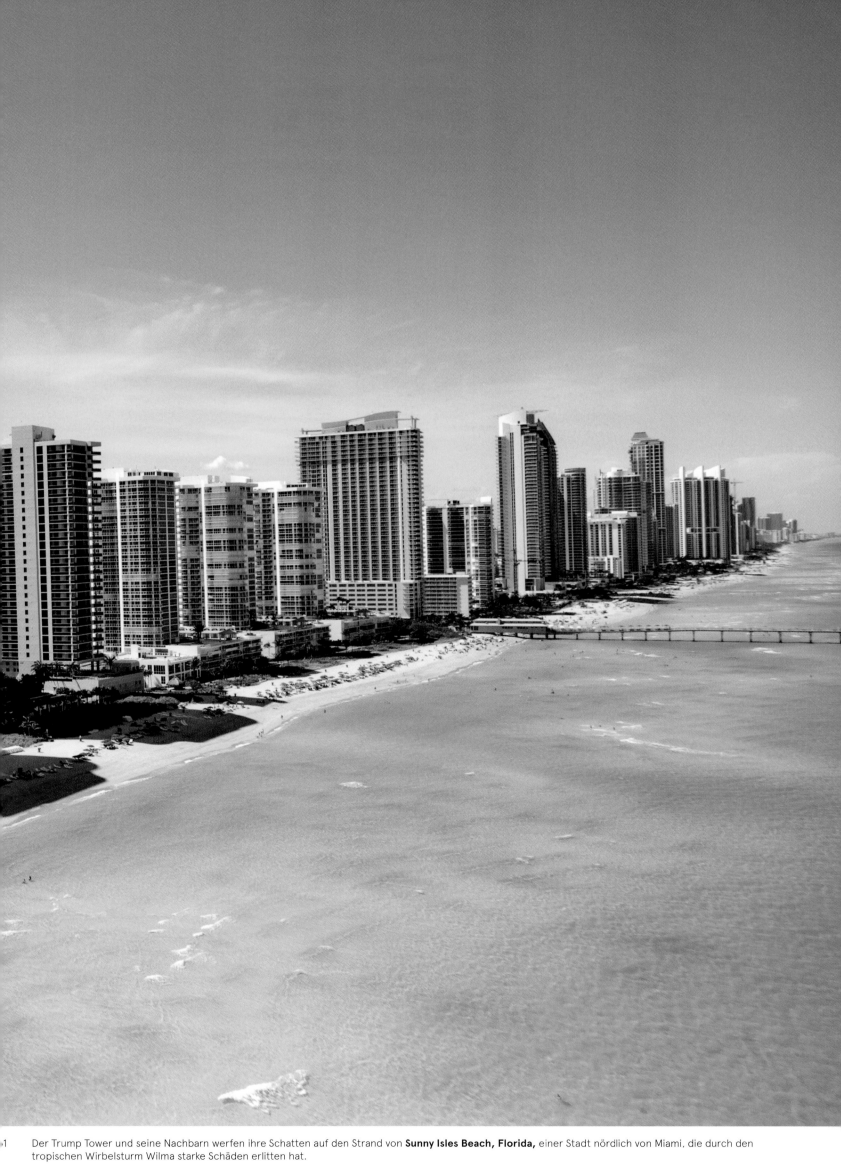

1 Der Trump Tower und seine Nachbarn werfen ihre Schatten auf den Strand von **Sunny Isles Beach, Florida,** einer Stadt nördlich von Miami, die durch den tropischen Wirbelsturm Wilma starke Schäden erlitten hat.

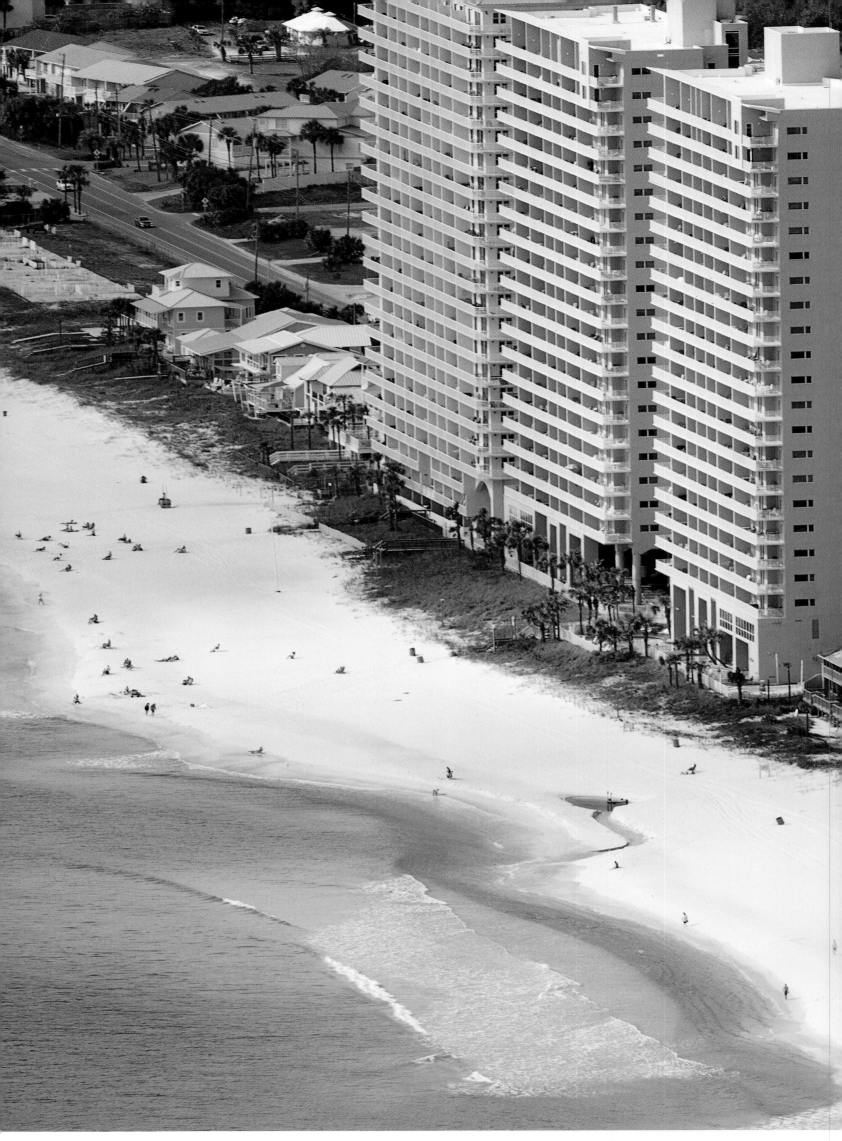

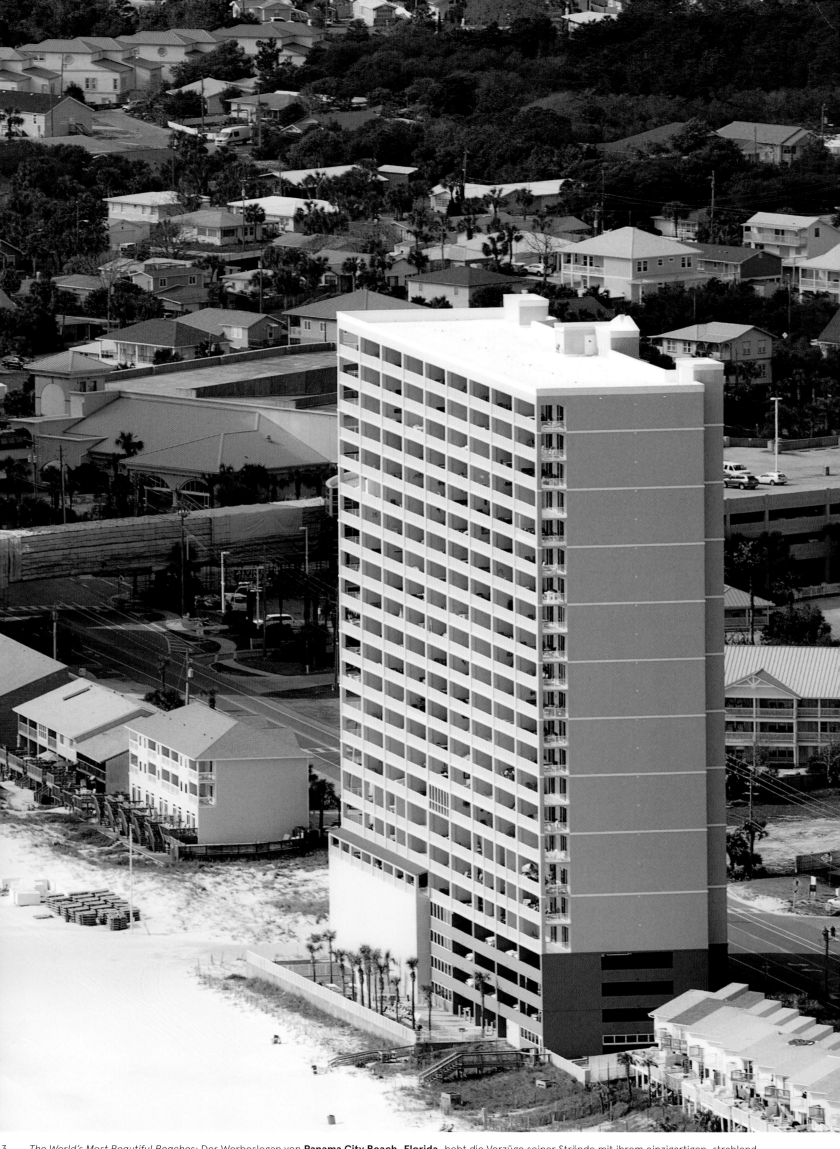

63 *The World's Most Beautiful Beaches*: Der Werbeslogan von **Panama City Beach, Florida,** hebt die Vorzüge seiner Strände mit ihrem einzigartigen, strahlend weißen Sand hervor. Ein Bauboom Anfang der 2000er Jahre hat die Silhouette der Strandpromenade jedoch radikal verändert und dem Badeort Wohntürme mit Eigentumswohnungen beschert, die die benachbarten Häuser geradezu erdrücken.

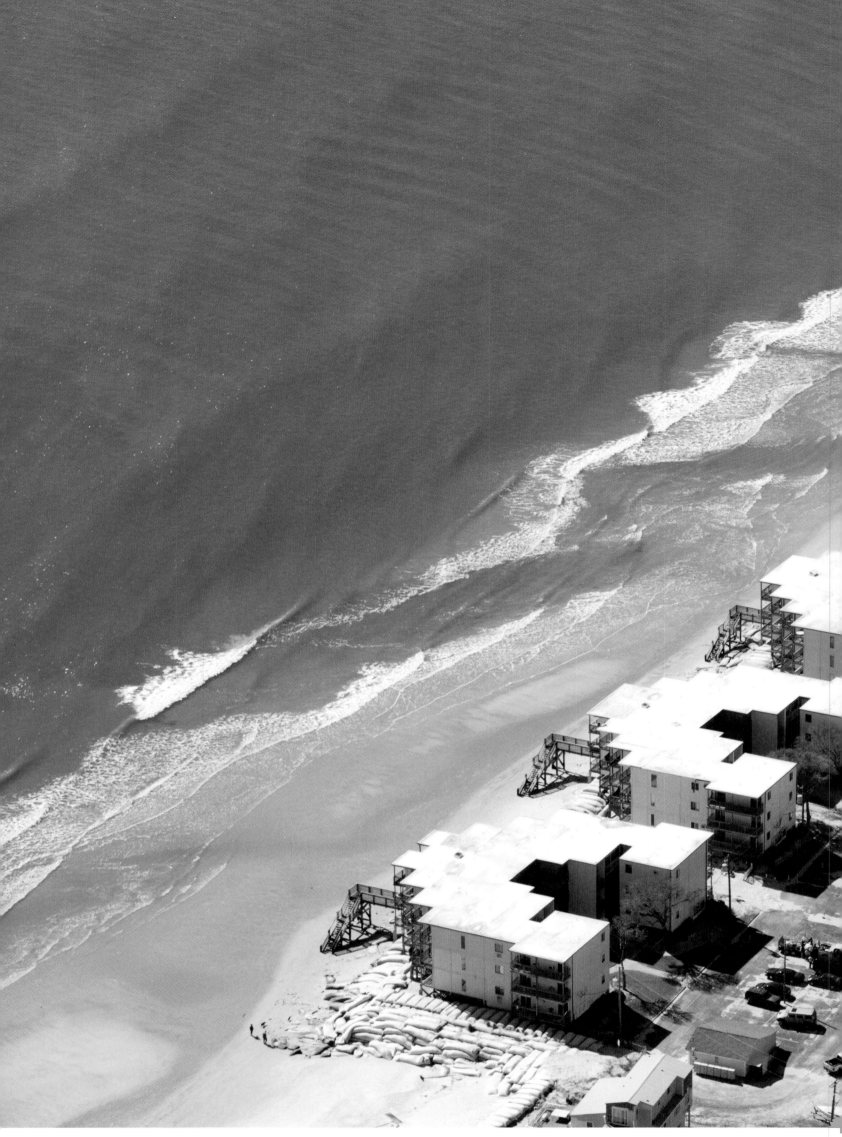

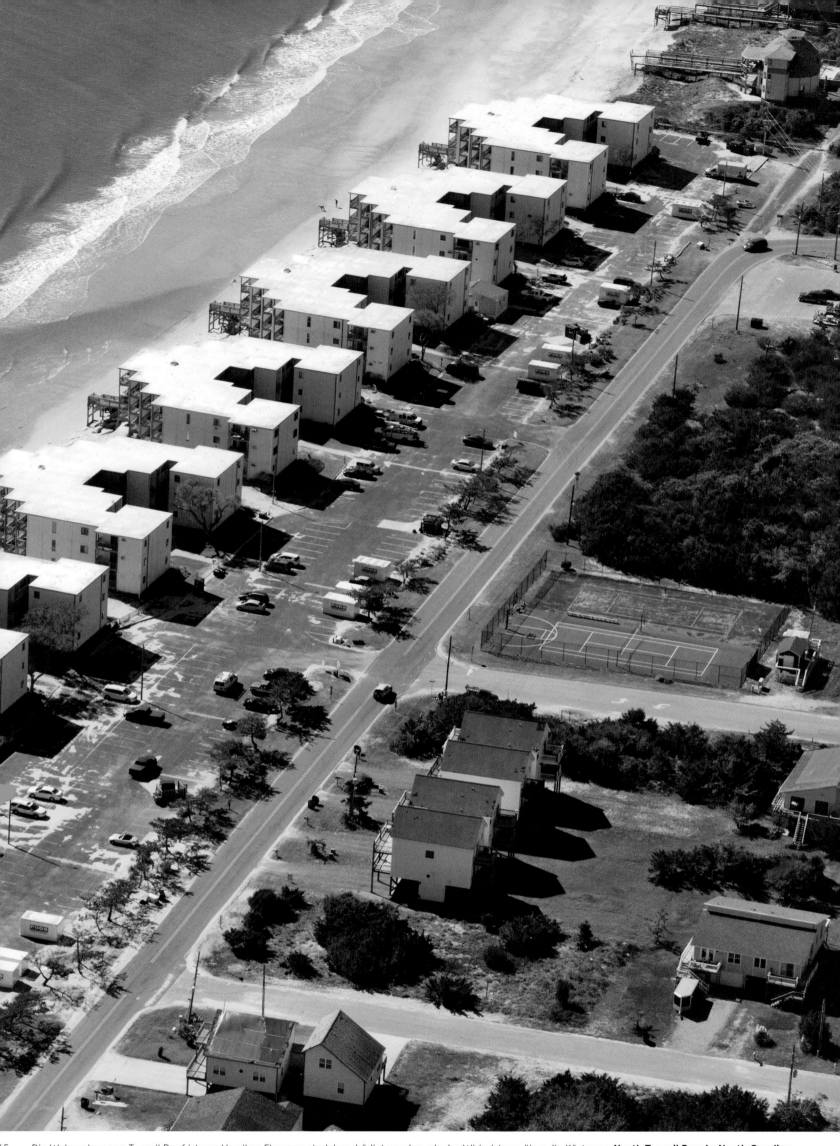

55 Die Wohnanlage von Topsail Reef ist von Hurrikan Florence stark beschädigt worden, als der Wirbelsturm über die Küste von **North Topsail Beach, North Carolina,** hereingebrochen ist. Die Stadtverwaltung plant nun, Sand aus der Bucht zwischen der Barriereinsel und dem Festland zu entnehmen, um den Strand wieder aufzuschütten. Die Dünen sollen zudem mithilfe von Sedimenten aus einer nahe gelegenen Sandgrube wiederhergestellt werden.

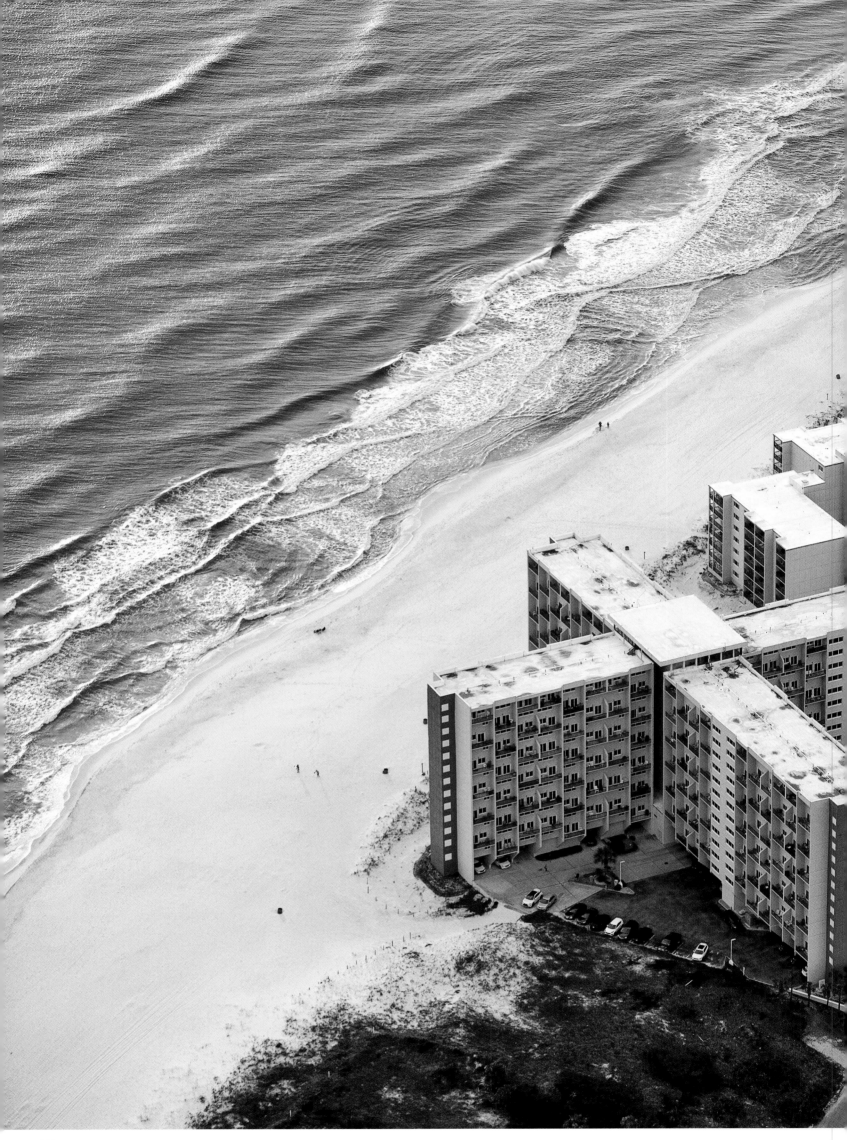

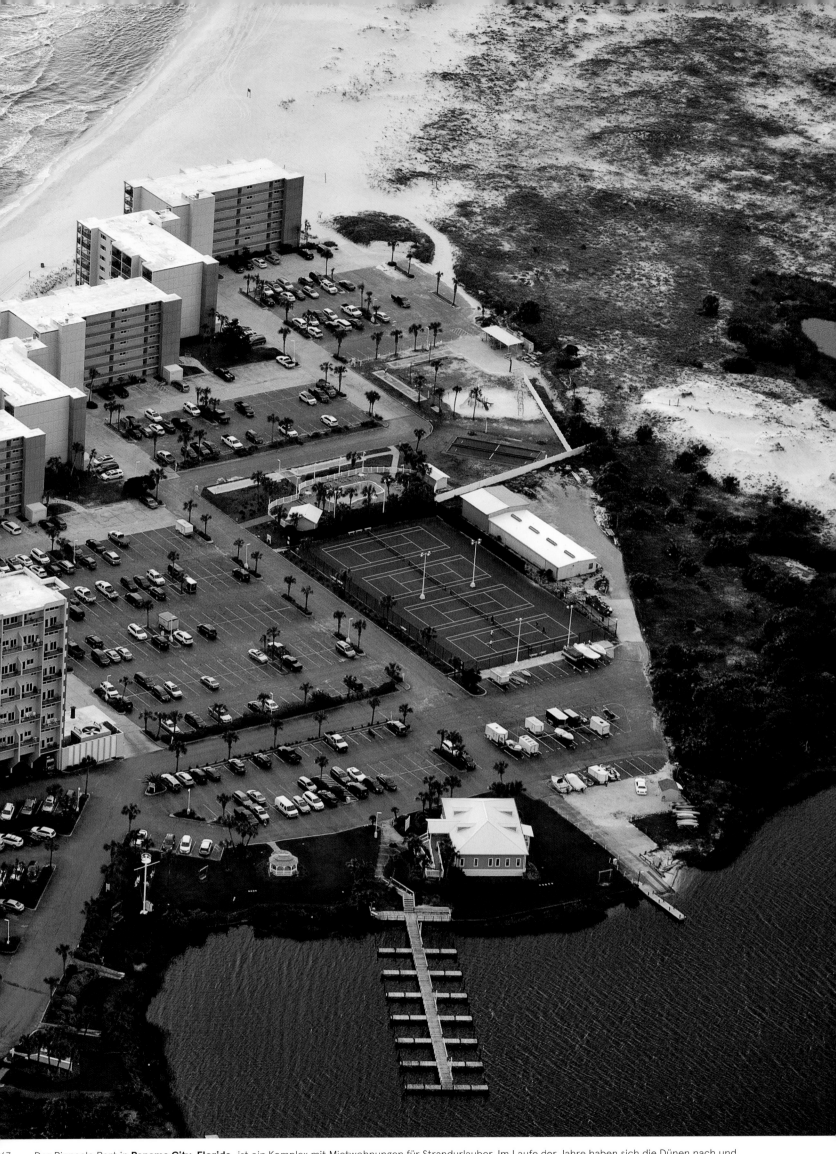

Der Pinnacle Port in **Panama City, Florida,** ist ein Komplex mit Mietwohnungen für Strandurlauber. Im Laufe der Jahre haben sich die Dünen nach und nach landeinwärts bewegt und somit die gesamte Wohnanlage näher an die Brandung rücken lassen.

Auswirkungen

Die zunehmende Häufigkeit von Stürmen und Orkanen hat offenbart, wie dürftig die bisherigen Maßnahmen sind, mit denen wir die schwer absehbaren Auswirkungen des Klimawandels bekämpfen wollen. Es hat jedoch auch eine Sensibilisierung begonnen, selbst wenn man sich die weiter reichenden Folgen von Wirbelstürmen und Sturmfluten nur ungern vorstellen mag. Behörden – und mitunter auch der Einzelne – sind nun gefordert, den immensen Aufwand für die Beseitigung der entstandenen Schäden und die Schicksale jener in Betracht zu ziehen, die noch immer kein neues Zuhause gefunden haben. Dies sollte noch vor einem weiteren Anstieg des Meeresspiegels geschehen, der die Lage verschärfen wird. Die Auswirkungen sind schon heute sichtbar, etwa auf einigen Inselgruppen, die stellenweise bereits überflutet sind, oder in natürlichen Gebieten, deren Böden durch Versalzung bedroht sind. Ein Bewusstsein scheint sich jedoch nur zögerlich durchzusetzen – bis zu dem Tag, an dem das Ausmaß der Verwüstung die Wirtschaft in die Knie zwingen wird.

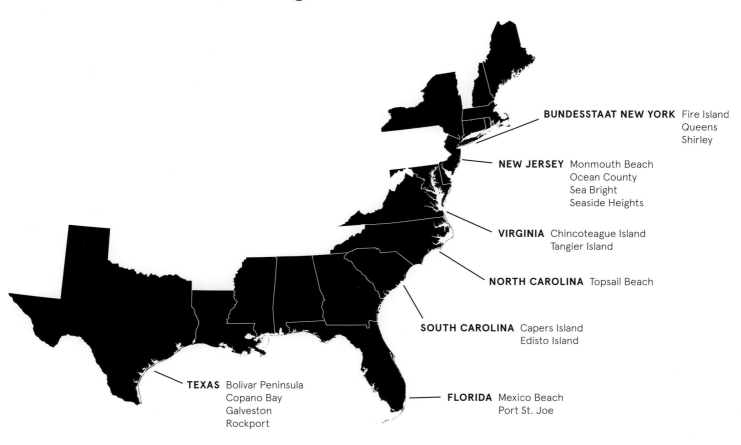

BUNDESSTAAT NEW YORK Fire Island
Queens
Shirley

NEW JERSEY Monmouth Beach
Ocean County
Sea Bright
Seaside Heights

VIRGINIA Chincoteague Island
Tangier Island

NORTH CAROLINA Topsail Beach

SOUTH CAROLINA Capers Island
Edisto Island

TEXAS Bolivar Peninsula
Copano Bay
Galveston
Rockport

FLORIDA Mexico Beach
Port St. Joe

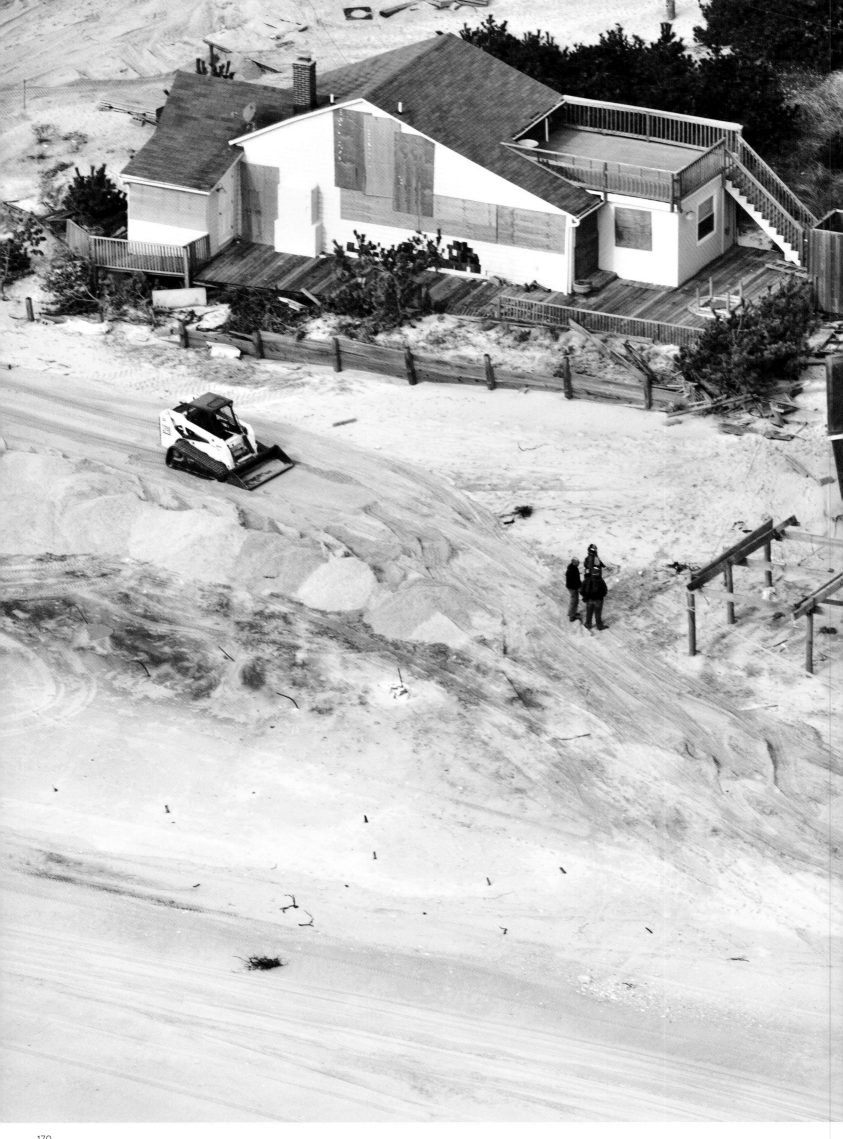

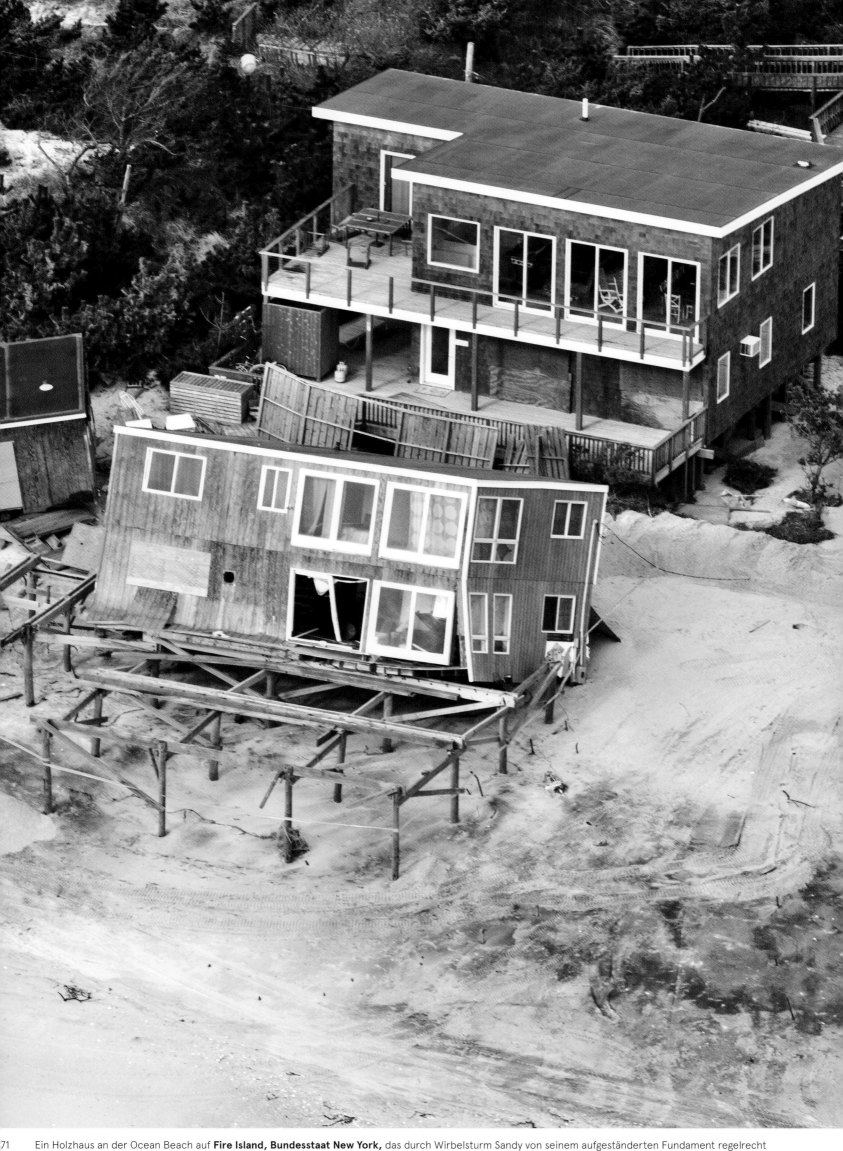

71 Ein Holzhaus an der Ocean Beach auf **Fire Island, Bundesstaat New York,** das durch Wirbelsturm Sandy von seinem aufgeständerten Fundament regelrecht heruntergerissen wurde.

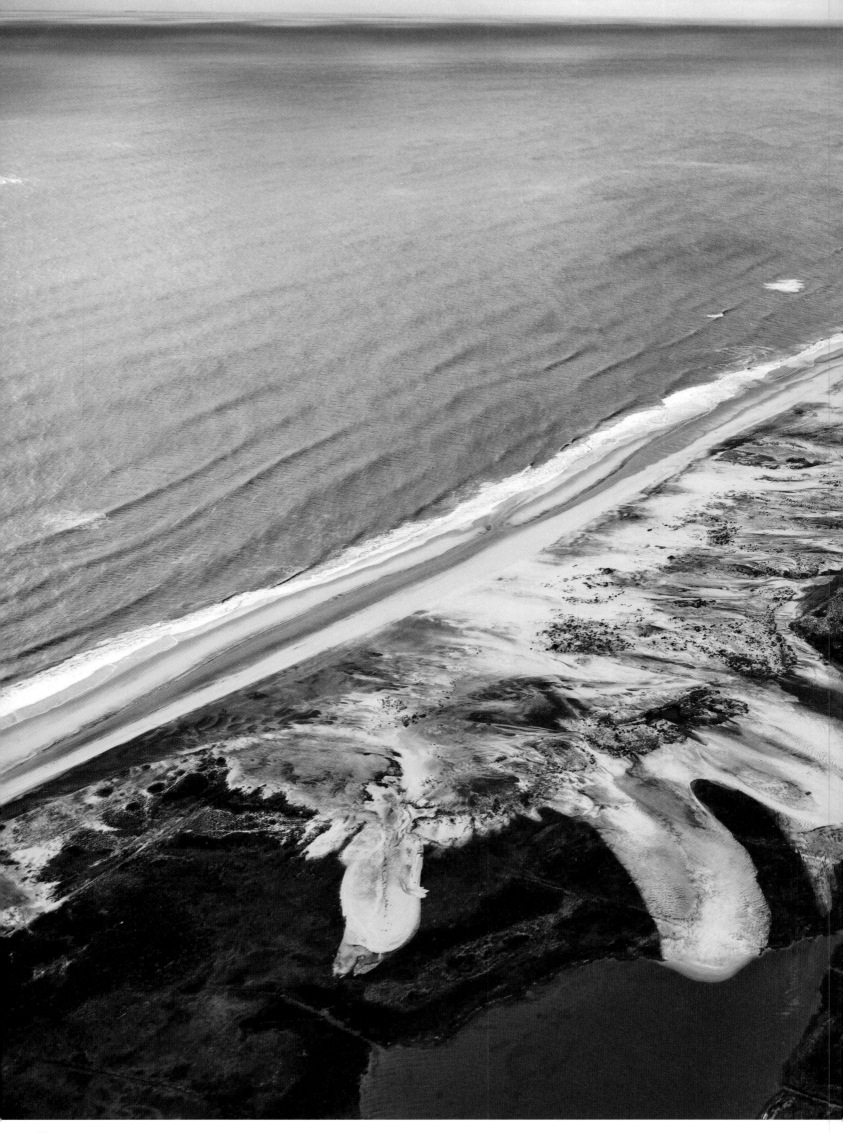

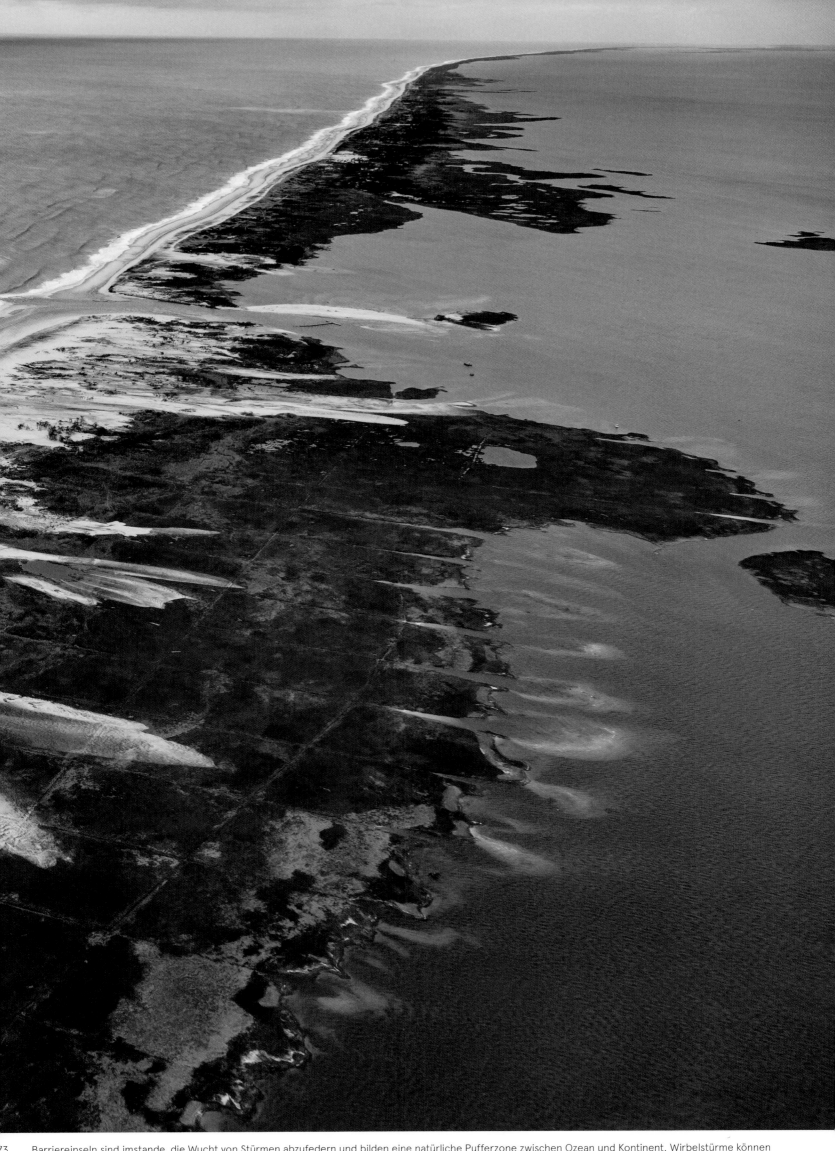

Barriereinseln sind imstande, die Wucht von Stürmen abzufedern und bilden eine natürliche Pufferzone zwischen Ozean und Kontinent. Wirbelstürme können gewaltige Energien freisetzen, wie hier bei **Shirley, Bundesstaat New York.** Die geballte Kraft der Winde und Wellen von Hurrikan Sandy hat die Dünen zerrissen und die Sedimentbarriere in die Sümpfe hineingespült. Solche Ereignisse tragen dazu bei, dass die Barriereinseln nach und nach in Richtung Festland treiben.

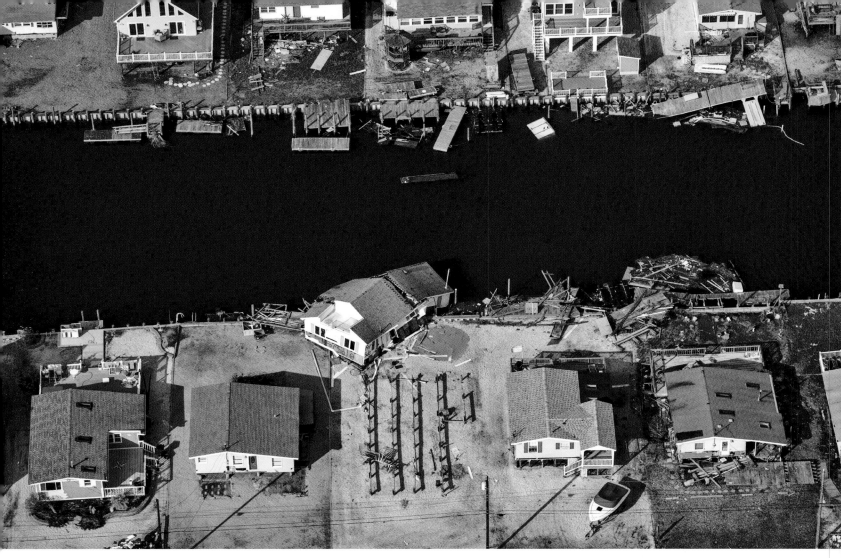

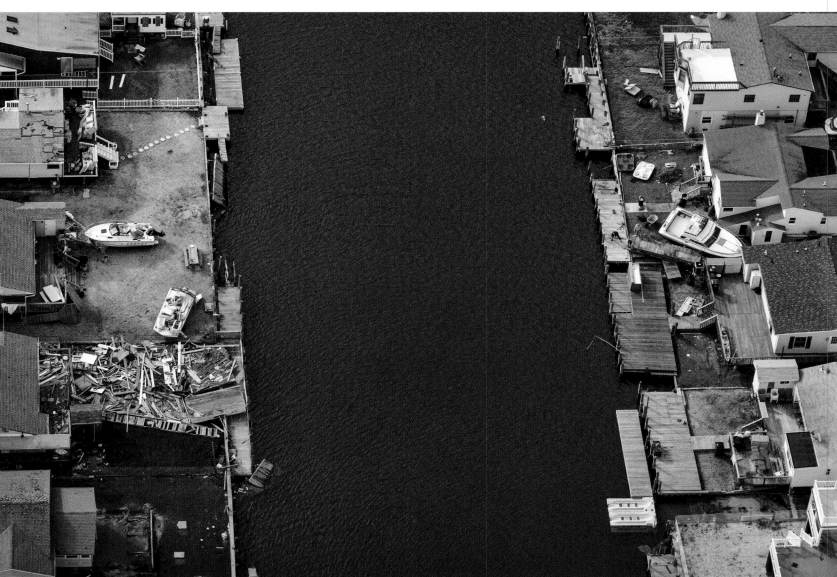

174 Tuckerton Beach liegt am Rande der Lagune von **Ocean County, New Jersey,** und hat schwere Schäden erlitten, als Hurrikan Sandy in dem Küstenort gewütet hat. Rund 300 Häuser wurden zum Teil sehr schwer beschädigt, 32 waren vollkommen zerstört.

Viele Naturlandschaften entlang der Küsten befinden sich heute bereits in einem destabilisierten Zustand, dabei haben die eigentlichen Folgen des ansteigenden Meeresspiegels noch nicht eingesetzt. In niedrigen Küstengebieten verschärfen die Gezeiten – insbesonere während der Springfluten bei Voll- und Neumond oder zu den Tagundnachtgleichen – die Prozesse, die ebenso durch die Erosion wie die maßlose Ausbeutung der Küstengebiete verursacht werden. Seit einiger Zeit wird die Küstenvegetation, insbesondere Waldgebiete in Ufernähe, durch eingesickertes Meerwasser im Grundwasser in Mitleidenschaft gezogen. Die übermäßige Verdunstung der Gischt bei starken Winden lässt den Salzgehalt in der Luft ansteigen, was zu einer zusätzlichen Belastung der Pflanzen führt. Derartige Einflüsse bilden eine komplexe Verkettung unmerklicher Ereignisse, die zum Teil nur schwer zu entschlüsseln ist. In den Wäldern von Chincoteague Island, Virginia, leiden die Wälder unter einem Käferbefall, der aufgrund der geschwächten Abwehrkräfte der Bäume zusehends voranschreitet. Das Wurzelwerk ist durch eindringendes Salzwasser zusätzlichen Stresseinflüssen ausgesetzt. Die Anwohner haben sich ihrerseits damit abgefunden, neben diesen *Ghost Forests* zu leben.

Stürme und Orkane haben in letzter Zeit enorm an Schlagkraft zugenommen. Sie nehmen immer mehr Feuchtigkeit auf, ihre Winde werden heftiger und ihre Durchmesser vergrößern sich von Mal zu Mal. Niederschläge werden mittlerweile in Fuß und nicht mehr in Zoll angegeben. Es wurden Sturmfluten gemessen, die den Meeresspiegel stellenweise um bis zu ca. sechs Meter ansteigen ließen, während im Landesinneren die Flüsse über ihre Ufer traten und Überschwemmungen auslösten, weil sie dem Druck dieser unbändigen Strömungen und Wellen vom Meer nicht mehr standhielten. Solche Ereignisse hinterlassen anhaltende Spuren. Sandüberspülungen, sogenannte Overwash-Phänomene, haben auf den Barriereinseln Breschen aufgerissen, die Monate nach dem Sturm noch sichtbar sind. Der Sand hat Dünen und Lagunen schichtweise überzogen und in den Sümpfen einen zähen Schlamm hinterlassen. Man hat die Verschiebungen von Uferlinien gemessen und festgestellt, dass die Erosion, die ein einziger Sturm im Durchschnitt verursacht, einer natürlichen Verwitterung von drei bis vier Jahren entspricht. Alarmistischere Berechnungen gehen stellenweise von Küstenbewegungen aus, die normalerweise in 15 Jahren entstanden wären.

Von der Luft aus sind die betroffenen Wohngebiete leicht auszumachen. Man erkennt sie an den ausgedehnten, mit blauen Planen abgedeckten Dachlandschaften und dem angehäuften Hausrat, der sich überall an den Straßenrändern auftürmt. Zahlreiche Küstenhäuser sind mitsamt Tragwerk in sich zusammengesackt, wurden von ihren Pfahlfundamenten gerissen oder einfach weggeweht. Schwimmbäder haben sich mit Sand gefüllt, Strommasten und Bäume wurden zu Boden gerissen. Das Ausmaß der Zerstörung lässt sich von weitem nicht genau einschätzen, ebenso wenig die Kosten für die Aufräumarbeiten oder auch die Zeit, um all dies zu bewerkstelligen.

Als ich zwei Jahre nach dem Wirbelsturm Katrina die Küste des Golfs von Mexiko überflog, war ich überrascht, wie sichtbar die Spuren des Orkans noch waren. Hektarweit erstreckte sich verlassenes Land, dort, wo einst das Leben pulsierte. Einkaufszentren, die nur zum Teil zerstört wurden, lagen brach und blieben einfach geschlossen. Die Aufräumarbeiten waren noch in vollem Gange. Zwei Jahre nach dem Unglück war der Katastrophenschutz FEMA (Federal Emergency Management Agency) noch immer mit der Unterbringung von obdachlosen Familien beschäftigt. Das Ausmaß von Zerstörungen fällt mitunter unterschiedlich aus. Bolivar Peninsula, eine Sandinsel nordöstlich von Galveston, Texas, wurde im September 2008 von Orkan Ike heimgesucht. Straßen wurden verwüstet und unter Sand begraben. Von der Pflanzendecke oder früheren Wohnsiedlungen waren nur noch Überreste geblieben, mit Ausnahme einiger weniger Häuser, die offensichtlich solider gebaut waren. Im Nachhinein erkennt man die Bedeutung rigoroser Baunormen, die eine größere Widerstandsfähigkeit gewährleisten und dem flüchtigen Leben an der Küste einen gewissen Schutz bieten.

Was man von dort oben jedoch nicht sehen kann, sind die Folgen für die Schicksale einzelner Menschen: durchnässte alte Kleiderschränke, unbrauchbare Haushaltsgeräte, zerstörte Kinderwagen und vernichtete Familienalben. Die Realität der Verwüstung wird an den wenigen verbleibenden, schwarz angeschimmelten Mauern spürbar – dazu die verbrauchte, mit Keimen verunreinigte Luft. Vom Flugzeug aus betrachtet wird einem auch bewusst, wie viele Gegenden vollständig verlassen wurden. Um den Bergen an Abfall Herr zu werden, wurden neue Mülldeponien angelegt, und die wertlosen Fahrzeuge auf improvisierten Parkplätzen abgestellt. Dass diese Verluste in die Milliarden gehen, ist unschwer vorstellbar. Jetzt, da wir um die Häufigkeit solcher Katastrophen wissen, wird uns klar, wie schwer sich unsere Wirtschaftssysteme damit tun, auf diese neuen Gegebenheiten zu reagieren und den Menschen vor Ort Soforthilfen bereitzustellen.

Alex MacLean

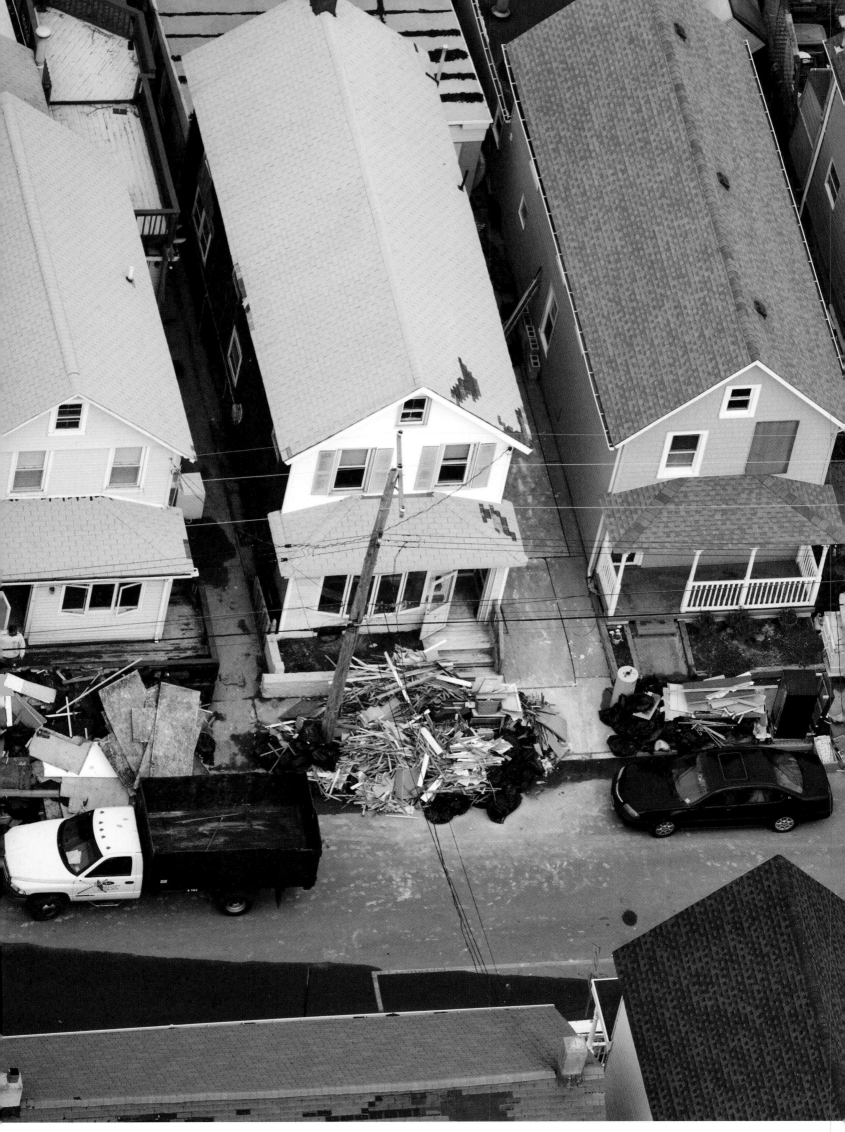

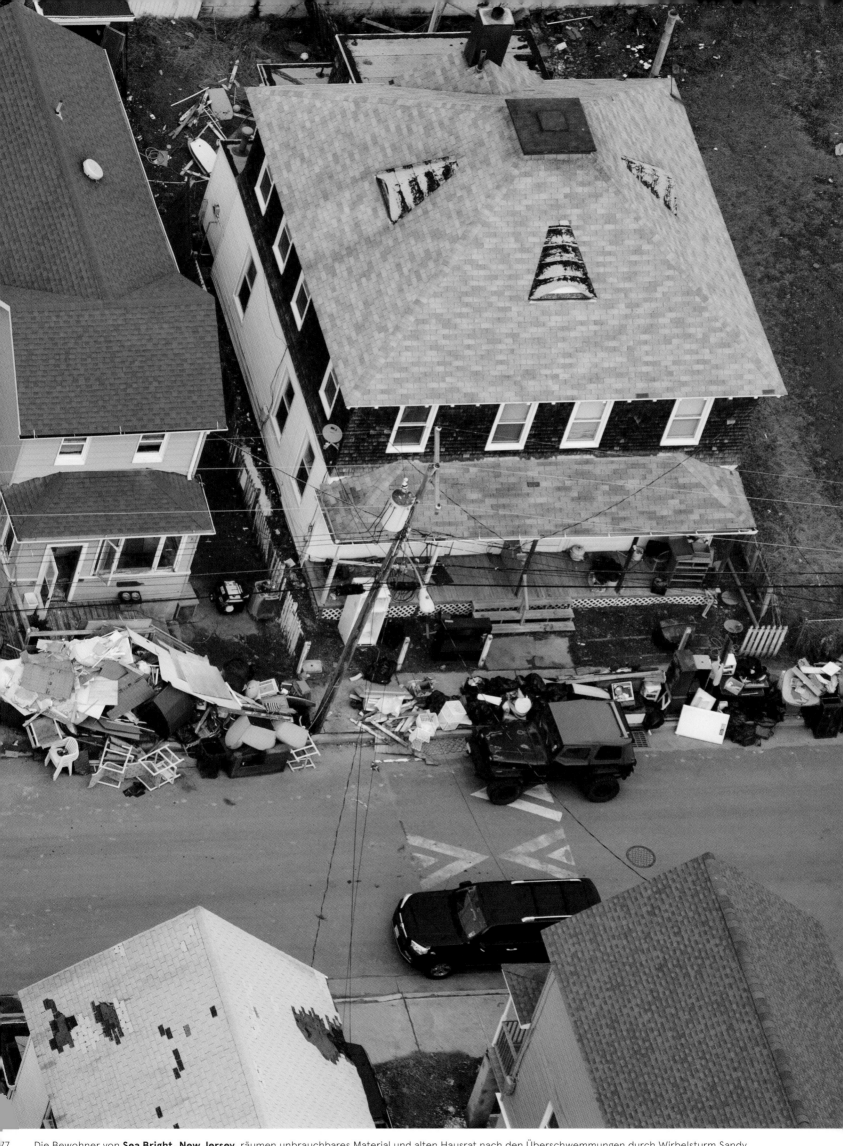

Die Bewohner von **Sea Bright, New Jersey,** räumen unbrauchbares Material und alten Hausrat nach den Überschwemmungen durch Wirbelsturm Sandy auf die Straße. Die scheinbar intakten Häuser bergen weiterhin langfristige Risiken für ihre Bewohner, insbesondere aufgrund resistenter Schimmelpilze.

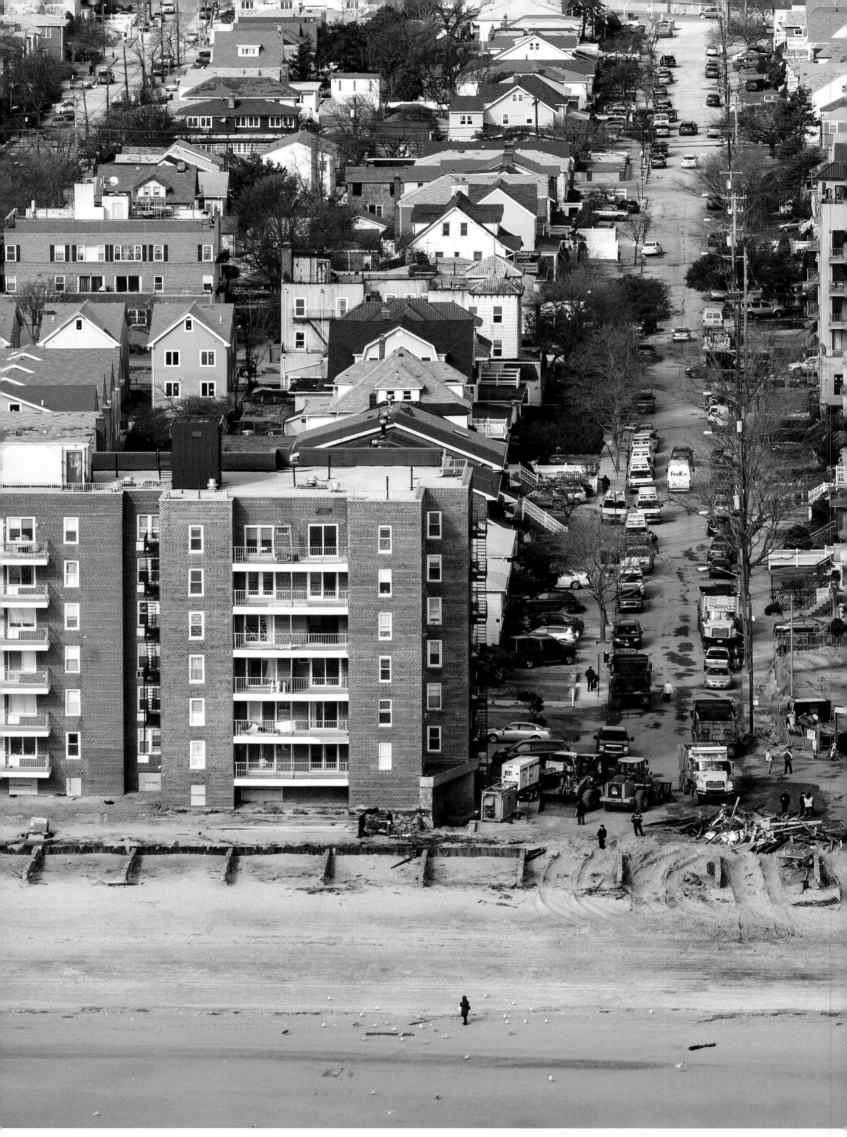

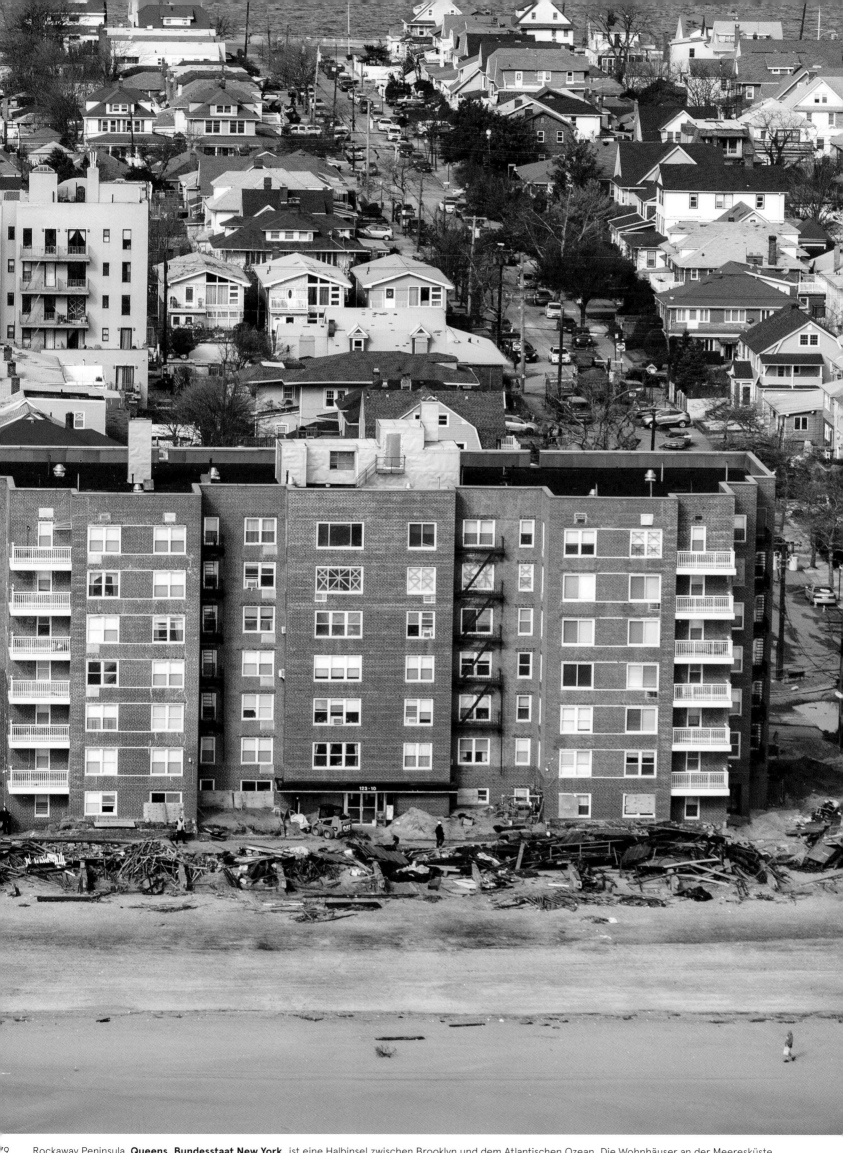

Rockaway Peninsula, **Queens, Bundesstaat New York,** ist eine Halbinsel zwischen Brooklyn und dem Atlantischen Ozean. Die Wohnhäuser an der Meeresküste wurden von Hurrikan Sandy teilweise schwer beschädigt und waren wegen der überfluteten Straßen von der Außenwelt und jeglicher Hilfe abgeschnitten.

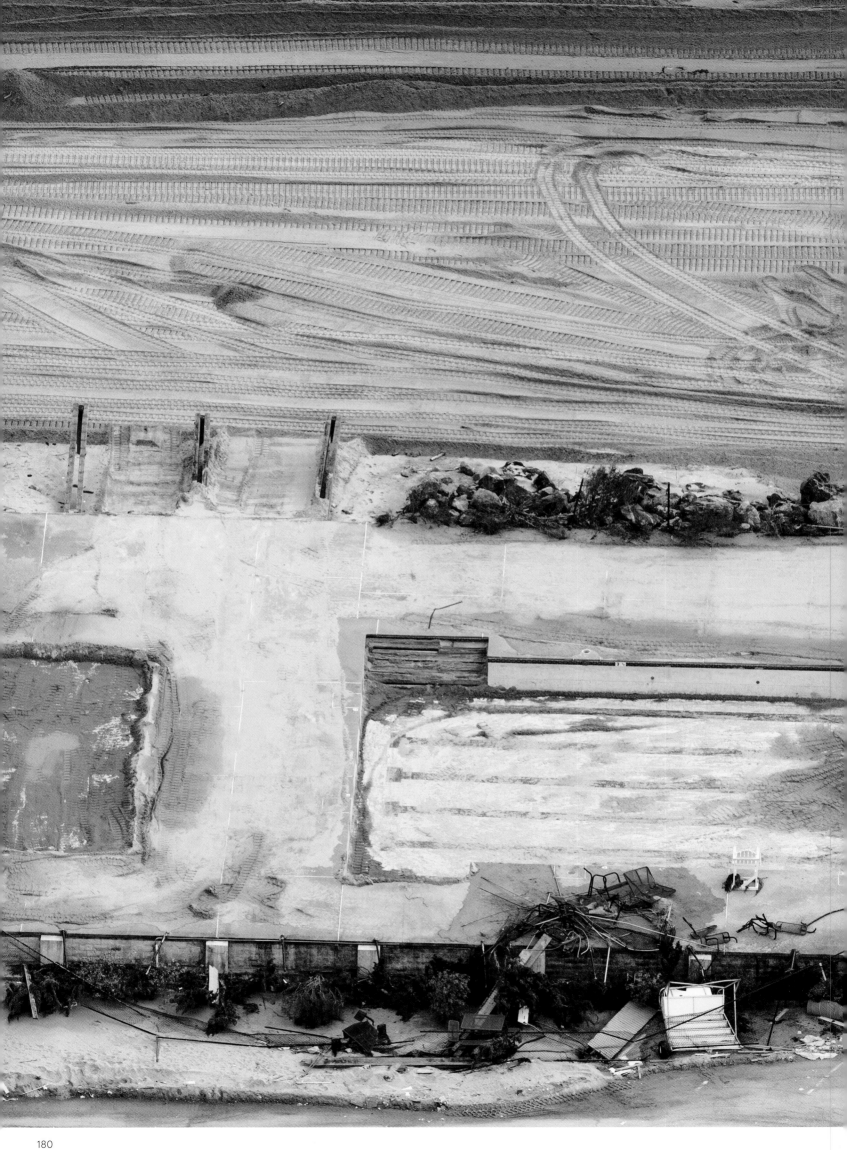

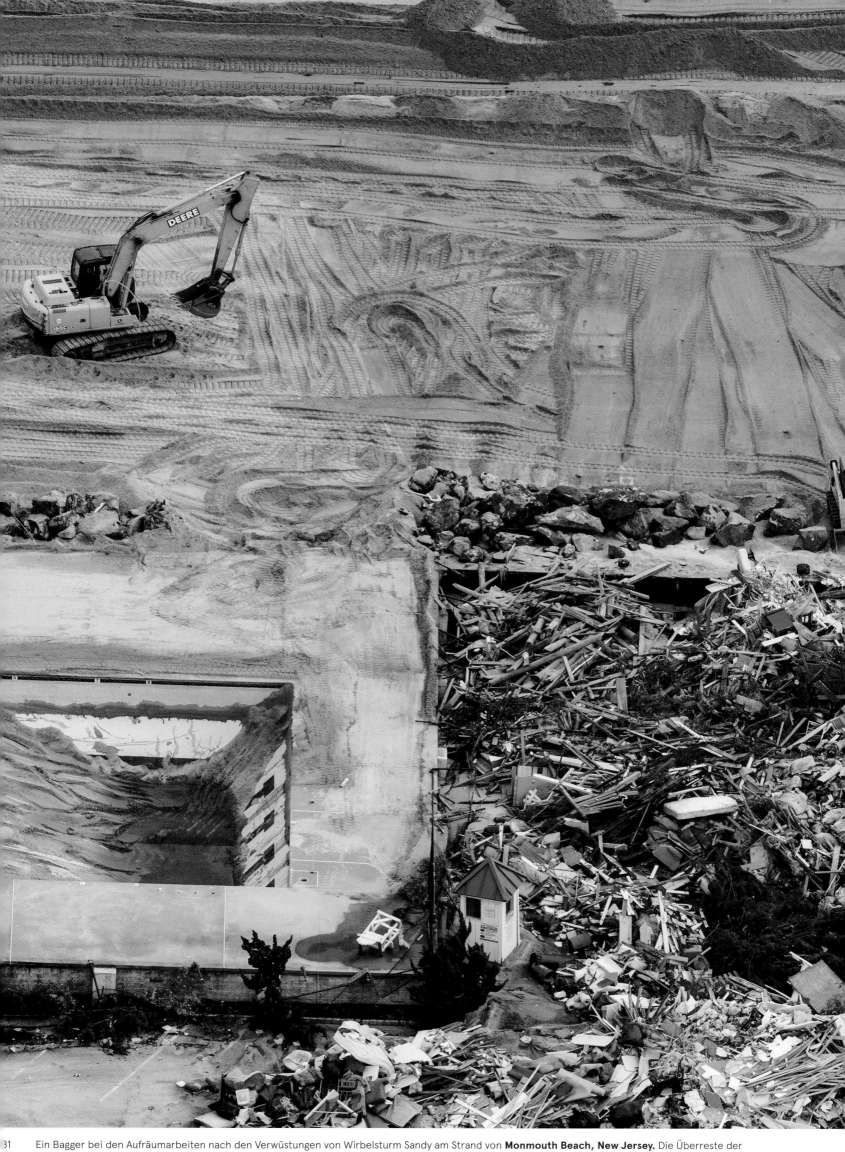

Ein Bagger bei den Aufräumarbeiten nach den Verwüstungen von Wirbelsturm Sandy am Strand von **Monmouth Beach, New Jersey.** Die Überreste der zertrümmerten Strandhäuser türmen sich neben einem Schwimmbecken auf, das mit Sand vollgelaufen ist.

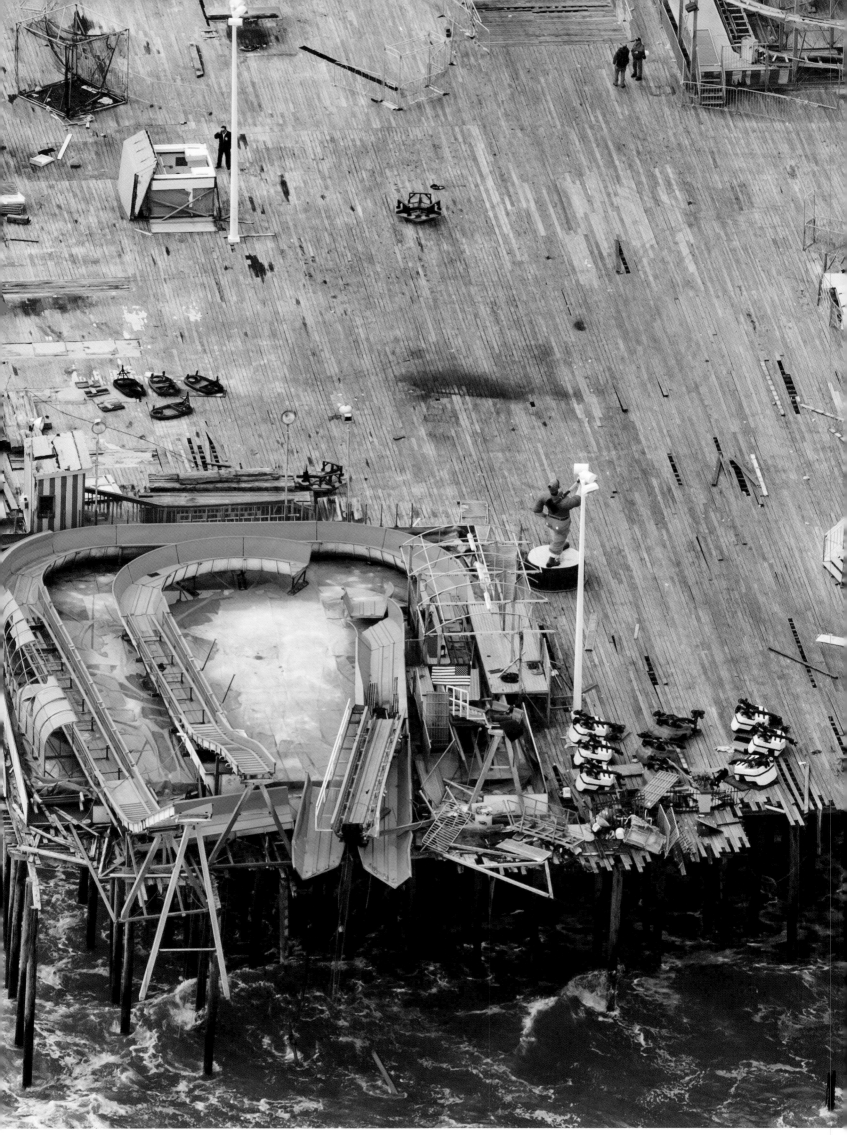

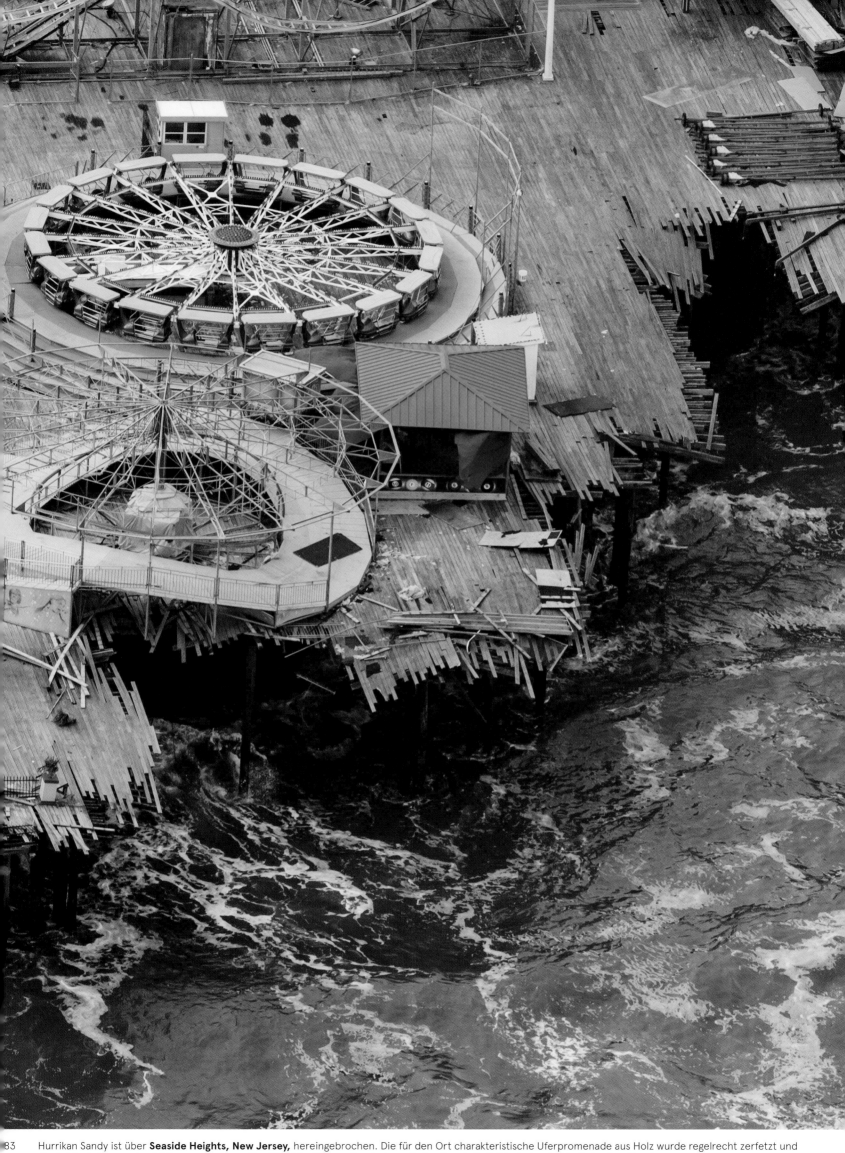

83 Hurrikan Sandy ist über **Seaside Heights, New Jersey,** hereingebrochen. Die für den Ort charakteristische Uferpromenade aus Holz wurde regelrecht zerfetzt und die Achterbahn von den Wellen weggerissen. Der Pier ist mittlerweile wieder aufgebaut und die Achterbahn dreht wieder ihre Runden.

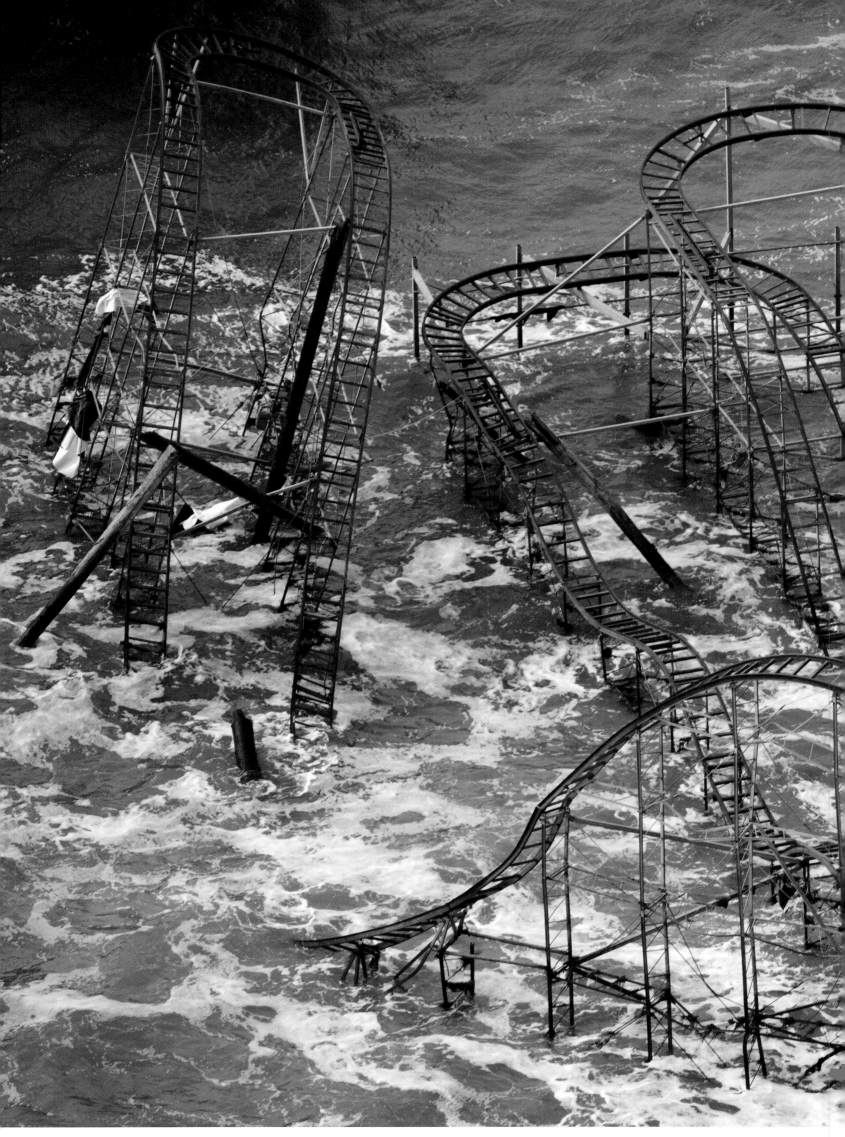

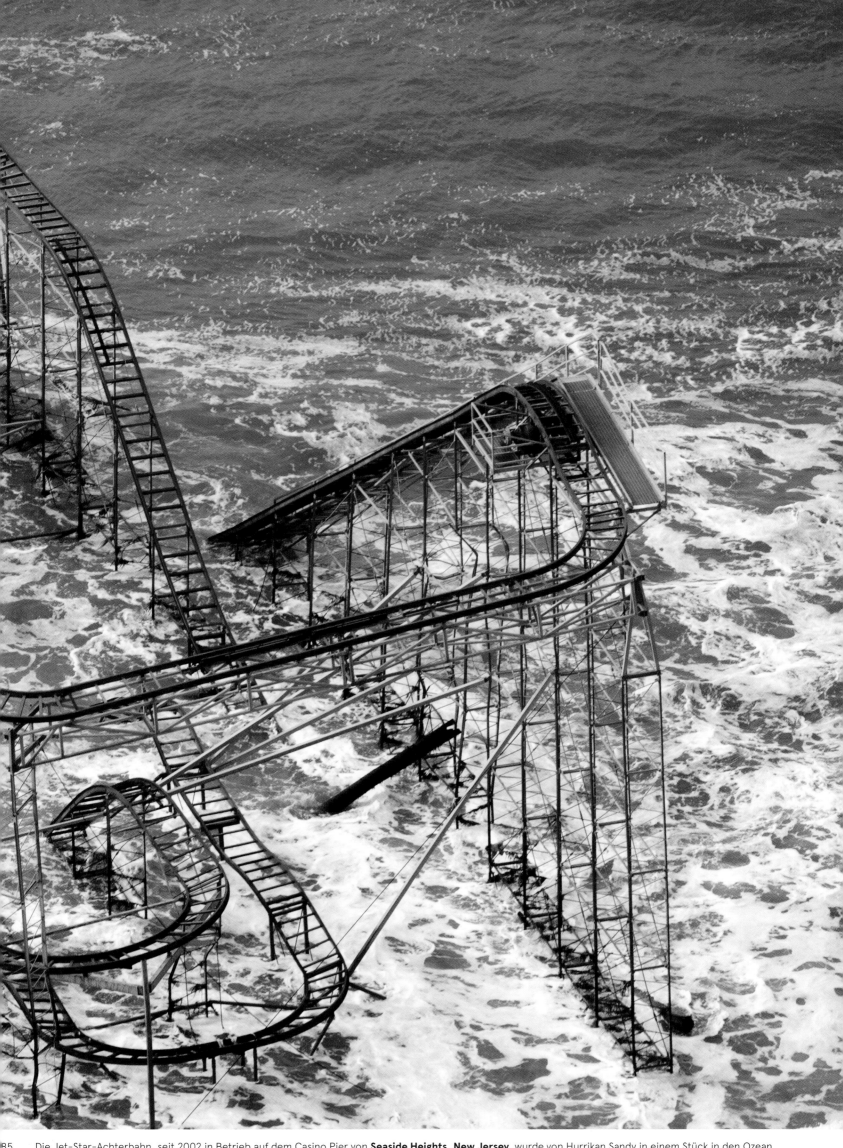

85 Die Jet-Star-Achterbahn, seit 2002 in Betrieb auf dem Casino Pier von **Seaside Heights, New Jersey,** wurde von Hurrikan Sandy in einem Stück in den Ozean geschleudert.

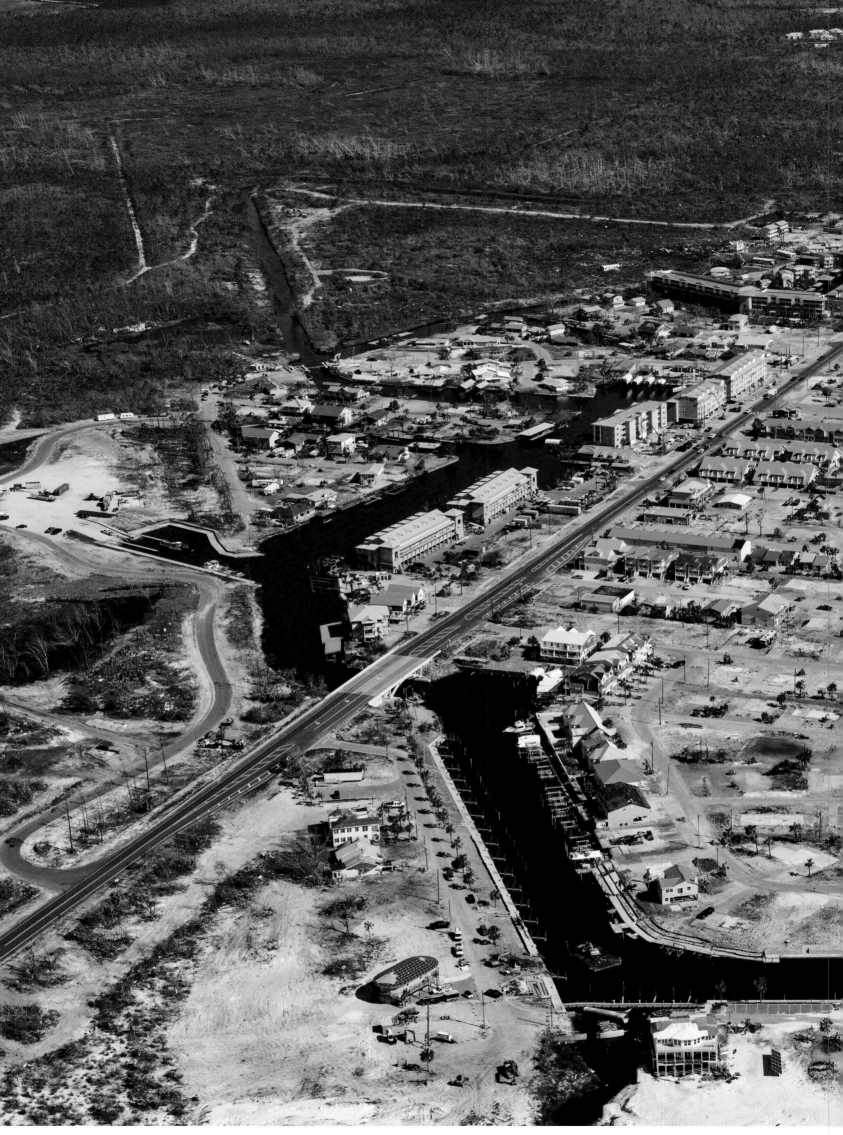

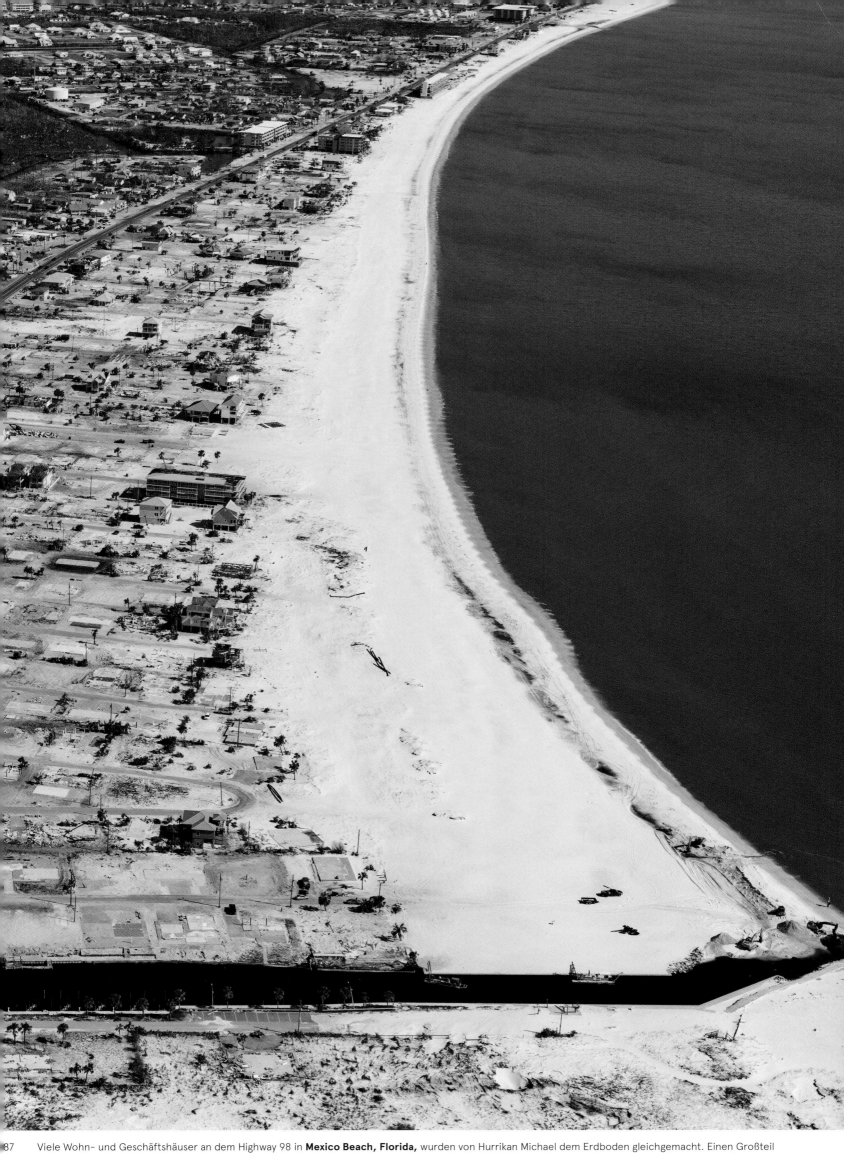

87 Viele Wohn- und Geschäftshäuser an dem Highway 98 in **Mexico Beach, Florida,** wurden von Hurrikan Michael dem Erdboden gleichgemacht. Einen Großteil der Trümmer hat man beseitigt und so ein Mosaik aus nackten Fundamenten freigelegt.

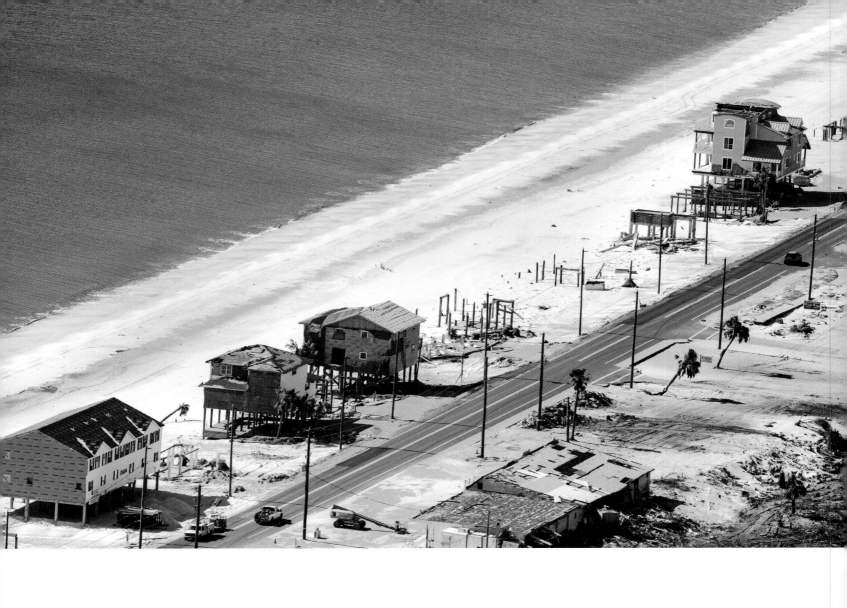

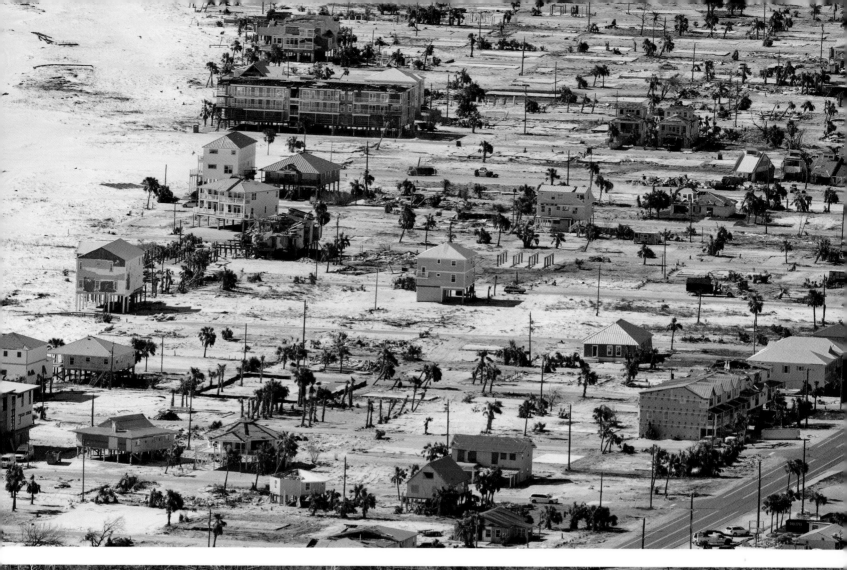

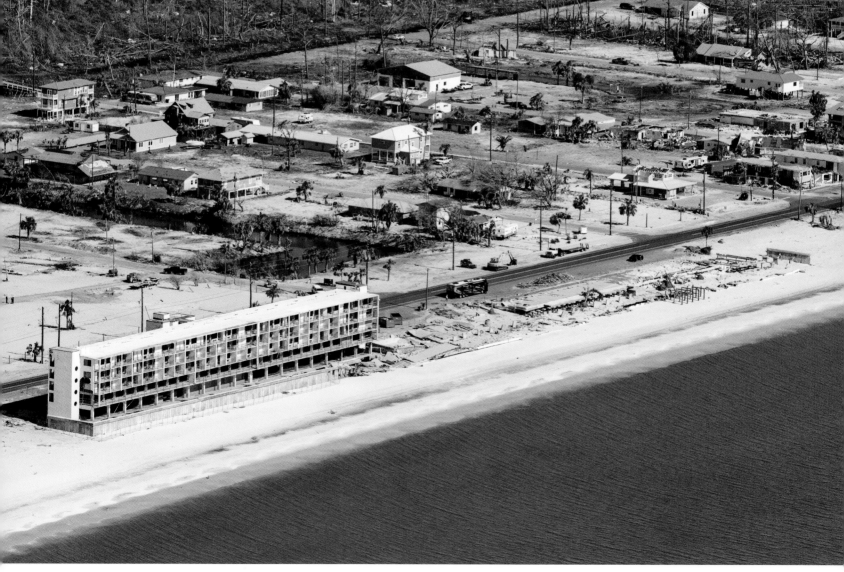

Szenen der Trostlosigkeit für die Bewohner von **Mexico Beach, Florida.** Kaum ein Wohnhaus hat der Wucht von Hurrikan Michael mit Geschwindigkeiten von bis zu 156 km/h standgehalten. Das Motel El Governor am Highway 98 hat den Sturm zwar überlebt, bleibt jedoch sechs Monate später noch immer geschlossen.

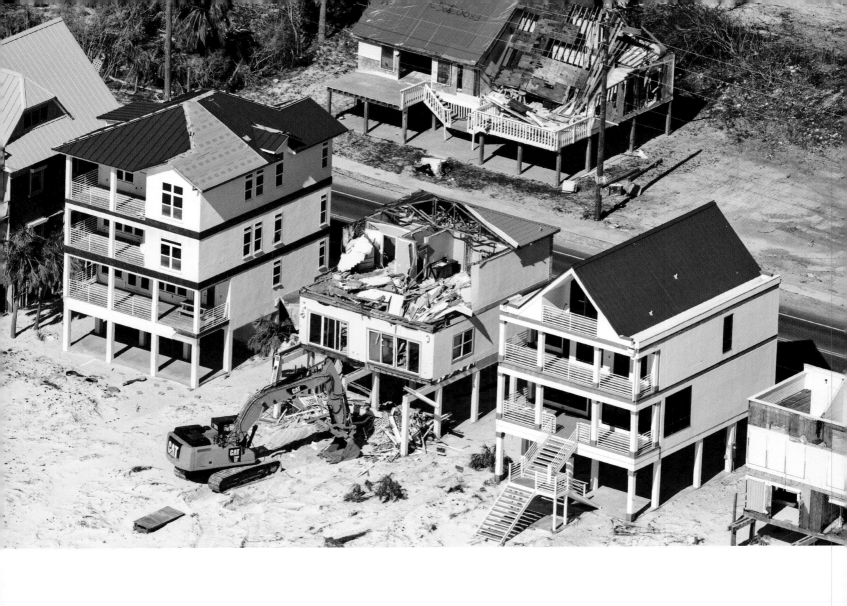

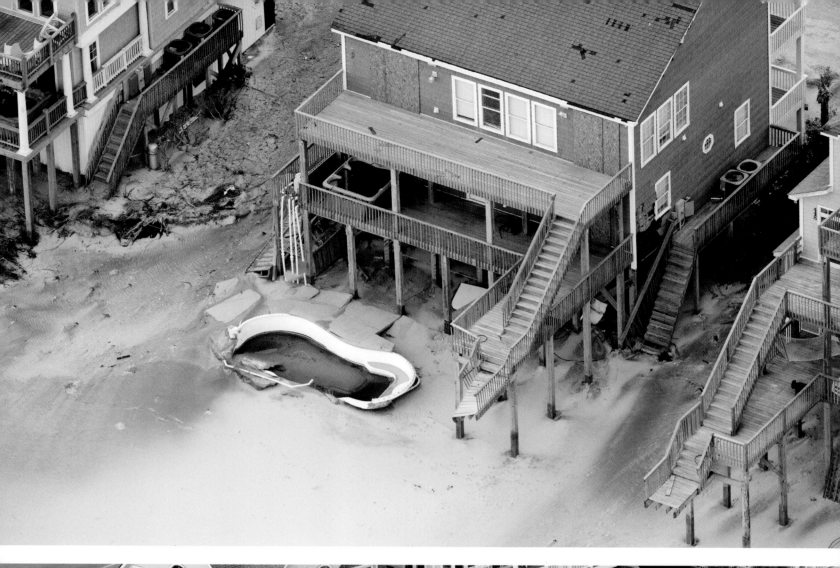

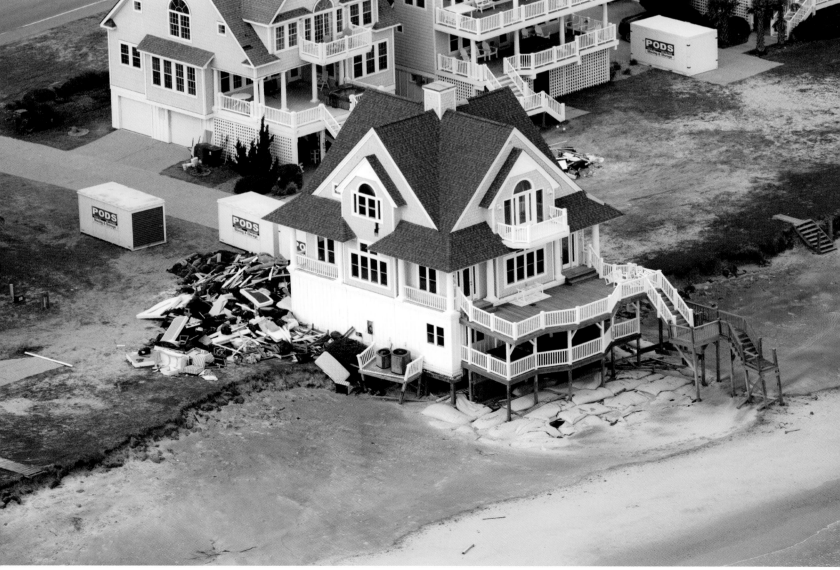

1 Auf der Barriereinsel von **Topsail Beach, North Carolina,** sind nach dem Durchzug von Wirbelsturm Florence Aufräumarbeiten in Gange. Der Sand ist bis hinter die Häuser vorgedrungen. Eine Strandvilla wurde ihrer Möbel entleert und steht gefährlich nah am Ozean, nachdem ein Teil der Düne abgetragen wurde. Ihr Pfahlfundament soll nun mit Sandsäcken stabilisiert werden.

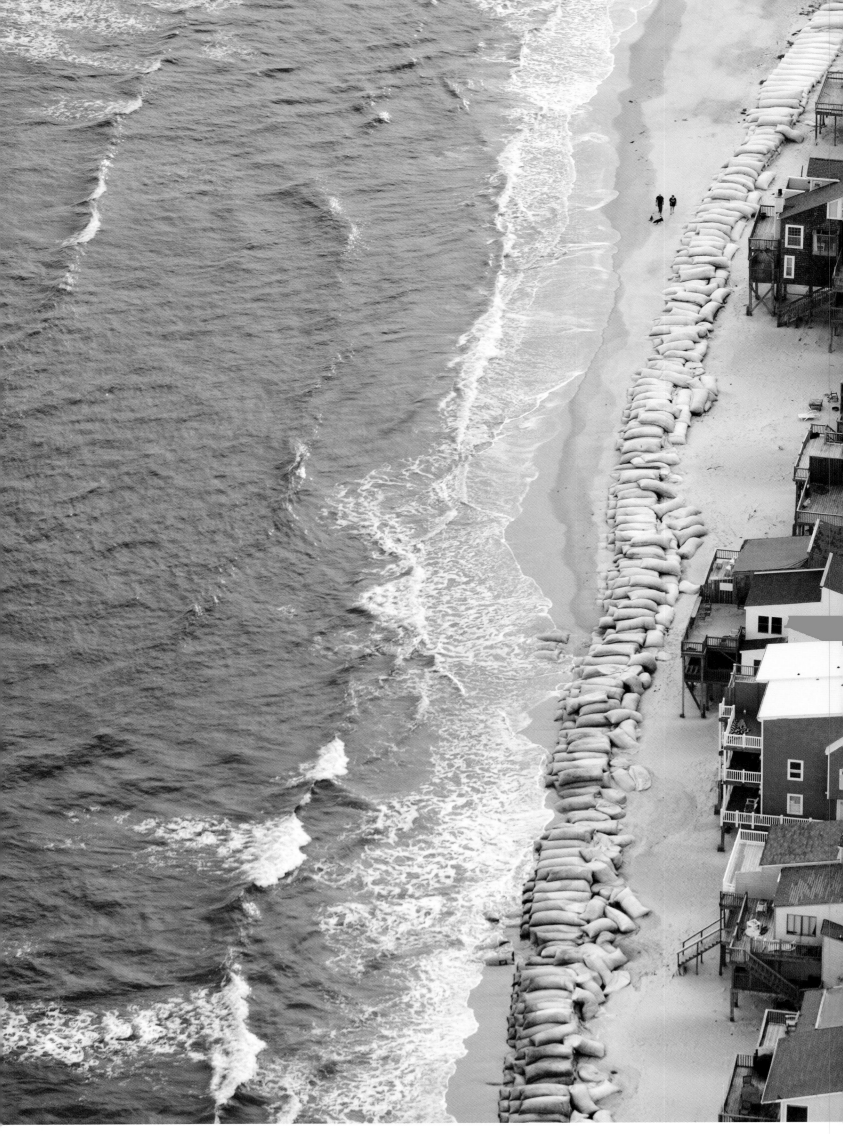

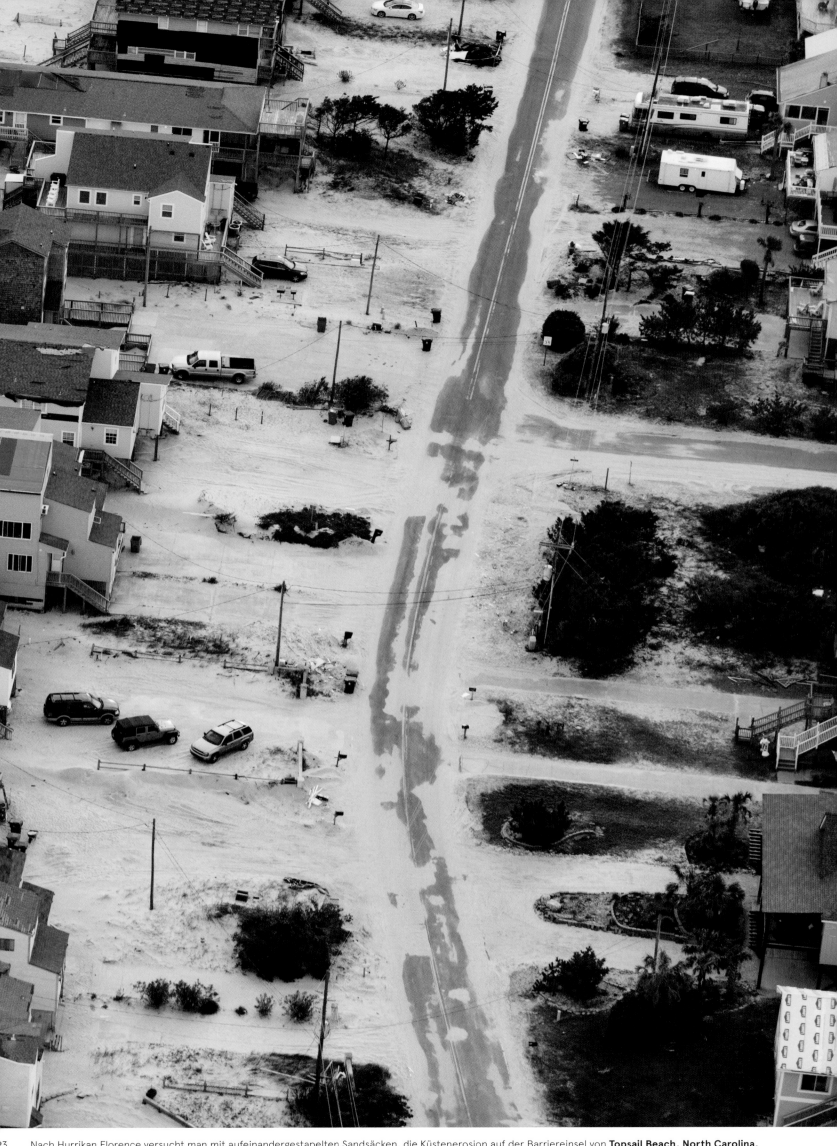

3 Nach Hurrikan Florence versucht man mit aufeinandergestapelten Sandsäcken, die Küstenerosion auf der Barriereinsel von **Topsail Beach, North Carolina,** aufzuhalten. Die Anwohner des nahezu verschwundenen Strandes haben in einer Privatinitiative über 2.200 mit Sand gefüllte Säcke herangeschafft, um ihr Eigentum zu schützen, bis die Strände wieder aufgeschüttet werden.

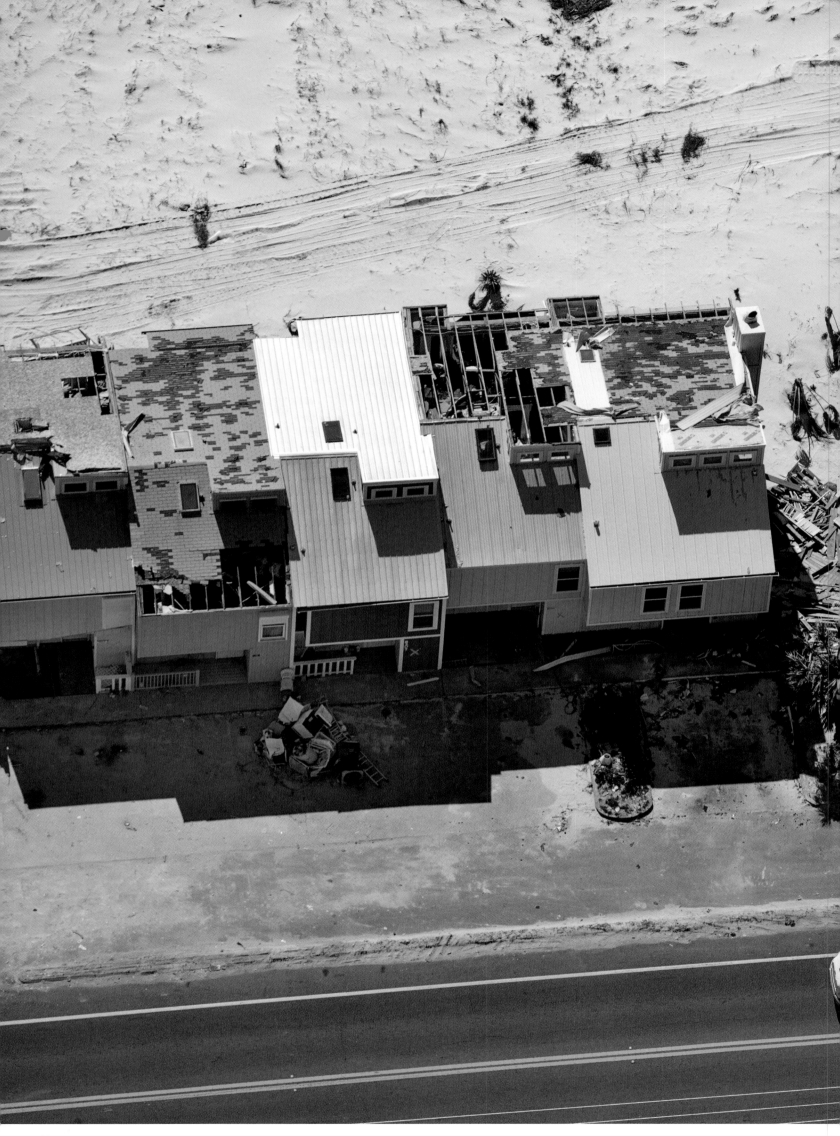

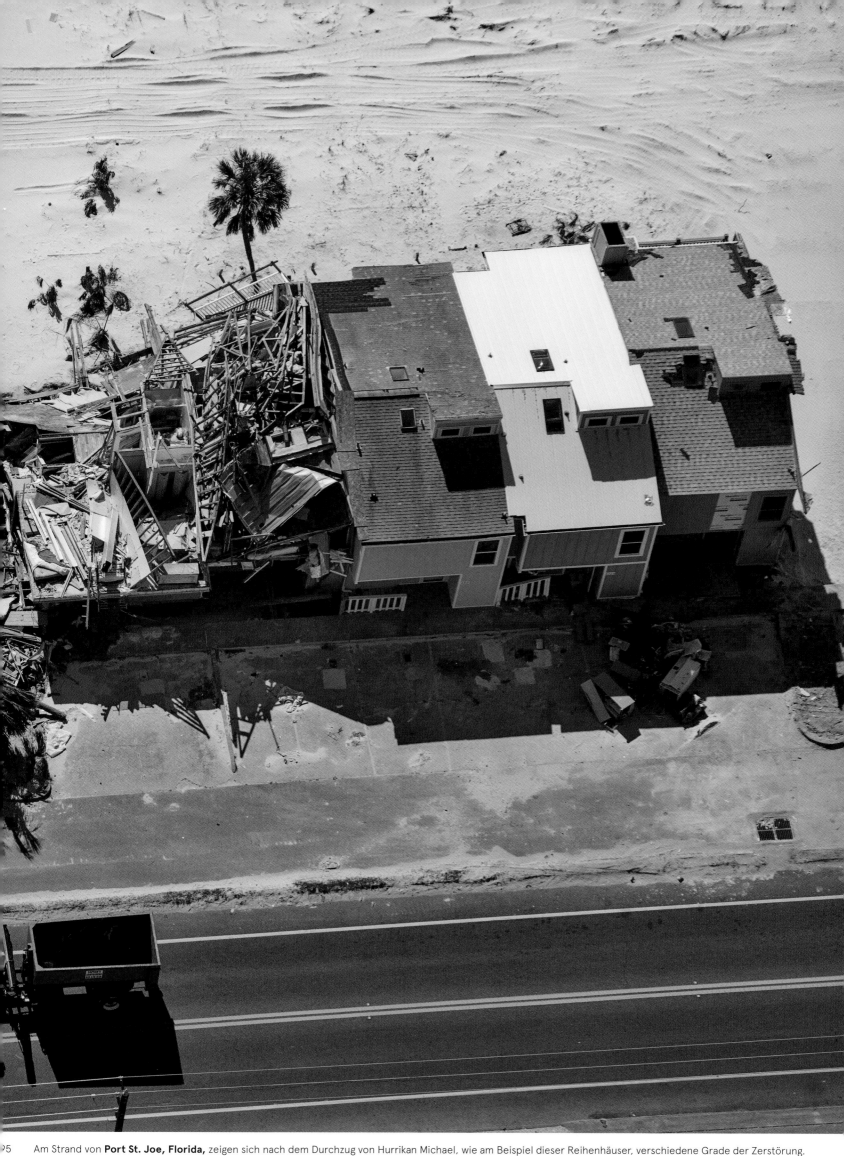

Am Strand von **Port St. Joe, Florida,** zeigen sich nach dem Durchzug von Hurrikan Michael, wie am Beispiel dieser Reihenhäuser, verschiedene Grade der Zerstörung. Die Standfestigkeit gegen die Gewalt der Stürme hängt von der Bauweise und den verwendeten Materialien ab.

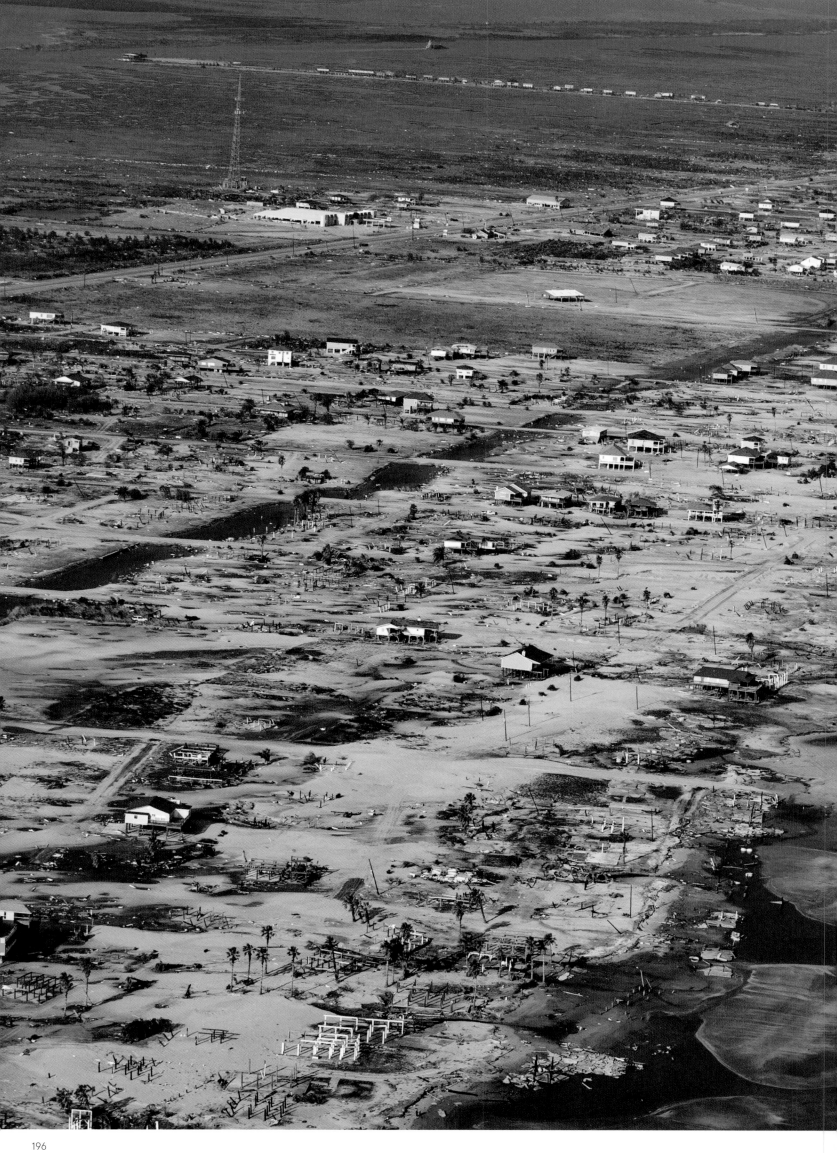

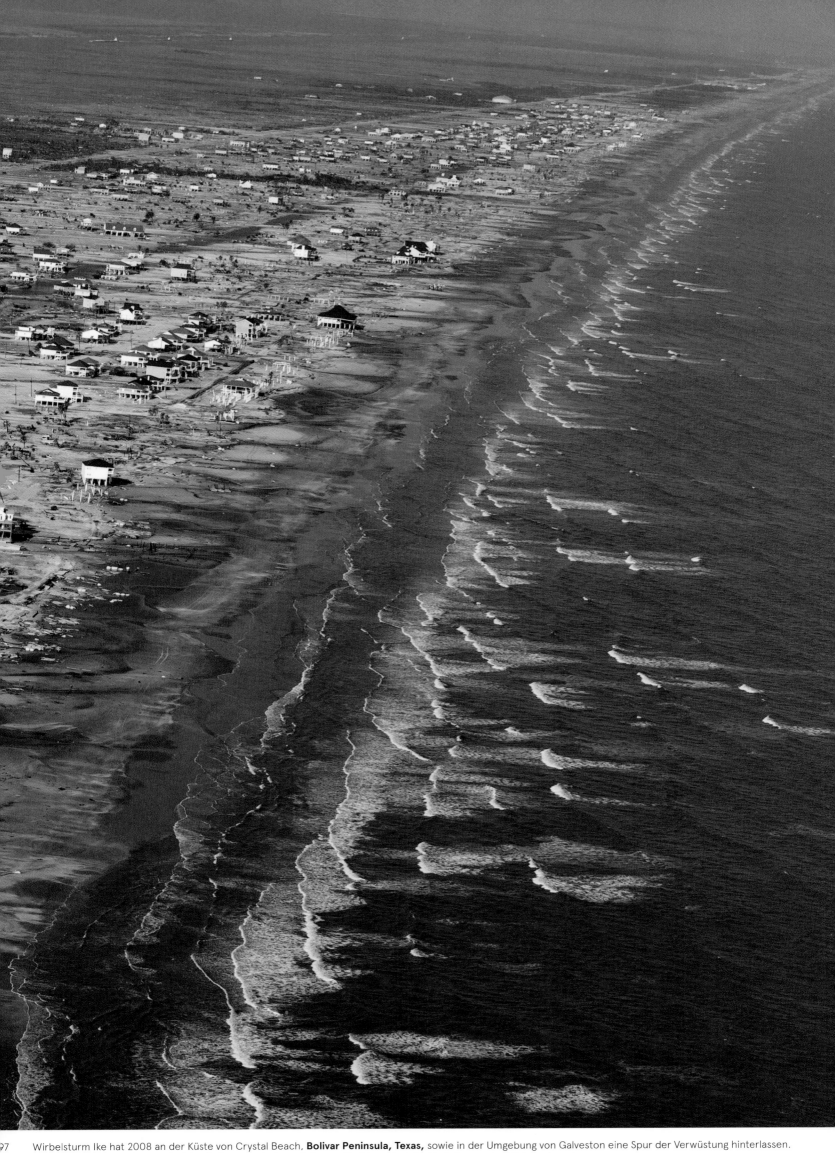

Wirbelsturm Ike hat 2008 an der Küste von Crystal Beach, **Bolivar Peninsula, Texas,** sowie in der Umgebung von Galveston eine Spur der Verwüstung hinterlassen. Das heftige Unwetter hat zahlreiche Opfer gefordert, nachdem es Probleme bei der Evakuierung der Küstenorte gab.

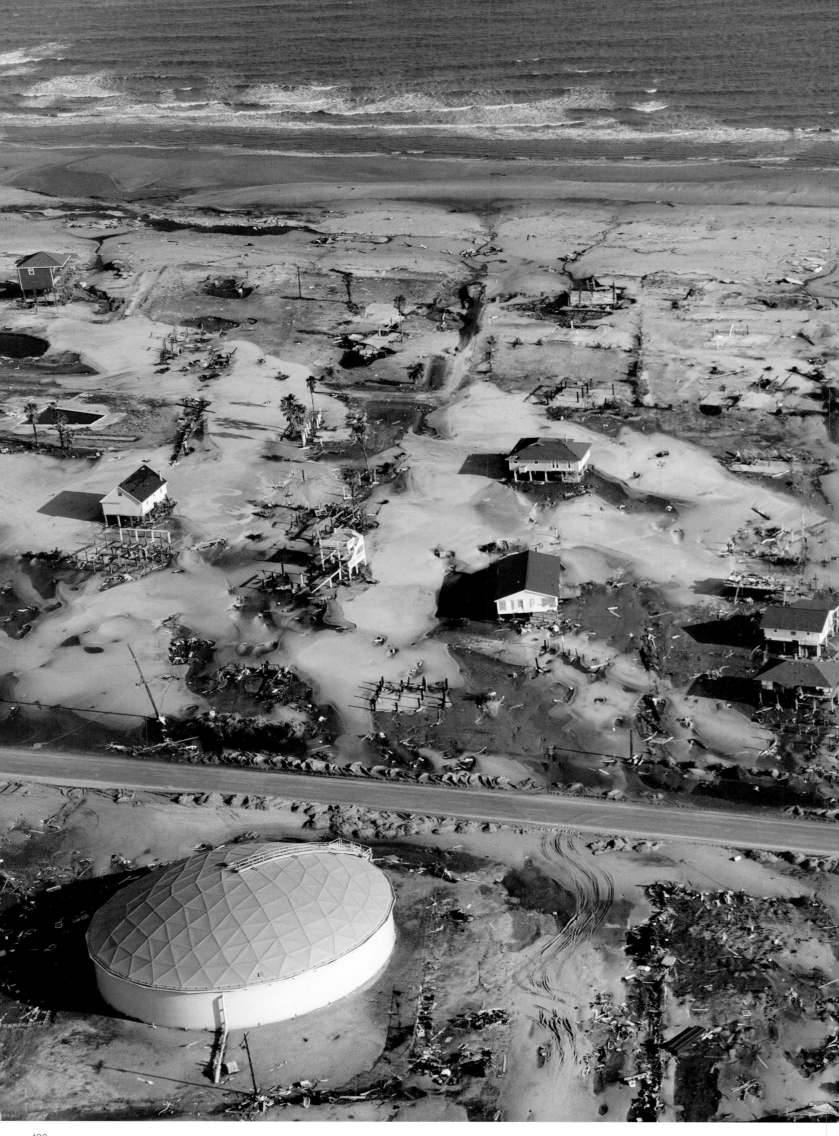

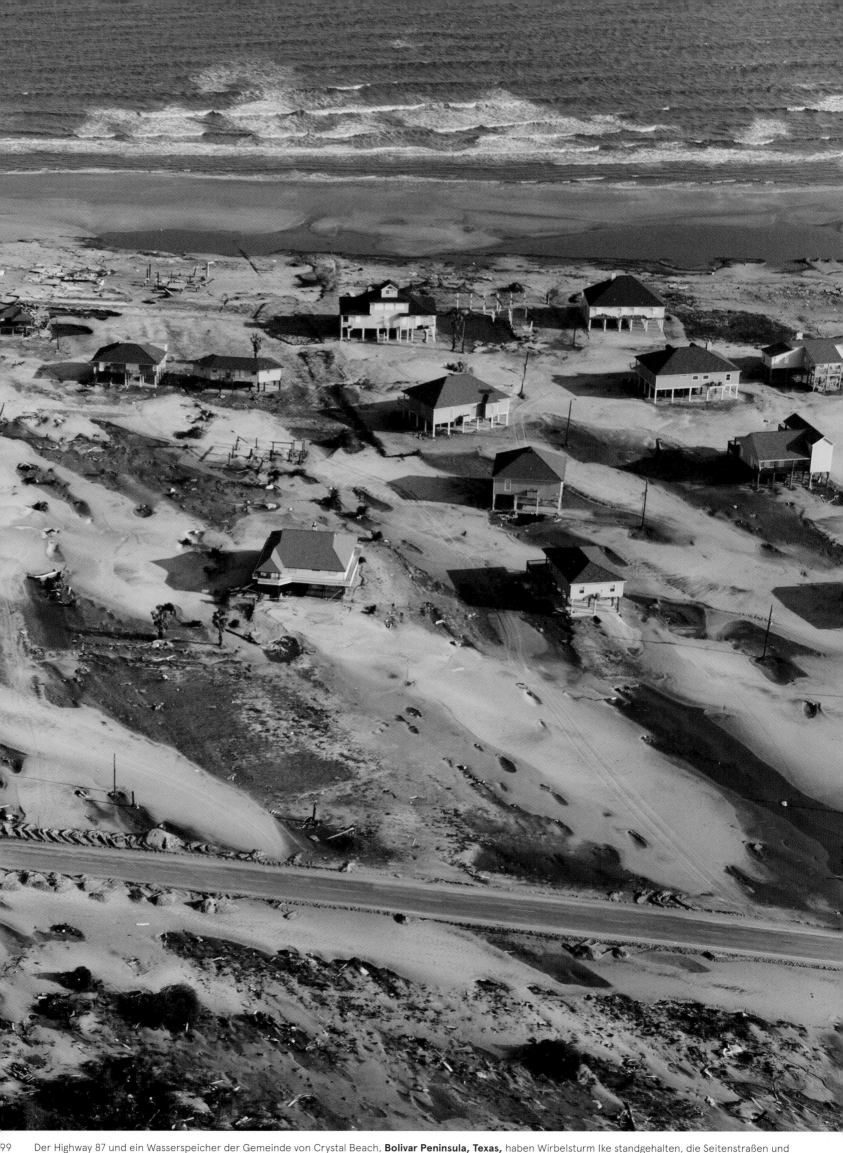

99 Der Highway 87 und ein Wasserspeicher der Gemeinde von Crystal Beach, **Bolivar Peninsula, Texas,** haben Wirbelsturm Ike standgehalten, die Seitenstraßen und weitere Infrastrukturen wurden jedoch unter dem Sand begraben.

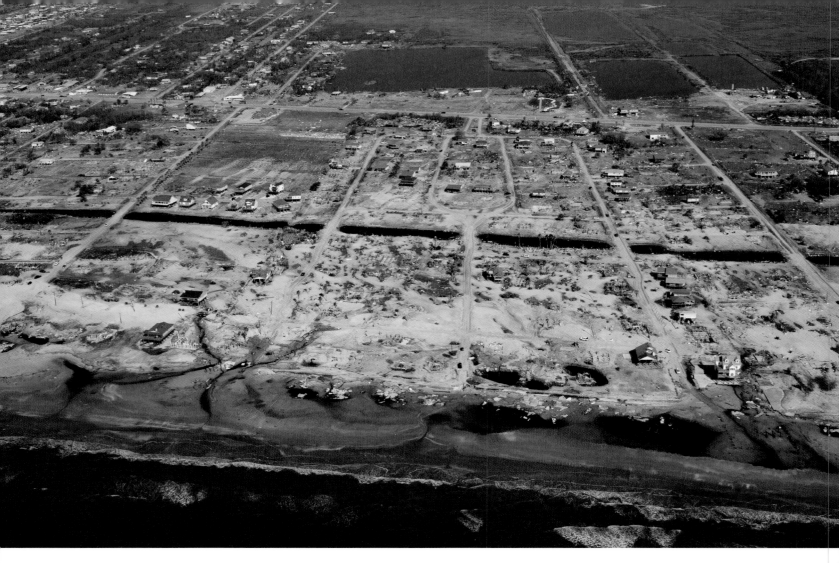

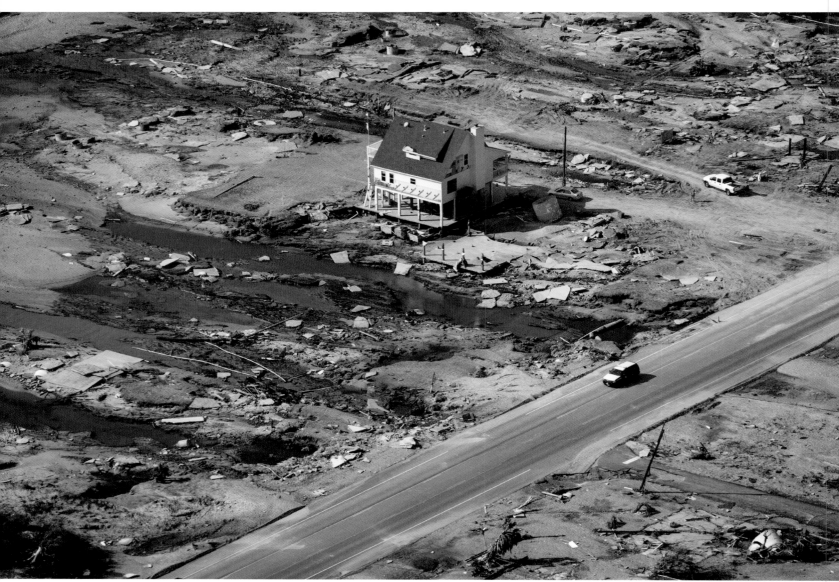

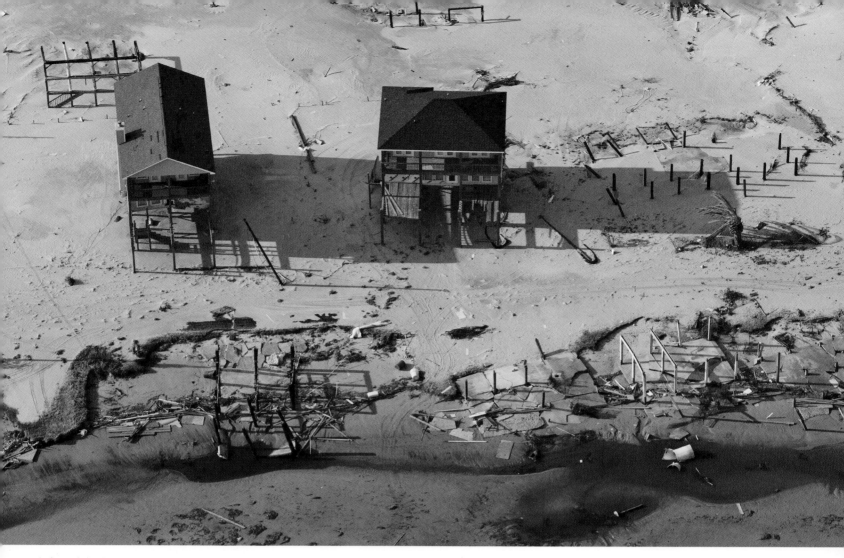

Aufgrund der bereits fortgeschrittenen Küstenerosion konnte die Zerstörungswut von Hurrikan Ike in Crystal Beach, **Bolivar Peninsula, Texas,** bis ins Landesinnere vordringen. Über die erosionsgeschädigten Ufergebiete sind sechs Meter hohe Wellen hereingebrochen und haben ganze Häuserblöcke zertrümmert. An den stehen gebliebenen Häusern erkennt man vereinzelt solidere Bauweisen.

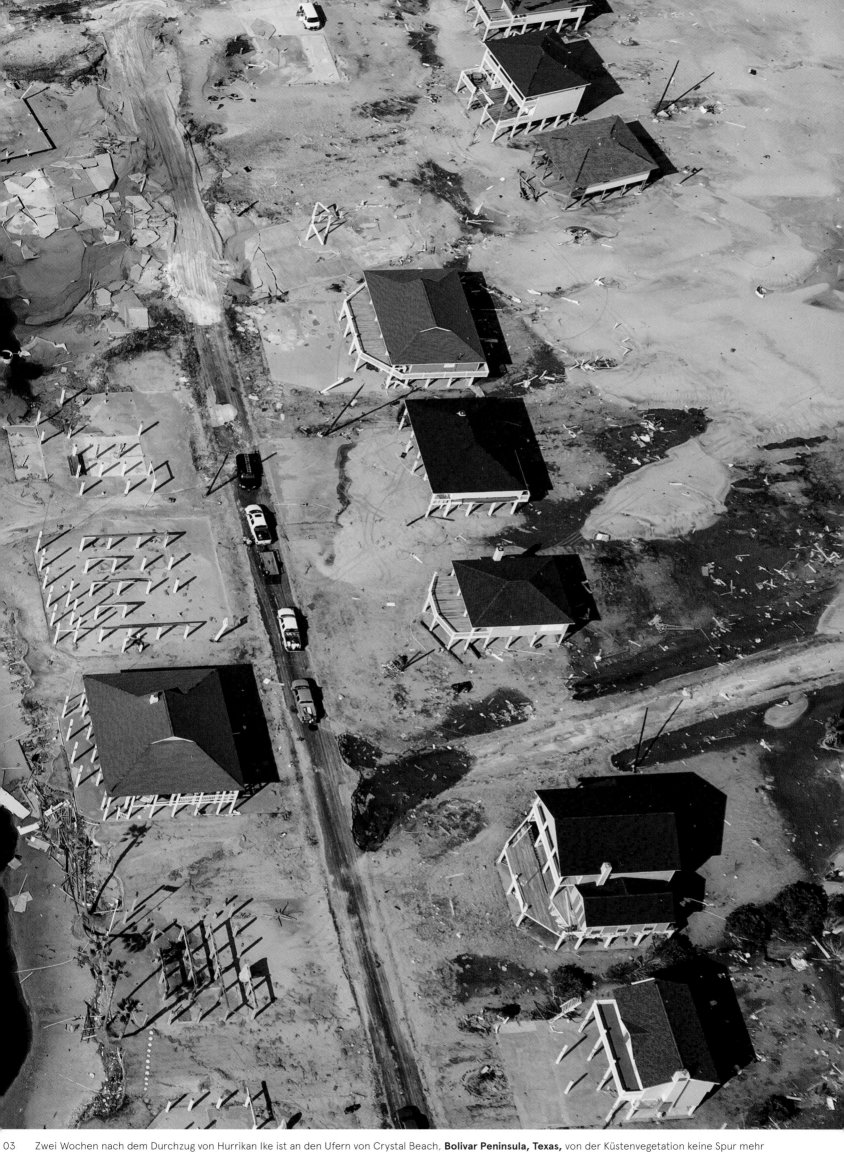

03 Zwei Wochen nach dem Durchzug von Hurrikan Ike ist an den Ufern von Crystal Beach, **Bolivar Peninsula, Texas,** von der Küstenvegetation keine Spur mehr zu sehen. Die Meeresströmung hat die meisten Trümmer kilometerweit in die Bucht von Galveston hinausgespült. Einige Häuser wirken weitgehend intakt, doch Straßen und öffentliche Einrichtungen sind stark beschädigt worden, was die Rückkehr zum Alltag deutlich erschwert hat.

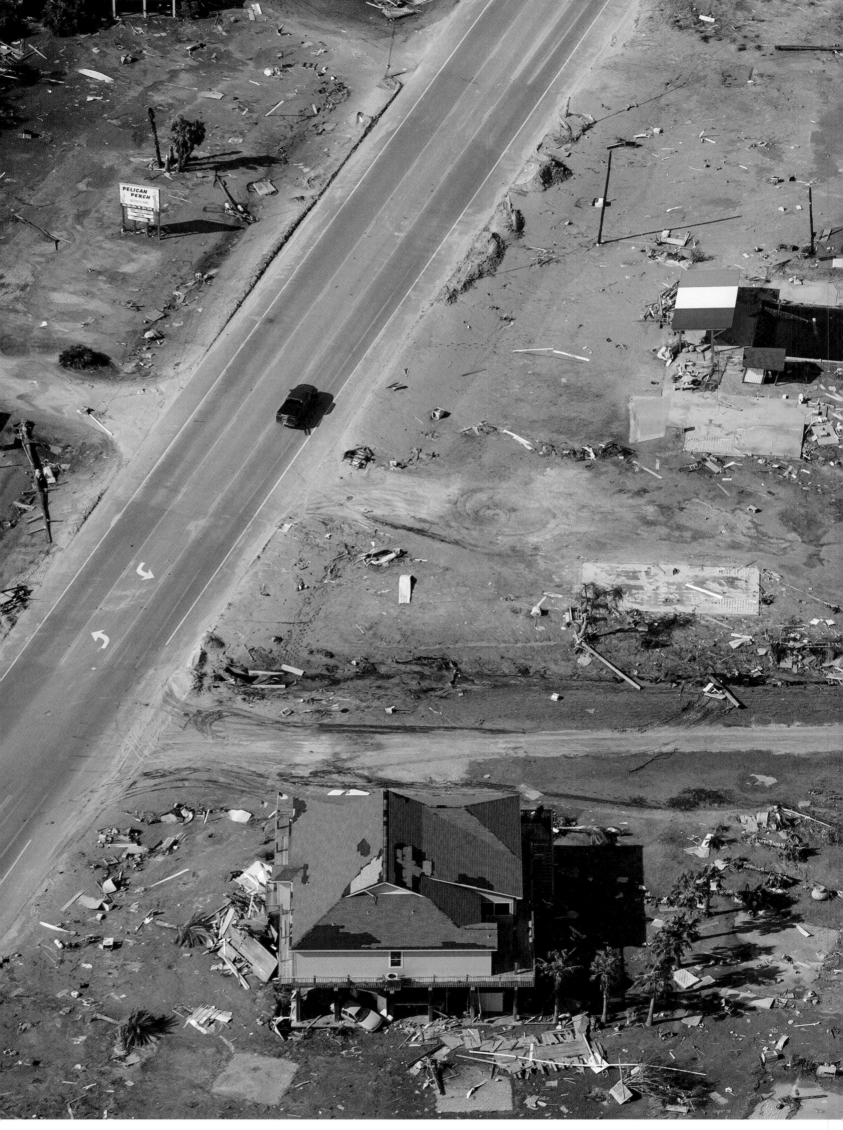

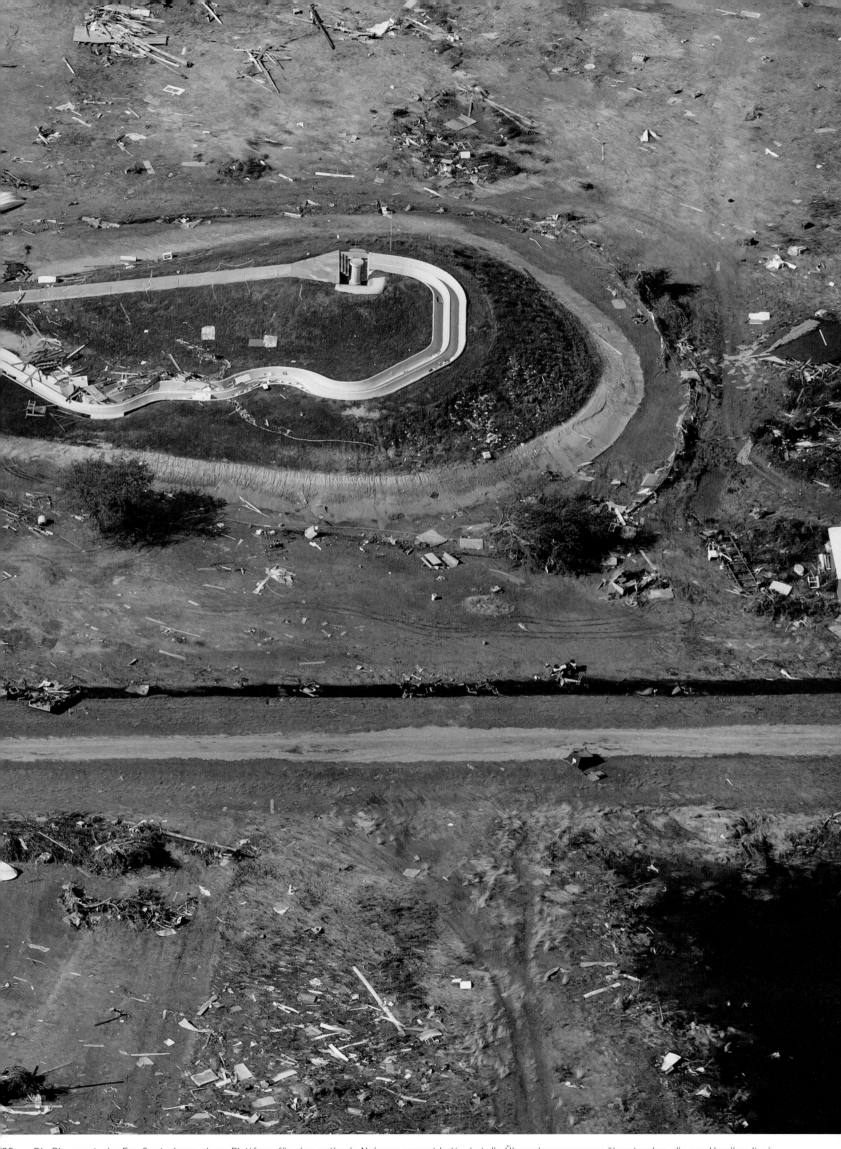

05 Die Riesenrutsche Fun Spot, deren obere Plattform für eine optimale Neigung gesorgt hatte, hat die Überschwemmungen überstanden, die von Hurrikan Ike in einem Stadtteil von **Bolivar Peninsula, Texas,** verursacht wurden.

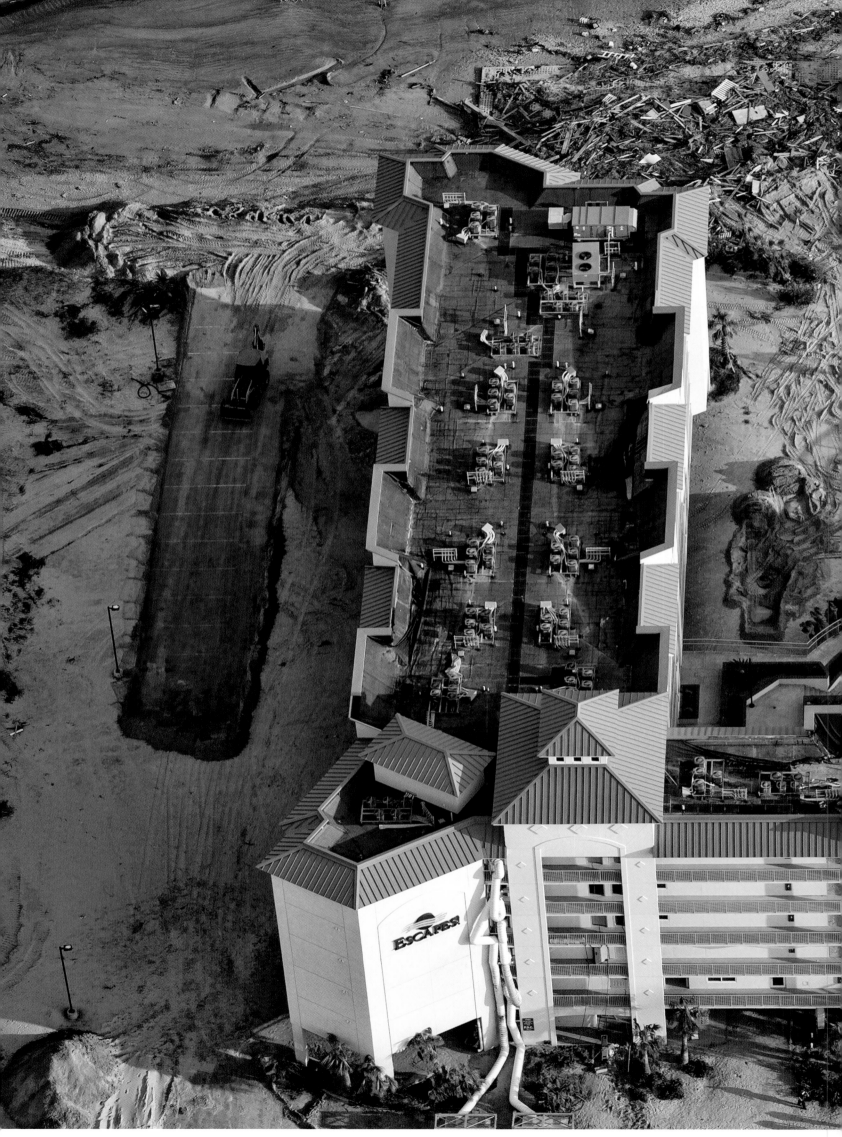

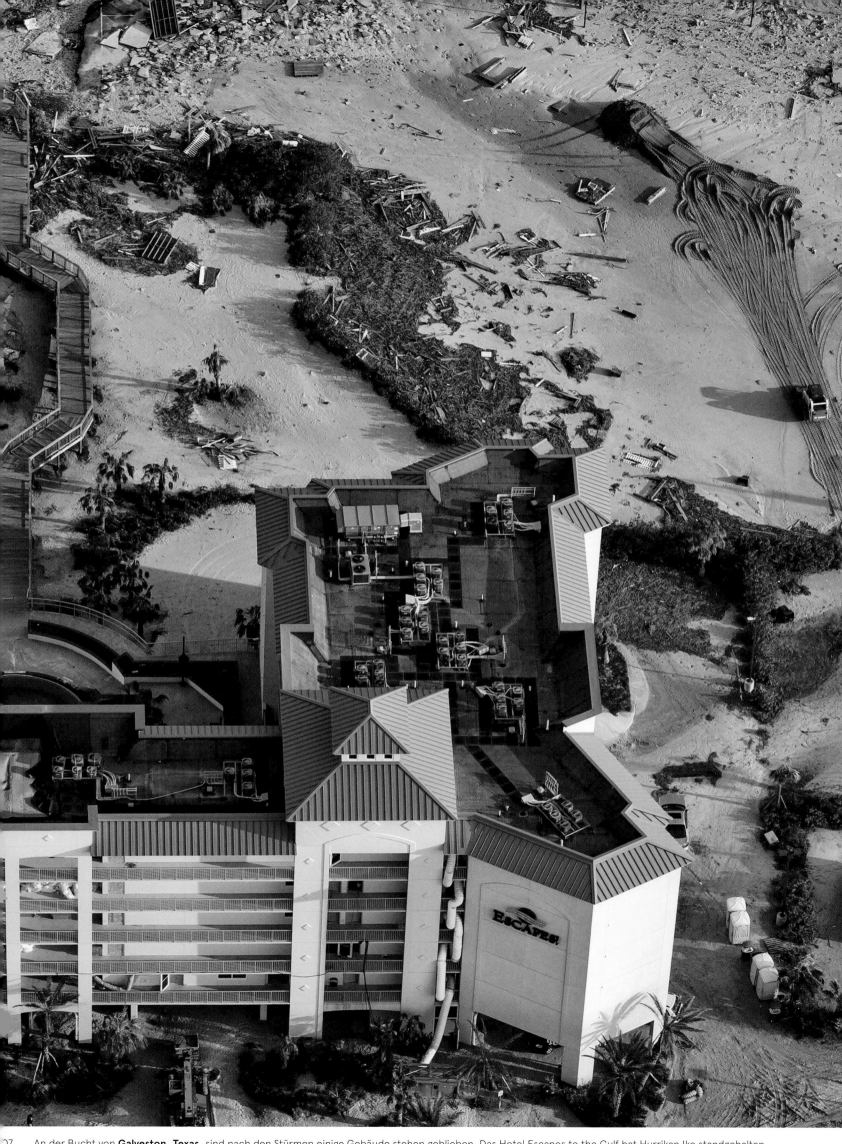

07　An der Bucht von **Galveston, Texas,** sind nach den Stürmen einige Gebäude stehen geblieben. Das Hotel Escapes to the Gulf hat Hurrikan Ike standgehalten. Um den Schimmelbefall zu bekämpfen und den Hotelbetrieb zu retten, hat man riesige Entlüftungsrohre installiert.

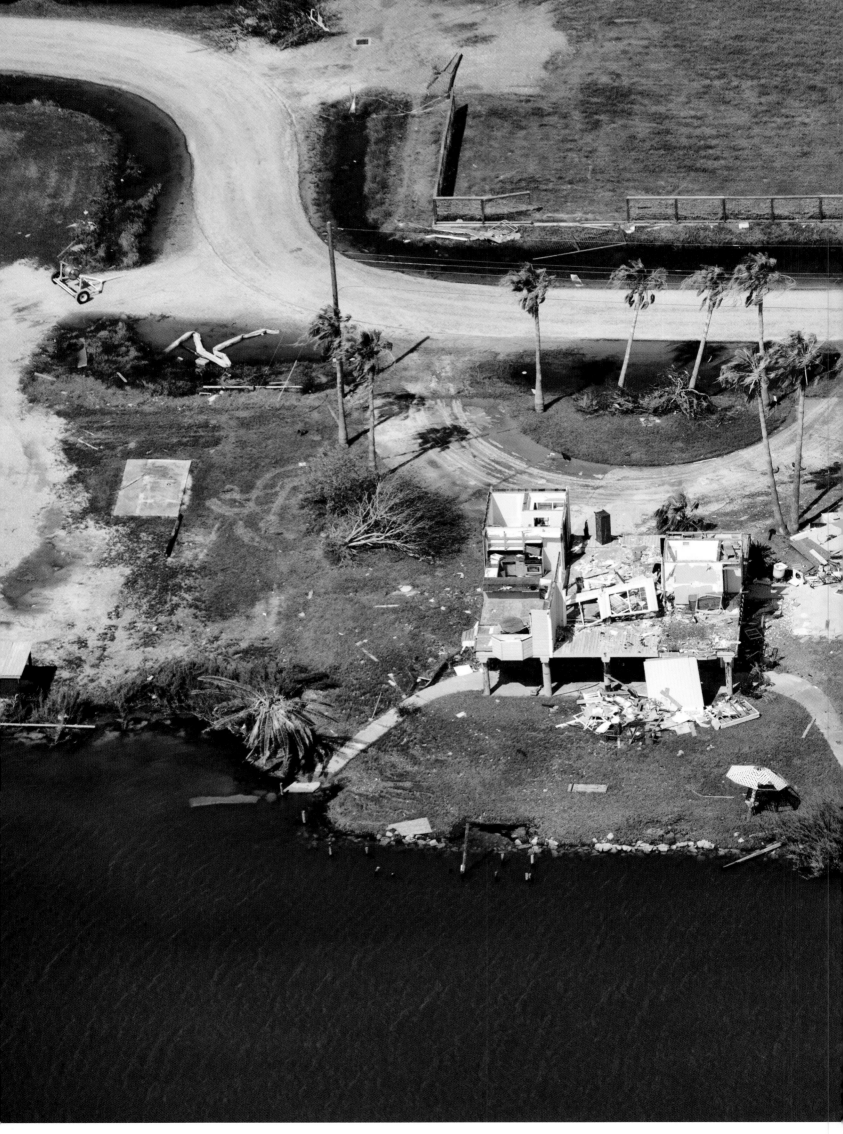

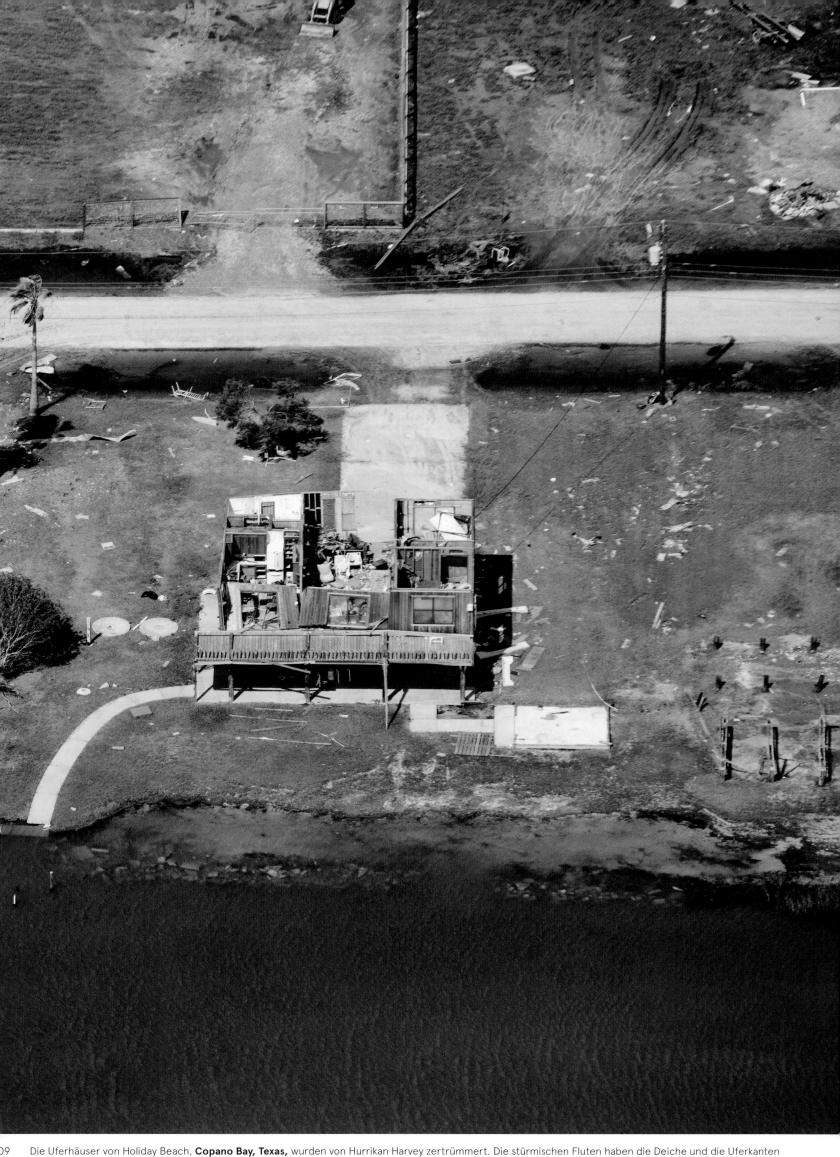

Die Uferhäuser von Holiday Beach, **Copano Bay, Texas,** wurden von Hurrikan Harvey zertrümmert. Die stürmischen Fluten haben die Deiche und die Uferkanten der Grundstücke beschädigt.

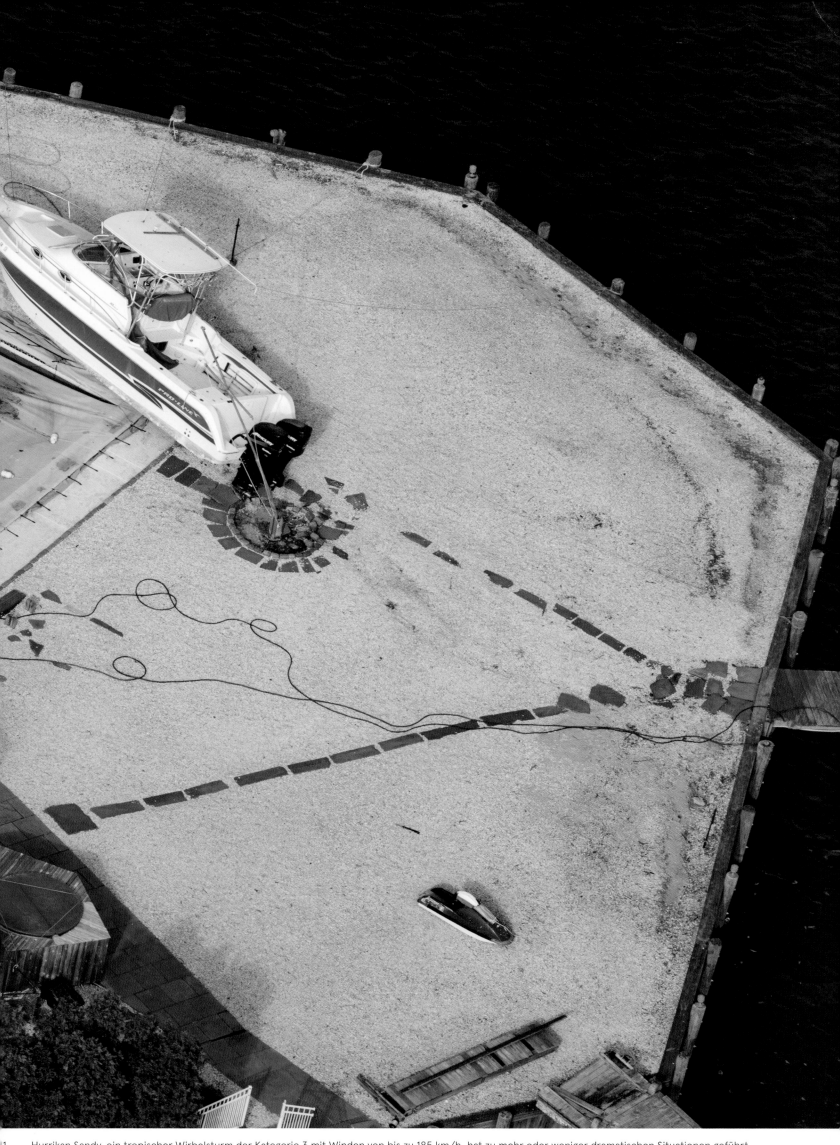

1 Hurrikan Sandy, ein tropischer Wirbelsturm der Kategorie 3 mit Winden von bis zu 185 km/h, hat zu mehr oder weniger dramatischen Situationen geführt, wie hier mit einem Motorboot, das in Brick Township, **Ocean County, New Jersey,** neben einem Swimmingpool gelandet ist.

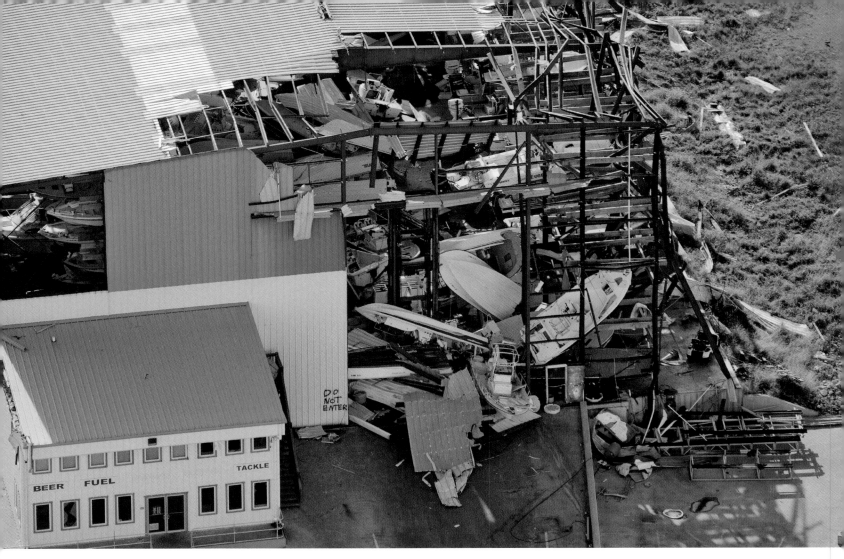

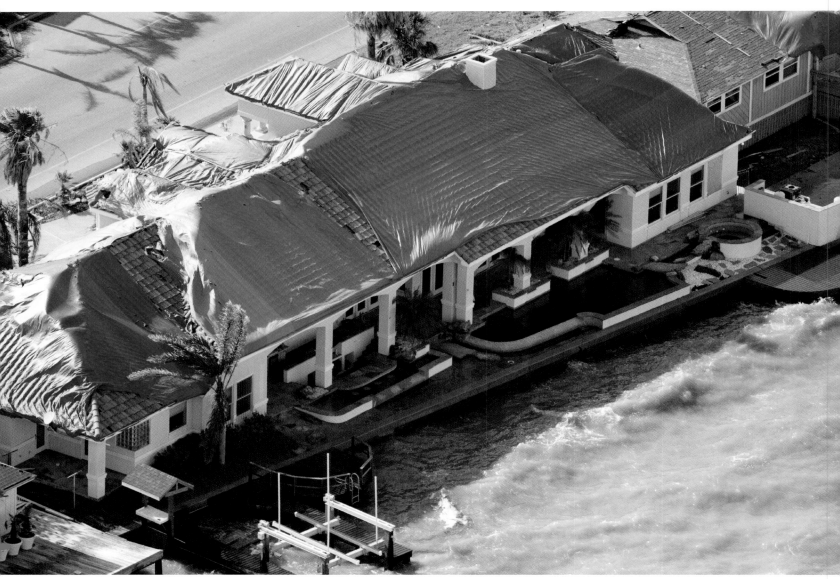

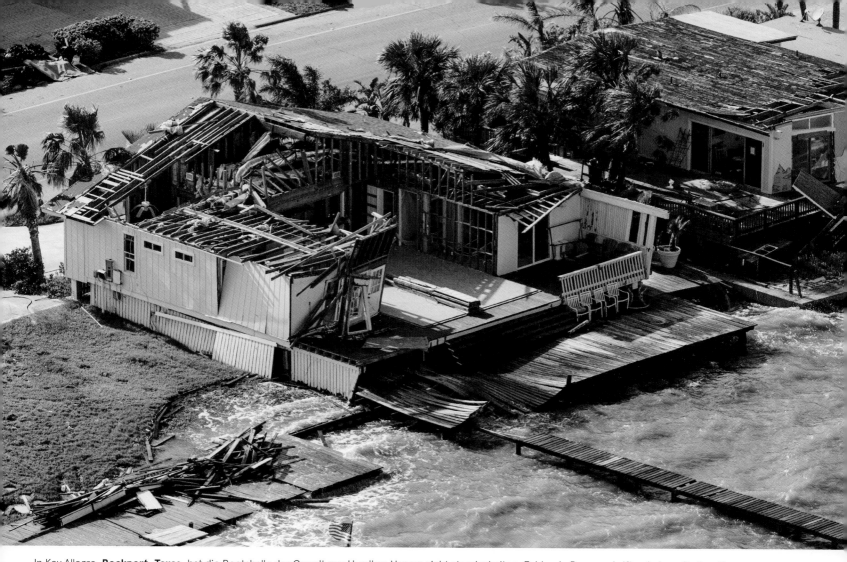

In Key Allegro, **Rockport, Texas,** hat die Bootshalle der Gewalt von Hurrikan Harvey nicht standgehalten. Fehlende Bauvorschriften haben die Zerstörungen verschlimmert. Seit 2006 gelten nun strengere Vorgaben in Gebieten mit erhöhtem Überflutungsrisiko sowie für Grundstücke in unmittelbarer Küstennähe, auf die nach wie vor ein ungebrochener Andrang besteht.

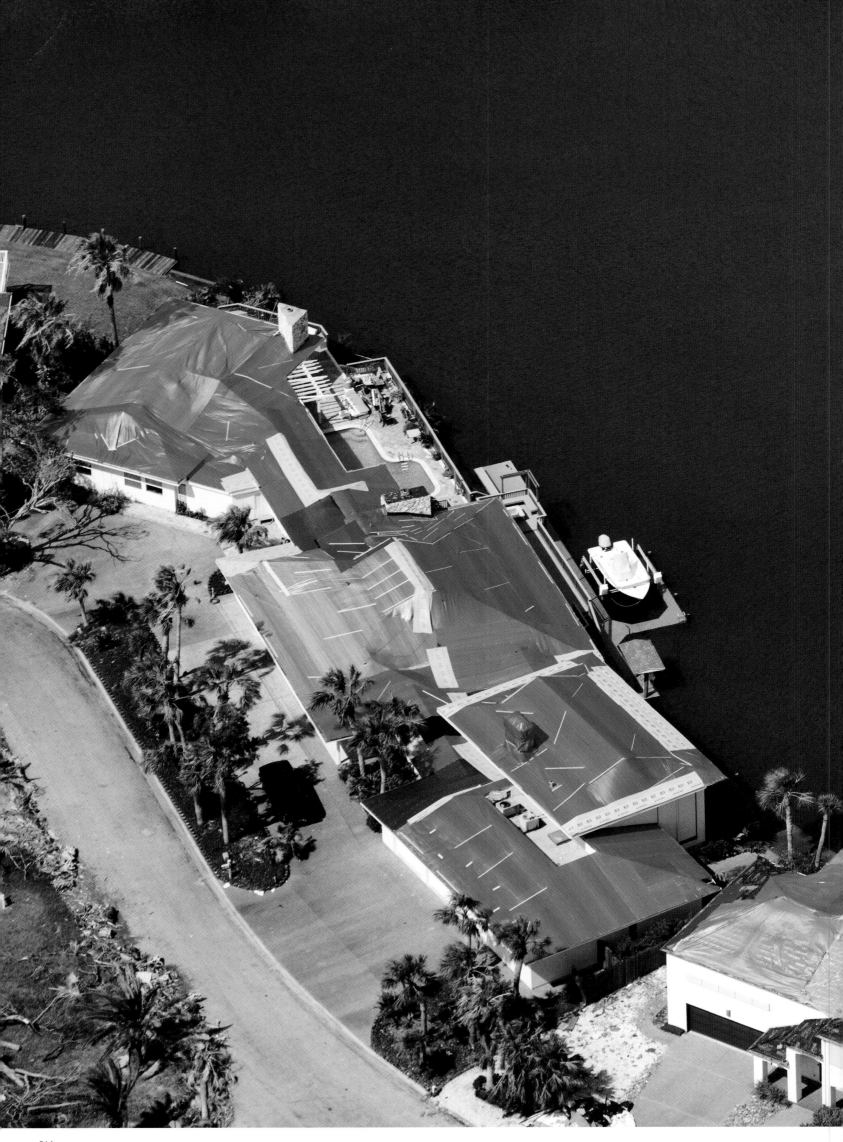

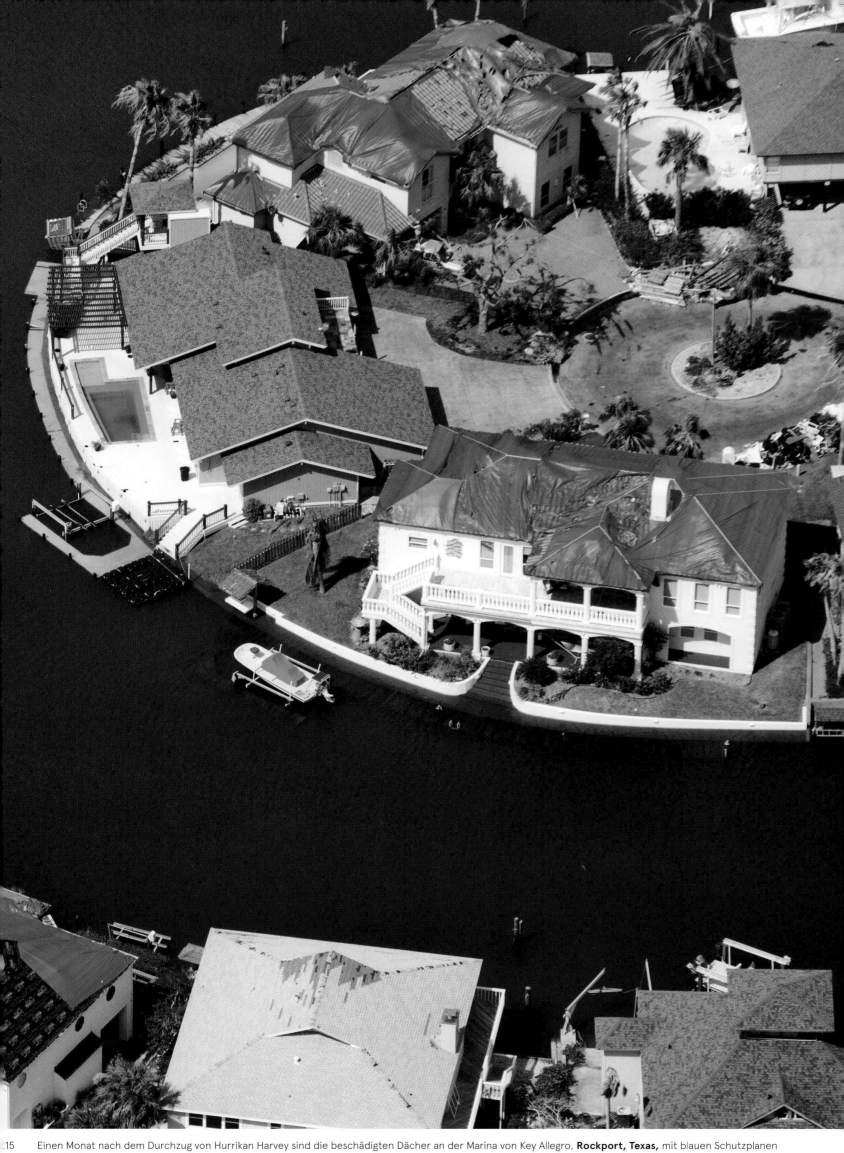

215 Einen Monat nach dem Durchzug von Hurrikan Harvey sind die beschädigten Dächer an der Marina von Key Allegro, **Rockport, Texas,** mit blauen Schutzplanen abgedeckt.

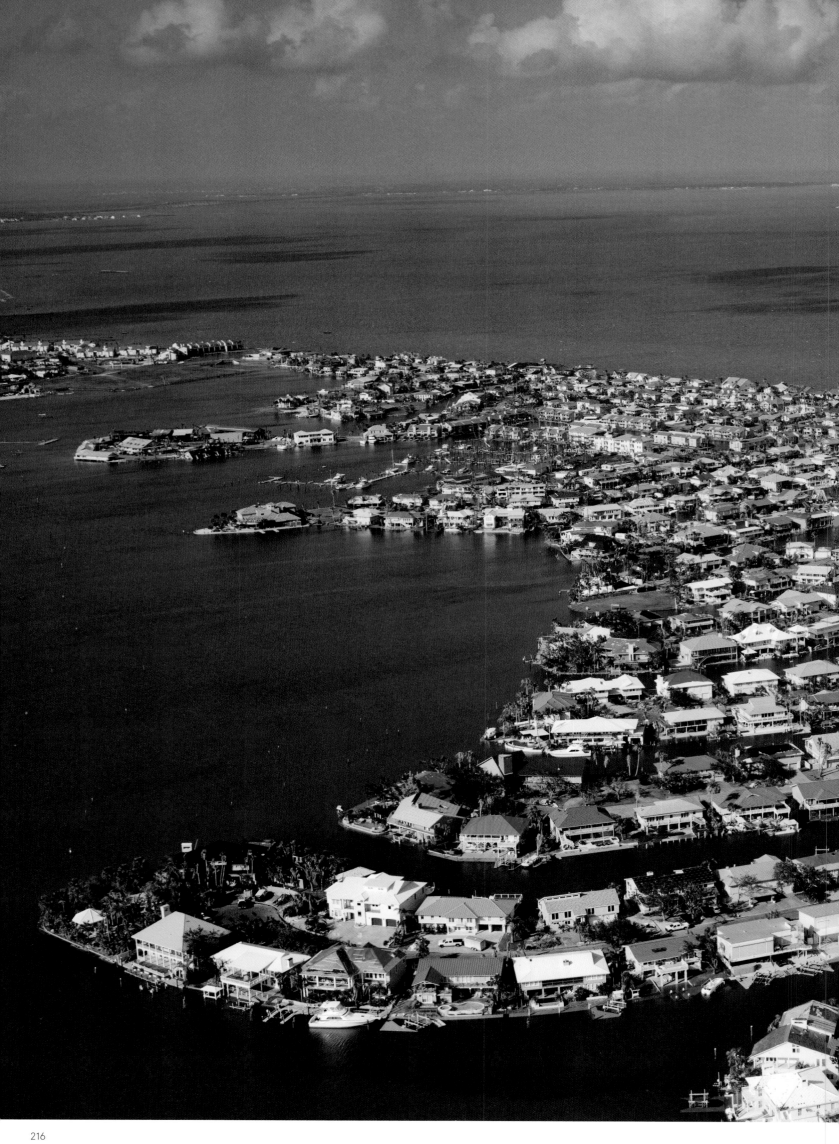

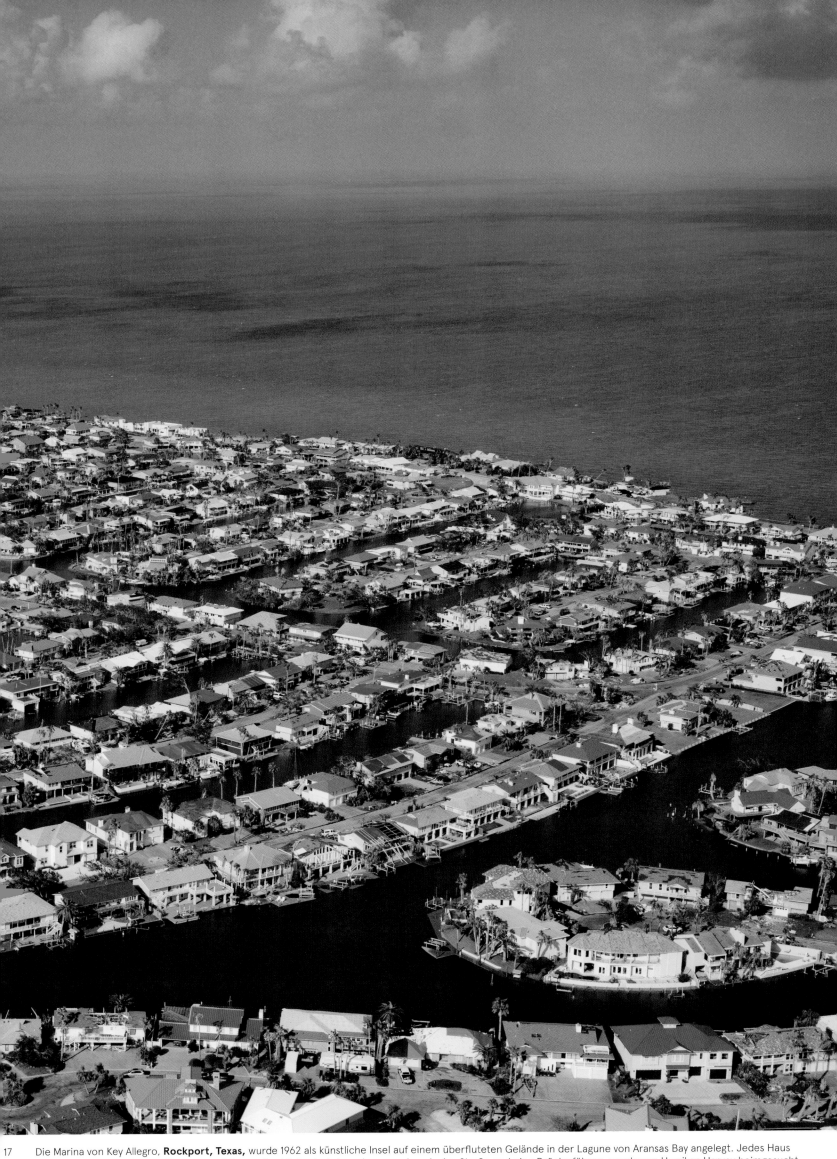

17 Die Marina von Key Allegro, **Rockport, Texas,** wurde 1962 als künstliche Insel auf einem überfluteten Gelände in der Lagune von Aransas Bay angelegt. Jedes Haus verfügt über einen eigenen Zugang zum Wasser. Das Wohnviertel, zu dem nur eine einzige Straße und eine Brücke führen, wurde von Hurrikan Harvey heimgesucht. Blaue Abdeckplanen schützen die beschädigten Dächer der Einfamilienhäuser.

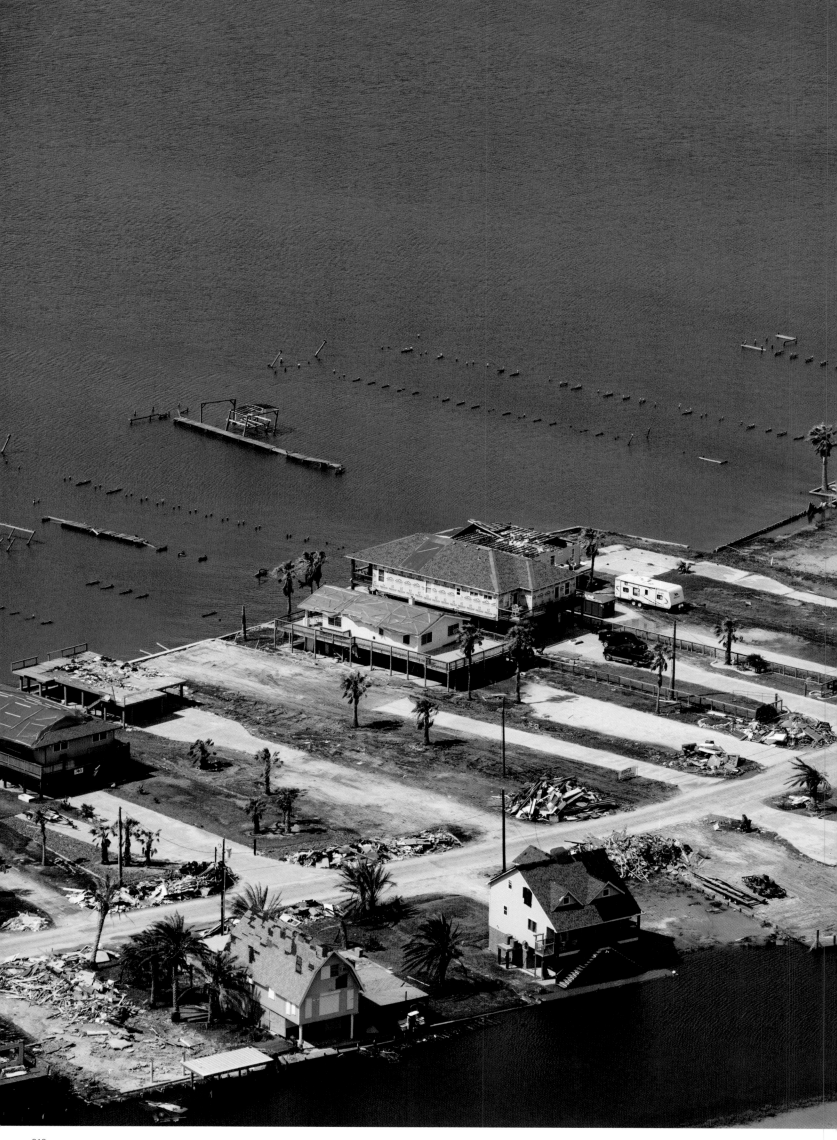

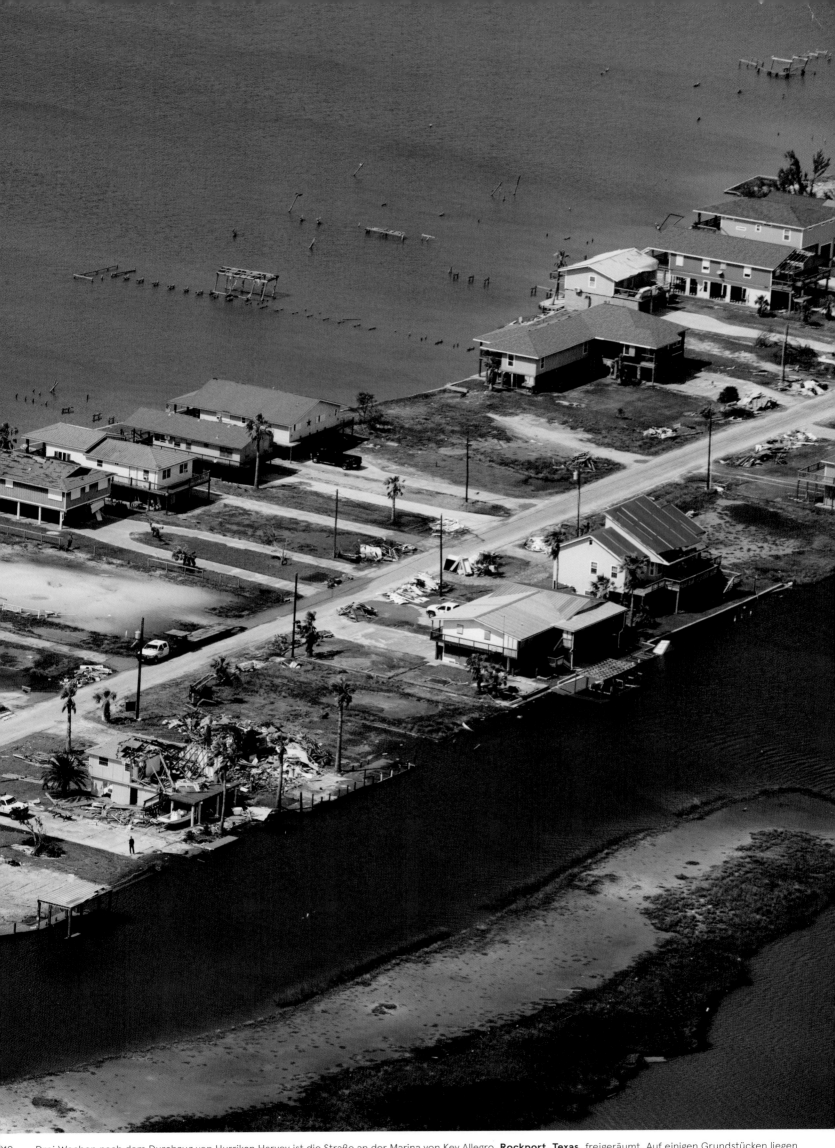

Drei Wochen nach dem Durchzug von Hurrikan Harvey ist die Straße an der Marina von Key Allegro, **Rockport, Texas,** freigeräumt. Auf einigen Grundstücken liegen noch zusammengeschobene Trümmer bereit für den Abtransport.

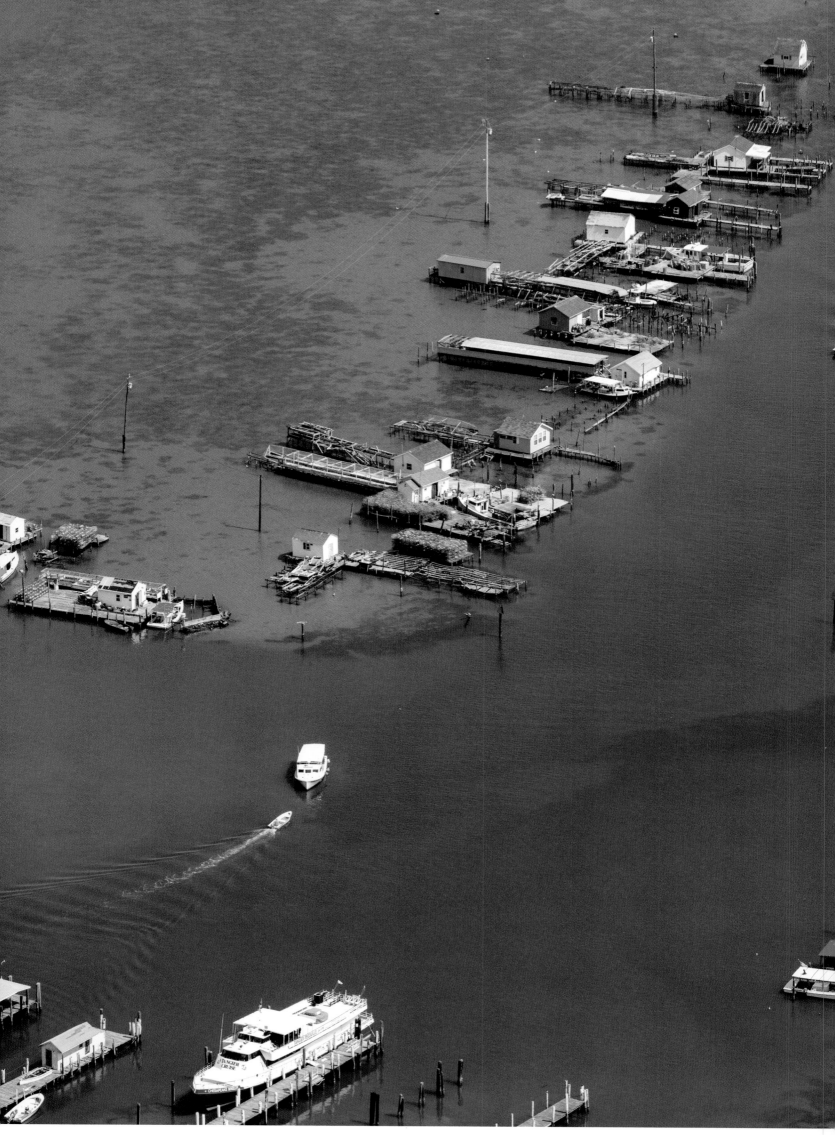

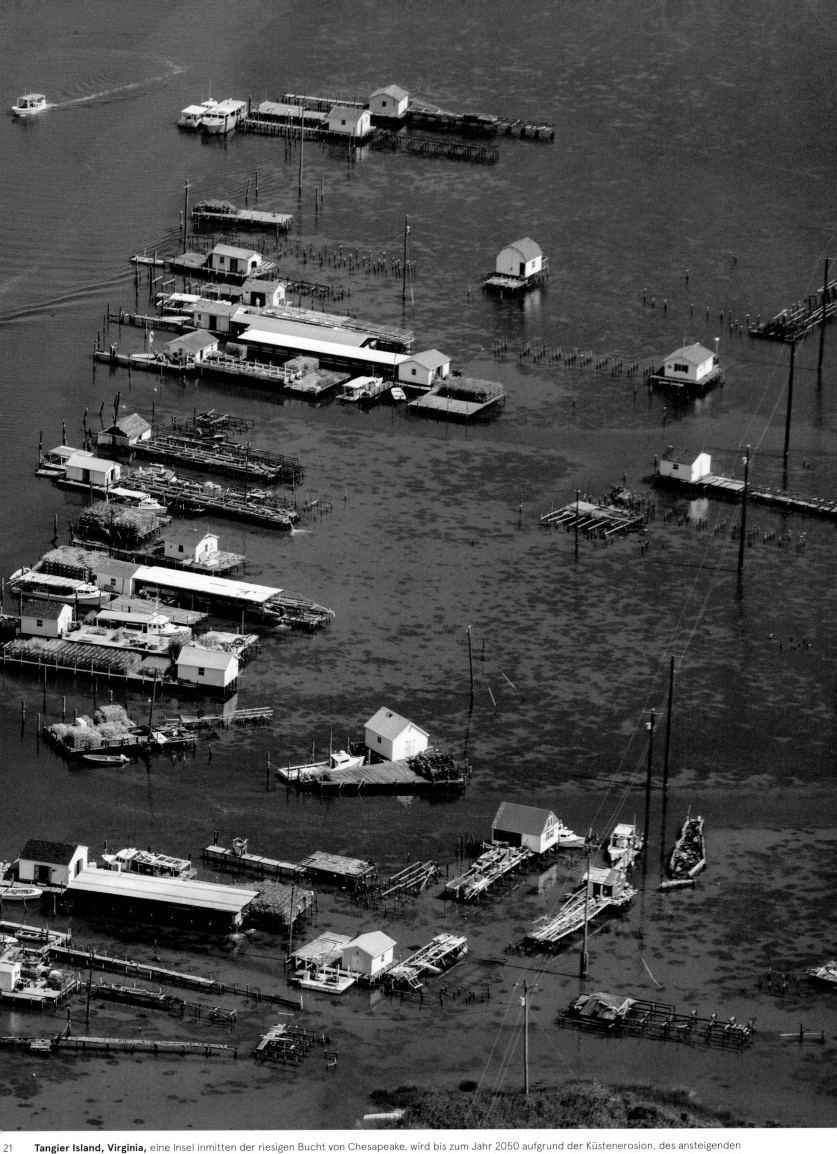

21 **Tangier Island, Virginia,** eine Insel inmitten der riesigen Bucht von Chesapeake, wird bis zum Jahr 2050 aufgrund der Küstenerosion, des ansteigenden Meeresspiegels und der Absenkung der Böden verschwunden sein. Die Inselbewohner pflegen noch immer die traditionellen Lebensweisen ihrer Vorfahren, könnten jedoch zu den ersten Klimaflüchtlingen der USA im 21. Jahrhundert werden.

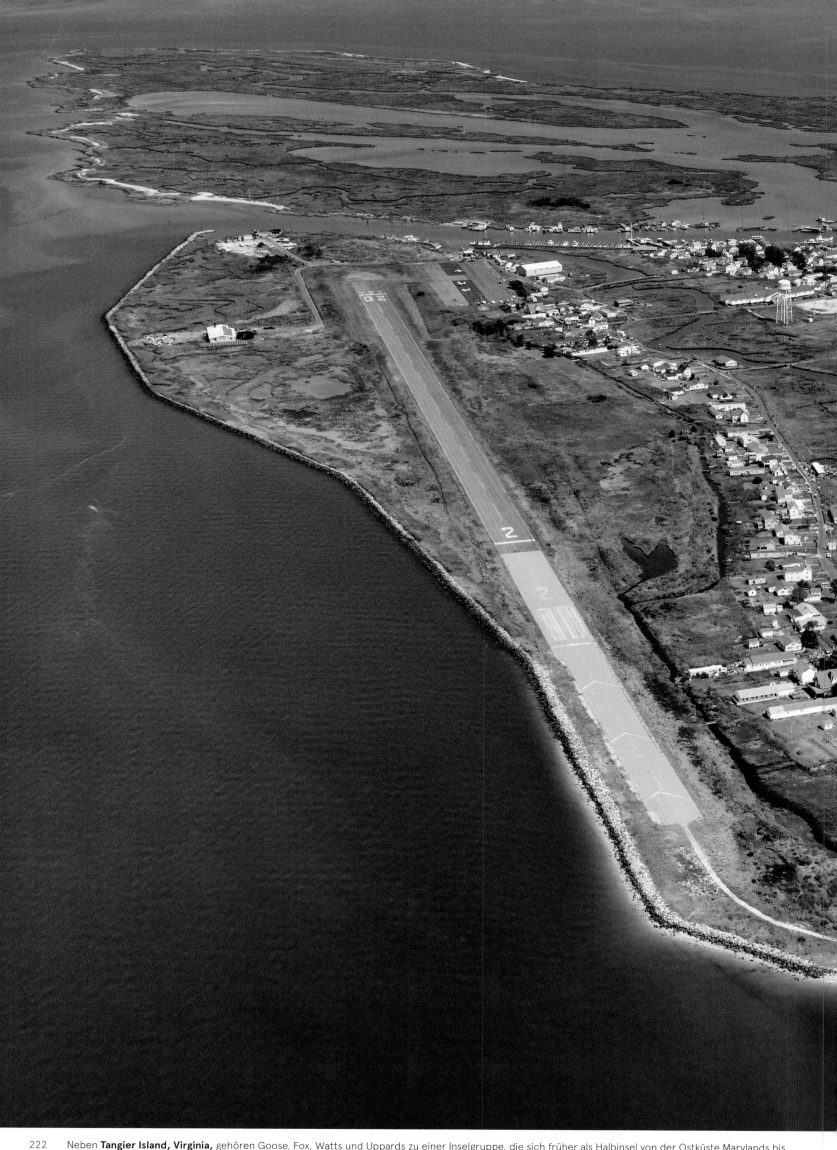

Neben **Tangier Island, Virginia,** gehören Goose, Fox, Watts und Uppards zu einer Inselgruppe, die sich früher als Halbinsel von der Ostküste Marylands bis in die Gewässer Virginias erstreckte. 1990 wurde ein 1,7 Kilomteter langer Deich zum Schutz des Flughafens errichtet. Der U.S. Army Corps of Engineers hat sechs

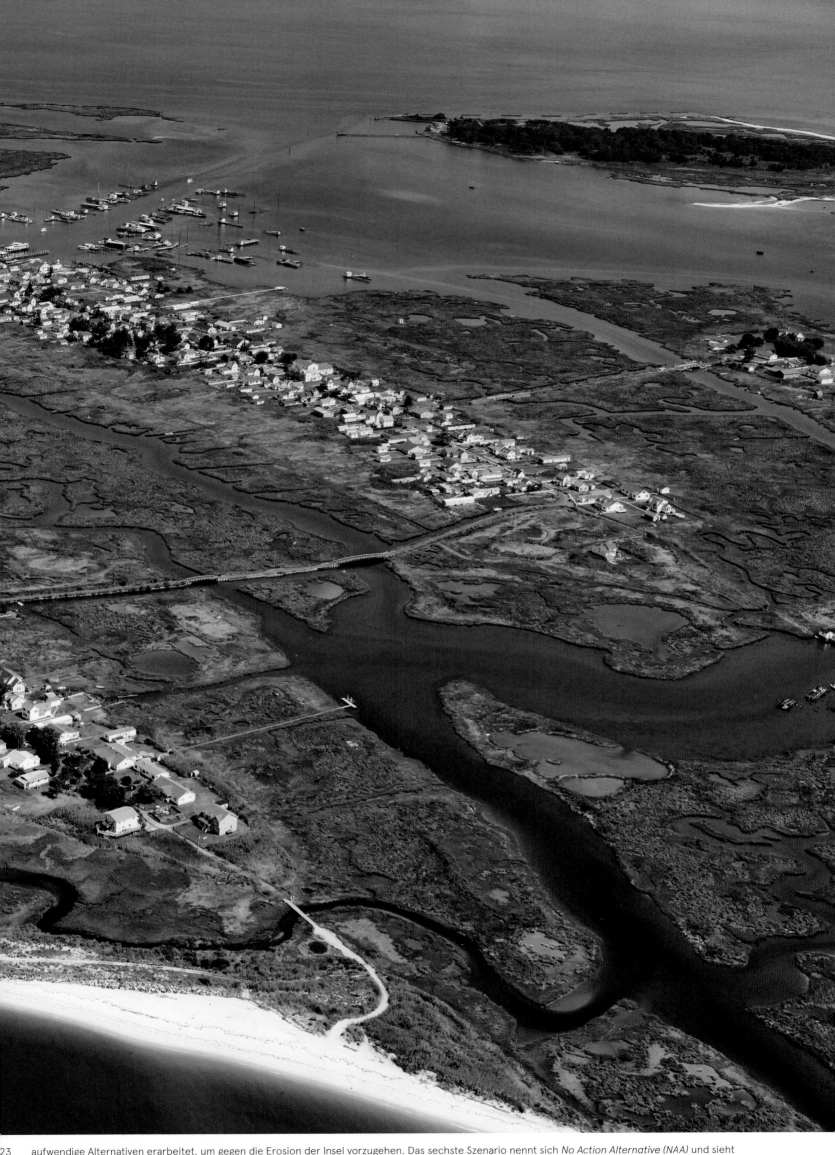

aufwendige Alternativen erarbeitet, um gegen die Erosion der Insel vorzugehen. Das sechste Szenario nennt sich *No Action Alternative (NAA)* und sieht die vollständige Evakuierung der Inseln vor.

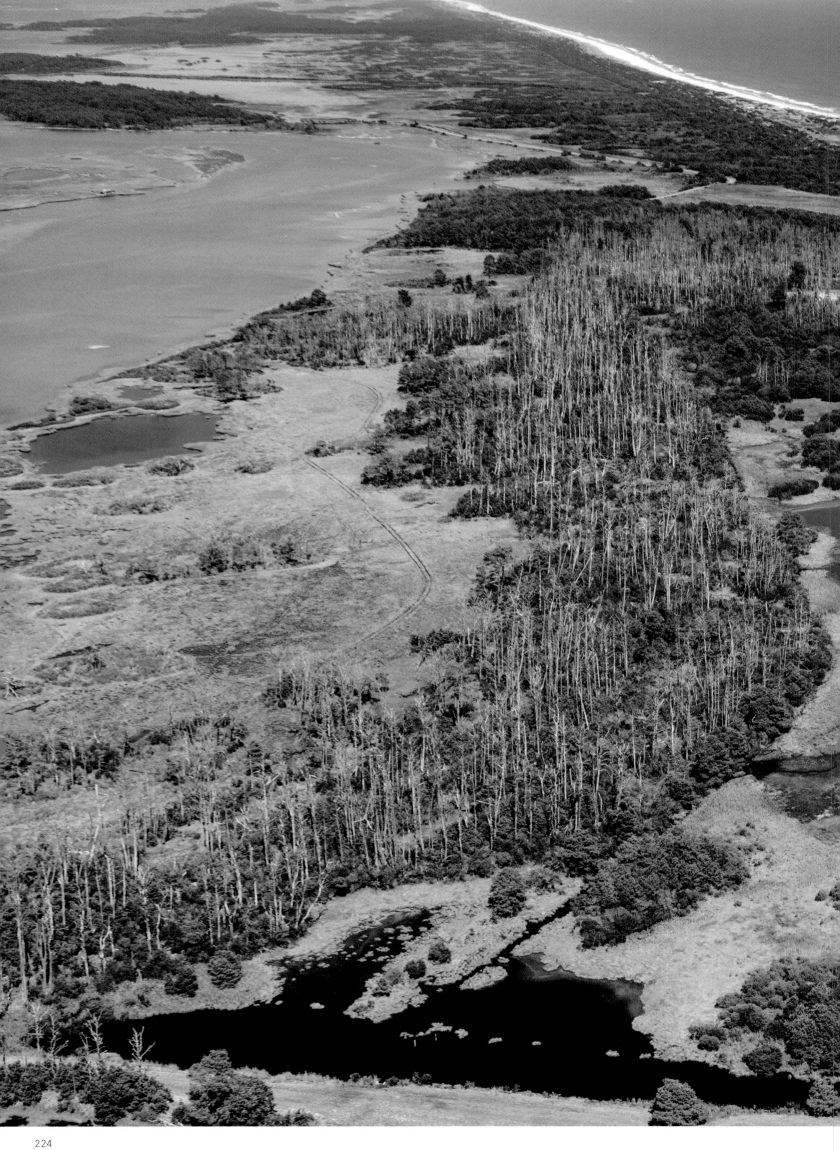

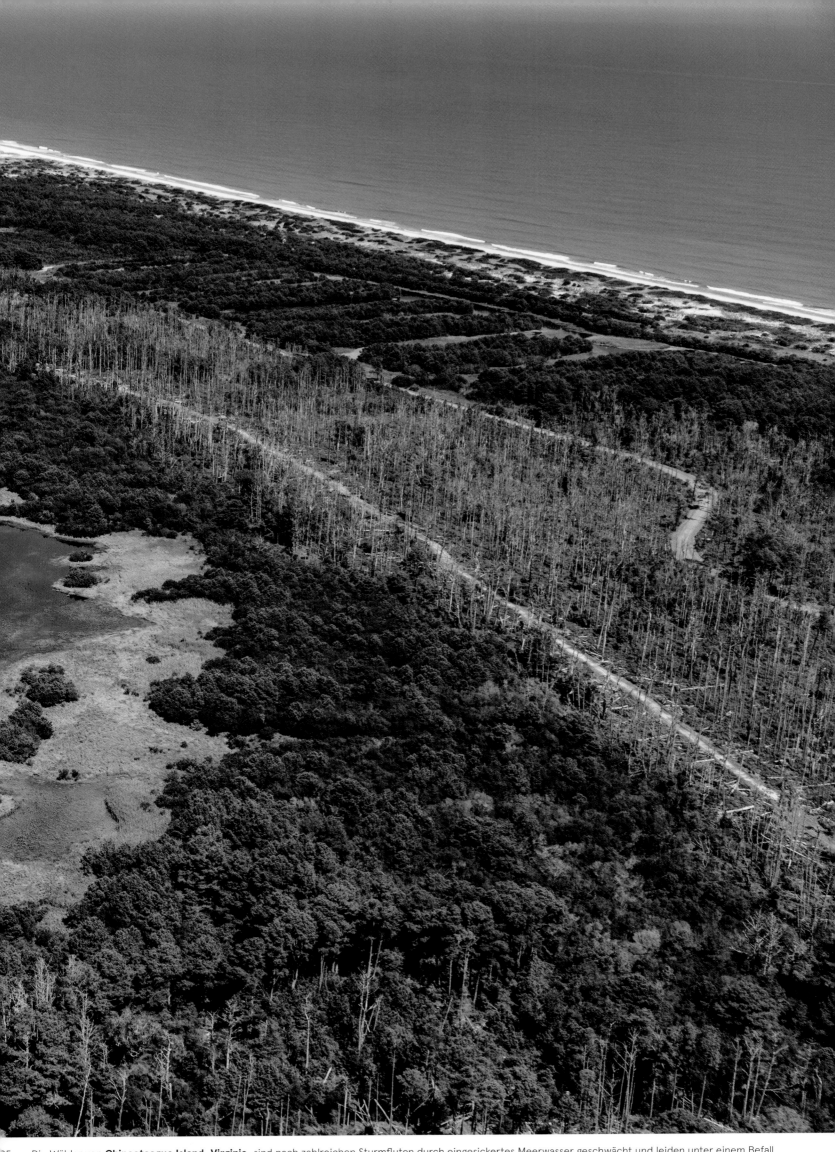

25 Die Wälder von **Chincoteague Island, Virginia,** sind nach zahlreichen Sturmfluten durch eingesickertes Meerwasser geschwächt und leiden unter einem Befall von Borkenkäfern *(mountain pine beetle),* der nach und nach zum Absterben der Bäume führt.

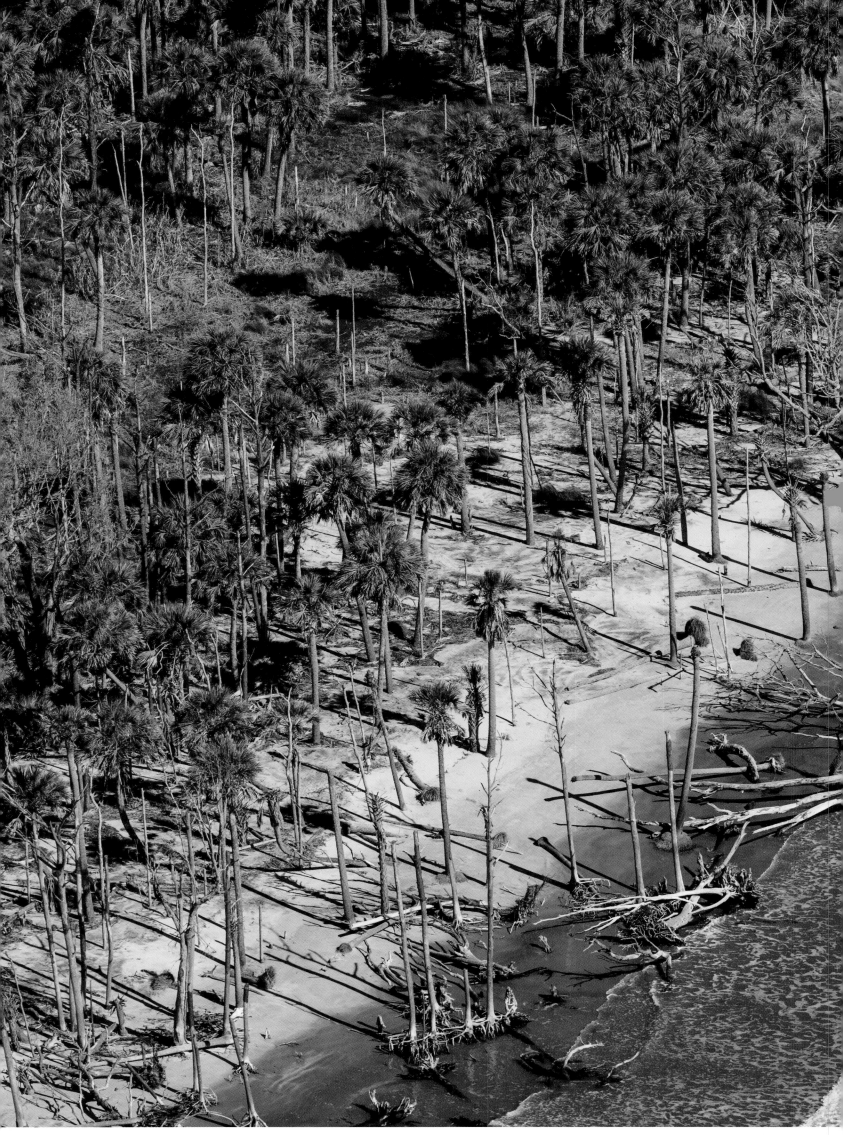

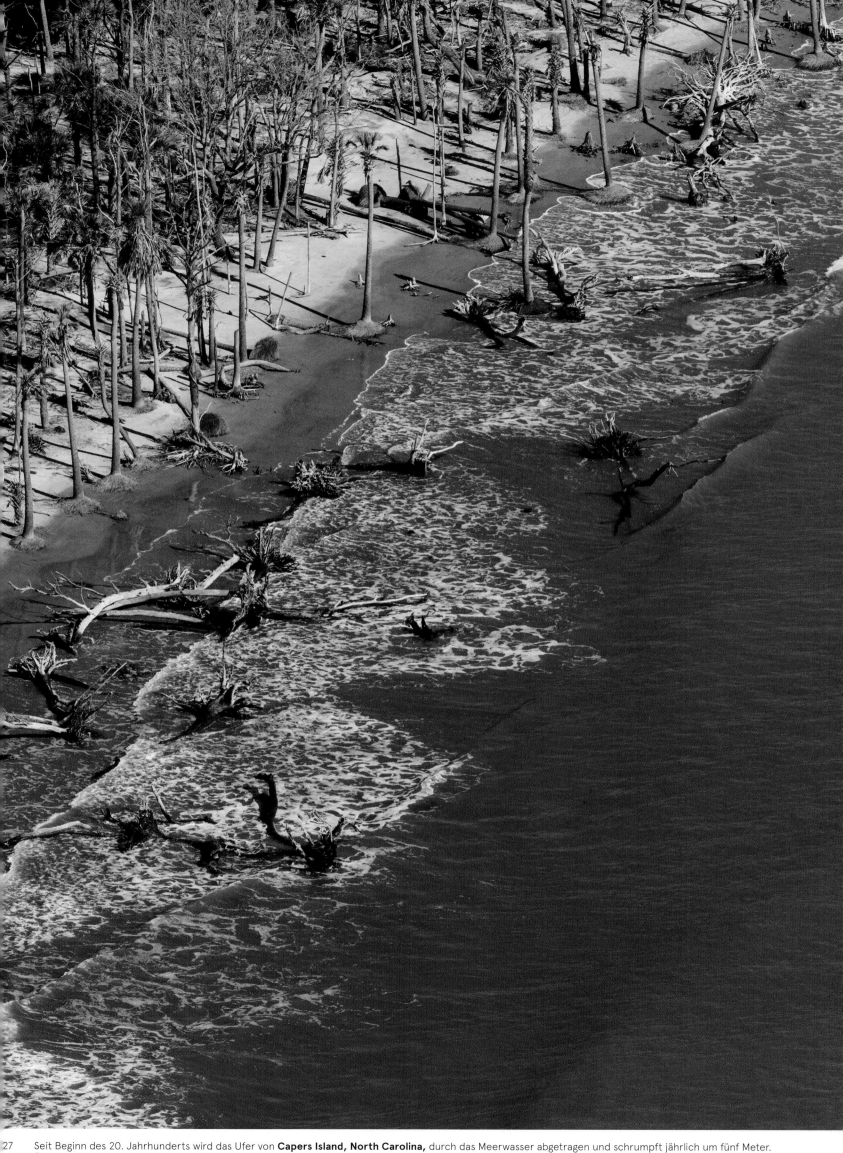

27 Seit Beginn des 20. Jahrhunderts wird das Ufer von **Capers Island, North Carolina,** durch das Meerwasser abgetragen und schrumpft jährlich um fünf Meter. Übrig bleiben abgestorbene Bäume, die in der Sonne verblassen.

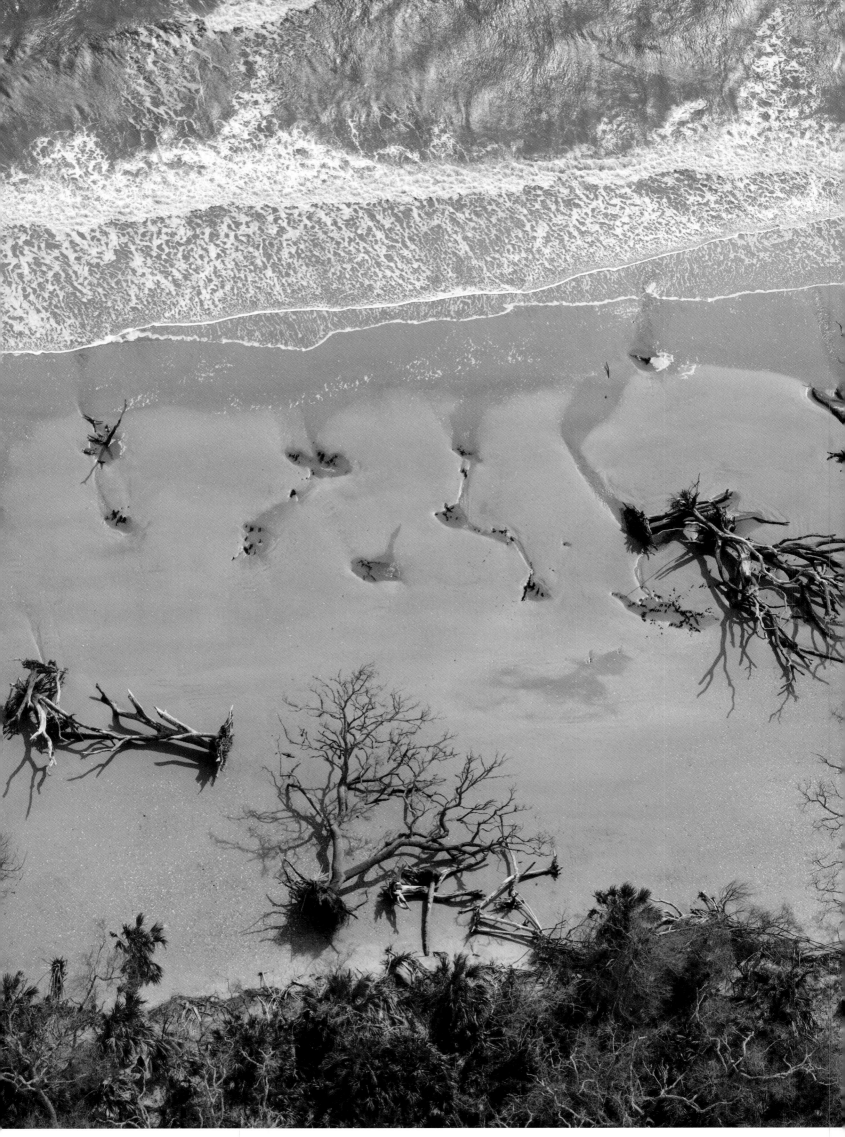

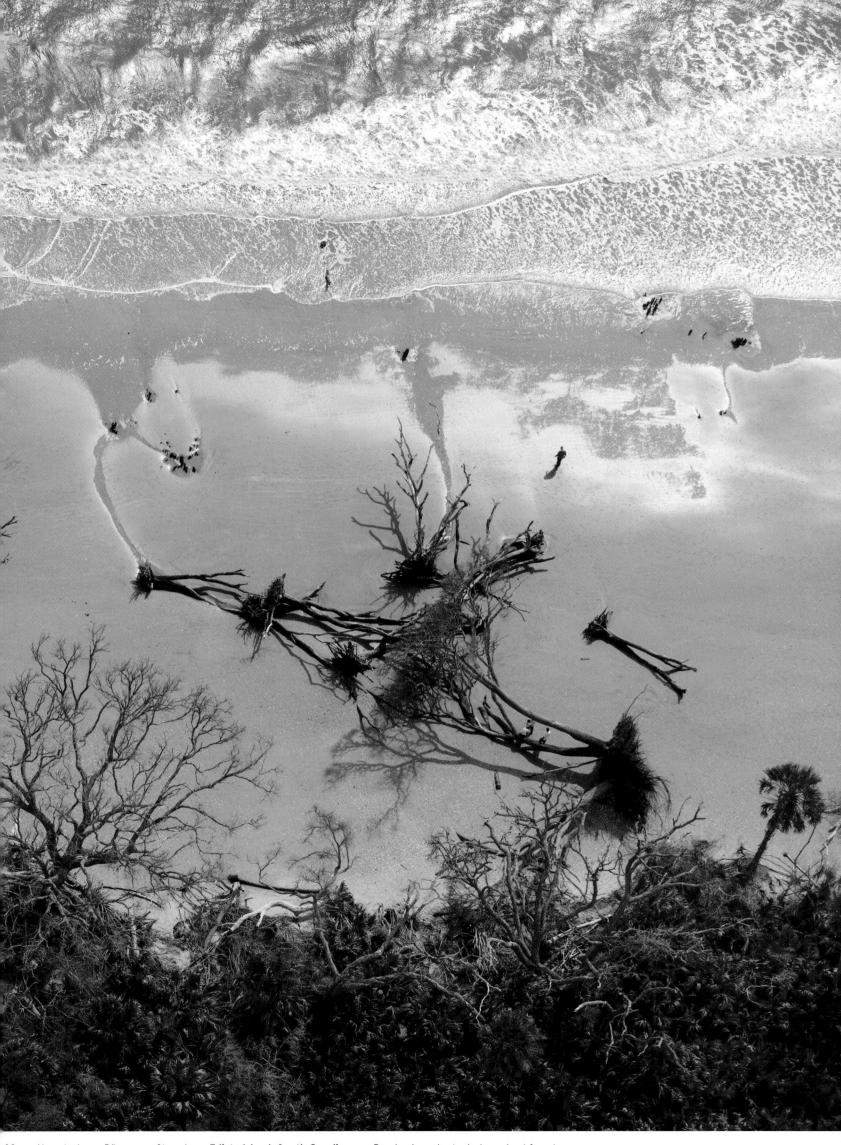

29 Abgestorbene Bäume am Strand von **Edisto Island, South Carolina,** am Rande eines der typischen *ghost forests*.

Widerstand

Angesichts der Sturmfluten und des steigenden Meeresspiegels organisiert sich der Widerstand auf privater ebenso wie auf öffentlicher Ebene. Einzelne können sich – je nach verfügbaren Mitteln – mit verschiedenen Maßnahmen aushelfen. Die öffentliche Hand bietet ebenfalls Unterstützung. Einige Bundesstaaten subventionieren Präventivprogramme, um bestimmte Schutzvorkehrungen umzusetzen, zum Beispiel das Anheben ganzer Einfamilienhäuser. Dabei ist noch unklar, von welchem Ausmaß beim Meeresanstieg die Behörden in ihren Prognosen und Planungen ausgehen. Ungewiss ist auch, welche finanziellen Mittel für die Schutzmaßnahmen bereitgestellt werden sollen. Einige Städte setzen auf den Bau von Deichen, schütten Sand an ihren Stränden auf oder errichten Schutzdünen. Zahlreiche Fragen bleiben jedoch weiterhin offen, zum Beispiel wie man vermeiden kann, dass öffentliche Gelder eingesetzt werden, um mehrfach ein und dasselbe Problem zu beheben.

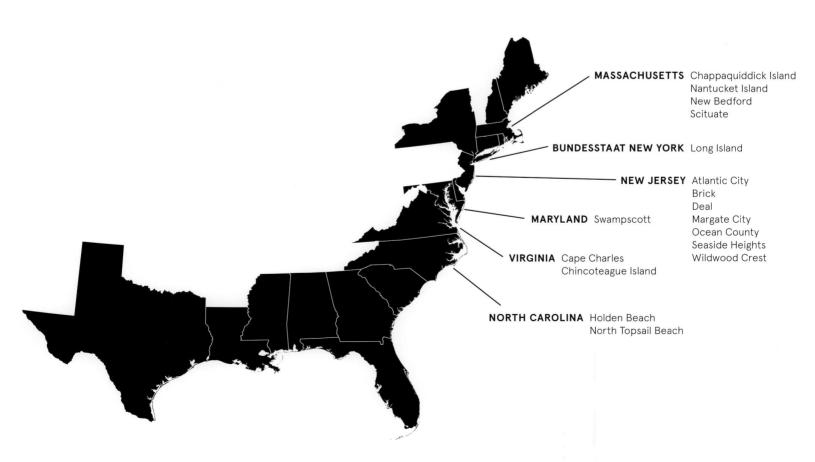

MASSACHUSETTS Chappaquiddick Island
Nantucket Island
New Bedford
Scituate

BUNDESSTAAT NEW YORK Long Island

NEW JERSEY Atlantic City
Brick
Deal
Margate City
Ocean County
Seaside Heights
Wildwood Crest

MARYLAND Swampscott

VIRGINIA Cape Charles
Chincoteague Island

NORTH CAROLINA Holden Beach
North Topsail Beach

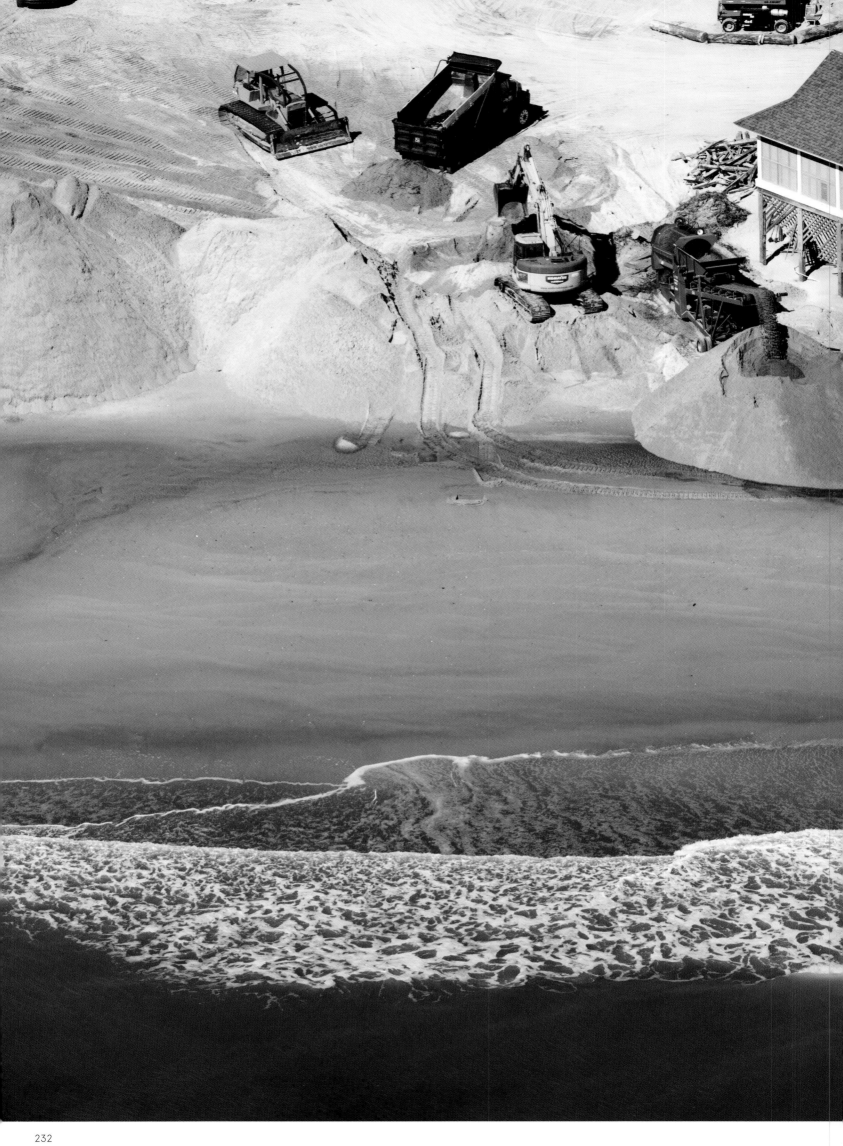

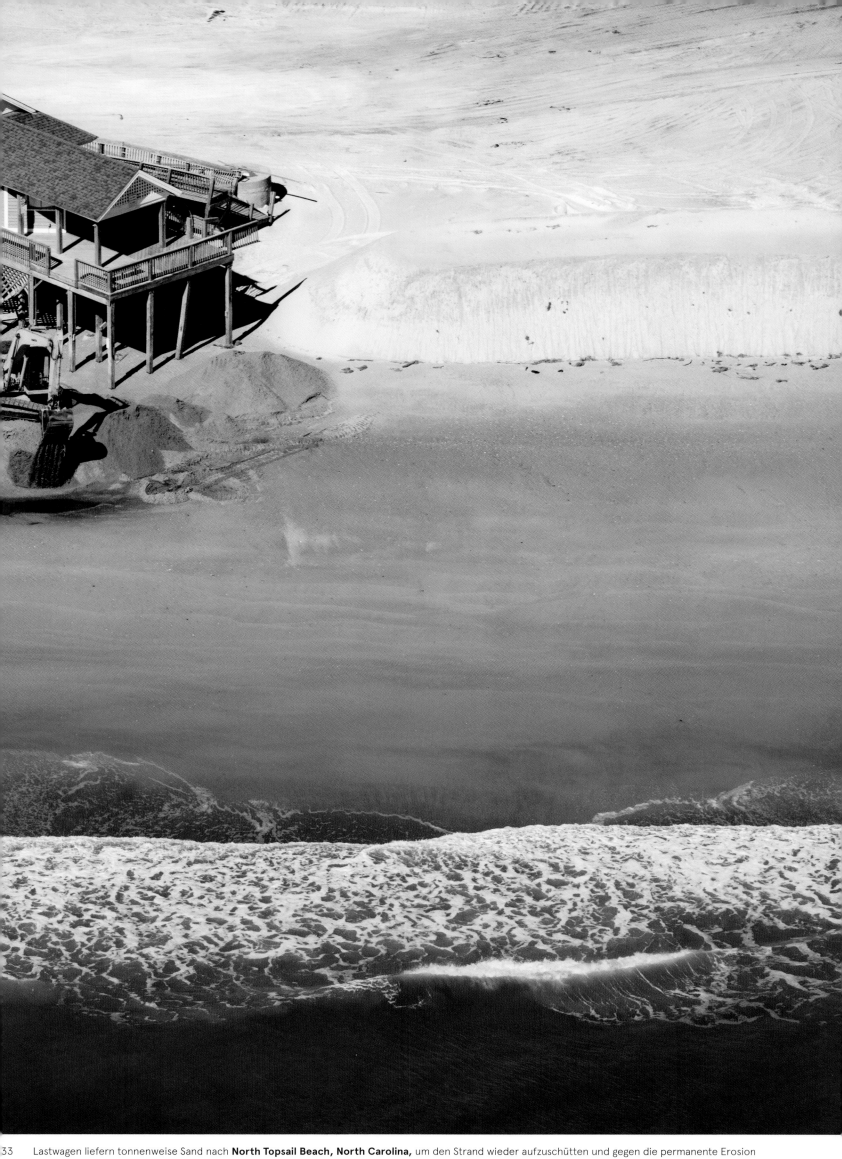

33 Lastwagen liefern tonnenweise Sand nach **North Topsail Beach, North Carolina,** um den Strand wieder aufzuschütten und gegen die permanente Erosion anzukämpfen, die die Stabilität dieses Strandhauses bedroht.

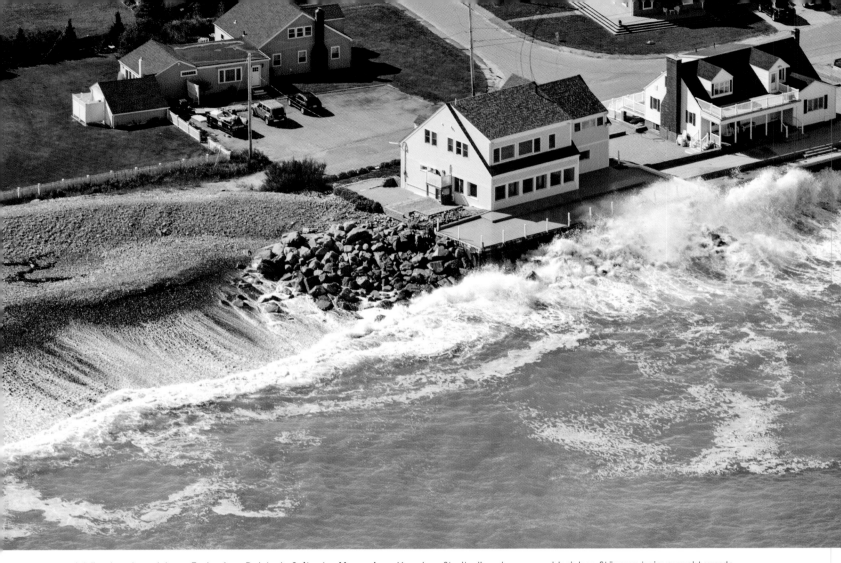

Wellen brechen sich am Ende eines Deichs in **Scituate, Massachusetts,** einer Stadt, die schon von zahlreichen Stürmen heimgesucht wurde. Hier bietet eine Felsschüttung zusätzlichen Schutz.

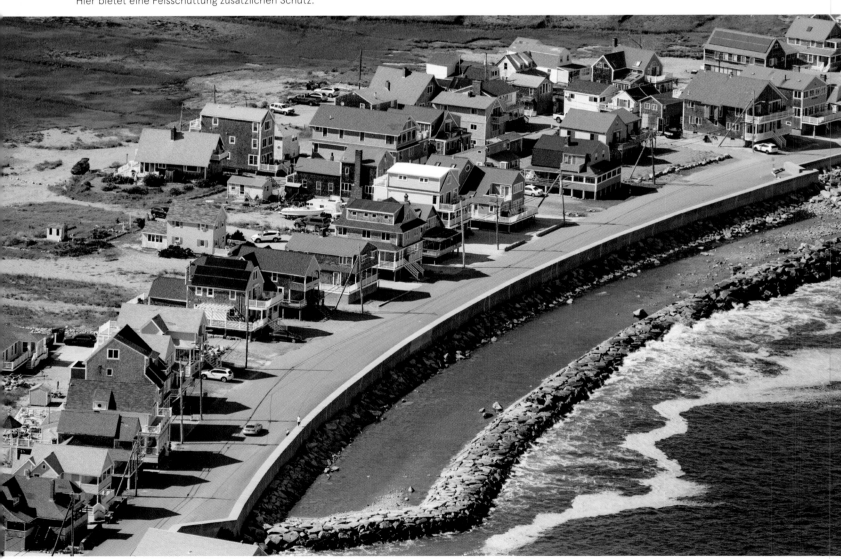

Für diese doppelte Verteidigungslinie in **Scituate, Massachusetts,** hat man einen Wellenbrecher vor einen Betondeich gesetzt, der wiederum durch zusätzliche Felsbrocken verstärkt wurde.

Wenn wir überlegen, wie wir auf den Anstieg des Meeresspiegels reagieren können, ist der Begriff der Resilienz nur bedingt zutreffend, zumal er eine Rückkehr zu einem Normalzustand voraussetzt, dabei haben wir es mit einem irreversiblen Vorgang zu tun. Und selbst wenn eine Umkehr vollstellbar wäre, würde dieser Prozess einen sehr langen Zeitraum in Anspruch nehmen, der schätzungsweise der Dauer einer Eiszeitperiode entspräche. Bestenfalls lassen sich also die Folgen des Meeresanstiegs durch kurz- oder mittelfristige Anpassungs- und Resilienzstrategien eindämmen, um unmittelbaren Auswirkungen wie der Küstenerosion und Überflutungen entgegenzuwirken.

Die Fähigkeit zur Resilienz gegenüber dem drohenden Anstieg der Ozeane lässt sich in drei strategischen Ansätzen zusammenfassen. Zum einen besteht die Möglichkeit, Schutzmaßnahmen wie Deiche und Dämme zu errichten, um weitere Hochwasser zu verhindern. Dies kann jedoch stellenweise problematisch sein, etwa bei porösen Gesteinsschichten, die Meerwasser unterhalb des Bauwerks durchdringen lassen. Ein zweiter Ansatz besteht darin, Gebäude und kritische Infrastrukturen anzuheben, um einen gewissen Schutz, wenn auch nur in Teilbereichen, zu gewährleisten. Eine dritte Option wäre, gefährdete Gebiete weitgehend zu evakuieren und bestimmte Aktivitäten in höhere Lagen ins Landesinnere zu verlegen.

Wenn ich die Küsten überfliege, erkenne ich durchaus Maßnahmen, um dem ansteigenden Meeresspiegel entgegenzuwirken. Es sind jedoch meist kurz gegriffene Lösungsversuche mit ungewissem Ausgang. Viele Hausbesitzer und Gemeinden in Küstenregionen versuchen, ihre Ufer mithilfe von Wellenbrechern, Deichen oder Molen zu schützen. Diese Beton- oder Steinkonstruktionen verschärfen jedoch die Erosion. Beim Aufprallen auf harte Oberflächen verstärkt sich die Kraft der Wellen, wodurch Sand abgetragen und in die offene See gespült wird. Eine weitere Möglichkeit besteht darin, Strände wiederherzustellen und zu verbreitern, indem man Sand in Buchten oder auf offener See entnimmt und an Land transportiert. Solche Verfahren sind jedoch sehr kostspielig, denn sie erfordern leistungsstarke Schwimmbagger, um den Sand vom Meeresgrund herauf zu fördern und durch lange Rohrleitungen an Land zu bewegen, wo er von Bulldozern verteilt wird. Diese sogenannten Sandvorspülungen (beach nourishment) werden meist in wohlhabenderen Küstenstädten durchgeführt, deren Wirtschaft hauptsächlich von ihrer Strandlage abhängt. Maßnahmen dieser Art sind jedoch kurzfristige Lösungen, denn der Sand wird entweder ins Meer zurückgespült oder von den Wellen in die nächste Bucht getrieben. Häufig sind solche Programme durch Bundesmittel subventioniert, um den Tourismus zu fördern, auch wenn der Vorgang alle zwei bis fünf Jahre wiederholt werden muss.

Den Regierungsprogrammen zum Schutz der Meeresufer ist gemein, dass sie privaten Interessengruppen, insbesondere aus der Immobilienbranche, zugutekommen, sowie wohlhabenden Grundbesitzern, und dies meist in unverhältnismäßigem Ausmaß. Die meisten Schutzmaßnahmen sind für den Einzelnen unerschwinglich oder erfordern öffentliche Förderprogramme seitens der Gemeinden, Bundesstaaten oder der Regierung. Die Begünstigten der öffentlichen Gelder sind also oftmals die ohnehin vermögenden Landeigentümer, die ihre Anwesen in Küstenlage mit freiem Meerblick errichtet haben. Sie sind auch die Nutznießer von Strandaufschüttungen, wird ihnen doch der kostbare Sand bis vor die Haustür geliefert.

Der Anstieg des Meeresspiegels muss also in einem komplexen Zusammenhang betrachtet werden, zumal Zeit und verfügbare Ressourcen berücksichtigt werden müssen. Die Stadt Key Largo im südlichen Florida beschloss zum Beispiel, ihre Straßen, die 15 Zentimeter unter dem Meeresspiegel liegen, um 30 Zentimeter anzuheben. Zum Ende des Jahrhunderts könnte der Ozean allerdings um bis zu 2,5 Meter ansteigen. Als die Entscheidung getroffen wurde, erschien es kaum verständlich, warum man so zögerlich vorgegangen ist. Es stellte sich jedoch heraus, dass ein weiteres Aufstocken um einige Zentimeter die Kosten mehr als verdoppelt hätte, ohne eine wirkliche Verbesserung zu garantieren. Derzeit lässt sich also gerade mal feststellen, dass die öffentlichen Maßnahmen Defizite lediglich aufholen können und ein wachsendes Bewusstsein bestenfalls in kleinen Schritten entsteht.

Die Nutzung natürlicher Verfahren gehört sicherlich zu den wirksameren Strategien. Zahlreiche Küstengemeinden errichten Dünen entlang der Strände und bepflanzen sie. Dabei werden die vorhandenen Strandprofile nachempfunden, von der Brandungszone bis zu den natürlichen Erhebungen. Diese künstlichen Dünen sind durch die Vegetation stabilisiert und bieten Durchgangswege für Strandbesucher, um die Pflanzen zu schützen. In Sumpf- und Feuchtgebieten lassen sich Schäden infolge von Sturmfluten ebenfalls durch Schutzmaßnahmen eindämmen, die die Wucht der Wellen abfedern und die Ufererosion minimieren. Entlang der Küste und in den Buchten beginnt man mit dem Anlegen von Muschelbänken für die Züchtung von Austern und Miesmuscheln. Diese künstlichen Riffe bieten den Vorteil, dass sie auf natürliche Art und Weise anwachsen und so die Resilienz des Ökosystems stärken.

Angesichts der aktuellen Realität und des Mangels an überzeugenden Lösungen, um einen Schutz vor dem drohenden Meeresanstieg zu gewährleisten, sollten wir den Klimawandel vielmehr als eine Dringlichkeit, als die bevorstehende Klimakrise betrachten und alles daransetzen, unsere Lebensweisen zu überdenken und entsprechend anzupassen. Das wäre sicherlich weniger gefährlich, kostengünstiger und viel interessanter, als einfach wie bisher weiterzumachen, ohne von unseren Gewohnheiten abzurücken.

Alex MacLean

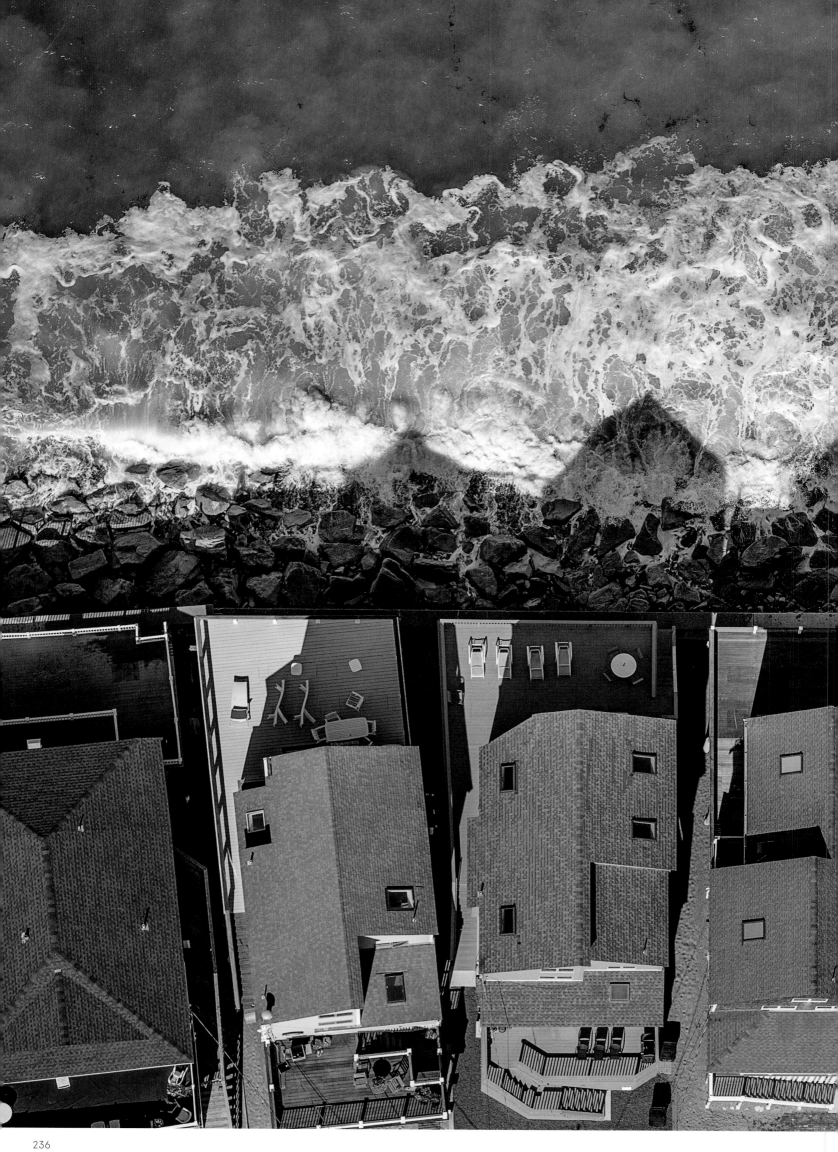

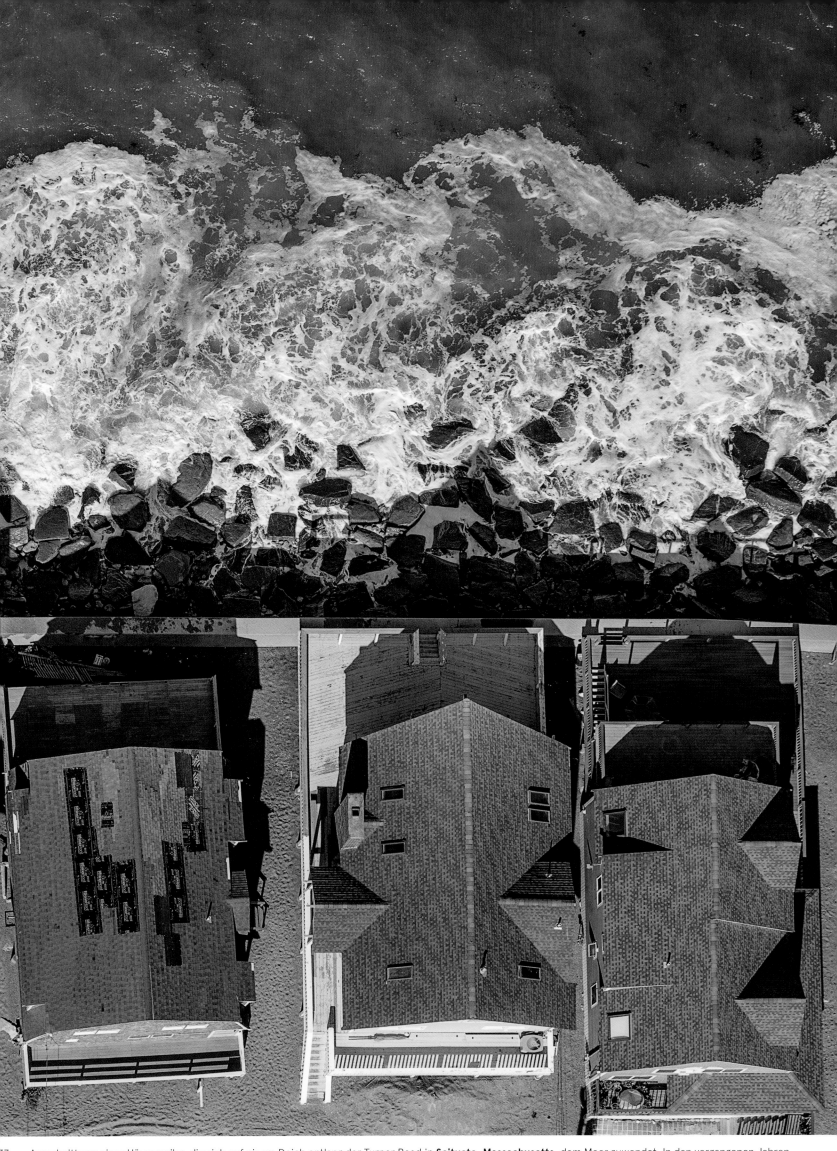

37　Ausschnitt aus einer Häuserreihe, die sich auf einem Deich entlang der Turner Road in **Scituate, Massachusetts,** dem Meer zuwendet. In den vergangenen Jahren wurde der Deich mehrmals beschädigt und durchbrochen, was zu Überschwemmungen und Zerstörungen ganzer Häuser geführt hat.

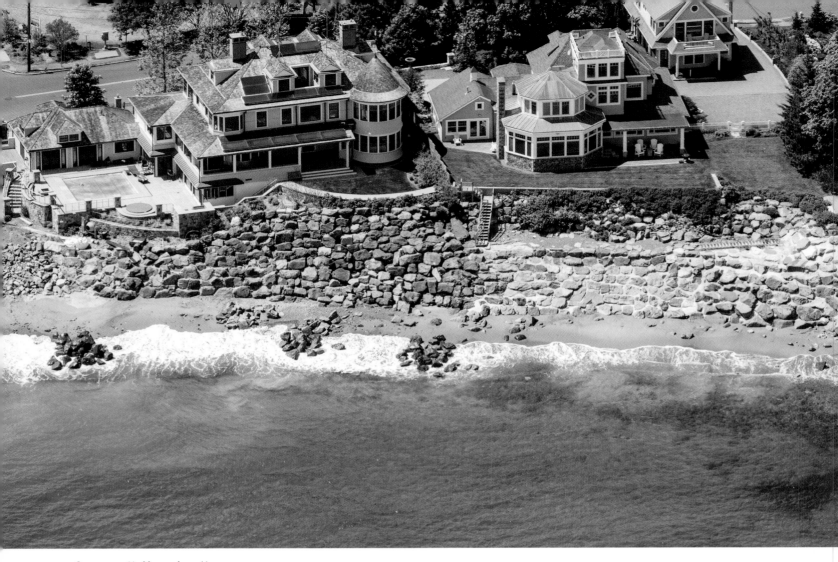

Swampscott, Massachusetts.

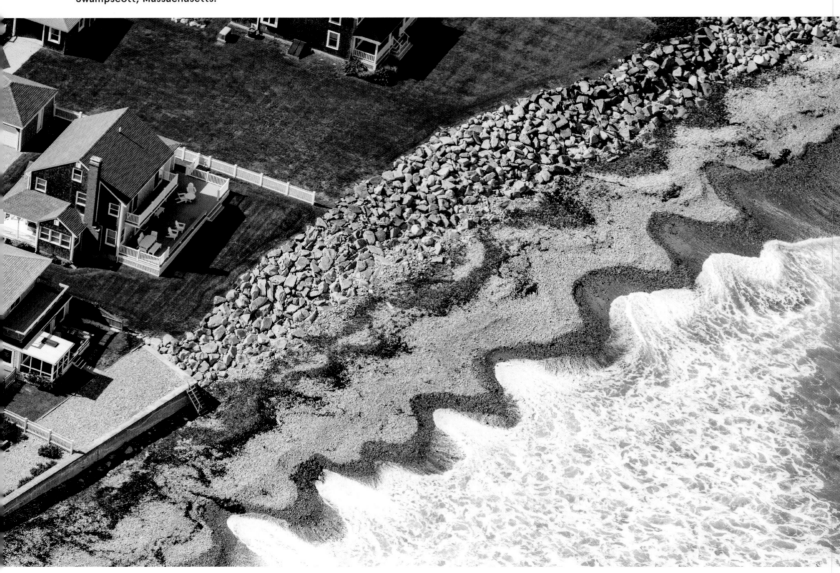

Scituate, Massachusetts.

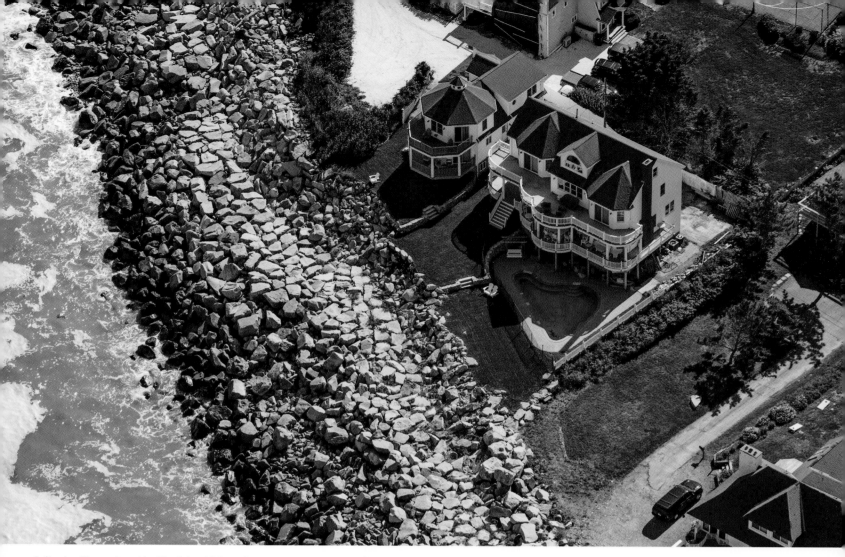

Scituate, Massachusetts. Die Felsschüttung (*riprap*, auch *rock armour*) besteht aus schweren, harten Steinbrocken auf einer Unterschicht mit feinerer Körnung und schützt die Küstenhäuser vor den gewaltigen Kräften des Ozeans. Die Energie der Wellen wird zwar zerstreut, gleichzeitig wird jedoch die Sanderosion beschleunigt. Derartige Eingriffe in die Uferzone können unabsehbare Folgen für die Ökosysteme haben.

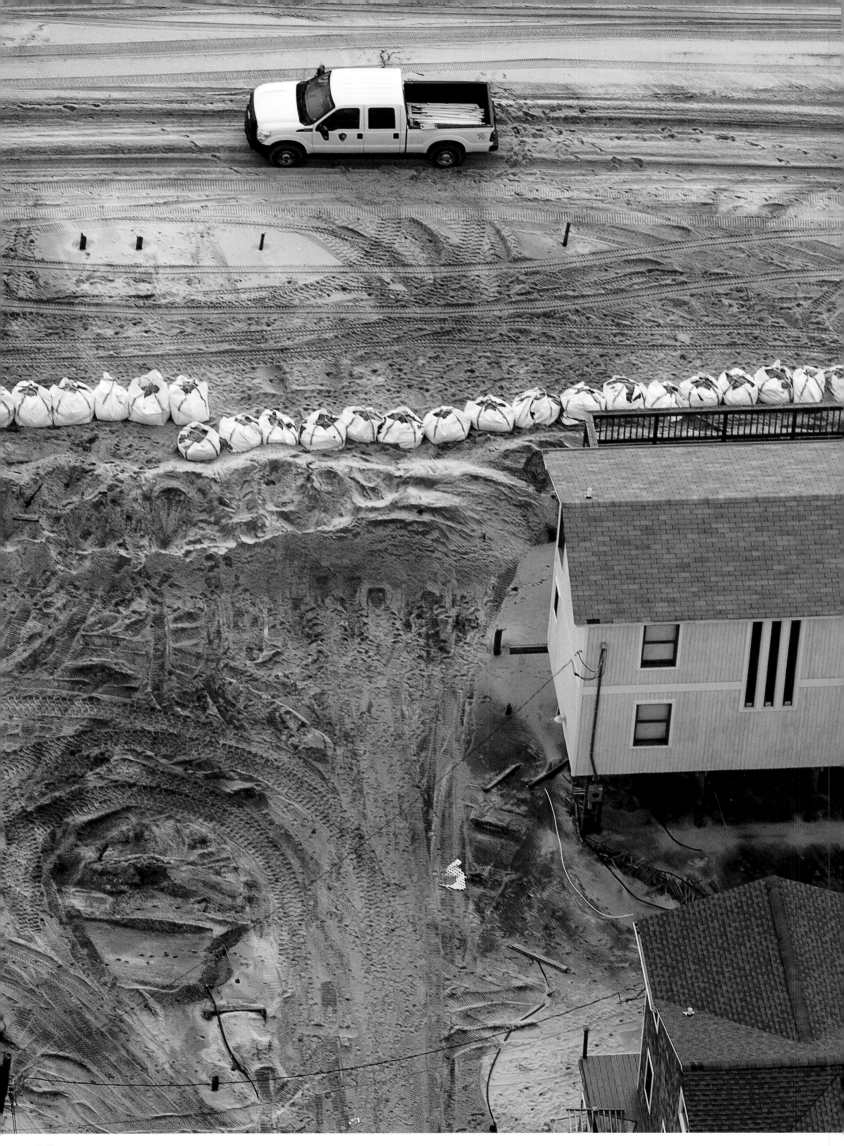

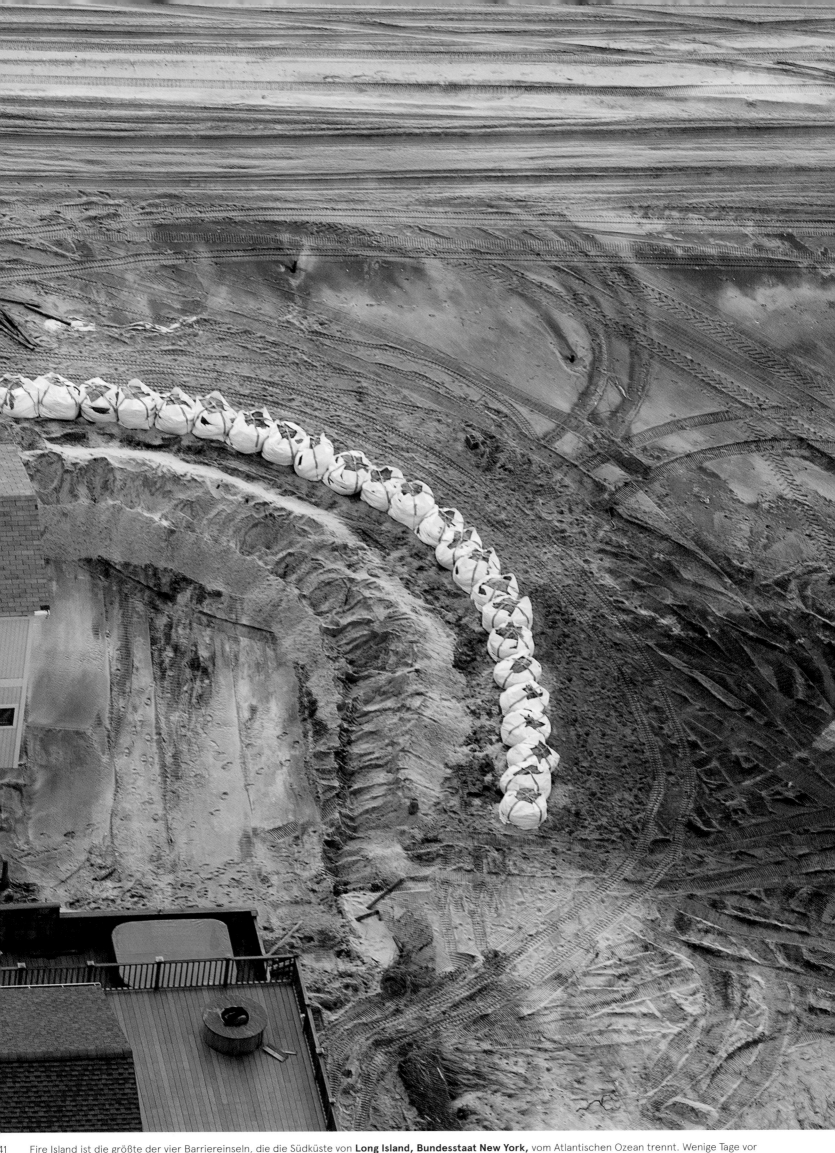

41 Fire Island ist die größte der vier Barriereinseln, die die Südküste von **Long Island, Bundesstaat New York,** vom Atlantischen Ozean trennt. Wenige Tage vor dem Durchzug von Hurrikan Sandy versucht dieser Hauseigentümer, die Grenzen seines Grundstücks zu verstärken.

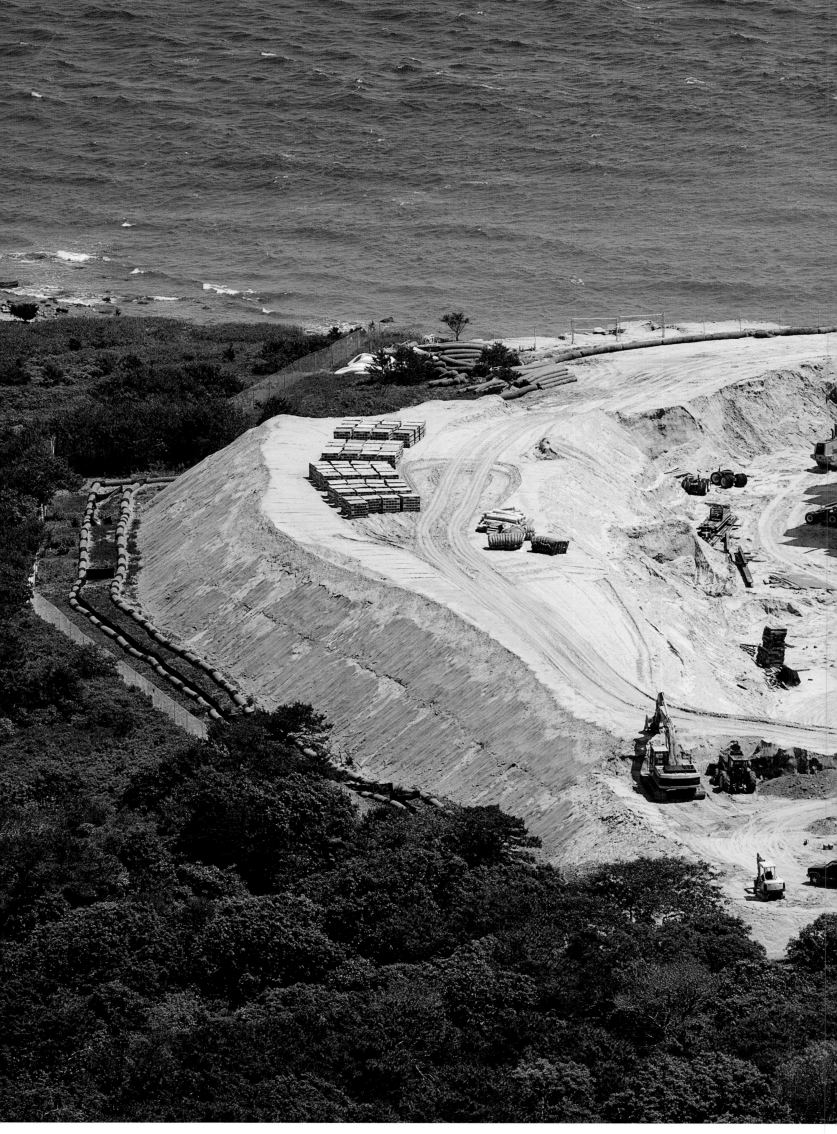

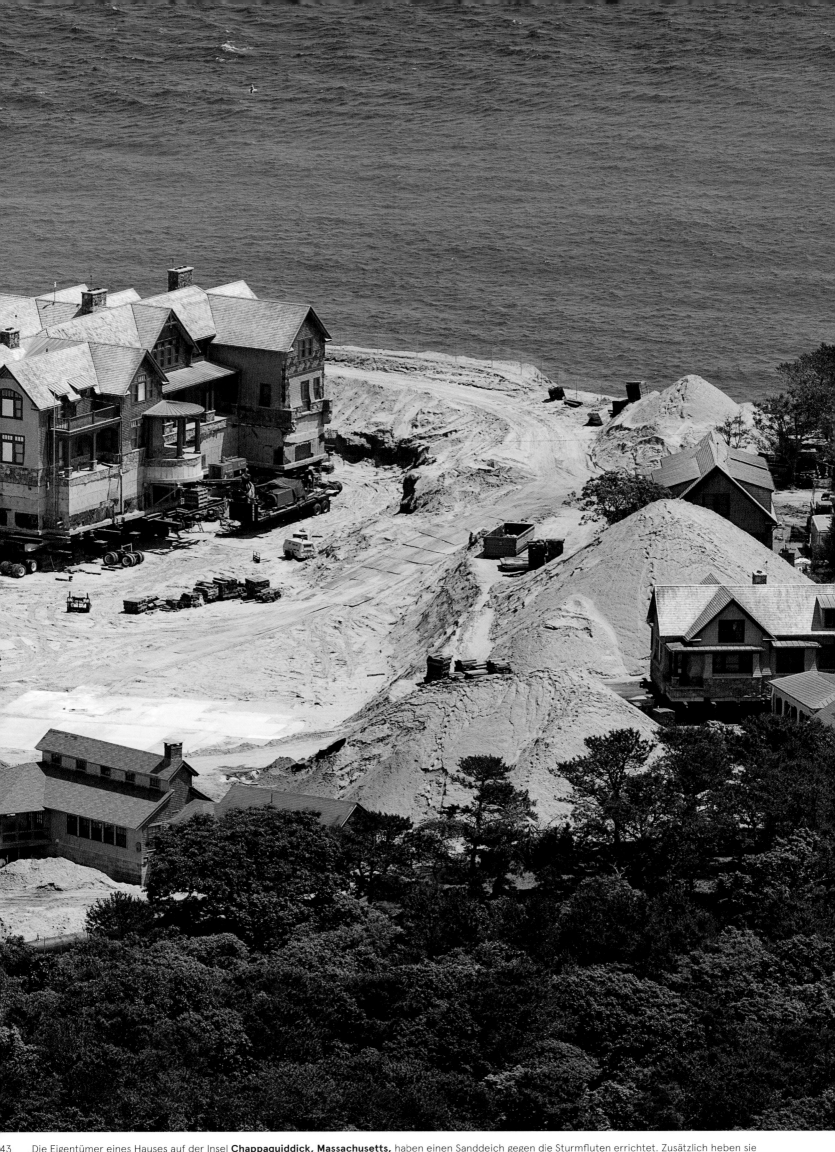

43 Die Eigentümer eines Hauses auf der Insel **Chappaquiddick, Massachusetts,** haben einen Sanddeich gegen die Sturmfluten errichtet. Zusätzlich heben sie das Fundament ihres Hauses an, während sie den Deich an der Innenseite weiter aufschütten.

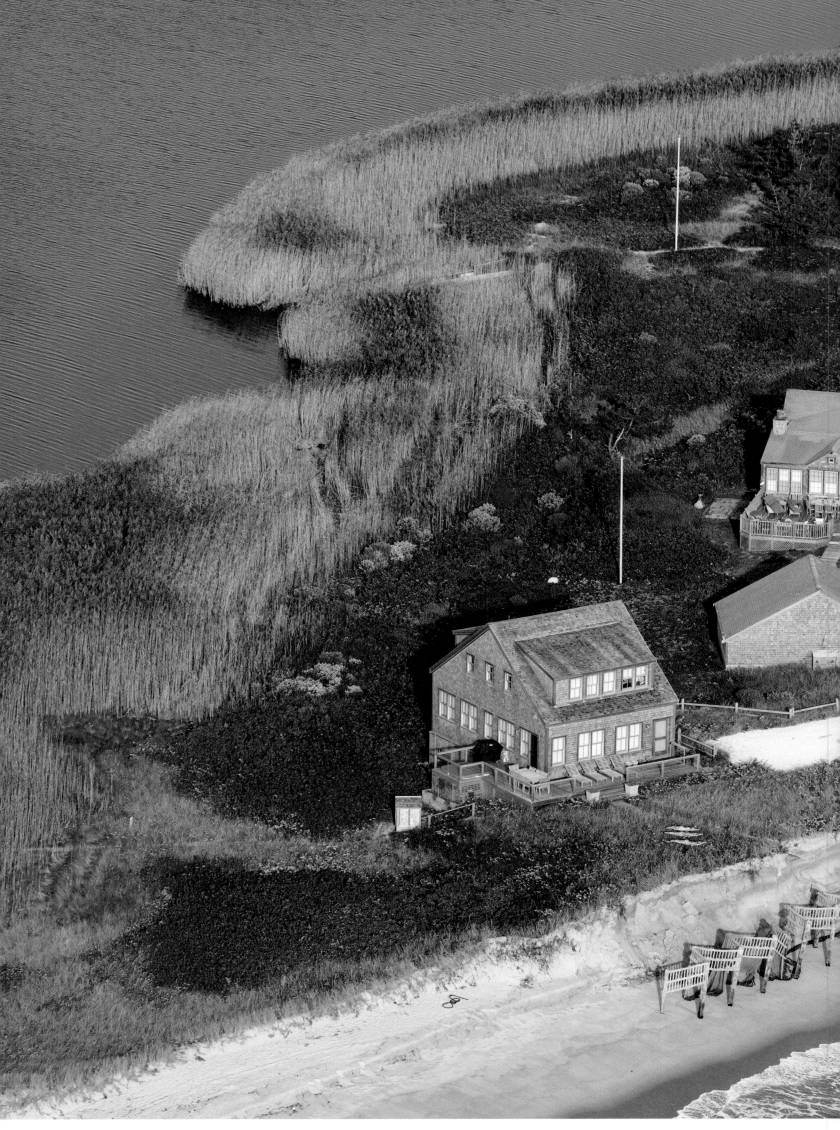

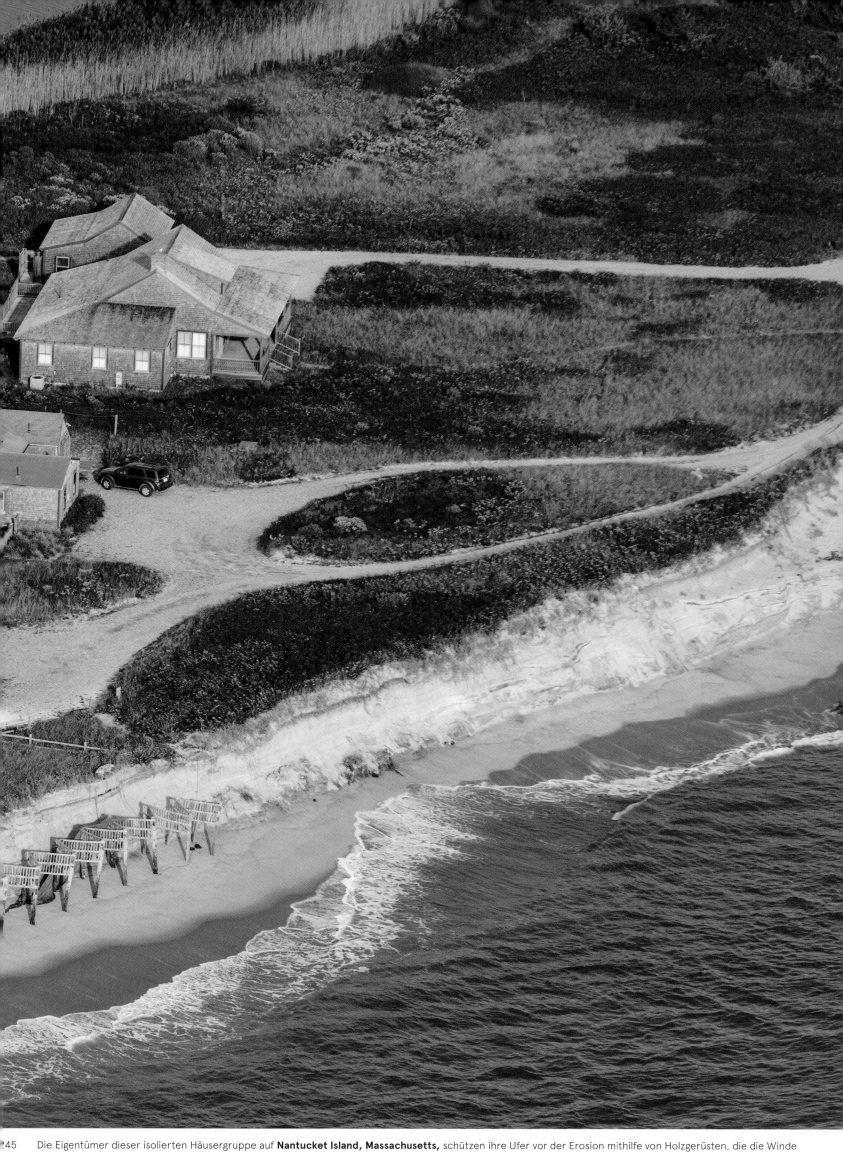

247 Die Eigentümer dieser isolierten Häusergruppe auf **Nantucket Island, Massachusetts,** schützen ihre Ufer vor der Erosion mithilfe von Holzgerüsten, die die Winde abschwächen und die Ablagerung von Sand begünstigen.

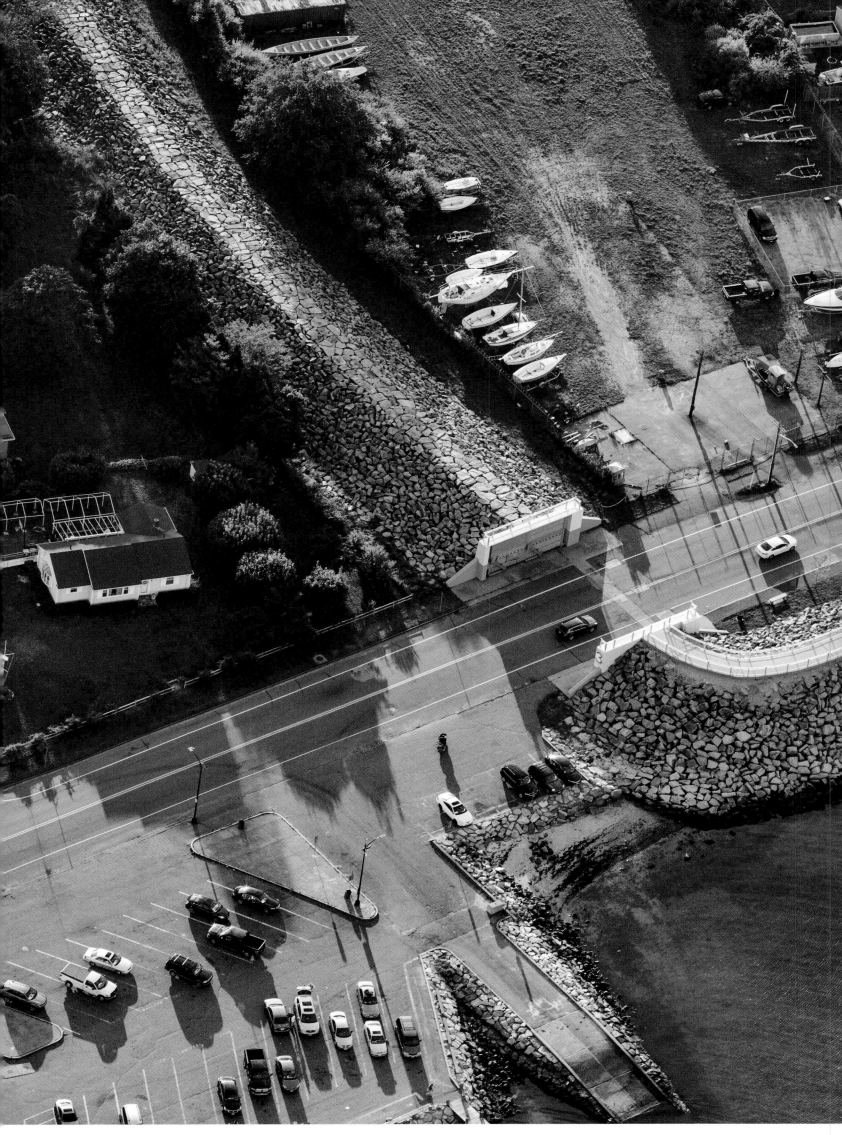

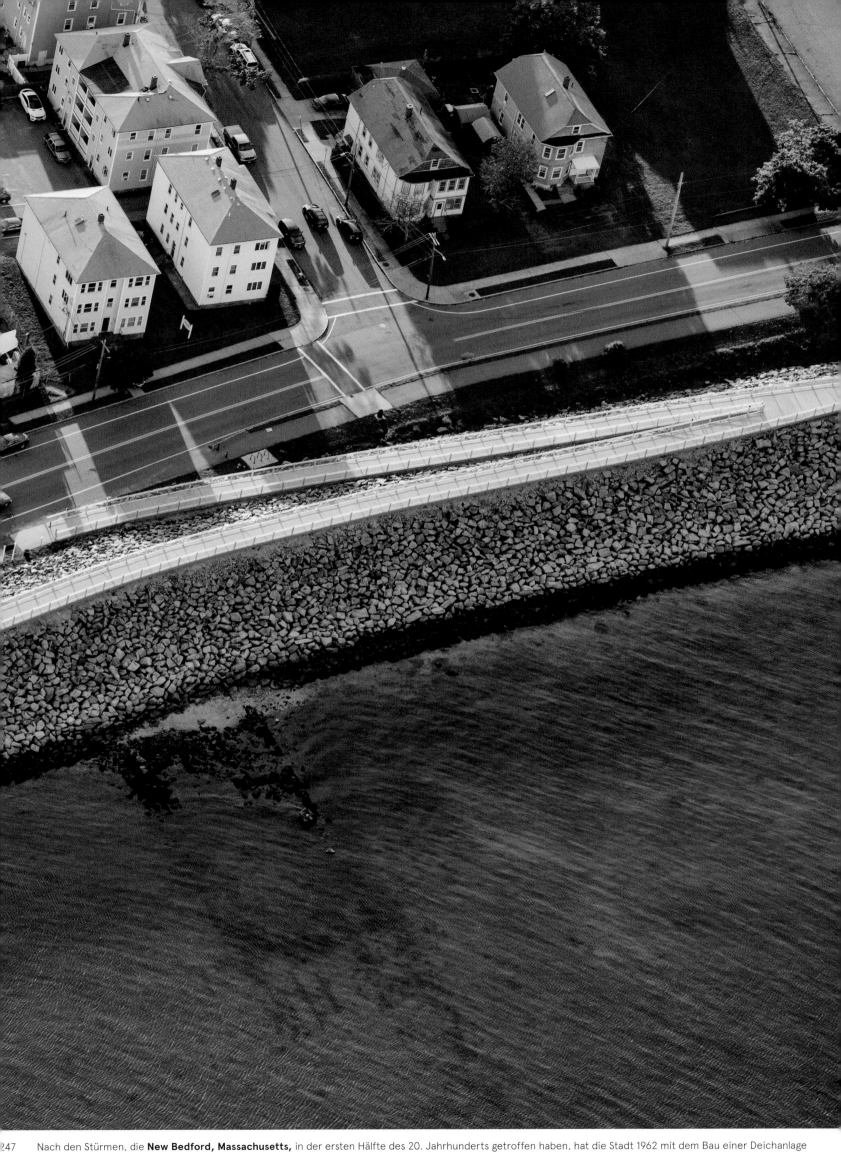

247 Nach den Stürmen, die **New Bedford, Massachusetts,** in der ersten Hälfte des 20. Jahrhunderts getroffen haben, hat die Stadt 1962 mit dem Bau einer Deichanlage begonnen, die sich mit einer Höhe von sechs Metern über insgesamt 3,5 Kilometer erstreckt. Die Felsmauer ist gegen Stürme bis zur Kategorie 3 wirksam, darüber hinaus wird sie überflutet.

New Bedford, Massachusetts.

Der Anstieg der Ozeane wird Auswirkungen auf einen Großteil der Städte und Ortschaften entlang der Ostküste haben. Man hat bereits begonnen, mit städtebaulichen Studien Richtlinien und Prioritäten für die Zukunft zu entwickeln, nicht zuletzt, um Investoren mittel- und langfristig gewisse Planungssicherheiten zu bieten. Man geht davon aus, dass der Meeresanstieg zahlreiche Infrastrukturen gefährden wird, zumal sich diese meist in unmittelbarer Küstennähe befinden, so etwa Kläranlagen, Stromkraftwerke, Anlegestellen für den Schiffsverkehr oder auch Flughäfen. Einige Städte, wie Providence, Rhode Island, und New Bedford, Massachusetts, haben ihre Schutzdeiche bereits errichtet. Entscheidend ist nun die Frage, von welchem Ausmaß des Meeresanstiegs die Behörden in ihren Planungen ausgehen. Die Realisierbarkeit der Lösungen hängt vor allem von der Wirtschaftskraft der jeweiligen Regionen ab, kann aber auch durch ihre geografische Lage bedingt sein. Einige Städte im Süden Floridas liegen beispielsweise auf kalkhaltigen und porösen Gesteinsschichten, sodass Meerwasser unterhalb von Deichanlagen jeglicher Bauart eindringen würde.

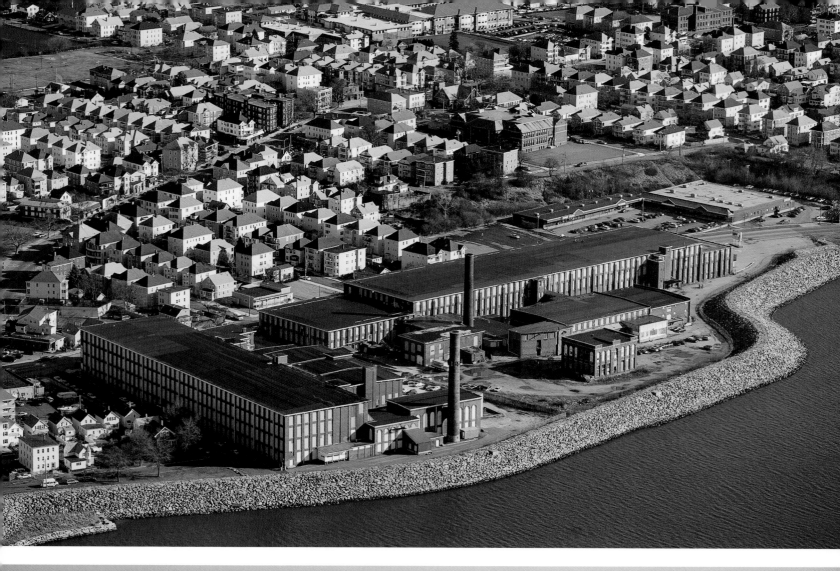
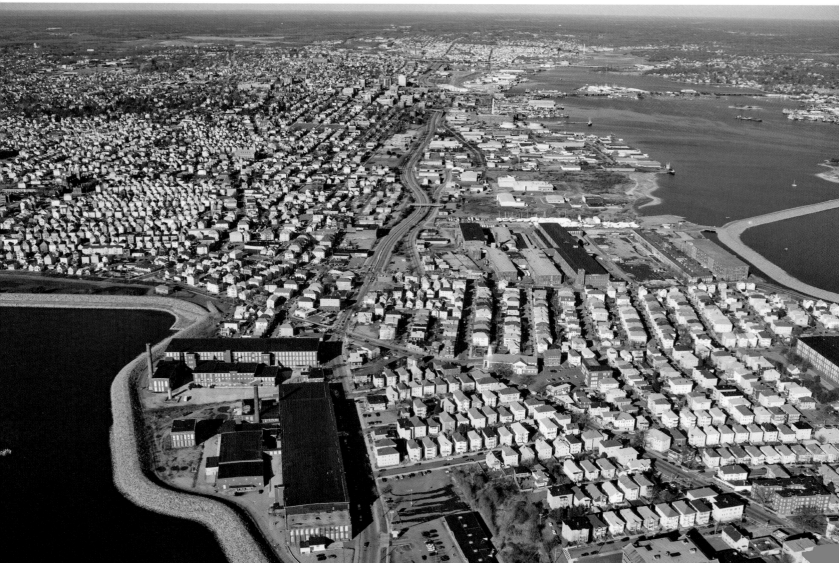

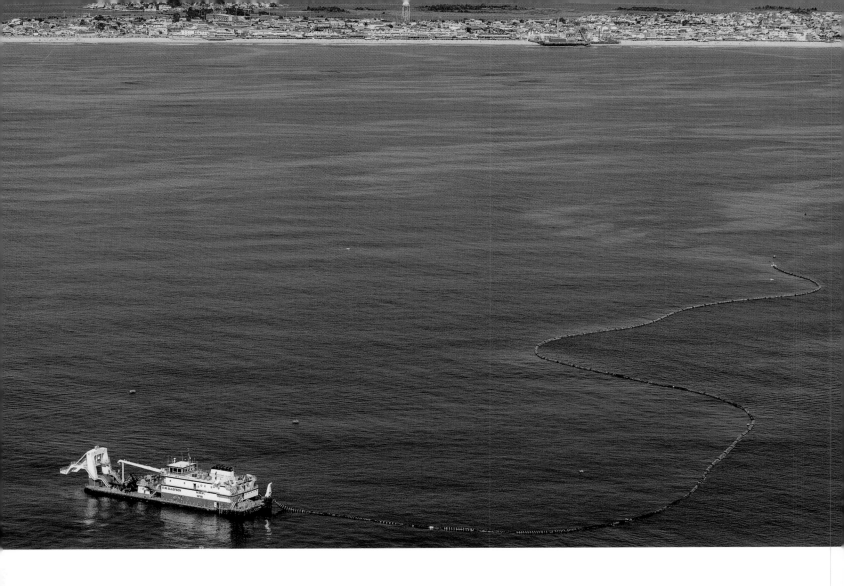

Seaside Heights, New Jersey.
Die Sandvorspülung *(sand nourishment)*, auch Strandaufschüttung, ist ein Verfahren, mit dem man versucht, Strände nach schweren Sturmschäden zu regenerieren. Tausende Kubikmeter Sand werden benötigt, um die Ufer wiederherzustellen oder auch zu verbreitern und so gegen die Küstenerosion anzukämpfen. Die erforderlichen Sedimente werden von speziellen Baggerschiffen am Meeresboden aufgesaugt und mit flexiblen Rohrleitungen, die an eine Nabelschnur erinnern, an Land befördert. So gelangt ein Sand-Wasser-Gemisch ans Ufer, das von Bulldozern verteilt wird, um den Strand zu erneuern. Die Stadt Seaside Heights in New Jersey betreibt seit 2013 ein Projekt, um die durch Wirbelsturm Sandy abgetragenen Strände auszubessern. Die Kosten belaufen sich auf schätzungsweise über $500 Millionen. Angesichts solch beträchtlicher Summen kommen diese aufwendigen Maßnahmen jedoch nur für Regionen infrage, die mit dem Badetourismus ausreichende Gewinne erzielen. Nachdem der Strand aufgeschüttet ist, sind seine wiedergewonnenen Vorzüge allerdings nur von kurzer Dauer, denn gegenüber dem künftigen Anstieg der Meere und den immer heftigeren Sturmfluten sind diese Eingriffe kaum wirksam.

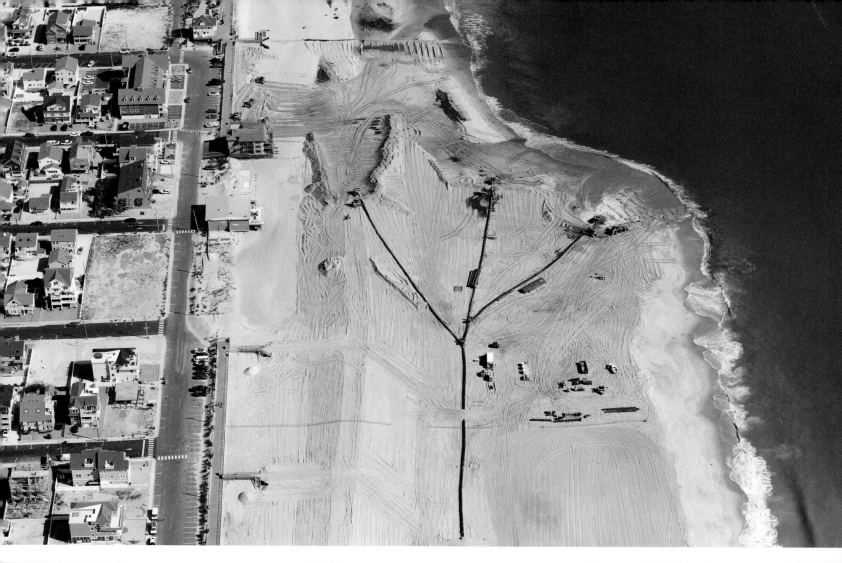

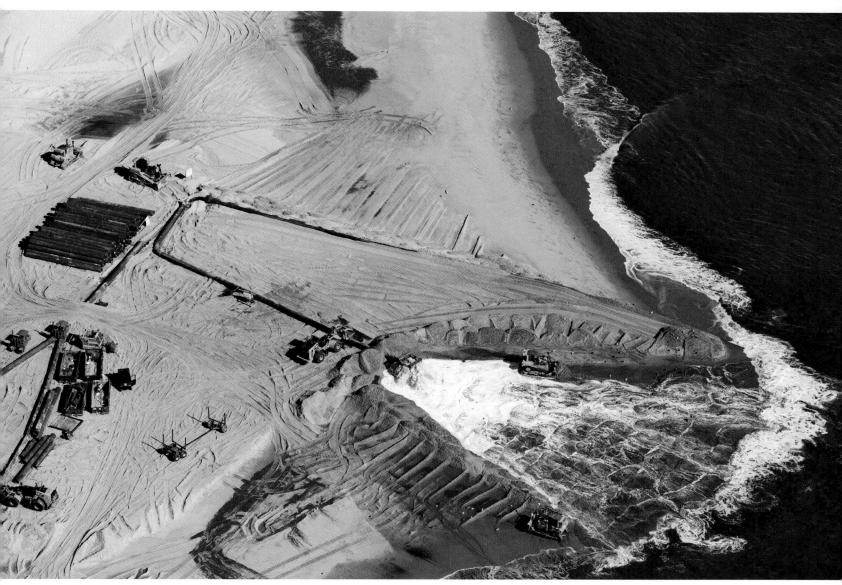

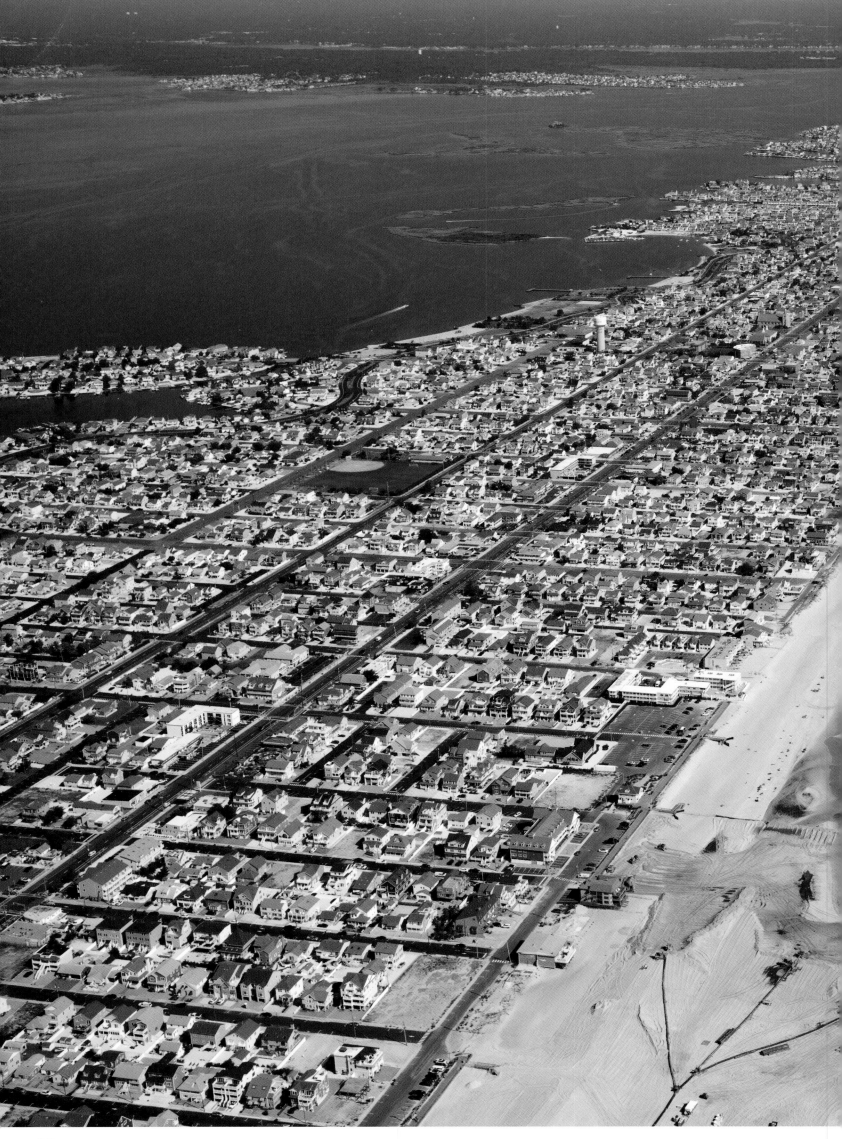

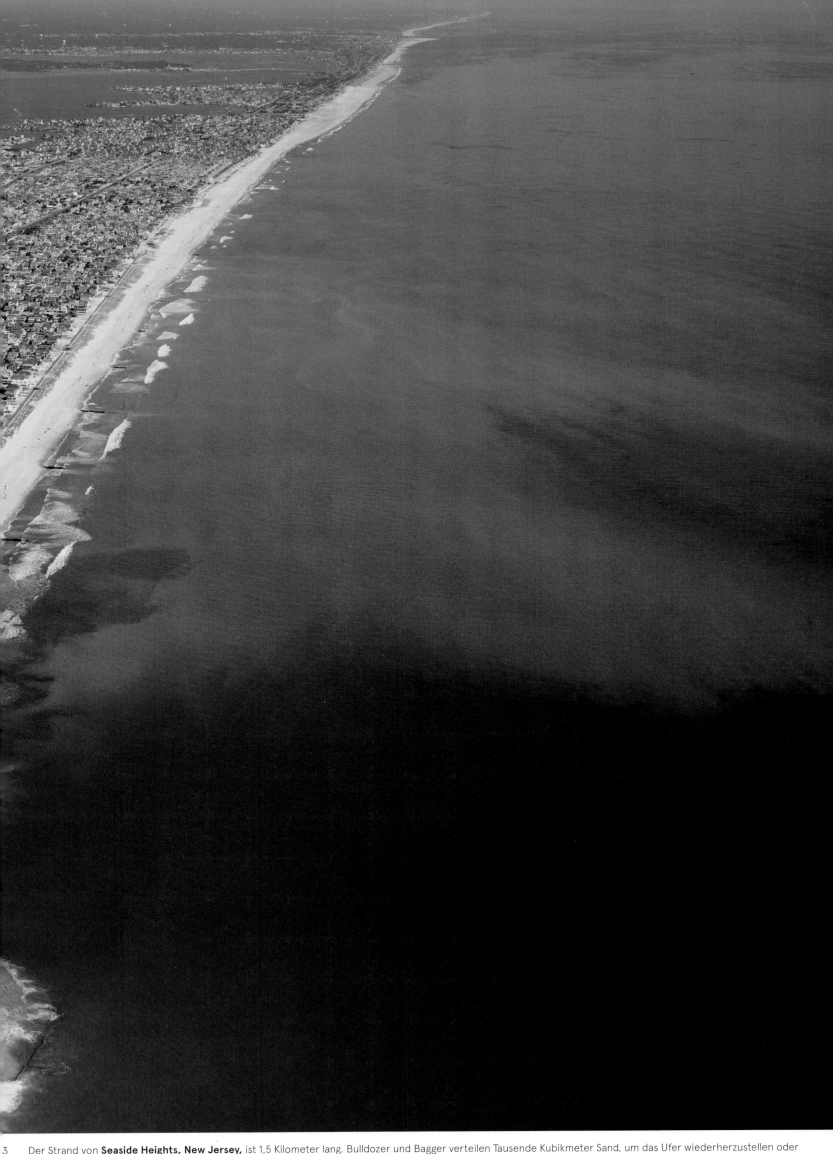

3 Der Strand von **Seaside Heights, New Jersey,** ist 1,5 Kilometer lang. Bulldozer und Bagger verteilen Tausende Kubikmeter Sand, um das Ufer wiederherzustellen oder auch zu verbreitern. Mit der Zeit wird der Sand jedoch wieder ins offene Meer hinausgespült.

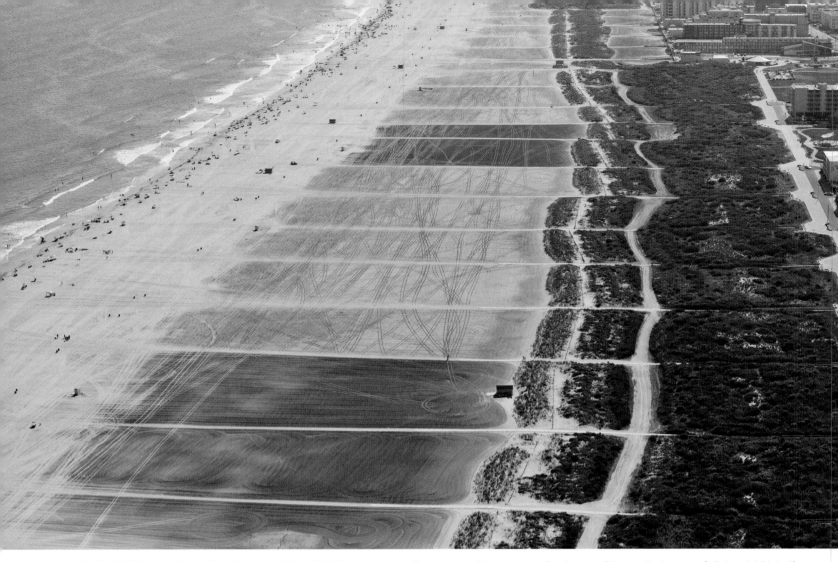

Die Stadt **Wildwood Crest, New Jersey,** hat ihren 3,5 Kilometer langen Strand verbreitert, um eine Barriere aus Dünen mit einem großzügigen Waldstreifen zu schaffen. Die Anlage bietet einen einladenden Spazierweg durch den Waldpark.

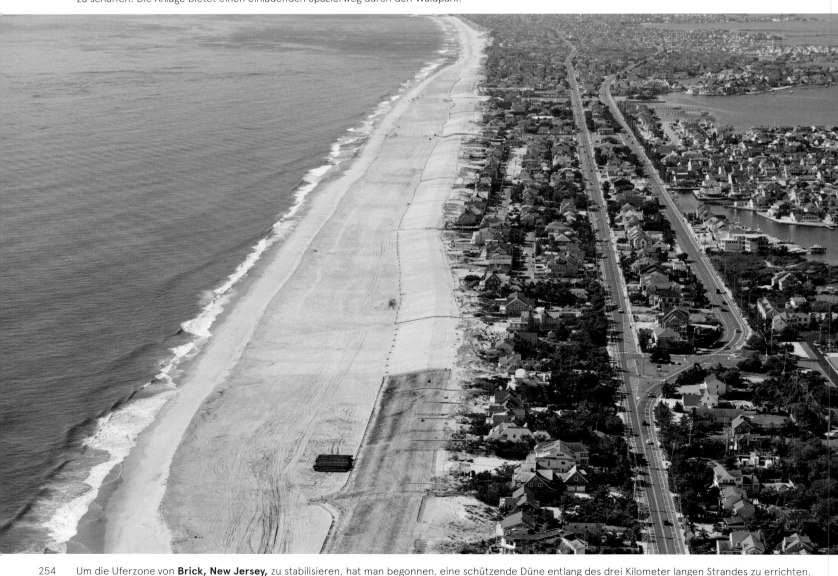

Um die Uferzone von **Brick, New Jersey,** zu stabilisieren, hat man begonnen, eine schützende Düne entlang des drei Kilometer langen Strandes zu errichten. Die Bepflanzung des Sandwalls ergänzt und erweitert die vorhandene Gartenbegrünung der Hausbesitzer und erhöht den Schutz des Küstenstreifens.

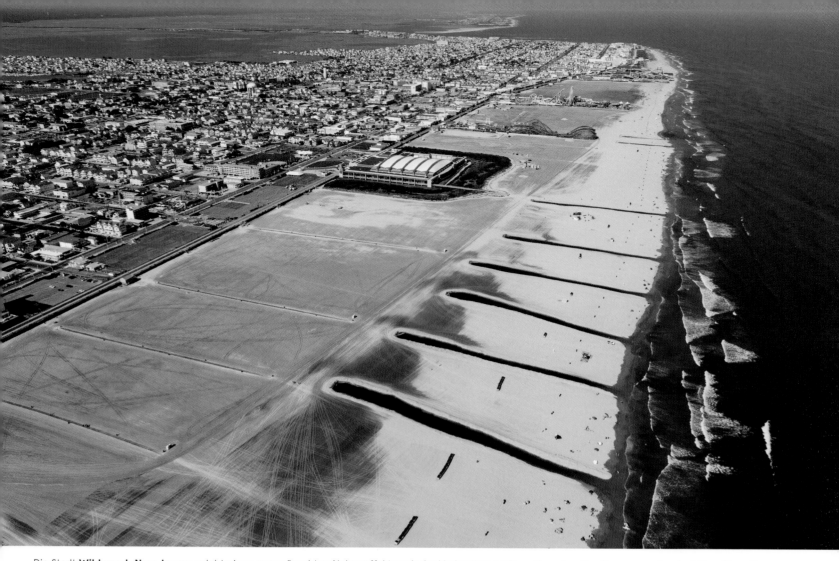

Die Stadt **Wildwood, New Jersey,** erlebt einen unerwünschten Nebeneffekt nach der Verbreiterung ihres Strandes. Das Abwasser gelangte früher über die Kanalisation direkt ins Meer. Seit der Aufschüttung sorgen dieselben Rohre dafür, dass das Abwasser nunmehr lange Furchen in den neuen Strandabschnitt gräbt. Den Urlaubern bleiben noch die sauberen Bereiche zwischen den Abwasserrinnen.

Atlantic City, New Jersey.

Die Bedürfnisse von Einzelnen mit den vielfältigen Nutzungen der Strände in Einklang zu bringen und zugleich den Schutz vor Sturmschäden zu erhöhen, ist ein schwieriges Unterfangen. Die Strandanwohner möchten ihren Meerblick nicht aufgeben, die neuen Schutzdünen versperren ihnen jedoch die Aussicht. Eine großzügige Strandbreite ist erforderlich, um die Brutstätten bedrohter Vogelarten zu schonen, aber auch, um die Erwartungen der Strandurlauber zu erfüllen. Angesichts dieser Anforderungen ist das Aufschütten künstlicher Dünen nach wie vor die ökologisch sinnvollste Lösung, um die Ufer gegen Sturmfluten und die Küstenerosion widerstandsfähiger zu machen. Die 4,5 bis sechs Meter hohen Dünen werden mit Strandroggen und ähnlichen Gräsern bepflanzt, deren kräftiges Wurzelwerk Stabilität gegen Wind und Wassererosion verleiht. Spezielle Zäune verhindern, dass Dünensand weggeweht und die Vegetation von den Strandgästen niedergetreten wird. Durchwege und bei Bedarf auch Holzstege durch den Sand geben den Zugang zum kühlen Nass frei.

Atlantic City, New Jersey.

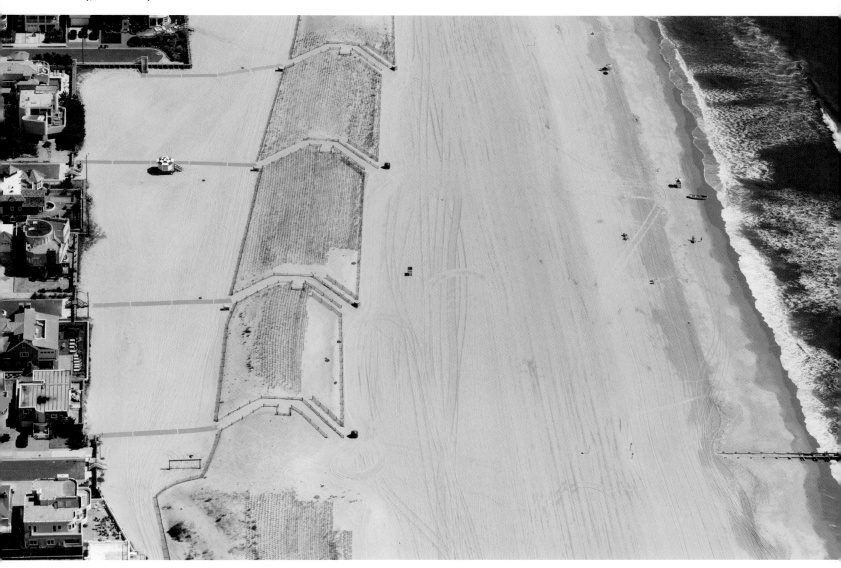

Margate City, New Jersey.

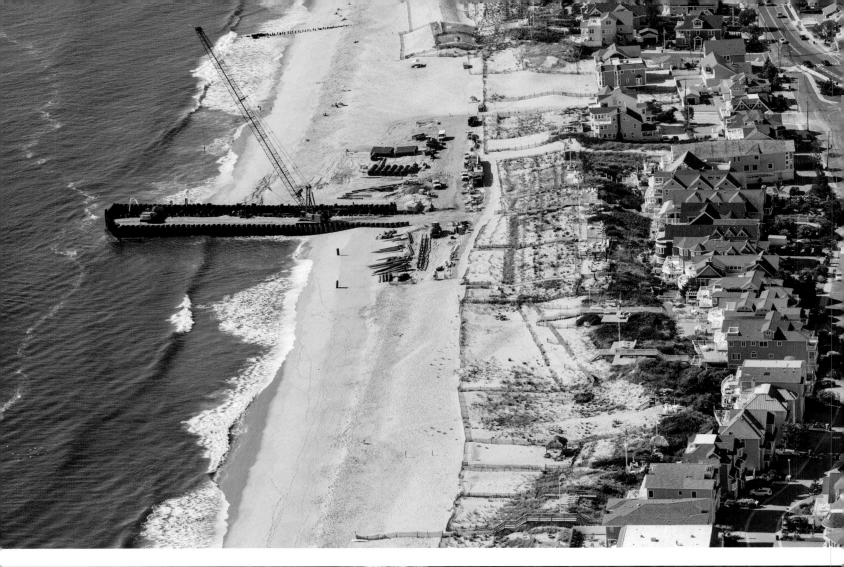

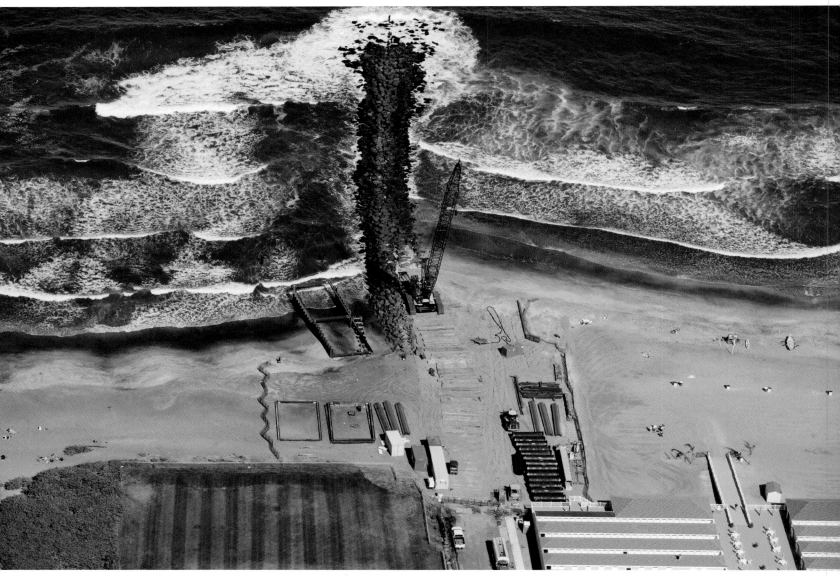

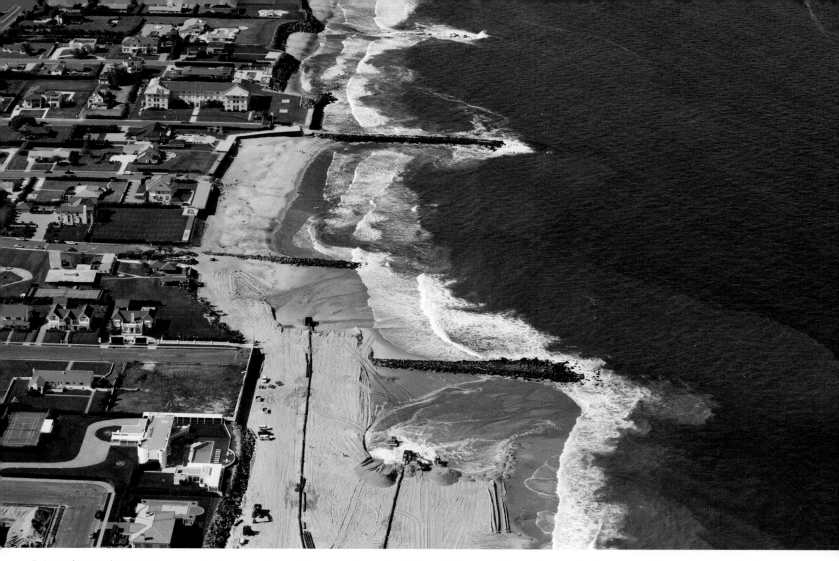

Buhnen *(groynes)* sind Dämme, etwa in Form von Steinschüttungen, die rechtwinklig zur Küste errichtet werden, um die Erosion der Ufer aufzuhalten, wie hier in **Deal, New Jersey,** und an der Point Pleasant Beach in **Ocean County, New Jersey.** Anstatt von der Strömung entlang des Ufers weggetrieben zu werden, wird der Sand von dem Steinwall aufgehalten. Auf der Rückseite des Walls kann es jedoch zur verstärkten Abtragung von Sand und somit zu einer erhöhten Erosion kommen.

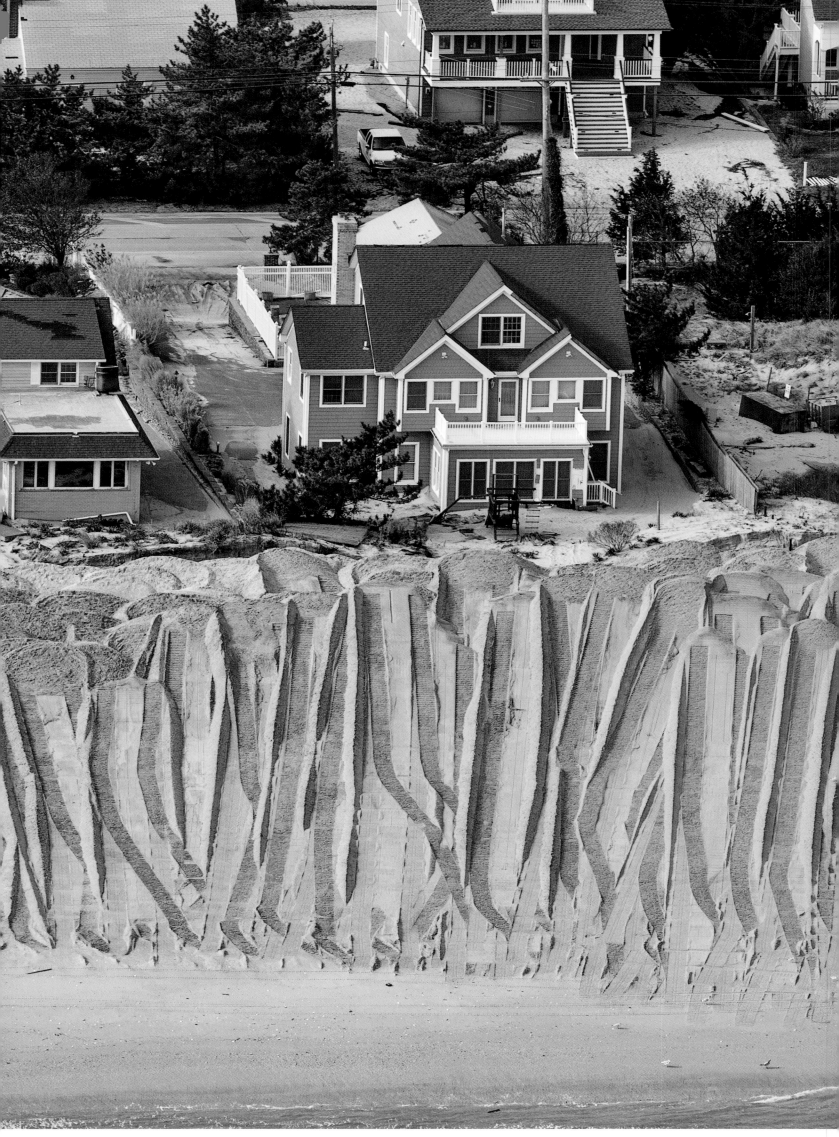

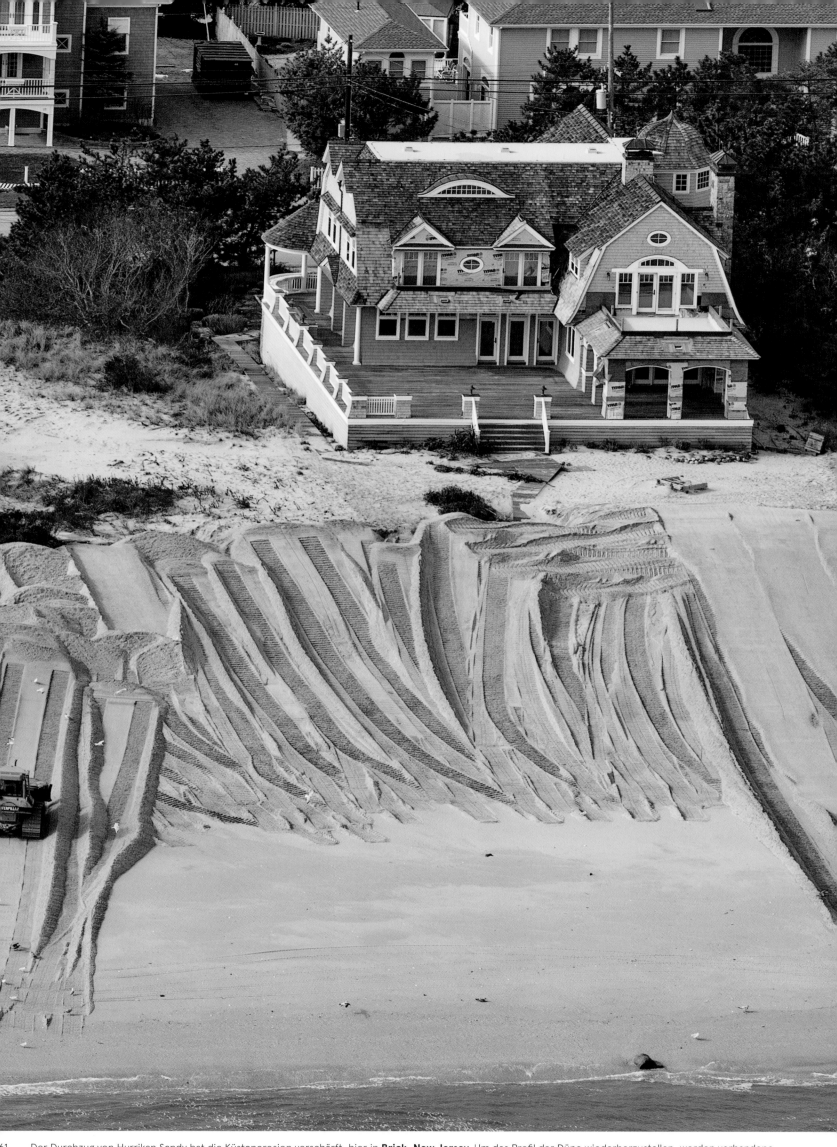

51 Der Durchzug von Hurrikan Sandy hat die Küstenerosion verschärft, hier in **Brick, New Jersey.** Um das Profil der Düne wiederherzustellen, werden vorhandene Strandsedimente mit großem Aufwand in Bewegung gesetzt. Unter Umständen muss der Vorgang mehrmals wiederholt werden, bis für die Häuser eine ausreichende Stabilität erreicht ist.

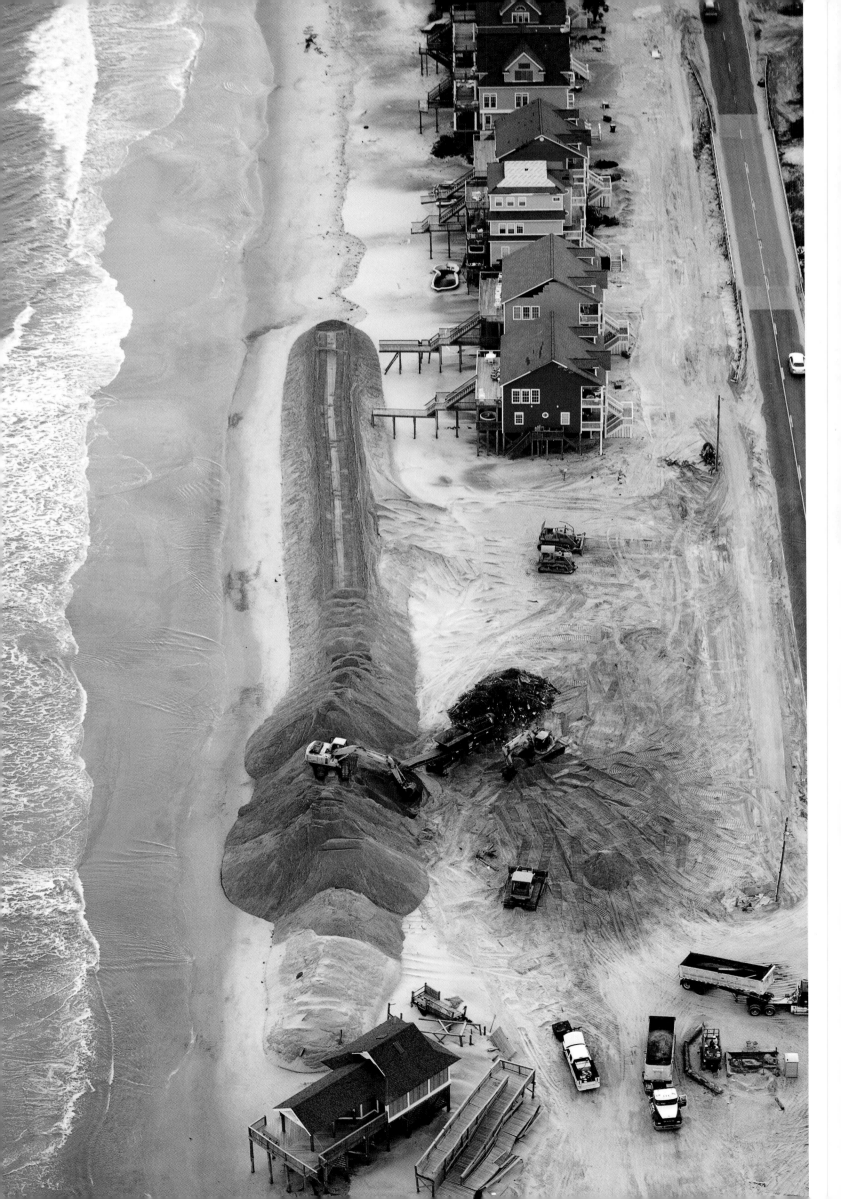

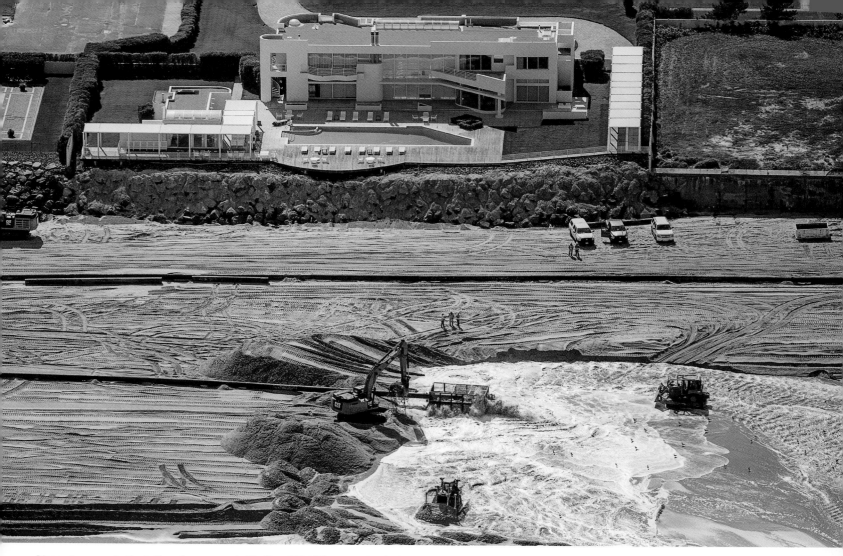

Dieses Anwesen in **Deal, New Jersey,** wurde für über $20 Millionen verkauft. Das Grundstück liegt zwischen zwei schützenden Steinwällen und profitiert von der Strandaufschüttung, die mit öffentlichen Geldern finanziert wird.

Nach den Verwüstungen durch Hurrikan Florence wird in **North Topsail Beach, North Carolina,** eine Stranddüne errichtet. Die Stadt hat jahrelang auf eine Finanzierung aus Bundesmitteln gewartet und schließlich beschlossen, mithilfe einiger Millionen Dollar selbst für ihren Schutz zu sorgen.

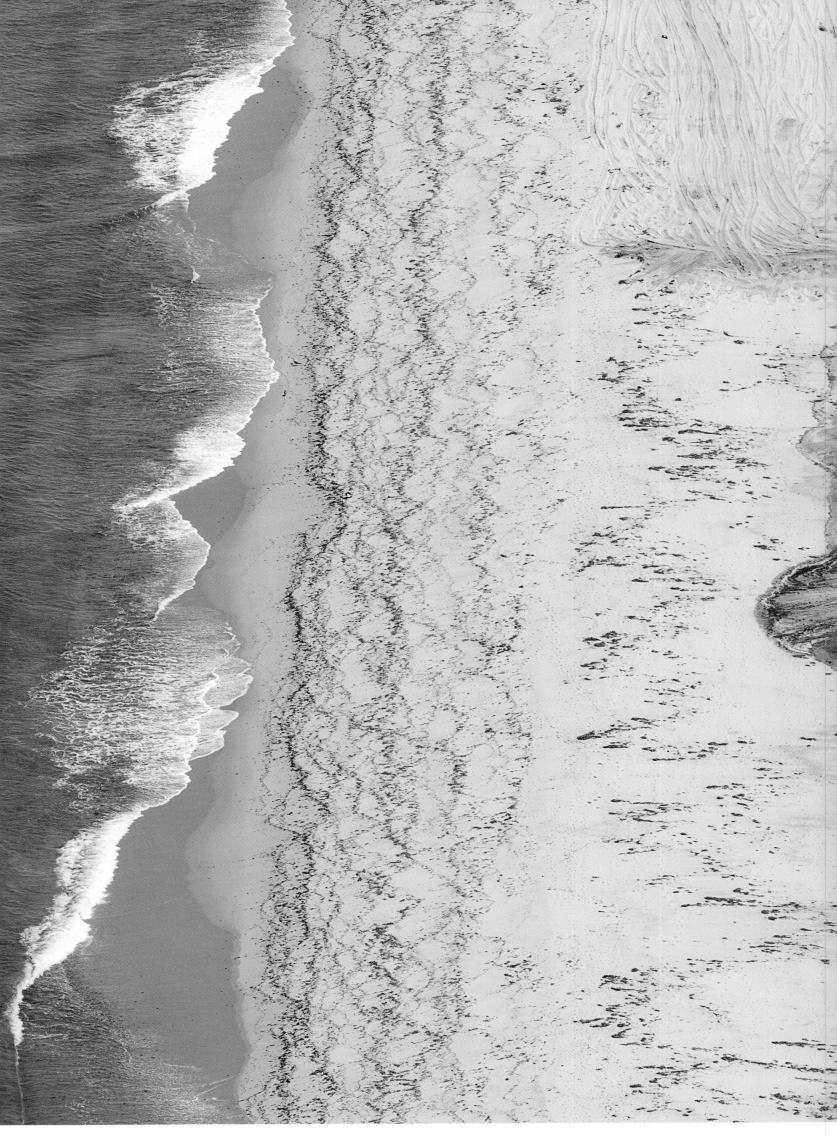

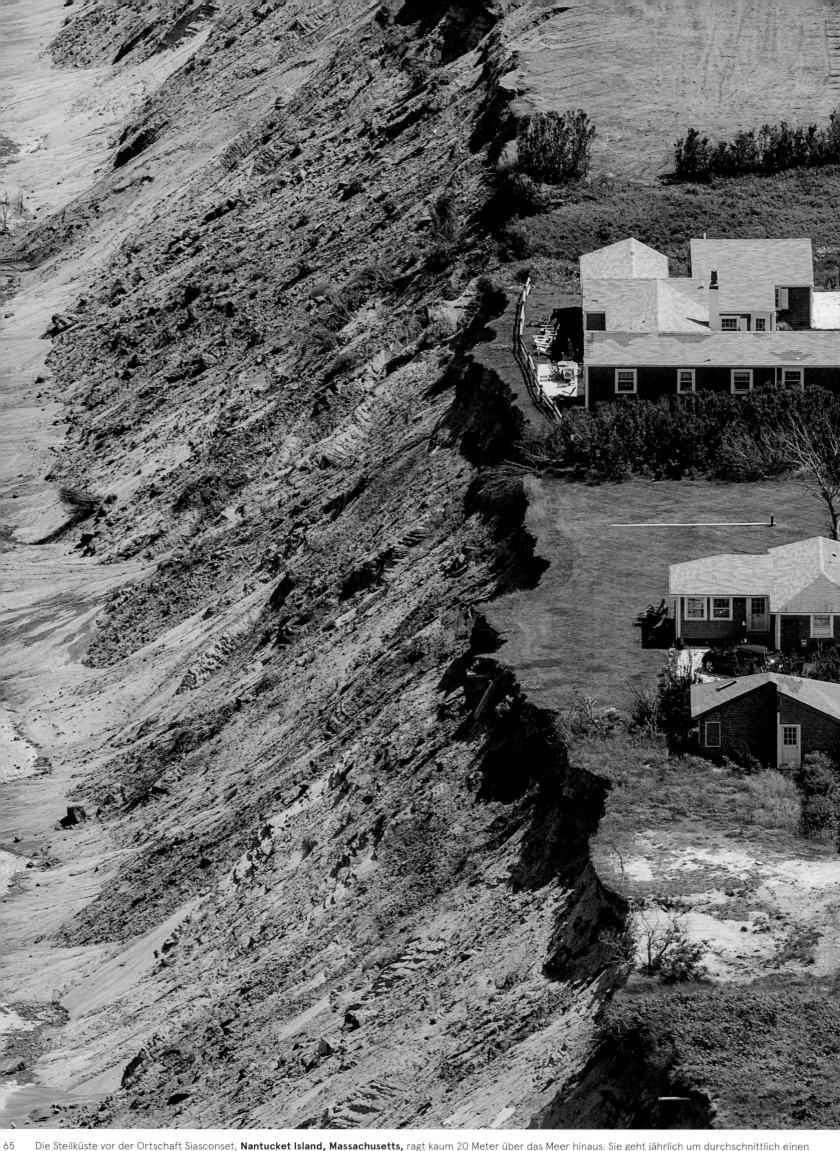

65 Die Steilküste vor der Ortschaft Siasconset, **Nantucket Island, Massachusetts,** ragt kaum 20 Meter über das Meer hinaus. Sie geht jährlich um durchschnittlich einen Meter zurück, durch die heftigen Stürme von 2013 allein waren es über neun Meter. Ihre Entschlossenheit, hier zu bleiben, bekunden die Anwohner mit einem eigens gegründeten Interessenverband, der sich ebenso gegen lokale Politiker stellt wie gegen Umweltaktivisten und die ortsansässigen Fischer.

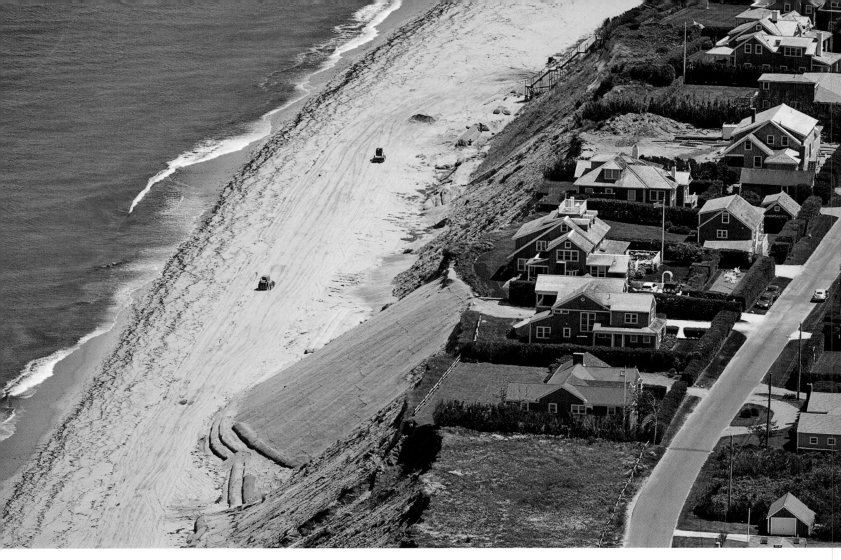

Die wohlhabenderen Bewohner von Siasconset, **Nantucket Island, Massachusetts,** sind bereit, gegen die Erosion anzukämpfen, statt vor ihr zu fliehen. Eine Methode besteht darin, den Winkel der Steilküste zu verändern, um sie insgesamt zu stabilisieren. Dieser Winkel hängt von der Gesteinsart ab sowie der geologischen Beschaffenheit und der durchschnittlichen Wellenenergie.

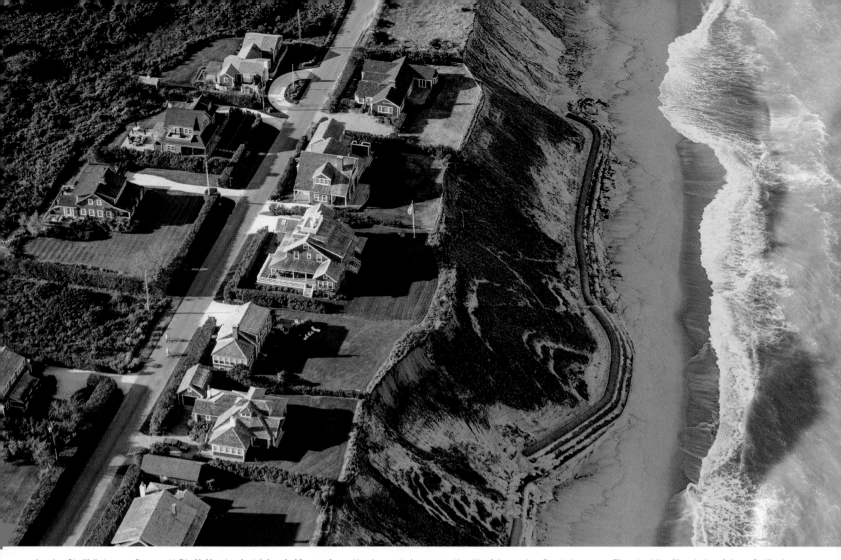

An der Steilküste von Sconsett Bluff, **Nantucket Island, Massachusetts,** kommt das neuartige Verfahren der Geotubes zum Einsatz. Hierfür wird auf dem Gelände ein Sand-Wasser-Gemisch entnommen und in einen riesigen Schlauch aus Naturfaser geleitet. Bei dieser Alternative zum traditionellen Wellenbrecher müssen die Schläuche jedoch regelmäßig mit Sand nachgefüllt werden. Mit der Zeit bilden sie dann künstliche Riffe entlang der Küste, die von der lokalen Fauna und Flora besiedelt werden.

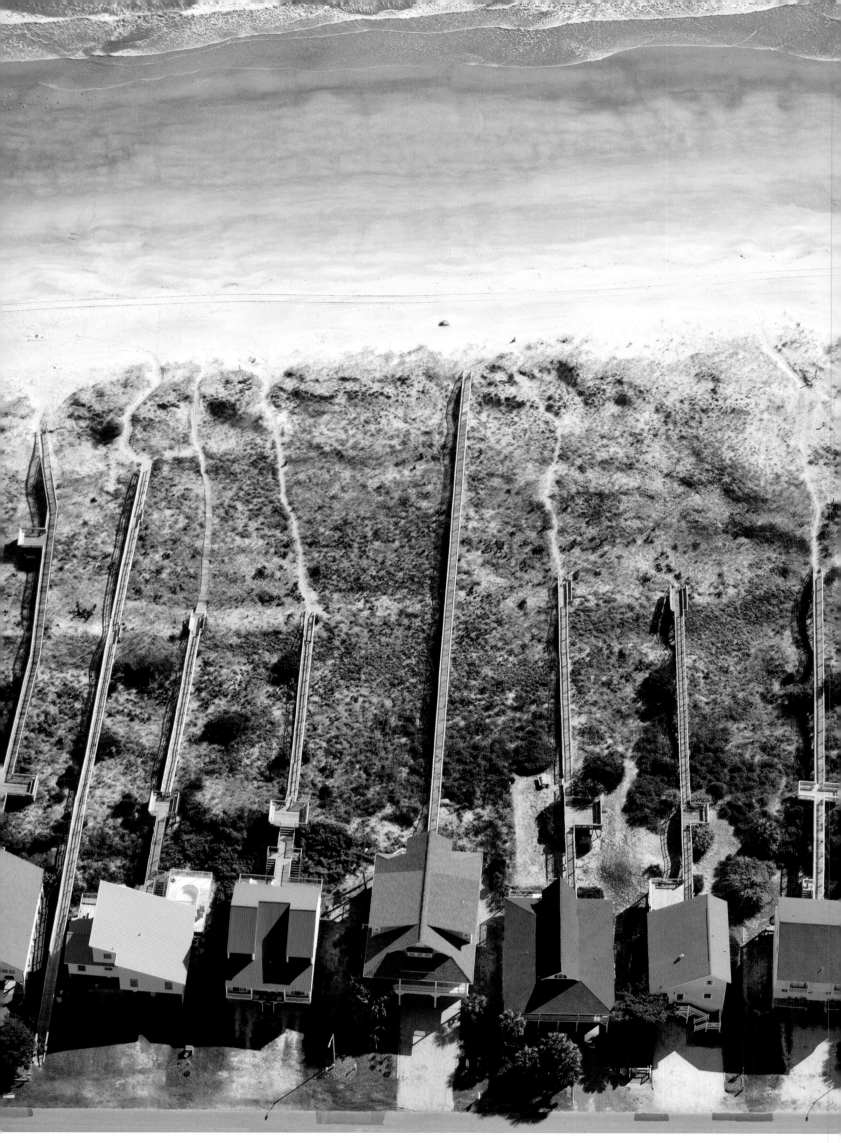

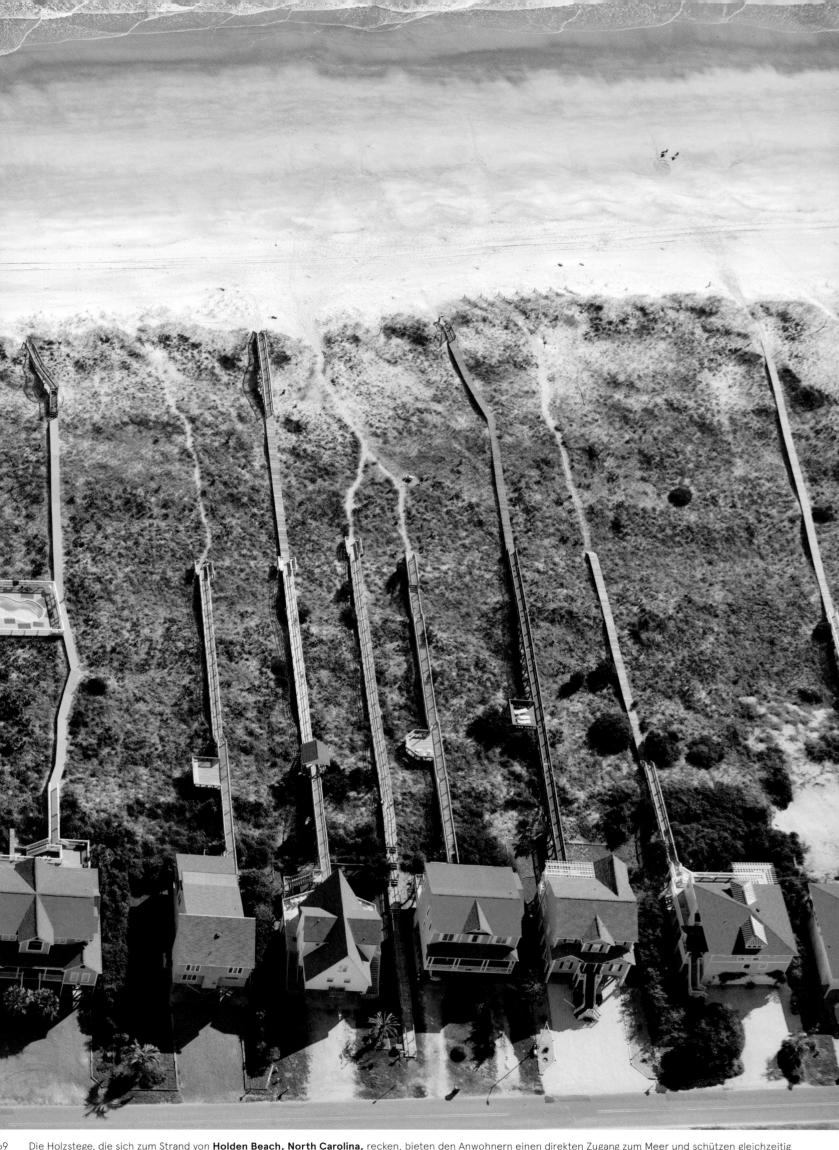

Die Holzstege, die sich zum Strand von **Holden Beach, North Carolina,** recken, bieten den Anwohnern einen direkten Zugang zum Meer und schützen gleichzeitig
die Küstenvegetation vor den Tritten unachtsamer Strandbesucher.

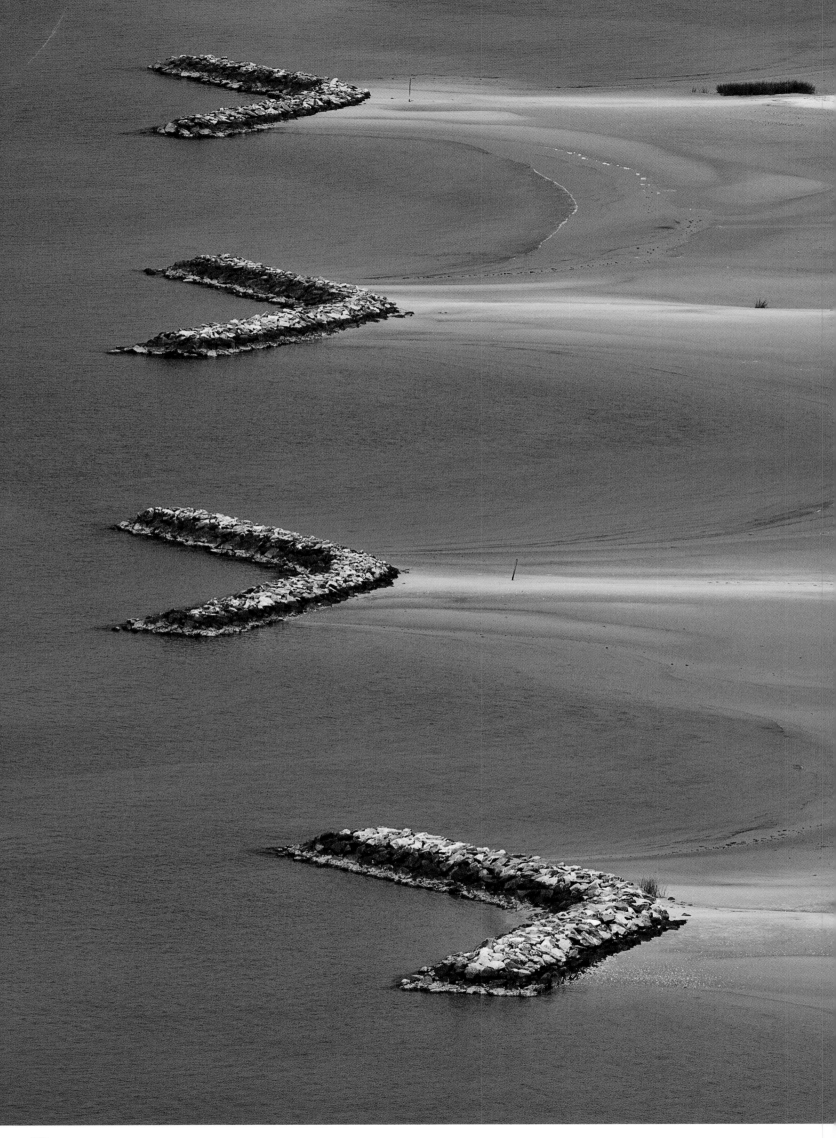

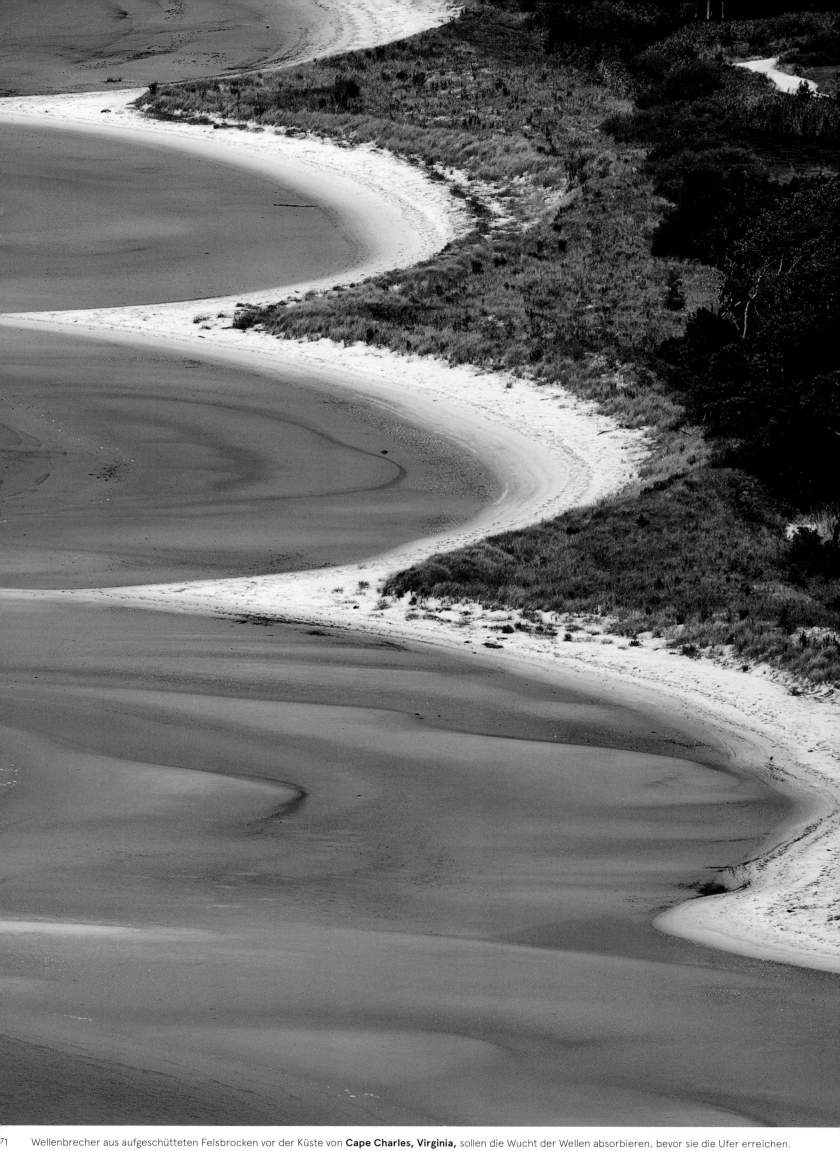

Wellenbrecher aus aufgeschütteten Felsbrocken vor der Küste von **Cape Charles, Virginia,** sollen die Wucht der Wellen absorbieren, bevor sie die Ufer erreichen. Sie führen hier allerdings zur Umleitung der Wellenenergie und haben die Form des Strandes verändert. Einige Bereiche wurden abgetragen und vorhandene Lebensräume in Mitleidenschaft gezogen.

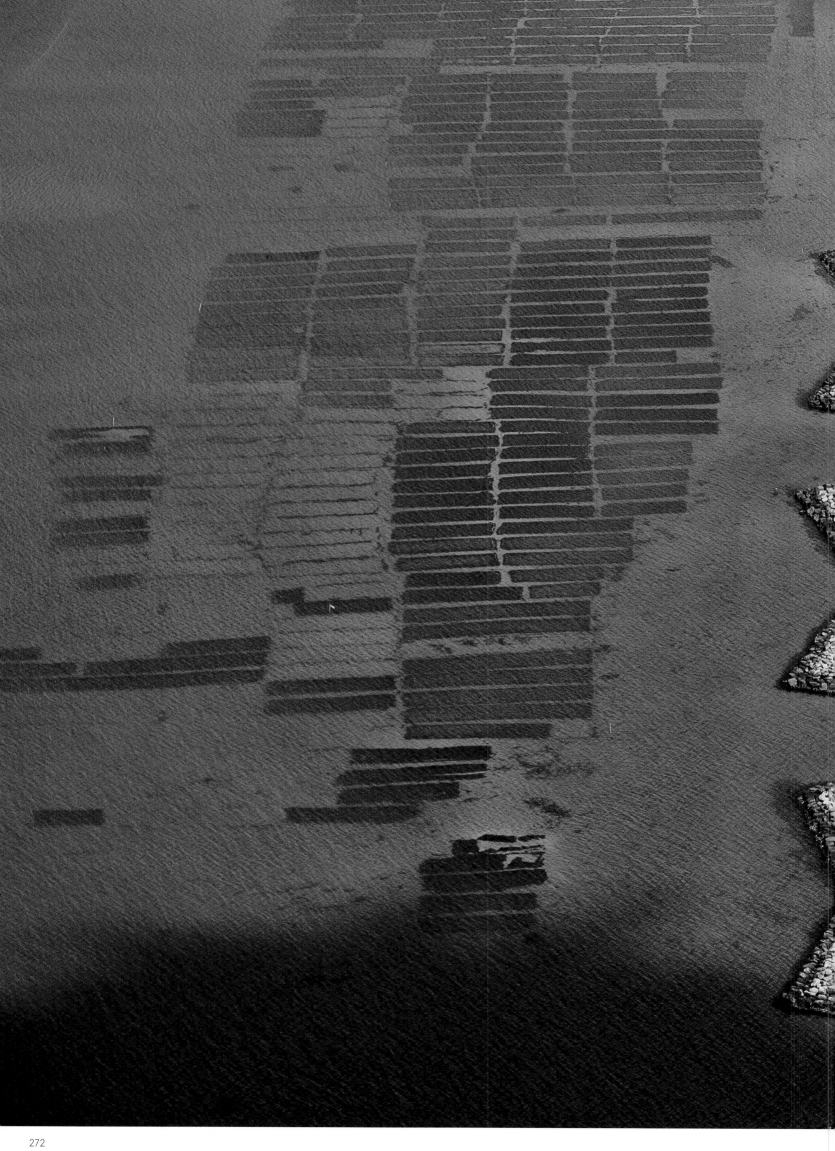

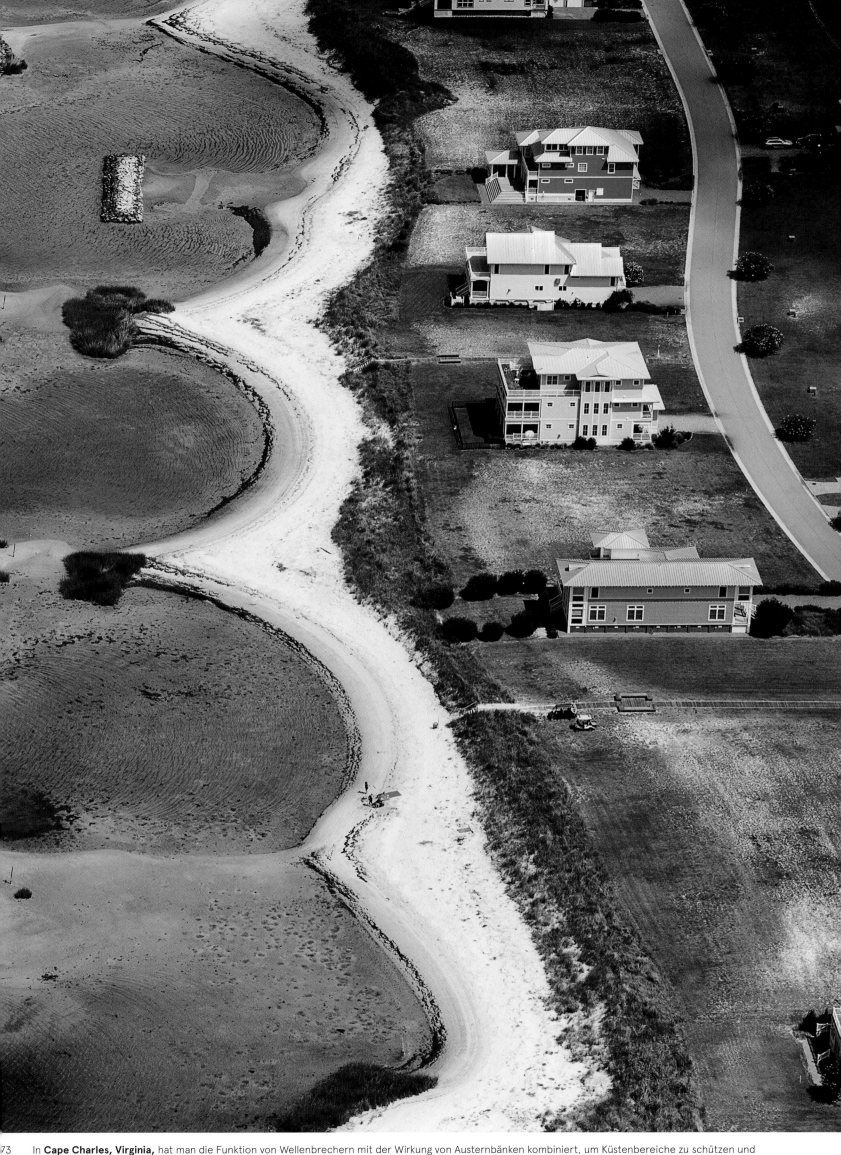

73 In **Cape Charles, Virginia,** hat man die Funktion von Wellenbrechern mit der Wirkung von Austernbänken kombiniert, um Küstenbereiche zu schützen und gleichzeitig einen ökologischen Beitrag zu leisten.

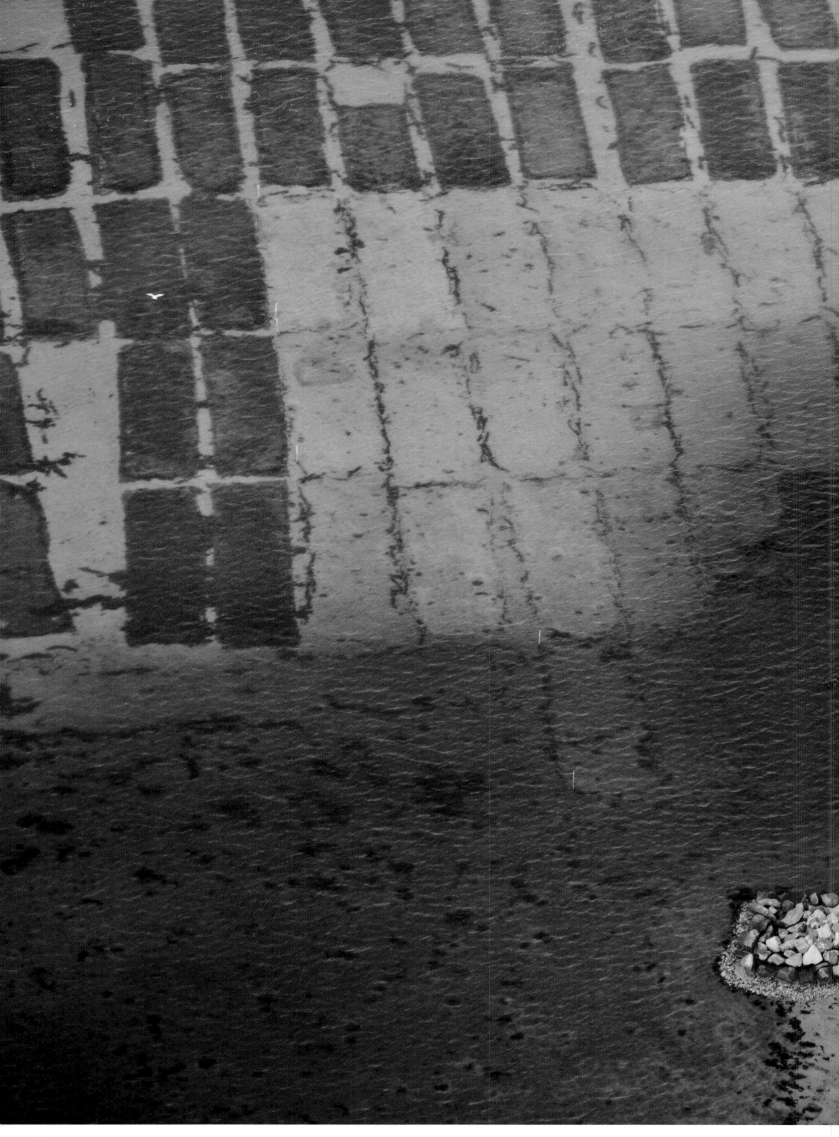

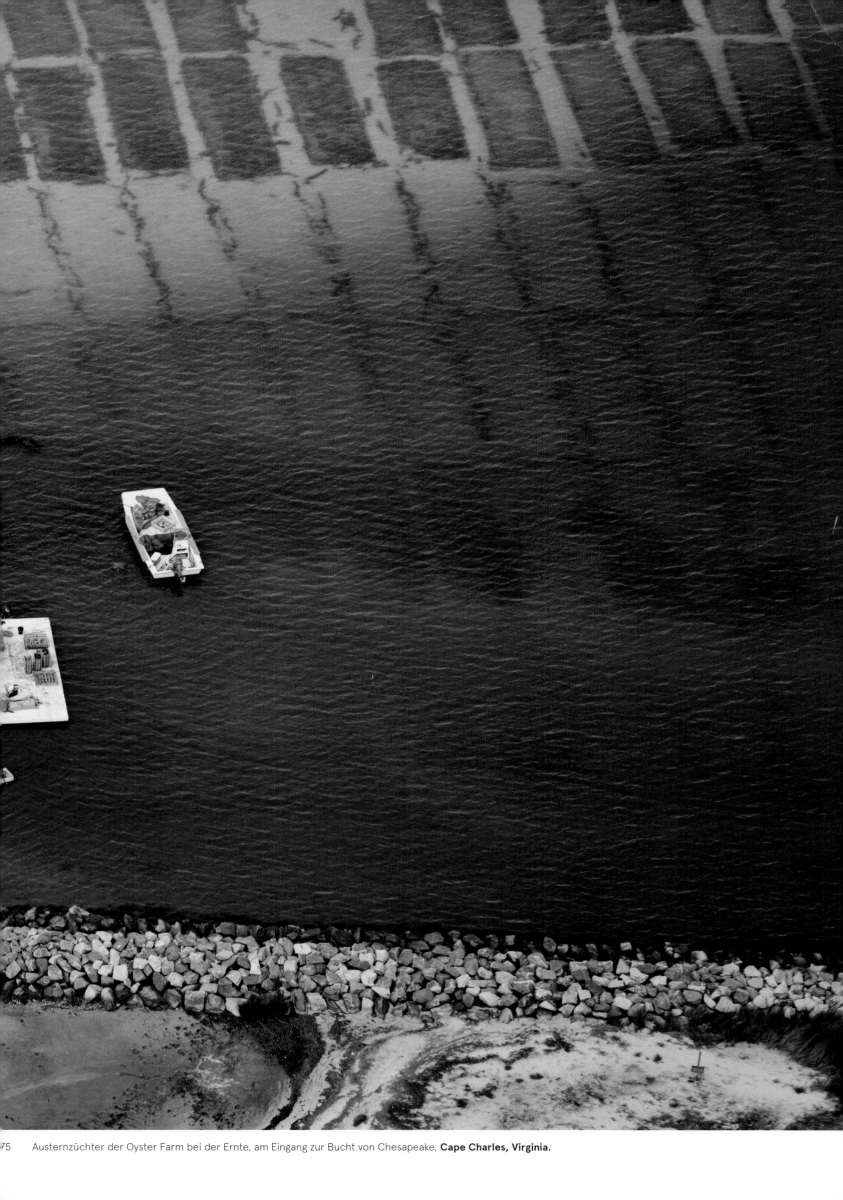

Austernzüchter der Oyster Farm bei der Ernte, am Eingang zur Bucht von Chesapeake, **Cape Charles, Virginia.**

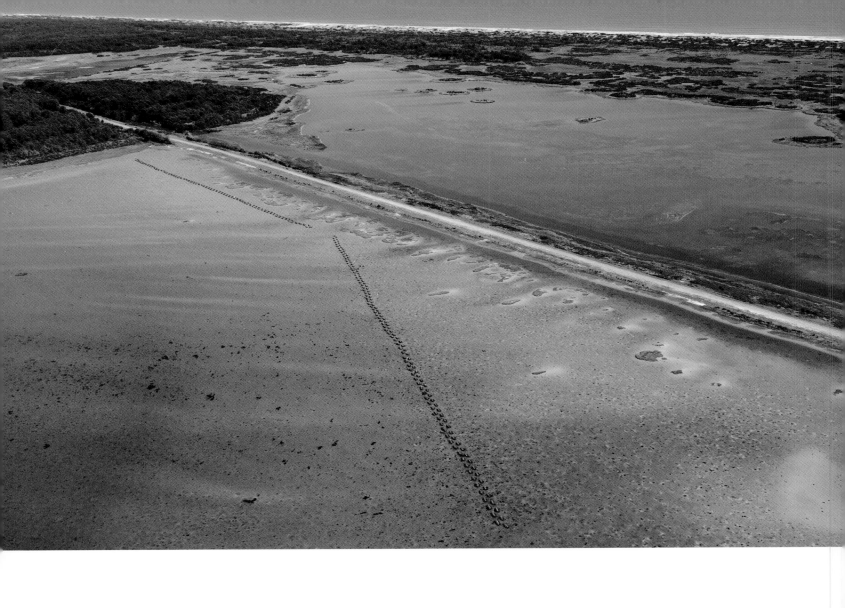

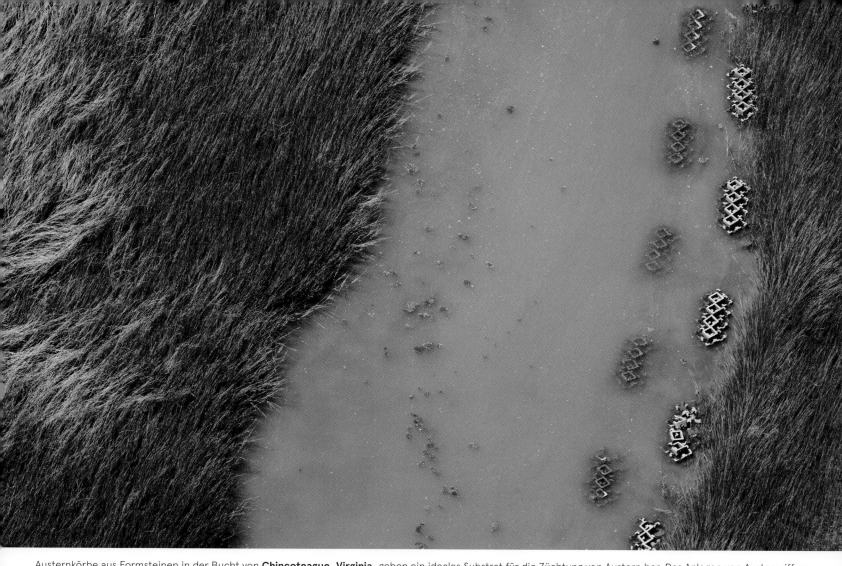

Austernkörbe aus Formsteinen in der Bucht von **Chincoteague, Virginia,** geben ein ideales Substrat für die Züchtung von Austern her. Das Anlegen von Austernriffen gehört zu den unterstützenden Maßnahmen beim Küstenschutz und bietet eine Alternative zu herkömmlichen Deichbauten, um den Aufprall der Wellen zu dämpfen.

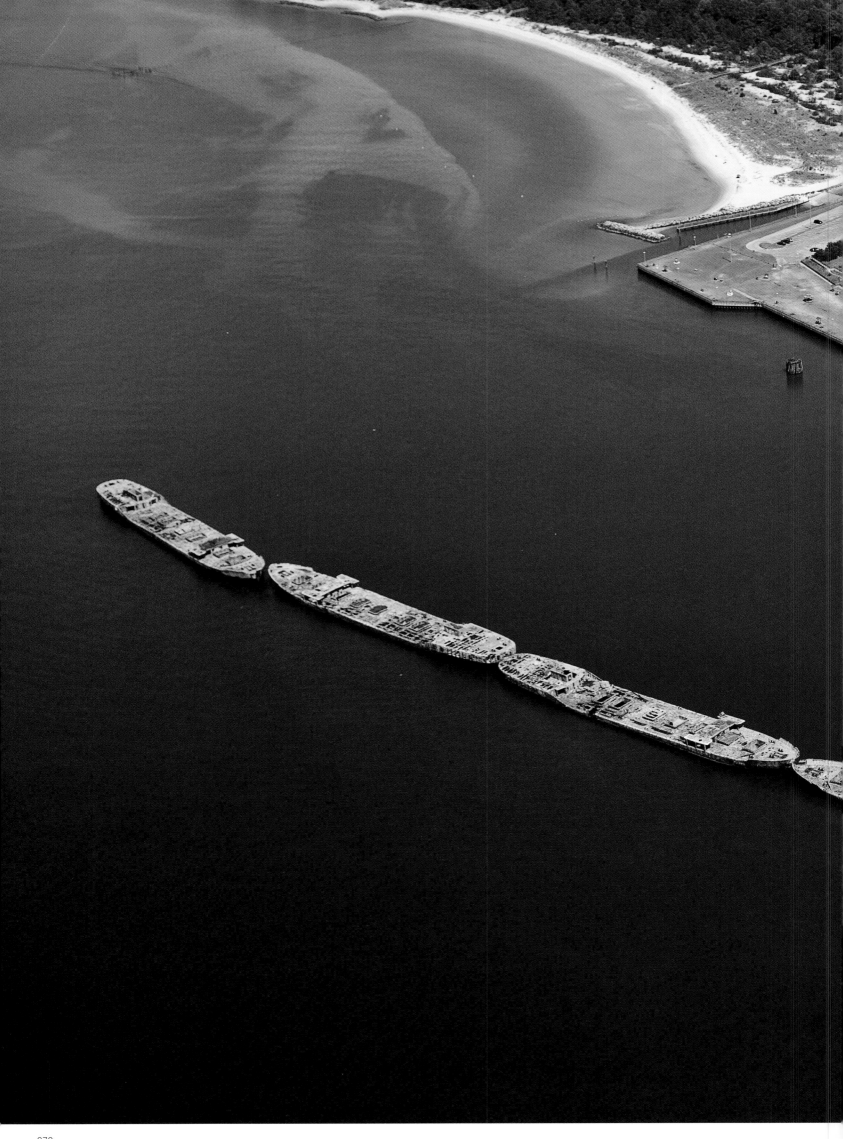

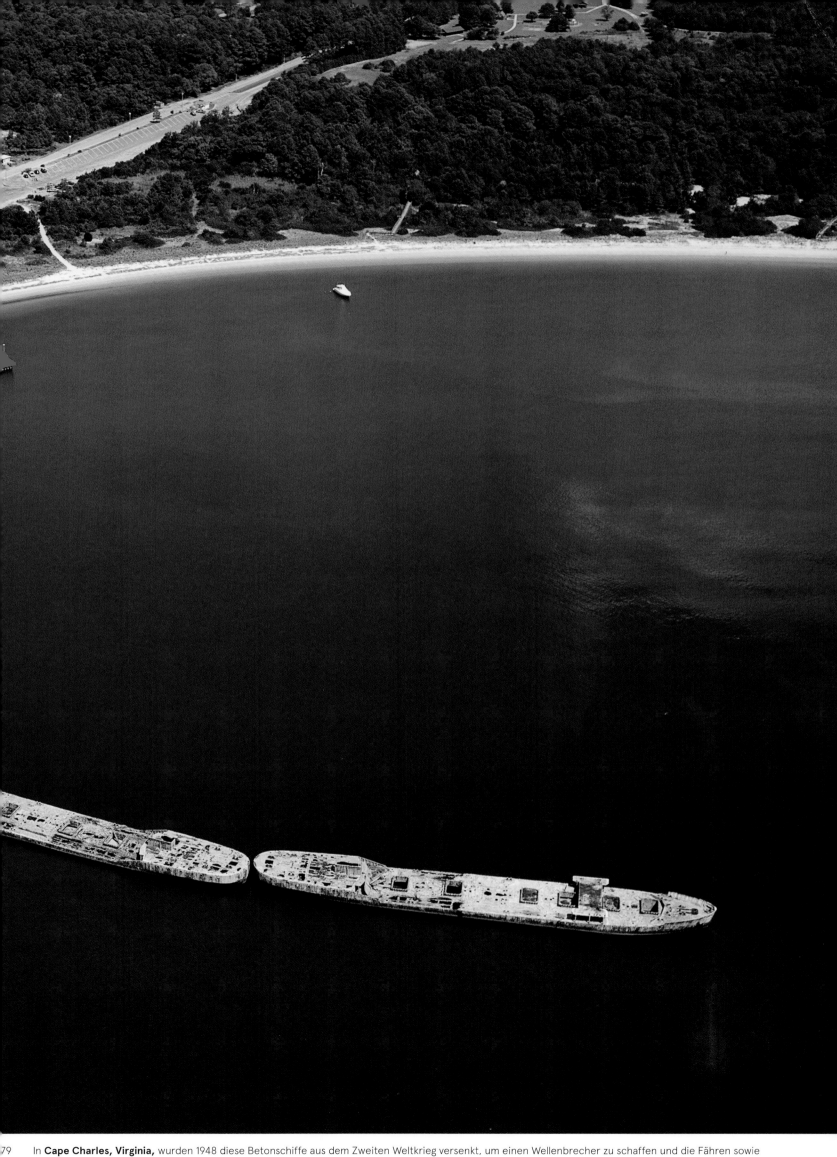

In **Cape Charles, Virginia,** wurden 1948 diese Betonschiffe aus dem Zweiten Weltkrieg versenkt, um einen Wellenbrecher zu schaffen und die Fähren sowie die Anlegestelle zu schützen. Der Fährbetrieb wurde eingestellt, die auf Grund gelaufenen Schiffe bieten der Küste weiterhin ihren Schutz.

Bedrohung

Der ansteigende Meeresspiegel wird weitreichende Auswirkungen auf Küstenregionen und nicht nur auf die unmittelbaren Uferbereiche haben. Die Risikogebiete umfassen ganze Biotope im Einflussbereich der Gezeiten, insbesondere Flussmündungen, Buchten und Binnenmeere. Es werden aber auch Küstenstädte und ganze Wirtschaftszonen betroffen sein, die weiter ins Landesinnere hineinreichen. Der Meeresanstieg wird die Infrastrukturen in den Tiefebenen in Mitleidenschaft ziehen, die Kläranlagen, Heizöl-, Kohle- und Atomkraftwerke, Lagerhallen und Öltanks sowie die Flughäfen, die sich meist in Küstenniederungen und unmittelbarer Meeresnähe befinden. Eine weitere Folge des Meeresanstiegs ist die Gefahr von Überflutungen in veralteten und umweltbelastenden Industrieanlagen, die stillgelegt wurden und nun brachliegen. Die amerikanische Regierung hat neuerdings Regelwerke und Baunormen für die Entwicklung von Küsteninfrastrukturen erlassen, die jedoch meist den Interessen jener zugutekommen, die den Klimawandel noch immer leugnen.

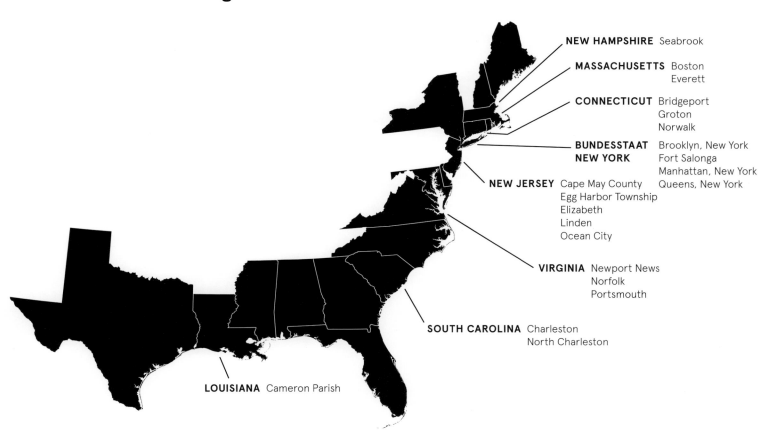

NEW HAMPSHIRE Seabrook

MASSACHUSETTS Boston
Everett

CONNECTICUT Bridgeport
Groton
Norwalk

**BUNDESSTAAT
NEW YORK**
Brooklyn, New York
Fort Salonga
Manhattan, New York
Queens, New York

NEW JERSEY Cape May County
Egg Harbor Township
Elizabeth
Linden
Ocean City

VIRGINIA Newport News
Norfolk
Portsmouth

SOUTH CAROLINA Charleston
North Charleston

LOUISIANA Cameron Parish

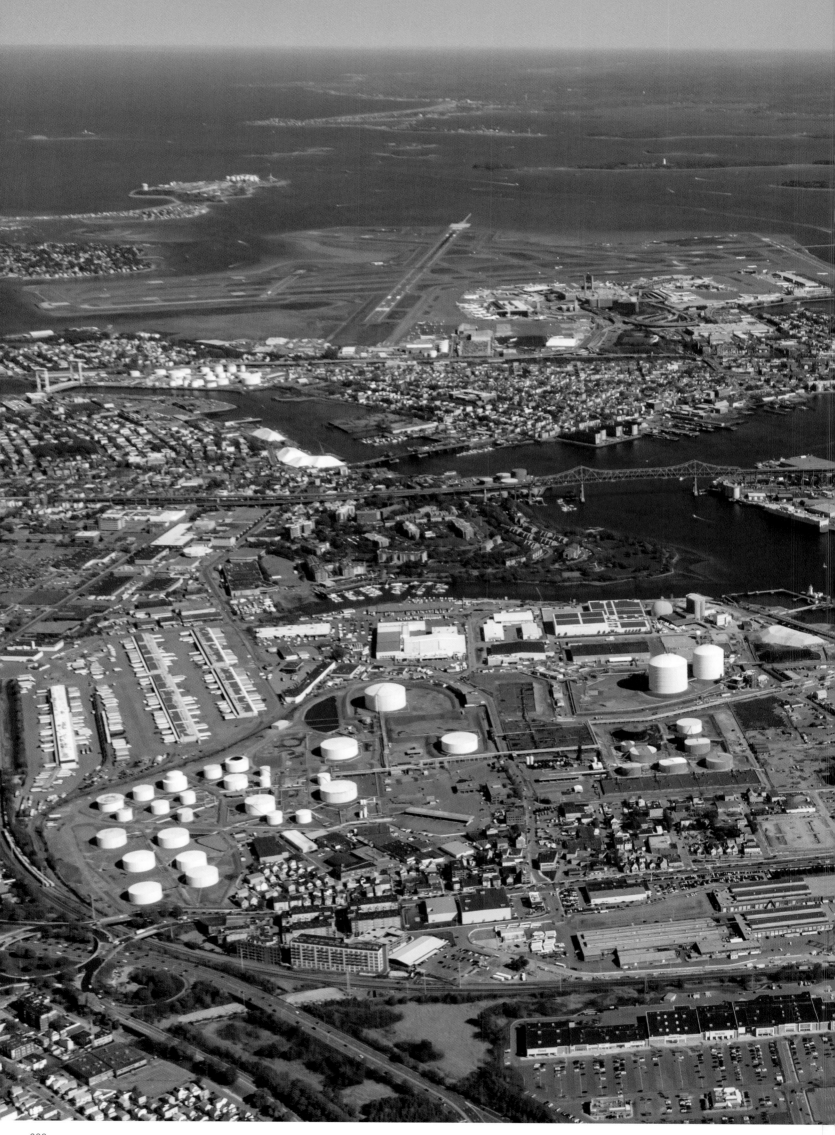

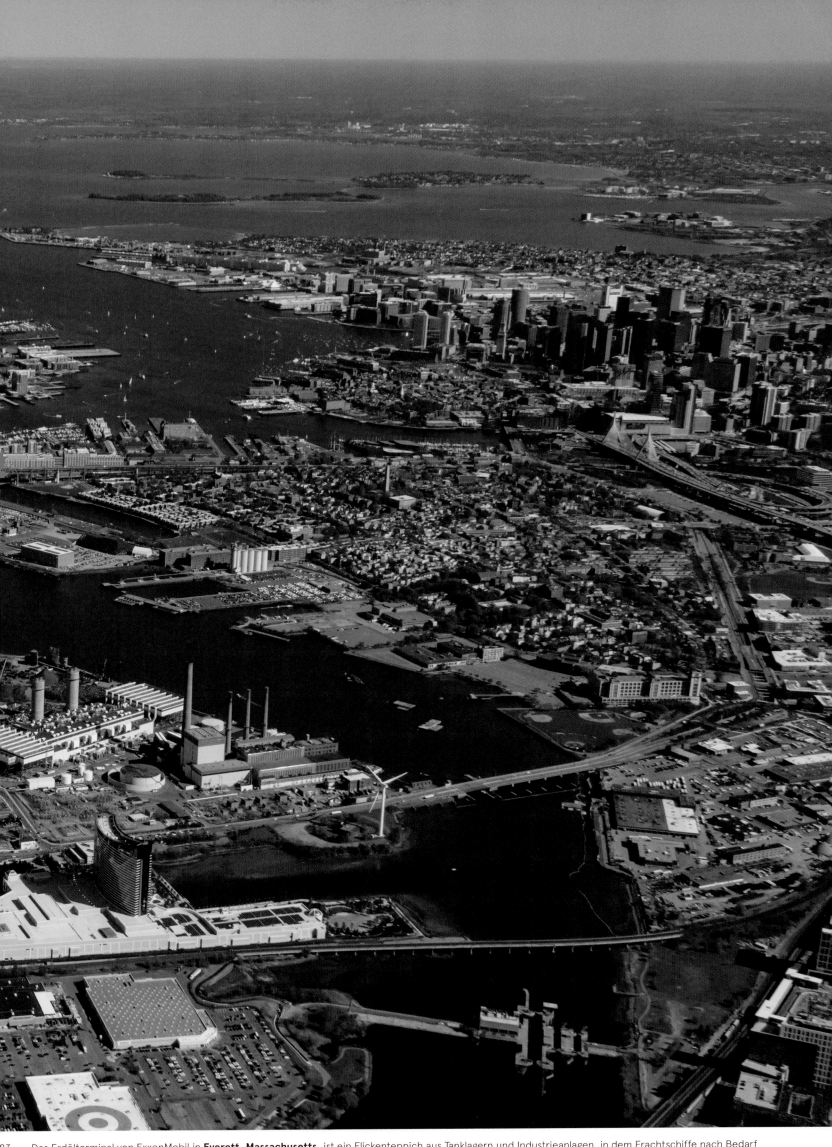

Das Erdölterminal von ExxonMobil in **Everett, Massachusetts,** ist ein Flickenteppich aus Tanklagern und Industrieanlagen, in dem Frachtschiffe nach Bedarf andocken können. Das Gelände war Gegenstand langwieriger Gerichtsprozesse, in denen es um kritische Sicherheitsvorkehrungen für den Hafen von Boston ging. Bei stürmischen Unwettern ist die Hafenanlage durch das massive Auslaufen giftiger Substanzen bedroht.

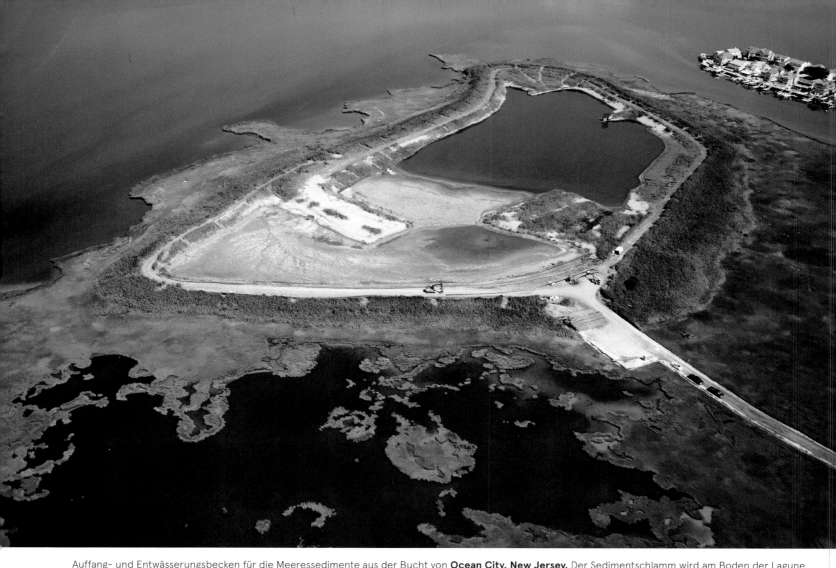

Auffang- und Entwässerungsbecken für die Meeressedimente aus der Bucht von **Ocean City, New Jersey.** Der Sedimentschlamm wird am Boden der Lagune ausgebaggert, um seine übermäßige Anhäufung in den ausgewiesenen Schifffahrtswegen zu verhindern.

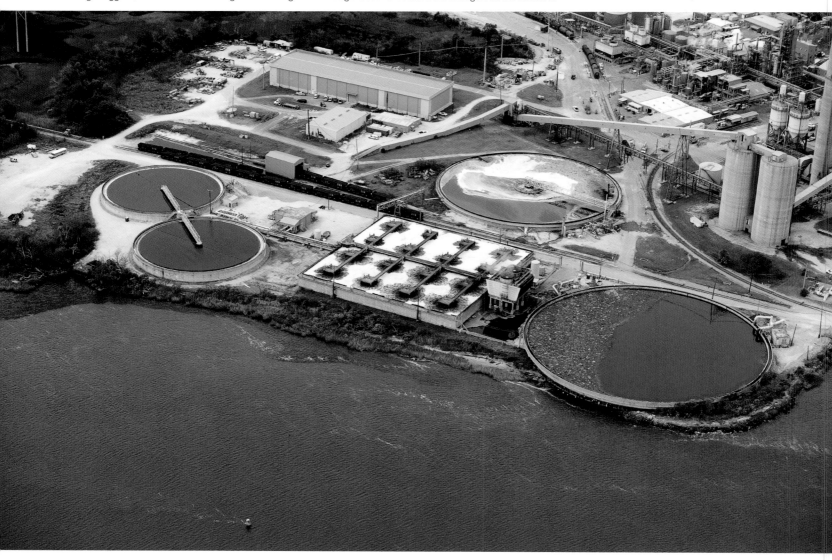

Absetzbecken der Fabrik für Wellpappen und Verpackungen West Rock Paper in **North Charleston, South Carolina,** am Ufer des Cooper Rivers, einem Tidefluss, der in Charleston Harbour ins Meer mündet.

Sieht man sich die amerikanische Ostküste und den Golf von Mexiko auf einer Landkarte in kleinem Maßstab an, so stellt sich das Meeresufer wie eine Grenzlinie zwischen dem Blau des Ozeans und den braunen Flächen des Festlands dar. Diese Küstenlinie erstreckt sich von Maine bis Florida über rund 3.000 Kilometer und umfasst vom Osten Floridas bis nach Texas weitere 2.600 Kilometer. Diese Maße können jedoch nur bedingt als feste Größe betrachtet werden, denn die tatsächliche Länge der Küste ändert sich je nachdem, in welchem Maßstab sie gemessen wird. Wissenschaftler sprechen vom Küstenparadoxon (coastline paradox), das eine Vorstellung des fraktalen Verlaufs der Küste liefert und die Messung ihrer Länge zu einer komplexen Angelegenheit macht.

Um diese Problematik besser zu verstehen, muss man sich die Küste als ein ausgedehntes Gebiet vorstellen, das am Meeresboden beginnt und sich bis zu dem Bereich im Kontinent erstreckt, an dem Gezeiten und Sturmfluten keinen Einfluss mehr auf das Festland haben. Bezieht man die Uferlängen dieser gesamten Zone ein, erhält man bei der Messung gänzlich andere Werte. Die Länge der Küste entspricht dann einer Größenordnung von 46.000 Kilometern an der Ostküste und beträgt rund 27.500 Kilometer an der Golfküste. Diese zusätzliche Strecke berücksichtigt den Verlauf der einzelnen, kleinteiligen Uferbereiche. Bereits zu Beginn meiner Erkundungen, als ich die Küstenlandschaften mit ihren Barriereinseln, Lagunen, Buchten und Flussmündungen überflog, konnte ich das begreifen. Eine Küste besteht also aus weit mehr als der Linie, die wir auf einer Landkarte sehen.

Zieht man diese weitläufigen Küstengebiete im Einflussbereich der Gezeiten und der Sturmfluten in Betracht, wird einem das Ausmaß der Verwundbarkeit dieser Landstriche bewusst. Man erahnt den unermesslichen Aufwand, um in den Küstenniederungen die Folgen des Meeresanstiegs zu bekämpfen und die vielen örtlichen Infrastrukturen zu schützen, seien es Öltanklager, Raffinerien, Stromkraftwerke, Kohlespeicher, Frachtschiffterminals oder die Schienennetze für den Güterverkehr. Aus der Luft betrachtet stellt sich heraus, dass sogar Städte an Flussufern weiter im Landesinneren zu den gefährdeten Zonen gehören, wie zum Beispiel Wilmington, Delaware, oder Philadelphia, Pennsylvania, das in über 100 Kilometer Entfernung von der Delaware Bay liegt, also weitab von dort, wo der gleichnamige Fluss ins Meer mündet.

In die öffentlichen Infrastrukturen werden schon heute immense Summen investiert, um die Entwicklung der Städte zu fördern und bedrohte Wirtschaftszweige in der Region zu unterstützen. Es geht unter anderem um den Erhalt und die Sicherheit von Autobahnen, Brücken, öffentlichen Verkehrsmitteln und Schifffahrtswegen. Um mich für die Luftaufnahmen zu diesem Projekt zu orientieren, habe ich die mir bekannten Flughäfen in Küstennähe als Bezugspunkte gewählt. Sie wurden allesamt auf niedrig gelegenen Grundstücken gebaut, in flachen und offenen Geländen, die praktisch auf Meeresniveau liegen, wie zum Beispiel die Flughäfen von New York und Boston. Der Schutz dieser für die Wirtschaft lebenswichtigen Anlagen wird enorme Summen verschlingen.

Viele Infrastrukturen für die Energieversorgung wurden ebenfalls bewusst in küstennahen Tiefebenen errichtet. Für Heizkraftwerke ist die Nähe zum Meer in zweierlei Hinsicht von Bedeutung: Sie benötigen Brennstoffe, die über den Seeweg angeliefert werden, und nutzen die Nähe zum Meer, um ihre Turbinen mit Meerwasser zu kühlen und das erwärmte Wasser wieder abzuleiten. Für Klärwasseranlagen hat man ebenfalls die flachen Küstenebenen gewählt, denn dort kann die Last der Pumpanlagen auf ein Minimum reduziert werden und das Klärwasser einfacher ins Meer ablaufen.

In Zukunft wird man wohl nicht umhinkommen, zahlreiche Gebiete durch Deiche und Dämme zu schützen, Gelände durch massive Erdarbeiten anzuheben und bestimmte Aktivitäten sogar in höhere Lagen zu verlegen. Allerdings wird die Entsorgung von Sonderabfällen und nicht transportfähigen Materialien weitere Herausforderungen darstellen. Das Dilemma besteht nun darin, eine Zukunftsperspektive für Küstengebiete zu entwickeln und uns gleichzeitig auf unsichere Prognosen einzustellen – auf eine Ungewissheit also, die auf der Unfähigkeit beruht, unsere künftigen Abgas- und Wärmeausstöße voraussagen zu können.

Alex MacLean

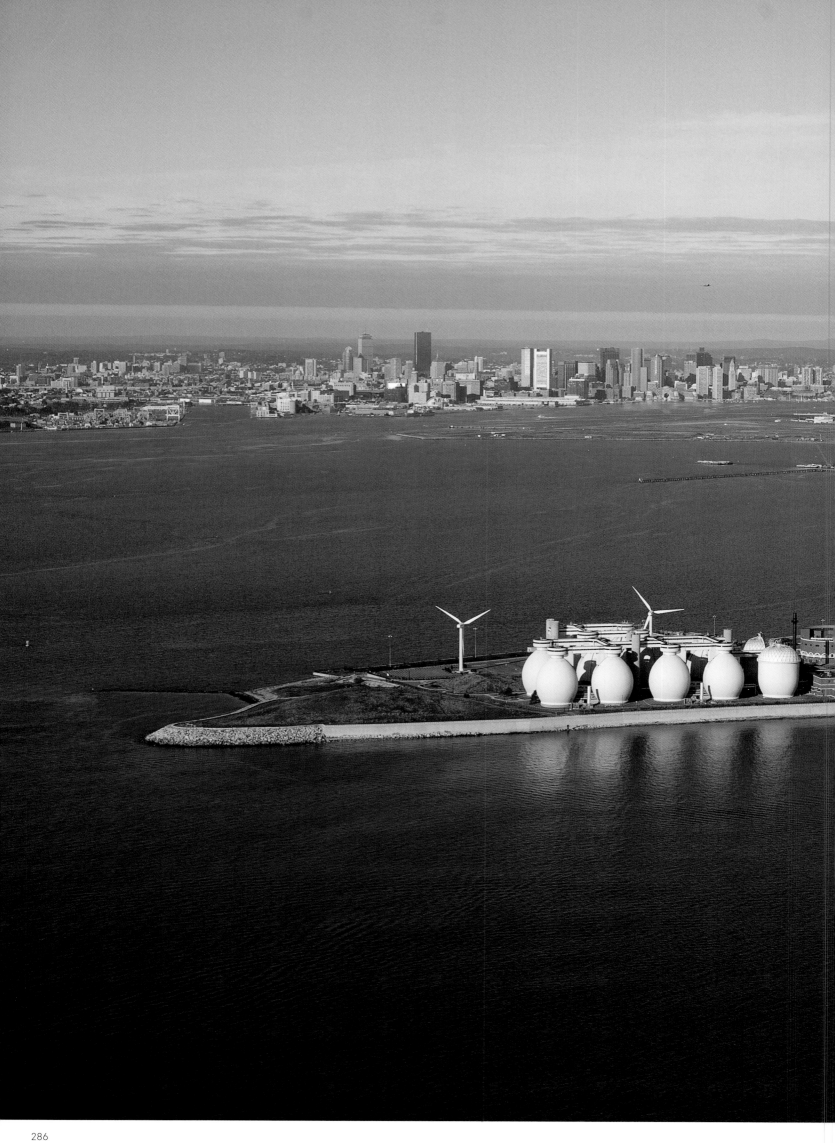

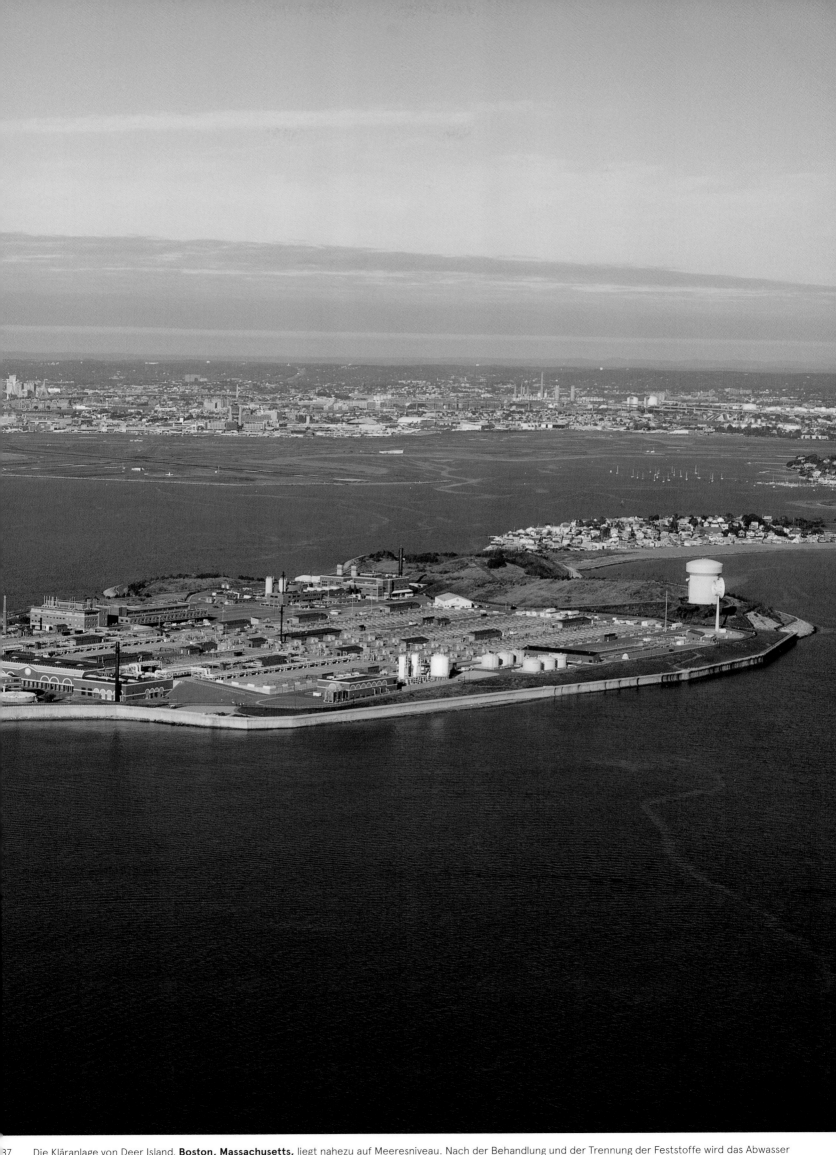

Die Kläranlage von Deer Island, **Boston, Massachusetts,** liegt nahezu auf Meeresniveau. Nach der Behandlung und der Trennung der Feststoffe wird das Abwasser durch einen Tunnel mit sieben Meter Durchmesser ins Meer geleitet und in die Tiefen der Bucht von Massachusetts überführt.

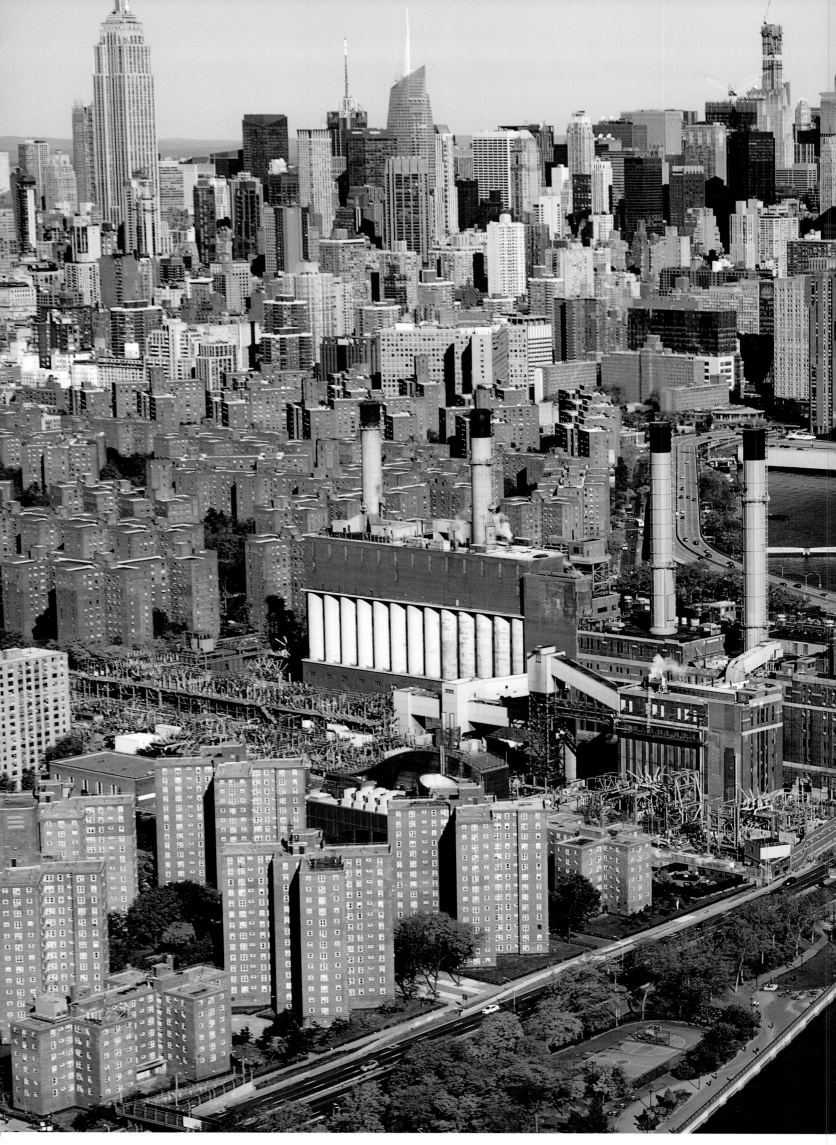

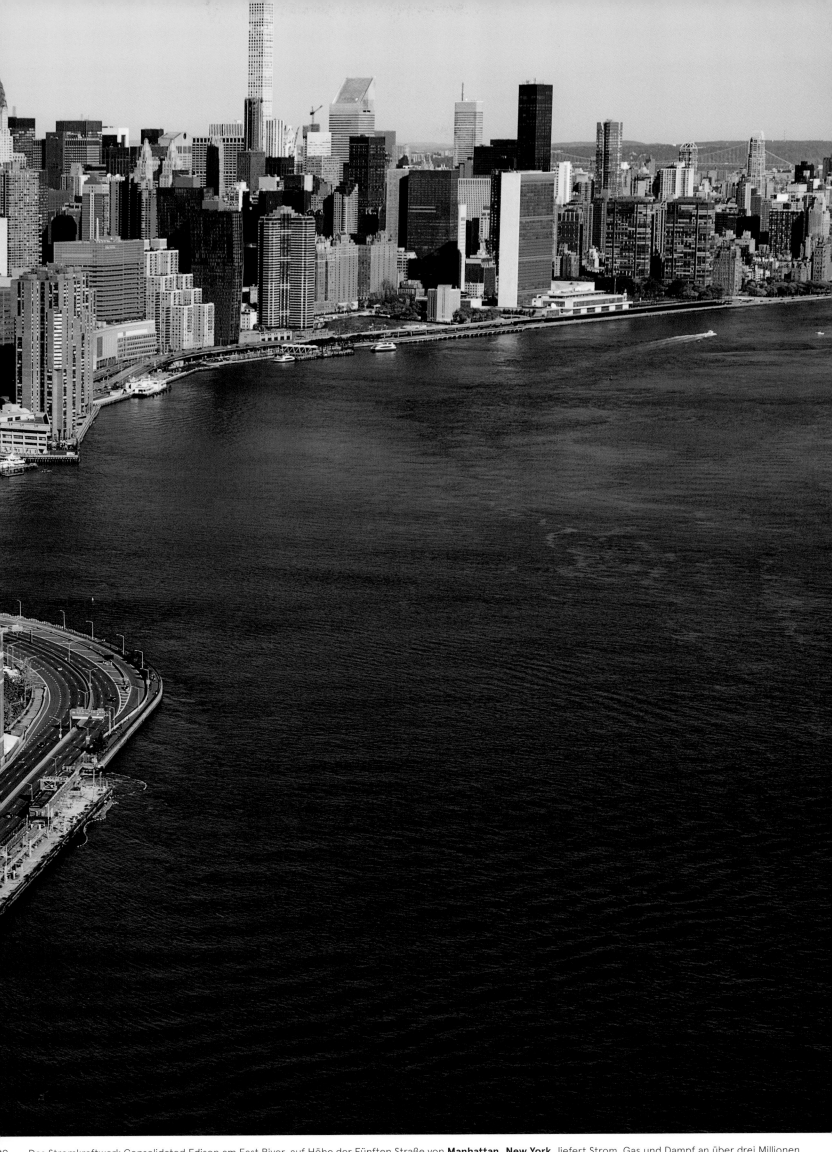

Das Stromkraftwerk Consolidated Edison am East River, auf Höhe der Fünften Straße von **Manhattan, New York,** liefert Strom, Gas und Dampf an über drei Millionen Kunden in der Metropole. Eine Deichanlage ist in Planung, seitdem Bereiche des Geländes durch die Sturmfluten von Hurrikan Sandy überschwemmt wurden.

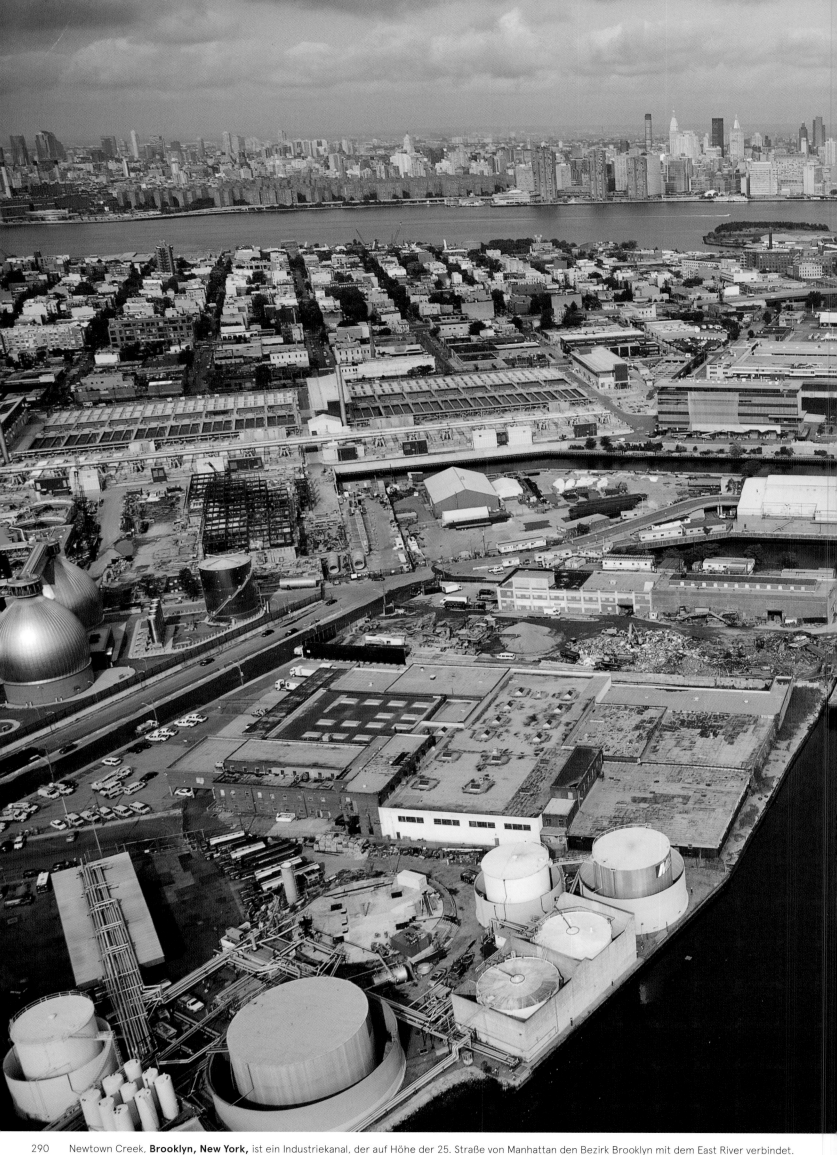

290 Newtown Creek, **Brooklyn, New York,** ist ein Industriekanal, der auf Höhe der 25. Straße von Manhattan den Bezirk Brooklyn mit dem East River verbindet. Die Wasserstraße ist seit jeher als meistverschmutztes Gewässer der Vereinigten Staaten bekannt und direkt an den East River und seine Hochwasser angebunden.

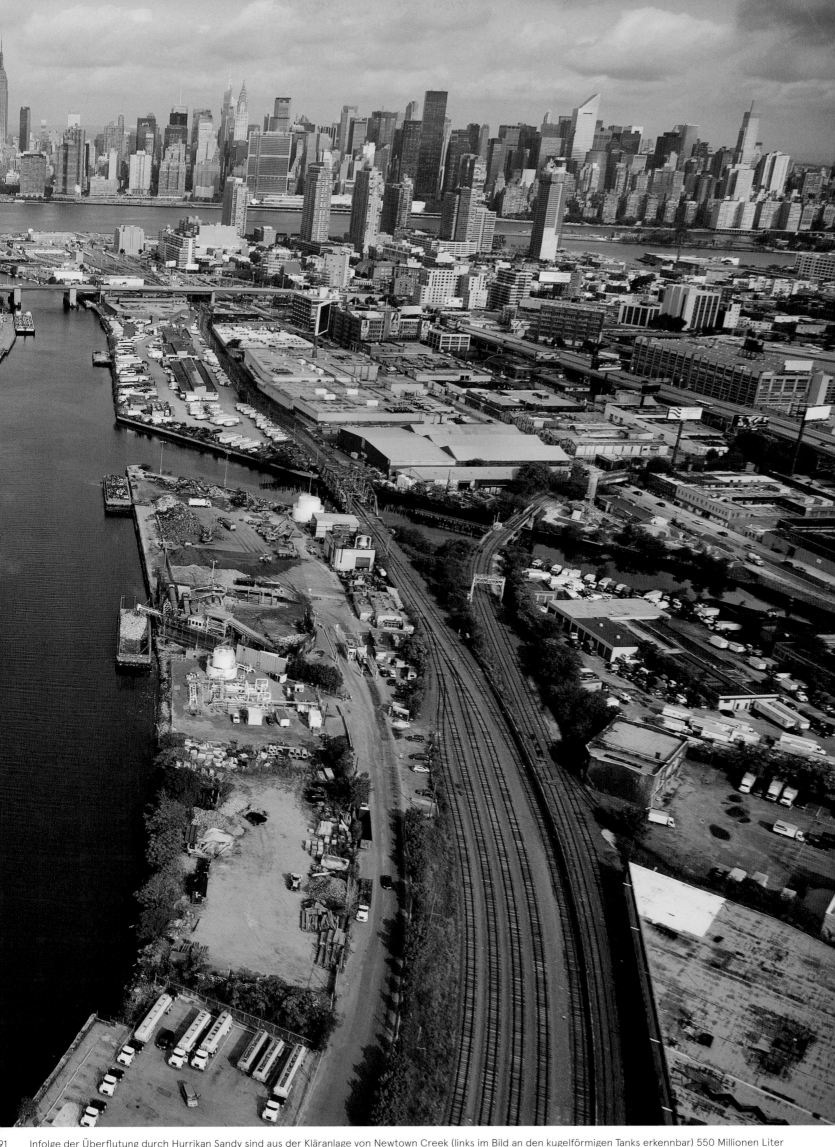

91 Infolge der Überflutung durch Hurrikan Sandy sind aus der Kläranlage von Newtown Creek (links im Bild an den kugelförmigen Tanks erkennbar) 550 Millionen Liter Abwasser ausgelaufen.

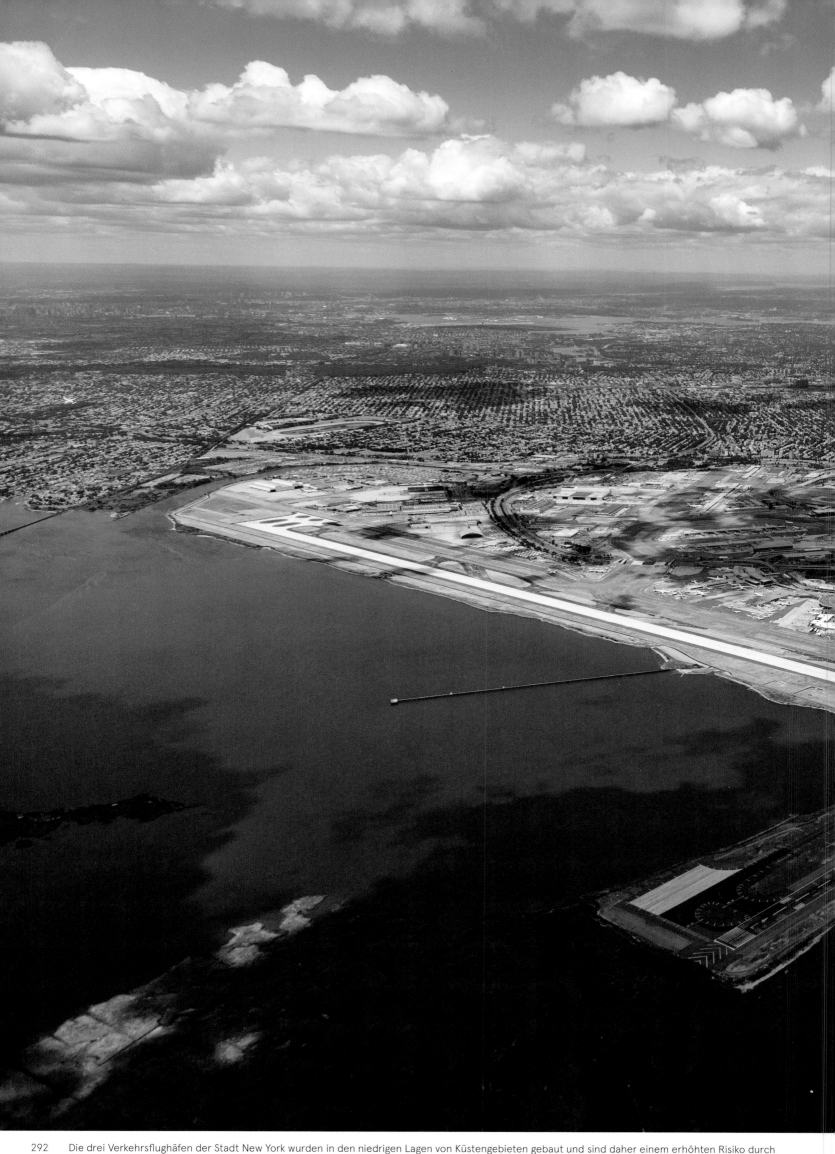

292 Die drei Verkehrsflughäfen der Stadt New York wurden in den niedrigen Lagen von Küstengebieten gebaut und sind daher einem erhöhten Risiko durch Überschwemmungen ausgesetzt. Der John F. Kennedy International Airport, **Queens, New York,** liegt 1,80 Meter über dem Meeresspiegel. In dem Bericht

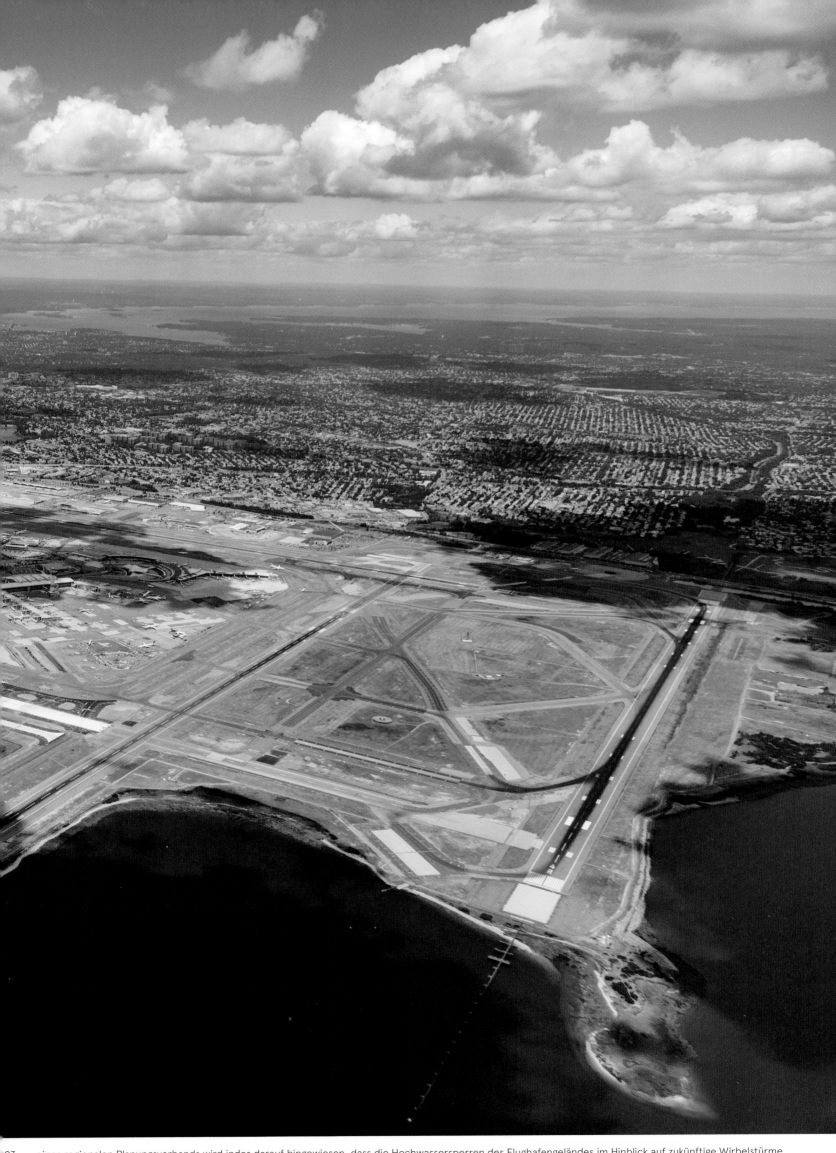

eines regionalen Planungsverbands wird indes darauf hingewiesen, dass die Hochwassersperren des Flughafengeländes im Hinblick auf zukünftige Wirbelstürme verstärkt werden müssen.

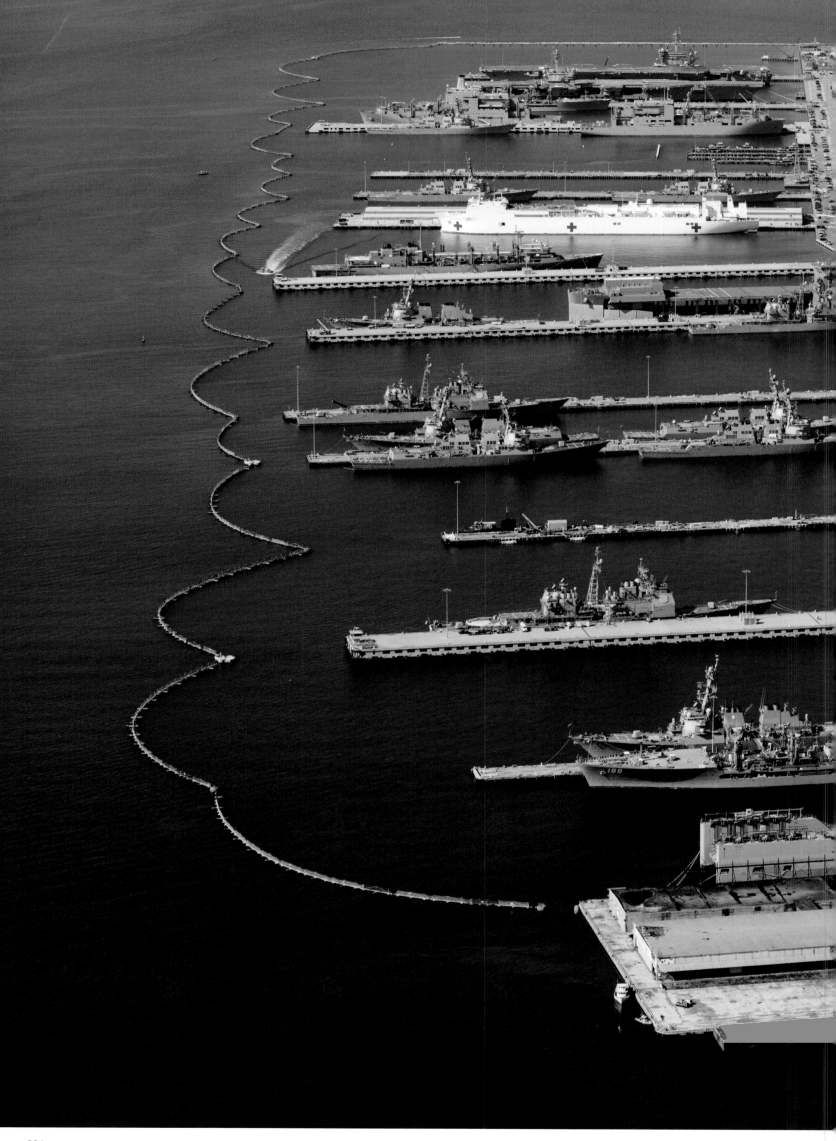

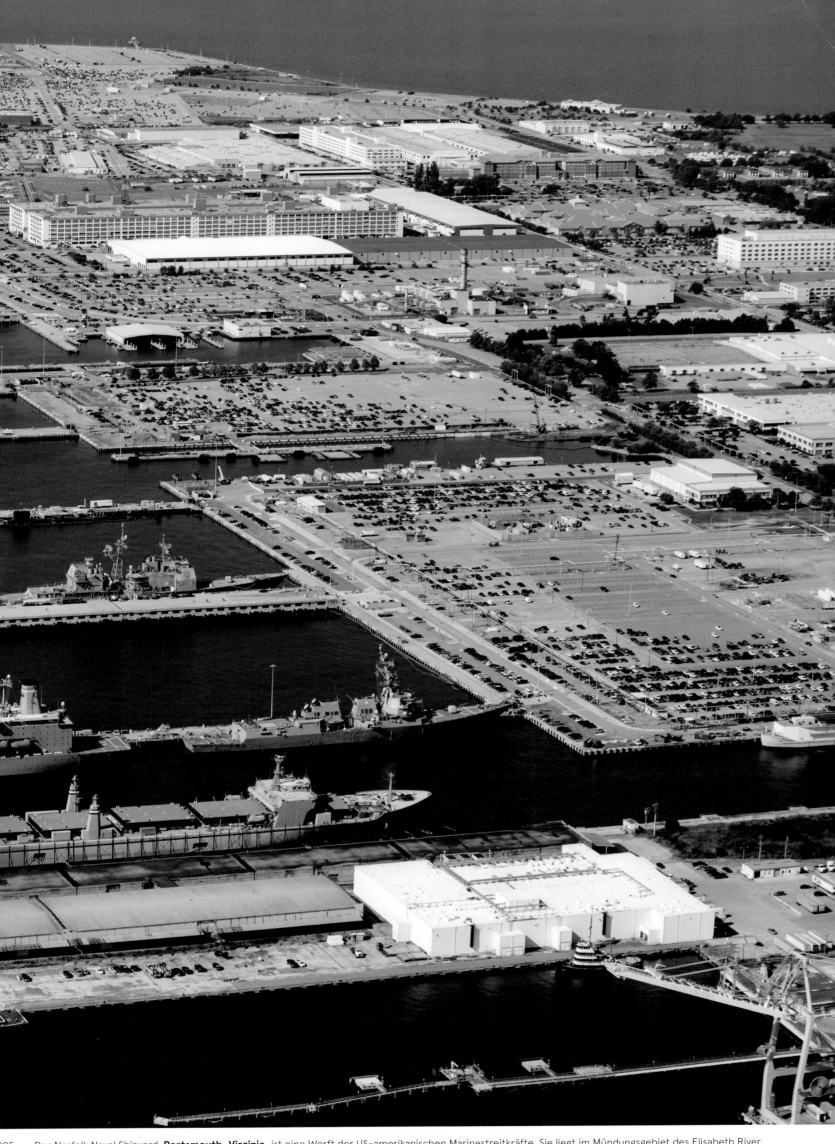

Der Norfolk Naval Shipyard, **Portsmouth, Virginia,** ist eine Werft der US-amerikanischen Marinestreitkräfte. Sie liegt im Mündungsgebiet des Elisabeth River, und ihre Kais wurden angehoben, um einen Schutz gegen die starken Pegelschwankungen bei Springfluten zu bieten.

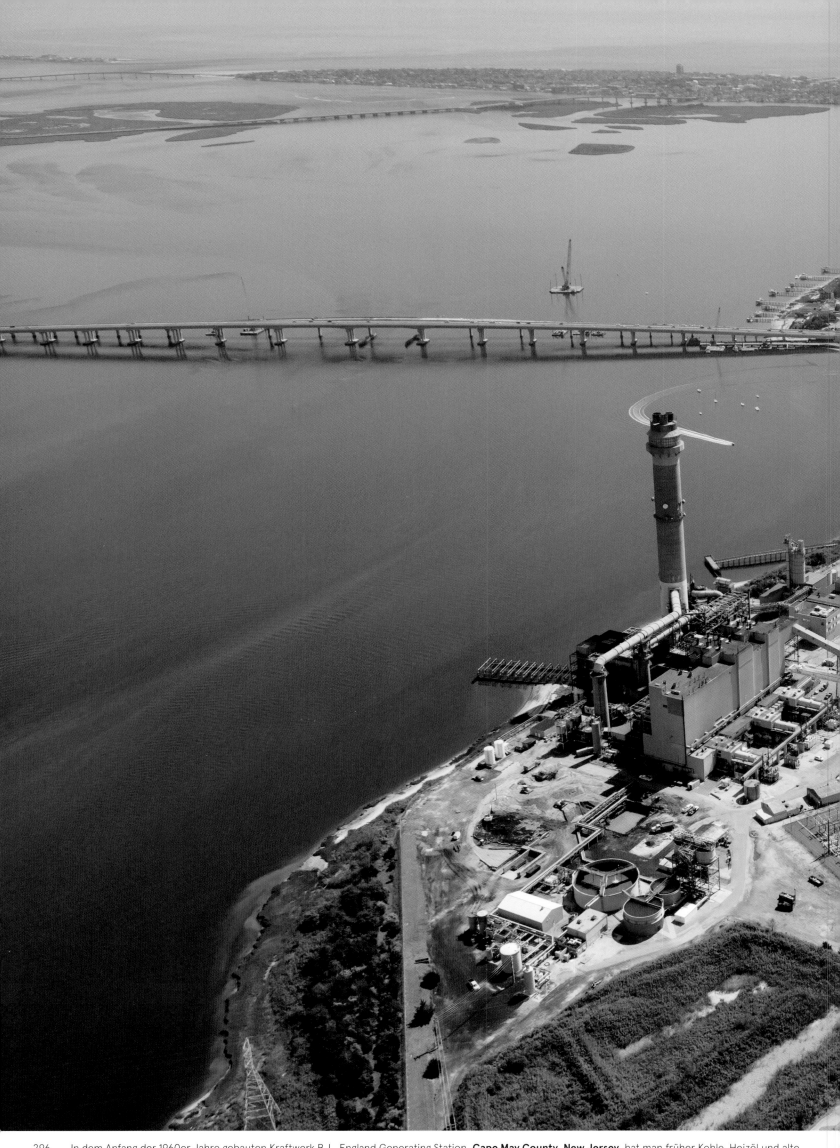

In dem Anfang der 1960er Jahre gebauten Kraftwerk B. L. England Generating Station, **Cape May County, New Jersey,** hat man früher Kohle, Heizöl und alte Autoreifen verbrannt. 2006 wurden Verstöße gegen den Clean Air Act bemängelt aufgrund der jährlichen Emissionen in die Atmosphäre, darunter 10.000 Tonnen

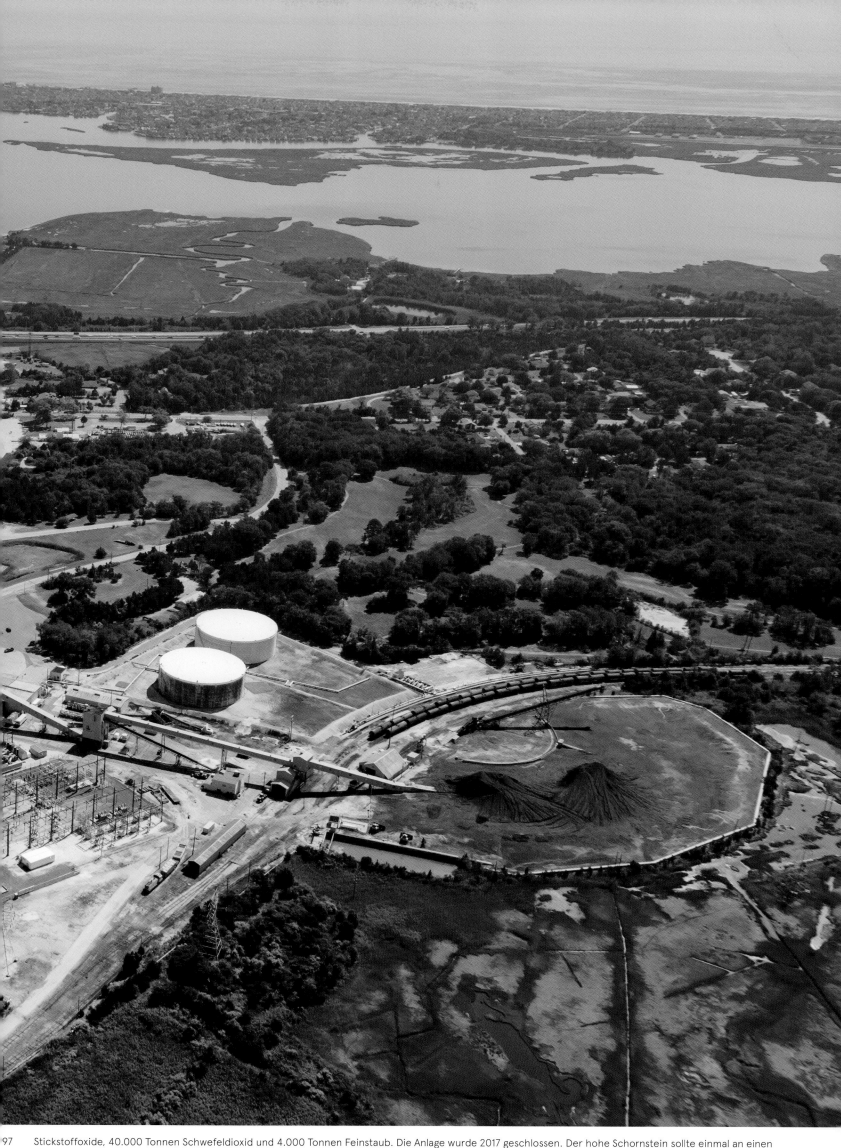

Stickstoffoxide, 40.000 Tonnen Schwefeldioxid und 4.000 Tonnen Feinstaub. Die Anlage wurde 2017 geschlossen. Der hohe Schornstein sollte einmal an einen Leuchtturm für die Schifffahrt erinnern.

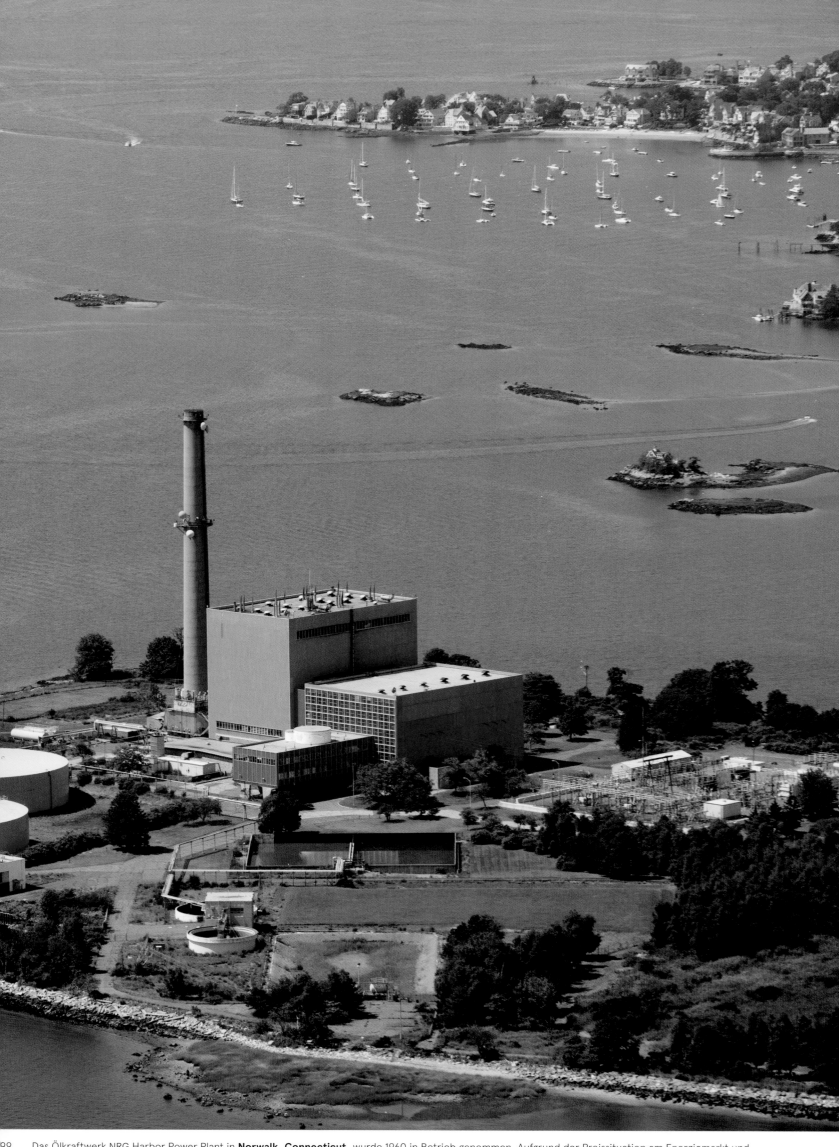

99 Das Ölkraftwerk NRG Harbor Power Plant in **Norwalk, Connecticut,** wurde 1960 in Betrieb genommen. Aufgrund der Preissituation am Energiemarkt und einer wachsenden Konkurrenz durch das Erdgasangebot wurde die Anlage 2013 wieder geschlossen.

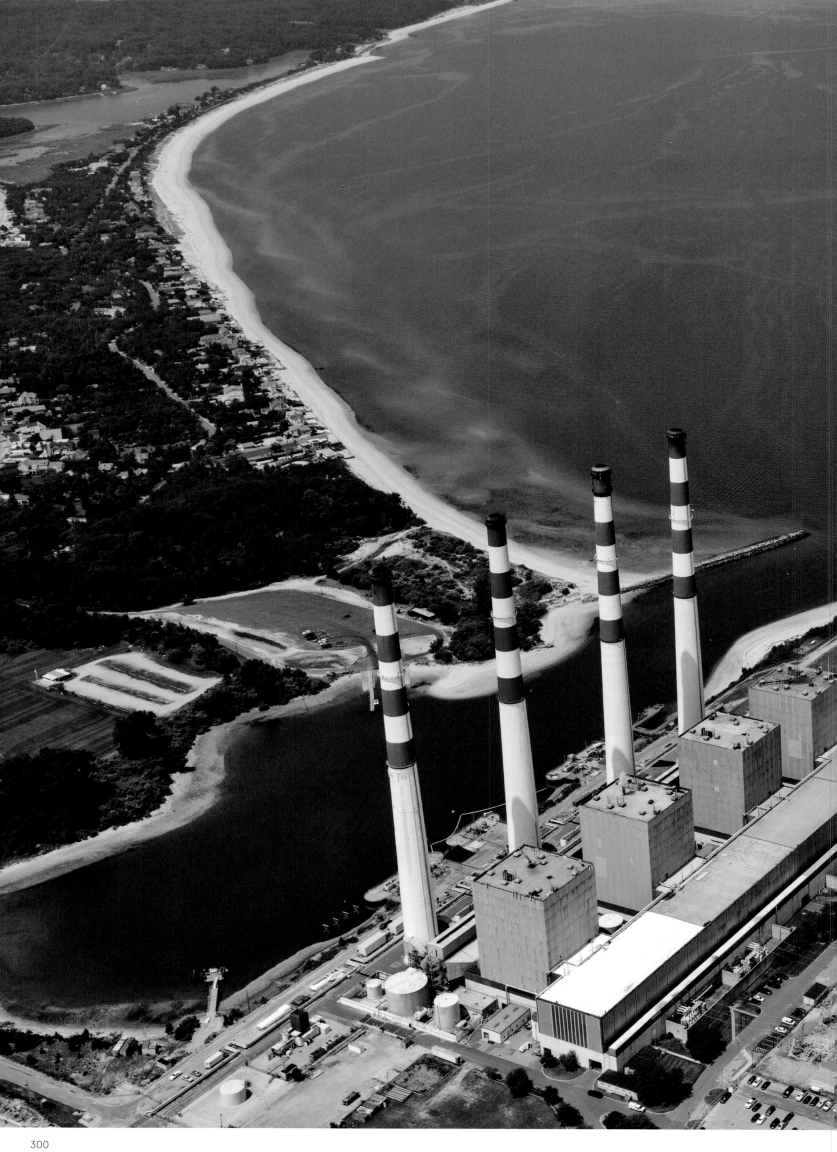

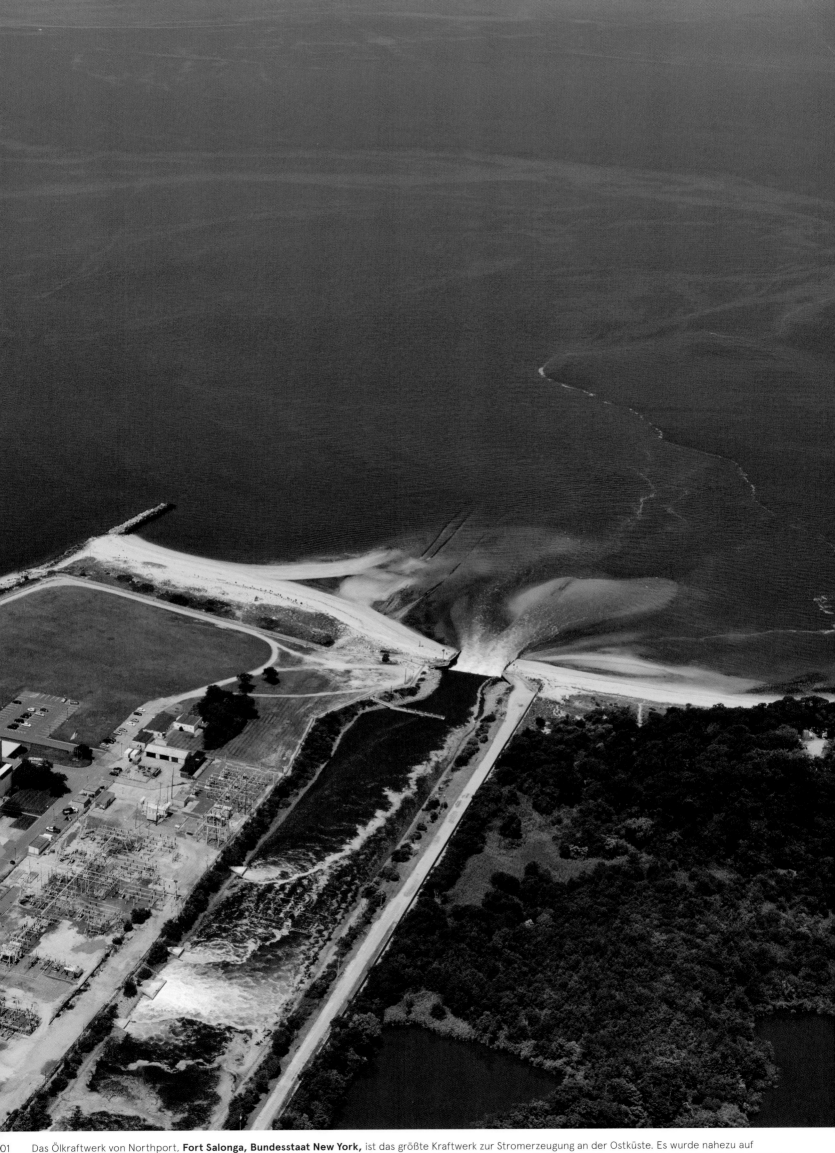

01 Das Ölkraftwerk von Northport, **Fort Salonga, Bundesstaat New York,** ist das größte Kraftwerk zur Stromerzeugung an der Ostküste. Es wurde nahezu auf Meeresniveau gebaut, um den Aufwand für das Abpumpen der täglich 34 Millionen Hektoliter Meerwasser, die für die Kühlung der Anlage notwendig sind, möglichst kostengünstig zu halten.

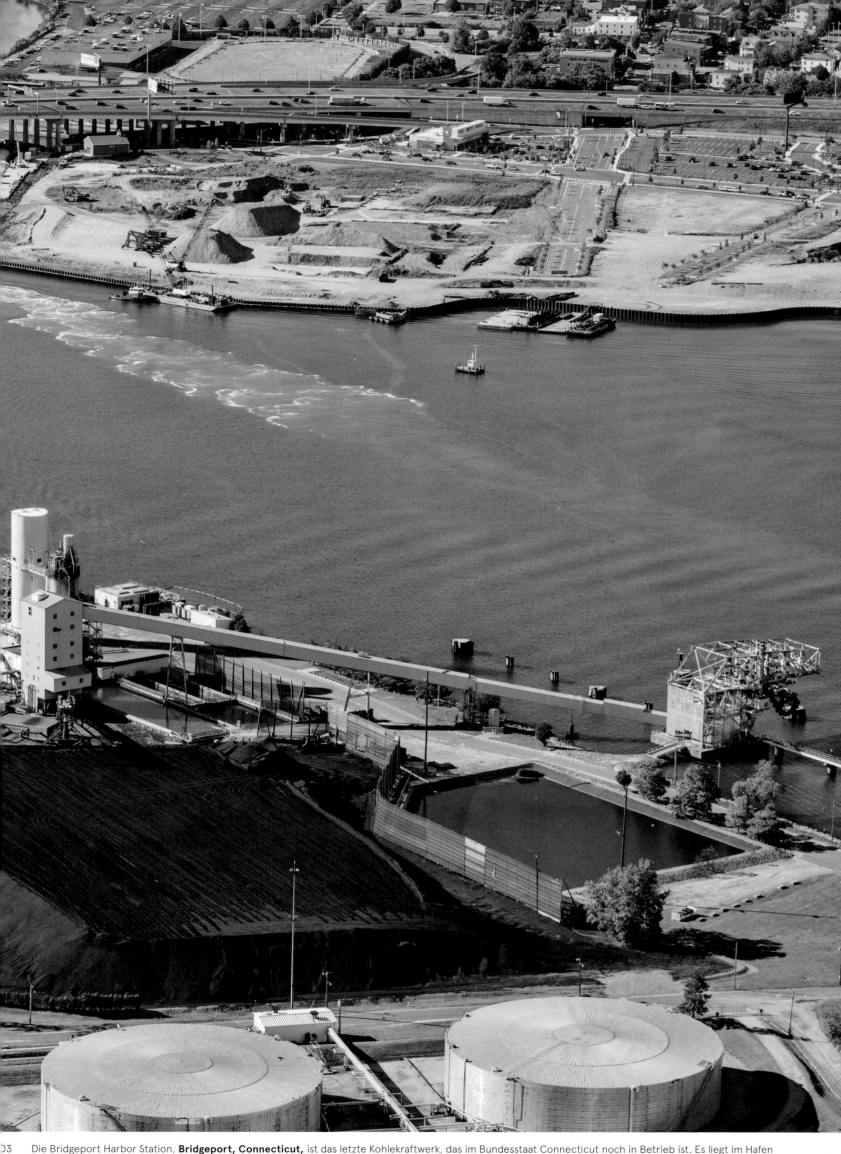

03 Die Bridgeport Harbor Station, **Bridgeport, Connecticut,** ist das letzte Kohlekraftwerk, das im Bundesstaat Connecticut noch in Betrieb ist. Es liegt im Hafen
von Bridgeport, am Meeresarm Long Island Sound. Die Anlage soll 2021 durch ein modernes Kraftwerk mit einer Leistung von 485 Megawatt ersetzt werden.

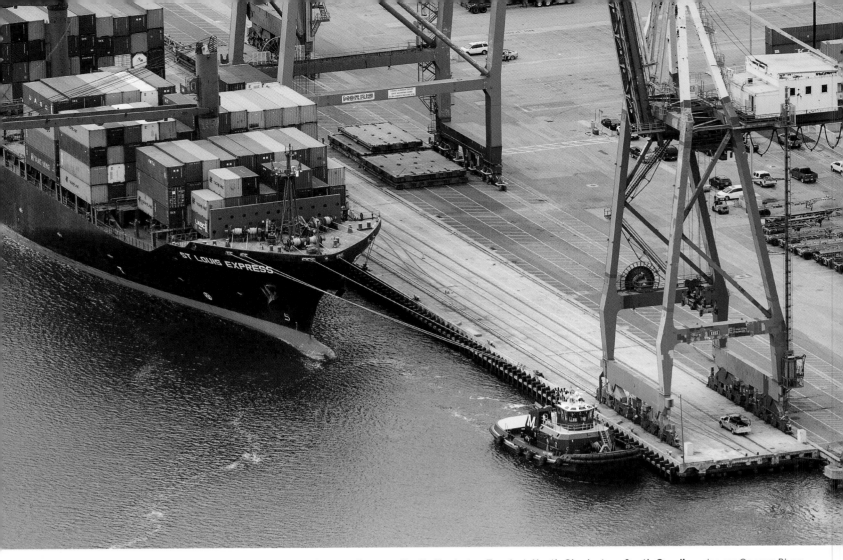

Das Frachtschiff St. Louis Express während eines Anlegemanövers am North Charleston Terminal, **North Charleston, South Carolina,** das am Cooper River in 20 Kilometer Entfernung vom Atlantischen Ozean liegt.

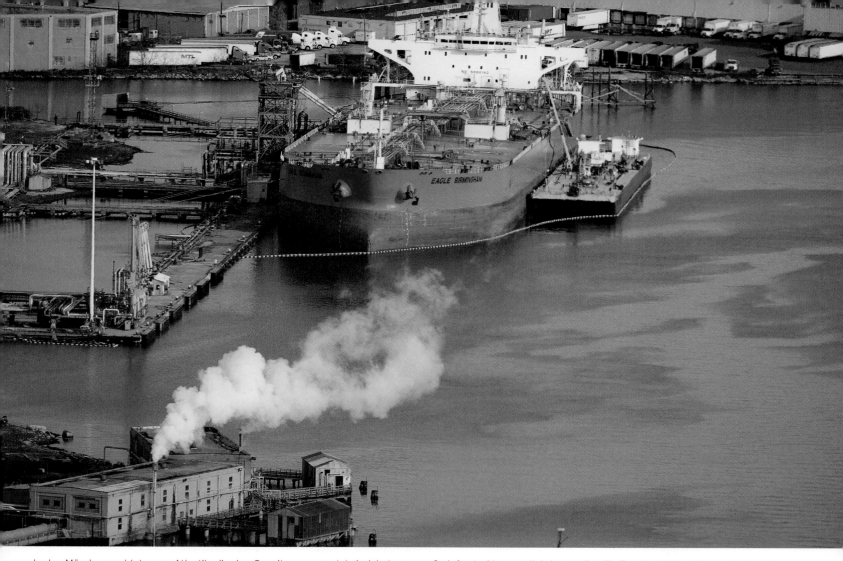

In den Mündungsgebieten am Atlantik, die den Gezeiten ausgesetzt sind, hat man große Infrastrukturen mit Anlegestellen für Frachtschiffe gebaut, wie hier die Phillips 66 Bayway Refinery in **Linden-Elisabeth, New Jersey.** Die Eagle Birmingham, ein koreanischer Öltanker mit einer Größe von 55.000 Bruttoregistertonnen, liegt an einer Kaimauer, die nur noch knapp über dem Meeresspiegel herausragt.

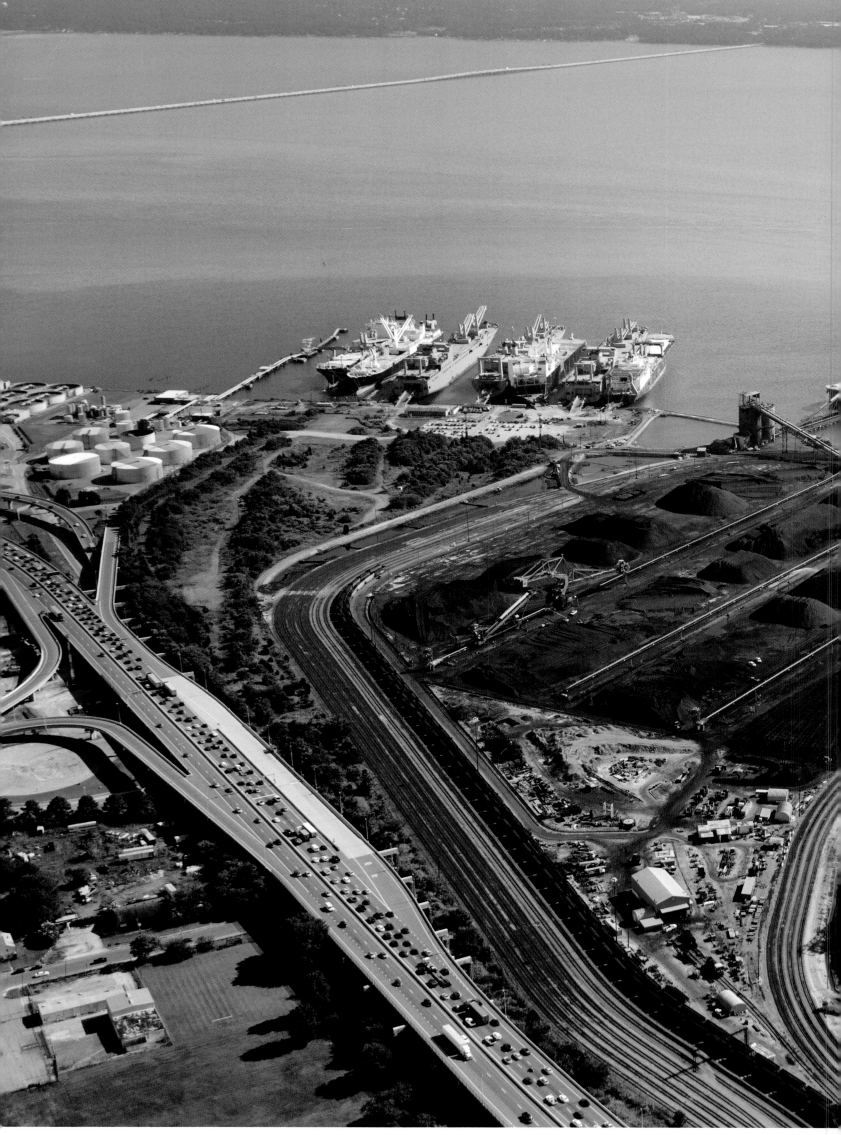

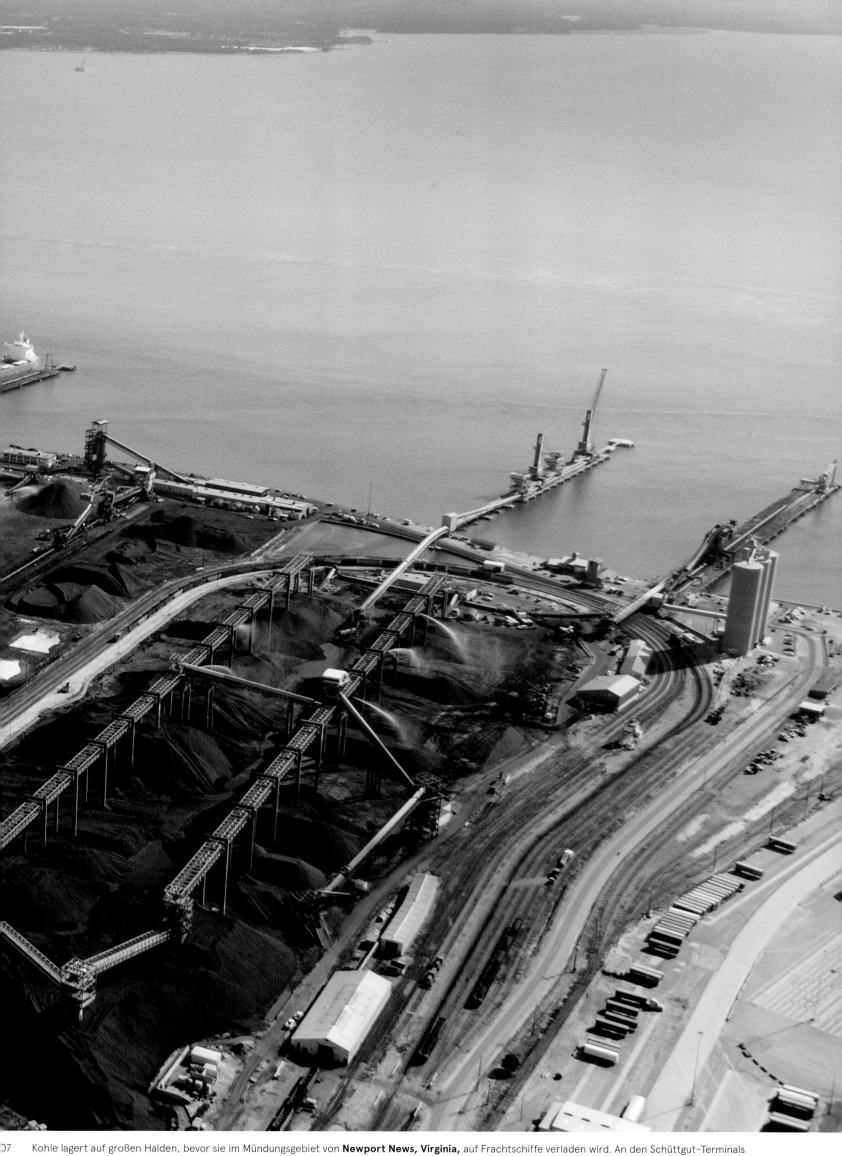

07 Kohle lagert auf großen Halden, bevor sie im Mündungsgebiet von **Newport News, Virginia,** auf Frachtschiffe verladen wird. An den Schüttgut-Terminals des Energieunternehmens Kinder Morgan wurden 2018 über 25 Millionen Tonnen des Brennstoffs verschifft.

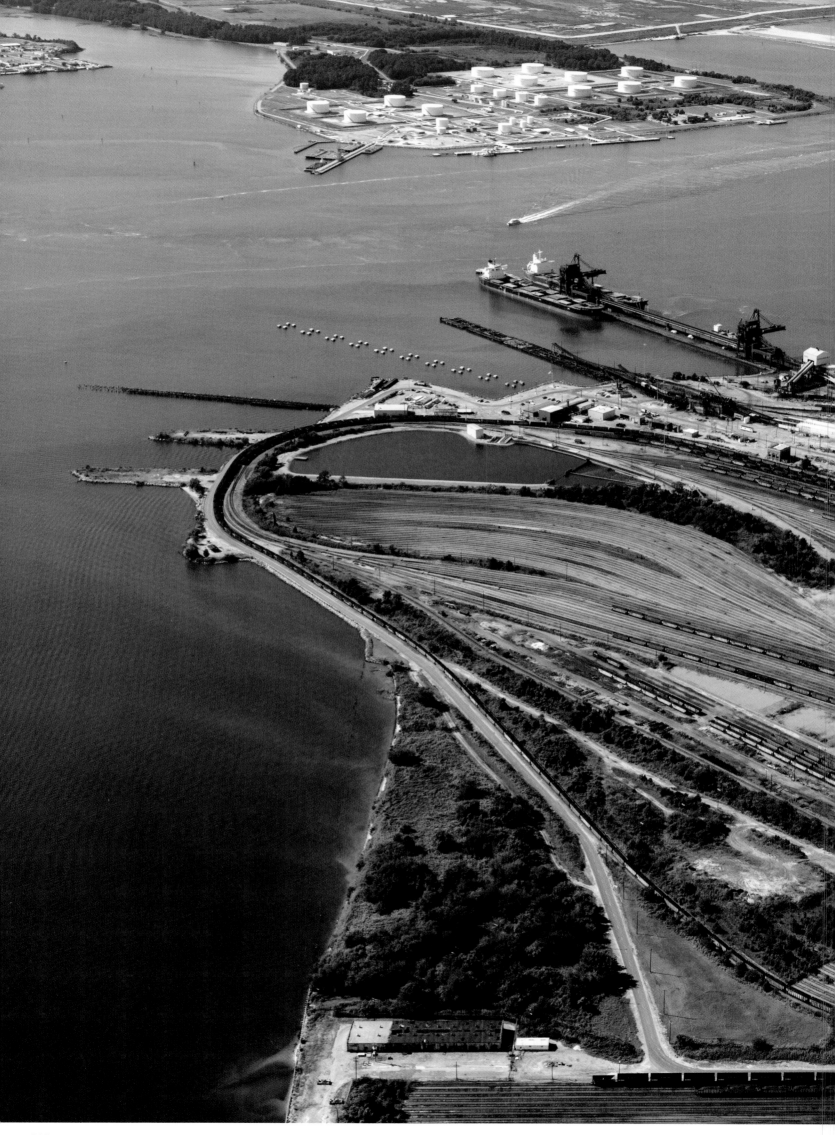

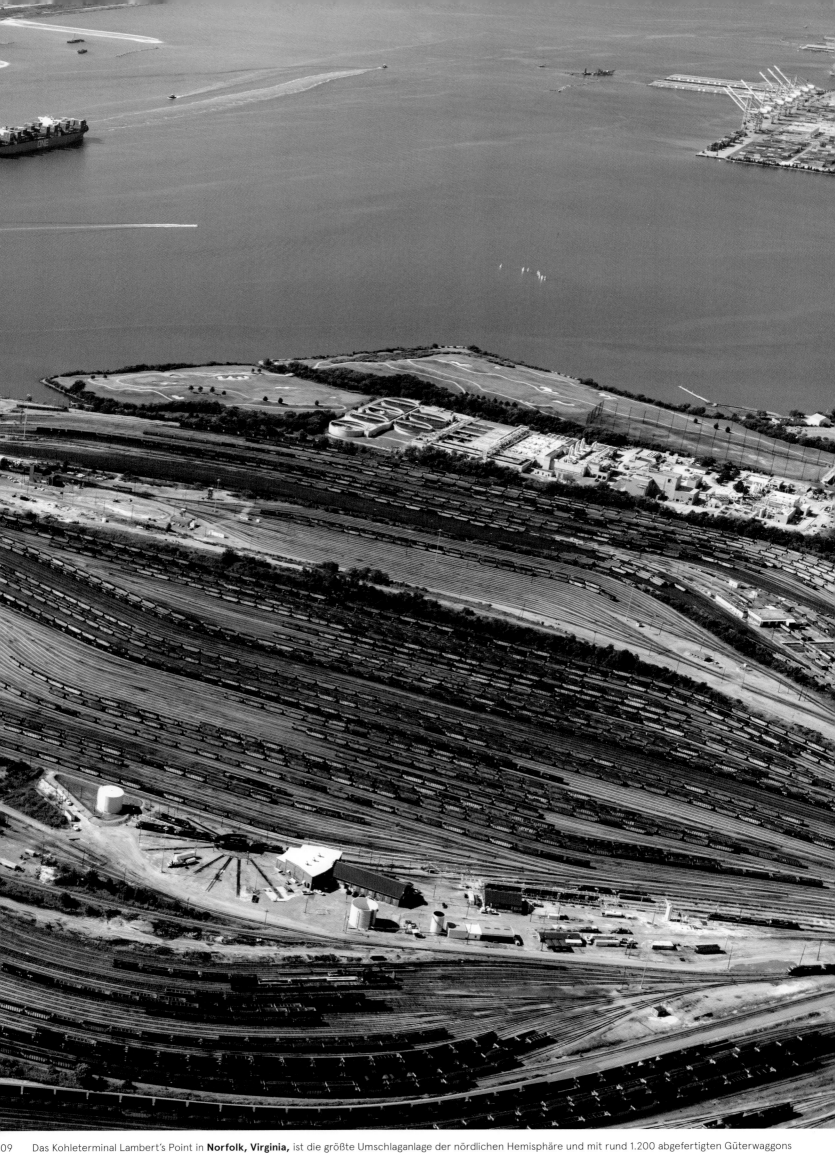

09 Das Kohleterminal Lambert's Point in **Norfolk, Virginia,** ist die größte Umschlaganlage der nördlichen Hemisphäre und mit rund 1.200 abgefertigten Güterwaggons pro Tag zugleich die schnellste Verladestelle. Sie liegt am Ufer der Mündung des Elisabeth River.

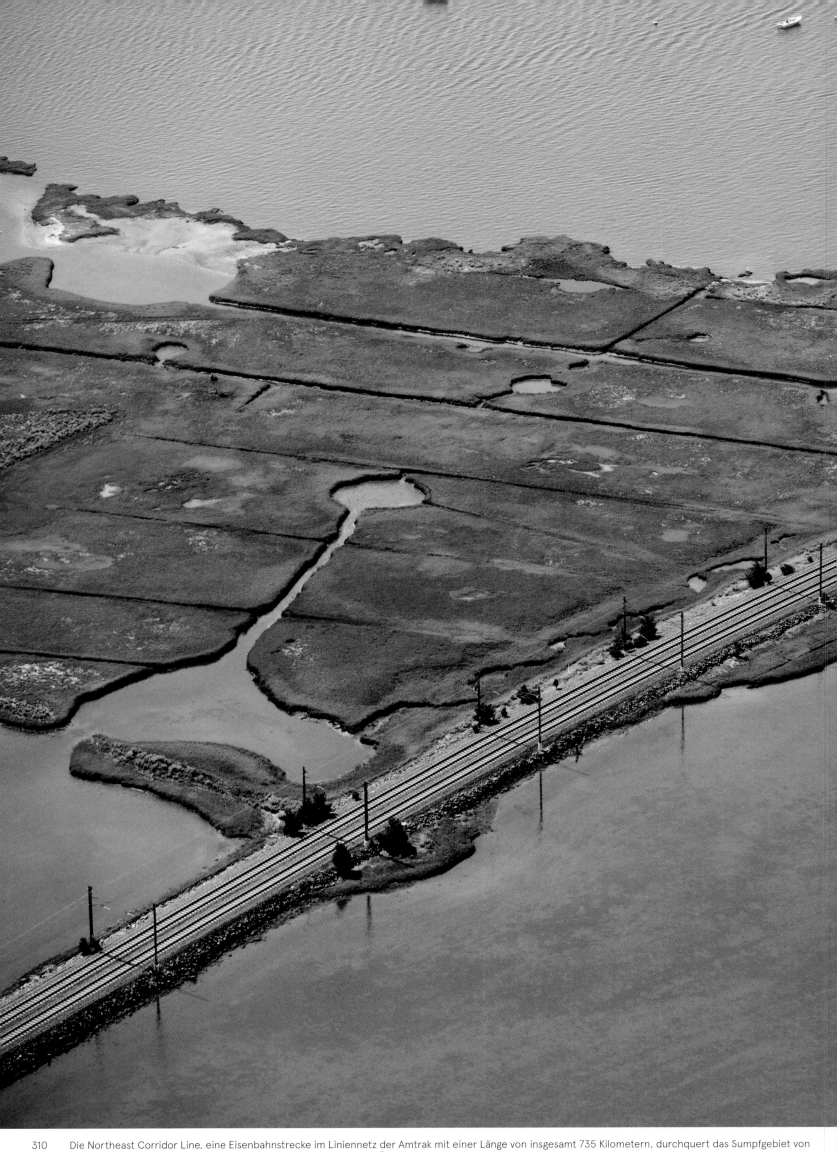

310 Die Northeast Corridor Line, eine Eisenbahnstrecke im Liniennetz der Amtrak mit einer Länge von insgesamt 735 Kilometern, durchquert das Sumpfgebiet von Sixpenny Island, **Groton, Connecticut.** Im Falle einer zeitweiligen Überflutung kann es zu Schäden an den Gleisen und dem Ausfall der Signalanlage kommen.

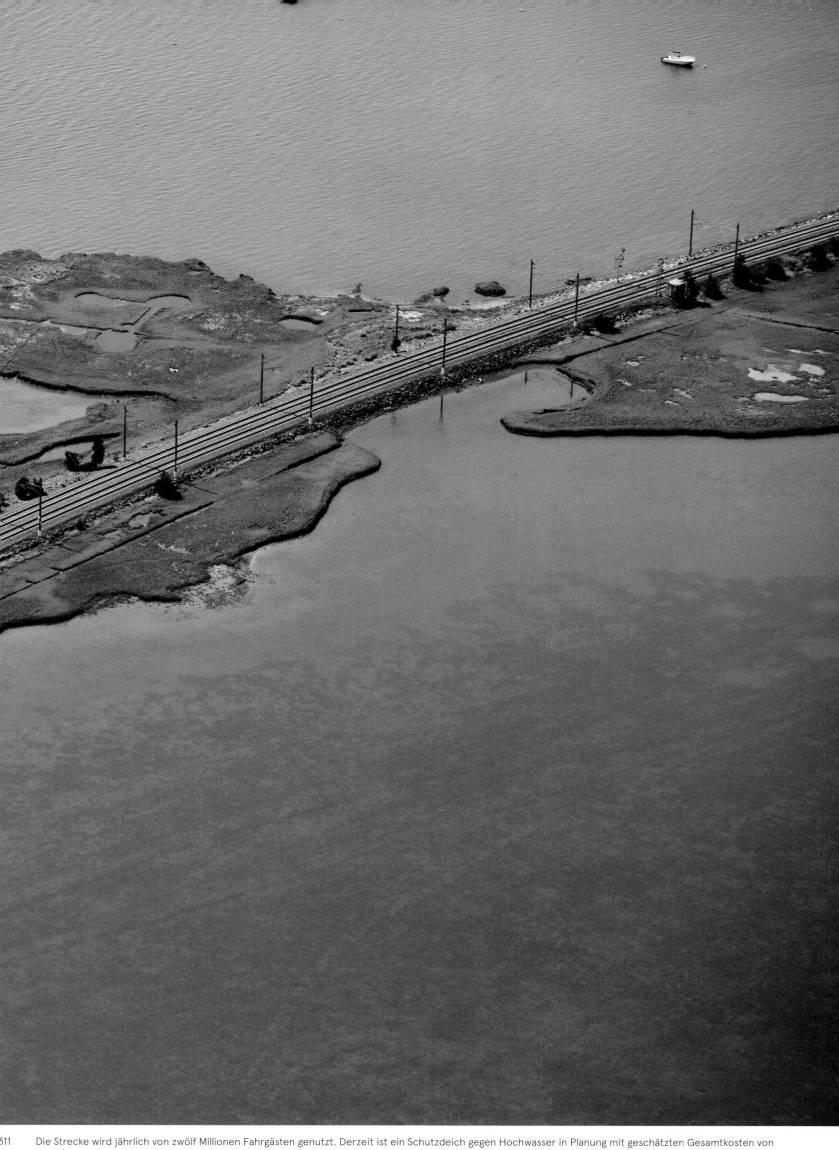

Die Strecke wird jährlich von zwölf Millionen Fahrgästen genutzt. Derzeit ist ein Schutzdeich gegen Hochwasser in Planung mit geschätzten Gesamtkosten von rund $78 Millionen.

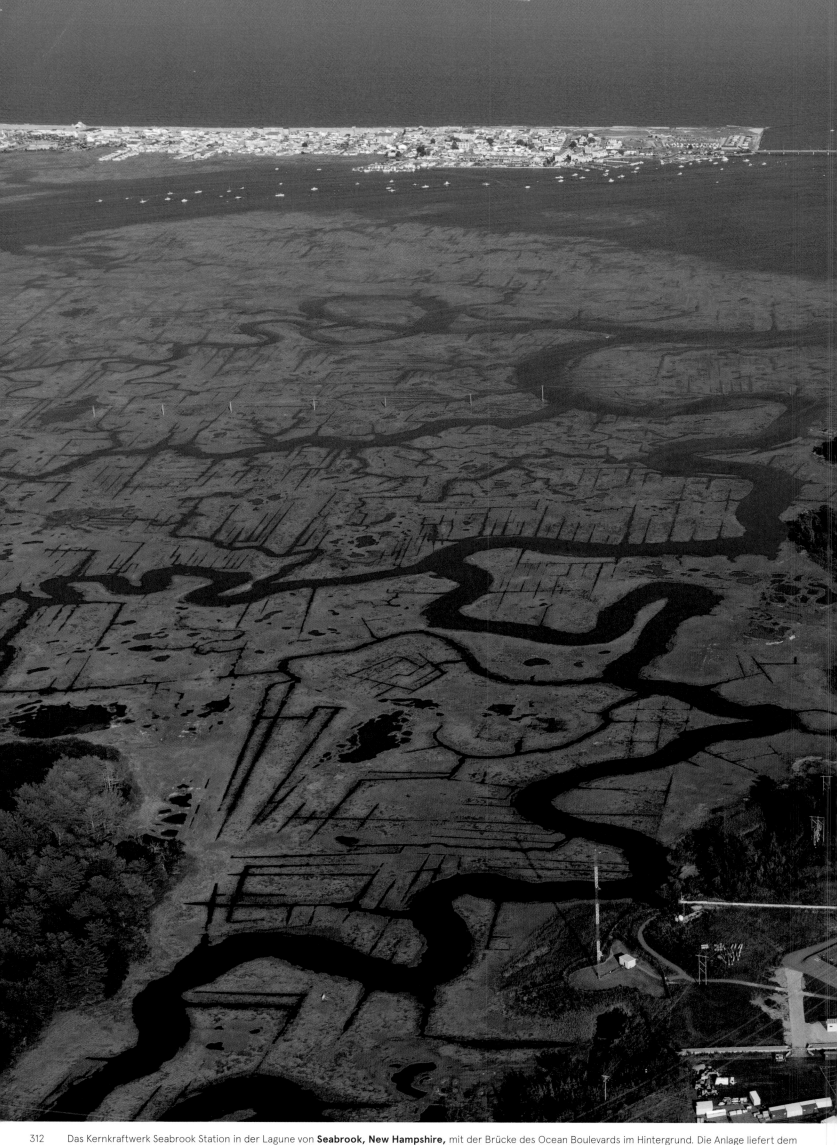

312 Das Kernkraftwerk Seabrook Station in der Lagune von **Seabrook, New Hampshire,** mit der Brücke des Ocean Boulevards im Hintergrund. Die Anlage liefert dem Bundesstaat 40 % seines Strombedarfs. Um das empfindliche Ökosystem in der Lagune zu schonen, wird das Kühlwasser über eine fünf Meter breite Rohrleitung

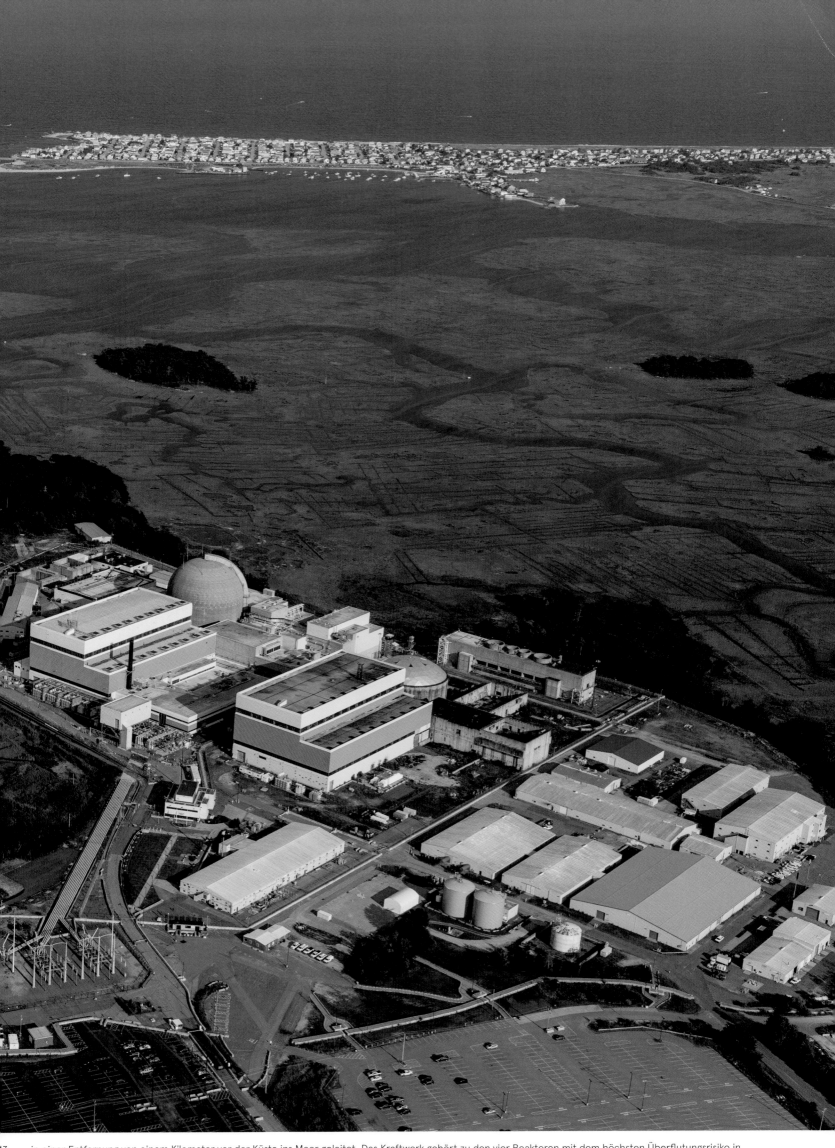

3 in einer Entfernung von einem Kilometer vor der Küste ins Meer geleitet. Das Kraftwerk gehört zu den vier Reaktoren mit dem höchsten Überflutungsrisiko in den Vereinigten Staaten.

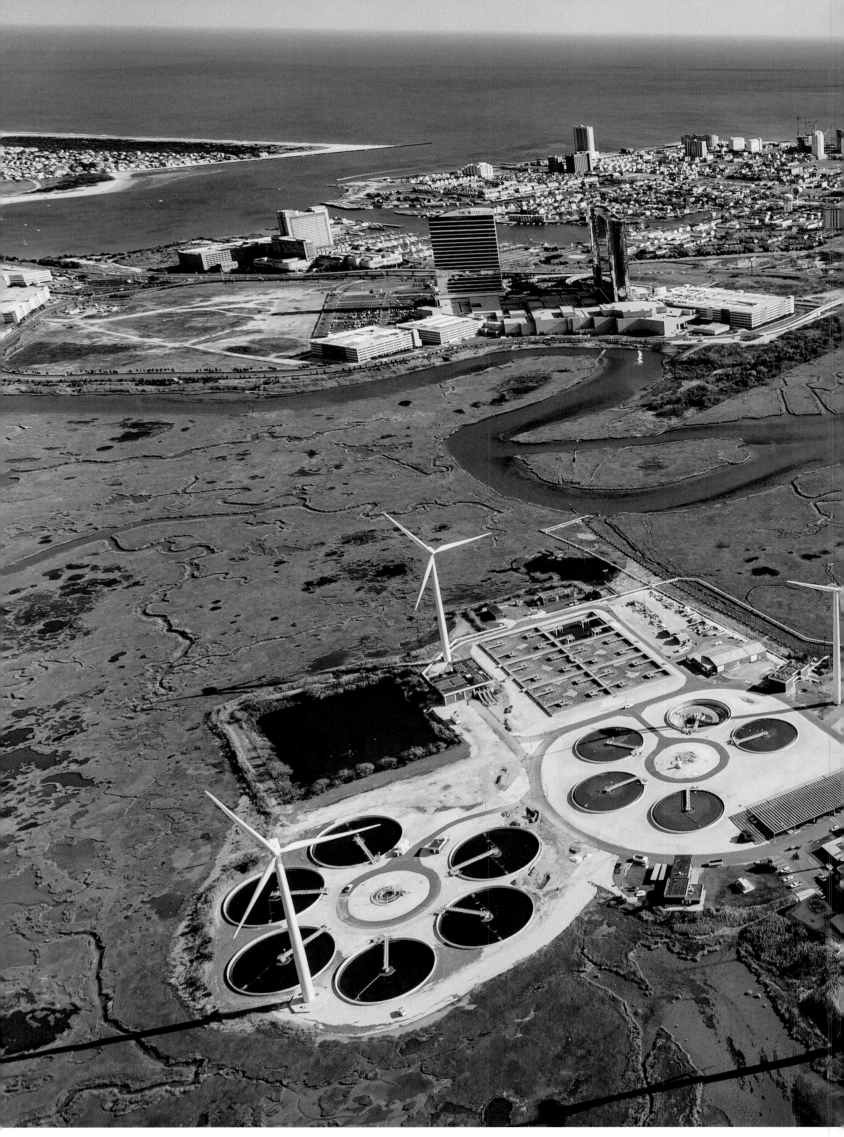

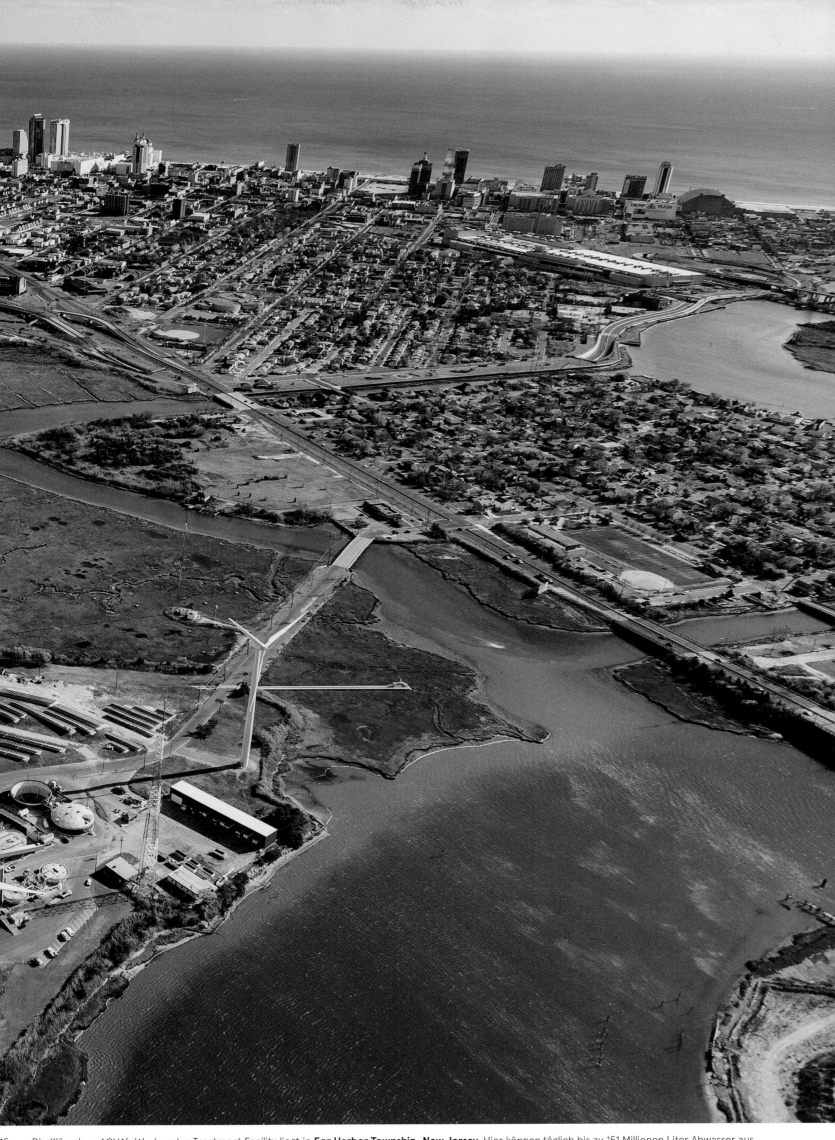

15 Die Kläranlage ACUA's Wastewater Treatment Facility liegt in **Egg Harbor Township, New Jersey.** Hier können täglich bis zu 151 Millionen Liter Abwasser aus Atlantic City (im Hintergrund) sowie 13 benachbarten Gemeinden gereinigt werden. Von den Stadtwerken wird derzeit für $3,7 Millionen ein Schutzdeich errichtet, der die Wasseraufbereitungsanlage in Zukunft vor Sturmfluten schützen soll.

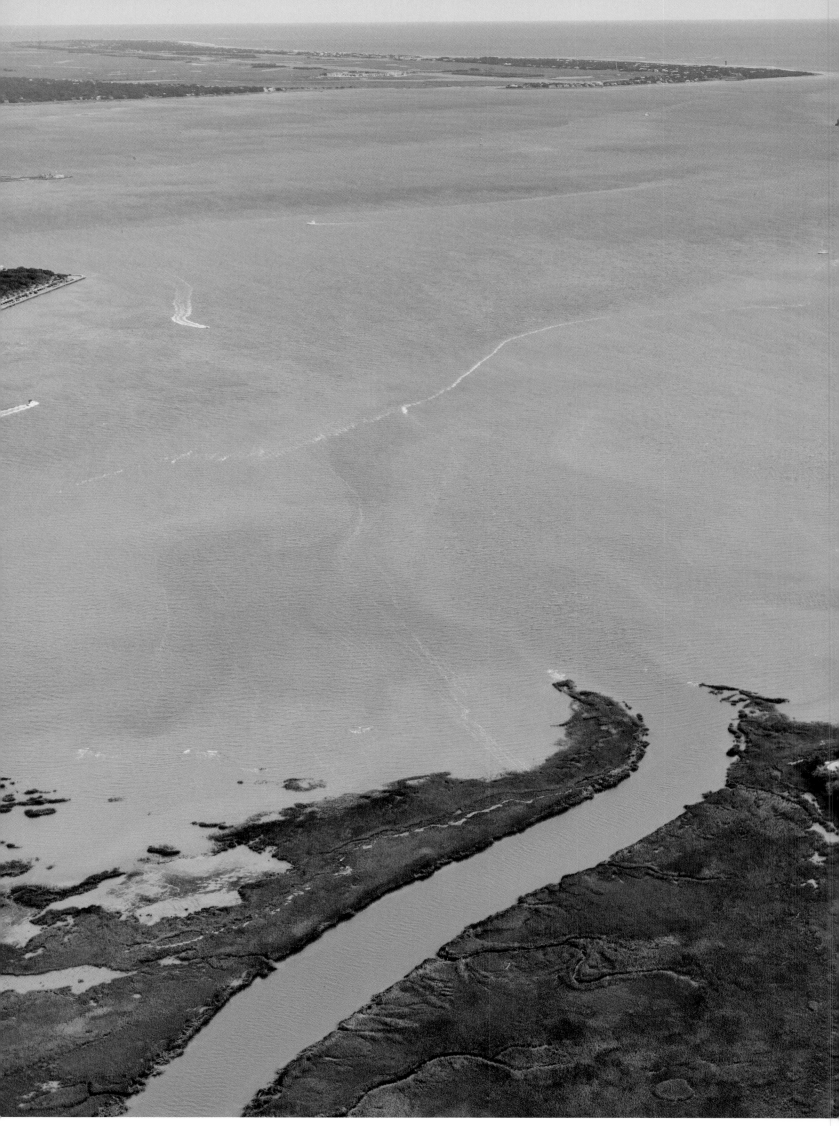

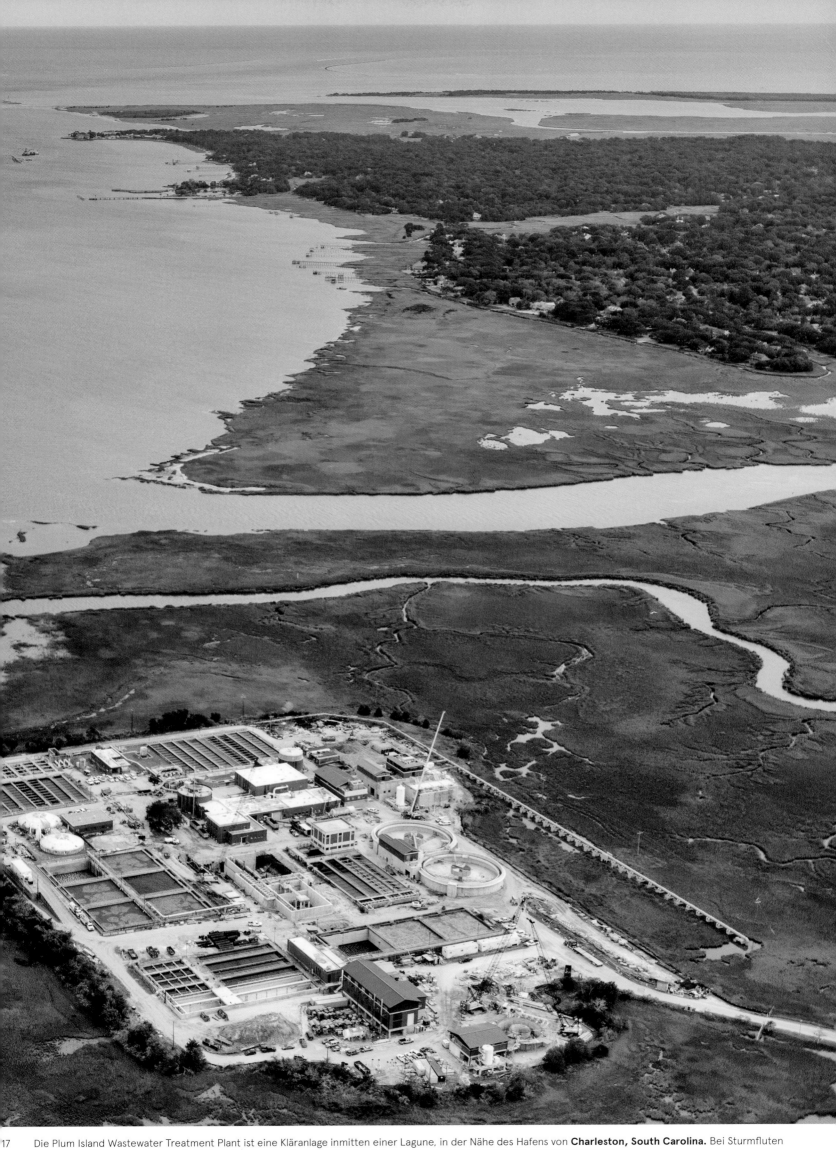

17 Die Plum Island Wastewater Treatment Plant ist eine Kläranlage inmitten einer Lagune, in der Nähe des Hafens von **Charleston, South Carolina.** Bei Sturmfluten kann es zur Überschwemmung der Anlage kommen und zu einer Kontaminierung des gereinigten Wassers mit Fäkalbakterien.

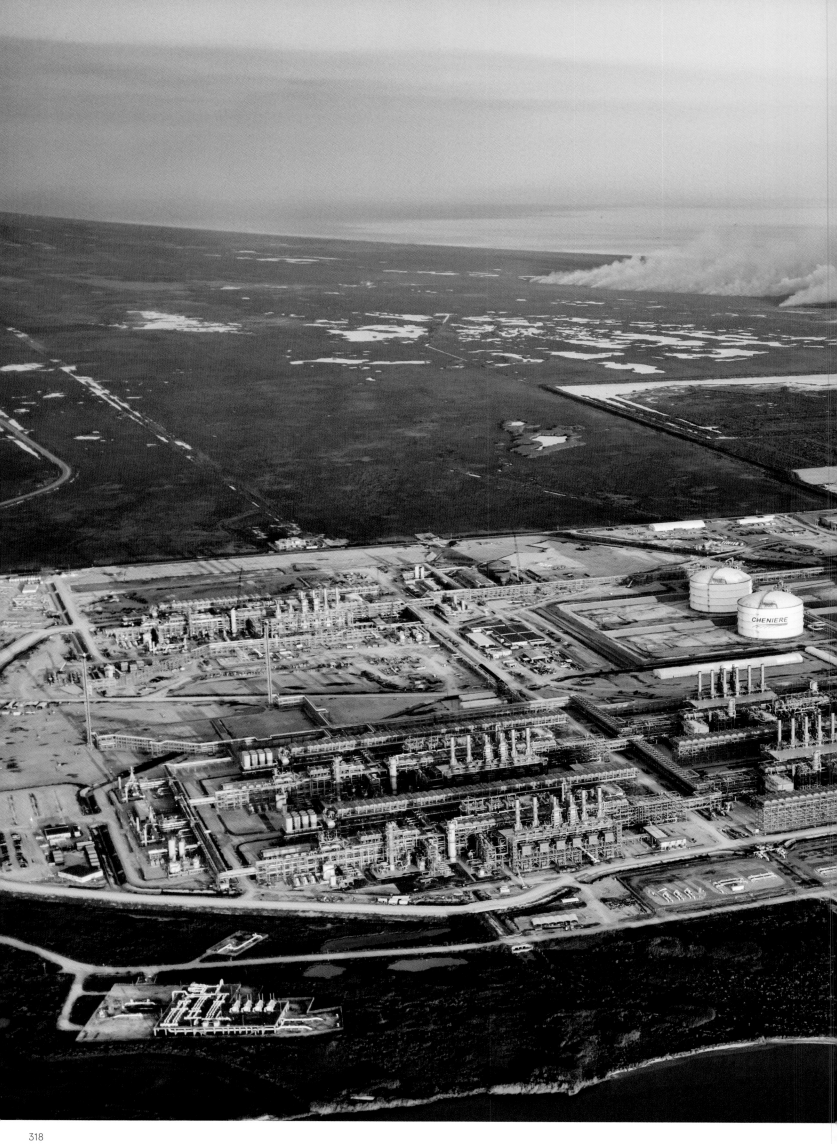

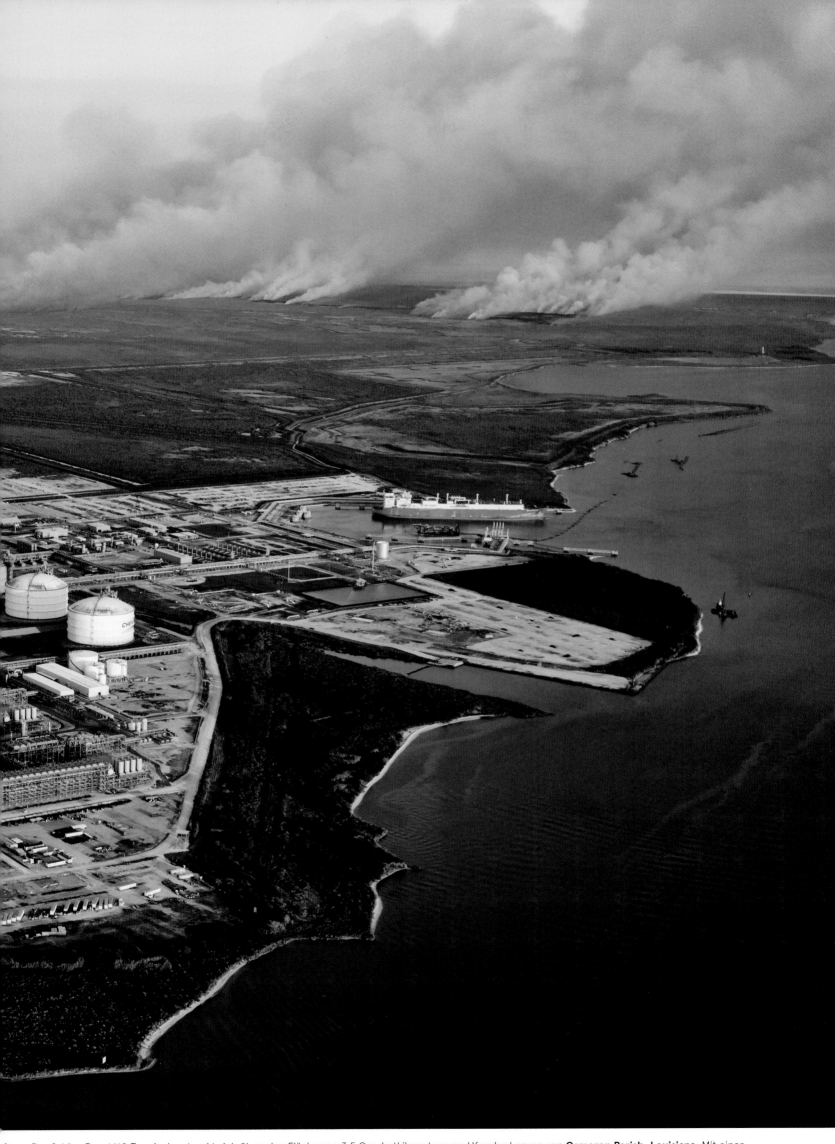

9 Das Sabine Pass LNG Terminal erstreckt sich über eine Fläche von 3,5 Quadratkilometern am Ufer der Lagune von **Cameron Parish, Louisiana.** Mit einer täglichen Umladekapazität von 100 Millionen Kubikmetern und Speichertanks für 500 Millionen Kubikmeter ist es das weltweit größte Terminal für Flüssigerdgas. Derzeit dient es als Drehkreuz für den Export von Schiefergas.

Flucht

Die Sehnsucht nach dem Meer entspringt oftmals dem Wunsch, dem Stress unseres alltäglichen Lebens zu entkommen. Wenn wir die nahezu leeren Brücken überqueren, um zu den malerischen Küsteninseln zu gelangen, erfüllt sich für uns ein Traum. Wir wollen vor dem Alltag fliehen, uns nicht um die Zukunft sorgen, den Augenblick genießen, einfach leben ... Bis der Notfall eintritt, bis uns die Realität einholt: Ein Wirbelsturm, so warnen uns die Meteorologen, wird uns demnächst heimsuchen. Um unser Leben in Sicherheit zu bringen, müssen wir nun wieder fliehen, diesmal in die andere Richtung. Der einzige Rettungsweg ist dieselbe Brücke, über die wir gekommen sind. Sie wurde nun zur Einbahnstraße erklärt und ist verstopft, es herrscht Panik. Ein solches Szenario könnte als Sinnbild für unser Verhalten angesichts des Klimanotstands stehen – als ob wir geradezu darauf warten, bis die Katastrophe eintrifft, um endlich einen gemeinsamen Konsens zu finden und wenigstens unsere Abgasemissionen zu reduzieren.

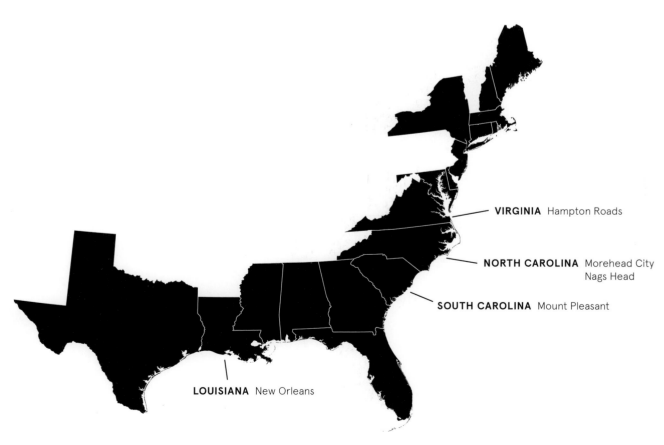

VIRGINIA Hampton Roads

NORTH CAROLINA Morehead City
Nags Head

SOUTH CAROLINA Mount Pleasant

LOUISIANA New Orleans

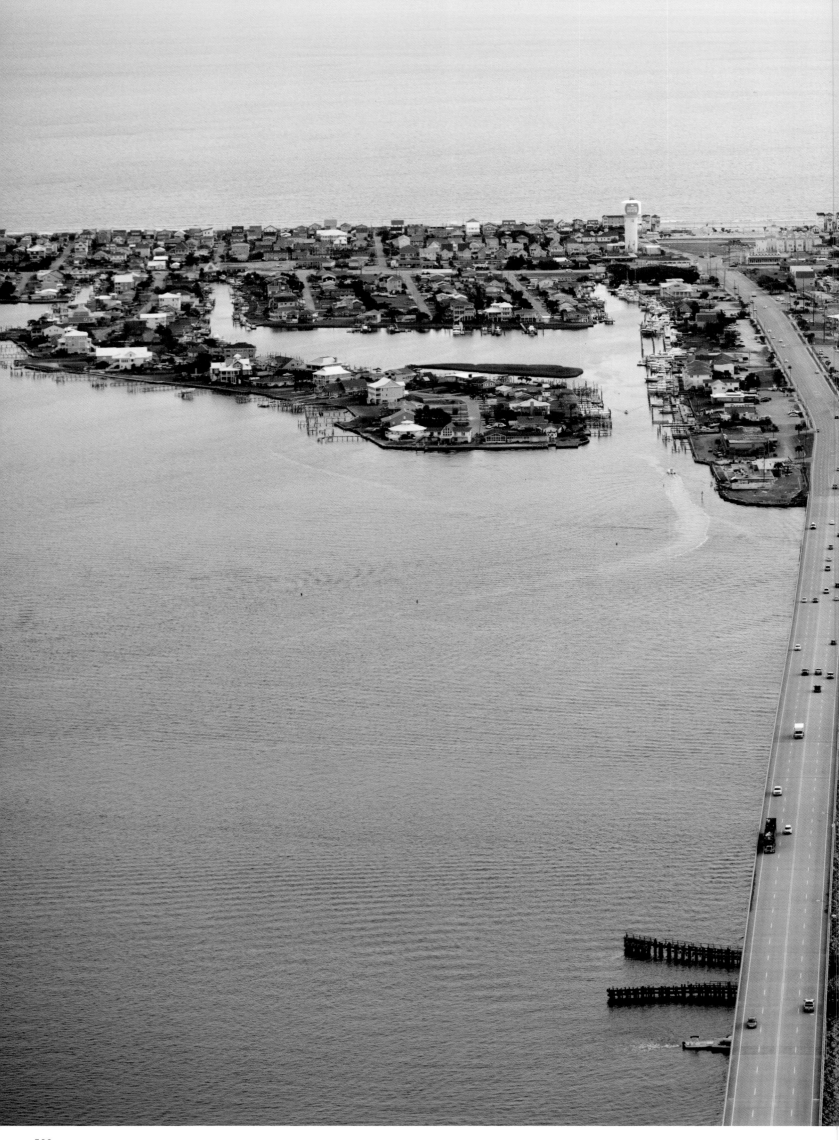

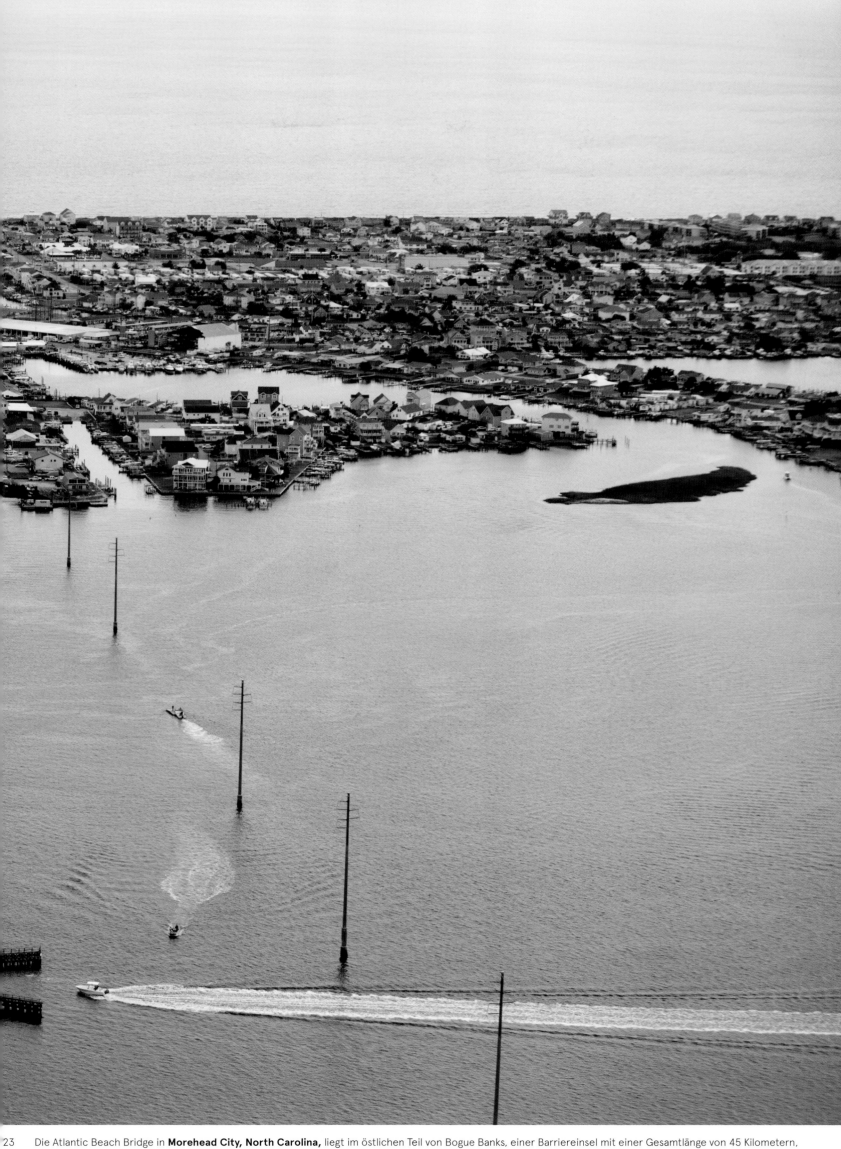

23 Die Atlantic Beach Bridge in **Morehead City, North Carolina,** liegt im östlichen Teil von Bogue Banks, einer Barriereinsel mit einer Gesamtlänge von 45 Kilometern, und ist eine der beiden Brücken, die Atlantic Beach mit dem Festland verbinden. Morehead City und Atlantic Beach haben durch Hurrikan Florence schwere Schäden erlitten.

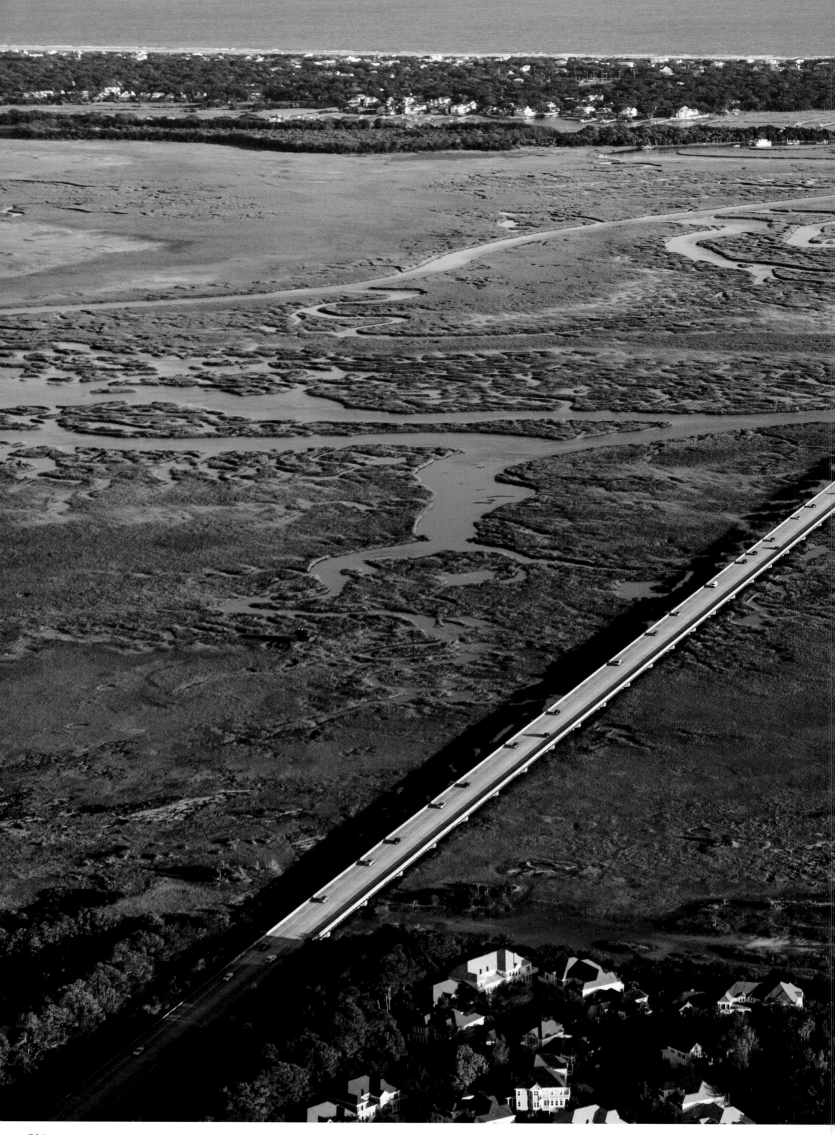

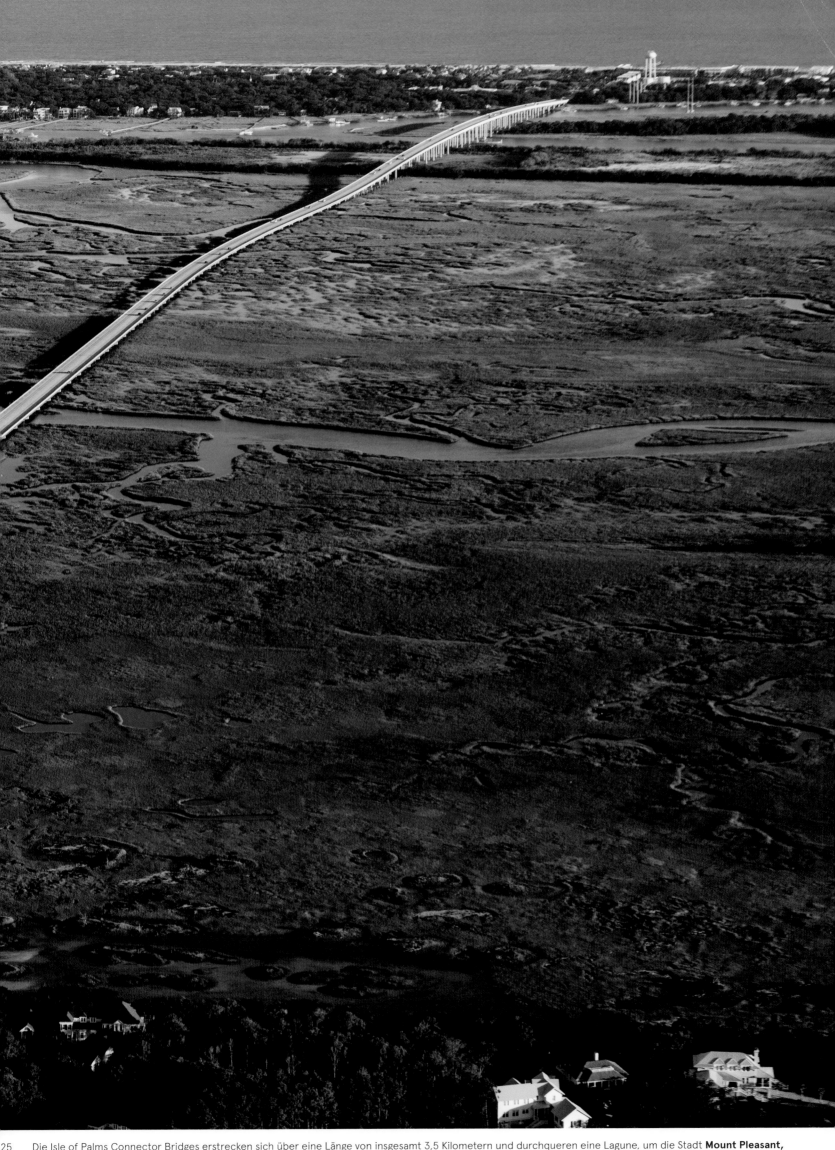

25 Die Isle of Palms Connector Bridges erstrecken sich über eine Länge von insgesamt 3,5 Kilometern und durchqueren eine Lagune, um die Stadt **Mount Pleasant, South Carolina,** mit der Isle of Palms zu verbinden.

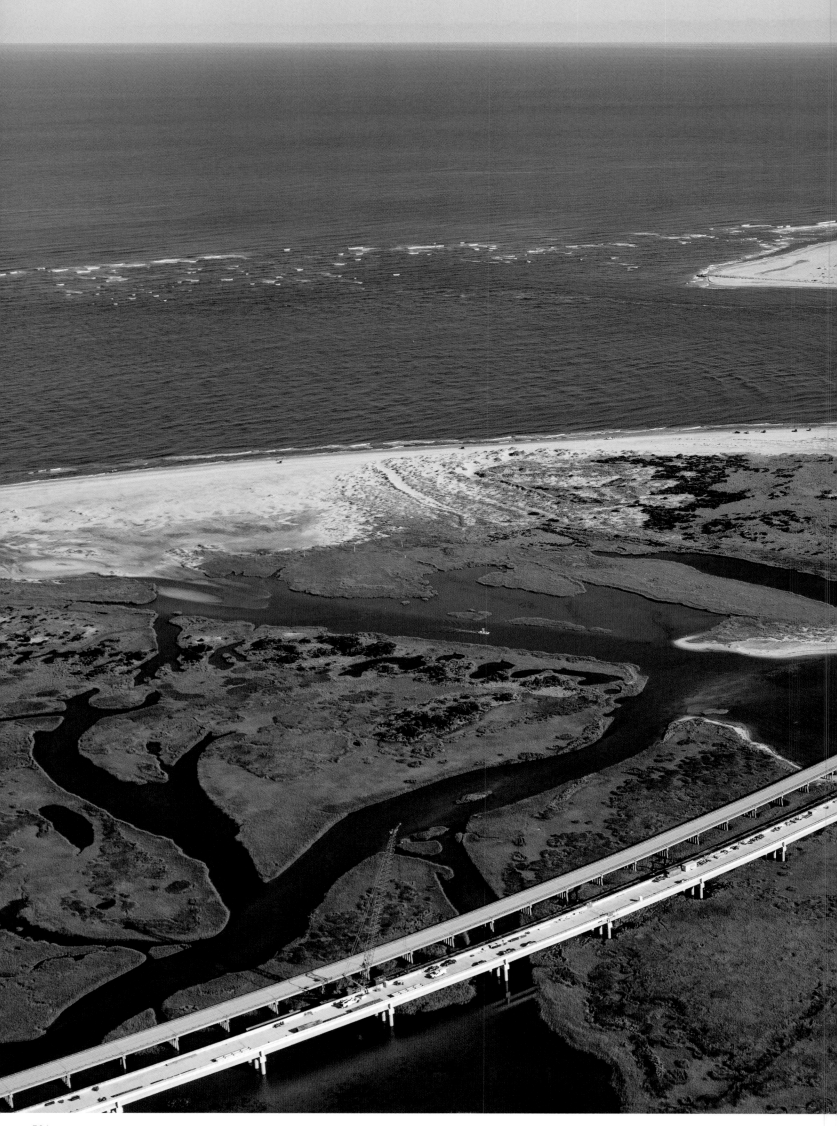

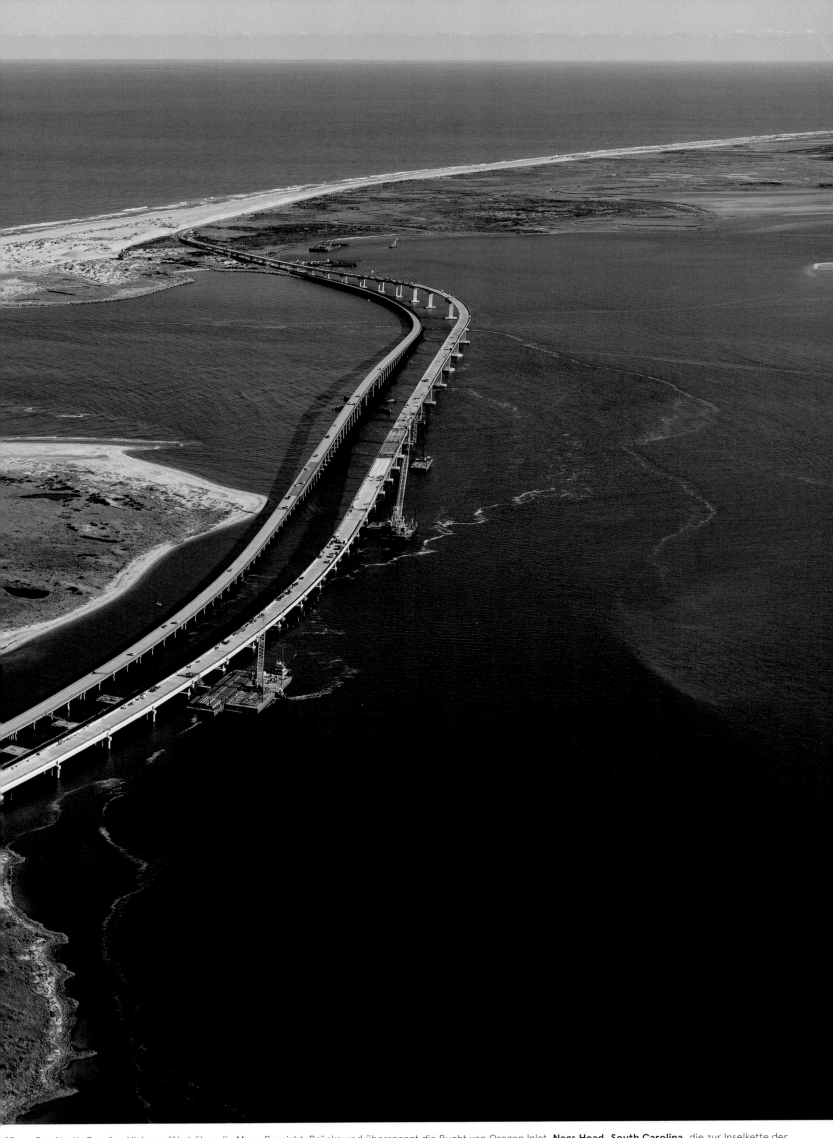

27 Der North Carolina Highway führt über die Marc-Basnight-Brücke und überspannt die Bucht von Oregon Inlet, **Nags Head, South Carolina,** die zur Inselkette der Outer Banks gehört. Oregon Inlet bietet in dieser Küstenregion einen der wenigen Zugänge zum Atlantischen Ozean und ist eine wichtige Passage für Fischer und Schiffe mit Kurs auf den Golfstrom.

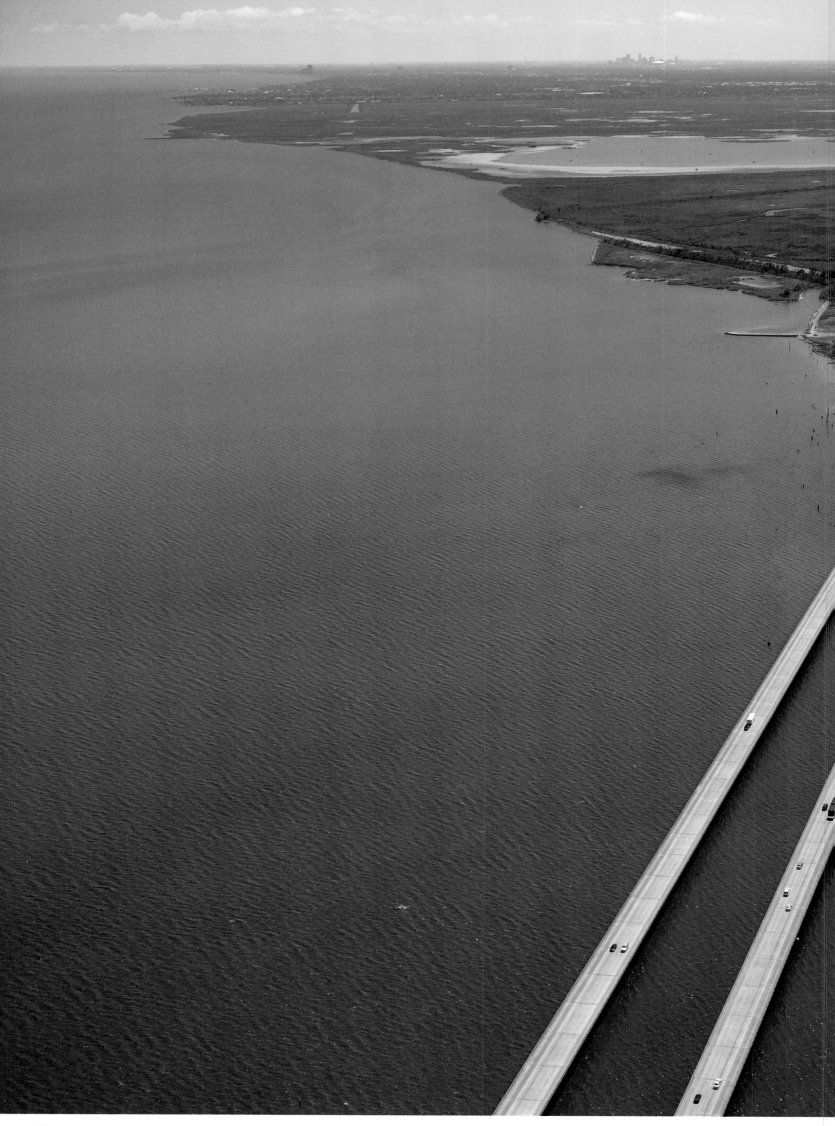

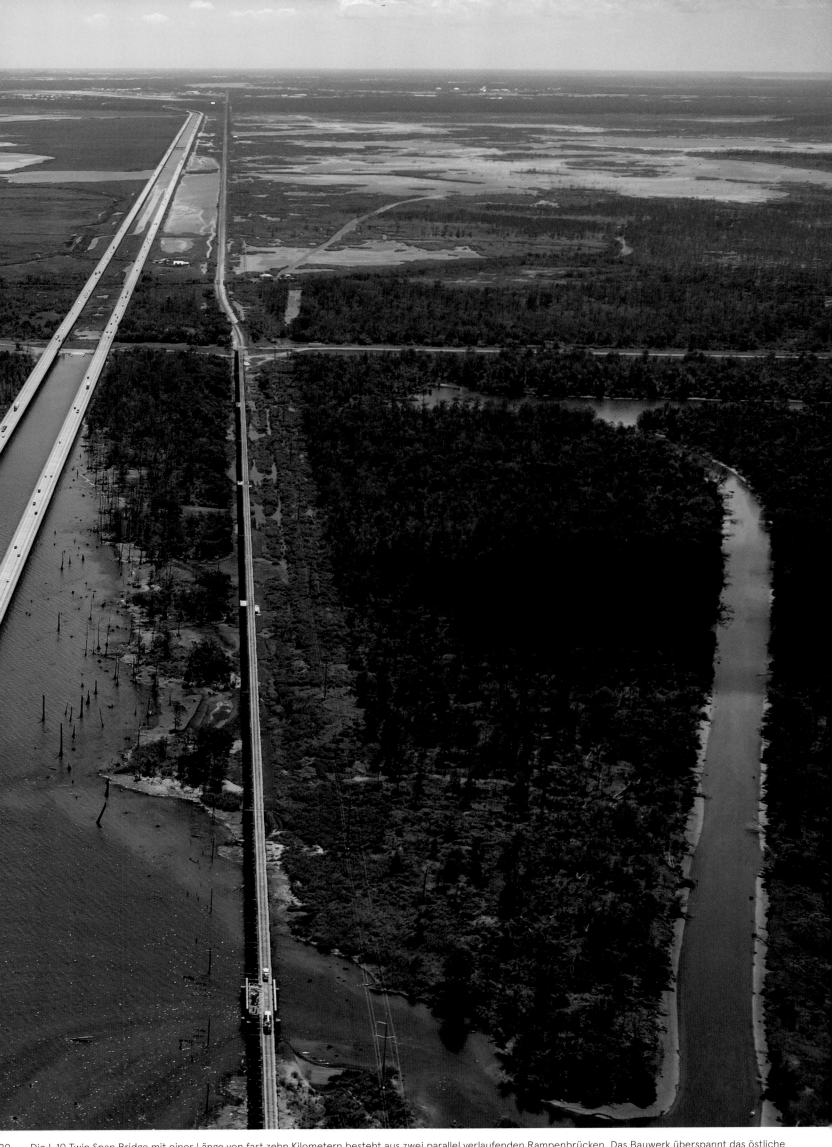

29 Die I-10 Twin Span Bridge mit einer Länge von fast zehn Kilometern besteht aus zwei parallel verlaufenden Rampenbrücken. Das Bauwerk überspannt das östliche Ende von Lake Pontchartrain und führt in Richtung **New Orleans, Louisiana.** Die Brückenfahrbahn wurde 2009 wieder hergerichtet, nachdem Hurrikan Katrina schwere Schäden angerichtet hatte.

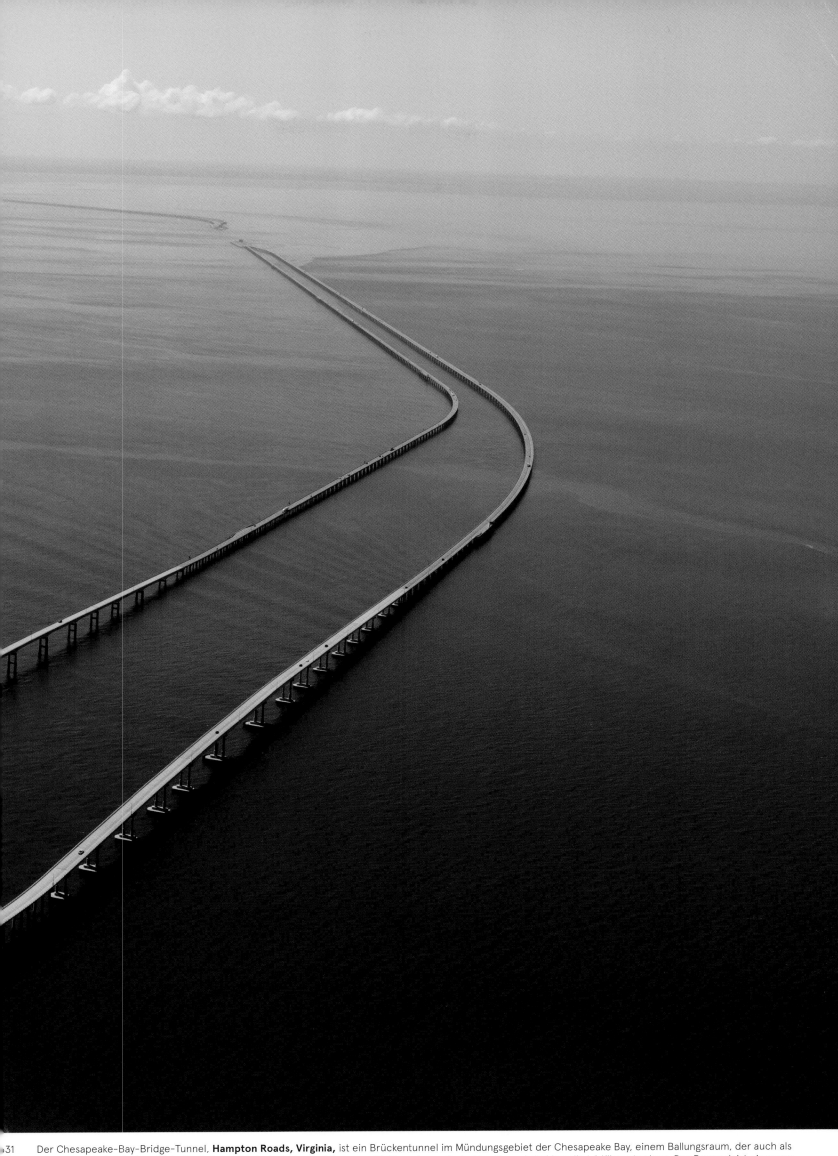

Der Chesapeake-Bay-Bridge-Tunnel, **Hampton Roads, Virginia,** ist ein Brückentunnel im Mündungsgebiet der Chesapeake Bay, einem Ballungsraum, der auch als Tidewater-Region bekannt ist. Die Brückenfahrbahn hat eine Länge von 19 Kilometern, die beiden Tunnel sind jeweils 1,6 Kilometer lang. Das Bauwerk ist eines von weltweit zehn Brückentunneln, drei davon befinden sich im Großraum von Hampton Roads.

Anhang

Liste der überflogenen Orte

BUNDESSTAAT NEW YORK
Brooklyn, New York
Fire Island
Fort Salonga
Gardiner's Island
Long Island
Manhattan, New York
Queens, New York
Shirley

CONNECTICUT
Bridgeport
Groton
Norwalk

FLORIDA
Haulover Sandbar
Key Largo
Laguna Beach
Mexico Beach
Panama City
Port St. Joe
St. George Island
St. Vincent Island
Sunny Isles Beach
Waccasassa Bay

LOUISIANA
Cameron Parish
New Orleans
Plaquemines Parish

MAINE
Biddeford Pool
Brunswick
Vinalhaven Island

MARYLAND
Berlin
Chincoteague Bay
Ocean City, MD
Swampscott

MASSACHUSETTS
Boston
Cape Cod
Chappaquiddick Island
Chatham
Cohasset
Eastham
Everett
Marblehead
Marshfield
Martha's Vineyard Island
Nantucket Island
New Bedford
Newburyport
North Truro
Peggotty Beach
Rockport, MA
Salisbury
Scituate

NEW HAMPSHIRE
Seabrook

NEW JERSEY
Atlantic City
Avalon
Barnegat Bay
Beach Haven
Beach Haven West
Brick
Cape May County
Deal
Egg Harbor Township
Elisabeth
Lavallette
Linden
Little Egg
Long Branch
Longport
Mantoloking
Margate City
Monmouth Beach
Ocean City, NJ
Ocean County
Sea Bright
Seaside Heights
South Seaside Park
Toms River
Wildwood Crest

NORTH CAROLINA
Davis
Holden Beach
Lea-Hutaff Island
Lighthouse Island
Morehead City
Nags Head
North Topsail Beach
Ocean Isle Beach
Portsmouth Island
Rodanthe
Topsail Beach

RHODE ISLAND
Matunuck
Westerly

SOUTH CAROLINA
Cape San Roman
Capers Island
Charleston
Edisto Island
Hilton Head
Little River
Mount Pleasant
Myrtle Beach
North Charleston
Pea Island
Saint Helena Island

TEXAS
Bay City
Bolivar Peninsula
Copano Bay
Galveston
Matagorda
Port O'Connor
Rockport, TX

VIRGINIA
Cape Charles
Chincoteague Island
Hampton Roads
Metompkin Bay
Newport News
Norfolk, VA
Portsmouth
Smith Island
Tangier Island

Bücher von Alex MacLean

2019
Renaissances, mit einer Einleitung von Chantal Colleu-Dumond, Dominique Carré éditeur, Paris.

2018
Dünen: Die Wiederentdeckung einer geheimnisvollen Landschaft, mit einem Essay von Karsten Reise, KJM Buchverlag, Hamburg.

2015
Kurswechsel Küste: Was tun, wenn die Nordsee steigt?, mit einem Essay von Karsten Reise, Wachholtz Murmann Publishers, Kiel.

2014
Supply + Demand, mit einem Essay von Daniel Grossman, Eigenverlag, Boston, MA.

2012
Über den Dächern von New York: Die verborgenen Oasen der Stadt, mit einem Vorwort von Robert Campbell und Texten von Alex MacLean, Schirmer Mosel, München.

2010
Las Vegas, Venedig: Fragile Mythen, mit einer Einleitung von Wolfgang Kemp und einem Essay von Alex MacLean, Schirmer Mosel, München.

Carte blanche à Alex MacLean, mit einem Text von Jean-Louis Cohen, Dominique Carré éditeur, Paris.

Chroniques aériennes, in Zusammen-arbeit mit Gilles A. Tiberghien, Dominique Carré éditeur/La Découverte, Paris.

2008
OVER: Der American Way of Life oder das Ende der Landschaft, mit einer Einleitung von Bill McKibben, Schirmer Mosel, München.

2007
Visualizing Density, mit Texten von Alex MacLean und Julie Campoli, Lincoln Institute of Land Policy, Cambridge, MA.

2006
The Playbook, mit einer Einleitung von Susan Yelavich, Thames & Hudson, New York, NY.

2005
Air Lines, Ausstellungskatalog, Peabody Essex Museum, Salem, MA.

2003
L'Arpenteur du Ciel, mit Texten von Jean-Marc Besse, James Corner, Alex MacLean und Gilles A. Tiberghien, Dominique Carré éditeur/Textuel, Paris.

2002
The Limitless City: A Primer on the Urban Sprawl Debate, mit Texten von Oliver Gillham, Island Press, Washington, D.C.

Above and Beyond: Visualizing Change in Rural Areas, mit gemeinsam verfassten Texten von Julie Campoli, Elizabeth Humstone und Alex MacLean, APA Planners Press, Chicago, IL.

1999
Vestiges of Grandeur: The Plantations of Louisiana's River Road, mit einem Text von Richard Sexton, Chronicle Books, San Francisco, CA.

1996
Taking Measures Across the American Landscape, mit einem gemeinsam verfassten Text von James Corner und Alex MacLean, Yale University Press, New Haven, CT.

1994
Cities of the Mississippi: Nineteenth Century Images of Urban Development, mit einem Text von John W. Reps, University of Missouri Press, Columbia, MO.

1993
Look at the Land: Aerial Reflections on America, mit einem gemeinsam verfassten Text von Bill McKibben und Alex MacLean, Rizzoli, New York, NY.

Danksagung

Die vorliegende Recherche zum Klimawandel im Hinblick auf den Anstieg des Meeresspiegels war nur dank der Mitwirkung und der Beiträge zahlreicher Personen und Organisationen möglich. Ihnen allen möchte ich hiermit meine Anerkennung für ihre Unterstützung zu diesem Projekt aussprechen, auch und besonders vor dem Hintergrund, dass sich die Realität der Klimakrise seit Beginn meiner Arbeit vor eineinhalb Jahren merklich verschärft hat und die Auswirkungen des Meeresanstiegs nunmehr an allen Küsten unseres Planeten spürbar geworden sind. Während ich die Arbeit zu diesem Buch abschließe, hat Europa mit einer ungewöhnlichen Hitzewelle zu kämpfen, deren Folgen sich bis zu den Ufern Grönlands bemerkbar machen.

Dieses Buch wäre nicht denkbar gewesen ohne die visionäre Kraft meines Verlegers, Partners und Freundes Dominique Carré. Mit seiner wertvollen Unterstützung bei der Erstellung der Fotografien und der Texte hat er von Beginn an maßgeblich zu diesem Projekt beigetragen.

Ich möchte ebenfalls Bill McKibben für seine scharfsinnige Einleitung danken sowie für seinen kontinuierlichen Einsatz, um das Bewusstsein für die Klimakrise zu stärken, und für die Inspiration, die er einer ganzen Generation von Umweltaktivisten schenkt.

Dieses Projekt wurde durch die finanzielle Unterstützung des Pulitzer Center on Crisis Reporting in Washington, D.C., ermöglicht sowie mithilfe der Förderung von Peter Swift und Diana McCargo, der Philo Ridge Farm in Charlotte, Vermont, sowie von John Swift und dem Mycorrhizal Fund, Los Osos, Kalifornien. Ich danke ebenfalls dem Seaside Institute für seine Hilfe bei der Dokumentation über den Florida Panhandle nach Hurrikan Michael.

Ebenso bin ich meinen Brüdern Paul MacLean und David MacLean für ihre Mitwirkung und ihre finanzielle Unterstützung zu Dank verpflichtet sowie meinem Neffen Cullen Cassidy für seine logistische Hilfe bei den Aufnahmen der Küste von New Jersey.

Ein besonderer Dank gilt Nicole Zizzi und Tim Briggs für ihre kritische Unterstützung und ihren Einsatz in meiner Agentur, Landslides Aerial Photography, sowie Karsten Reise, der mir wertvolles Wissen über den Umweltschutz in Küstenregionen vermittelt hat.

Ich möchte mich abschließend bei meiner Frau, Kate Conklin, für ihre Unterstützung und ihr Verständnis bedanken, während ich wochenlang fernab von zu Hause auf Reisen war. Ich danke auch meiner Tochter Eliza für ihre Hilfe bei der Organisation und der Redaktion der Texte zu diesem Buch sowie meiner Tochter Avery für ihre Anregungen und Ermutigungen.

Alex MacLean
1. Juni 2020

Alex MacLean ist ein amerikanischer Flugzeugpilot, Fotograf und Umweltaktivist. Der studierte Architekt dokumentiert seit 45 Jahren die Entwicklung urbaner sowie ländlicher Räume in den Vereinigten Staaten und wirft dabei einen kritischen Blick auf die Folgen menschlichen Handelns. Er hat mehrere erfolgreiche Bücher veröffentlicht, darunter *Over: Der American Way of Life oder Das Ende der Landschaft*, das 2009 mit dem International Book Award ausgezeichnet wurde, sowie *Über den Dächern von New York: Die verborgenen Oasen der Stadt* aus dem Jahr 2012.

Das vorliegende Projekt wurde mit Unterstützung des Pulitzer Center on Crisis Reporting, Washington, D.C., realisiert.

Layout
Change is good, Paris

Satz
Sven Schrape, Berlin

Umschlaggestaltung
Amelie Solbrig, Berlin

Lektorat und redaktionelle Betreuung
Henriette Mueller-Stahl, Berlin

Übersetzung französisch-deutsch
(komplettes Manuskript mit Ausnahme von S. 11–17)
Marco Braun, Berlin

Übersetzung englisch-deutsch (S. 11-17)
Michael Wachholz, Berlin

Lithografie
Fotimprim, Paris

Papier
Magno Volume 130 g/m²

Druck
GPS Group, Bosnien-Herzegowina

Library of Congress Control Number: 2020937894

Bibliografische Information der Deutschen Nationalbibliothek
Die Deutsche Nationalbibliothek verzeichnet diese Publikation in der Deutschen Nationalbibliografie; detaillierte bibliografische Daten sind im Internet über http://dnb.dnb.de abrufbar.

ISBN 978-3-0356-2179-2
e-ISBN (PDF) 978-3-0356-2180-8

Englisch Print ISBN 978-3-0356-2178-5

© 2020 Birkhäuser Verlag GmbH, Basel
Postfach 44, 4009 Basel, Schweiz
Ein Unternehmen der Walter de Gruyter GmbH, Berlin/Boston

Die französische Originalausgabe ist erschienen unter dem Titel *Impact*.
© 2019, Dominique Carré, an imprint of Editions La Découverte, Paris

9 8 7 6 5 4 3 2 1

www.birkhauser.com